培文·电影
中国电影研究

走出上海

早期电影的另类景观

叶月瑜 冯筱才 刘辉 编

北京大学出版社
PEKING UNIVERSITY PRESS

图书在版编目(CIP)数据

走出上海：早期电影的另类景观 / 叶月瑜等编 . —北京：北京大学出版社，2016.10

（培文·电影——中国电影研究）

ISBN 978-7-301-27315-9

Ⅰ.①走… Ⅱ.①叶… Ⅲ.①电影史–研究–中国 Ⅳ.① J909.2

中国版本图书馆 CIP 数据核字 (2016) 第 180235 号

书　　　名	走出上海：早期电影的另类景观 Zouchu Shanghai
著作责任者	叶月瑜　冯筱才　刘辉 编
责 任 编 辑	李冶威　周彬
标 准 书 号	ISBN 978-7-301-27315-9
出 版 发 行	北京大学出版社
地　　　址	北京市海淀区成府路 205 号　100871
网　　　址	http://www.pup.cn　新浪微博:@北京大学出版社 @培文图书
电 子 信 箱	pkupw@qq.com
电　　　话	邮购部 62752015　发行部 62750672　编辑部 62750112
印 刷 者	三河市国新印装有限公司
经 销 者	新华书店
	660 毫米 ×960 毫米　16 开本　31 印张　350 千字 2016 年 10 月第 1 版　2016 年 10 月第 1 次印刷
定　　　价	76.00 元

未经许可，不得以任何方式复制或抄袭本书之部分或全部内容。
版权所有，侵权必究
举报电话: 010-62752024　电子信箱: fd@pup.pku.edu.cn
图书如有印装质量问题，请与出版部联系，电话: 010-62756370

目 录

001　导论　走出上海：早期电影的另类景观 / 叶月瑜、刘辉

017　**I　研究论文**

019　演译"影戏"：华语电影系谱与早期香港电影 / 叶月瑜

069　探究民国时期地域电影和都市文化的关系：
　　　从广州报纸出发 / 刘辉

089　形塑党国：1930年代浙江省电影教育运动 / 冯筱才

119　承先启后的1920年代：
　　　香港早期电影从玩意、实业到文化 / 张婷欣

150　早期电影史料汇编与考证：
　　　以民国时期广州报纸为例 / 罗娟

193　香港的早期电影院：1900—1920 / 殷慧嘉

239　**II　新史料选编（1900—1940）**

488　作者简介

490　编辑说明

导论
走出上海：早期电影的另类景观

> 叶月瑜、刘辉

上海中心与华语电影史的若干问题

上海作为中国电影的"诞生地"，一直以来是早期华语电影史研究与书写的核心，因此成为中国早期电影研究的唯一重地。此处定义的"早期"指涉的是 1930 年之前的华语电影史，范围包括中国内地、英属香港、日治台湾和广义的南洋华人电影市场。若撇开民族主义、跨国电影、华语语系圈等概念型史观，一般对上述几个地区电影史的建构，都脱离不了上海。以下举三例说明上海在过去如何成为华语影史的必然坐标。

例一：最近对所谓香港本地拍摄的第一部剧情短片究竟是《偷烧鸭》（1909）还是《庄子试妻》（1914）之争[①] 都和美国人本杰明·布拉

[①] 周承人、李以庄：《探求早期香港影史谜团之路径》，见黄爱玲编：《中国电影溯源》，香港：香港电影资料馆，2011 年，第 52—67 页；罗卡：《再论香港电影的起源——探研布拉斯基、万维沙、黎氏兄弟以及早期香港电影研究的一些问题》，见黄爱玲编：《中国电影溯源》，香港：香港电影资料馆，2011 年，第 32—51 页；黄爱玲、蓝天云：《〈偷烧鸭〉：传说与考证》，见黄爱玲编：

斯基（Benjamin Broksky）在20世纪初东渡来华的行踪有必然关系。不管《偷烧鸭》真有其事，或者只是历史的幽魂，对布拉斯基的关注主要集中在他所建立的上海—香港网络。在对香港电影的开启，和所谓始发片的认证上，史家都无法离开位居"中枢"的上海，一定都得从布氏在上海创办的亚细亚电影公司说起，才能以因果关系连结到传言中布氏在香港成立的华美电影公司。早期香港电影的书写因此和上海仿佛有着一种注定无法割舍的"脐带"关系。

例二：早期台湾影史的书写，也充斥着一定不能缺席的上海因素。台湾和电影面世的时间有着微妙的关系。1895年清廷与日本签订《马关条约》割让台湾，日本也在当年的五月接管台湾。1899年日人在台放映电影，被认为是电影在台的开始。① 之后，作为日本殖民地的台湾，电影有关的活动主要集中在放映，制片凤毛麟角。根据黄仁先生的统计，从1921年的日据时期到1945年台湾光复的20多年期间，台湾本岛共拍摄的"16部剧情片中，只有2部完全由台人自己掌控制作"，② 体现了殖民治下电影的权力结构。在台湾人文化资源与自主权严重被剥夺的情况下，1924年由厦门商人引进的四部上海默片《古井重波记》《莲花落》《大义灭亲》《阎瑞生》成了史家口中"大受欢迎"，"重燃起台湾同胞的祖国爱"的文化活泉。③

例三：众所皆知，1920年代中期后到1930年代初，上海影业的蓬勃和

《中国电影溯源》，香港：香港电影资料馆，2011年，第68—81页；法兰宾著，罗卡译：《布拉斯基的传奇经历》，见黄爱玲编：《中国电影溯源》，香港：香港电影资料馆，2011年，第82—93页；及Frank Bren于2014年9月7日发表的致香港电影界公开信，"2014 Centennial of Hong Kong Cinema—Does Anyone Care?"

① 李道明：《电影是如何来到台湾的》，《电影欣赏》，1993年，总第65期，第107—108页；李道明：《台湾电影史第一章：1900—1915》，见李道明、张昌彦编：《纪录台湾：台湾纪录片研究书目与文献选集（上）》，台北：财团法人国家电影资料馆，2000年，第3—27页。

② 黄仁、王唯：《台湾电影百年史话（上）》，台北：中华影评人协会，2004年，第30页。

③ 同上书，第46页。

南洋华人片商投入的资金有密切关系。① 由于各个主要通商口岸被外国势力控制，国片在国内的发行，往往受到不平等关税待遇，而难以获利；② 而反观南洋市场对上海电影的需求使得早期中国制片业得以生存和发展。虽然对南洋市场的倚赖曾引起评论界对国片粗制滥造情况的严厉批评，③ 但上海影业在初期和南洋市场挂钩的情况埋下了邵氏兄弟南下发展电影帝国的种子。1920 年代末位于新加坡的海星公司，1930 年代的香港天一公司及后来改名的南洋公司，都是天一尝试在上海以外建立的分支。④ 而新加坡和香港也在战后逐渐成为上海之外的华语电影之都。

上面列举的三个例子扼要地说明上海在广义华语电影史论的中心位置。我们特别突出中国台湾和以新加坡做代表的南洋这两个与中国大陆没有陆地连接的地区，显示上海作为 20 世纪华人影业中心的影响力。回看大陆本土，上海的历史地位当然更为凸显，这点在 2012 年开放的上海电影博物馆有很清楚的提示。近年更有学者提出"上海电影"一词，欲将过去五十年上海电影从被官方通史的压制下释放出来。⑤ 张真的"上海电影"更以情爱为题，积极地以女性主义、城市的日常生活和现代性，重新建构华语电影史。⑥ 无疑地，这个以女性、城市和现代性为内涵的"上海电影"，使上海

① 嗜影室主：《国产影片在南洋之近况》，《公评报》，1927 年 11 月 9 日，第 2 页；及吴福兴：《制片与推销》，《东南日报》，1935 年 8 月 9 日，第 3 张第 11 页。
② 映斗：《制片公司应急起注意这个问题（上）》，《银星》，1928 年，第 16 期，第 10—13 页；及映斗：《制片公司应急起注意这个问题（下）》，《银星》，1928 年，第 18 期，第 10—13 页。
③ 谷剑尘：《国制影片与南洋华侨》，《明星公司特刊》，1926 年第 16 期《她的痛苦》号，重印于戴小兰编：《中国无声电影》，北京：中国电影出版社，1996 年，第 170—171 页。
④ 钟宝贤：《连接上海、香港和新加坡：邵氏兄弟的故事（1920 年代—1950 年代）》，见叶月瑜编：《华语电影工业》，北京：北京大学出版社，2011 年，第 158—168 页。
⑤ 新中国成立后，上海影业的商业个性和在战时与日敌互惠合作一事都无法使其在新中国成为国家电影的表率。随后北京制片厂的成立，将影业北移，上海电影的中心位置始告一段落。而伴随而来的是对上海影业的清算与修正。见杨远婴：《北京电影（1949—1966）》，见叶月瑜编：《华语电影工业》，北京：北京大学出版社，2011 年，第 290—313 页。
⑥ 张真的英文书名 The Amorous History of Silver Screen: Shanghai Cinema: 1896–1937，其中 amorous 可理解为情爱、风月等。

中心的史观再度登台。①

　　与此同时，随着各类史料的开放和各地（中外）学者的努力，早期华语电影史研究在近年有快速的发展。余慕云、罗卡、法兰宾、李道新、黄德泉、李以庄、周承人、黄仁、李道明、黄爱玲、张真、汪朝光、萧知纬、陈建华、张伟等学者从不同的问题点出发，或许目的不一，但都分别开创了新视点；增补过去以通史述史方式的不足。② 承续这过去10年累积的华语电影史资源，傅葆石、冯筱才和笔者两人于6年前商讨一合作计划，希望改善华语电影史研究资料严重不足的情况，并对1950年以前的电影工业

① 陈刚：《上海南京路电影文化消费史（1896—1937）》，北京：中国电影出版社，2011年；张伟：《沪渎旧影》，上海：上海辞书出版社，2002年；林畅编：《湮没的悲欢——中联、华影电影初探》，香港：中华书局（香港）有限公司，2014年；及《上海电影史料》编辑组编：《上海电影史料（第1—7辑）》，上海：上海市电影局史志办公室，1992—1995年；及张伟编：《中国现代电影期刊全目书志（1921—1949）》，上海：上海科学技术文献出版社，2009年。

② 余慕云：《香港电影掌故》，香港：广角镜出版社，1985年；余慕云：《香港电影史话》，香港：次文化堂，1996年；罗卡、法兰宾著，刘辉译：《香港电影跨文化观》，北京：北京大学出版社，2012年；罗卡、法兰宾、邝耀辉编：《从戏台到讲台：早期香港戏剧及演艺活动（1900—1941）》，香港：国际演艺评论家协会（香港分会），1999年；李道新：《重构中国电影——从学术史的角度观照改革开放以来的中国电影史研究》，《当代电影》，2008年第11期，第38—47页；李道新：《中国电影史研究专题》，北京：北京大学出版社，2006年；李道新：《民国报纸与中国早期电影的历史叙述》，《当代电影》，2005年第6期，第24—31页；陈刚：《建构中国电影史料学》，《电影新作》，2013年第3期，第10—16页；黄德泉：《民国上海影院概观》，北京：中国电影出版社，2014年；黄德泉：《中国早期电影史事考证》，北京：中国电影出版社，2012年；周承人、李以庄：《早期香港电影史（1897—1945）》，香港：三联书店，2005年；黄仁、王唯：《台湾电影百年史话》，台北：中华影评人协会，2004年；Daw-Ming Lee, *Historical Dictionary of Taiwan Cinema* (Lanham, Maryland: Scarecrow Press, 2012)；黄爱玲编：《中国电影溯源》，香港：香港电影资料馆，2011年；张真：《银幕艳史：都市文化与上海电影1896—1937》，上海：上海书店出版社，2012年；汪朝光、朱剑：《民国影坛》，南京：江苏古籍出版社，1997年；汪朝光：《民国电影检查制度之滥觞》，《近代史研究》，2001年第3期，第203—226页；汪朝光：《光影中的沉思——民国时期电影史研究的回顾与前瞻》，《历史研究》，2003年第1期，第109—119页；汪朝光：《早期上海电影业与上海的现代化进程》，《档案与史学》，2003年第3期，第28—35页；萧知纬：《消化美国电影：对民国时期好莱坞在华情况的再认识》，见叶月瑜编：《华语电影工业》，北京：北京大学出版社，2011年，第18—43页；及陈建华：《从革命到共和——清末至民国时期文学、电影与文化的转型》，桂林：广西师范大学出版社，2009年。

有一个更全面和深入的调查。针对这两个目标，我们认为有必要走出上海，避免使用不断被重复引用的材料（《中国电影发展史》《中国无声电影史》《申报》广告）和一成不变的通论（如徐园又一村的首映；"影戏"作为最早电影的称谓；好莱坞在中国电影市场的独霸等）。我们希望跳脱以上海为圆心，睥睨天下的典型中央和边陲的史论框架。基于此，我们积极将视野扩展到上海以外的四个城市，分别是香港、广州、杭州和天津，调查各个城市从1900年代至1940年代期间出版的报纸中和电影有关的报道。这四个城市代表殖民地华人、岭南、华东和华北等四大区域。我们对区域的选定有行政（国民政府控制区域、殖民地、外国势力控制的通商口岸）、经济体（沪杭）和区域语言文化（岭南与香港）的考虑。这些因素交叉形成的电影网络基本上构成了区域电影活动的上层结构。

2010年夏天我们向香港研究资助局"优配研究金"提交的计划案（"跨出上海的电影工业：1900—1950"，编号：245310）幸运地通过。经过半年的准备，研究团队于2011年1月展开这项对中国1900到1950年间地方电影工业的调查。计划的初衷希望查阅报纸、行业刊物、地方志和回忆录等材料，挖掘有关电影发行公司、院线、电影院、电影广告和电影评论等方面的数据，帮助我们进一步描绘地方影业的发行状况、营销放映和电影受众。但由于经费的限制，我们最终只能选择报纸一项做调查，追踪影业首都上海与中国地方城市之间的离心张力。

和电影相似，报纸是由西方传入中国的传播科技。19世纪末期传统知识分子轻视报纸，认为报纸只是报道消息，担当不了传道授业的角色，更谈不上知识的创造和累积。随着戊戌变法的推进，报纸在近代中国，特别是政治与社会改革方面，日渐重要。① 而在20世纪初民国成立之前，报纸是作为凝聚民族意识，建构"中华想象共同体"的主要媒介。除此之外，报纸更在现代制度、工商与城市发展、物流、消闲文化和文化消费等的进

① 卞冬磊：《识"时务"者为俊杰：晚清知识转型与中国现代报刊的兴起（1896—1898）》，《传播与社会学刊》，2015年第32期，第209—233页。

展中扮演重要的中介。电影也存在于上述这几个范畴中,与这些新型的制度与生活方式交叉共存,逐渐建立起特定身份。以报纸资料作目前主要的史料建置,能更清楚地构筑早期电影景观,一窥电影与工商业、社会风俗、政府控制、小区营建、消闲文化和对外接触的情景。此外,随着报纸成为民国时期一重要公共空间,电影评论也开始涉及国家民族论述、社会改良、教育与文化建设,成为现代化工程的一部分。从这些角度来看,报纸数据的确有一定的价值来改善我们目前史料匮乏的状态。除了建置新电影史研究资料外,为了服务整个学术社群,我们拟以数字化方式保存搜集来的电影广告和评论,设置一个华语电影史数据库,供公众与同好使用。这点稍后有更详细的介绍。

影史写作和文献突破

中国电影史的研究正面对"焦虑的现状"![1] 20世纪60年代编著的《中国电影发展史》,不乏观念老化、逻辑错误,但仍是这一领域最权威的著作。随着图书馆界不断整理出民国的电影期刊资料,[2] 这种焦虑日益突出,一批大部头厚度的通史、断代史、观念史陆续出版。但尴尬的是,这仍未改变令人焦虑的局面——仅是在旧有《发展史》圈定的历史分期、艺术定性、人物评价的框架中填充资料。从现有的研究成果看,2005年以来的"重写电影史"计划几近落败。[3]

一门专业史的著述,起码需要令读者了解电影在历史中的真实状况,但

[1] 石川、孙绍谊:《关于回应"海外华语电影研究与重写电影史"访谈的对话》,《当代电影》,2014年第4期,第58—64页;两位提出了当下电影史研究中的"通史焦虑"现象。

[2] 例如全国图书馆文献缩微复制中心2004年出版的《中国文献珍本丛书·中国早期电影画刊》,包括了1921—1948年间的23种电影杂志,例如《影戏杂志》《电影月报》《青青电影》等。

[3] 2005年以来,借助中国电影诞辰100周年的特殊契机,中国电影史研究呈现出井喷式的繁盛景观,但

现在的影史多是影人心迹、艺术流变、政治影响等剥离的文本，缺少技术变革、市场框架、商业策略、地域分布、观众接受等真实的历史因素，展现"电影"波折的近代命运。阅读美国电影史和日本佐藤忠男的电影史，[①] 都是能够呈现各自国家电影在历史中的发展线索，从而勾勒出电影作为一套社会、文化与经济制度的结构与运作，甚至具有国别和民族意义上的电影史。但是目前大多数的中国电影史著述，不论是已出的还是进行中的，仍在原来的意识形态框架中，受限于电影的宣传功能和媒介管制，无力也无心于真正影史的厘清。某种意义上可以讲，中国电影的真实历史是模糊的！

从细节处看这种窘状，可部分归因于中国电影研究的资料分辨问题，忽视了内容偏差的现象。从程季华先生开始，中国电影史研究的资料来源绝大多数来自电影画报、杂志和回忆录，这类资料中有连篇累牍关于影片、影人的报道，有着艺术创作的观念——事实上，当前研究多集中在影片和影人的原因也归根于此。但是，画报和杂志大多与电影公司是依附关系，甚至是宣传刊物，回忆录（特别是1949年后）则有着较多的认知空白和思想阉割，这类资料有着先天的不足。客观资料，应是协会年报、公司数据和报表、制片计划表、第三方调查报告、针对观众的田野调查与访谈、从业者的访谈记录，但民国时期羸弱的民族影业，使这类资料存量不足。建国后私营影业改制，原有的胶片和数据资料又遭受很大程度的破坏，所剩无几。现有的客观资料，不足以支撑民族电影史的研究，无法清晰了解民国电影技术设备的进出口情况、无法清楚民国时期的电影市场分布和规律、无法分辨不同地域观众的趣味，以及上海外地方电影制作的尝试。

这种尴尬的研究处境，及其影史研究中的"通史焦虑"，是我们选择

① 由 Charles Musser，Tino Balio，Thoamas Schatz 等 10 位学者参与编写的 *History of the American Cinema* 系列，由加州大学出版社出版，共 10 册，总编辑 Charles Harpole。此系列跨越两个世纪，从19世纪末到1980年代，讲述美国电影史，每册处理特定时期，是学界公认的美国电影史代表作。见 *History of the American Cinema*（Berkeley：University of California Press，1994—2006）；佐藤忠男：《日本映画史》四卷本，东京：岩波书店，2006 年。上述几套影史系列都从工业、技术、艺术的综合层面，勾勒出民族电影的发展轨迹。

民国时期地方大报作为新研究的初衷。发挥民国报纸"百科全书"的功能，寻找社论、新闻、文艺、影评等不同语境中，电影进入社会的路径，也一定程度上摆脱了电影画报的内容偏差问题。这个研究描绘了新的影史研究思路，寻找电影在民国历史环境中的真实呈现，而并非现有影史观念下的春秋笔法，裁剪历史。我们的种种努力，惟"真"而已。

史料搜集

2011 年初我们开始着手田野调查。香港、广州、杭州和天津共选定了 8 份报章，当中香港选阅《华字日报》；广州调查的是《广州民国日报》《越华报》《公评报》三份报纸。杭州部分选《东南日报》和《浙江商报》；天津一地选读《益世报》和《北方时报》。三地分别聘请研究人员进行史料搜集、文字抄录及数据库录入等三层作业。文字抄录及数据库登入部分还请了数位学生协助完成。以下简述各地报纸的选定。

《华字日报》：香港报业史专家学者李谷城指出，香港在割让初期为外报主导的报业时期。[①] 从 1841 年至 1850 年间，香港先后出版 9 种英文报刊。[②] 其中几家英文报纸为争取华人读者，于 1850 年代始相继出版中文报刊，《华字日报》正是脱胎于此。1872 年创刊的《华字日报》，便是英文报《德臣报》的中文附刊《中外新闻七日报》的前身。据李谷城考，《华字日报》创刊初期，业务上由《德臣报》代印及发行，内容上主要翻译西报文章或转载当时清廷的消息。1894 年报馆一场大火后脱离《德臣报》自立门户，几年后再添置器材，改善印刷质量，销路渐有起色。[③] 到了 20 世纪

① 李谷城：《香港中文报业发展史》，上海：上海古籍出版社，2005 年，第 36 页。
② 同上书，第 90 页。
③ 同上书，第 124 页。

初,《华字日报》无论在销量及影响力,均位居香港三大中文报章之一。[①]该报在报头特别注明,在广州、佛山及澳门皆有代售处。李谷城指出,《华字日报》一直以"香港第一家沿着华人意旨而办的华文报"自居,内容上也与香港华人生活息息相关,在民生问题上敢于监察批评甚至申诉争取。[②]该报在1941年香港沦陷前夕停刊,1946年两度复刊再停刊。

《华字日报》自创刊到停刊,历时70余年之久,见证了香港早期社会的发展,令该报成为研究近代香港的重要资源。该报内容包括港闻、羊城新闻、中外新闻、电报译录等。广告一般占四版,还有两版用作刊登小说、散文及专论。香港的公共图书馆及部分大学图书馆均存有《华字日报》的微缩资料,收录年份从1895年1月起至1940年12月止,共80个胶卷。报章保存大致完整,惟缺期缺页的情况在1925年至1938年间甚为严重,1934年更全年未能收录。自2011年起,香港团队逐天逐页阅读该报,两年间读完45年的资料。期间重点搜索与电影工业相关的广告、新闻及专栏文章,共搜集得7583则广告、4300则新闻及文章。在所得资料中,以电影宣传及相关报道、评论为主,其次为中外明星新闻。

从保存完整度、电影报道数量、报纸的自身地位三个角度,刘辉与学生团队经过在中山图书馆的反复比对和确认,择取了《广州民国日报》《越华报》《公评报》三份报纸,《广州民国日报》是当时国民党的党刊,《越华报》和《公评报》则是当时销量最好的民营大报。三份报纸都在广州的中山省图书馆有较好的保存,而广州作为最早开放的对外口岸,也十分注重舶来品电影的报道。

《广州民国日报》是最早设立电影副刊的广州报纸。这份报纸成立于1913年6月,社址广州第七甫100号,社长兼编辑主任孙仲瑛,日出报纸两大张,零沽5仙。它的创刊是国民党员吴荣新等集股自办,内容有评论、大元帅令、本报专电、东方通讯社电、特别纪载、本省要闻、小言等。而

① 阮纪宏:《本世纪初的香港〈华字日报〉》,《广角镜》,1991年,总第227期,第90页。
② 李谷城:《香港中文报业发展史》,上海:上海古籍出版社,2005年,第125页。

特别值得一提的是，1923年12月7日开办《明珠半周刊》，每周二、五为明珠戏院刊登影片介绍，也普及一些电影知识，开创了广州报界电影副刊的先例。1927后，这份报纸成为陈济棠执政的宣传工具，至1936年陈济棠下野，1936年12月31日停刊，改组为《中山日报》。

《公评报》于1924年10月30日创刊，馆址广州第八甫53号，主办人钟常纬，聘陈柱廷为总编辑，日出报纸三大张。此报1927年7月方有电影新闻，之后在报纸第8版常年有电影报道，除报道外国电影和上海电影外，也注重对本土电影和粤籍演员的报道，地域性十分强。该报于1938年10月广州沦陷时停刊，1946年广州光复后复刊，1949年4月30日停刊。

《越华报》于1926年7月27日创刊，社址第七甫58号，编辑兼发行人陈柱廷。报纸的最大特点是不发表政见，也不刊登论列时事的文艺作品。《越华报》与《现象报》《国华报》并称解放前广州发行量三大民报，发行量为全市之冠，1931年始报纸销量高达5万份，创下广州商办民报发行纪录。《越华报》副刊偏多，有快活林、科学、银幕漫谈、滑稽小说、侦探小说等。同《公评报》相似，《越华报》同样注重本土影人和电影制作，其中不乏省港两地的影业关系。1938年10月19日《越华报》停刊，抗战胜利后在广州复刊，直至1950年8月3日停刊。

以《越华报》《公评报》为代表的民营大报和以《广州民国日报》为代表的党报，前者更注重本土特色。例如，对比1935年8月14日周三《越华报》的"影潮"专栏内的文章与1935年8月18日《广州民国日报》"星期日"电影专栏内的文章，将其文章名列表如下，可窥一斑：

《广州民国日报》	德国影坛新作介绍、柏克莱舞团是入影城的门径、好莱坞的零金碎玉（共计3篇）
《越华报》	"阿兰卖猪"之类、联华努力捧梅琳与貂斑华、影人略史、香港电影大写真、影潮信箱、星事莹二（共计6篇）

《越华报》关注上海电影、香港电影的消息，《广州民国日报》则对国际影坛关注，体现出不同的电影报道特色。相比之下，《越华报》更关注国内电

影和本土消息。

《东南日报》脱胎自民国时期国民党浙江省党部机关报的《杭州民国日报》。《杭州民国日报》创刊于 1927 年 3 月，后于 1934 年 6 月 16 日改名为《东南日报》，由胡健中任社长。此报营销浙江、苏南、闽北、皖南、赣东等地区，不仅执浙省报业之牛耳，在全国报纸中亦享有较高的声誉。1937 年淞沪战役爆发后，《东南日报》在华东各省的影响力大增，在全国各地的发行量达 4 万份。[①] 作为国民党党报，《东南日报》刊载许多国民政府有关电影政策的文章，特别是以电影作为全民教育的工具，有不少的报道，是一份研究国民党电影文宣的重要刊物。抗战期间，该报自始至终坚守抵抗日本侵略的立场，所刊载的电影文章及广告有一定的政治取向与目的。另一方面，杭州与上海的距离，也体现在该报对上海影业报道的集中上，这两个取向在战时形成有趣的张力。1949 年 4 月底，随着胡健中等主创人员迁移台湾，《东南日报》停止发行。杭州团队在冯筱才老师的领导下，读毕《东南日报》现存所有年份的电影新闻，以及 1934 年 6 月至 1948 年 4 月 10 日的电影广告。

《浙江商报》由浙江总商会文书陆启创办，创刊于 1921 年 10 月 10 日，1947 年 4 月 30 日终刊。此报是杭州市总商会的机关报，曾在 1927 年被国民党浙江省党部封闭，后虽复刊，报纸主权已被国民党控制。随后该报于 1934 年由浙江商界首脑人物组织的浙江商学社接办，文人许廑父接任主笔。主力登载与商界密切相关的法令法规、税则税率，增加对各地商业行情的报道，注重为商界读者服务，成为一份不折不扣的地方性商业报纸。1947 年 4 月，《浙江商报》与《浙江日报》合并，改称为《工商报》。选择《浙江商报》作为杭城的第二份代表报恰恰和《东南日报》的党报性格成一互补，有助我们避免以一概全的盲点。由于时间与经费有限，杭州团队读毕 1921 年至 1935 年，合共 15 年的报纸文章与广告。

天津的《益世报》创刊于 1915 年 10 月 1 日，1949 年 1 月停刊。作

[①] 何扬鸣：《〈东南日报〉与"八·一四"空战》，《国际新闻界》，2007 年第 8 期，第 75 页。

北方的大城，天津的报业有悠久历史，从 1886 年的第一份《时报》至 1949 年底，共出版有 300 多种报刊。因此，天津诞生了全国性的大报如《大公报》，也包括全国著名的《益世报》。《益世报》由比利时籍天主教教士雷鸣远创办，是与《民国日报》《申报》《大公报》齐名的民国四大报纸之一。基于创办机构的属性，报纸内容具宗教色彩，持守自由主义倾向，提倡爱国论，支持学生运动。战时迁往昆明、重庆。同样因为有限的资源我们的团队无法将所有现存的报纸读毕，目前只查阅 1917 年 4 月至 1923 年 11 月的报道与广告。

天津报纸之多，琳琅满目，除了大报如《益世报》外，我们还选择阅读另一份当地的《北方时报》，冀望取得多一种观点。《北方时报》创刊于 1922 年 9 月 1 日，1923 年 10 月 31 日闭馆停刊。团队读毕所有现存数据。由于天津的城市发展和帝国主义的侵略与中国对外开放的历史同步进行，电影在天津的传播也和租界区的管治息息相关。我们在天津报纸的搜查上，对日租界对电影审查与对民众的管理控制的情况，有新的认识。

2012 年，研究人员开始着手进行文字抄录，将每则数据按时间顺序抄录成文本文件，《华字日报》部分，新闻及文章抄写共 169 万字，广告 156 万字；《广州民国日报》《越华报》《公评报》三份报纸共抄写 205 万字；《东南日报》和《浙江商报》新闻及文章共抄写 102 万字；最后《益世报》和《北方时报》两份报新闻及文章共抄写近 2 万字。有别于旧式的微缩阅读机，研究人员利用搭配计算机及相关软件的新式阅读机阅读微缩数据，不仅影像清晰，更可精确选择所需范围，进行扫描。每张扫描所得影像按日期、页数进行分开编码，再按年份、月份及资料种类，按广告及文章两大范畴存盘。抄录过程耗时一年多，由多名学生助理按统一格式及准则进行。其中，所有抄录为忠于原件，尽皆按原文录入，包括错别字还有现已停用的旧有用字和标点。在这个过程中，我们发现特别在 1910 年前的报道，由于印刷字体的限制，经常有错别字出现。再者，鉴于外国人名或外来语翻译不一的情况，在作数据库登录之时，一个特定名称（如 Charlie Chaplin）以多于一种译名（如差利卓别麟或却利卓别灵）出现的情况不少。当然，

年轻一辈对电影史的陌生，也使数据的登录有一定的挑战。面对这些问题，我们耐心、虚心地查证校对，务求减少错误。

章节简介

本书共分两部分。第一部分为研究论文，这部分是团队成员初步从搜集到的资料中，整理汇编写成的 6 篇原创学术论文。第二部分则为史料选编，也是我们这项研究的具体成果展示。这部分由笔者二人负责节选八份报纸数据中最具史料价值，也同时最能代表个别报纸特色的电影新闻及评论，以飨读者。以下就第一部分的各篇做扼要的介绍。

叶月瑜的《演译"影戏"：华语电影系谱与早期香港电影》以香港及广州的电影活动为基础，提出超越上海为中心思考的另类电影景观。叶文透过新出土的史料，分析早期香港的观影经验（包括放映地点、目的与内容），借以反思学界对"影戏"的翻译及其以"戏"为核心的史观。叶月瑜将《华字日报》从 1900 年到 1924 年刊登的广告与新闻进行分类和内容分析，发现"影画"（photo pictures，影像图画）一词比"影戏"的使用更为普及，显示香港早期的电影接收以影像为主，放映目的多重，不完全被以影演戏的"影戏"论宰制。回溯 1900 至 1920 年代的"影画"脉络，叶文强调电影在香港不是单一的活动，而是发挥多种功能的展演；不仅提供娱乐，更见证在地日益累积的社会凝聚力。

刘辉撰写的《探究民国时期地域电影和都市文化的关系：从广州报纸出发》，提出民国报纸作为新资料与研究民国电影史的新方法，特别是超越上海之外的沿海口岸城市。广州作为民国时期的重要城市，报业发达，论文分析民国报纸对广州电影图谱式的呈现，从而了解早期广州在制片、影院方面的发展情况。

冯筱才的《形塑党国：1930 年代之浙江省电影教育运动》提供了一个

很原创的区域电影政治研究。他使用从《东南日报》和《浙江商报》取得的资料，说明杭州在国民党政府中宣部以及教育部于1930年代大力推动电影教育运动一事上，所处的重要地位。冯文细腻地以个案来阐述一个上海之外的华东城市如何作为电影教育、电影宣传，乃至于电影政治表现的载体。从新政府部门组织的巡回放映队深入全省城乡，通过电影将党国形象呈现于民众眼前，许多民众也得以第一次接触到电影这个现代事物，一些"现代性"知识也借此开始植入民间。

张婷欣的《承先启后的1920年代：香港早期电影从玩意、实业到文化》记录香港早期华人的电影活动。香港作为殖民地，电影的放映自一开始即掌控在西洋人手中。但在1920年代，华人逐渐涌上台面，涉足电影的放映及制作，著名的例子即有黎明伟、黎北海家族在华南的电影活动。张更以1924年《华字日报》推出的首个电影专栏《影戏号》为案例，进一步说明华人于1920年代中期开始如何掌控电影的文化机制。

罗娟是广州团队主要的核心成员，她以《早期电影史料汇编与考证：以民国时期广州报纸为例》详述对《广州民国日报》《越华报》《公评报》等三份报纸搜查及汇编的过程。这篇论文可以说是本计划的方法报告，包括对于报纸的选择，数据的拍摄、抄录、分类和电子归档，还原本项研究在过程中的操作特色。

殷慧嘉就《华字日报》大量的电影院广告资料写出《香港的早期电影院：1900—1920》，记录1900—1920年代早期电影院的发展。从报纸的资料，我们看到电影在香港的民间放映如何从露天影画场和穿插粤剧演出开始，经过号称第一间电影院"域多利影画戏院"的开幕，发展到1920年代电影院林立的历程。殷文以线性叙事法，清楚写下电影院的普及与电影位居香港社会主流娱乐位置的平行关系，为日后香港戏院历史研究提供一个很好的基础。

结论

"走出上海：早期华语电影的另类景观"除了突破华语电影史论之"上海中心"的主流论述，更积极地扩大"早期"这个时间轴的长度，以及更新狭义的影戏范畴。我们除了跨出上海，走进了香港、广州、杭州和天津等城市，在对"早期电影"这个领域的调查上，更将时间拉到了1920年代之前的20年，即目前学界尚未开发的晚清与民国初年这段时期。长久以来，学界普遍认定的"早期"研究多半聚焦于1920年代。但从广义的影史来看，"早期"的时间点应该涵盖1896年至1920年之前的电影史。我们由民国回溯至晚清，挖掘电影在中国第一个20年的光景，希望能将中国早期电影的研究更深化，并把以民族为本的电影史论连结到全球经济、科技与物流的结点上。

事实上，1926年以后，报纸普遍都有了关于电影的报道，电影期刊也开始大量出现。30年代之后的电影报道和文章，数量上达到了惊人的程度，而1925年之前关于电影的报道，数量不多。因此，20年代之前是主流电影史研究的"史前史"。这一时期，关于电影的叫法也是五花八门，根据我们的资料，起码有电影、影戏、影画、活动影戏、电光影戏、电画等。我们有时甚至无从分辨是幻灯、西洋戏还是胶片放映。在本次研究中，香港的《华字日报》和天津的《益世报》都提供了令人眼开的数据。我们在1900年至1919年这段时期的报道中发现有关早期电检、观众、戏院设备、放映与社会安全等议题的宝贵数据。这些发现对早期电影如何形成一种社会经济制度和市民文化的经过有很重要的提示。

当然，我们最引以为傲的是将我们的数据公开与众分享。《早期华文报纸电影史料库》（http://digital.lib.hkbu.edu.hk/chinesefilms/about.php）是一个以关键词检索的电子数据库，收录了香港、广州、杭州和天津四个城市的早期华文报纸中有关电影的史料。研究团队耗时3年，广阅8份晚清至民国时期的华文报纸，搜集超过2万则电影广告、新闻及专栏文章，展现

出四个地区的电影工业图像雏形。研究团队将搜集到的报章资料通过分类整理及内容摘要,于2014年底与香港浸会大学图书馆合作,建立在线史料库。早期华文报纸的电影史料数目庞大且珍贵,史料库为此提供电子索引,不仅方便查阅,而且超越地域限制,大大降低获取原始史料的难度。我们希望这些心血对未来电影史研究能起更大的作用,让我们的电影史像电影那样,令人目不暇给、叹为观止。

鸣谢

本书是"优配研究金"研究计划"跨出上海的电影工业:1900—1950"(项目编号:245310)的主要研究成果之一,特此鸣谢香港研究资助局、相关的评审委员、香港浸会大学学术研究委员会及传理学院的支持与资助。若无研究团队的努力与奉献,这项工程无法顺利达到目标;特别感谢香港浸会大学的张婷欣、赖紫谦、殷慧嘉、苏栩楹、谭以诺;复旦大学的孙琦、詹佳如、迪娜古丽·吉力力和李小姣;华东师范大学的林凌及深圳大学的罗娟、肖娥文。殷慧嘉与宋晶晶在编辑的过程中提供不少支持。最后,衷心感激北京大学出版社高秀芹总经理与周彬编辑对电影史研究的支持,让我们的研究成果得以顺利面世。

I 研究论文

演译"影戏":华语电影系谱与早期香港电影

◆ 叶月瑜

前言

本文针对电影史论中行之已久的"影戏"(shadowplay)概念,提出讨论。"影戏"一词于清末民初的上海,是一个用来指称电影的惯用词,在现今英文文献里被翻译成"shadowplay"。但是,众多学者舍掉当时比较普遍的英文名词"photoplay"不用,而选择以字面的意义,将"影戏"译为"shadowplay",进而建立了电影与传统艺术的连结。这个翻译的基础源于学者对早期电影与皮影戏(shadow puppetry)和京剧(Peking opera)有着特定关系的认定。然而,无论从产制过程、放映方式或观众接收等层面来说,学界鲜少提出证据来佐证"影戏"(motion pictures,活动影像)与皮影戏或京剧的关联,动摇了"影戏"与"shadowplay"的等同。而根据近年对香港早期电影(1900—1924)的研究,我们发觉"影画"(photo pictures,影像图画)一词比"影戏"的使用更为普及,显示早期的电影接收,比"影戏"一词所宰制的范围更广,也更灵活。回溯1910至1920年代香港本地的"影画"脉络,我们初步推论电影在香港不是单一的活动,而是发挥多种功能的展演,举凡传教演说、筹募资金,到对戏院空间的享用等,不一而足。早期的香港电影不仅只提供娱乐,更见证香港文化休闲活动与社会凝聚力的发展。

绪论：茶园、花园，与早期电影研究

依据罗卡与法兰宾的考证，中国最早开始放映电影的时间可能发生在1897年4月至6月间，放映地点则各式各样，从香港大会堂、上海浦江饭店，到天津的兰心戏院（Lyceum Theatre）和北京的公使戏院（Legation Theatre）等。[1] 罗卡与法兰宾认为，电影在中国的"首映"日期，比程季华、李少白、邢祖文在《中国电影发展史》中所宣称的1896年8月几乎晚了一年。程、李、邢写的原文摘要如下："1896年（清光绪二十二年）8月11日，上海徐园内的'又一村'放映了'西洋影戏'，这是中国第一次电影放映。"[2] 在1897年4月的首映之后，电影放映陆续在上海、天津、北京等地的茶园和游乐场举行。黄德泉在考据中国电影起源的一篇文章中亦呼应了罗卡与法兰宾所提出的新日期与地点。[3] 综合这些学者的新发现，我们可以确认对中国电影放映的既定史实是不正确的，尤其是"初次"放映的日期和地点，多有谬误。根据罗、法与黄等人的验证，我们可进一步修正中国电影系谱的若干视点。大部分的历史学家过去都将传统的休闲场所，诸如"茶园"[4] 或"花园"[5] 等视为电影对中国公众开放的首要所在；但随着罗卡等人的考证，我们得到的新结论是一般所谓"西式"的场所，例如大会堂、旅馆的交谊厅与西式戏院反而更可能是举办电影首映之处。

[1] Law Kar and Frank Bren, *Hong Kong Cinema: A Cross-Cultural View* (Lanham, Maryland: Scarecrow Press, 2004), pp.6-17.

[2] 程季华、李少白、邢祖文编：《中国电影发展史》（第2版），北京：中国电影出版社，1981年，第8页。

[3] 黄德泉：《电影初到上海考》，《电影艺术》，2007年，总第314期，第105-106页。

[4] 程季华、李少白、邢祖文编：《中国电影发展史》（第2版），北京：中国电影出版社，1981年，第8页；郦苏元、胡菊彬：《中国无声电影史》，北京：中国电影出版社，1996年，第3-4页；Jubin Hu, *Projecting a Nation: Chinese National Cinema before 1949* (Hong Kong: Hong Kong UP, 2003), pp.30-31; and Zhang Zhen, "Teahouse, Shadowplay, Bricolage: Laborer's Love and the Question of Early Chinese Cinema," *Cinema and Urban Culture in Shanghai, 1922-1943*, Yingjin Zhang ed. (Stanford: Stanford UP, 1999), pp.27-50.

[5] Laikwan Pang, "Walking into and out of the Spectacle: China's Earliest Film Scene," *Screen* 47.1, 2006, pp.66-80.

这些新史料更敦促我们重新检视早期电影文化研究的既定论述。目前的说法主张茶园和花园是最早放映电影的场域，而这些地点恰巧也成为中国观影经验成型的根据。但显然这个说法有待商榷。我们长久以来倚赖的早期电影史研究方法，无论是档案学，[①] 或是社会文化研究，[②] 也都需要调整，全面重新检视。再者，以"庶民"[③] 与"精英"[④] 区分早期电影观众所衍生出来的各概念，也需要重新调校。近期的新发现让我们警觉到，在目前早期电影研究文献中，存在着不少的罅漏和瑕疵。我这篇文章将以新史料为依据，复访现存文献中约定俗成的观念和词汇。我的目的是想借由一手史料的佐证，投射出另类电影系谱；而借引进前殖民地香港和其他上海以外城市等外围区域的观影经验，亦可初步描绘另一种华语电影史观。我的故事接下来从茶园和花园，这两个向来被视为上海初次放映电影的主要场所谈起。

茶园

在 "Teahouse, Shadowplay, Bricolage: Laborer's Love and the Question of Early Chinese Cinema"[⑤] 一文以及《银幕艳史》[⑥] 一书中，作者张真采纳了

① 程季华、李少白、邢祖文编：《中国电影发展史》（第2版），北京：中国电影出版社，1981年，第8页；郦苏元、胡菊彬：《中国无声电影史》，北京：中国电影出版社，1996年，第3—4页；and Jubin Hu, *Projecting a Nation: Chinese National Cinema before 1949* (Hong Kong: Hong Kong UP, 2003), pp.30—31.

② Zhang Zhen, *An Amorous History of the Silver Screen: Shanghai Cinema, 1896—1937* (Chicago: U of Chicago, 2005); and Laikwan Pang, "Walking into and out of the Spectacle: China's Earliest Film Scene," *Screen* 47.1, 2006, pp.66—80.

③ Zhang Zhen, *An Amorous History of the Silver Screen: Shanghai Cinema, 1896—1937* (Chicago: U of Chicago, 2005).

④ Laikwan Pang, "Walking into and out of the Spectacle: China's Earliest Film Scene," *Screen* 47.1, 2006, pp.66—80.

⑤ Zhen Zhang, "Teahouse, Shadowplay, Bricolage: Laborer's Love and the Question of Early Chinese Cinema," *Cinema and Urban Culture in Shanghai, 1922—1943*, Yingjin Zhang ed. (Stanford: Stanford UP, 1999), pp.27—50.

⑥ Zhang Zhen, *An Amorous History of the Silver Screen: Shanghai Cinema, 1896—1937* (Chicago: U of Chicago, 2005).

程季华、李少白和邢祖文的说法，认定徐园是上海首次放映电影之处，并将徐园设定为民国初年白话现代主义（vernacular modernism）的开场台："广义来说，生气蓬勃的庶民文化提供'电影的庶民特质'肥沃的养分——包括茶园、戏院、说书、通俗小说、音乐、舞蹈、绘画、摄影，与描述现代奇观与魔力的论述……"① 根据张真的观察，茶园的场景描绘出一个使人信服的"空间比喻"，② 传达了上海市民浸淫于新兴的电影场域中，具有现代性大众娱乐的日常情境：

> Because the film experience is public and requires an architectural infrastructure, a history of film culture would be inadequate without considerations [sic] of the physical forms, geographical distributions, and social and aesthetic function of exhibition venues. Thus the vernacular also encompasses the urban architectural environment essential to the film experiences—the theaters, the amusement halls, teahouses, parks...③

茶园场景的日常性，加上利用电力而形成的画面投影，将传统娱乐场所（景）转化成"使人情绪高涨"的展演，充满冲突和不确定性的白话现代性特质。

经由白话现代性的引领，我们可以臆想在茶园里看电影是一个充满

① Zhang Zhen, *An Amorous History of the Silver Screen: Shanghai Cinema, 1896—1937* (Chicago: U of Chicago, 2005), p.4.
② Zhang Zhen, "Teahouse, Shadowplay, Bricolage: Laborer's Love and the Question of Early Chinese Cinema," *Cinema and Urban Culture in Shanghai, 1922—1943*, Yingjin Zhang ed. (Stanford: Stanford UP, 1999), p.32.
③ 原文以英文写作，为求保持原味，笔者尽量以原文呈现，不做（二手）翻译，同样的方法也应用在其他的原文引言；Zhang Zhen, *An Amorous History of the Silver Screen: Shanghai Cinema, 1896—1937* (Chicago: U of Chicago, 2005), p.4.

张力的观影经验。一方面，电影的放映与茶园内的固定活动穿插交错——这些活动包括音乐、唱剧、杂耍、八卦、闲晃、饮食、饮酒。① 同时，Goldstein 认为，晚清的茶园不仅只提供娱乐，它更像一个充满诱惑的市集，当中陈列贩卖的物品中也包括演员。② 茶园的环境与开放的市集互通，正因如此，舞台与观众间的界线也变得模糊、流动，相互渗透。③ 茶园内的环境相对自由和随意，与电影放映需要观众注视银幕的设置并不相容。我相信这是张真形容早期电影放映为"由张力带动"（tension-driven）的现代性经验的理由之一。但正因茶园的环境，电影放映所体现的张力得以舒缓。有关早期电影与观众的关系，Charles Musser 提出一个重要的说法，说明为何电影能逐渐进入大众娱乐的领域里：

> During cinema's first year of success, motion pictures enjoyed the status of a novelty. This very concept or category served to address the problem of managing change within a rapidly industrializing society: novelties typically introduced the public to important technological innovations within a reassuring context that permitted spectators to take pleasure in the discontinuties [sic] and dislocations. While technological change created uncertainty and anxiety, 'novelty' always embodied significant elements of familiarity, including the very genre of novelty itself. In the case of cinema, greater verisimilitude was

① Zhang Zhen, "Teahouse, Shadowplay, Bricolage: Laborer's Love and the Question of Early Chinese Cinema," *Cinema and Urban Culture in Shanghai, 1922—1943*, Yingjin Zhang ed. (Stanford: Stanford UP, 1999), p.32; and Di Wang, *The Teahouse: Small Business, Everyday Culture, and Public Politics in Chengdu, 1900—1950* (Stanford: Stanford UP, 2008), pp.155—156.
② Joshua Goldstein, *Drama Kings: Players and Publics in the Re-creation of Peking Opera, 1970—1937* (Berkeley: U of California, 2007), pp.69—70.
③ Ibid., p.73.

initially emphasized at the expense of narrative.①

此处 Musser 强调的是当电影刚出现之时，带给观众这种全新的体验，但这个体验不是全然陌生，没有坐标的，而是经由小心处理，在和先前的经验有所维系的状态下，呈现给大众。故此，电影带给茶园看客一种怪异却兴奋的视觉刺激。电力照明的银幕投影出一连串的黑白事件，这些画面对观众来说相当稀有，不只因为距离中国很遥远（例如：《马德里街景》）或从未见过的奇异景象（例如：《遥远西方的私刑场面》），也由于画面逼真写实，影像又会动，令观众震慑不已（例如：《骑兵经过》）。②而当电力中断，屏幕上的生命也就此消逝："忽灯光一明，万象俱灭"。③观众看见这些活动的影像，好像生命在布幕上现身，可以想象他们当时兴奋加上震惊的反应。就像另一位观者的描述："闹市行者，骑者，提筐而负物者，交错于道，有眉摩毂击气象"。④但是这些怪异且兴奋的视觉刺激又同时在一个非常熟悉的环境（茶园）中得到疏解。不妨想象，当那些顾客目睹这些栩栩如生的动态影像时，他们会有什么反应。而当茶馆忽然恢复喧嚣嘈杂之际（打开电灯的那一瞬），那最初的惊吓或许减缓了下来。

将热闹的茶园当作建立早期观影经验的场域是很重要的，如此一来才能在中国的电影空间实行白话现代主义。Miriam Hansen 提倡的白话现代主义认为，在崭新的20世纪，电影是促进城市发展的"感觉中枢"，间接调节了外来事物对本土的冲击，缩减了域外与在地、保守心态和奇巧玩意的

① Charles Musser, *The Emergence of Cinema: The American Screen to 1907, History of the American Cinema*, Vol. 1 (Berkeley: U of California, 1990), pp.187—188.
② 《马德里街景》《遥远西方的私刑场面》与《骑兵经过》是列在亚斯特厅（Astor Hall）宣传电影的报纸广告里的三部短片。
③ 《观美国影戏记》，《游戏报》，第74号，1897年9月5日。
④ 《味莼园观影戏记》，《新闻报》，1897年6月11日。

隔阂。① 电影和其他现代机制大举发动了这个现象，② 意味新兴科技不只描绘远隔重洋的人们和地方，也将新奇娱乐介绍给中国观众，与当代纽约、巴黎等西方大都会同步。因此，电影不仅将远方的人们带入中国观众眼帘，也引领他们进入现代性的状态。③ 按白话现代主义经济在中国运用的一例来看，最早的映演，或说是中国电影的初生景象，着实地镶嵌在传统的中国庶民娱乐脉络中。而"白话茶园"的空间比喻很快地和民族史学家的"影戏"概念捆绑在一起，我们来看张真对此的演绎：

> Until the early 1930s, cinema in Chinese was called 'shadowplay' (ying xi) before the term gradually changed to 'electric shadows' (dian ying), indicating its umbilical tie to the puppet show and other... theatrical arts. The emphasis on 'play' rather than 'shadow' — in other words, the 'play' as the end and 'shadow' as means — has, according to the film historian Zhong Dafeng, been the kernel of Chinese cinematic experience.④

在此，我们可以说，白话现代主义为电影与中国的艺术形式间的（脐带式）的关联提供理据，相反亦然。电影史家巧妙地以白话现代主义建构一种电影历史书写，把影戏置于这个理论之中；如此一来，中国电影的白话表征显现在与茶园的关联上；电影媒介的特性证明了中国电影的现代主义。但

① Miriam Hansen, *Babel and Babylon: Spectatorship in American Silent Film*, Cambridge (MA: Harvard UP, 1991).
② Zhang Zhen, *An Amorous History of the Silver Screen: Shanghai Cinema, 1896—1937* (Chicago: U of Chicago, 2005), p.43.
③ Miriam Hansen, "Fallen Women, Rising Stars, New Horizons: Shanghai Silent Film as Vernacular Modernism," *Film Quarterly* 54: 1, 2000, pp.10—22.
④ Zhang Zhen, "Teahouse, Shadowplay, Bricolage: Laborer's Love and the Question of Early Chinese Cinema," *Cinema and Urban Culture in Shanghai, 1922—1943*, Yingjin Zhang ed. (Stanford: Stanford UP, 1999), pp.27—50.

是，电影与皮影戏等传统戏曲分享同一系谱这个观点，需要更多的实证研究来支持。到底，影戏理论中的"戏"，是否与传统剧场如皮影戏和戏曲有着相同的根源呢？再者，影戏可否被理解或翻译成有别于中文字面意义的字词呢？稍后我会回头探讨这些问题。

花园

在中国电影通史中，茶园是开启全新视觉经验的主要场所，不过彭丽君则认为对早期观影经验应有更精确的描绘。彭的焦点在探索"观众接收电影的问题"。依她看，电影这个新的视觉机制与"用来放映电影的空间"互相影响，所以，电影观影经验与"整体现代视觉文化"、"观众的社会阶层"息息相关。① 在这个基础上，彭丽君依循前人的见解来作为她修正立论的基础，即茶园是首次放映电影的地方，也是观影经验初始成型之地。然而，彭注焦的不是茶园，而是茶园所隶属的那个空间。她认为虽然首映的确在徐园里的茶园"又一村"举行，历史学家却多半忽略茶园外围那个规模更大的环境——即徐园这个由私人花园变身而成的公共游乐场。以下是彭文论点的节录：

> The new public garden was a venue simultaneously incorporating many different visual entertainments. This plurality of activities taking place within and around the screening sites renders the relationship between subject and spectacle more complex, and reveals the limitations of focusing solely on the teahouse to study early film reception in China. This 'publicness' can be analysed by focusing on two aspects of the new garden culture: the connections between

① Laikwan Pang, "Walking into and out of the Spectacle: China's Earliest Film Scene," *Screen* 47.1, 2006, p. 67.

different forms of visual experience in the garden, and the mutual transformation of the viewer and the viewed.①

20世纪初，上海的游乐场提供游客独特的观看经验。独特之处在于，在游乐场内，游客参与的空间兼具"公共"和"私人"两层意义：游人的行动一方面受到园区的"公共"规范（该去哪里、该看什么），另一方面又和"私人"的观赏意愿息息相关（随心所欲、照着自己的步伐游玩）。张真以居住环境为发想，为早期电影文化建立理论脉络；彭丽君延续张真的取径，提醒我们应该往茶园外看，研究公共花园的视觉经济如何制约电影的接收。彭的见解是，观众很容易因许多同时摆放的装置分散注意力，这对建立早期观影经验来说是一个关键。

彭丽君的论点有两个问题。根据罗卡与法兰宾的研究，并没有"铁证"指出徐园是举行中国电影首映的地点。②着重考证史料的黄德泉也归结至这个结论；他进一步解释，据称1896年8月在徐园举办的电影"首"映，更大的可能是放映西洋幻灯，而非活动影像的映演。③这说法并非黄德泉独有。根据我们的统计，在1900年至1903年间，电影引进到东亚地区，但在当时的香港，西洋幻灯依然是主要的放映节目（详参下文）。因此，视"又一村"茶园或徐园是"最早"放映电影的场所有疑义，而以此衍生的首批"花园电影观众"也有待商榷。黄德泉进一步解释，可能是在1890年至1920年代初期，"影戏"一词同时指西洋幻灯和活动影像，历史学家才会误将幻灯认为是电影放映。自1870年以降，西洋幻灯即以"西洋影戏"之名在中国流传，逐渐成为公共游乐场固定的表演节目。④正因为"影戏"当

① Laikwan Pang, "Walking into and out of the Spectacle: China's Earliest Film Scene," *Screen* 47.1, 2006, p.74.
② Law Kar and Frank Bren, *Hong Kong Cinema: A Cross-Cultural View* (Lanham, Maryland: Scarecrow Press, 2004), p.11.
③ 黄德泉：《电影初到上海考》，《电影艺术》，2007年，总第314期，第102—104页；及黄德泉：《电影古今词义考》，《当代电影》，2009年，第6期，第59—64页。
④ 黄德泉：《电影初到上海考》，《电影艺术》，2007年，总第314期，第103页。

时在中国已是家喻户晓的西洋表演节目，当电影刚到中国时，放映商便借用当时现有的词汇"影戏"，结合"电光"、"活动"等词来替电影起名，管电影叫电光影戏、活动影戏等等。黄德泉的发现和 90 年代学者对台湾早期电影放映的研究一致。根据罗维明的调查，发现最早在《台湾日日新报》（当时台湾的主要日文报纸）刊载的电影放映，就叫"活动幻灯"，指的就是幻灯放映的"升级版"，由静态影像的投影演进成动态影像的放映。[1] 程季华等史家未检视西洋幻灯与活动影像的重迭，便武断地决定电影初次进入上海的日期，将电影抵达中国的时间提前，使电影与中国观众的接触不至于迟过世界其他地区。将近半个世纪，历史学家毫不怀疑地跟随程季华等人开辟的先路，相信电影进入中国的时间仅晚了巴黎首映几个月。事实上，电影转往中国是趟缓慢的旅程，并且起步的地点是中土的边缘之都香港，而不是后来变成"中国电影摇篮"的上海。这点引发我们重探上海公共花园作为首映场所的观点，更让我们对花园作为电影经验之"原发场景"的论点存疑。

彭丽君将花园视为早期电影放映的重要场所其实更多的是一种论述策略。她企图论证魅力电影与白话现代主义等早期电影理论无法完全应用在中国的情况，并提出中国电影观众与西方受众的不同：[2] 与西方论述中的劳工阶级观众受电影魅力迷炫不同，中国精英阶层反而能神安气定地收看电光影像。[3] 就像彭文的篇名所示，花园里的步道让游客在园里溜达，悠然自得，还得以在电影银幕前走进走出，不完全被活动影像的影像效果所震慑，进而得以和银幕上演出的假象产生距离和抗拒。[4] 这个结论假设电影

[1] 罗维明：《"活动幻灯"与"台湾绍介写真活动"：台湾影史上第一次放映及拍片活动再考查》，《电影欣赏》，1993 年，总第 65 期，第 118—119 页。

[2] Tom Gunning, "An Aesthetic of Astonishment: Early Film and the (In) Credulous Spectator," *Art and Text* 34 , 1989, pp.114—133; and Miriam Hansen, *Babel and Babylon: Spectatorship in American Silent Film* (Cambridge, MA: Harvard UP, 1991).

[3] Laikwan Pang, "Walking into and out of the Spectacle: China's Earliest Film Scene," *Screen* 47.1, 2006, pp.77—78.

[4] Ibid., p.76.

放映和花园景致为一整体，所以游客和看客的观影经验可互相转换穿梭。但实际情况果真如此游动自如吗？Mary Ann Doane 认为影像的所在（the location of image）始于影像投射之地。投射把影像转化成景观，启动了观赏（spectatorship）这回事：

> Projection of the illusion of motion collapses representation and exhibition and calls up the notion of *spectacle*. It magnifies the image whose scale is no longer dominated by the scale of a body but by that of an architecture, of the abstract authority of spectacle and a collective, public life.[①]

投影把影像投向银幕，变成更大的幻象。它的魔法因封闭、暗黑和聚满人群的空间而加深。这使电影作为放映事件得以浮现。Doane 分析电影投射和它的副产品景观，使我们更留意到在早期电影放映中，电影景观和集体观赏的互动与构成。这是一种愉悦（*jouissance*），一种独特的感官刺激，不能与一般花园中例行的观赏节目混同。虽然早期的电影放映与其他娱乐形式（包括特技表演、烟火、戏曲、说书等等）共享空间，但并不意味观众对电影放映的接收与其他娱乐有必然的联系，进而因此将游园的经验自动转为观影的反应。观影观众从花园而生，投射出描绘中国观众的浪漫主义企图，此论述表现出中国观众的复杂性，迥异于以劳工阶层为基础的西方电影观众。彭丽君想在魅力电影和白话现代主义之外，替中国电影根源呈现另一种绮丽幻想。

当时的电影被放映商称为"电光影戏"，强调一种经由电力营造出的视觉经验，这是全新的体验，与幻灯片和视觉回转玩具如幻影厢（zoetrope）和幻盘（thaumatrope）这些相对稳定的一系列图像展示有很大的分别。在

[①] Mary Ann Doane, "The Location of the Image: Cinematic Projection and Scale in Modernity," *Art of Projection*, Stan Douglas and Christopher Eamon eds. (Berlin: Verlag, 2009), p.156；斜体为笔者注。

旅馆大厅或游乐场大厅里举行的电影放映活动,还有后续在茶园里的放映等等,都不是公共花园里的那些例行节目可相比的娱乐。这些放映活动的广告多以瞩目的字体写成,例如"勿失良机!!!来看电影!!!"(1897年6月26日,兰心戏院刊登在《京津泰晤士报》的广告)、① "特备节目"(1897年6月8日至13日,张园刊登在《新闻报》的广告;② 1897年10月3日,同庆茶园刊登在《新闻报》的广告)③ 等,皆将电影宣传成是新噱头,有别于20世纪初那些陈旧的幻灯招徕。到了1890年末,幻灯片表演已跟其他大众娱乐如烟火与戏曲一样,成为游乐场的例行节目。有些演出会刊出详细内容(例如:《水浸金山》),但大部分的节目都没有详情介绍。活动影像一到,幻灯便日渐式微。(见图1)

从茶园到花园,历史学者根据支离残缺的记录撰写早期历史;之后的各种书写集中在建立华语电影的系谱,涵盖放映、观众、接收和制产的诸多"起源"。接下来,我对"影戏"与"影戏"的英文翻译"shadowplay"这个华语电影系谱中被普遍认定的主调,进行考察。复访"影戏"的概念和其英文翻译让我们一窥实证研究和理论取向这两个研究方法之间存在的隔阂。罗卡与法兰宾为中国电影历史研究开启了崭新一页,但是他们的主要目的是陈述史实,并无兴趣发展新的概念架构,所以未进一步改写史观,挖掘华语系谱的意识形态。同时,以理论为导向的电影史学也缺少足够的史料基础,造成一再重复的错误陈述与推论。复访"影戏"时,我们也同时关心跨语境实践中的操作模式与政治。是何种论述让我们这些双语学者习惯使用"shadowplay"这个深具中国风的英文翻译?在揭露历史时,我们向何种脉络倾斜,引领我们对用词的选择?挖掘历史时,我们是否需要多留意传统与革新、本土与外来间那看似有又无的缝隙?我的故事第二章就从这里说起。

① Law Kar and Frank Bren, *Hong Kong Cinema: A Cross-Cultural View* (Lanham, Maryland: Scarecrow Press, 2004), p.14.
② 张园广告,《新闻报》,1897年6月8—13日。
③ 《同庆茶园》,《新闻报》,1897年10月3日。

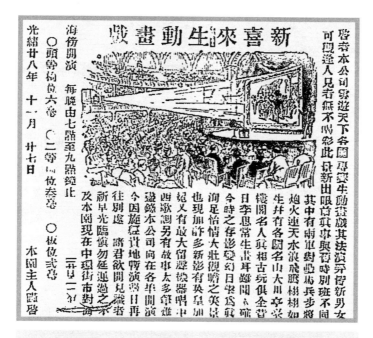

图1 香港幻灯放映广告,约刊于1900年:"新喜来生动画戏"
(《华字日报》,1903年1月9日)

"影戏":华语电影系谱与翻译

众所周知,在"电影"一词成为固定用词前,"影戏"一词在1910与20年代期间非常普及,这点从上海和其周边的报纸和电影杂志中可见一斑。"影戏"经过长期蛰伏,直至1980年代,中国的史学家钟大丰与陈犀禾为了建构中国电影的系谱,"影戏"这个名词才重新出土。钟大丰与陈犀禾提出"影戏"的概念,为的是重建一个具备中国特性和主体性的电影理论。除了张英进曾质疑1920年代"影戏理论"的有效性之外,[①] 许多学者照单

① Yingjin Zhang, *Chinese National Cinema* (New York and London: Routledge, 2004), pp.55—56.

全收,并且以"影戏"理论为出发点,将皮影戏和京剧等传统表演艺术和"电影的滥觞"连结在一起。

钟大丰与陈犀禾将"影戏"视为中国本土电影理论的根源。钟大丰在第一篇谈论"影戏"的文章中写道:

> 作为电影观念,"影戏"反映着当时电影工作者对电影的基本看法。"电影是什么",这历来是电影实践家、理论家都十分关心的问题,并影响着电影创作的面貌。在中国初期的电影工作者看来,电影既不是对自然的简单摹写,也不是与内容无关的纯学术游戏,而认为她是一种戏剧。①

借由召唤早期对活动影像的"影戏"称呼,钟大丰点出中国电影在最初发展时,蕴涵特定的属性和任务。钟大丰将"影戏"定义为戏剧而非动态影像,旨在锁定戏剧结构和"说故事"才是中国电影实务和理论的核心。

陈犀禾跟进钟大丰对"影戏"即为戏剧的论点,并将"影戏"视为中国对(西方)电影的回应:"正像蒙太奇和长镜头等概念是西方人认识电影的核心概念,我想把'影戏'这样一个在早期中国电影中出现的概念确立为中国人认识电影的核心概念。"②对钟大丰与陈犀禾来说,中国电影并非如现象学的认知那样,在镜头前自成一格,以一种客观形式存在的实体。中国电影工作者不关心"影"(摄影画面),却注焦于"戏",致力编导、表演、说故事,以达到电影的戏剧效果与隐含的伦理价值和社会思想。③强调"戏"的地位的同时,中国电影成为以剧情为主的媒体,对自身改造社会与政治的潜能非常自觉。根据钟大丰和陈犀禾的说法,这个"戏以载道"的

① 钟大丰:《论"影戏"》,《北京电影学院学报》,1985年,第2期,第56页。
② 陈犀禾:《中国电影美学的再认识——评〈影戏剧本作法〉》,《当代电影》,1986年,第1期,第82页。
③ 同上文,第85—87页;及钟大丰:《"影戏"理论历史溯源》,《当代电影》,1986年,第3期,第76—77页。

特质是中国电影实务与评论的基石。① 钟大丰与陈犀禾的论点在当时突破西方理论宰制的电影本体论,"影戏"自此成为中国电影系谱论中的主题,导引早期影史的书写。

关于"影戏"一词有一个十分早的记录,出现在约于11世纪出版的《事物纪原》一书,指的的确是广散各地的民间艺术皮影戏。② 在此,"影戏"指"皮影戏"。我特别要指出的是,无论是钟大丰或陈犀禾,都从未将京剧和/或皮影戏视为中国电影戏剧的来源。虽然钟大丰提到"影戏"与民间艺术有关,③ 但他却避免把描述活动影像的"影戏"联系到任何传统表演艺术。因此,影戏指的不是皮影戏,也非电影的总体。明显地,钟大丰和陈犀禾重提"影戏",是想为中国电影制造一套新的理论,因此他们虽运用"影戏",却从不认为皮影戏与活动影像有任何共通的历史。"影戏"在这语境中,是**关乎理论而非历史**。陈犀禾后一篇关于影戏的文章更强调中西在电影取向上的分野:"中国人把'戏'看成是电影之本,西方人把'影'看成是电影之本"。④ 根据陈的说法,中国与西方对电影的看法有别,中国重视电影制作,西方侧重于电影媒界的特性上——例如影像运动和摄影的逼真性。

在此我们很难验证影戏理论的独特中国性或者是中国电影主体性。中国电影和它独特的表达方法,是否与历史上其他地方的电影有本质上的不同,没有足够理据去证明。但我们确知的是,影戏理论之后的发展把"影戏"定性为最发人深省的民族历史书写。"影戏"作为**理论**,在中国电影研究中获得最高的**历史**位阶。"影戏"作为史论,定位中国电影的中心思想。这里我再次强调,它只是一种说法,一套理论,并非**史实**。但是,治史者

① 钟大丰:《论"影戏"》,《北京电影学院学报》,1985年,第2期,第63—70页;及陈犀禾:《中国电影美学的再认识——评〈影戏剧本作法〉》,《当代电影》,1986年,第1期,第83页。
② 张慧瑜:《"影戏论"的形成——重提20世纪80年代的一次电影史学研究》,《电影艺术》,2013年,总第350期,第110页。
③ 钟大丰:《论"影戏"》,《北京电影学院学报》,1985年,第2期,第75页。
④ 陈犀禾:《中国电影美学的再认识——评〈影戏剧本作法〉》,《当代电影》,1986年,第1期,第86页。

却一而再地将具有本土性的"影戏"(实指电影)与京剧和皮影戏联袂,在未仔细思考它们的实际关联之下,认定电影在中国存在着和传统艺术无法割舍的系谱关系。

例如,胡菊彬就重复程季华等人对电影抵达中国的错误陈述,[①] 进而再次演绎影戏的传统属性:"'shadow play'一词出现在第一则宣传电影放映的广告,与可查到的最早的电影评论中。这个用法清楚指出在某种程度上,电影与皮影戏这个传统中国艺术形式是相关的。"[②] 在不同的段落中,胡菊彬又根据指茶园是首映地点的错误文献,重申"shadowplay"和戏剧的相连性:

> In Beijing and Hong Kong, films were also first screened in teahouses. I believe that a single factor accounts for this phenomenon. Because film was called "shadow play," it was situated in a location appropriate for "play," that is, in teahouses, one of the most important places of recreation in Chinese society, and the site where traditional Chinese operas were performed.[③]

诚然,胡菊彬的英文著作于 2003 年出版,当时尚未有新出土的史证来纠正过去的错误,反思史学。电影放映在香港的情况与在北京和上海也十分不同(详情需要后续的研究)。而现在,我们既然掌握了从皮影戏、西洋幻灯片到电影等"影戏"名词演变的材料,应进一步厘清电影与传统艺术的系谱关系,将"影戏"放入实际语境(观看活动影像)中体现,而非仅是皮影戏的遗迹或传统曲艺的继承或转型。

① 程季华、李少白、邢祖文编:《中国电影发展史》(第 2 版),北京:中国电影出版社,1981 年,第 8 页。

② Jubin Hu, *Projecting a Nation: Chinese National Cinema before 1949* (Hong Kong: Hong Kong UP, 2003), p.30.

③ Ibid., p.35.

另一个问题是，一直以来，"影戏"都被认为是中国电影的正统和命脉。但实际上，钟大丰提出影戏论时，对这个名词的使用非常小心。说"影戏"，他指的是早期中国电影"特定的艺术领域"，而不是电影的代名词。① 即便如此，学者依然广泛地将"影戏"用来当作早期中国电影的同义词，这个情形直到最近依旧如此，未曾改变。几位年轻学者仍亦步亦趋地遵循着影戏系谱，为早期电影造史。② 再者，学者们假定电影和中国本身的传统艺术有所关联，为体现此系谱，执意把"影戏"翻译成"shadowplay"，不提也不关注皮影戏与活动影像之间的差异和差异所引发的异质观赏经验。例如，上海发行的"首本"电影杂志《影戏杂志》封面的英文名"Motion Picture Review"写得清清楚楚，但美国学者 Jason McGrath 在翻译该杂志时，仍坚持译为 *Shadowplay Magazine*，以忠实对照中文原名。③

正因为对电影与传统艺术关系的认定，学界历来无不将"影戏"（字面上来看，为"影子"和"戏剧"）翻译成"shadowplay"，却未多加思考电影映像的个别性，以及皮影戏和动态影像之间无法相融的界限。这在陈立（Jay Leyda）在其1972年《电影》（原书名为 *Dianying, Electric Shadows: An Account of Films and the Film Audience in China*）一书的书名初见端倪。④ 陈立想要强调中国观众接收电影的反应，因此使用语词"电影"及其中文的字面翻译"electric shadows"，为中国电影的第一本英文文

① 钟大丰：《论"影戏"》，《北京电影学院学报》，1985年，第2期，第75页。
② Weihong Bao, "Diary of a Homecoming: (Dis-) Inhabiting the Theatrical in Postwar Shanghai Cinema," *The Blackwell Handbook on Chinese Cinema*, Yingjin Zhang ed. (London: Blackwell, 2012), pp.377—378; and Jason McGrath, "Acting Real: Cinema, Stage and the Modernity of Performance in Chinese Silent Film," *The Oxford Handbook of Chinese Cinemas*, Carlos Rojas and Eileen Chow eds. (New York: Oxford UP, 2013), pp.401—402.
③ McGrath 的解释是这样的："我用偏字面上的译名来翻译杂志名称，希望能更强调出与中文原名间的关联。"见 Jason McGrath, "Acting Real: Cinema, Stage and the Modernity of Performance in Chinese Silent Film," *The Oxford Handbook of Chinese Cinemas*, Carlos Rojas and Eileen Chow eds. (New York: Oxford UP, 2013), p.402.
④ Jay Leyda, *Dianying, Electric Shadows: An Account of Films and the Film Audience in China* (Cambridge, MA: MIT Press, 1972).

集嵌入中国性。从此之后，电影的"影"开始被诠释成"影子"，而非摄影的"影像"；宛若中国电影的过去是透过幻影般的镜头慢慢形成，充满魅惑、神秘、异国情调。这个"幻影般的"比喻在新世纪中久驻不散，不断在许多著作中重复演练，在电影、皮影戏与京剧之间搭起一座坚固的桥梁，使这个最早被臆测的关系逐渐被视为约定俗成的"史观"[①] 而非"史实"。因此，说到早期电影放映，文献反而很少探究电影放映时是否同时有皮影戏或京剧的表演，导致我们空有观点，缺乏史证，连带地让影戏的史观长期保持在某种想象推测的景象中。这些重复使得我们察觉到茶园里的电影仿佛从二手资料绘制而成的景观，若要深入了解始末，我们必须搜寻更多的史料。

Farquhar 和 Berry 运用"魅力电影"的概念来解释"影戏"，重新将"影戏"译为"shadow opera"。[②] 两位把"影戏"译为"shadow opera"，是将"戏"定调在一个特定的位置上，是一种戏剧魅力的形式："'戏'和其同义词'剧'，多指给一般中国观众观赏的京剧或表演，而不是念过书的都市精英熟悉的西方写实剧场。所以有'影戏'的合理英文翻译应为"shadow opera"[③] 一说。根据他们的论点，"shadow opera"是进入"中国电影新考古学"的入口，因为这对20世纪前半叶中国电影产制的发展相当重

[①] Zhang Zhen, "Teahouse, Shadowplay, Bricolage: Laborer's Love and the Question of Early Chinese Cinema," *Cinema and Urban Culture in Shanghai, 1922–1943*, Yingjin Zhang ed. (Stanford: Stanford UP, 1999), pp.27—50; Zhen Zhang, *An Amorous History of the Silver Screen: Shanghai Cinema, 1896–1937* (Chicago: U of Chicago, 2005); Mary Farquhar and Chris Berry, "Shadow Opera: Toward a New Archaeology of the Chinese Cinema," *Post Script* 20: 2/3, 2001, pp.27—42; Chris Berry and Mary Farquhar, *China on Screen: Cinema and Nation* (New York: Columbia University Press, 2006), pp.47—56; Jubin Hu, *Projecting a Nation: Chinese National Cinema before 1949* (Hong Kong: Hong Kong UP, 2003), pp.30—31; Yingjin Zhang, *Chinese National Cinema* (New York and London: Routledge, 2004), pp.55—56; Laikwan Pang, "Walking into and out of the Spectacle: China's Earliest Film Scene," *Screen* 47.1, 2006, pp.66—80; and Jason McGrath, "Acting Real: Cinema, Stage and the Modernity of Performance in Chinese Silent Film," *The Oxford Handbook of Chinese Cinemas*, Carlos Rojas and Eileen Chow eds. (New York: Oxford UP, 2013), pp.401—402.

[②] Mary Farquhar and Chris Berry, "Shadow Opera: Toward a New Archaeology of the Chinese Cinema," *Post Script* 20: 2/3, 2001, pp.27—42.

[③] Ibid., p.27.

要。"shadow opera"一词的发想源于中国两部首次本土制作,即在北京拍摄的《定军山》(1905)与香港制作的《庄子试妻》(1914)。

《定军山》在这个"shadow opera"的说法中尤其重要,因为史书认定这部在北京拍摄的作品,是第一部中国人自制的影片,也是京剧的银幕再现。这部影片重要而有标志性,不只开启中国的电影制作,同时说明中国电影如何实实在在地扎根于民族的传统上。这样的论述看似合理也符合国情。但是,根据黄德泉的发现,[①] 这部传奇之作很可能只是电影史上的"传奇",不能说是中国电影的开山之作。黄的推论:数十年来,史学家所倚赖的史证很可能只是当时京剧名角谭鑫培身着《定军山》戏服的剧照,而断定它就是所谓"第一部"电影。根据黄的搜寻,找不到证据证明谭鑫培在1905年左右曾参演电影。黄所找到谭鑫培唯一与丰泰照相馆的关系,是1913年丰泰照相馆出资让谭鑫培在照相馆中录音出唱片。[②] 谭鑫培以高亢的唱腔和激动人心的演出而知名,是当时大红大紫的老生,也是"他那代人中最伟大的明星"。[③] 谭当年意气飞扬,多次被传召入宫演出,在北京名气无人能及,在京剧界也是举国闻名。面临新世纪、新科技,谭鑫培把明星光环和商业机制带入京剧,运用录音、摄影,甚至可能包括电影等新兴的媒介,巩固他大老倌的地位。

在此,我并不想推断京剧怎样和为何与本土电影制作开展联系。但有一点可以肯定,这个关于"第一部"电影的传说不仅激发我们重新思考"影戏"的概念,更突显了我们研究中国电影史的根本问题:在欠缺足够的第一手数据下,治史者,包括笔者本身,所提出的一连串学说,究竟有何正确性?在我一篇论1930年代电影音乐的研究中,我提出中国早期电影工作者对于将电影汉化一事,感到十分焦虑,而解决焦虑其中一个作法,就是将许多蔚为流行的京剧定目剧改编上银幕,以平衡电影的西洋属

① 黄德泉:《戏曲电影〈定军山〉之由来与演变》,《当代电影》,2008年,第2期,第104—111页。
② 同上文,第110—111页。
③ Joshua Goldstein, *Drama Kings: Players and Publics in the Re-creation of Peking Opera, 1970—1937* (Berkeley: U of California, 2007), p.18.

性。我也跟着前人的脚步,拿"第一部"中国影片《定军山》当作例子。①显然我错了。回顾过去,一路以来我们一直缺乏足够的数据,去解释皮影戏和京剧如何形塑电影接收;更重要的是,我们需要找出更多更可靠的第一手数据,重新检视主流史论。以传统表演艺术的概念将"影戏"翻译成"shadowplay"或其他衍生词,其实是有风险的,暴露我们缺少审慎的研究、随波逐流的惯性。学界一直以来将"影戏"翻译成"shadowplay",显露我们无意识的焦虑,企图从伪证的系谱中抢救民族传统。

福柯(Foucault)曾定义系谱学为:"gray, meticulous, and patiently documentary. It operates on a field of entangled and confused parchments, on documents that have been scratched over and recopied many times."② 他继续解释,系谱学中的记录"需要耐心和巨细靡遗的知识,更要累积海量的原始材料"③。活动影像如"影戏"者,究竟跟中国皮影戏和京剧有何关联、有何承继,又如何融合? 这些问题对中国的早期电影来说,至今依然是一张"纠缠而混乱的羊皮纸"。"影戏"一词或许能解释中国的电影实践的倾向,就像钟大丰与陈犀禾所提出的,但它无法告诉我们,在外国放映商最初将电影介绍给中国观众之后的几年,电影究竟是如何放映、利用和被观众接收? "影戏"留下许多模糊、不甚清楚之处,需要我们进一步去厘清。若想了解观众如何观赏早期电影,我们需要走出我们熟悉的安乐窝,大量阅读历史文献。唯有更广、更深地挖掘历史,才能替"影戏"找到更适合的定义和翻译,成为一个真正具说服力的系谱用词。

① Emilie Yueh-yu Yeh, "Historiography and Sinification: Music in Chinese Cinema of the 1930s," *Cinema Journal* 40.3, 2002, pp.82—83.
② Michel Foucault, "Nietzsche, Genealogy, History," *Language, Counter-Memory, Practice: Selected Essays and Interviews*, Donald F, Bouchard ed. (Ithaca: Cornell UP, 1977), p.76.
③ Ibid., pp.76—77.

来自香港的报道

张真说到，1910年代的上海观众所接触到的电影，"不外乎全是当代的主题内容，举凡时事、笑闹喜剧、全景风光到教育题材"①。她的研究开拓了中国早期电影学术的新里程，并为之后的学者开路。笔者和几位历史专家为了进一步研究早期电影史，于2010年开始了一项研究计划，研究19世纪末至20世纪初之间电影在中国的放映、宣传和收视状况。② 研究团队聚焦在香港、广州、杭州与天津四座城市，搜集了共八份报纸中所涵盖的电影新闻和电影广告。根据我们香港团队的初步发现，在新旧世纪更迭之际，香港的电影放映不单只在茶园或戏院举行，也不服膺一般认定的"影戏"群集。同时作为英国殖民地和一个以粤语为主要语言的城市，香港电影的消费层面非常多元，一体多面，具有多重角色，兼具多项功能。在当时，电影被用来宣传粤剧，也经常是基督教宣教的重要工具，同时也为慈善与教育工作服务。更重要的是，香港的电影快速演变成新世代的商品、社会制度和新兴行业。我们的调查发现香港早期的电影景象丰富万千，无法完全纳编在皮影戏或"影京剧"（shadow opera）的迷人意象之下，亦或缩藏在旧式茶园或戏园的袅袅烟幕之中。就像《银幕之外：早期电影的体制、网络和公共性》（*Beyond the Screen: Institutions, Networks and Publics of Early Cinema*）的编者所说："Projecting mainstream moving pictures in churches, convincing educators of the benefits of using film in the classroom, and collaborating with charitable organizations…enlarged the role of cinema within the public sphere while also demonstrating its usefulness as a tool of

① Zhang Zhen, *An Amorous History of the Silver Screen: Shanghai Cinema, 1896—1937* (Chicago: U of Chicago, 2005), p.66.
② 此计划为一个三年期计划，名为"上海之外的中国电影产业：1900—1950"，获香港研究资助局2010年补助。研究团队包括叶月瑜、傅葆石、冯筱才、刘辉、张婷欣、罗娟、赖紫谦和孙琦。

instruction."① 这文集中的文章明确地指出，在早期电影还未成为娱乐事业之前，电影是个广泛被认为有教化功能的工具，而电影的放映文化也直接与各种社会因素有关。

电影初临香港

根据罗卡与法兰宾的搜证，香港第一则报道电影公开放映的新闻是在1897年的4月27日，约是巴黎首映的十七个月后。② 的确，在我们的统计中找到罗卡与法兰宾所引述的数据源：《德臣西报》(The China Mail)在1897年4月24日刊登的一则新闻是这么记录的："Maurice Charvet教授自巴黎搭乘法国游轮，今日抵达香港，此行目的是为了展示两项世纪惊奇——'电影放映机'和'活动幻灯机'——这些惊奇在香港或远东都未亮相过。"③《孖剌报》(Hong Kong Daily Press) 也出现一则新闻（1897年4月26日），宣传"电影放映机"是"伦敦和巴黎最新、最厉害的杰作"。④《孖剌报》更深入报道相关新闻（1897年4月28日）："很少人何其有幸能见识这些影片"；"银幕上可见十几张图片，每一张图片的动作都清楚可见"。⑤ 报道描述如何展示这些影片："沙皇检阅巴黎与法国骑兵团的游行都栩栩如生"，还记录了电影放映机的一个缺点："影片放映时，会出现碍事的振动……每一台电影放映机都可以看到这样的缺点，就等待一位有识之士想出改善的妙方。"⑥《德臣西报》的一篇文章甚至写得很仔细（1897年4月

① Marta Braun, Charles Keil, Rob King, Paul Moore and Louis Pelletier eds., *Beyond the Screen: Institutions, Networks and Publics of Early Cinema* (New Barnet, UK: John Libbey, 2002), p.2.
② Law Kar and Frank Bren, *Hong Kong Cinema: A Cross-Cultural View* (Lanham, Maryland: Scarecrow Press, 2004), p.20.
③ *The China Mail*, Apr. 24, 1897: 3.
④ *Hong Kong Daily Press*, Apr. 26, 1897: 3.
⑤ Ibid., Apr. 28, 1897: 2.
⑥ Ibid..

27日）："装载非常微小底片的一长段胶卷，以每秒五十五格的速率，缠绕着胶卷筒与穿过镜头的底片。这些照片投影在银幕上，展现力道十足的电光。"①

电影引进香港之际，本港观众充满了强烈的好奇和殷切的期盼。一如报纸的详尽报道所述，类似的憧憬与期待在接下来的每场电影放映中比目皆是。大会堂的首映后，《孖剌报》至少宣布了六场以上的电影放映（分别见报于1897年8月19日、1897年10月16日；1898年1月20日、1898年3月28日；1899年12月23日和1900年4月16日）。② 每一场放映的报道，都搭配了放映电影的内容、放映地点、片商的联络和放映后的回响及影评。

经过这些最初的映演活动之后，影片逐渐进入华人的娱乐产业。为了深入了解这个过程，我们查阅了香港《华字日报》自1896年到1940年的报道（见图表2）。《华字日报》（*The Chinese Mail*）与《循环日报》（*Universal Circulating Herald*，1874年—1963年）是两份最早在香港发行的中文报纸，发行时间逾七十年。③《华字日报》一开始是英文报业龙头《德臣西报》的中文版，但很快便独立出刊，始于1872年，1946年歇业。由于在香港没有《循环日报》那一段期间的微缩胶片，我们只能从香港图书馆馆藏完整的《华字日报》着手，香港图书馆几乎有整套《华字日报》（1899年除外）。④

我们首先锁定《华字日报》所有跟电影有关的报道和广告，以地毯式的搜索方式全面搜集与阅读所有可见的资料，期盼借此能更接近香港早期

① *The China Mail*, Apr. 24, 1897: 2.
② *Hong Kong Daily Press*, Aug. 19, 1897: 2; *Hong Kong Daily Press*, Oct. 16, 1897: 1; *Hong Kong Daily Press*, Oct. 16, 1897: 2; "Edison's Latest: The Wonderful Animatoscope," *Hong Kong Daily Press*, Jan. 16, 1898: 1; *Hong Kong Daily Press*, Mar. 28, 1898: 1; *Hong Kong Daily Press*, Dec. 23, 1899: 1; and *Hong Kong Daily Press*, Apr. 16, 1900: 1.
③ 李谷城：《香港报业百年沧桑》，香港：明报出版社有限公司，2000年，第565页。
④ 事实上，香港的中央图书馆和香港大学图书馆的馆藏还不完整，除了缺了1899年全年报纸，随后的若干年，刊载电影报道与广告的附张也多有佚失。

的电影景象。我们用报纸作为首要的资料收集来源，原因有二。第一，不论是正式还是非正式，报纸所提供的电影买卖和放映活动的资料都是最广泛的。《华字日报》每日出版，内容覆盖商业宣传活动的付费广告，与非牟利，如青年会（YMCA）的公开放映的公告。第二，我们到目前为止，还未找到其他更可靠、有系统的原始材料能提供1895年至1905年十年间的调查资料。本土出版的报纸相对统一稳定，所以为了达到我们研究的目的，我们决定以报纸数据为主要对象。

面对海量的资料，我们彻底搜索，期望尽可能收集各式各样的条目。透过地毯式搜索，才有可能更接近那尚未被陈述的香港早期电影。虽然电影在1895年面世，我们要到1900年才看到《华字日报》刊登与电影有关的报道。所以从1900年启至香港现存馆藏最终的1940年底，我们共搜集、扫描和抄录11 786笔资料，其中包括4231笔新闻资料和7555则广告。这些数据庞大，本文无法尽录。但就重访影戏概念的主旨来说，笔者将针对1900年（开始有可信数据的年份）至1924年（电影放映已趋制度化的年份）的数据来解析。下面是从我们比对"影戏"论和香港早期电影景象的初步发现整理而成的摘要：

统计小结：1900—1924年

1. 这个时期搜集到近一千笔资料。
2. 除了"影戏"一词，我们发现还有其他词汇描述活动影像，这些名词分别是"影画"、"电画"、"画戏"。这几个名词让我们注意到"画"这个字的用法，指的是当时活动影像所展现的"图画"特性。这点部分和周承人和李以庄的《早期香港电影史》[①]所言类似。在香港，"影戏"不是指称活动影像的唯一用词、甚至也

① 周承人、李以庄：《早期香港电影史：1897—1945》，香港：三联书店（香港）有限公司，2005年，第15页。

并非最常用的词汇。这个发现显示：起码在香港，早期电影放映的性质比"影戏"一词所揭示的含义更具异质性。

3. 搜集到的数据，根据不同功能与放映目的，分成五类：（1）宣传粤剧戏园的广告；（2）青年会图解演说；（3）慈善事业：公益活动和募款放映；（4）卫生保健和文明启迪；（5）电影映演作为一门新兴事业与制度。这些类别显示实况电影（actualities）、旅行纪录片、新闻影片和纪录片比较常出现在民国早期的香港银幕上，情况与美国[①]和欧洲[②]等世界其他地方的早期电影放映类似。例如，《银幕之外》列出七个类别，在1900和1910年代的香港也能找到相对应的放映类别。它们分别是：慈善／宗教；政府／公民社会；教育／推广；科学／魔术；艺术／美学；放映／展览；社群／公共空间。[③] 根据报纸的数据显示，早期电影并不是单以剧情片为主，在中国事实上直至1920年代末，"影戏"这概念才得以实践。在此之前，杂耍节目充斥戏园茶园，这些场地同时放映电影短片。短片与其他表演节目交替，为观众提供娱乐、消息和视觉享受。可以说，电影被定位为新的消费品；再者，它被用作推广社会和宗教的议题。活动影像在观众眼前展示世界，并常常用以阐述基督教的教义。[④]

4. 以上的发现能在现存的研究之上，修正"影戏"系谱论。

5. 我们从另外三份广州的中文报纸当中，也看到"影画"的使用多于"影戏"。基本上我们有足够的证据证明，"影戏"论偏向狭隘，无法全面解释晚清与民国早期的电影文化。

① Charles Musser, *The Emergence of Cinema: The American Screen to 1907, History of the American Cinema*, Vol. 1 (Berkeley: U of California, 1990), pp.193—224.

② Marta Braun, Charles Keil, Rob King, Paul Moore and Louis Pelletier eds. *Beyond the Screen: Institutions, Networks and Publics of Early Cinema* (New Barnet, UK: John Libbey, 2012), p.2.

③ Ibid., pp.v—vii.

④ Dean Rapp, "The British Salvation Army, the Early Film Industry and Urban Working-Class Adolescents, 1897—1918," *Twentieth Century British History* 7: 2, 1996, pp.157—188.

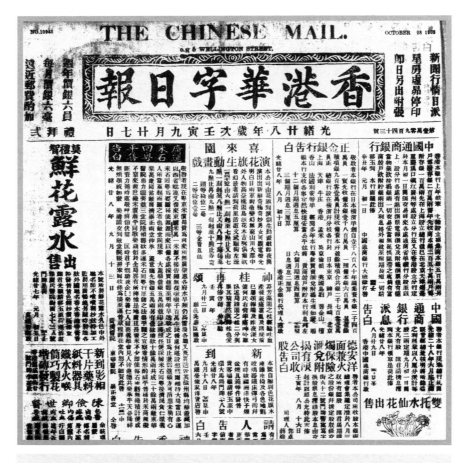

图 2 《华字日报》，约刊于 1900 年

接下来是每一类映演的简述。在此容我先解释有关数据的使用与分析。电影广告包含多种讯息，举凡放映电影的数目、放映的条件、戏院的噱头、宣传语言等等。为了把这些数据正确地分类编目，有些广告和新闻使用的次数会多于一次。因此，接下来本文引用的广告和新闻的笔数并非数据总数。本文最后的附录表格所列举节选的广告和新闻样本，则提供读者更清楚的数据数目。

1900 年至 1924 年的香港电影景象

1. 戏园广告。在 1903 年至 1909 年间，粤剧戏园大约资助了 82 则电影广告，其中 40 则以"同场加映"的方式，用电影来宣传粤剧演出。除了这 40 则广告外，还有 20 则看来类似的广告（于 1900 年 2 月至 10 月间印制），但目前难以归类。这些广告由重庆园（有时叫重庆戏院）和高升园（有时称高升戏院）出资，以"奇巧洋画"之名招揽顾客。根据之前的研究，我们估计这"奇巧洋画"指的应该是西洋幻灯，也就是在中国称作"影戏"的幻灯表演。①

在这些广告中，电影有很多别名，包括"影画"（61 次）、"画图影戏"和"画戏"（9 次）。与"影画"出现的 61 次相比，"影戏"则出现 10 次，表示使用"影戏"的次数较少。这些广告同时宣传粤剧与电影，显示传统戏院希望透过放映电影来巩固和扩展客源。这些广告也有共同点，只要一有新演出，在主戏码之外就会附上一部外国影片作"同场加映"提供观众额外的折扣。

1907 年，域多利戏院（Victoria Cinematograph）和比照戏院（Bijou Scenic Theatre）等专映电影的戏院落成，在此以前，这些粤剧戏园（院）是主要放映电影的场地。② 但是从 1905 年以后，电影在这些粤剧戏院的地位已逐渐从边缘提升到主场的位置，因为自 1904 年开始，这些戏院只会

① 黄德泉:《电影古今词义考》,《当代电影》, 2009 年, 第 6 期, 第 59—64 页；及周承人、李以庄:《早期香港电影史: 1897—1945》, 香港: 三联书店（香港）有限公司, 2005 年, 第 10 页。

② 几乎所有现存研究普遍接受、引用香港第一家专属电影院是"比照戏院"。根据余慕云（见《香港电影史话（卷一）——默片年代: 1896 年—1929 年》, 香港: 次文化堂, 1996 年, 第 37 页）、周承人与李以庄（见《早期香港电影史: 1897—1945》, 香港: 三联书店 [香港] 有限公司, 2005 年, 第 19 页）和钟宝贤（见《香港影视业百年》, 香港: 三联书店 [香港] 有限公司, 2011 年, 第 47 页）的研究,这家戏院于 1907 年 9 月 4 日由"中国人卢根和犹太人雷先生"启用。此处的"专属",指的是放映电影专用的地点。然而,我们的研究却认为,"域多利戏院"（Victoria Cinematograph）才应是香港第一家戏院, 详情请见《华字日报》, 1907 年 11 月 1 日。

在广告上列出电影放映列表,作为主要的娱乐节目,显示电影愈来愈受到观众的青睐与欢迎。举例可见表格 1 中像"太平戏院开演外国新的影画戏"和其他类似的标题。

2. **青年会图解演说**。此类别将早期电影作为小区推广活动的一个重要环节。菅原庆乃在研究上海青年会在 20 世纪早期活络的电影放映时,强调青年会借由宣传"健康的娱乐活动",为上海影业发展了另一种放映文化。上海青年会的电影放映活动更进一步培养了第一代中国电影企业家,坚定了他们利用电影改革社会的雄心。[①] 在香港,我们发现不少青年会运用电影来传播福音的证据。同时,我们发现广州和香港的报纸也经常报道其他通商口岸商埠如广州[②] 和厦门的青年会电影活动,[③] 展示出基督教组织如何利用电影把世界各地的面貌介绍给本地的民众,用以宣扬教义。

1908 年至 1913 年间,有 14 则新闻报道青年会的电影放映活动,内容多半是传教士分享他们在世界各地的旅行阅历,像是英国、加拿大落基山脉、韩国、北京、"满洲国"、美洲(包括哥伦布的传奇)、菲律宾与土耳其等。这些传递知识的演说让香港民众认识不同国家与城市的文化、景色、风土民情和历史。为增加讲座的趣味性和可信度,讲者会播放这些地方的影片。值得注意的是,这些新闻用了"影"一字,来强调伴随的视觉呈现,暗示这些活动不单单只是口头演说,还包含活动影像带来的魅力、附加的乐趣与娱乐效果。例如《青年会演说》,刊登于《华字日报》,1909 年 10 月 28 日。[④] 在青年会放映的电影,多半被称为"电画"或"影画","电画"出现了 5 次,而"影画"出现 4 次。完全看不到使用"影戏"一词的报道。样本数据请见表格 2。

① 菅原庆乃:《"猥雑"の彼岸へ——"猥雑"なる娯楽としての映画の誕生と上海 Y. M. C. A.》,《学術雑誌》,2014 年,第 90 号,第 41—56 页。
② 我们从三份本地报纸《广州民国日报》《粤华报》和《公评报》发现,在 1923 年到 1947 年间共有 28 则新闻报道广州青年会举行的电影放映。
③ 《厦门之电影院》,《公评报》,1929 年 4 月 19 日,第 8 页。
④ 《青年会演说》,《华字日报》,1909 年 10 月 28 日,第 3 页。

从戏院广告和图解演说的内容看来，可以发现香港在 1903 年至 1913 年间，主要以"影画"（英文可译为 photo pictures）来指涉电影，而非以我们先前认定的"影戏"，或是其他传统表演艺术的衍生词。[①]"影画"是图画的活动影像再现，是以机械为媒介的表演或演出，不应错认为是传统娱乐活动的等同。电影并非由皮影戏或京剧发展而成，也非这两者的延伸。相反，电影是用来贩卖传统娱乐，或作为讲座的图说，宣扬宗教和殖民教化。香港早期电影的实际运用已超越"影京剧"的文化范畴。

青年会举行的放映活动以服务为主，在 1925 年至 1927 年达至高峰。1925 年的省港大罢工，许多戏院短暂关闭，限制了观众的观影渠道。在这一期间，青年会仍然定期举行电影放映，包括中国和美国长片（见 1925 年 2 月 2 日；1925 年 12 月 1 日；1926 年 1 月 19 日；1927 年 5 月 16 日等的报道），[②] 成为香港观众主要看电影的地方。

3. **慈善事业：公益活动和募款放映**。1908 年至 1924 年间约有 8 则广告和 8 篇新闻故事为替华南赈灾或为学童募款所举办的影片放映。这些公益放映主要播放灾难新闻影片，激发观众的猎奇、同情和捐助。样本数据请见表格 3。

4. **卫生保健、科学研究和国际现况**。除娱乐与宣教之外，电影也用来倡导卫生保健、科学研究，呈现当代大事。在 1904 年至 1924 年间，有 11 篇新闻和 106 则广告与此相关。这些电影表现出对公共卫生、科学见闻和地理知识的想象，以及对当代国际大事的观点，例如 1905 年的日俄战争、1911 年乔治五世的加冕典礼、军阀张作霖和吴佩孚在北方的军事活动、洪

[①] 确姓园赞助的广告使用"影画戏"（photo picture play）来宣传爱德华七世的加冕典礼（见《华字日报》，1902 年 12 月 3 日）。另一常用的词汇则是画图影戏（picture photoplay），强调活动影像的图片特质。例如一则由新喜来戏院赞助、1902 年刊登的广告则说明这是"惟妙惟肖的图画影戏"（见《新喜来生动画戏》，《华字日报》，1902 年 12 月 27 日，附张第 4 页）。

[②] 《青年会影画》，《华字日报》，1925 年 2 月 2 日，第 3 页；《演影中国名画（海誓）》，《华字日报》，1925 年 12 月 1 日，第 2 张第 3 页；《银幕消息》，《华字日报》，1926 年 1 月 19 日，第 2 张第 3 页；及《影画消息》，《华字日报》，1927 年 5 月 16 日，本埠增刊。

水与其他天灾的影像画面。日俄战争的影像曾在中央市场的暂时户外广场放映超过六周,尤其受瞩目(自1905年6月21日至8月5日)。日俄战争时事片可能是那十年间放映时间最长的影片。在这些广告中,有一则于1908年刊印的广告宣传了幻游火车之旅,宣称参与一趟幻游火车之旅,宛如游历法国的名胜景点。就像游乐园之旅,幻游火车(phantom rides)将摄影机架设在快速行驶的火车、电车或船上,营造出如游乐场之旅的氛围。Tom Gunning 评价这些旅程时说:"这样的幻游之旅用兴奋的感受取代思考,克服急速视觉动作产生的距离效果。"① 这些关于香港的幻游之旅的信息,打开了新的研究路向,可用作研究香港观众早期视觉经验的新材料。样本数据请见表格4。

5. 电影放映作为新兴事业和新生活形态。有些大型广告是宣传当时设备最新戏院的观影享受。电影放映被认为是新奇的行业,相关报道包含戏院火灾(讨论公共安全),以及将电影放映的营运当作是一门新生意和社会生活的崭新形态。这类素材又可归为五个分类。

(1) 放映条件。1907年至1924年间,至少有9篇新闻与31则广告宣传电影放映条件,包含影片稳定度、影像清晰度、灯光、噪声控制、音效、观影的舒适程度(座位、风扇、空调配备、清新空气、环境整洁)。样本数据请见表格5。

(2) 戏院广告。这类广告包含新戏院开幕、新电影上映、资金、所有权、行政事务等。1902年至1924年间共刊登32篇新闻和218则广告。样本数据请见表格6。

(3) 电影院与公共安全。1905年至1922年间,有19篇新闻涉及电影与公共安全、火警、火检,以及影像引起观众暴乱和情绪激

① Tom Gunning, "Landscape and the Fantasy of Moving Pictures: Early Cinema's Phantom Rides," *Cinema and Landscape*, Graeme Harper and Jonathan Rayner eds. (Bristol, UK; Chicago: Intellect, 2010), p.56.

动的报道。其中一则有趣的新闻报道1910年在美国上映的拳击电影,片中描述白人和黑人拳击手打擂台,而最终黑人拳手获得胜利。结果这部电影引起严重骚动,英国国会甚至进行辩论是否应对煽动群众的电影实施禁演。样本数据请见表格7。

(4) **电影讲解和节目指南**。我们发现在1913年至1924年间,有270则广告宣传放映备有讲解,即香港本地俗称的"解画员",9则广告强调提供双语剧情介绍(本事,或称"戏桥"),一篇新闻报道解画员,一篇报道电影本事。我们在这个分类搜集了大量的广告,可见观赏外国默片时,翻译举足轻重。从资料可看出,1920年间在香港上映的电影,有百分之九十是外国片;然而,香港作为英国殖民地,大部分居民仍不谙英语。戏院为了促进观影率和票房,显然必须要为有插卡字幕的英语电影提供双语剧情简介。

影史专家周承人和李以庄指陈,香港的电影解画员始于1916年9月。这说法有疏漏。[①] 我们发现外国电影搭配解画员早在1916年2月就出现了。由广告的数量看来,电影宣讲人是电影放映很重要的一环,这样的措施至少维持6年。但在1922年末,印制精美的剧情简介让观众不用从银幕上分心,逐渐成为重要的电影故事指南,解画员也因此逐渐式微。我们搜集的材料很可能改变一般认为电影讲解人是在1920年代末才开始衰落的看法。很多学者认为有声电影的出现是影响讲评人没落的重要原因,[②] 但我们搜集到的资料却证明,在香港,比起口译,电影本事或特刊更符合观众需求。当然若要探究电

① 周承人、李以庄:《早期香港电影史:1897—1945》,香港:三联书店(香港)有限公司,2005年,第18页。

② Donald Richie, *Hundred Years of Japanese Cinema* (Tokyo: Kodansha, 2001); and Hideaki Fujiki, "Benshi as Stars: The Irony of the Popularity and Respectability of Voice Performers in Japanese Cinema," *Cinema Journal* 40: 2, 2006, pp.79—80.

影讲解人是否在有声时代来临前，就已遇到纸本宣传品的竞争，则需进一步研究。样本数据请见表格 8。
(5) 放映宣传与行销。这个项目主要包括购票优惠（例如可获赠往返香港和九龙的渡船船票），或可额外观赏西洋音乐表演、魔术和特技表演。在 1905 年至 1924 年间，至少有 8 篇新闻与 246 则广告与上映宣传和行销相关，显示电影放映已逐渐可获追求利润的行业。样本数据请见表格 9。

"影画"与华语电影史学：重译"影戏"

在 1924 年之前，大部分与电影相关的公共信息多半为放映活动宣传、放映条件、目的等等。电影有时只是个装饰，或是为了达成某种目的的工具，譬如在青年会举办的电影放映，是为教义宣扬，获得募款等等。电影是让观众聚集、参与和投身社会公益的理由。

在这些类别中，电影放映作为一种新的制度、商品和事业，已然是最活跃的项目。[①] 我们统计共有超过 600 则广告和新闻归类在此类别下，多于其他四类。若我们将幻灯广告一并计算，可以确认在 1900 年至 1920 年间追求商业利润的放映是新兴电影业中很重要的一部分。相较之下，在这个阶段，电影产制相关的新闻非常少见，除了一则报道黎民伟创立的民新影片公司正在征求股东的新闻之外，我们几乎看不到任何有关本地制片的报道。因此，早期香港电影主要是放映商的电影，同时是视觉享受的新玩意儿，亦是社会化和提升文化的新媒介。更重要的是，上映的影片被打造成资本主义商品，凭借硬件设备的增强、空间舒适和美学装饰来提升影片放映的剩余价值。1920 年之后，好莱坞电影主宰市场，相关的电影评论开始

① Aaron Gerow 亦曾经对日本早期电影发表过相似的论述，见 Aaron Gerow, "The Subject of the Text: Benshi, Authors, and Industry," *Visions of Japanese Modernity: Articulations of Cinema, Nation, and Spectatorship, 1895—1925* (Berkeley: California UP, 2010), pp.133—173.

成为一门专业，这个现象与好莱坞知名度大增息息相关。明星、电影类型、商业经营与美国电影的科技等要素主导着这类专业的电影评论。透过这些资料，勾勒电影在当时日益增长的影响力与电影放映事业在技术、美学和经济等各方面的进展。电影在香港是娱乐，也是商业，而它产业化的过程，在当时的报纸皆有详尽的报道。

Tom Gunning 的"魅力电影"包含各式各样的活动影像。"魅力电影"的目的在于抓住观众的注意力，而非仅让他们沉浸在 1920 年代的故事情节当中。在西方，约 1905 年左右，五分钱娱乐场急速发展，而影片中角色、背景、目标、因果以及美梦成真的叙事架构尚未成型。同时，诱人的活动影像，利用撞车、动物的滑稽动作、体操杂技、色情画面、圣经插图、恶作剧、风景和著名事件（像是加冕礼、葬礼与战争等画面）作为招徕，吸引人们的注意力。另一方面，Charles Musser 与 Carol Nelson 对美国早期导演 Lyman Hakes Howe（1856—1923）的研究为我们提供另一条研究路径。Howe 最早是做留声机巡回演出起家，后来转营巡回电影放映。Howe 的电影放映对象为保守的中产阶级的观众，他的节目设计主要让观众在感官享受之外，免除随之而来的道德焦虑。Musser 用"宽慰电影"（cinema of reassurance）[①] 这个概念来说明 Howe 如何改正电影节目，提供笃信宗教或特别保守的小城观众没有罪恶感的娱乐。Musser 的研究对香港的早期电影文化研究有一定的帮助。我们可假设在香港，甚至包括其他中国内地城市在内，电影放映是种折中式的活动，混合不同的趣味和刺激，由提供感官刺激的"魅力电影"到平衡愉悦和礼仪的"宽慰电影"无一不有；就像基督教青年会寓教于乐的宗旨，提供"健康的"电影娱乐，慰藉青年的苦闷，也借机教导青年。

"魅力电影"在香港早期的银幕上随处可见，举凡 1905 年的日俄战争、1911 年乔治五世的加冕大典、北洋军阀的战役，以及洪水和其他天灾的影

① Charles Musser and Carol Nelson, *High-class Moving Pictures: Lyman H. Howe and the Forgotten Era of Traveling Exhibition, 1880—1920* (Princeton: Princeton UP, 1991), p.55.

片画面，都在证明电影的魅力不只局限于其丰富的戏剧元素、舞台表演和精巧故事的电光"影戏"。然而电影的意义远不止于此，我们发现，香港本地用来意指电影的词汇"影画"——影像图画——更贴近电影在香港本地所展现的广泛意义。透过活动影像的镜头，我们可将电影放映的渠道和方法视为具有特定社会和教育目的的功能性活动。放映有时候是为了达到更深层的意识形态目的，像是具有传教目的的青年会演说、人道主义的募款；或与自成一格的粤剧结盟，扩建娱乐市场等等。若"魅力电影"是前叙事性的促销手法，类似在游乐园招揽生意的小贩或大吹大擂的广告，阐明图画特性的"影画"则透过插画、展示、呈现、演说来宣传社群凝聚的目的。"影画"是一种影像图画的概念，与强调民族性的观影经验和以戏剧为主体的"影戏"理论不能一概而论。

1980年代，历史学家重新演译"影戏"，提出以"影戏"一词来梳理中国电影的美学和道德理论。"影戏"强调剧本和文学，是标签中国电影中国性的一个策略。但是，将"影戏"翻译成"shadowplay"却不当地结合了活动影像、偶戏与京剧三种性质相异的媒介。这个生硬的连结使得学者持续返回同样的场域和媒介——茶园、花园、皮影戏和京剧——来建立华语电影的系谱。我们忽视了早期电影中，"影戏"的实质性，她的画面、动作、投影光线恰恰会将观众在传统剧场的体验转化成超越现场表演的幻影冒险的感官享受。考虑到"影戏"也是电影前身幻灯片的用词，我们可以考虑将"影戏"重新译成"photoplay"，强调影像的物质性，而不光只是一个独尊其族裔身份的潜台词。若是留意"影戏"这词语的前半部分，即"影"一字所投射出来的光晕，我们可以把"影"置放在电影设置（cinema dispositif）的结构中，把眼光放在电影机器（拍摄、制作和放映）所制定的观赏条件、氛围与收视等要件上，从而衍生另一种电影文化景观。"影"不必然要紧贴民族文化的决定论，更可反射回摄影这个活动影像的首要构成要素。如此一来，我们扩宽了如何理解中国观众对电影接收的空间。积极地把"影戏"扩大成"影画"（photoplay），我们可开启新的视点思考早期观众如何看世界，进而解开在20世纪头十年电影初入中国时那些重重难解

的纽带。毫无疑问,"影戏"代表着中国电影工作者最初制作电影的方法与目的,但它的翻译却未能适切地表达出电影放映的多样性,也未能体现出在中国银幕上,由魅力电影与宽慰电影混合而来的丰富电影文化。事不宜迟,让我们重新以"影画"/"photoplay"来演译"影戏",点亮更为活络、多样的中国早期电影银幕/放映文化。

(本文改写自英文初稿"Translating Yingxi: Chinese Film Genealogy and Early Film in Hong Kong",特别感谢何晓芙与谭以诺的协力翻译。英文完整版"Translating Yingxi: Chinese Film Genealogy and Early Cinema in Hong Kong"后发表在 *Journal of Chinese Cinemas 9.1*(March 2015): 76—109.)

附录：
香港电影的广告、新闻和文章资料样本（1900—1924）

表1：戏园广告（总量82个广告中的8个样本）*

电影广告					
	首刊日期	终刊日期	标题	内容摘要	相关戏院
1	1903-01-01	1903-01-01	高升园荣记演贺丁财班	高升园演粤剧，加演英京画影戏（士的芬臣画影戏）	高升园
2	1903-01-12	1903-01-12	高升园荣记演双凤仪班	高升园演粤剧，加演画图影戏	高升园
3	1905-01-05	1905-01-05	重庆戏院华记三十日演乐同春班	重庆戏院换新粤剧戏码，加演新到花旗影画戏	重庆戏院
4	1906-04-09	1906-04-09	重庆戏院演的芬臣第一好画戏	重庆戏院专演的芬臣画戏，预告将有新画戏	重庆戏院
5	1907-09-30	1907-10-16	太平戏园演法国大影画戏	太平戏院开演法国影画戏，内容包括水陆大战、诸多幻景	太平戏院
6	1908-08-21	1908-08-21	高升戏院	高升戏院开演新到法国影画戏	高升戏院
7	1909-07-15	1909-07-15	高升戏园	高升戏园准期廿九晚演上海美国影戏；德宗景皇帝梓宫奉移，并有上海各国时事五彩现画戏	高升戏院
8	1909-07-19	1909-07-19	高升戏园	高升戏园初三晚演上海美国影戏；光绪皇帝金棺出殡奇手变戏法，帆船海中失火，并有诸多特别摄影戏大有可观	高升戏院

*电影新闻及文章中并未提及粤剧戏院。

表 2：青年会图解演说（总量 14 个新闻中 8 个样本）*

电影新闻及文章			
	日期	标题	内容摘要
1	1908-04-16	青年会影画演说	有西医生由小吕宋到港，在青年会开演非猎滨山川人物影画及进行演说
2	1908-11-05	青年会演说	保罗书院宾教士在青年会演讲土耳其现状并有画景
3	1909-05-06	青年会演说	王德光在青年会演说以画片演影天津北京满州高丽及十三陵
4	1909-10-28	青年会演说	英国克令牧师在青年会演讲半夜太阳之地并用电光画片演出各景
5	1909-12-09	欲听演说者宜往	严宝理在青年会演说高丽国历史并演影画
6	1909-12-30	青年会演说	庄坚在青年会演影寻获美洲情形即歌仑布事迹
7	1910-04-14	青年会演说	飞律滨博士佐尼近在青年会演说飞律滨风土人情并有电画影出该岛之真景
8	1913-05-15	青年会影画	青年会开影画演说会，有美国影画

＊电影广告中并未提及青年会图解演说。

表3：慈善事业：公益活动和募款放映（广告及新闻总量各8个中的全部样本）

电影新闻及文章			
	日期	标题	内容摘要
1	1908-08-14	开演赈灾影画戏纪事	河南赞育善社自强戒烟社开演赈灾影画戏
2	1909-08-03	仁济留医院演戏筹款续志	移风社在河南戏院开演新剧及新奇电影画戏
3	1915-11-27	圣保罗书院开演影画筹款兴学	圣保罗书院开演有色影画戏筹款，画片在百代公司租贷
4	1922-09-14	影画志	新比照戏院开影汕头风灾惨状画片，使人顿起救济之念；并有神经六四大幕谐画
5	1922-09-15	新世界加影潮汕风灾情景	新世界影画戏院加影潮汕风灾灾区情景，观者必向各筹赈处捐输
6	1922-09-22	影戏赈灾	育才书社发起影戏筹款赈济潮汕风灾，在新世界戏院开影绝妙好画
7	1924-06-12	办学影画筹款	本港礼贤会在深圳办有两等小学，将于青年会开影名震一时之影界作品"少年恩爱"为该校筹款
8	1924-08-07	西园影画筹赈水灾启事	三江水灾哀鸿遍野，西园特于该月演画筹赈两日，将所有收入拨充赈款；特别注明该园所售各券经东华医院加盖印章，以昭核实

		电影广告			
	首刊日期	终刊日期	标题	内容摘要	相关戏院
1	1915-07-22	1915-07-22	霭云女学校演戏筹赈	霭云女学校于九如坊新戏院演影画戏筹赈	九如坊新戏院
2	1915-07-29	1915-07-29	香港振华女学校影画筹赈	振华女学校于九如坊新戏院演影画戏筹赈	九如坊新戏院
3	1915-07-30	1915-07-30	续行筹赈启事	香港天主教华人筹赈粤水灾，开演特别摄影奇观	N/A
4	1915-08-02	1915-08-03	注意因风雨改期	香港天主教华人会以影画戏筹赈水灾因风雨改期	N/A
5	1915-08-03	1915-08-09	振华女学校演戏筹赈鸣谢	振华女学校于九如坊新戏院演影画戏筹赈，刊报鸣谢善长	九如坊新戏院
6	1915-12-18	1915-12-18	慈善家注意	圣保罗书院开演影画戏筹款	N/A
7	1918-03-05	1918-03-05	域多利即日影画砵甸乍街口	岭仪女学塾迁校在域多利开演影戏筹款	域多利影画戏院
8	1918-04-24	1918-04-25	岭仪女学校演影戏筹款	岭仪女学校在域多利影戏院开演影画筹款	域多利影画戏院

表 4：卫生保健、科学研究和国际现况

（新闻及文章总量 11 个中的 8 个样本，及广告总量 95 个中的 8 个样本）

	电影新闻及文章		
	日期	标题	内容摘要
1	1908-01-14	影戏奇观	域多利影画戏有一图画是随火车沿路摄影，观者如身在火车中亲历瑞士山景；现有添有法国新戏。该院每两天换画一次
2	1910-03-23	影画戏与小童教育之关系	有西人致函于德臣西报，指近日本港各影画戏院于礼拜六及礼拜下午小童专场所演之戏，内容多坏小童心术，政府宜派员监察
3	1911-06-20	影画戏可观	域多利电画戏院主人不惜重资特聘著名影画师权劳来港摄影香港各处祝贺英皇加冕之画，即晚在该院开演
4	1917-01-18	勿失机会	比照影画戏院开影长画，并加演黎总统大阅兵操大画
5	1922-10-20	影画志	新世界戏院运到长画"孝子寻亲"；景星院开影梅兰芳"天女散花"及联军战画
6	1922-11-03	影画志	九如坊新戏院（新戏院画场）由上海运到梅兰芳华人画两套，并加演欧洲战事画
7	1922-12-14	影画志	青年会影画部致力于搜罗佳画，将开影居殊排演的"不堪回首"；新世界戏院运到三十大幕哲学冒险长画"畸□女"，内容包括电光学拳术学
8	1924-06-19	影画消息	英京大赛会之真相（英伦大赛会真相）前在新比照开映，惜向隅者不少，湾仔香港大戏院特转借开演；新世界戏院开影九大幕"出墙花"及民新公司出品最新时事画片，包括"港督莅临东华医院"、"举行麦前督像揭幕礼"、"督宪颁赏警察员功牌"及端午节本港大赛龙舟之"名园斗赛龙舟"

演译"影戏"：华语电影系谱与早期香港电影　059

电影广告					
	首刊日期	终刊日期	标题	内容摘要	相关戏院
1	1904-01-13	1904-01-14	影画演说	青年会演新到明显画图，内容为圣经环游、万国风景	青年会
2	1905-06-21	1905-08-05	特别广告日俄战务活动影画开放	香港中环街市对面大地开演最新日俄水陆战务活动影画，风雨不演	N/A
3	1905-08-05	1905-08-08	太平戏院	太平戏院演新到日俄战务影画戏，并有西人弄法戏	太平戏院
4	1909-07-16	1909-07-19	高升园定到上海比四川路五十一号美国影戏公司特别影戏准期廿九晚开演连演七夜	高升戏园准期廿九晚演德宗景皇帝梓宫出殡五彩活动电光影戏；该公司特请美国著名电学专家，预先赴北京守候，摄影全图专往各埠开演，以扩中国同胞之眼界	高升戏园
5	1920-07-24	1920-07-24	和平戏院	和平戏院开演影画戏，加时事新画，日夜场均有洋乐助庆，添设解画员	和平戏院
6	1922-02-08	1922-02-10	即日开影	新比照戏院开影有关"二十一条"的中国时事画及义侠佳画	新比照戏院
7	1924-03-15	1924-03-18	香港大戏院皇后大道东	香港大戏院开影"白鹰宫主"、差利大佬主演的"假皇爷"、"张作霖军队真相"，并预告下期换影妙手长画，礼拜六日加日场	香港大戏院
8	1924-06-14	1924-06-14	湾仔香港大戏院	香港大戏院开影式幕"吴佩孚军队真相"，谓吴氏之势力直跨中七省，现特开影其军队教练法及真相之画片，以供国人之研究	香港大戏院

表 5：放映条件（新闻及文章总量 9 个中的 8 个样本，及广告总量 31 个中的 8 个样本）

	电影新闻及文章		
	日期	标题	内容摘要
1	1907-11-11	影戏可观	本港开演之影戏，皆颤动不明，且机器常坏，惟域多利新法影戏可免此弊
2	1908-01-08	域多利影画戏之特色	域多利影画戏玲珑浮凸，绝无震动，观者鼓掌称善
3	1909-02-26	演新画戏	大钟楼附近锡兰街第二号亚利山打影画戏开演新画，并无震荡之弊；预告将演新画，专便华人，有精美月份牌分赠观者
4	1911-05-29	影画戏可观	香港德辅道中新建之域多利影画戏院已开幕，院内装饰华丽，有电风扇
5	1911-09-25	九如坊新戏院	九如坊新戏院为港中绅富组 X 而成，筑造仿欧洲，装饰瑰丽，有风扇电灯，院内椅座向美国定购
6	1915-11-03	奄派亚影戏院换新机	中环街市对面的奄派亚影戏院开演之际机器损坏，院主请观众移域多利院观剧
7	1922-05-15	新式影画帐	新世界戏院近购置一幅价值三千余金之新帐幕，所影之画倍为玲珑
8	1922-08-26	影戏院安设冻气机	比照影画戏院安置冻气机（冷气）

电影广告					
	首刊日期	终刊日期	标题	内容摘要	相关戏院
1	1906-04-07	1906-04-07	重庆戏院演的芬臣第一好画戏	重庆戏院专演影画戏，特别注明电光玲珑，日夜观看皆宜	重庆戏院
2	1907-11-07	1908-01-06	今晚开演	域多利演新法活动影画戏，并不摇颤，本港向所未见，坐位雅洁	域多利
3	1908-04-13	1908-06-30	花旗头等新式影画戏到港	本院由美国运到头等新式影画及留声机器，坐位雅洁	N/A
4	1913-06-03	1913-06-03	比照头等映戏院改良广告	比照头等映戏院停演十日从新改良，<u>包括多开窗户、增加风扇等</u>、加插泰西歌舞、技艺奇术同演，并以中国文字译出画中事编为戏桥	比照影画戏院
5	1915-08-09	1915-08-09	香港影画院新张广告	香港影画院新张，画片俱由百代公司所制，设电风扇电灯	香港影画院
6	1919-04-12	1919-04-15	香港映画戏院	香港映画戏院开演影画；特别注明该院空气充足，地方雅洁，所影画片玲珑浮凸、栩栩如生及绝无震动模糊之弊	香港映画戏院
7	1921-09-05	1921-09-07	比照戏院	新比照戏院开演影画，加聘宣讲员解画，<u>介绍该院座位雅洁及有风扇</u>、售券价廉，影机光玲珑，布帐值千金	新比照戏院
8	1924-06-21	1924-06-21	新比照	新比照戏院开影群斯天之六大本诙谐情剧"小说迷"，并预告将改影七大本冒险奇情剧"西方美人"，广告内文有各画简介；特别注明该院有清凉机使人清凉爽快	新比照戏院

表 6：戏院广告（新闻及文章总量 32 个中的 8 个样本，及广告总量 218 个中的 8 个样本）

电影新闻及文章			
	日期	标题	内容摘要
1	1907-06-12	戏园之托辣斯	重庆高升太平本鼎足而三，互相角逐生意，现由重庆之经理何君承批两院，为托辣斯之萌芽
2	1909-02-26	演新画戏	大钟楼附近锡兰街第二号亚利山打影画戏开演新画，并无震荡之弊；预告将演新画，专便华人，有精美月份牌分赠观者
3	1910-04-04	新戏院开演	中环街市对面有新建之影画戏院将开演画戏
4	1911-05-29	影画戏可观	香港德辅道中新建之域多利影画戏院已开幕，院内装饰华丽，有电风扇
5	1915-03-19	盍往观乎	域多利戏院租到有色新画，加插奇术表演
6	1918-08-26	普庆戏院被控	油麻地普庆戏院被控防火设备未有按照规定
7	1921-08-13	影画先声	卖花街新比照影画场已改租完备，即日开映最新佳画
8	1924-12-15	影画消息	新世界戏院由美洲运到新长画"无踪先生"，有中西文译本

电影广告					
	首刊日期	终刊日期	标题	内容摘要	相关戏院
1	1902-12-13	1902-12-13	确牲园生动影戏	香港中环街市对面海傍放映新到英京英皇加冕及各种影画戏,有留声机器唱中西歌调	确牲园
2	1904-05-27	1904-05-27	太平戏院演双凤仪班	太平戏院开演粤剧,同场加演新到花旗影画戏	太平戏院
3	1912-03-08	1912-04-08	召租戏院	九龙油麻地普庆戏院召租	普庆戏院
4	1916-09-30	1916-10-04	比照影画戏院广告	比照超等影画戏院不惜重资航运到最新最长美国大画	比照影画戏院
5	1918-09-06	1918-09-07	淹派亚戏院广告	淹派戏院不惜重资购入美国名厂长画"秘密船",本港所未影过	奄派亚影画戏院
6	1919-09-17	1919-09-17	九如坊新戏院	新戏院画场开演影画戏,谓所影之画从美洲新到,本港并未影过	九如坊新戏院
7	1922-11-06	1922-11-07	新戏院画场	新戏院画场开映新画,特别注明该新画为本港未有影过;头尾场有解画员,礼拜三六加日场	新戏院画场
8	1924-06-03	1924-06-03	新世界	新世界戏院开映六大幕艳情新剧"风流案",特别注明有解画员,加影时事新画	新世界影画戏院

表7：电影院与公共安全
（新闻及文章总量19个中的8个样本，及广告总量1个中的全部样本）

电影新闻及文章			
	日期	标题	内容摘要
1	1905-09-18	戏棚火影	香港中环街市新填地影戏竹棚失火
2	1908-01-17	戏院失慎	片斯路湾尼亚省报也当城有影画戏院失慎，有百人因焚毁及践踏而死，以妇人孩子居多
3	1908-03-27	戏院失慎	英京城内有戏院失慎
4	1909-05-27	是为窃屦来欤	有人在油麻地戏院看戏，脱鞋安放于座位前被偷
5	1910-07-09	严防种族之乱	近日黑人专臣与白人遮非利士斗拳技，黑人专臣胜出；美国各省多禁止演黑白人斗拳技之影画，恐影画鼓动人心；哥林比亚亦禁演此种影画，以防有变
6	1910-07-11	禁止欢迎	黑人专臣新夺天下拳勇第一名，禁演黑白斗拳之影画至今尤严，皆恐激起种族之争
7	1911-02-10	城内禁演影戏	有人拟在城内祠堂以开办图画宣讲为名开演影戏遭禁
8	1922-12-22	影画志	域多利影画戏院炸弹伤及葡人六名，当时并无华人看影画，故疑炸弹由院中仆人暗置

电影广告					
	首刊日期	终刊日期	标题	内容摘要	相关戏院
1	1921-07-21	1921-07-22	新世界戏院启事	新世界影画戏院登报指有歹人冒该院之名印发入场券,谓如有知何人所为并报知该院者有酬	新世界戏院

表8:电影讲解和节目指南

(新闻及文章总量2个中的全部样本,及广告总量279个中的8个样本)

电影新闻及文章			
	日期	标题	内容摘要
1	1916-02-23	盍往观乎	香港戏院以重资贷到著名大贼案长画,在港重演,并有解画员
2	1924-12-15	影画消息	新世界戏院由美洲运到新长画"无踪先生",有中西文译本

电影广告					
	首刊日期	终刊日期	标题	内容摘要	相关戏院
1	1913-06-03	1913-06-03	比照头等映戏院改良广告	比照头等映戏院停演十日从新改良，包括多开窗户、增加风扇等，加插泰西歌舞、技艺奇术同演，并以中国文字译出画中事编为戏桥	比照影画戏院
2	1919-06-27	1919-06-28	新比照影画戏院	新比照戏院开映探险长画，有专员在场讲解；广告内文有英语	新比照戏院
3	1920-05-08	1920-05-08	太平戏院	太平戏院演超等玲珑影画戏数套，加聘解画员	太平戏院
4	1921-09-19	1921-09-21	比照戏院	新比照戏院开演影画，加聘宣讲员解画	新比照戏院
5	1921-10-03	1921-10-04	新比照戏院即日开映	新比照戏院即日开演影画结局，加聘宣讲员解画	新比照戏院
6	1922-11-07	1922-11-07	新比照戏院特别广告	新比照戏院运到世界著名十一幕大影片，有天然真景，连影十天；剧情已译成说明书，不取分文	新比照戏院
7	1923-01-15	1923-01-17	尖沙咀景星院	景星戏院开影歹角大明星所演十一幕警世良剧"幸哉火起"，画主特聘何君我知编辑告文及说明书，函索即寄	景星影院
8	1924-12-09	1924-12-09	新戏院演影画	九如坊大世界影画场开演影画；礼拜三六加日场，头尾场有解画员	新戏院画场

表 9：放映宣传与行销

（新闻及文章总量 8 个中的全部样本，及广告总量 251 个中的 8 个样本）

		电影新闻及文章	
	日期	标题	内容摘要
1	1911-06-20	影画戏可观	域多利电画戏院主人不惜重资特聘著名影画师权劳来港摄影香港各处祝贺英皇加冕之画，即晚在该院开演
2	1911-07-12	有声有色	影画戏常间以西女唱曲只宜西人，今中环街市对面之奄派亚戏院加添华歌妓清唱
3	1921-04-30	九如坊演法戏	新域多利画场聘英国著名魔术家亚布脱博士演技，每晚头场影长画"狮头侠"
4	1921-05-03	法戏影戏并演	新域多利影画场续映"狮头侠"，另加插西人大法戏
5	1921-07-12	影画大观	近有华商创设之新世界映画戏院，经营数月现已落成，于今日行开幕礼，柬请中西人士、商工报学各界参观，俱映著名新画片，有音乐助兴
6	1922-06-09	过海观画免费	尖沙咀景星影院自开幕每场座位俱满，楼上西客尤为挤拥，即晚续影新长画，由港购票观画可免来往船票
7	1922-06-16	乘凉观戏	尖沙咀景星影院现设售票处于中环天星码头，凡买上等座卷送来往头等船票，即晚续影长画
8	1924-12-25	影戏消息	导演斯素德美得意杰作"礼拜六晚"剧情非常精细，在皇后戏院开演；新世界戏院今日两点半五点两场，凡购入座者凭号码赠送贵重器皿、香闺妆饰及儿童玩物

电影广告					
	首刊日期	终刊日期	标题	内容摘要	相关戏院
1	1905-08-05	1905-08-08	太平戏院	太平戏院演新到日俄战务影画戏，并有<u>西人弄法戏</u>	太平戏院
2	1907-12-14	1908-01-20	香港影画院	香港影画院开演影画戏，并特聘法国著名女伶表演歌舞	香港影画院
3	1908-03-23	1908-04-14	香港影画戏園演木人戏	香港影画院不惜重资，聘有寰球名优，有电影开演，并有歌舞西乐	香港影画院
4	1916-12-29	1916-12-29	比照影画戏院广告	比照超等影画戏院开演长画，每晚尾场及日戏加演泰西女优登台跳舞	比照影画戏院
5	1920-07-26	1920-07-27	和平戏院	和平戏院开演影画戏，加时事新画，日夜均有<u>洋乐助庆</u>，添设解画员	和平戏院
6	1921-03-02	1921-03-04	香港映画戏院	香港映画戏院开演影画，日场尾场加多南非洲男女优登台歌舞	香港映画戏院
7	1922-07-21	1922-07-21	尖沙咀华商景星影院	景星影院头场续影长画，预告将ీ结局，在中环天星码头买票免来往船票，头场有解画，<u>尾场有音乐</u>	景星影院
8	1924-12-24	1924-12-24	香港大戏院	香港大戏院开演影画数套，有中国音乐助庆	香港大戏院

探究民国时期地域电影和都市文化的关系：
从广州报纸出发

◆ 刘辉

缘起

2009年的时候，香港浸会大学电影学院的叶月瑜教授提出了研究1950年以前的上海外电影城市的想法，并邀请我加入研究团队，负责民国时期的广州部分。当时，我也正有一个相近的研究，对于民国时期广州城市的制片业、电影院有探究的学术欲望，愉快加入了叶教授的研究计划。同时参与的还有华东师范大学历史系的冯筱才教授、美国伊利诺伊大学历史系的傅葆石教授。大家一致认同，民国时期的中国电影行业在各个大城市有着丰富的发展生态，但目前的中国电影史研究中偏重于上海电影的一城中心，未免过于遮蔽。

这项研究的突破点在于对民国报纸的使用。民国时期，各大城市都有着几份主要的大报，例如上海的《申报》《新闻报》，香港的《循环日报》《华字日报》，广州的《越华报》《广州民国日报》，杭州的《全浙公报》《杭州日报》等等。基本上从20世纪10、20年代开始，报纸开始摆脱宗教和政宣的功能，成为都市生活的组成部分，这个时间段与电影在

中国的传播保持了高度的一致，报纸的社会版、文艺副刊、广告中充满了大量关于电影的报道。从这一点出发，研究中国电影的视野豁然开朗，电影进入中国城市的线路图隐藏在报纸的条条信息中。这也是目前首次大规模通过报纸研究电影史的学术创举。

但是，民国报纸之所以长期被电影史学界遗弃，正因为报纸资料难以获得、电影信息庞杂，需要耗费大量的财力和人力，远远低于方便易得的电影画报类的刊物。对于我负责的民国广州电影来说，大部分报纸收藏在广州市的省中山图书馆，存在着分辨收藏现况、确定查阅报纸、尝试收录方式、探索归类方法的四个大的问题。一方面，叶教授和冯教授都给予了有益的建议；另一方面，更重要的是，我的研究生罗娟表示出充分的学术热情，承担了绝大部分的收录工作（具体方法和遇到的困难，可见她的论文《民国广州报纸中的电影史料汇编方法》）。经多方面的努力，这项研究取得了丰富的、完整的资料，也在此基础之上，形成了一种考察中国电影史的新视角——探究一城地域电影和都市文化的关系。

电影如何介入近代广州城市的考察

广州以及岭南一地，在近代中华变革中具有突出的地缘政治意义，是1757年广州成为中国唯一通商口岸直至鸦片战争后"五口通商"进程中形成最典型海洋文化的地域。前往海外的侨民与必经广州的外国商船，使广州最早接触到西方的文明，拥有了超越内陆的开放性，拥有最多的洋务人才，留学生和华侨也带来了西式的教育、科技和媒体。

也因此，广州成为近代中国变革的转折点。在中国的地理政治的版图上，广东偏安一隅，最早遭到西方的侵略，割让香港（1842年）和宝安县（1898年）给英国，也激发了反帝自强的粤籍人才出现——康有为、梁启超、孙中山。五岭的天然障碍，造成内陆政治中心和广东之间薄弱的归属

心态，不论是清末最早自治的主张，^① 还是民初粤籍人才和资本对于革命的热情，都直接决定了广州在民国时期（主要是抗战之前）的独特性。清末民初时期的广州构建出新的时空，迫切渴望按照西方的方式构建新的城市。

沿江的十三行贸易，早早地打破了城墙的范围，将广州的城市重心下移到城外的珠江北岸。而通过粤人为主体的殖民地城市香港的联系，广州在清末已经发展成为一个轻工重商的畸形社会结构，对外商品贸易成为城市的主要支柱。相应带来近代广州独特的城市环境——侨资回流带来的投机方式、沿海走私的偏重、外贸带来的西方文化与屡次抵抗外侵和外货的矛盾，甚至还有政治旁落后的市民安居心态，等等因素都决定了广州城市建设的与众不同。

1917—1927 年间，孙中山和国民党三次在广东建立政权，可称为"广州十年"的精彩时期，^② 广州城市的建设也在当时位于全国前列。例如广州在 1921 年学习欧美市体制，是全国第一个建立新市制的城市。时任广州市长的孙科进行了大规模的城市建设活动，包括修筑马路、整治江岸、改善交通、兴建公用设施、建筑商店住宅等。1921 年 10 月开放的城市公园——广州第一公园，成为市民休闲的公共空间，反映了近代广州城市的进步；^③ 而在 1901—1914 年间修建的长堤大马路，成为广州新的东西主干道和最繁荣的商业娱乐区，商场、戏院、妓院林立。^④ 1912 年 6 月 21 日，长堤马路上出现了中国第一家大型百货商店——广州先施有限公司，之后大新公司在 1919 年 1 月 4 日开办的大新公司和亚洲大酒店，12 层的高楼经营游乐场、理发店、浴室等多种消费，在全国范围内都是一时之最。真光、先施、大新等公司在广州长堤马路开创的百货商场，之后才影响到上海的

① 1900 年，"庚子广东独立计划"由香港议员何启提出，主张孙中山和两广总督李鸿章"合作救国"，宣布两广独立。一度进入操作阶段，后因李鸿章转任直隶总督而破产。

② 陈明銶、饶美蛟主编：《岭南近代史论：广东与粤港关系 1900—1938》，香港：商务出版社，2010 年，第 5 页。

③ 詹瑾妮：《民国广州中央公园与市民生活的公共性》，《黑龙江史志》，2009 年，第 17 期。

④ 杨颖宇：《近代广州长堤的兴筑与广州城市发展的关系》，《广东史志》，2002 年。

南京路；而另一个著名例证是当时融合中西建筑方式的独特广东建筑——骑楼，主要目的就是能够让行人在日晒雨淋的时候也能购物。①

20 年代，传统的服饰已逐渐被西方服饰所替代，香水、雪花膏、皮鞋、洋房、汽车等舶来品引领了民众的生活时尚。② 1935 年一篇《广州之生活状态》的时文这样写道："粤省与外人通商最早，又最盛，地又殷富，故其生活程度，冠于全省。而省城地方，则殆与欧美相仿佛，较上海则倍之。"③ 而电影正是 20 世纪早期最为时尚的消费方式，它的制作涉及了传统粤剧和民间故事，拍摄场景需要展现时代生活和建筑空间；它的放映需要房地产的介入和市民观影行为的参与，这两者统一构建为一种电影文化。在民国时期的广州，电影院已经遍布珠江沿岸的阔马路长堤、老城区的中心大道惠爱路以及当初的官道永汉路，30 余家的影院数仅次于上海，位于全国第二。更浓厚的是电影的文化氛围，最代表广州时尚的"西关小姐"黄秀兰钟爱外国电影，她当时常常去戏院看秀兰·邓波儿演的电影，回家后还仿照电影中人物衣服款式刺绣，甚至把自己的名字改成了黄秀兰。④

从这些方面，可以看到民国时期广州城市的繁荣，但这种都市文化又与上海有着地域性的不同。这一点扩大化来分析，远远超越了电影所能包含的内容；但是，电影又确实成为记录和表现民国广州都市文化的重要载体。例如黎民伟先生拍摄的《勋业千秋》，记录的就是孙中山兴办黄埔军校和东征时期的镜头。进而，广州人对于电影的接受态度和欣赏习惯，又与上海形成了趣味上的差异，反而与香港双城共建粤语电影文化圈，保持了一份独立的电影文化空间和都市文化形态。但是从电影的研究来说，甚至广州都市文化的研究来说，关于"广州"的研究都十分贫瘠，曾为民初重镇的广州却被逐渐遗忘，寻觅不到民国时期华南省会的繁华。

相较于民国广州城市史研究的贫乏，广州电影的学术研究简直是一片

① 潘安：《商都往事：广州城市历史研究手记》，北京：中国建筑工业出版社，2010 年，第 157 页。
② 张晓辉：《民国时期广东的对外经济关系》，北京：社会科学文献出版社，2011 年，第 294—296 页。
③ 《广州民国日报》，1935 年 7 月 20 日。
④ 黄柏莉：《都市文化的现代性想象——以西关小姐为个案的考察》，《江西社会科学》，2010 年。

空白。可以说，民国广州的电影业是广州城市史的一部分，但广州城市史的研究仅在贸易、城建方面，如2005年的一篇博士论文综述中提到，"但是目前的广州地方史研究，几乎没有对消费文化问题作专门的研究"。① 目前已有研究证明香港20年代已经开始制片活动，② 并从本土文化中寻找题材，那为什么没有思考广州的民国电影研究何以成为一片空白，广州到底有没有利用沿海地缘优势和区域文化传统，成为一个典型的电影城市呢？目前仅能见到的民国电影业的一些信息，都仅是本地《羊城晚报》《南方都市报》偶发的一些追忆本地老影院金声、永汉即将拆迁的文章。

民国广州是否曾是一个电影城市？除了广州市电影公司1993年编辑整理的《广州电影志》③，虽然漏洞百出，却再无专门的论述。事实上，关于香港早期电影业的研究颇多，特别是代表性的粤语电影，很难想象作为广府文化源头的广州没有任何参与。电影行业从20世纪20年代在中国各大城市兴起，这与广州城市的现代化进程几乎一致，两者之间曾经发生怎么样的互动关系？而以影院为代表的放映行业，必然面对当时垄断一时的好莱坞电影和上海电影，影院在迎合、引导观众兴趣时，是基于怎样的本土心态（开放性/保守性？），对影片放映进行轮次和档期选择？

在这个空白的研究领域中，忽略了广州曾是中国第二大影院市场的事实。美国商务部曾在1930年进行了一次中国电影业调查，广州是二线省会城市中最繁华的地域市场，仅次于上海！

广州在民国电影研究中的缺失，更重要的是因为香港80年代以来凭借粤语电影、粤语歌重塑了岭南的地域文化，延续了半个世纪前的粤语片传统，却忽略了广州在民国历史时局中曾做的努力和两地的互动关系。这种缺失，忽略了电影和广州城市关系曾有的经验，也无助于了解现代性与传统文化之间的接受空间，这也是80年代后本地影视主体（珠影厂）在拥有

① 蒋建国：《晚清广州城市消费文化研究》，暨南大学2005年博士论文，取自中国知网，第25页。
② 在本文的考察数据中，香港是否算是列入其中比较麻烦，它和广州电影业的交织十分复杂。但根据目前研究体制，多数情况下，以全国范围的电影城市的数据考察中，本文中不计入香港。
③ 广州市电影公司编：《广州电影志》，广州市电影公司，1993年。

临近香港的地缘优势下，却一蹶不振的根本原因。本文将尝试勾勒作为现代文化缩影的广州电影业，在初遇岭南传统时，采取的创新手法和保守心态，呈现制片方面遭遇的时代困境和地域压迫，以及影院行业的粤港一体化状况等，以电影业作为一个缩影来认识广州城市的现代化进程，发掘民国尘封的广州生活、文化和情感。在民国最敏感的地缘政治变革时期，以广州电影业的坎坷遭遇来透视早期广州城市的地位变迁。

超越上海的电影城市研究：广州电影

"中国初期的制片业，分两条线发展。一条在上海，一条在广州"。① 曾经参与粤港影业的老影人关文清这么认为。②

虽然20世纪10年代在港口城市香港和上海都偶有制片现象，但真正的民族制片业崛起于20年代，这也是一战后世界电影业复苏的一个投射，美国奠定了现代的电影企业和内容模式。③ 1927年的《中华影业年鉴》中提到，"民十（1921）以来，影片公司之组织有如春笋之怒发，诚极一时也"，④ 1925年前后，上海、北京、天津、镇江、无锡、杭州、成都、汉口、厦门、汕头、广州、香港等地已经开设有175间电影公司，上海有141家，

① 关文清：《中国银坛外史》，香港：广角镜出版社，1976年，第127页。
② 关文清（1894—1995），广东开平县赤坎镇人，1911年前去美国加州大学攻读英文，对电影产生兴趣，参与好莱坞工作。1920年回国，在香港、广州两地参与电影业的建设工作。先后参与编、导、制的电影达50多部，所著《中国银坛外史》，是岭南电影早期发展最珍贵的资料。
③ 刘易斯·雅各布斯著，刘宗锟、王华等人译：《美国电影的兴起》，北京：中国电影出版社，1991年，第305—309页。
④ 程树仁主编：《中华影业年鉴》之《国人所经营之影片公司》部,中华影业年鉴社,1927年,第1页。

广州有 8 家（另香港 7 家），位于第二。① 而从影院数量上看，1930 年 10 月前，广州影院有 17 家，含座位总数达 14 300 个，在全国城市影院座位数排名中位居第二，仅次于上海的 57 家，高于汉口 15 家、香港 13 家和厦门 12 家。②

即使位列第二位，从这个数量上看，关文清所说上海和广州两条线并不平衡，但他侧重的意义应在当时最大的电影观众地域——南洋。当时各大沿海城市的影院多为外商经营，各与美国电影公司签有放映协约，新兴的国片很难有影院放映，而"国产影片之最大销场。本国内地不计外。首推南洋群岛。次为安南。"③ 南洋华人地位底下、注重乡情，不嫌国产影片的粗劣，喜看传统神怪故事，所以上海的电影公司也多专为他们拍片，"沪上各影片公司。遂思巧为趋避。改途易辙。剧本资料。取材于神怪小说如西游记封神榜等"。④ 而南洋的影院商人也专来上海预付"片花"，与一些公司形成合约关系（例如当时上海三大电影公司之一的天一公司）。在有声片出现之前，尚未有粤语和国语之分，以粤籍为主体的三千万华侨是民族电影业的主要票房来源，广东具有发展电影的潜力，这也是有声电影出现后，香港发展成为粤语片中心的电影城市的内在原因。

但是，中国的电影史学术中，并没有以城市为重心的电影研究，或者更准确说以"上海电影"涵盖了这个学术领域。这种现状有着历史真实的一面，1843 年开埠的上海更靠近中国的地理政治中心，它迅速取代广州成为中国对外贸易的中心，相应地更成为近代现代文化的中心。例如，30 年代中国有声电影出现之后，靠近政治中心南京的上海电影业，马上以国语

① 这个数据多有不尽不实之处，美国商务部的报告中说是 1921 年到 1930 年 7 月间是 164 家，程季华认为当时很多公司是一片公司，注册后并没有拍片，"绝大多数仅仅虚设一个办事处，空挂一个招牌，一片未能制成就不知所终了"，程季华：《中国电影发展史》，北京：中国电影出版社，1963 年，第 54 页。

② U.S.Department of Commerce, *Motion Pictures In China*, United States Government Printing Office, Washington, 1930.

③ 《国产影片在南洋之近况》，《公评报》，1927 年 11 月 9 日，第 2 页。

④ 同上。

发音，宣称了其代表中国电影的正当性，而一些电影明星则因国语不标准被淘汰（例如粤籍的阮玲玉）。相形之下，香港和广州在同一时期却尝试发展粤语片，发展一种典型意义的地域电影。和上海电影作为国片代表相比，粤语片明显仅与地域发生关系，它的观众是两广说白话的人群和粤籍占70%以上的海外三千万华侨。早期的电影城市必须是港口城市，才能保证胶片和设备的进口和影片的发行，在上海之外的哈尔滨、大连、汉口、天津、香港、广东（这七座城市占有全国62%的影院和70%的座位数）[①]当中，广州与香港无疑是最适合发展电影业的候选城市。

但由于陈炯明"联省自治"和孙中山大一统观念争执的延续，1936年南京政府甚至颁令取缔粤语方言电影，推广国语电影，提高上海电影在内容和地域上的垄断地位。这种政治的遮蔽忽视了广州曾经是一个电影城市的历史，甚至在其与香港的因缘中更加扑朔迷离。

城市与电影之间的互动

民族电影业在20年代的崛起恰与"广州十年"重合，注定了两者之间的互动和建构。电影始终是追求真实的映像，它必然展露出这个城市在时代中的原貌；看电影是当时最时尚的文化活动，塑造出一种最大众的都市消费行为，参与形成新的都市形象。这不仅仅有"香港电影之父"黎民伟在新闻片《勋业千秋》为孙中山拍摄的1921年就职非常大总统时的场面，也有法国百代公司拍摄的《孙总统授任广州庆典》，不过更多的还是电影进入广州都市，发展成一种主流的文化。

到了20年代，电影行业进入快速发展时期，美国的电影公司也基本完

[①] U.S.Department of Commerce，*Motion Pictures In China*, United States Government Printing Office，Washington，1930.

成从东部向好莱坞的转移,全球影业已经基本确定发展的商业模式——从内容制作到销售环节。而中国最早出现的电影活动都发生在外国人聚集的殖民地或租界内(基本都是港口城市),观众由最初针对外国人逐渐发展为中国人。岭南的香港和广州具备充分的条件,在电影诞生3年后的1898年,即有美国的远东摄影队来到香港拍摄风光片。① 放映活动是电影文化产生的源泉,早期放映活动多在茶楼或者粤曲大戏间歇时放映,广州"光绪宣统年间,电影传来了华南,首先广州的大新街(今大新路)的石室书院教堂办的'丕崇书院',在课余的时候兼营电映娱乐……不久之后惠爱八约(即今之惠爱中路)设立了一家新画院名为'镜花台'。这一间作为华南电映院始祖的'镜花台'就是华南第一间电映院了。"② 在电影尚为新鲜事物的时期,电影的放映条件比较简陋,多是在茶楼、书院、戏院兼营,在1911—1920年间,广州市内出现了民智、通灵台、璇源桥脚等简陋放映场所,以及豫章书院、一景酒店、酒天东家、东园、先施公司天台等兼营场所。③ 这些放映让广州市民逐渐熟悉了电影,并逐渐发展出电影的文化氛围。

20年代初,广州城市发展日新月异,电影是体现现代化(西化)最重要的因素之一。1923年6月初办的《广州民国日报》是国民党内第一份党报,9月即发文《说影戏》,准备开办电影专栏:

> 影戏事业在中国非常猛进,即以广州一方面而论,影戏戏院且有八九家之多,香港有摄片公司出现,从前看影迷者,只注重一二伶人,如《黄连》《莫丽琼》等之长片,对于影界最著名之明星,鲜有知者,而今则已逐渐趋向短片,且注重伶人身上,一闻某

① 罗卡、法兰宾著,刘辉译:《香港电影跨文化观》,北京:北京大学出版社,2012年,第13页。
② 钟如:《华南第一间电映院的有声片是什么?》,《华南电影》,1944年,第5期。但《广州电影志》中认为广州首家影院是1908年开办的通灵台。
③ 张方卫:《三十年代广东粤剧概况》,1997年5月26日入档,取自广州花都区政府文化艺术库网站 http://www.huadu.gov.cn:8080/was40/detail?record=4467&channelid=4374;另外参考《广州电影志》第三章《放映》,第27页。

明星之杰作，则争先恐后，表示热烈的欢迎，是可知影戏发达，实有一日千里之势，本报为介绍西洋文明及提倡艺术振兴教育起见，特加入影戏言论一栏，凡是世界有价值之影片则积极介绍，如认为有害于社会者，则攻击不遗余力，并传布影界最新消息，务引社会人士之兴起，尚望大雅君子，时赐金玉，本报无不极端欢迎也。①

对于城市和电影的关系而言，都市电影文化的形成是好莱坞为代表的外国电影主导的，越是首轮的影院，外国观众所占比例越多。但是，到了20年代，受西化影响的华人开始喜欢电影，在上海这种洋人聚集的城市，中国观众可达到30—70%（取决于影院轮次），而在北京这种内陆城市，中国观众达到90%。② 早期的影院多是外商或者华人买办创立，和好莱坞八大公司的某一家有放映契约。从这个意义上讲，民族制片业的出现正是要打破这种被压榨的藩篱。

1925年是转折性的年份，中国电影人开始参与上游的制片。而这个契机恰恰来自南洋的华侨市场，早期著名电影制片人周剑云加以总结："民国十四年，上海一埠之制片公司多至四五十家，几乎每月皆有一二新公司成立。彼时南洋片商需要中国影片甚切，每一新片出版，皆得善价而沽。"③ 美国商务部驻上海大使约克部（J. E. Jacobs）在1930年进行的一项专门对中国各城市电影市场的考察公告中，专门以1925年为界区分中国的制片趋势："1921—23年间，只生产6部影片。而1926年约有57部，1927年也不亚于此数目。1928和29年的数目不超过50。"④

1925年对于广州制片业的意义更为明显，是年爆发的"省港大罢工"

① 记者：《说影戏》，《广州民国日报》，1923年9月25日，第5版。
② U.S.Department of Commerce，*Motion Pictures In China*, United States Government Printing Office，Washington，1930.
③ 周剑云：《中国影片之前途（一）》，《电影月报》，1928年，第1期。
④ U.S.Department of Commerce，*Motion Pictures In China*, United States Government Printing Office，Washington，1930.

令香港瘫痪,大批粤人回乡,广州同时凝聚两个城市的创作人才和资本。香港制片业兴起略早,1923年黎民伟三兄弟成立第一家华资制片公司——民新制造影画片有限公司。到1925年"省港大罢工"共有大汉影业公司、两仪制造影戏公司、四匙画片公司、光亚电影公司等17家,共生产有10余部短片,至大罢工后全部停业。而广州和香港间有着畅通的水路、陆路、铁路交通,例如,1893年由广州往香港的人数达563 518人次,由香港往广州的达530 383人次。① 广州趁机延续香港开始的制片业,在1928年香港影业恢复前,利用这三年早期电影业最重要的发展时期,这是一次难得集人和、天时、地利的发展契机。

广州出现的第一家制片公司应是民新公司在西关一间大屋内开设的摄影场(下图,正在西关大屋拍摄《胭脂》,演员正在化妆),拍摄故事片《胭脂》。1925年,港人梁少坡在广州创办钻石影业公司,在荔枝湾柔济

① 邓开颂、陆晓敏:《粤港澳近代关系史》,第168页。

医院（今广州医学院第三附属医院）对面搭建一座篷厂作为片场，拍摄了《爱河潮》和《小循环》；稍后是留美华侨廖华燊在城隍庙后租借一间祠堂成立了天南影业公司，拍摄了《名叫罪人》《孤儿救祖记》《便宜的爹爹》三部影片。1925 年至 1927 年这三年里，在广州成立的有据可查的公司共计有 8 家（另有光亚、百粤、南越、广州制片 4 家），3 年间拍摄了 9 部电影。（见下表），多具有广州本土的特色。

片目	出品公司	内容剧旨	首映时间及影院
《胭脂》(1924)	香港民新公司广州摄影场	根据《聊斋志异》中的"胭脂"为蓝本改编而成	1925 年 2 月 23 日在香港新世界戏院公映
《爱河潮》(1925)	钻石活动画片公司	根据香港钟声慈善社名噪一时的同名白话剧改编	1926 年 2 月 24 日开影于广州南关戏院
《从军梦》(1926)	光亚影片公司	描写军阀的祸害	1926 年 5 月 2 日在香港上映
《小循环》(1926)	钻石活动画片公司	描写社会上人心的不测，经济压迫下工人的生活，外埠华工备受虐待之惨状	不可考证
《名教罪人》(1926)	天南影片公司	描写一对新思潮青年男女冲破封建旧家庭阻碍终于走到一起	1926 年 9 月 9 日在广州明珠影院开映
《假面具》(1927)	百粤制片公司	根据广东民间小说《杀狗劝夫》改编	1927 年 11 月 16 日在广州国民戏院开映
《孤儿脱险记》(1927)	天南影片公司	描写一被掳小童如何脱险	1927 年 11 月 24 日在广州新国民院放映
《添丁发财》(1928)	广州南越影片公司	是一部喜剧片，以滑稽讽世为剧旨	1928 年 2 月 8 日在广州永汉和中央画院同时放映

那么，这些影片是否得到本土观众和市场的认可？首先影院方并不乐于接受，当时控制省港两地的影院大王"卢根对广州产的电影不仅不支持，反而排挤。各电影院存有戒心，生怕一经承映广州片之后，会受明达公司

掣肘，也就不敢放映广州片了"。① 其次在观众方面，粤语有声尚未出现，对于本土电影的情绪尚难以调动，故事的地域色彩并不明显，《胭脂》《从军梦》和《爱河潮》这三部影片均于1926年6月之前与广州观众见面，但却不大受广州本地观众的喜欢，影迷浪漫生认为三片中"表演剧情，容有太过不及之弊"。② 影评者梁季文也无不遗憾地说"试观我粤，影界人才非不多，制片公司之资本非不充，编剧大家亦不少"，何以这三部影片一出，"竟为人诟病备至，使后之欲赏剧，闻而却步。"③ 之后9月上映的天南影片公司的《名教罪人》却同时受到影迷生花和黄娱齐的赞赏，认为此片的导演艺术堪比外国导演名家，演员表演到位，剧情结构曲折。④ 影迷龙门剑客也说在观《名教罪人》之前，广州影画的出品，他均有看过，觉得不是摧他的眼就是激他的愤怒。⑤ 而在1927年天南出品另一部影片《孤儿脱险记》，据曾经在百粤制片公司任摄影的刘锦涛回忆说，这部影片在当时是很能卖座的。⑥ 尽管如此，这些影片的票房无论如何也比不上当时风头正旺的欧美影片，也比不上小有规模的上海电影。

广州的电影制片公司几乎全部选择在西关一带，这是近代著名的以广州行商为中心的广州商业中心。整个二三十年代，广州共设立有30多家影片公司，分布在广州的老城区和西关（见下页图），这都表明电影作为新兴的消费文化，是对传统商业中心的依赖，也是新的补充，而这一点在影院选址方面体现得更加明显。新兴的电影公司，多租用传统大屋或搭建厂篷，却并无向上海公司那样兴建专门的摄影场，制片环节之薄弱可见一斑。事实上，1928年后香港电影业开始恢复，部分香港公司回流，从1929年到

① 刘锦涛：《广州早期制片业》，此人曾在20年代的百粤制片公司任摄影师，取自广州文史网站 http://www.gzzxws.gov.cn/gzws/gzws/ml/28/200809/t20080917_9128_1.htm。
② 浪漫生：《一瞥爱河潮》，《广州民国日报》，1926年2月26日。
③ 梁季文：《我对于国产影片之乐观》，《广州民国日报》，1926年6月7日。
④ 生花、黄娱齐：《名教罪人试片记》，《广州民国日报》，1926年9月9日。
⑤ 龙门剑客：《〈名教罪人〉之我观》，《广州民国日报》，1926年9月10日。
⑥ 刘锦涛：《广州早期制片业》，取自广州文史网站 http://www.gzzxws.gov.cn/gzws/gzws/ml/28/200809/t20080917_9128_1.htm。

1931 年,广州老公司倒闭,也没有新制片公司出现。

直到 30 年代有声电影出现,粤语片市场的地域独立性得以体现。广州在 1932—33 年间迅速成立二三十家电影公司,"其鼎盛情形,惟十年来所仅见",① 数量上超过香港,截至 1937 战争爆发前产量达 36 部。广州作为广府文化的中心,对以粤语方言为文化核心的地域电影,向心力十分明显(关于 20、30 年代广州制片业的情况,将另文讨论)。

早期广州和香港制片业的交流十分明显,双方也因不同的政治环境,呈现出互补关系。虽然"原来两边差不多,广州比香港还繁华一点"。(叶剑英)② 但整体看来,发展制片业所需的政治稳定、金融资本的方面劣于香港,例如 1932 年上海天一公司南下,美国华侨赵树燊和关文清在 1934 年回国兴办大观声片公司(先期于 1933 年在美国洛杉矶创建),都选择迁址香港而不是广州,而这两家公司正是香港 30 年代最主要的两家大公司,推

① 七郎:《开拍怒潮之柏龄》,《越华报》,1933 年 9 月 20 日。
② 叶剑英元帅是马来华侨,早年负责广州的侨务工作,周海滨:《〈家国光影〉开国元勋后人口述(11)》取自 http://blog.sina.com.cn/s/blog_55dde65f0102eej6.html?tj=1。

动了粤语片产业的扩大。这些外在的政治和经济因素,限制了广州进一步发展电影业的机会,到了1935年8月,本地报纸就报道"南中国电影制片场,已由广州移到香港去了"。① 事实上,1937年战争的爆发扼杀了中国民族制片业的发展,甚至上海在1945年后也再无大的电影公司出现。而香港凭借着殖民地的超然地位,成为延续中国影业的一片热土。香港较于广州发展影业的优势,从影院和发行行业的关系看来,更为明显。

交替的双城:广州与香港

陈明銶教授在分析广东人在民国中期后的失败时,指出广东人性格上不够"人和",内部矛盾重重。另外,重商轻工的历史传统,"地处海疆边缘与中原差距太大,……志不在政治权力而在商界",② 从汪精卫、胡汉民、陈济棠身上都可以看出政治上的不成熟。而从这个角度看民族影业,粤籍电影人曾是早期最大的一支力量,即使在1926年的上海,粤侨创办公司有长城、大亚、太平洋等15家,演员杨耐梅、张织云、王汉伦等53人,导演有张慧冲等11人。③ 30年代,最大的上海电影公司联华汇聚省港资本,开创新的文化事业,最终铩羽而归,老板罗明佑在香港传教终老;省港"影院大王"卢根,在上海兴建大光明影院合资被骗,最终破产。从这些发生在上海的广东人案例回看广州自身影业的发展,广州制片业初生时还遭受卢根的打压;30年代粤语片占领一片市场后,省港两城却并没有志向开拓,而是迎合观众的低俗趣味,"表面上是蓬蓬勃勃的,真像有一日千里的进展,截至今日,粤语声片在量的方面已有可观的数字。然而我们如果从它们质的方面观察,肯做一个小小的检讨,结果是令人大失所望,尤其是

① 《香港电影大写真》,《越华报》,1935年8月14日,第2页。
② 陈明銶:《岭南近代史论》,2012年,第5、7页。
③ 《上海电影业与广东人》,《广州民国日报》,1926年8月31日,第4版。

它们所取的题材的单调,腐化,令我们不满。粤语声片取材的恶趋势,最重要的,便是谐片的滥制。"[1]

香港自 1843 年开埠以来,主要外来人口都是广东人。广州是华南对外贸易的商业中心,而香港则是金融支持和贸易中转的功能,由此发展出近代史上别具一格的联号企业(例如联华公司,明达公司)。20、30 年代的广东,港币大肆流通,广东的银行、钱庄、工商企业多以港币作为支付和储藏手段。电影作为一种产业,同样具备这种属性,除去上述不成熟的制片业,广州影院行业从一开始就与资本紧密相连,与香港共同分享粤港一体、侨汇、粤语人群的地域优势,这个行业鲜明体现出电影业在两地关系中的变迁,及其幕后的政治、地缘和人缘问题。

卢根(1888—1968)是广东香山人,孙中山姨表亲戚,华南最早介入影院业的华商,他是个典型意义的华人买办,为洋人商行进行中国贸易提供服务。[2] 他的影院帝国发展也吻合港商多粤商的特点,"早期粤商许多人兼有港商、侨商的身份"。[3] 卢根从 1918 年租借香港中环街的"和平大戏院",改名"哑戏院"专放电影,故意影射黎民伟兄弟开办的"新世界戏院"。英国人喱氏(Mr. Ray)拥有湾仔大道东的"香港大戏院",与卢根合作成立明达公司。[4] 1919 年,明达公司在香港摆花街兴建"新比照戏院",是香港最早专门放映电影的戏院之一,约 200 座位。根据香港的经验,1920 年明达公司在长堤兴建"明珠戏院",约有六七百座位。这也是广州第一家专放电影的影院。从此开始了广州观看电影的文化氛围。

电影传入广州被普遍认为是在 1903 年,初期只有一些临时性的零星的放映活动,在 1920 年之前,广州出现过的曾有放映活动的场所有 13 处。[5] 难得的是广州的影院由华人创办,而不像全国其他港口城市都是外国人控

[1] 《电影的题材》,《广州民国日报》,1935 年 10 月 30 日,第 4 页第 4 版。
[2] 李培德:《广东买办的网络延伸和中止(1860—1960 年代)》,见陈明銶编:《岭南近代史论》,2012 年。
[3] 张晓辉:《民国时期广东的对外经济关系》,北京:社会科学文献出版社,2011 年,第 261 页。
[4] 明明:《香港影院的沧海桑田》,《优游杂志》,香港,1935 年,第 2 号,第 13 页。
[5] 广州市电影公司编:《广州电影志》,广州市电影公司,1993 年。

制影业，这也与广东侨汇丰富有关。1919—27年是广东侨汇的高峰期，"侨汇多用于各种投机事业，如在广州等地购买房产、炒地皮及高利贷等"。①广州影院业发达，在全国具有第二位，且几乎全由美洲回来的华侨兴建。②1920年至1937年间在广州市逐年出现的影院数（除1921年、1932年、1935年、1936年）：1920年为1家，1922年1家，1923年2家，1924年2家，1925年4家，1926年3家，1927年8家，1928年3家，1929年2家，1930年4家，1931年1家，1933年3家，1934年1家，1937年1家。截止到1937年战争爆发，广州共兴建影院39家。初期最大的是明珠、国民、中华、永汉4家"座位宽敞、庭院轩爽"③的豪华影院，30年代进行有声片放映设备升级后，影院内部也增加了空调、沙发等奢华装饰，头等首轮影院有金声、明珠、新华、中华、永华5家，都拥有专映权，金声、明珠、永华专放好莱坞电影，新华、中华专放上海电影为主的国产电影。④地址多在西关和长堤马路两个商业中心，与东亚大酒店、亚洲酒店等建筑共同构建民初繁华的都市氛围。（见下页图，影院轮次和定价规律，将另文讨论。）

卢根号称"华南影院王"，在香港、广州、上海、汉口、北京等地拥有多家豪华影院，并独家代理好莱坞电影在香港和内地的发行，所以，他一直是排挤本地制作的推手，甚至连坐任何播放广州制作的影院，取消供片机会，手段十分恶劣。30年代美国电影公司在上海设立发行所，他反而开始涉入制片行业，借用罗明佑的香港名园片场组建振业公司，拍摄了一部《呆佬拜寿》的粤语片。后因在上海修建最豪华影院"大光明影院"被美国人麦先生（Mr. Mark）所骗，导致破产。卢根的商业生涯和对本土影业的态度，和罗明佑一样都是否定的，认定中国电影的中心在上海，希图携资本的力量一举擒获；反而是外来的宁波人邵醉翁，美国华人赵树燊，都以政治的敏感和商业的触角，认定这片地域市场的价值。1936年国民政府以统

① 张晓辉：《民国时期广东的对外经济关系》，北京：社会科学文献出版社，2011年，第87页。
② 广东省地方志编纂委员会编：《广州市志》，第18卷，第176—177页。
③ 清涓：《谭谭影画戏院的卫生》，《广州民国日报》，1926年11月6日。
④ 《不景气年头·广州市今岁娱乐界概况》，《优游杂志》，第7号，1935年10月8日，第2页。

一国语片的口号,要求取缔粤语片,而唯行业领袖的天一公司和大观公司马首是瞻,前往南京和政府进行谈判,从而获得缓冲的机会,这和黄埔军校发起于广州却极少粤人的情况有相似之处。

鉴于美国电影的全球倾销和上海电影的国语片策略,30年代有声片的出现,已经确定了广州、香港的地域电影特色,以广东白话为主要语言,拍摄本土和历史题材的影片,观众市场主要是两广和南洋。但是,广州和香港两座城市之间,也面临人才和资本的竞争与流动。根据民国时期的交通条件,穗港200公里距离需要起码半天行程(除了传统省港内河航线;1911年,广九铁路开通;1930年,香港—广州飞机通航),才能度过深圳河,到达香港地。举例来说,报纸是当时最大众的媒介,但广州的《广州民国日报》或《越华报》并不会在香港销售,发行条件和采编条件都无法实现双城之间的互通,反之亦然。对于电影业来说,随着时局的变换和文化潮流的确立,双城之间的人才和资本的抉择在所难免。

从地理上和历史上,正是香港的崛起,取代了广州作为南方港口中心

的地位，直接导致其沦为对外贸易的二线城市。孙中山1919年《实业计划》中，曾以美加之间的维多利亚港和温哥华港、西雅图港、塔科马港的共荣关系为例，认为香港港和广州港可以共荣。但事实上，粤港之间的政治关系一直颇为紧张，例如1924年爆发的"商团事件"，1925年的"省港大罢工"，幕后都有着港英政府和广州政府之间的恶性对抗。而从电影业出发，虽然人才、资本、技术之间实现了互通、互补，但是从行业趋势来看，两者之间的资源竞争是必然的。

从影业自20年代初兴到1937年战争爆发，双城之间的竞争是优劣互现，电影文化的营造和产业的规模差异并不大，创作力量两者都保持在较低的水准上，共享稳定的粤语片市场，只有香港自1934年后才逐渐体现出优势。这主要是因为广州在政治稳定和经贸关口条件上的劣势，例如当时广州摄影设备和胶片的进口都须经香港海关，手续繁琐且缴付关税。[1] 如老影人卢敦回忆说："制片机构本身虚弱，经济贫乏，连一个制片厂（注：指摄影场地）都没有建立起来，那时候拍片多在先施公司天台，和西关的古老大屋里，设备粗劣，更由于有声电影问世，薛觉先的《白金龙》和大观公司的《歌侣情潮》，创出空前的卖座纪录，完全缺乏摄制有声电影设备的广州电影事业自然受到淘汰。"[2]

更大的缺陷在于民族影业的发展史和近代革命史的同步。1927年南京政府的成立，令广州电影业的发展丧失第一个契机，与上海电影的距离彻底拉开；1937年战争爆发，广州电影丧失发展粤语片的第二个契机，1941年才突然沦陷的香港电影不仅接收了广州的影业机会，还接纳了不少上海南下逃生的影人，反而扩大了自己的实力。一篇《粤片基地何以不设在广州？》的文章提到，"广州是最不安定的城市，变故频仍，生活条件甚差，最起码的电力供应都不正常，冲印菲林的自来水也不清，加上当地官僚的

[1] 周承人、李以庄编：《早期香港电影史》，香港：三联书店，2005年，第137页。
[2] 卢敦：《粤片基地何以不设在广州？》，《疯子生涯半世纪》，香港：香江出版有限公司，1992年，第55页。

贪污腐化，生活和治安都不安定，没有资本家敢于投资，因而粤片生产基地就转到一个较为安定的环境香港来了。"①

电影中的香港塑造了一种城市形象，推广了粤语文化，而广州成为一个隐性的存在，即使它拥有著名的珠江电影制片厂，也从未从粤语电影的文化源头出发思考这一曾经几乎成为区域电影中心的城市。早期粤人思想开放，粤商、港商和侨商身份互换，拥有其他城市发展影业所不具备的资本条件和观众市场，是上海影业之外最具特色的一片双城影业环境。在香港与广州之间互动的政治、人缘、资本的机遇抉择中，香港凭借近代史上超然的殖民地地位，躲避了政治上的多重波折，从而最终得机将粤语电影发展为最具特色的一种文化产品，工业和艺术之间实现融合。而广州在民国时期遭遇的机会和问题，在今日看来仍具有借鉴的意义，是考察今日岭南文化如何凝聚和传播的底蕴所在。

而以我的个人拙见，电影史的研究提倡民族电影，甚至华语电影的概念的同时，何妨不能容纳一些多样性的地域电影，关怀不同地域人民的情感表达方式？而正如这项项目提出的关注上海外电影城市的存在，某种意义上说，上海电影不也同样被冠以中国电影的代表，而忽视了沪上人家的里弄风情和地域情操吗？中国的特色在于多个民族、地域广阔，如果把电影看作一种能够展示多样性的文化，它则会具有更多层面的源头；反过来，它艺术的"美"也达到康德《判断力批评》强调的"美学"调和价值，对社会、地域和文化的裂隙进行弥补。回归到历史的研究中，中国电影史缺乏丰富的生态，它不像"中国"的电影史，而像是一种单维度的描述，甚至泯灭了真实的线索——电影怎么进入中国？中国人的电影观是怎么形成的？民族制片的电影观念是以何为起点的？民国电影的格局究竟是怎么样的？……这一切，仅仅依靠上海电影是无法回答的。从目前的这项研究来说，它的意义不在于资料的突破，更在于从观念上打破迷障。

① 卢敦：《粤片基地何以不设在广州？》，《疯子生涯半世纪》，香港：香江出版有限公司，1992年，第55—56页。

形塑党国：1930年代浙江省电影教育运动

冯筱才

前言

尽管电影这种新技术与娱乐形式在晚清末年就已进入中国，但是直到1910年代中后期才慢慢普及开来。这背后虽然有资本的力量，但也深受国内政治的影响。正如文明戏兴起之浪潮是与当时革命党人的宣传活动互相呼应，电影业在中国的兴起及发展，也与辛亥后"革命党"人及其他政客的活动密不可分。

1920年代，当孙中山支持黎民伟在香港创办民新电影公司时，北洋系统的周自齐也正紧锣密鼓地开始与国际资本合作，筹建孔雀电影公司。虽然后者的计划最终未能全部实现，但民新电影公司却随着北伐进展迅速成长。① 随着南京国民政府的成立，中国电影业也进入新的发展期，许多力量都试图在这个新的权利场占据一个席位，竞争激烈。南京政府也开始试图规训电影从业者，制订电影审查制度。为发挥电影这个"宣

① 徐新：《黎民伟的电影事业与孙中山先生领导的国民革命》，见张希哲、陈三井主编：《华侨与孙中山先生领导的国民革命学术研讨会论文集》，台北：国史馆，1997年；中国社会科学院近代史研究所、中华民国史研究室编：《中华民国史资料丛稿·译稿·民国名人传记辞典》（第四分册），北京：中华书局，1983年，第92页。

传利器"的功效,奉行训政理论的国民党当局也开始推行电影教育运动,以电影教化民众的同时,也完成向民众传送党国形象,建构党国认同等政治任务。浙江省是推行电影教育运动态度最为积极的省份之一,本文即拟以 1930 年代浙省电影教育运动为中心,来研究其过程及其内在的问题。

学术界对党国体制之研究已有多年,但其重点仍在于制度性分析,即通过对南京国民政府所颁布的一系列法令,以及他们所采取的政策,来分析这种体制内在的特点。[①] 实际上,更为重要的问题在于,这种体制在基层是如何推行的?如何与民众发生互动?"党国"如何通过一些渠道实现自我合法性建构?政客如何将"党国意识"渗入民众大脑,或在民众间建立对"党国"之认同?党国体制中之宣传事务如何进行,其效率如何?尤其与本文最相关的,党国宣传如何运用电影技术来实现宣传目标?电影业的发展与政治之关系如何?笔者认为,这种具体实践尤其是与民众互动关系的研究,对我们了解党国体制的实际内容大有裨益。

固然,电影教育运动并不从中国始。早在 1928 年,由意大利政府建议,国际教育电影协会在意大利成立,总部设在罗马。1932 年,南京政府也成立中国第一个电化教育组织——中国教育电影协会,并于次年被国民政府教育部指定为罗马国际教育电影协会的中国分会。[②] 但与一些国家的电影教育运动目标不同的是,[③] 南京国民政府不仅是把电影当作是向民众传输科学知识或公民知识的渠道,也试图把党国意识通过电影植入民众内心,

① 王奇生:《党员、党权与党争:1924—1949 年中国国民党的组织形态》,上海:上海书店出版社,2003 年;Joseph Fewsmith, *Party, State, and Local Elites in Republican China: Merchant Organizations and Politics in Shanghai, 1890—1930* (Hawaii: U of Hawaii, 1985);西村成雄:《党と国家—政治体制の軌跡》,东京:岩波書店,2009 年;深町英夫:《近代中国における政党・社会・国家——中国国民党の形成過程》,东京:中央大学出版部,1999 年。
② 朱敬:《我国第一个电化教育组织——中国教育电影协会》,《电化教育研究》,2011 年,第 2 期,第 116—120 页。
③ 有关国际电影教育运动及其在各国的实践,可参考:Richard Taylor, *Film Propaganda: Soviet Russia and Nazi Germany* (London: I.B. Tauris, 1998); and Zoë Druick, "The International Educational Cinematograph Institute, Reactionary Modernism, and the Formation of Film Studies," *Canadian Journal of Film Studies* 16.1: 80—97.

以电影争取民众之政策认同，并借此建立其党国统治的合法性。

电影教育当时似有两条路线，一条是英美路线，即将电影作为学校教育的辅助工具，强调电影在科学教育中的作用；另一条则是极权国家的路线，包括意大利、德国与苏俄等国，以电影为政治宣传的利器，建构党国形象，鼓动民众。南京国民政府当时显然偏向于后者，从当时电影教育的主管单位，以及高层支持者来看，无论是蒋介石、陈立夫，还是陈布雷，以及各省党部，主要仍是从政治辅助的立场来讲电影教育的功效。当然，教育部门有时也呼应国际电影教育联合会，对科普电影教育，以及社会民众实态之拍摄有所注意。但就其主旋律来说，依然是想通过电影达到宣传民族主义以及三民主义训政建国理念。

关于南京国民政府时期的电影政策，大陆研究者多停留在描述电影教育政策及其思想内容的层面上。[①] 李道新在其研究中认为，虽然 1927—1949 年间国民政府试图以"三民主义"、"民族主义"、"抗战建国"和"戡乱总动员"等思想策略，并结合教育电影的理论与实践、官营电影的制作与放映等方式来推动民族国家建设，但却并未达到其预期的效果。[②] 朱煜从国民党政府的社会教育立场出发，肯定了其将电影教育纳入民众规训的意图。[③] 宫浩宇则在其博士论文中，将南京政府时期的电影政策分为"防范性电影政策"（主要指电影审查）与"建构性电影政策"（包括推动教育电影、发展国营电影等），并探讨了导致这些政策产生的国内外政治背景及其影响。[④] 然而仔细推敲不难发现，其实电影审查也含有浓厚的"建构性"，因为审查制度本身就意味着一种规训立场；同样地，推动教育电影更带有防范民众受"不良电影"影响之意味。因此，还不如按惯常表述将这两种

① 彭骄雪：《民国时期教育电影发展史略》，西南师范大学硕士论文，2002 年；及虞吉：《民国教育电影运动教育思想研究》，西南大学博士论文，2008 年。

② 李道新：《"本党电影宣传"与"民族国家建设"——1927—1949 年间国民政府的电影传播及其历史命运》，《上海大学学报》（社会科学版），2013 年，第 1 期，第 1—18 页。

③ 朱煜：《江苏民众教育馆研究（1928—1937）》，苏州大学博士论文，2012 年。

④ 宫浩宇：《1927—1937 年南京政府电影政策研究》，南京艺术学院博士论文，2012 年。

政策分为消极性的与积极性的。

实际上，电影教育运动成为一种积极的电影政策，在1930年代由南京政府发起并非偶然。正如顾倩在研究中注意到的，国民党把教育当作是国民训育，教育电影就也往往被等同于国民党党政方针的宣传电影，而其娱乐功能的合法性基本上被取消。由于国民教育与党化教育混为一谈，电影也成为"训政"实施的工具。[1] 同时我们也注意到，电影教育与当时蒋介石倡导的"新生活运动"不仅在时间上有同步性，更有其内在逻辑的一致性。电影教育本身就是新生活运动的一种重要宣传手段，也是向民众灌输新生活要义的快捷办法。不过具体来说，究竟国民党电影教育能对民众产生什么效果？其在各地又是如何具体开展的？我们不能根据国民党设计的意图来推测其政策实践乃至效果，否则也无法解释国民党统治中国大陆时期在政治宣传与民众运动上的失败。但是，电影教育或者可以成为我们观察"党国政治"运行实态的一个窗口。

在推行"新生活运动"中，浙江省尤其是杭州市表现得极为积极。而且从形式上来看，浙省电影教育运动在此过程中发展规模也甚大。因此，本文将从重建浙江省尤其是杭州市电影教育运动的基本过程开始，借此来审视新生活运动的一些实际内容，并分析其与党国意识形态塑造之间的关系。

电影、党国与宣传

南京国民政府成立后不久，电影之管制就被提上日程。1928年7月，上海特别市党务指导委员会宣传部决定，创办第一影戏场，附设于闸北天保里爱国女校内，第一部影片定为富有革命色彩之"民族血"。[2] 8月，上

[1] 顾倩：《国民政府电影管理体制（1927—1937）》，2010年，第78—79页。
[2] 《市指委会各部消息》，《申报》，1928年7月19日，第13版。

海市党部宣传部将戏曲电影视作是"社会教育及主义宣传"的重要手段，规定在上海演唱之新旧戏曲与放映之中外电影，均须交该部审查，然后才能放映。宣传部鼓励戏曲电影"宣扬三民主义或富有三民主义的革命性"，表示"优良之国民性"。同时，对违反三民主义者则加以禁止，并发给其"上海特别市党务指导委员会宣传部审定"之证明书。① 1929年3月，教育部公布全国高等教育及普通教育之工作及计划，其中就以电影戏剧为推行社会教育之最大工具，并拟订电影戏剧检查条例，要求国内电影及留声机公司制映与灌入关于国耻之实情，强调民众读物及民族独立运动剧本歌曲。② 次月，教育部、内政部联合即公布检查电影片规则16条，在第二条中，首先规定了电影"不违反党义及国体者"，其次要求"不妨害风化及公安者"及"不提倡迷信邪说及封建思想者"。③

当然，消极的电影检查成效未必显著，因此，积极的电影教育就被提上日程。1932年7月，经国民党中央民众运动指导委员会核准，在国民政府教育部主导下，中国教育电影协会宣布成立，欲从积极方面入手主动介入电影业之生产与传播。该会称以"研究利用电影，辅助教育，宣扬文化，并协助教育电影事业之发展"为宗旨。④ 据陆铭之透露，当时中国教育电影之事宜在最高当局是由"中央党国先进陈立夫先生、叶楚伧先生、褚民谊先生等"指导下进行的。⑤ 这一点也确实可以从中国教育电影协会的活动中看出。当时叶楚伧以国民党中央执行委员会秘书长身份，担任该会候补监察委员；褚民谊则以行政院秘书长身份担任常务委员。陈立夫当时正担任中央组织委员会主任委员，他不但参与电影教育协会之策划，还担任教育协会常务委员兼编辑组组长，对该会发挥了极大的影响力。如电影教育协会订定的电

① 《戏曲电影审查将开始》，《申报》，1928年8月14日，第15版。
② 《教部社会教育设施》，《申报》，1929年3月16日，第17版。
③ 《教内两部公布检查电影片规则》，《申报》，1929年4月19日，第11版。
④ 郭有守：《中国教育电影协会成立史》，见中国教育电影协会年鉴编辑委员会编：《中国电影年鉴1934》，北京：中国广播电视出版社，2008年，附录第1—9页。
⑤ 陆铭之：《教育电影的功效和怎样推广》，《中国教育电影协会第四届季会专刊》，第67页。

影取材标准 5 项（发扬民族精神，鼓励生产建设，灌输科学知识，发扬革命精神，建立国民道德），就是根据陈立夫在《晨报》上发表的《中国电影事业的新路线》一文来制订的。① 从此一标准来看，内中虽亦有推行科学教育与社会生产之意涵，党国教育更是主要内容。无论是"民族精神"、"革命精神"或"国民道德"，都是站在国民党的立场来进行定义的，也是当时提出训政理论中有关人民训练的重要目标，其实"生产建设"及"科学知识"，也是表达这些党国要人心目中对"健康国民"的想象。

陈立夫之热衷于电影教育，一方面与当时蒋介石大力提倡新生活的态度有关，一方面也反映了其个人的文化及政治理念。1934 年 3 月，陈立夫发起所谓"文化建设运动"，并成立中国文化建设协会，蒋介石为名誉理事长，陈立夫自己任理事长，出版《文化建设》杂志。该会提倡"中国本位的文化建设"，"根据三民主义建设新中国文化"。② 电影教育则成为这些新的文化保守主义者的一个重要舞台，也反映了国民党当局对电影性质的看法。

20 世纪 30 年代，中国电影界围绕电影性质，即是"软性"的还是"硬性"的，有过一场讨论。③ 争论向大众提出一个值得深思的问题：电影的功能是什么？究竟应该给观众提供怎样的电影？在杭州的《东南日报》上，我们可以看到许多类似的议论。如"软性论"者认为电影应是给观众以感官上的娱乐，所以影片应该是"罗曼蒂克的，肉感、滑稽的"；主张"硬性论"者，则认为电影的最终目的不仅是娱乐观众，而是教育观众，给观众以精神上意义上的滋养，所以影片应该是且必然要是"写实主义的、内容充实的"。④ 且不论持不同意见者之意识形态立场或所属派系之间可能的差异，这场讨论本身就已说明电影已经不仅仅是人们生活的消遣方式了。当

① 郭有守：《中国教育电影协会成立史》，第 1—9 页；郭有守：《我国电影教育运动之鸟瞰》，《教与学月刊》，1936 年，第 8 期，第 89 页。
② 刘俐娜：《中国民国思想史》，北京：人民出版社，第 167—168 页。
③ 孟君：《话语权·电影本体：关于批评的批评——"硬性电影"与"软性电影"论争的启示》，《当代电影》，2005 年，第 2 期，第 79—82 页。
④ 彬彤：《什么样的影片才是观众需要的？》，《东南日报》，1934 年 9 月 1 日，第 15 版。

时甚至有人认为，电影是社会的特殊阶层利用它统制一般小市民思想的工具。① 由于国民党的文化宣传立场更偏向于专制主义，强调国家对民众教化以及训练负有无上的责任，因此，"硬性电影"在报纸争论中占优势是理所当然的。而国民党当局有意识地利用电影，将其与教育、政治宣传相结合，也不存在认知和推行上的困难。

当时杭州的著名影评人杜蘅之曾发表文章认为，国民政府及"社会名流"都出来提倡"民族电影"和"教育电影"，是对当时民营公司电影出品不满的一种反应。杜称上海许多电影公司曾出了"许多非驴非马，似是而非的东西"来欺骗大众。所以，"我们应该提出几个大的目标，指示各制片人一条光明大道：倘若政府当道规定几个目标，严格地要私人影片公司做到，这便是统制电影的初步了"。他认为，目前的中国电影应该认定三大目标向前发展：第一是培养民族意识，第二是灌输公民教育，第三是改进艺术性的作品。政府则应该积极承担起"解救"电影的责任，群众与影商均是不可救药的，"因为人性是向下的，影商们的眼里又只有钱"。所以，他认为只有希望握有统制文化的政府和站在影圈之外又在群众前面的执笔者之流，共同发起电影改造运动，才能"将电影从金钱的奴隶者的地位救了出来，赋予独立的人格和教育的作用"。②

为了说明这层意思，杜氏还同时举苏俄、法西斯国家为例，说明电影的教育功能。他引用并分析列宁的话，"'在一切艺术之中，电影是最重要的'，当然这话不是夸赞电影的艺术价值的丰厚，而是羡慕电影的社会作用的庞大。电影使全苏俄的人民团结一致地努力社会主义的建设工作，电影也使全世界的人民对苏俄发生了好感和同情"。他同时写道，"墨索里尼和希特勒，当然更不会把电影放松的，他们要使每部都成为宣传法西斯或'那西'的工具，同时对于一切反意识的影片采取绝对排斥的政策，《西线

① 彬彬：《什么样的影片才是观众需要的？》，《东南日报》，1934年9月1日，第15版。
② 杜蘅之：《电影与群众》，《东南日报》，1935年6月25日，第10版。

无战事》在德国站不住脚，就是一个显著的例"。① 一个站在国民党立场的影评人，却熟练引用列宁的话来判断电影的性质，尤其是肯定苏俄电影宣传的成效，并对德国及意大利法西斯党的排他性电影国策也钦羡不已，可见电影的社会教育作用是何等重要。

在当时的讨论中，甚至有人在报上发表评论直接称，"在所谓前进的国家中，无论其政治主张如何，或是极右的法西斯蒂，或是极左的布尔什维克，他们对于采用电影为宣传主义及教育上之工具，都认为是无上的良策，并且采用之后，也都收到良好的结果。"该作者称，意大利设立国立教育电影馆后，所拍摄的宣传影片其数在859部，为数甚巨。近数年来，又增摄1900万尺的影片，运用其政治力量，以分租方式于全国电影院放映。据其统计，最近五年来，号召之观众竟达6500万之多。苏联则从1925年开始办巡回映演队，认为是"推行主义与政策的利器"，日渐增加，已有三千余队。②

陆铭之对苏联与意大利之电影教育也很是推崇。他在讲电影功效时，专辟一节谈电影可以"传达党国政令"，宣传党的主义。这样，人民之于政府，犹细胞之于人体一样，意大利和苏联便是实行这种制度的国家。意大利1931年就已经在全国2300个乡镇建立了3800所电影院，同时用电影巡回队补救其他没有电影院的乡镇，这样使法西斯党的政令能够有效地传达到各地。信奉电影国策的苏联更是直接把电影当作宣传武器，"所出产的影片可以说张张是宣传片"。陆认为中央宣传委员会摄制的中国新闻和剿匪的影片"已经很著成效"，如果能仿效意大利与俄国大规模办起来，训政工作就更能切实了。③徐公美更进一步认为，电影是"文化的原动力，国运的挺进军"。换言之，电影在国内，固可以为指导民众、训练民众之工具；一旦输出国外，更可以阐扬民族的精神，表扬国家的力量，因而转移世界的视

① 杜蘅之：《统制电影作风》，《东南日报》，1935年5月4日，第10版。
② 顾仁铸：《中国教育电影之动向》，《江苏教育通讯》，1932年，第1卷第5期，第7—8页。
③ 陆铭之：《教育电影的功效和怎样推广》，《中国教育电影协会第四届季会专刊》，1935年，第64—65页。

听,提高国际的地位。① 从这些评论可以看出,当时一些电影人对极权主义电影的宣传完全是肯定的态度。

但吊诡的是,国民党的影评人也曾直接指出当时中国电影有"三重黑影",即"封建观念"、"资本主义色彩"和"阶级斗争思想"。② 这无疑是针对所谓娱乐影片,以及中共在幕后支持的"左翼联盟"拍出来的那些电影。因为对"民族电影"有饥渴症,使得一些影评人对《红羊豪侠传》这种质量较差的电影都大加褒扬,其实目的就是为了反对"封建余孽"及"左联分子"。③ 所以,就有人在公开发表的文章中指出,当时的国民党政府对电影事业的认识和决心还不够,希望更为扩大,因为电影不仅是教育的工具,也是政治的利器。资本主义国家借以作为文化侵略,苏联亦作以文化、政治的武器,因此,"单由教部来负这一个重大的责任似乎还是不够的"。④ 这种电影统制的观点在当时看起来是非常流行。

为了将电影控制在当局规定的标准之内,中国电影教育协会及中央党部、内政及教育两部,曾组织了一个电影检查委员会。⑤ 正如当时的报纸消息所称,国民党中央组织了电影检查委员会后,无论哪一家影片公司所出产的影片,都须经过"精密的检查",然后才能在银幕上活跃。⑥ 1934年1月19日,中央宣传委员会主任委员邵元冲亲自赴电影事业指导委员会审剧查本。⑦ 对于美国美高华影片公司来华摄制《大地》之影片,邵元冲不仅亲自审查其修正稿,还多次与陈立夫等人商谈电影检查事宜。⑧ 1934

① 徐公美:《由"电影国策"说到"电影统制"的必要》,《中国教育电影协会第四届季会专刊》,1935年,第44页。
② 房宇园:《中国电影的三重黑幕(上)》,《东南日报》,1936年8月7日,第10版。
③ 杜蘅之:《民族电影——评红羊豪侠传》,《东南日报》,1935年3月26日,第10版。
④ 房宇园:《中国电影的三重黑幕(下)》,《东南日报》,1936年8月8日,第10版。
⑤ 《银幕风光信箱》,《东南日报》,1934年9月1日,第15版。
⑥ 胡文:《谈电影从业者的环境:一个值得重视的问题》,《东南日报》,1934年6月30日,第15版。
⑦ 邵元冲:《邵元冲日记》,王仰清、许映湖标注,上海:上海人民出版社,1990年,第1077页。
⑧ 同上书,第1080—1083页。

年3月1日,邵元冲还召集电影事业指导委员会,决定派罗刚、汪奕林、傅岩、蒋振、鲁觉吾、刘祖基、戴策为电影检查会委员,并指定罗刚为主任,函行政院聘任。① 罗当时任中央宣传部设计委员,中央党部剿匪宣传大队主任。②

鬼神、淫秽片更是中央明令禁止拍摄的类型。电检会主任委员罗刚曾亲自从南京到沪而会同公安局加以武装搜查,据说除了"托庇于租界势力之外者",没有一家得以幸免。支持国民政府电影审查的影片人认为"中央之图灭迹神怪影片,于中国电影文化运动的发展上当然有莫大的帮助",但对当局不顾这些电影业从业者的生存状况,也致信陈立夫:"贤明的中央,在消极地消灭上海的神怪片大本营以后,似乎有积极地将这批'亡命之徒'组织起来的必要"。③ 影片之外,电影广告也是政府干预的对象。有观众来信称,杭州影戏院所登的广告过于淫秽,不利于百姓身心健康,希望予以取缔。④ 杭州市府令饬各影院,"嗣后开映影戏,应将广告式样词句,连同本事说明执照,送府审核,以便纠正云"。⑤ 中央宣传部为谋改进中国电影事业及提倡国片优良作风起见,还曾于1936年举行国产影片评选,以当年国内各电影公司出品,领有中央电检会准演执照,而系有声影片者为限。根据"三分娱乐七分教育"之原则,除考虑编剧、导演、摄影、收音之技巧以及演员之动作表情等项外,关于全片故事所采取之题材及在教育上对国家民族应有之影响更是评判的重要标准。⑥

① 邵元冲:《邵元冲日记》,王仲清、许映湖标注,上海:上海人民出版社,1990年,第1091页。
② 同上书,第1092页。
③ 诚公:《中央搜查神怪影片摄制场后香港将益见兴旺!》,《东南日报》,1935年1月19日,第15版。
④ 汪澹宁:《不良电影广告政府应随时取缔》,《东南日报》,1935年6月20日,第14版。
⑤ 《电影广告不得夸张秽亵》,《东南日报》,1935年6月24日,第8版。
⑥ 《国产影片评选委员会廿五年度影片评选报告》,《东南日报》,1937年7月24日,第8版。

党国下乡：浙江省电影巡回队之映演活动

1927年南京国民政府建立后，虽然在次年宣布统一中国，但其实际有效统治区仍只有江苏、浙江、安徽、江西等数省而已。浙江省因属南京当局许多党国要人之家乡，故有特别重要的地位。1934年2月，蒋介石在南昌发起新生活运动，浙江省党政机关即予响应，电影教育也迅速被提上日程。由于发起者地位显赫，且获得中央的支持，经费上也有落实，故浙江遂成为中国电影教育运动最重要的省份之一。

最早在浙江提出电影巡回队的似是当时该省教育厅长陈布雷。1934年3月，陈在浙江省政府举行委员会议时，即在会上提出《拟举办电影巡回队映演教育影片所需经费，拟在县市私立社教机关补助费项下移拨，请核议案》，其在理由及办法中称：

> 电影表演真切，感人最深，欧美各国，莫不利用之以为辅助教育，宣扬文化之工具，教育电影，各国提倡，尤不遗余力，制成之教育影片，种类繁多，如卫生、体育、农、工、商业，以及各种科学常识，国民道德等，无不具备。是项影片，如能普及全国，深入农村，其功效之宏大，自不待言。我国首都上海等处，实施教育电影，颇著成效，各省均在计划推行，本省需要亦甚迫切，自应筹划办理，兹拟先行举办电影巡回队，巡回各县映演教育影片，自本年五月份开始，计所需开办费985元，及五六两月份经费900元，两共1885元，拟于本年度省教育经费预算内，县市私立社会教育机关辅助费项下移拨。①

此一议案当时即由省府会议通过。教育厅遂积极筹备巡回放映一事，

① 《本省电影教育的回顾与前瞻（一）》，《东南日报》，1937年3月28日，第7版。

先派员赴上海购置放映机件，并与全国教育电影推广处接洽商订租映影片合同。不过，陈布雷不久去职，①由继任者叶溯中继续这一未完成之计划。陈布雷提出建立电影巡回队时，已经是蒋之智囊之一，故其在省府会议上之动议很容易就获得支持。②继任叶溯中，亦为陈所保荐，由蒋圈定。③就任伊始，叶即委派周凯旋为浙江省电影巡回队干事，孙国梁为机师，大力推动电影巡回队。在南京，中国电影教育协会则大力支持浙江省之计划，由全国教育电影推广处将其所需影片寄送到杭州。许绍棣1934年12月接任教育厅长，与陈布雷亦有密切关系，对电影教育亦极为注意。1935年5月，中国教育电影协会在杭州举行第四届年会时，许在讲话中即强调，电影是一种活的教育，而且其对观众影响太大，故应对电影有深刻的注意，教育当局亦需利用电影为实施社会教育的工具。因此，在其任内，1935年各项教育费用都减少的情况下，电影教育经费却能有所增加。

浙江省教育厅巡回队，从1934年5月起先在杭州民教馆民众乐园公开映演，并于映演前后，举行通俗讲演。据其报告称，"每次观众，总在千人以上，计映演二十天，观众在四万人以上"。随后巡回队开始沿浙赣路到各地轮流映演，又分别到杭县、萧山、绍兴、上虞、余姚、慈溪、奉化、镇海、鄞县等处。至1934年底，总计观众达48万人。④到1935年5月，电影巡回队扩充成两队，分别往省内各县巡回讲映。据事后报告，截至1936年11月止，电影巡回队已巡回省内七十六县市，"穷乡僻壤，莫不有电影巡回队之行踪；妇人孩提，莫不有电影巡回队之印象"，第一队观众约170万人，第二队观众约93万人，共约263万人，约占全省人口之十二"。由于电影教育不应"囿于一隅"，或"一曝十寒"，否则"其收效必不宏大"，故教厅爰有电影教育网之计划，督导各省学区教育电影巡回队之筹备，并

① 1934年5月，陈布雷被任命为国民党军委会南昌行营设计委员会主任。1936年至1945年，先后担任国民党中央政治会议副秘书长、蒋介石侍从室第二处主任、中央宣部副部长、国民党中央委员。
② 陈布雷：《陈布雷回忆录》，北京：东方出版社，2009年，第137页。
③ 同上书，第139页。
④ 《本省电影教育的回顾与前瞻（一）》，《东南日报》，1937年3月28日，第7版。

提供经费补助。与此同时，由于外片不合国情，教厅决定自行摄制影片，以资补救，"因另聘摄影师需费太大，乃于1936年3月间，派第一电影巡回队机师孙国梁君，往上海科达公司学习摄制影片"。同时，因财力人力的关系，先由摄制新闻、生产及风景名胜片等入手。①

1936年12月，浙江省原有电影巡回队改组作为电影教育服务处，分电影教育、播音教育及摄制三组，掌理全省电影教育、播音教育以及摄制修理等事宜。这项组织在国内为首创。随着实施电影教育机关之增加，原有影片，供不应求，自行摄制也缓不济急，教育厅故陆续添购影片，到1937年3月已达98卷。面对地方各县市对影片的需求，教育厅订颁出借教育影片办法，"凡省内各机关团体学校，均可免费借用"。自该办法公布后，电影教育的实施，更为顺利而普遍。② 教育厅并将全省划分几大学区安排各电影队分区放映，但因各区财政、人员等情况各异，因此电影巡回放映情况也参差不齐。③

在省教育厅电影巡回队于地方各县市巡回放映的同时，④ 各地方民众教育馆也是教育电影放映的主要场所。省立嘉兴民众教育馆，于1936年2月开办，由教厅颁发放映机件，4月开始推行电影教育，其巡回讲映地点，在嘉兴、平湖、海盐、嘉善一带。自1937年3月起，该馆拟在总馆、分馆及施教区所在地，每月各巡回讲映二次，施行定期的电影教学。省立宁波民众教育馆与省立嘉兴民众教育馆同时成立，放映机件亦由教厅同时颁发，从当年6月开始实施电影教育。其巡回讲映地点，系浙东沿海各县——鄞县、镇海、定海、象山、南田等县。其放映之影片，除向教厅借用外，并自制防毒片三卷，海滨之鸟一卷。⑤ 临海县立海门民众教育馆为联合主办台属六县教育电影巡回队，第一次巡回业经完毕，统计各县城乡放映四十六

① 《本省电影教育的回顾与前瞻（二）》，《东南日报》，1937年3月29日，第7版。
② 《本省电影教育的回顾与前瞻（三）》，《东南日报》，1937年3月30日，第7版。
③ 《本省电影教育的回顾与前瞻（五）》，《东南日报》，1937年4月2日，第7版。
④ 李建国编：《杭州市电影志》，杭州：杭州出版社，1997年，第82－84页。
⑤ 《本省电影教育的回顾与前瞻（四）》，《东南日报》，1937年3月31日，第7版。

场，每次民众少至八九百人，多至三四千人，共达十一万二千余人。①

 为扩大巡回放映队伍，巩固放映制度，以免电影教育"囿于一隅"，或"一曝十寒"，浙江省教育厅提出建立电影教育网之计划：即由教育厅出面，督导各省学区建立自己的教育电影巡回队，并由省方提供经费补助。教育厅的工作重心，将由举办电影巡回队转变为服务角色，也包括自行摄制影片，以补救片源之不足，包括地方新闻、生产及风景名胜片均准备入手摄制。②之所以欲自行摄制影片，其实也是与成本有关。照全国教育电影推广处规定，教育影片免费供给，惟配映之滑稽片每月应收租费。③同时浙省电教官员认为那些片子有些"片情深奥"，观众不一定能看懂其中意思，无法发挥效应。④是故，从1936年4月开始，浙江省就开始自行购置摄制用具，从事摄制。拍摄的影片包括：浙江省社会教育人员暑期体育讲习会、《蚕丝》、浙江省三届一区运动会、本省二十四年度学生暑期集中军训、浙江省会新生活运动三周年纪念大会、浙省文献展览会及青年团干部训练会等。⑤这些影片构成教育电影的重要内容。⑥1937年2月，浙江省教育厅仍派员赴沪购置摄制影片用具，包括特种摄影机、幻灯摄影机、检片机等多件。其中"特种摄影机，构造尤为精巧，为摄制小型片各种镜箱中之最优良者"。⑦可见其仍有发展自摄影片之打算。不过，由于自制影片费时费力，浙江省教厅后来也从国内各影片公司采购适用影片，以应急需。⑧

 建立电影教育网之计划若能实现并推广的话，国民党之基层宣传网当

① 《海门民教馆巡回放映电影》，《东南日报》，1937年3月23日，第7版。
② 《本省电影教育的回顾与前瞻（二）》，《东南日报》，1937年3月29日，第7版。
③ 《二月来国内各种重要民众教育消息汇志：教育厅推行电影教育》，《民众教育通讯》，1934年，第1期，第7—9页。
④ 《本省电影教育的回顾与前瞻（一）》，《东南日报》，1937年3月28日，第7版。
⑤ 《教厅自明日起公映自制影片》，《东南日报》，1937年4月24日，第7版。
⑥ 《教厅在各中学放映自摄影片》，《东南日报》，1937年3月8日，第7版；及《教部摄取影片中国的教育》，《东南日报》，1937年4月30日，第2张第7版。
⑦ 《教厅摄制新运纪念新闻片》，《东南日报》，1937年2月21日，第7版。
⑧ 《本省电影教育的回顾与前瞻（五）》，《东南日报》，1937年4月2日，第7版。

能健全，并可将电影教育变成一种各地的常规宣传制度。1937 年 5 月，浙江省教育厅决定举办暑期电化教育人员训练班，其目的是"为养成各实施电化教育机关教育电影放映人员，及无线电收音机技术人员，俾便实施电化教育起见"。① 第一期学员共有 130 余名，其中以鄞县、杭州市、杭县三地最多。② 按其规定，此种电化教育训练班，不但要求学员学习，每日还要分派学员在本市各乡区实习讲映，每区在一月内须讲映五六次，要求各地民教馆除先期通告及临时协助照料外，对学员应酬贴车资一元至二元。③ 为培养学员之"民族精神"，训练班还设在率队参谒明末抗清将领张苍水的墓地。④ 为进一步推广浙江省的电影教育，教育厅还选送 8 名学员赴教育部电化教育人员训练班受训。⑤ 各学区电影巡回队大概开办了二年左右。到 1939 年，浙江省教育厅在原各学区电影巡回队基础上设立省教育电影巡回五队，仍轮流到各地放映教育电影。⑥

除浙省教育厅外，浙江省省党部也备有三十五毫米及十六毫米之放映机件，除随时在杭州、市南、市东、三墩等民众俱乐部放映外，并派往各县放映，所映影片以宣传及新闻性质者居多。下属各县也积极购置放映器材。如鄞县县党部就备有放映机件，除常在民众俱乐部放映外，间亦下乡。东阳县政府于 1936 年 11 月，购到 E 型放映机一具，变压机一具，向教厅借用影片，随时在城乡放映，该县还设有电影巡回队，是省内电影教育运动较好的县份之一。⑦

① 《教育厅举办电教训练班》，《东南日报》，1937 年 5 月 21 日，第 7 版。
② 《电教训练班定八日上课》，《东南日报》，1937 年 7 月 3 日，第 7 版；及《电教训练班今日编队上课许厅长上午莅班训话》，《东南日报》，1937 年 7 月 8 日，第 7 版。
③ 《电教训练班昨开学许厅长对学员训话》，《东南日报》，1937 年 7 月 9 日，第 7 版。
④ 《电教班学员谒张苍水墓》，《东南日报》，1937 年 7 月 18 日，第 7 版。
⑤ 《教厅选送电教班学员》，《东南日报》，1937 年 7 月 10 日，第 7 版。
⑥ 《浙江省教育电影巡回队暂行办法》，《进修》，第 3 期，第 104−106 页。
⑦ 《本省电影教育的回顾与前瞻（四）》，《东南日报》，1937 年 3 月 31 日，第 7 版。

杭州：电影教育之中心

浙江省之电影教育运动，无疑是以杭州为中心。其实，杭州亦是全国电影教育运动中心地之一。在中国电影教育协会下辖各分会中，可能除首都分会外，杭州分会是实力最强者。该会由浙江省党部委员罗霞天、省教育厅厅长叶溯中，以及浙大校长郑晓沧等人为筹备委员，于1934年8月成立。① 除叶、罗、郑三人外，主要负责人还包括胡斗文、陈纯人、项定荣、方青儒等人。该会章程宣布"以研究利用电影辅助教育、宣扬文化并协助教育电影事业之发展"为宗旨。成立后，即宣布建立杭市教育电影片轮回放映制度，要求各电影院放映教育影片。②

除南京外，杭州分会拥有较大实力，因此，战前中国教育电影协会年会曾有两届在杭州举行，即1934年及1935年。1934年5月，中国教育电影协会在杭州举行第三届年会，杭州分会担任筹备及招待各项工作。次年5月，第四届年会仍在杭州举行，陈立夫、褚民谊、张道藩等人均到会致辞。大会主席团主席潘公展在会上强调要把娱乐与教育联系起来，利用电影教育的良好工具，改变普通人认为电影仅是一种消遣品的观念，使每一种电影之中，都包含教育的意义，尤其要强调以中国为本位。③ 中央民族运动指导委员会代表伍仲衡，也强调电影工作者"要为民族前途而工作"。④ 中国教育电影协会其他一、二、五、六届年会均在南京举行。杭州分会之所以有较强力量，应与主持者及背后支持者有关。因此，冯俊峰认为中国教育电影协会杭州市分会似乎没有经费的困扰。⑤

① 《杭教育电影协会今日在教厅开会员大会》，《东南日报》，1934年8月22日，第6版。
② 《中国教育电影协会杭州分会昨日成立》，《东南日报》，1934年8月23日，第6版。
③ 《中国教育电影协会第四届季会专刊》，第6页。
④ 同上书，第7页。
⑤ 冯俊峰：《国民党当局在大陆时期对电影的管理与控制研究》，四川大学博士论文，2006年，第119—120页。

中国教育电影协会杭州分会，其主要工作在于举办杭州市教育电影巡回放映，此事由杭州市教育电影放映委员会负责主持。① 该会由胡斗文、唐世芳、孙简文、项定荣、徐旭东、陈成仁、林本等七人组成，成立后即组成巡回放映第一队，每月向电影院租借国内外有关教育名片以及各种新闻记录，悉转交该会放映。同时该分会也向教育厅电影巡回队商妥，借用他们的教育影片，联合在杭州各中小学校轮流放映。从 1935 年 3 月 14 日起至 5 月 9 日止，该分会之电影队在市内各校馆巡回放映总共 57 次。

浙江省立杭州民众教育馆，则是推动杭州电影教育另外一个重要机构。其日常工作是在馆内民众乐园放映教育电影，并派员往第一省学区内各县放映。在杭州市内，民众教育馆分设教育电影固定讲映场 5 处，分别为：

星期二：东楼市南民众俱乐部。
星期三：南星桥义勇警察队俱乐部。
星期四：茅家埠市立第三民教馆。
星期五：卖鱼桥湖墅新民社。
星期六：湖滨杭州民众教育馆。

这几个地点分布在杭州不同的地理位置，其影响力能辐射到一定区域的居民。各场讲映时间规定为：六月至九月，从下午八时起；十月至五月，从下午七时起。为了避免观影出现混乱，规章要求受教民众须遵守下列规则：

一、凭券入场，每券仅限一人，概不收费。
二、出入本场须照规定路线。
三、场内物品，如有损坏，须照价赔偿。
四、场内不得兜销食物。
五、凡婴孩醉汉患传染病者或患精神病者概不招待。

① 《教育电影协会杭分会会员大会改选许绍棣等为理事》，《东南日报》，1935 年 9 月 17 日，第 7 版。

六、场内须放轻脚步,并须遵守秩序。

七、场内不得赤身露体及抛弃杂物随地涕唾。

八、受教民众,如不遵守前项规则,得随时令其退出。①

除这些市内固定场所讲映外,1936 年后,杭州民众教育馆还要承担第一学区电影巡回队的任务。自 1934 年 4 月至 1936 年 11 月止,该馆之定点、巡回映出,观众共达 170 多万人次。②

省立杭州民众教育馆是电影教育的重要场所,影片大多向教育厅电化教育服务处借到,包括各种题材,如介绍国防常识影片、公民教育影片、社会常识影片等。③为配合浙江省会夏令卫生运动,该馆专门向教育厅电化教育服务处借卫生教育影片,分赴教育电影固定讲映场,巡回轮流讲映。④其放映影片中,新闻片、纪录片与科教片似乎为搭配放映。为鼓励"**民族意识**",宣传傅作义在绥远抗战胜利,杭州民教馆向教育厅电化教育服务处借纪录片《绥远剿匪录》。⑤这类片子均不用租费,所以民教馆乐于租用,完成宣传任务。⑥

到 1937 年 2 月,该馆拥有 D 型、L 型放映机各一具,变压器二具,演讲机一具,留声机一具,幻灯二具,影片 2500 尺,教育歌曲唱片三打,"其设备之完全,为全省最"。⑦因此,该馆准备在市区内筹设教育电影讲映场五所,实则变为定期的电影教育。

① 《杭民教馆分设教电放映场》,《东南日报》,1937 年 2 月 16 日,第 7 版。

② 李建国编:《杭州市电影志》,杭州:杭州出版社,1997 年,第 98 页。

③ 《省民教馆放映防毒影片昨日下午起》,《东南日报》,1937 年 2 月 12 日,第 7 版;《杭州民教馆讲映国光影片》,《东南日报》,1937 年 2 月 21 日,第 2 张第 7 版;《杭州民教馆换映教育影片》,《东南日报》,1937 年 3 月 2 日,第 7 版;《杭州民教馆换映教育影片》,《东南日报》,1937 年 3 月 8 日,第 7 版;及《杭州民教馆讲映历史名片》,《东南日报》,1937 年 3 月 16 日,第 7 版。

④ 《杭民教馆讲映卫生教育影片》,《东南日报》,1937 年 5 月 18 日,第 7 版。

⑤ 《杭民教馆讲映民族意识影片》,《东南日报》,1937 年 6 月 15 日,第 7 版。

⑥ 《杭民教馆换映教育新片》,《东南日报》,1937 年 6 月 21 日,第 7 版。

⑦ 《本省电影教育的回顾与前瞻(四)》,《东南日报》,1937 年 3 月 31 日,第 7 版。

杭州市的这些电影教育机构,在许多事项方面均与合作。如杭州民众教育馆就曾与中国教育电影协会杭州分会、中国文化建设协会杭州分会等机构一起开办过大型的露天教育电影场。其事由三机构委托湖滨运动场办理,放映人员及放映机件由民教馆供给,影片则向上海柯达公司租借,租片费及杂支共 200 元,由电教分会及文化建设协会浙江分会分担。根据有关统计,露天电影场为期约二月,自 7 月 16 日起至 9 月 15 日止,除雨天停演 15 天,实映一个半月,计映影片 55 部,间有重复,并有幻灯音乐通俗讲演等辅助,观众共有 123 280 人,平均每场约有观众 2700 余人。① 露天电影场开幕时,浙江省教育厅长许绍棣到场训话,许阐述电影教育之功用及意义。按规定该场每三日换片一次,自由参观,不收取任何费用。② 9 月 15 日,该露天电影场闭幕,由项定荣出席致闭幕词,其归纳电影场特点为两点:一曰平民化,无论老幼男女,不分贫富阶级,均一律平等入场,免费参观,极合平民主义之精神。二曰经济化,其介绍本场办事人员均尽义务,所有开支,仅租片费、电费约需二百元,由文建协会浙分会及电影教育协会杭州分会各担任一百元。项自称"以二百元之代价,供十三万人之观看,统计每人所耗不足二厘,可谓最经济最有效之教育方法"。③ 实际上,露天电影占据民众纳凉之胜地,无论有否电影,民众仍会到湖滨纳凉,举办方也无法区分民众是为受教还是纳凉而来,故这种民众数量统计,水分较大。

① 《本省电影教育的回顾与前瞻(三)》,《东南日报》,1937 年 3 月 30 日,第 7 版。
② 《文化建设协会浙分会主办露天教育电影场》,《东南日报》,1935 年 7 月 15 日,第 7 版;及《露天教育电影场昨更换新片》,《东南日报》,1935 年 8 月 6 日,第 7 版。
③ 《暑期露天电影场昨晚举行闭幕礼》,《东南日报》,1935 年 9 月 15 日,第 7 版。

新生活运动与电影教育的成效

对民众来说,"党国"是一个抽象的符号,与自己的生活未必有什么关系。三民主义虽然在1927年后就渐渐在国民党控制区域内宣传开来,但最多也只能局限于那些识字阶层,或者中小学的党义课本上。训政理论,也由于空泛抽象无法让民众理解运用。因此,国民党虽然在表面上控制了国家,但绝大多数人的生活依然照旧。这本来是一种很自然的现象,但对正在忙于"剿匪"或镇压各种反对势力的"叛变"的蒋介石来说,未受教育不能听从"党国"命令的民众可能便是无法利用的空洞资源。对1934年前后的南京政府来说,连年不断的战争,以及无法真正"统一"的地方,捉襟见肘的财政,都使得大规模的深入民间的群众动员不易做到。在此情形下,电影便成为一条相对廉价便捷的宣达党国旨意的路径,为蒋介石及其他党内意识形态领袖所青睐。当时,推行电影教育运动的人都强调电影是一种较低成本的宣传手段,电影成为一个比较容易看见的新生活运动成绩,并能将运动带入乡村。正如巡回放映队人员所称,电影教育"不受空间时间的限制,不怕对象的参差不一,尽管披着戏剧的外衣,而做说教的目的"。①

国民党在当时的中国,也几乎成为一个被滥用的招牌。任何反对蒋介石或南京中央的政治军事势力,都会扛着国民党或孙中山的牌子。那么谁能代表党国呢?除了军事实力之竞争外,就要看谁掌握了舆论的主动权,以及更多的宣传资源了。这也是1933年南京政府之所以愿意投资建设中央摄制场的原因。拍摄电影是一方面,另外一方面,当然是将能够反映南京政治意图及意识形态立场的电影推向民间,影响更多的民众。这就是电影教育运动之所以兴起的根本原因。

① 《浙江省第二电影巡回施教队二十八年度第一期巡回施教工作报告》,《电教通讯》,第8号,第2—3页。

一般认为蒋介石在南昌发起新生活运动，是从 1934 年 2 月 19 日南昌行营扩大总理纪念周所做演讲开始，这篇名为《新生活运动之要义》的演讲，就是在南昌百花洲乐群露天电影院所作，据称共有 5 万多人旁听了此次讲话。① 发动新生活运动，更多的可能是蒋个人的决定，而非国民党中央成员熟商后提出的政策方案。因为当时主管意识形态宣传的最高官员、国民党中央宣传委员会主任委员邵元冲，也是 1934 年 3 月 7 日在报纸上看到新闻，才知道蒋介石在南昌提倡新生活运动。② 在 2 月 19 日的演讲中，蒋介石对"德国复兴"之道推崇备至。他认为德国的经验，第一条就是改革社会，尤其是让一般国民具备国民道德。第二就是让普通国民具备国民知识。③ 也许正因为此，易劳逸才认为新生活运动，是 1930 年代国际法西斯运动在中国的再现。④ 不过黄金麟却认为，新生活运动是南京政权用以回避眼前难题的一个策略性选择。他强调这是南京政权为突破所面对的结构性限制而采取的"积极"作为。⑤ 笔者认为，从民众宣传意义上来讲，新生活运动实际上是一种展现权力的统治策略，通过定义清楚的党国行为规范，统治者希望将民众的效忠仪式日常化，从而获得更多的民众动员资源。就蒋自己公开表述来看，他强调新生活运动就是要使全国国民的生活能够彻底军事化！做到"整齐划一"四个字。⑥ 那么怎么才能做到这点呢，宣传无疑便成为最重要的办法。

按照新生活运动促进总会颁布的《新生活运动纲要》规定，新生活运动之宣传动员方式，先以教导，后以检阅。教导是以身教、口教为主，再以图画、文字、戏剧、电影为辅。⑦ 陈立夫认为宣传的目的就是，以宣传的

① 关志钢：《新生活运动研究》，深圳：海天出版社，1999 年，第 73 页。
② 邵元冲：《邵元冲日记》，王仰清、许映湖标注，上海：上海人民出版社，1990 年，第 1093 页。
③ 蒋介石：《新生活运动》，南京：正中书局，1934 年，第 5—8 页。
④ 易劳逸：《毁灭的种子：战争与革命中的国民党中国（1937—1949）》，南京：江苏人民出版社，2010 年。
⑤ 黄金麟：《丑怪的装扮：新生活运动的政略分析》，《台湾社会研究季刊》，1998 年，第 30 期。
⑥ 蒋介石：《新生活运动》，南京：正中书局，1934 年，第 19、41 页。
⑦ 同上书，第 19、104 页。

力量使不知不觉者为有知有觉。① 陈认为推行新生活运动,不能以命令式的办法来动员民众,而要采取劝导感化的方式,先施之以感化,再继之以劝导。② 宣传要使一般民众了解新生活运动之意义,及新生活运动之准则。于是通常的做法是利用报纸、通讯、杂志、标语、电影、广告等形式,并发行小册子、传单。③ 然而,无论是报纸杂志或传单标语,其受众均只能是识字者,广大的文盲阶层如何才能获得新生活运动之教育呢? 以当时人的看法来说,那就主要是要依靠电影。

电影放映活动与新生活运动紧密结合,一些地方在电影放映前都要由干事讲解新生活种种注意事件。④ 讲映是巡回电影映演的一个必要步骤,当然具体执行如何,可能就没那么乐观了。电影巡回队在乡村,究竟是如何开展工作呢? 观众又是如何评价教育电影呢? 我们可以从一个事例中看出一些端倪。当浙江省教育厅电影教育巡回队到平阳仪山放映电影时,在当地曾引起一场风波。电影巡回队到仪山乡,本来预计在学校操场放映电影,所有学生都非常高兴,并且回家通知家人来观看。但后来因下雨巡回放映队决定临时换地方,放映时间也推迟到晚上八点开始,学校担心晚间组织学生外出看电影发生意外,原本五六百人观看的学生仅去了 100 多人。放映人员嫌麻烦,敷衍行事,本来要放 12 幕的电影只放了 5 幕就停止。当看完电影的师生回校在礼堂里讨论时,有人就说那些电教影片太坏,毫无趣味,有的则说卓别林做的那幕滑稽片最好看。结果电影巡回队委员向校长投诉"教员侮辱他们",甚至称他们是"反动分子",其理由是"我们是上头派下来的,你们反对我们,就是反对蒋委员长,反对蒋委员长,就是反对中国国民党,反对国民党,岂不是反动分子?"⑤ 可见,尽管乡村社会接

① 陈立夫:《中国国民党员与新生活运动》,南京:正中书局,1934 年,第 27 页。
② 同上书,第 64 页。
③ 新生活运动促进总会编:《新运十年》,重庆:新生活运动促进总会,1944 年,第 198 页。
④ 《电影巡回队在萧山放映》,《东南日报》,1934 年 6 月 19 日,第 6 版。
⑤ 问天:《所谓反动分子——浙江省教育厅电影教育巡回队到平阳仪山时的一场风波》,《市街》,第 3 期,第 9—10 页。

触电影不多，但至少这些小学的师生们仍从"趣味性"来评价电影的质量，本来是想通过电影宣传党国主义，结果能给观众留下印象的仍只有附带放映的卓别林了。

然而，对巡回电影主持者来说，也许观众有什么反映不在其考虑范围，其关心的是如何向上级报告成绩。自浙江省的市、县各电影巡回队开始在各地区巡回放映教育电影始，报纸上关于巡回电影的放映路线就不绝于耳，其中更充满了各种统计。如播放了多少场次，放映了多少电影，又有多少观众观看等等，似乎数字越多，其所收的成效越大。[①] 党治之特点便是将所谓"数目字管理"发展到更为机械的空洞数字。如浙江省第二电影巡回施教队在1939年度第一期巡回施教工作报告中就称，本次巡回放映总共耗费5个月，跋涉3600里，但只花了1155元，受教的人却有137400人，平均每人教育费为八分五厘弱。因此，他们认为这是很经济的教育事业。[②]

那么，电影里的党国是怎么样的形象呢？从浙江省范围内映演的那些电影来看，我们可以发现主要有以下几类：直接传递党国形象、颂扬领袖的新闻纪录片《蒋公回京》《国民革命军海陆空大战记》[③] 等；有展现党国战绩的《绥远前线军容》《绥远剿匪专号》等；有表现中国政府的治理成绩的宣传片，如《中国的教育》；有试图培养民众爱国主义或民族主义（当然是由南京当局定义的）的《国光》《国难地图》；也有传达国家认同与统一意识的风景纪录片，如《塞外风光》《我们的首都》《西湖》等，还有浙江省政府自拍的宣传片《浙江麟爪》。

在电影运动中，为配合新生活的开展，浙江省电影巡回队及各地民教馆也把卫生教育以及生产教育当作是重要的宣传内容。笔者从报纸上辑录的相关新闻中找到许多与卫生科学相关的教育电影，包括《消化》《齿之生

① 《教育厅推行电影教育》，《东南日报》，1935年1月12日，第6版。
② 《浙江省第二电影巡回施教队二十八年度第一期巡回施教工作报告》，《电教通讯》，第8号，第4页。
③ 据当时消息报道，此片由黎民伟从1924年孙中山韶关誓师开始拍摄，到1928年完成，花了五年，完全根据北伐事迹，片中除海陆空三军军事动作外，"革命先烈、党国要人、均为摄入"。《剧场消息》，《申报》，1928年11月28日，第25版。

长》《齿之保护》《全身骨骼》《细菌》《微生物的生命》《衣及手之清洁》《血》《水之澄清》《饮水卫生》《家庭看护法》《沐浴及发之清洁》《污秽的处置》《灯之用法》《普通食盐》《蚊子之生长》等。与生产科学有关的教育片,如《农场》《牧羊》《春蚕》《纸的来源》《玉蜀黍》《棉之生长》《动物肥料》等。这些电影大部分是中国电教协会与大学科研机构等联合拍摄的。笔者发现,即使是科教片,凡当时由政府介入拍摄的,都会掺加进意识形态的内容。据彭娇雪在其论文中介绍,《饮水卫生》本属一典型的卫生教育片,但导演在该片里设置了一个主人公,此人既是一个有启蒙思想的知识分子,又是一个国民党员,他深信改造社会必须由教育民众做起。壮年人因不卫生而染病死亡的,是国家民族的损失,无形中减少了对外抗争的力量,所以必须大力推动卫生教育。影片在最后以一个新生活运动的推动者的身份发表总结意见,要大家"从衣食住行几项基本生活做起,使各个公民的生活,都能够简单整齐清洁,走上新生活的光明大路"。这种语言几乎就是全盘照搬新生活运动宣传提纲。①

电影教育与新生活运动之结合及其党国化的趋势,在1936年后更趋激烈。如1936年4月,国民党中宣部在上海召集电影界举行谈话会,决定了国产影片的三项中心作风原则:(一)发扬民族意识,完成国防电影使命;(二)慎重采择适合时代性之题材,以推广国难时期电影教育之功效;(三)电影剧情之推进。② 在会议结束时,与会者甚至被要求起立敬祝中华民族复兴及领袖健康才宣布散会。1936年10月,中央电影摄制厂拍摄一部"蒋公五十寿辰献礼祝寿大典宣传片",寄送各地放映。据称影片将十余年来蒋公为党宣劳情形,缩编入内。③ 这与当时南京当局在竭力推动蒋介石个人独裁有关。到1937年1月,新生活运动促进总会发文件给各地分会,认为电影影响社会教育手段"至深且巨",但各影院在开幕或闭幕时,经常有播奏外

① 彭娇雪:《民国时期教育电影发展简史》,北京:中国传媒大学出版社,2009年,第29页。
② 《今后国产影片中心作风原则》,《东南日报》,1936年4月21日,第2版。
③ 《献机祝寿影片寄各地放映》,《东南日报》,1936年10月28日,第3版。

国国歌或其他"不正当歌曲"者。站在"国家教育立场"来看，均殊为不当。因此，为了"培植人民爱国热情"起见，要求各地电影院在开映前于银幕上加映党国旗及总理遗像、国府主席相片之短片，同时奏播党歌、国歌，并令影院观众起立致敬。此种影院仪式化，与德、意两国极为类似。①浙江省奉到命令后，即由新生活运动促进会制就党国旗及国父孙总理、国民政府林主席和民族领袖蒋委员长等影片多帧，2月6日发交杭市各电影院，于每场影戏开幕时，首先放映。并规定："在放映时，播奏国歌（用党歌代），全场观众，均须此时起立脱帽致敬，是项仪式完毕后，方得坐下，放映其他影片"。为了监督执行，浙江新生活运动促进会派员分赴各影戏院，偕同军警稽查，实施查察指导。结果，"各影戏院观众于放映党国旗暨领袖影片时，全场一致起立致敬，情绪颇为热烈云"。②这种强制性的党国仪式贯穿于1935年后的电影教育运动之中。

　　浙江省之所以能成为新生活运动以及电影教育运动的重要基地，是与浙江省政当局结构密不可分的。浙江是南京国民政府的核心统治区，如诸多模范区的建立，尤其在党国化方面，浙江省一直走在前面。从南京十年的历史来看，浙江省的最高官员人事任免主要是由蒋介石亲自决定的，如省主席一职便由蒋先后安排几位非黄埔嫡系的"投诚者"或"立功者"担任。1930年12月，蒋安排湖北国民党要人，原湖北省财政厅长张难先到浙江省担任省主席兼民政厅厅长。由于浙江省政复杂，原主席张静江也留下许多财政赤字，整理不易，故张曾五次辞职未获批准，只得上任。③ 1931年"九·一八事变"后，国民党原南京当局与广东方面达成政治妥协，蒋介石宣告下台，但他下台前把鲁涤平（湘军将领）调往浙江任省府主席。不过，鲁涤平之权力其实是被架空的，重要部门都掌握在蒋系人物的手中，例如教育厅长是陈布雷、建设厅长是曾养甫、财政厅长是周骏彦、保安处

① 《新运总会函各地分会》，《东南日报》，1937年1月24日，第8版。
② 《浙新运会灌输民众崇敬国家领袖信念》，《东南日报》，1937年2月7日，第8版。
③ 张难先：《义痴六十自述》，《辛亥革命史丛刊》（第一辑），北京：中华书局，1980年，第196页。

长是宣铁吾和俞济时等等，他们都是蒋介石的嫡系，或是"二陈"即"CC"的重要成员。鲁涤平晓得其中的"游戏规则"，凡事听命于蒋介石的南昌行营而已，以南昌的命令马首是瞻。因此，凡蒋有手令到杭，浙省当局总是能够立即做出反应。黄绍竑在回忆中曾称，他是1934年10月在庐山疗养时，被蒋介石突然任命为浙江省政府主席的。黄也知道浙江对于蒋之重要，曾担心不能胜任，但"蒋先生的意见很坚决，似不能辞谢，乃决意受命"。甚至具体的省政府改组名单，也由蒋亲自圈定，财政厅长仍按蒋意以徐青甫担任，黄华表为秘书长，其他省政府委员包括徐青甫、曾养甫、许绍棣、蒋介卿、朱孔阳、周象贤、庄崧甫、黄华表等9人。宣铁吾任保安处长（前任是俞济时）。① 至于推动电影教育态度积极之浙江省教育厅，如前所述，其时厅长正是蒋最重要的智囊人物陈布雷，后面几任教育厅长也都是与其有密切联系的浙省国民党官员。

国民党在浙江省的力量应该也最为强大，这一点可以从党员人数上看出。据王奇生统计，在各省国民党人数统计中，浙江省一直排在前面，到1935年为28 168人，1936年30 383人，党员人数均超过江苏，居全国第一。② 浙江党务系统之高级干部，如叶溯中、许绍棣、罗霞天、张彭年等人，均与陈立夫，以及陈布雷等有极为密切的联系，也有人将这些人与上海的潘公展等人一起视为所谓"CC系"的核心骨干。故在电影教育一事上，浙江省党政机关不但能够与南京保持一致，而且也全力推动属下配合行动，这是浙省电影巡回队之活动能够在全省各地开展的关键因素。

新生活运动一开始发动，浙江尤其是杭州也是当局重点关注的地区。如第一次的新运视察团，就规定南京、上海与杭州为最先被视察的城市。1934年3月1日至4月1日视察团便到这三个城市检验新生活运动实施成绩，其他依次为江苏省、浙江省、安徽省与河南省。③ 黄金麟也认为杭州

① 广西文史馆编：《黄绍竑回忆录》，北京：东方出版社，2011年，第299页。
② 王奇生：《党员、党权与党争：1924—1949年中国国民党的组织形态》，上海：上海书店出版社，2003年，第251—252页。
③ 《新运辑要》，第四编，办法，第4—5页。

是新生活运动的模范,黄似乎对新运报告比较相信,认为只有在杭州等地,"整齐清洁"才成为众人的事。① 其实,即使像杭州这种新运模范城市,其实际成效可能仍要仔细考察,不能完全相信官方的报告言辞。宣传与实际之落差之大,从电影一事上便可看出。

如南京当局为了推动电影教育,曾花费不少金钱与电影公司合作拍摄了一些政治宣传电影,如中央摄制场与联华公司合作拍摄的抗战片《绥远剿匪新闻》即是其中之一,但其放映效果却让人沮丧。有杭州影评人在此片放映后发表评论称,即使是第一次放映,又是星期天的晚上,电影院里面也不过零零落落三二十人。片子等到放映了十分钟之后,又再跑了若干青年男女。作者分析称,"这自然因为他们和她们在这片子上找不到'刺激'的什么材料,而乏味地飘然早退了"。但真实原因可能与影片质量太差,充满官方的教条宣传有关。最后,影评人不无绝望地评论到:"一般的观众,又有谁愿意拿出钱来看这些'乏味'的东西。抗战精神抵不上色情刺激,飞机火弹也不及大腿肥臀,西北的'老粗'们又没有时下电影明星的魅惑力大。自然不'卖座'。那末,我们的观众的需要究竟是什么?"② 电影教育如果抓不住观众,那么这种教育还能发挥什么效应呢?其实早在1929年,邵元冲就曾对南京当局耗费不少经费拍摄的《总理奉安大典》影片表示不满,称其"光线结构皆不见佳",即使连邵这种自认为是总理信徒的人,也对这种影片的放映效果表示很遗憾。③

尽管如此,南京国民政府,尤其是国民党中央即使已将电影当作是党国宣传的利器,要做到"政治性"与"艺术性"统一就非常困难了。尤其在当时法西斯主义与独裁主义占上风之时代,未必能够产生实际效果的电影教育仍只能滑行下去。

① 黄金麟:《丑怪的装扮:新生活运动的政略分析》,《台湾社会研究季刊》,1998年,第30期。
② 大尉:《电影观众的需要——看了绥远剿匪新闻之后》,《东南日报》,1937年1月24日,第11版。
③ 邵元冲:《邵元冲日记》,王仰清、许映湖标注,上海:上海人民出版社,1990年,第546页。

结论

　　1920年代，列宁主义政党在中国开始建立政府之后，所谓党国体系就开始进入中国民众的日常生活。为有效地塑造党国形象，让民众能够接受规训教育，电影便成为一种快捷的宣传技术手段。就广大的中国乡村社会而言，民众开始接触电影，便往往"受赐"于这种党国训育政策。尽管当时国民党这种电影宣传未必能产生很大效果，但无疑已经开始将中国人的日常生活纳入到政治化的轨道，这也可以被看成是后来中共大力推广城乡电影宣传运动的先声。电影成为国人了解"党国形象"的一个重要媒介，他们也从中"学习"如何成为一个政府期待的"合格国民"。

　　国民党的电影教育理念，也深受当时法西斯主义的影响。意大利、德国与苏联的国家电影政策，都成为国民党电影政策制订者及宣传者眼里的榜样。在电影教育的过程中，我们也可以发现极权主义与个人崇拜色彩的领袖效忠仪式，甚至会在科教电影中强制性地植入洗脑内容。

　　然而，对电影业之发展来说，由于南京当局的强力介入而受到严重影响。在党国体系下，电影的政治化以及工具化，制约了本国电影业的艺术探索。电影高度统制与艺术自由创造之间存在尖锐矛盾。1930年代之后，国民党反对电影娱乐化，但其宣传品又过于枯燥无味，无法吸引观众，不能产生效果。本土电影业者在电影管制制度下也很难拍摄出深入人心的电影作品，当存在可以选择的其他电影，观众当然就会更加喜欢外国电影。同时，电影教育运动给当时民营电影业者带来了冲击。一些电影人加入到电影教育运动中，成为电影宣传的骨干人物，如罗明佑。罗是中国教育电影协会的执行委员，同时也兼任中央摄影场的顾问。为配合电影教育运动，1933年，罗提出"挽救国片，宣扬国粹，提倡国业，服务国家"的制片方针，并代表联华公司与国民党中央党部订立拍摄新闻片的合约，又亲自编

导宣传新生活运动的影片《国风》。①

不过这种党国形象营建,及其与民众观念的互动,并不能概括电影教育运动的全部。从具体政治执行者来说,城乡普遍化的电影免费放映活动,有赖于政府财政之支持。然而在当时的环境下,政府经费支绌,除了以"电影巡回队"的形式走马观花地进行"瞬间接触"外,国民党政府并无力建立有效的民众宣传网。这与后来中共的宣传实践相比,国民党此类浮光掠影般的民众教育基本上不能发挥实际效果。在电影教育运动中,我们也可以发现,基层的政策执行者会采取妥协策略,在宣传党国形象的同时,为了吸引观众或者也可能为了他们私人的利益,电影放映者仍然会配映一些外国滑稽电影,或其他国产的娱乐片。从宣传上来看,这种"不彻底"的做法,不但会冲淡宣传的效果,也会让民众找到更多配合观映的理由。

对电影教育政策执行者来说,由于实际的教育效果不容易测量,因此他们在向上级表功时,便会刻意强调数字成绩。比如电影巡回队到了多少乡镇,有多少民众观看了电影等等。这种表面数字政绩策略,其实也表现在国民党其他民众运动方面。与中共相比较,国民党的民众宣传看起来不大成功。这并不仅是说民众在多大程度上直接接受了党国的主义宣传或规训,也表现在民众的配合程度上。如果要寻找原因,我想首先是国、共两党政府统治下的政治经济结构有明显差异,共产党建立了一个所谓"全能政府",也控制了几乎所有的资源,经济的、社会的、文化的,当然更重要的是政治的。这就使得民众的可选择性大为降低。文化垄断不但使得民众娱乐消费生活更加单一化,也使得像电影这样的宣传技术能够对民众日常生活发挥更大的影响力。

从电影接受史来看,民国时期中国的城乡差异显然是明显的。1930年之前,电影虽然早已进入中国,但主要仍限于城市范围,所以我们几乎可以把中国电影史看作中国城市电影史,但是,1930年代的电影教育,却让电影走入了乡村,开始嵌入乡村民众的生活世界。国民党电影教育运动也

① 张骏祥:《中国电影大辞典》,上海:上海辞书出版社,1995年,第636页。

把电影这种新鲜东西第一次带到了深山僻壤，成为一次大型的电影普及活动。电影巡回队自称当他们在各地映演时，"不特当地民众空巷，且有自五十里外赶来者。在兰溪南门溪滩映演时，观众竟达二万。行踪所及，不特盛况空前，其给予民众影响，亦至深刻"。[①] 这种评价或有自夸之嫌疑，但毫无疑问，通过电影巡回放映，二三百万浙江各地基层百姓确实第一次在他们家附近看到了电影这种新的事物，尽管目前我们很难找到资料来分析民众的反应。但是电影肯定从此深入他们的大脑，成为一种新的知识源。同时，我们也不可否认，国民党时期的电影教育，就科学教育一层来看，多少也会对民众产生一定正面的影响，尤其是城市青少年。然而，由于国民党在教育与宣传两种价值之间毫无保留地倾向于后者，甚至以宣传代替教育，将比较极端狭隘化的宣传意识，灌输于电影这个需要依靠技术与表达的文化产业，便使得产业呆滞化。不过，我们也可以发现，到后来战时环境下，由于民众信息需求的缘故，一度战事宣传电影也曾畸形发达，但这并不等于说民众真的由"娱乐动物"进化到"政治动物"。到战后，中国的影院中外片放映比例又迅猛增长，其他娱乐片也重新占据上风，人民的大脑终究需要休憩，僵硬的主义宣传仍要让位于符合人性的故事感化。

① 《本省电影教育的回顾与前瞻（一）》，《东南日报》，1937年3月28日，第7版。

承先启后的 1920 年代：
香港早期电影从玩意、实业到文化

☐ 张婷欣

香港电影活动始于 1897 年，巡回电影放映商人从西方到港举办放映会，至 1925 年因持续 16 个月的省港大罢工遭遇停滞，这期间是为香港电影工业的启蒙时期。在香港早期电影史的论述中，对于这段时期的研究和书写，主要集中在考证香港电影的起源，包括最早的放映、发行及制作活动。当中，不少论著以个别影业先驱为主轴，围绕他们的事业功绩去勾勒香港早期电影景观。这一模式的研究在还原史实、解开疑团方面意义重大，为香港早期电影史的建构提供厚实的基础。但同时，以个别人与事为焦点的书写难免令早期影业活动被置于一种看似互不相干的状态，活动之间、年代之间的文化传承不能得到全面的、富于因果关系意义的整合。为探讨电影在早期香港的社会及文化意义，本文尝试从一个整体的角度去观察香港电影活动在启蒙时期的发展与流变。

关于这个启蒙时期，如果单从产业发展的角度出发，香港影业自舶入到 1930 年代初的确发展得非常缓慢，仅有少量的电影院和制片机构，无论是制片或是发行都没有形成什么规模。[①] 但对于整个香港电影文化发展而言，这段时期见证了至少三个层面的流变：第一，电影作为一种

① 赵卫防：《香港电影产业流变》，北京：中国电影出版社，2008 年，第 2 页。

娱乐方式从最初主要面向洋人到普及于华人社会；第二，电影作为一种投资实业从洋人主导到华人兴办；第三，电影作为一种文化产物从舶来娱乐玩意到本国德育载体。这个流变又以 1920 年代为分水岭。在现存文献的论述中，1920 年代在香港早期电影史的最大意义仅在于香港华人开始参与投资放映业及制片业。事实上，1920 年代华资影业的兴起不但呈现了华人在影业参与上的多样性，更带动了香港电影文化意识的萌芽。

本文分为三个部分。首先简单介绍香港早期社会的形成与结构，为香港电影事业拉开序幕时的社会背景提供基本概念。其次探讨电影传入香港之初的发展进程，如何从洋人主导的年代过渡至华人兴办的阶段，由此观察这个发展背后的社会文化意义。当中特别透过对史料的重新整理，对现存香港早期电影史观做出修补。最后以 1924 年由香港早期主要中文报章《华字日报》推出、香港首个电影专栏《影戏号》为例，分析电影文化意识在香港萌芽的具体情况。综合以上，本文旨在论证 1920 年代标志着电影作为一种产业及一种文化在香港华人社会崛起，对于 1930 年代香港影业的重兴及往后发展，具有承先启后的开拓性意义。

华洋共处：香港早期景观

香港开埠于 1841 年，其社会结构的形成与早期的经济发展模式有着密切的关系。当时，英国外交大臣巴麦尊勋爵（Lord Palmerston）对香港的评价是一个"几乎没有人烟的荒岛"（a barren island with hardly a house upon it）。[①] 但是，据考古学者近年考证，在 1841 年之前，香港地区已有一定程度的、以自然经济为基础的经济发展，包括农业、渔业、盐业、采珠业

① 刘蜀永：《简明香港史》，香港：三联书店（香港）有限公司，2009 年，第 4 页。

及制香业。① 英国占领香港岛后，即把香港辟为自由港，利用这个小岛的优良地理位置，兴办转口贸易，本地商贸稳健起步。开埠之初，英国人作为统治阶层掌控了香港的政经命脉，垄断政府、财团及银行要职。而本地华人则构成劳动阶层，最初主要是渔民、农民及石矿工，② 后来随着经济发展，社会需求令行业渐趋多元，出现各种工匠、轿夫苦力、侍者仆人、集市商贩等。早期居港的洋人主要来自英国及葡萄牙，其他还包括德国、美国、法国、西班牙、荷兰及意大利等地。③ 当时，香港这个"华洋杂处"的社会以种族隔离为基本政策，首任香港总督砵甸乍（Henry Pottinger）强调"今后应尽可能避免华人与欧人杂居"。④

到了 1850 年代，这个泾渭分明的社会因大量涌入的外来华人而开始改变。这批外来华人，主要来自珠江三角洲地区，是因中国内忧外困而避居香港的地主富户、殷实商人；另外也有不少归国华侨，两者均为香港带来充裕资金与营商经验。当中不少人携资抵达这个自由转口港后，即从事进出口委托业务，天时地利令他们在 1870 年代迅速崛起，成为财力雄厚的华人资本集团。这些由少数华人构成的富裕资产阶层，对本地经济有决定性的推动，逐渐获得香港统治阶层重视、笼络，开始涉足政界，成为华人社会中的精英、领袖。与此同时，香港多数华人仍属于贫苦的劳工阶层。值得一提的是，当时香港的洋人社会其实也存在贫富悬殊的情况，但在比例上位处社会底层的仍以华人占大多数。

华洋社会在种族、阶层及文化方面的差异，衍生了两个分隔的娱乐空间。据学者推论，香港华人社会早于 1841 年前已有小规模的娱乐生活，主要是在节庆日子开演神功戏；⑤ 但以渔民为主的本地人口多群聚而居，群落

① 刘蜀永：《简明香港史》，香港：三联书店（香港）有限公司，2009 年，第 15 页。
② 余绳武、刘存宽编：《十九世纪的香港》，香港：麒麟书业有限公司，1994 年，第 9—10 页。
③ 其他非华裔人口还包括印度人、菲律宾人、马来人、日本人及欧亚混血人。
④ 同上书，第 313 页。
⑤ 罗卡、法兰宾、邝耀辉编：《从戏台到讲台：早期香港戏剧及演艺活动（1900—1941）》，香港：国际演艺评论家协会（香港分会），1999 年，第 4 页。

之间分散，活跃于广东的粤剧戏班不常来港演出。开埠之后，经济发展、人口增加，吸引越来越多粤剧团赴港，本地也有多个戏班组成。最早的华人戏园"大来戏园"在1865年开业后，[①] 其他戏园亦纷纷建成。这些戏园经过好几次转让、重建，规模越见宏敞，部分更可容纳600—700人。[②] 相较华人娱乐事业的逐步发展，西式娱乐表演在香港开埠之初已跟随殖民者登陆。据目前可考记录显示，早于1842年，就有一团颇具规模的澳洲表演者来港，为"这个尚未开发的小岛的居民带来几个欢乐的夜晚"，同年并有兴建西式戏院的广告。[③] 早期西式娱乐表演包括戏剧、音乐会、综艺、杂技、拳击及马戏等，演出地点除了戏院还有俱乐部、会所、酒店及户外表演场地。1869年，香港大会堂在中环落成，[④] 附设圣安德鲁音乐厅（St. Andrew's Hall）及皇家戏院（Theatre Royal），成为当时本港洋人及上流社会的文化中心。

总结以上，香港步入20世纪之际，经贸民生稳步发展，文娱生活渐次多元，已经从一个华南边陲的渔村蜕变成华洋共处的城市，人口数字亦在50年间由开埠之初的7450人[⑤] 攀升至1901年的368 987人。[⑥] 其间，华人始终占总人口95%以上。[⑦]

就是在这样一个场景中，新兴娱乐"电影"传入了香港。

[①] 郑宝鸿：《百年香港华人娱乐》，香港：经纬文化出版有限公司，2013年，第8页。

[②] 罗卡、法兰宾、邝耀辉编：《从戏台到讲台：早期香港戏剧及演艺活动（1900—1941）》，香港：国际演艺评论家协会（香港分会），1999年，第15页。

[③] 同上书，第4—5页。

[④] 此为旧大会堂，由当时香港市民集资兴建，一直运作至1947年全面拆卸；现时的大会堂1962年落成，为战后另址兴建，沿用至今。

[⑤] 根据1841年5月15日香港政府首次发表的人口资料。见余绳武、刘存宽编：《十九世纪的香港》，麒麟书业有限公司，1994年，第300页。

[⑥] 余绳武、刘存宽编：《十九世纪的香港》，香港：麒麟书业有限公司，1994年，第302页。

[⑦] 同上书，第302页。

从舶来到华资：香港早期电影景观

1890 年底，香港开始有电力供应，最初主要为支持洋人聚居的山顶用水需要，供电予电动抽水机一具；至 1891 年底，全港安装电灯的客户仅 600 家，另有街灯 75 支，① 电力仍未取代当时香港的主要能源煤气。然而，电力却是电影得以立足香港的关键所在。事实上，香港不少最早期的电影广告，均以"使用街电"作为招徕，标榜充足的电力能提供清晰的电光投射，足见电力与电影之不能分割——香港早期英文报章《德臣报》(*The China Mail*) 对于首个在本港展出的电影放映机就有以下详细描述："由连续画格组成的长条菲林片，两头卷在卷轴上，以每秒五十格的速度经过镜头。影像通过**强力电光**，投射在银幕上。迅速移动的影像在银幕上呈现栩栩如生的画面。"②

这具电影放映机于 1897 年 4 月 26 日在香港大会堂圣安德鲁音乐厅的一场私家放映会登场，是香港首次电影活动。③ 澳洲学者法兰宾（Frank Bren）透过几份香港早期英文报章重构了这次放映活动的来龙去脉：莫里斯·萨维特教授（Professor Maurice Charvet）4 月 23 日从三藩市抵港后，4 月 26 日先举办了这场私家放映会，再于 4 月 27 日进行正式公映。按《孖剌报》(*Hong Kong Daily Press*) 及《德臣报》的广告，放映机首次在香港展出，属 Cinematograph 系统。④《孖剌报》并报道萨维特教授其实同时携

① 林友兰：《香港史话（增订本）》，香港：香港上海印书馆，1985 年，第 99 页。
② 译自《德臣报》，1897 年 4 月 27 日，第 2 页。
③ 据《德臣报》和《孖剌报》的报道，这场私家放映会（private exhibition）的少数获邀者包括新闻界代表。
④ 与法国人卢米埃兄弟发明并于 1895 年 12 月首次展出的系统同名：卢米埃兄弟一般派放映员携放映器材作巡回放映，而经罗卡、法兰宾向 *L'Institut Lumiére* 查证，特派放映员名单上未有莫里斯·萨维特教授的名字，同时也没有萨维特教授向卢米埃购得放映器材的记录。事实上，据拥有 Cinematograph 商标的 *Société Lumiére* 证实，自 1896 年起单在法国已有超过 600 台透过抄袭 Cinematograph 而生产甚至获得专利的系统。详见 Law Kar and Frank Bren, *Hong Kong Cinema: A Cross-Cultural View* (Lanham, Md.: Scarecrow Press, 2004), pp. 5—6.

带了 Kinetoscope，[①] 并谓"该等新奇事物从未见于香港"。法兰宾又透过香港早期英文报章，了解到香港在这次电影首映后、进入 20 世纪之前，再有其他个人或表演团体进行了几次短期放映会，当中涉及几种不同系统的电影放映机，包括 Animatoscope、[②] Kinematograph[③] 和 Bioscope 等。[④]

然而，香港早期中文报章包括香港三大中文报章之一《华字日报》，[⑤] 均未有提及这些早期放映活动。

在电影传入香港 3 年后，《华字日报》分别在 1900 年 2 月、6 月及 7 月有粤剧戏班上演"奇巧洋画"的广告；同年 12 月，又有一个"喜来园"公司专门采办、放映"外国美景奇巧明灯戏法"的广告。[⑥] 这批广告，为现存香港早期电影史研究论著惯常引用，被认为是香港中文报章最早的电影放映信息。惟据目前资料，实在未能考证这些"奇巧洋画"或"明灯戏法"确为电影，或是幻灯片。特别值得注意的是，1902 年"喜来园"再次在《华字日报》刊登广告时，明言该公司"由花旗到演剧生动画戏"，标榜"出出新鲜"、"电灯光明"。[⑦] "喜来园"前后两个广告用字的不同、焦点的分别，说明了两次表演节目，在本质与内容上大有不同，而两者最大的不同在于后者是"动"的影像。1902 年 12 月，《华字日报》又有一个"确甡园"开演"生动影戏"的广告，以"新到英京英皇加冕各种影画戏"[⑧] 作招徕。此后，《华字日报》没有再出现"奇巧洋画"或"明灯戏法"的字眼，反而注明开

[①] 与由美国人爱迪生拥有专利的系统同名。同样，未能证实萨维特教授展出的系统是否由爱迪生授权。
[②] 广告宣称是爱迪生的最新发明（Edison's latest wonder）。见 *Hong Kong Daily Press*, Aug. 19, 1897: 2.
[③] *Hong Kong Daily Press*, Dec. 23, 1899: 1.
[④] 广告宣称 Bioscope 首次于香港展出，是 Cinematograph 的改良版本（an improvement on the cinematograph）。见 *Hong Kong Daily Press*, Apr. 18, 1900: 2.
[⑤] 阮纪宏：《本世纪初的香港〈华字日报〉》，《广角镜》，1991 年，第 227 期，第 90 页。
[⑥] 《喜来园》，《华字日报》，1900 年 12 月 4 日，附张第 1 页。
[⑦] 《喜来园演花旗生动画戏》，《华字日报》，1902 年 10 月 28 日，附张第 1 页。
[⑧] 《确甡园影戏》，《华字日报》，1902 年 12 月 3 日，第 3 页。

演"画图影戏"、"电戏"、"影画戏"的广告陆续增加。根据这个资料,基本上可以总结,《华字日报》最早在1902年才开始刊登电影广告。

至于《华字日报》中有关电影活动的新闻,最早见于1905年,那是一则有关影戏竹棚因不慎燃烧布帐而失火的消息。① 到了1907年,该报首次有针对观影的报道,内容简单记述了南洋新戏公司在石塘嘴开演影戏,画景栩栩如生。② 进入1910年代,《华字日报》的电影新闻陆续增加,大部分为放映消息,其余为观影报道及与影业相关的新闻。观影报道方面,一般内容简单,寥寥数字。早期报道主要集中在画面质素方面,常见用语包括"画景玲珑"、"绝无震动"或"活动如生",后来逐渐提升至讲究影片内容、演技甚至制作,出现"桥段奇妙"、"情景逼真"、"名伶排演"、"表情活泼"、"画长万呎"或"重金购运"等的评价。影业新闻主要集中在戏院营运方面,包括招租、承办、开业、宣传、优惠、官司等业务性新闻,同样内容从简,当中绝少提及经营者。

从1902年至1920年,《华字日报》的广告中累积出现近30个不同的电影放映会或放映场所,但由于该报在报道上几乎没有留下与这些经营者相关的片言只语,如果不是透过同期英文报章的报道,这些香港早期电影活动的人与事可能就此湮没无闻。事实上,当时英文报章对电影活动的经营者、经营背景,甚至经营者的"往绩"③均有或多或少的描述。那么,为何当时的中英文报章,在报道香港早期电影活动时有如此差别?其中很大的原因,与这些经营者多为洋人有关。这个情况,正好反映了当时电影与香港社会的关系:第一,电影由洋人传入香港,香港早期影业亦由洋人主导;第二,在有华商参与影业活动之前,华人社会对经营影业的意识及关注度偏低。

① 《戏棚火影》,《华字日报》,1905年9月18日,附张第3页。
② 《南洋公司影戏之可观》,《华字日报》,1907年7月25日,附张第3页。
③ 早期影业活动经营者多作巡回放映,而香港早期英文报章在刊登放映消息时,大多另有篇幅介绍新抵港的经营者,不少均会谈及某某经营者曾在何处举办放映会,如何成功等。

一、洋人主导

目前，香港电影史主要文献都在重复同一个论点：香港第一间专门放映电影的固定电影院是"1907年9月4日在云咸街开业的比照戏院（Bijou Theatre）"。① 其中，余、赵、周、李各著均指该院由华人卢根与犹太人 Ray 合股建成，因此香港第一间电影院的经营者包括华人。但据罗卡、法兰宾考证，香港第一间专门的电影院应该是 1907 年 11 月 1 日开幕、位于德辅道中砵甸乍街口的域多利影画戏院（The Victoria Cinematograph）。②《华字日报》在 1907 年 11 月 7 日也有域多利的广告，下款"蓝慕士谨启"，并无其他详情。后查《南华早报》（*South China Morning Post*）1910 年 4 月 4 日的报道，得知域多利由西班牙商人雷玛斯（Ramos）拥有，同一篇报道并详述雷玛斯在香港影画戏院（Hongkong Cinematograph）③ 旧址建立了能容纳 800 人以上的奄派亚影画戏院（Empire Theatre），建筑优雅稳固，有周全的防火设计和通风设备。④

"比照戏院"1907 年 9 月 4 日在云咸街"开业"之说，应该是源自《华字日报》同日的一则广告，但该广告原文其实并无"比照"二字，只提及

① 余慕云：《香港电影史话·卷一》，香港：次文化堂，1996 年，第 37 页；赵卫防：《香港电影史（1897—2006）》，北京：中国广播电视出版社，2007 年，第 15 页；周承人、李以庄编：《早期香港电影史（1897—1945）》，上海：上海人民出版社，2009 年，第 20 页；钟宝贤：《香港影视业百年（增订版）》，香港：三联书店（香港）有限公司，2011 年，第 47 页。
② 罗卡、法兰宾在 *Hong Kong Cinema: A Cross-Cultural View*（2004）一书中称该院"Victoria Theatre"（第 22 页）；本文按《德臣报》1907 年 11 月 1 日域多利影画戏院广告中"The Victoria Cinematograph"之名。
③ 香港其实曾先后出现至少两间"香港影画戏院"，惟目前不少文献将两者混为一谈。查《华字日报》，首先出现的位于中环街市对面，1907 年 12 月 4 日首次刊登广告，至 1910 年 2 月后再无消息，该址在同年 4 月成为雷玛斯的奄派亚影画戏院。后来出现的位于中环大马路田土厅旧址（同一地点曾有另一个电影放映场"幻游火车"），1915 年 8 月 9 日刊登新张广告，1922 年 3 月后再无消息，该址在 1924 年 5 月成为皇后大戏院。
④ "The Empire—New Cinematograph Theatre," *South China Morning Post*, Apr. 4, 1910: 11.

"威士文酒店大堂开演影画戏"。① 有关这个放映场所,《德臣报》在三个月前、1907 年 7 月已有所报道。7 月 17 日,该报报道"云咸街上的威士文大堂"(Large Hall; Entrance: Wyndham Street)将会放映百代公司的影片,② 并介绍经营者来自巴黎,曾在上海、天津、汉口、北京及其他中国北部城市有类似演出(similar shows)。③ 7 月 20 日,报道指这个在"威士文餐厅"(Cafe Weismann)的放映会即晚开始。可以推测,"香港第一间电影院"应该只是一个租用了西式餐馆大厅的短期放映会。那么,这个放映会跟卢根及 Ray 是否有关系呢?应该没有。《德臣报》在 1908 年 4 月 13 日介绍香港影画戏院易手的报道中,指新经营者(proprietor)Mr. Dietrich 就是威士文电影放映会的主办人(previously controlled the cinematograph at Weismann's rooms)。④

香港到 1910 年才确实有以"比照"命名的电影院。《华字日报》在 1910 年 11 月 26 日报道,"云咸街口之比照电画戏院"所演之电影皆为最新影片、活动如生。⑤ 但是此后再无比照的任何消息,到三年后才有该院"停演十日、从新改良"的广告。⑥ 那么,比照戏院到底由何人经营？1910 年到 1913 年期间该院的具体情况如何？根据《南华早报》1910 年 10 月 24 日的一则广告,比照戏院(The Bijou Scenic Theatre)"即将在云咸街开业",由曾是剧团舞台总监的 Mr. Robert H. Stephenson 管理。⑦ 比照于同年 11 月 16 日开幕,正式开业前几乎天天刊登广告,广告介绍该址前身是另一家名为"沙龙"的电影院(Salon-Cinema)。《南华早报》在 1910 年底至 1913 年中隔月都有比照的放映广告,大部分由 Mr. Stephenson 以

① 《奇妙影戏》,《华字日报》,1907 年 9 月 4 日,第 3 页。
② "The Triumph of Moving Pictures," *The China Mail*, Jul. 17, 1907: 5.
③ "Moving Picture Exhibition," *The China Mail*, Jul. 17, 1907: 6.
④ "Hongkong Cinematograph—Under New Management," *The China Mail*, Apr. 13, 1908: 5.
⑤ 《画戏可观》,《华字日报》,1910 年 11 月 26 日,第 3 页。
⑥ 《比照头等映戏院改良广告》,《华字日报》,1913 年 6 月 3 日,第 3 页。
⑦ "Look out! Look out!" *South China Morning Post*, Oct. 24, 1910: 3.

租客及经理（Lessee & Manager）①的身份署名刊登。从《士蔑报》（*Hong Kong Telegraph*）的报道得知，比照应该是由 Mr. Stephenson 租得沙龙电影院旧址后营运的（It is evident that Mr. R. H. Stephenson is sparing never no efforts to make his new enterprise a success in every way）。②至于 1913 年有关比照停演装修的消息，《士蔑报》的一则相关广告提供了《华字日报》版本所无的重要资料：比照将改由 R. F. Barrat 管理。③而目前流传在香港电影史文献中那位"经营比照戏院"的 Ray，到了 1918 年 12 月 28 日方首次登场：《孖剌报》报道，旧比照戏院在 Mr. Ray 的管理下（under the personal management of Mr. Ray），已经彻底改装成为新戏院 Coronet。④这间 Coronet 中文名称是"新比照"，⑤就是卢根有份参与的电影院。

总结以上，我们可以肯定，香港第一间固定的专门电影院应该是 1907 年开幕、西班牙人雷玛斯经营的域多利。同时，香港早期的专门电影院，包括域多利、香港、奄派亚及比照，都由洋人创办或经营。⑥至 1910 年代中期，香港的电影院都以这几间为主。

从引入各种电影放映系统及影片、举办短期放映会，到建立经营电影院，洋人在香港早期电影景观中担当了先驱及主导的角色。香港粤剧戏院首次放映电影亦与洋人有关。

自电影 1897 年传入香港后，香港在进入 20 世纪之前的几次电影放映会均在洋人的活动场所举办，活动消息亦未见于华文报章，可见香港早

① "Bijou Scenic Theatre," *South China Morning Post*, Nov. 26, 1910: 10.
② "Bijou Scenic Theatre," *Hong Kong Telegraph*, Dec. 3, 1910: 16.
③ "Bijou," *Hong Kong Telegraph*, Jun. 2, 1913: 11.
④ *Hong Kong Daily Press*, Dec. 28, 1918: 6.
⑤ 《新比照影画戏院》，《华字日报》，1919 年 6 月 27 日，第 1 张第 3 页。
⑥ 余慕云在《香港电影史话·卷一》指 1907 年 12 月 4 日开业、位于中环街市对面的"香港影画戏院"（即后来雷玛斯建立奄派亚影画戏院的地址）是第一间由香港人开设的电影院，创办人是李璋和李琪。此说为目前为不少文献引用，惟包括余慕云等各著作皆没有引述数据源，《华字日报》亦未见提及。按当时社会情况，若是有华商开设电影院，这类消息应该受报章关注。有关李璋、李琪之说实在值得再作研究。

期的电影活动主要面向洋人。到 1902 年,《华字日报》先后出现了"喜来园"、"确牲园"和"新喜来"几个电影放映会的消息,标志着开始有以香港华人为目标的电影活动。很快,电影进入当时华人的主要娱乐场所粤剧戏院。据目前资料,1900 年香港粤剧戏院加演的"奇巧洋画"很可能是幻灯,因此粤剧戏院首次放映电影,应该是 1903 年 1 月高升戏院演粤剧后加演的"英京士的芬臣画影戏"。① "士的芬臣画影戏"看来很受欢迎,因为重庆戏院在同月即安排专场放映,② 又在 2 月及 3 月重映。究竟,什么是"士的芬臣画影戏"呢?曾有推测这批电影是否与上文提及、经营比照戏院的 Mr. Robert H. Stephenson 有关。③ 从《孖剌报》的广告,我们发现就在高升、重庆戏院放映"英京士的芬臣画影戏"的同时,有一位 Mr. T. J. Stevenson 也在香港放映电影。广告介绍 Mr. Stevenson 在大会堂皇家剧院(Theatre Royal)放映来自伦敦的电影,并有报道指这位先生自 Bioscope 发明即投身影业,经验丰富(a gentleman who has been associated with the business since its invention and who understands it from top to bottom), 之前在中国北部城市的放映很受欢迎,④ 这次在香港的节目曾在上海取得成功。⑤ 影片内容有英皇加冕庆典、滑稽谐片、各地景色,当中特别有广东及香港的景色,包括香港的山顶缆车从山上徐徐驶下。⑥ 这批电影,很大可能就是高升重庆放映的"英京士的芬臣画影戏"。

① 《高升园荣记　演贺丁财班》,《华字日报》,1903 年 1 月 1 日,附张第 1 页。
② 《重庆园华记　演士的芬臣影戏》,《华字日报》,1903 年 1 月 19 日,附张第 1 页。
③ 王纲:《图说云咸街沧桑 1840 年代—1960 年代》,香港:中华书局(香港)有限公司,第 254 页。
④ "The Imperial Bioscope Co." *Hong Kong Daily Press*, Jan. 9, 1903: 2.
⑤ Ibid., Jan. 7, 1903: 2.
⑥ Ibid., Jan. 8, 1903: 2.

二、华人兴办

香港粤剧戏院 1903 年首次放映电影后,《华字日报》出现首个与影业相关的华人。1904 年 3 月 8 日《华字日报》刊登了一则广告,介绍有"其高者十四五尺活有十五六尺"、"无震昧停滞"、"无火险之虞"的"画戏"出租,"可请到戏院或住家大厅餐楼开演",①下款"余丰顺谨启"。根据《华字日报》的广告,"余丰顺影画戏"分别于 1905 年及 1908 年在香港早期主要粤剧戏院放映,包括太平、高升和重庆,其中从太平戏院的广告我们得知余丰顺出租的是"花旗影画戏"。② 1915 年 11 月,《华字日报》再有香港华人经营影业的消息,报道指奄派亚影画戏院改由华商某人与吕宋人承办,并记域多利影画戏院不久前亦由该华商承办,该商更亲往小吕宋特聘音乐专家。③ 到 1916 年 8 月,又有广告介绍"步泰西特别通天影画场"由华商经营。④

进入 1920 年代,与香港华资影业有关的广告与新闻大幅飙升(表 1):

表 1:《华字日报》中香港华人参与影业的消息(1910—1925)*

年份	1910—1919	1920—1925
广告数目	41	808
新闻数目	4	169

* 广告/新闻中曾经明言与香港华人有关;新闻数目未包括《影戏谈》《电影谈》及《影戏号》的文章。

这期间,《华字日报》中涉及香港华人参与影业的广告与新闻,包括创设电影院、发行外国影片、成立电影公司、摄制电影等,以下作详细讨论。

① 《画戏出赁》,《华字日报》,1904 年 3 月 8 日,第 3 页。
② 《太平戏院演影画戏》,《华字日报》,1904 年 3 月 8 日,第 3 页。
③ 《域多利影戏院特聘音乐专家》,《华字日报》,1915 年 11 月 1 日,第 3 页。
④ 《华商步泰西特别通天影画场》,《华字日报》,1915 年 11 月 1 日,第 1 张第 3 页。

电影院

1920 年到 1925 年期间的影业广告与新闻，超过九成都跟两间电影院有关：新比照与新世界。上一节指出，新比照戏院 1918 年 12 月开业，管理人是 Mr. Ray 和卢根，但对于后者的参与，中英文报章皆没有直接报道。《华字日报》却有一则广告，从侧面透露了卢根与新比照的关系：1924 年，新比照戏院放映差利卓别灵三套成名作，广告特别注明该院总理亲至美洲与差利订立特约，为中国独家经理，[1] 下款"明达公司新比照戏院启"。这里交代了新比照戏院由明达公司拥有，明达公司的总理就是卢根，这点《华字日报》后来有记载，并谓卢氏素握华北数十家影戏院，故有中国戏院大王之称。[2]

新世界戏院 1921 年 7 月 12 日开幕，是香港最早全华资的专门电影院。从该院特以"华商新世界影画戏院"为标题刊登的广告，到报章对该院开幕的报道，可见在当时社会而言电影院经营者为华人这一点相当瞩目：

> 近有华商创设之新世界映画戏院　经营数月现已落成　择于初八日（今日）行开幕礼　闻一连三天每天四场均宗柬请中西人士商工报学各界参观　俱映著名新画片　并有音乐助兴　除三天请客后方开始卖票云　想届时当有一番闹热也[3]

新世界戏院的大致筹备过程如下：

> 黎氏兄弟四人［黎海山、黎东海、黎北海、黎民伟］于一九二一年三月间、批得内地段二三二三号、以建筑新世界戏院、

[1]　《差利名画大集会》，《华字日报》，1924 年 11 月 20 日，第 3 张第 9 页。
[2]　《振业制片场参观记》，《华字日报》，1935 年 4 月 1 日，第 3 张第 2 页。
[3]　《影画大观》，《华字日报》，1921 年 7 月 12 日，第 3 张第 1 页；本文中的引言抄自原文，故没有标点符号。

> [黎氏兄弟] 集股五万元、黎海山为主要股东、占股份四万元 […]
> 该院于一九二一年七月竣工、旋向东亚银行按款二万元、此事由黎
> 海山主理、黎民伟亦为股东之一①

创建新世界戏院的黎氏兄弟是香港最早参与电影活动的华人。其中，四哥黎北海及六弟黎民伟分别是香港最早期的演员、编剧、导演。黎民伟更因这些参演经验，对电影产生浓厚兴趣，"乃与罗永祥君从美国购买摄影书籍回来研究，互相经数年的浸润"，②后来先于1921年与兄弟建立新世界戏院，待成功集资再于1923年创办了香港首间华资电影制作公司"民新制造影画片有限公司"。黎氏兄弟成为香港同时经营电影院及制片公司的第一人，而单从他们在营运新世界戏院上的不同尝试，即可见早期华人影业的多样化。

新世界戏院主要放映进口电影，包括百代、华纳及派拉蒙的出品，同时也放映国片，包括上海百合影片公司、上海商务印书馆及上海新中华的制作，计有《红粉骷髅》《莲花落》《采茶女》等，每隔三数天即换新画。该院除了在安排电影片目方面用心外，也注意提供良好观影经验，不单在开业之初已聘有"解画员"，开业仅一年又购置新的银幕："新世界戏院近购置新帐幕一幅，价值三千余金，其帐内皆以钻石碎砌成，故其所影之画倍为玲珑，且于观者极不碍眼云。"③

良好的设备令新世界两次成为招待外宾的场所。该院开业不足一个月，即承政府之命招待美国海军，并特别为此改映合适之电影。④一年后又再次成为英军招待美军的场所，报道指本港陆军当局在大会堂设午宴饯别到港

① 《新世界影戏院之旧股东》，《华字日报》，1927年8月3日，第2张第3页。
② 黎民伟：《失败者之言：中国电影摇篮时代之裸姆》，见罗卡、黎锡编：《黎民伟：人、时代、电影》，香港：明窗出版社，1999年，第169页。
③ 《新式影画帐》，《华字日报》，1922年5月15日，第2张第2页。
④ 《华商新世界影画戏院》，《华字日报》，1921年7月23日，第3张第3页。

之美国舰队，宴毕美国水兵同往新世界戏院观影画。① 当时，香港已有数间大小规模不一的电影院，新世界戏院能两次获选，除了可能因为该院是当时最新的电影院外，想必与其规模及管理方面皆达相当水平有关。

新世界在业务上亦屡创新猷。在吸引观众方面，该院除了在放映电影以外加添技艺戏、西乐助庆等节目外，更因应节日特别安排节庆活动，其中包括在孔诞日举行抽奖，② 在圣诞节赠送礼品及特映相关电影。③ 该院能够兼顾东西方庆日，遵从华人习俗又跟随西方传统，可谓做到中西皆宜，在鼓励节日消费这一领域，为当时的放映业作了一个示范。另外，新世界又有扩充业务的尝试。开业三个月后，该院的广告接连十天出现了"本院帐幕戏桥招登告白价格从廉"④ 的宣传。据目前资料，这种放映业招揽广告代理生意的做法前所未见，甚具现代影业公司代理戏院银幕广告的雏形。

在业务经营上作了多方面尝试的新世界戏院，1925 年因周转不灵及省港大罢工遭受双重打击。7 月，黎氏兄弟曾出让新世界戏院股份，⑤ 可惜仍难以力挽狂澜。新世界最终由其债主接办。该名债主是明达公司："曾健大律师为明达公司主控［…］曾健陈述案情、谓原告为新世界戏院报穷案之债主、债款一万七千元、其中六千元、为供给画片费用、一万一千元、为担任交还该院所欠港政府之租银。"⑥

影片发行

这间向新世界戏院提供片源的明达公司，是香港最早的影片发行公司，成立于 1920 年代。上文曾提及该公司成功向差利取得在华独家代理权，其规模可见一斑。除了代理中外影片在港上映外，明达同时经营放映业务。

① 《英海军宴美水兵》，《华字日报》，1922 年 10 月 31 日，第 2 张第 2 页。
② 《新世界戏院圣诞日特设赠品广告》，《华字日报》，1921 年 9 月 28 日，第 1 张第 3 页。
③ 《观影画有赠品》，《华字日报》，1921 年 12 月 24 日，第 3 张第 1 页。
④ 《华商新世界影画戏院》，《华字日报》，1921 年 10 月 12 日，第 3 张第 3 页。
⑤ 《新世界影戏院之旧股东》，《华字日报》，1927 年 8 月 3 日，第 2 张第 3 页。
⑥ 同上。

在接办新世界戏院前，该公司已拥有新比照戏院。1922 年，明达独家代理真景影片《潮汕风灾》，特别安排在包括新比照戏院的三家电影院专演，别家不得开映。①

明达在 1930 年代的业务更为蓬勃。《华字日报》报道了该公司 1932 年派专员赴欧美选购包括美国第一国家影片公司、华纳影片公司及英国高望影片公司的巨制。②后来该公司又管理营运皇后、中央戏院。明达总理卢根更于 1935 年主办振业影片公司，该公司司理为彭年，③是最早在香港成立电影制片公司的影人之一。

制片公司

《华字日报》第一次有香港华人成立制片公司的消息，来自 1922 年 12 月 13 日的一则报道："近闻港中实业家黎民伟君等发起组设一影画制造场、命名为民新制造影画片有限公司、额定资本五十万元、分作十万股、现正从事注册、不日开始招股云云。"④

据黎民伟日记所载，民新制造影画片有限公司最早于 1922 年 1 月开始策划。经过一番筹备，民新终在 1923 年 7 月 14 日正式成立：

> 一九二三年二月十一日，"民新制造影画片有限公司"股友会议并看伟之天后庙前二三零一号地段，并连日踏勘九龙地方为制片场。癸亥六月一日，一九二三年七月十四日，"民新"正式成立，选举董事。十月八日制片部迁迎龙楼。⑤

民新出品首次见于《华字日报》，是 1924 年 3 月 19 日新世界戏院的广

① 《潮汕风灾真景大影片》，《华字日报》，1922 年 9 月 16 日，第 1 张第 3 页。
② 《明达□片专员回港》，《华字日报》，1932 年 7 月 12 日，第 2 张第 4 页。
③ 《振业制片场参观记》，《华字日报》，1935 年 4 月 1 日，第 3 张第 2 页。
④ 《将有制造影片公司出现》，《华字日报》，1922 年 12 月 13 日，第 2 张第 3 页。
⑤ 同上文，第 10 页。

告,该院在放映正场电影外加映"民新公司本港时事画"。① 此后,民新出品接连在这个黎氏兄弟自家的电影院放映,可谓占了地利之便。后来,民新出品亦曾在九如坊新戏院放映,而且是专场放映,该院更誉民新公司为"中国新制影片大明星"。② 民新初期出品皆为新闻纪录片"时事画",内容广泛,记录本港政商活动、民生风貌等,特别包括一批孙中山先生在粤活动的影片。这些"时事画",亦开始有专属片名。当时在香港上映的民新"时事画",包括《名园斗赛龙舟》《美飞行家抵港》《孙大元帅检阅军团警会操》《英皇寿辰督宪阅操》《廖仲恺演说》《天主教大牧师出殡》《港督宪莅临东华医院行麦前督揭幕礼》《奇形怪兽龙蟒大会》《本港消防队大操》等。

就在民新"时事画"面世的同时,1924 年见证了香港几间最早的华资制片公司的创立,包括大汉影业公司、两仪制造影戏公司、光亚电影公司及四匙画片公司等。大汉影业公司由上文提及的彭年创办。彭氏曾经留学美国,是一名电影摄影师。当时,大汉的主要业务是代客拍片,例如生活家庭影片或活动广告,广告特别注明"欲排演华戏、可代为制造、若有劝善征恶剧本、极为欢迎"。③ 1924 年春,大汉受香港商人莫干生之邀,到莫氏在其祖乡香山所建的学校,拍摄学生活动的影片,并在香港放映。④ 后来又受新比照戏院之聘,将英国谐剧演员夏利刘达在香港参与南华足球赛之滑稽相制成"时事画"。⑤ 据余慕云考证,香港最早的几出故事片,就是大汉受其他香港早期制片公司之委托代为摄制,当中包括两仪的《金钱孽》(1924)、光亚的《做贼不成》(1924)与《从军梦》(1926)。

两仪制造影戏公司由卢觉非等创办。卢觉非为香港早期多元影人,1923 年 1 月,时任澳门域多利戏院司理的卢氏受新比照戏院之邀,到港

① 《新世界》,《华字日报》,1924 年 3 月 19 日,第 3 张第 9 页。
② 《新戏院大世界影画场》,《华字日报》,1924 年 8 月 1 日,第 3 张第 9 页。
③ 《大汉影业公司告白》,《华字日报》,1924 年 9 月 20 日。
④ 《香山模范乡之影片》,《华字日报》,1924 年 5 月 24 日,第 3 张第 9 页。
⑤ 《影戏消息》,《华字日报》,1925 年 2 月 17 日,第 3 张第 2 页。

为新比照开映的历史片《英伦柱石》解画两晚。① 1924 年 4 月，卢觉非开始在《华字日报》推出的香港首个电影专栏《影戏号》执笔，此后他不时向该栏供稿。同时，卢氏继续活跃于香港影圈，包括为新比照编译剧情说明书及担任主任，② 同年又参与创办至少两间制片公司，并任演员、导演。《金钱孽》是两仪的唯一出品，1924 年中下旬曾在香港大戏院、西园画场及青年会放映，③ 颇受欢迎。据《华字日报》报道，这出两幕谐画内容主旨为"不义之财理无安享"，④ 片中各景皆在九龙宋皇台等处摄影。⑤

同一时候，大汉的彭年、两仪的卢觉非，又与新比照的司理陈君超等人组建了光亚电影公司。1924 年 11 月，《华字日报》首次有光亚的报道："光亚公司摄影之'战罢'旧名'从军梦'经已制竣、现正赶制说明字幕、不日可以出世、闻各戏院商议购赁者甚众、盖此画为本港之出品、社会谅极欢迎、影演之者、必操胜券、但不知谁家捷足先得之耳。"⑥ 光亚在大罢工前夕租定了华人行六楼为办事处，⑦ 并刊登广告邀请"有志为电影明星者"到该公司取阅章程。⑧ 然而，《从军梦》到了翌年省港大罢工前仍未上映。

与大汉、两仪和光亚同期出现的四匙画片公司，则早在 1924 年 9 月已刊登广告招募剧本与演员，并特别注明剧本"不论庄谐历史长篇短辑"、演员"不论男女老幼研媸肥瘦有无废疾"。⑨ 同时，四匙预告将出品电影《谁是真爱》，并吁"爱阅中国画片"的观众留意。这时候《谁是真爱》一片尚

① 《新比照戏院》，《华字日报》，1923 年 1 月 19 日，第 1 张第 3 页。
② 1924 年 5 月，新比照戏院为免"解画员"声喧杂耳影响观影，不再设"解画员"而奉送由卢觉非编译的剧情说明书，并以之为该院八大特色之一；详见《新比照影戏院之八大特色》，《华字日报》，1924 年 5 月 31 日，第 4 张第 13 页。
③ 竞明：《对于香港影戏事业的谈话》，《华字日报》，1924 年 11 月 1 日，第 4 张第 14 页。
④ 亦太来稿：《阅〈对于香港影戏事业的谈话〉的我见》，《华字日报》，1924 年 12 月 6 日，第 4 张第 14 页。
⑤ 《影画消息》，《华字日报》，1924 年 9 月 27 日，第 3 张第 9 页。
⑥ 《最新影片将出世》，《华字日报》，1924 年 11 月 12 日，第 3 张第 9 页。
⑦ 《国制画片公司续制剧片》，《华字日报》，1925 年 4 月 8 日，第 2 张第 3 页。
⑧ 《招聘剧员》，《华字日报》，1925 年 4 月 22 日，第 1 张第 3 页。
⑨ 《长画预告》，《华字日报》，1924 年 9 月 12 日，第 1 张第 3 页。

未开拍,推测这次招募演员应该与拍摄该片有关。同年 11 月,《华字日报》报道了四匙聘请刘泪鹃为《谁是真爱》的编剧及导演,特别描述制作团队在青山、石塘嘴及七姊妹(即北角)名园取景,及在石塘嘴赛花寨的骑楼摄取万国酒家的景色。① 像大汉一样,四匙亦承制"活动广告、家庭行乐、纪念庆典等活动影画"。②

这批在 1924 年相继成立的制片公司,究竟当时风评如何?"……近年来虽然有民新、大汉、四匙、两仪诸影片公司的创办、但是我绝未见过他们有出产过一幅完全的影片、供献于社会之上……"③ 以上评论见于 1924 年 11 月的《华字日报》。当时,已经上映的香港电影仅有两仪的两本短片《金钱孽》,而在同一时候,香港观众已接触了不少中国制作的故事长片,其中包括上海影戏公司的《古井重波记》(1923)及明星电影公司的《孤儿救祖记》(1923),好评如潮。在外国电影主导的年代,眼见中国制作的电影也能达到这样一个高度,香港电影爱好者自然期望自己的出品在规模与质素上亦能与之媲美。1925 年 2 月,民新终率先回应了这份寄望,在新世界戏院首映了八本故事长片《胭脂》(1925)。④ 报道指《胭脂》取材自《聊斋志异》,由黎北海编剧,梁少坡、黎民伟等担任主角,并有广告介绍该片"警淫励俗、最合近世社会情形"、"诚近日吾国画片中之翘楚"、⑤"空前未有之中国名画、寓意警世、桥段离奇、表情逼真、光线玲珑、配景精致"。⑥ 新世界上映《胭脂》四天后再续演三天,并谓"胭脂一剧、自出世以来、连夕座为之满、迟来者多有向隅之憾、本院为挽救颓风起见、特续影三天、以资普及"。⑦ 可见这出香港第一故事长片相当成功。

① 《四匙画片公司摄戏》,《华字日报》,1924 年 11 月 12 日,第 3 张第 9 页。
② 《长画预告》,《华字日报》,1924 年 9 月 12 日,第 1 张第 3 页。
③ 竟明:《对于香港影戏事业的谈话》,《华字日报》,1924 年 11 月 1 日,第 3 张第 14 页。
④ 《影画消息》,《华字日报》,1925 年 2 月 23 日,第 3 张第 2 页。
⑤ 《新世界戏院》,《华字日报》,1925 年 2 月 24 日,第 4 张第 2 页。
⑥ 《胭脂》,《华字日报》,1925 年 2 月 24 日,第 4 张第 2 页。
⑦ 《新世界戏院》,《华字日报》,1925 年 2 月 28 日,第 4 张第 2 页。

其实在1924年底、1925年初，香港正在筹备或制作的电影中不乏故事长片，其中光亚的《从军梦》就是全剧七千余尺的长片。[①] 根据报道，《从军梦》于1924年11月已经拍摄完成并进行后期制作，但该片最后到了1926年2月才与同是光亚出品的三本谐画《做贼不成》在香港公映。[②] 反观民新的《胭脂》于1925年1月26日制成，[③] 一个月后即在新世界戏院上映。这里，可以观察到《从军梦》的公映日期受省港大罢工拖延之余，《胭脂》的迅速上映与民新的黎氏兄弟同时经营电影院这一点不无关系。其他故事长片，有上文提及四匙的《谁是真爱》，就是预算片长十本的作品，而光亚在大罢工前正在着手制作的《乱世鸳鸯》也是片长十本，[④] 但《华字日报》从未见两片的放映消息。

至此，香港华人在1920年代经历创办电影院、发行影片、成立电影公司、投资摄制电影，正式承接洋人主导的年代，逐步对电影作为一种实业进行实践。而电影与香港社会的关系亦因此有所变化：在第一个层面上，电影于香港华人的意义已从舶来玩意提升为自家实业，为香港电影工业日后的发展奠定基础；在第二个层面上，香港华人渴望优化这项实业的决心，推动了对电影进行文化思考的趋势。

《影戏号》：香港早期电影文化意识

1924年2月19日，《华字日报》首次出现电影专栏《影戏谈》，是该报第一次出现有关电影的分析性文字。该栏只有一篇文章，曾刊登内容涉

① 《从军梦》，《华字日报》，1926年2月5日，第2张第2页。
② 《从军梦》，《华字日报》，1926年2月4日，第2张第2页。
③ 黎民伟：《黎民伟日记摘录》，见罗卡、黎锡编：《黎民伟：人、时代、电影》，香港：明窗出版社，1999年，第177页。
④ 《国制画片公司续制剧片》，《华字日报》，1925年4月8日，第2张第3页。

及电影明星、艺术讨论、技术浅谈等。《影戏谈》在 2 月份和 3 月份不定期刊出好几次后，[①] 于 4 月 19 日扩展成一个占二分之一版面、由多篇文章组成的周刊式专栏，并更名为《影戏号》。此后，《影戏号》基本上逢星期六刊登（也有一两期例外），于 1925 年 3 月 7 日后再没有出现，前后出版接近一年，目前找到的有三十八期，[②] 共约 260 篇文章。

《影戏号》关注国内外电影，文章大部分为地区电影活动的介绍评论，其余为针对电影艺术与技术的专论分析，具体情况如下（表 2）：

表 2：《影戏号》文章所关注地区分布 *

地区	外国	中国	香港	无特定地区
数目	151	87	32	21

* 文章内容谈及多于一个地区作重复计算。

而文章内容则主要围绕电影评论、影业动向、影人介绍及学术专论等，详细分类如下（表 3）：

表 3：《影戏号》文章种类 *

地区	外国	中国	香港	无特定地区
影评	25	39	4	—
影业	6	12	11	—
明星	83	8	0	—
专论	28	36	11	21

* 文章内容谈及多于一个地区／种类作重复计算。

① 《影戏谈》在 1924 年 3 月份刊出的几期改称《电影谈》。
② 余慕云在《香港电影史话》中指出，《影戏号》一共办了四十二期（余慕云：《香港电影史话：卷一》，香港：次文化堂，1996 年，第 139 页）。这个结论，应该是按《影戏号》最后一次出现时的期号：1925 年 3 月 7 日，《影戏号》刊出了第四十二期。据我们考证，由于《华字日报》在 1924 年 4 月至 6 月期间有缺期及缺页的情况，目前找到的《影戏号》只有三十八期。附带一提，《影戏号》从第十六期开始编明期号，期间曾出现期号重复的情况（例如：1924 年 8 月 9 日跟 8 月 23 日同为第十六期、10 月 4 日跟 10 月 10 日同为第二十二期等）；但由于《影戏号》有根据错误作出调整，期号重复的问题并没有影响最后第四十二期的期号。

以上的分布不单反映了当时全球电影工业的发展状况，更透露了香港电影爱好者的视点。首先是电影事业由西方领头主导，欧美地区特别是荷里活（即好莱坞）的影业动态备受注目。当中，以影星消息最受欢迎，每期《影戏号》必定有至少一两篇文章与这些银幕情人的事业近况、趣事逸闻、打扮爱好、私人生活等有关。此外，外国电影的制作规模及技术也是焦点所在。其次是中国影业发展日渐蓬勃，成为香港影人的观摩与比较对象，因此针对中国影片剧情、演技、拍摄的评价分析，特别是有关制作技巧、艺术定位的专论占了不少篇幅。同时，中国制片公司的动向、电影学校的创立等也受到关注。至于香港影业则处于起步阶段，正在各方的注视、批评下奋力向前，影评人对于香港当时为数不多的制片公司，以及在如何提升香港观众的电影知识和文化上，作了不少讨论和建议。

以下探讨《影戏号》如何体现香港电影文化意识的萌芽及其具体情况。

一、社会背景

《影戏号》是香港首个由华人发起、面向华人的电影专栏。这个专栏的出现绝非偶然，而是两个趋势下的必然结果。

首先，是香港电影放映活动的增加。从1900年代到1910年代，《华字日报》中电影广告与新闻的数目即录得以倍计的增幅。而到了1920年代，电影广告的数目更较之前大幅飙升（表4）：

表4：《华字日报》电影广告与新闻数目（1900年代—1920年代）*

年份	1900年代	1910年代	1920年代
广告数目	111	366	2342
新闻数目	30	104	387

* 广告内容相同算单件；新闻数目未包括《影戏谈》《电影谈》及《影戏号》的文章。

其中，单是1920年到1925年期间，就有电影广告1813则，电影新闻

303则。① 这意味着在1920年代中期，看电影这种娱乐方式在香港华人社会已经相当普及。

其次，是华人开始涉足电影业。② 从1900年代到1920年代，华人与电影的关系经历了两个层面的过渡，就是从受众到参与、再从被动到自发。先由受众和参与说起。从《华字日报》所见，早期在香港放映的电影，无一例外都是由外国运到、由外国影片公司制作、由外国演员演出。到1910年代后半期，广告及新闻开始提及有华人参演的影片，显示华人不再只作为受众而开始参与电影活动。如果说参演外国影片只是一种被动的参与，那么，陆港两地华人在1920年代就走上了自发的阶段。当时，《华字日报》开始出现中国影片的放映广告，这个情况在1924、1925年登上高峰（表5）；同时，又陆续有本地华商兴办电影院、筹备制片公司的报道，陆港华人开始在地区电影事业的发展上占主导角色。

在这两个趋势下，香港华人对电影的关注达到前所未有的高度，而具体反映就是《影戏号》的出版。

这里，可以引电影批评在中国出现时的情况以作对比。根据李道新的《中国电影批评史》，中国电影批评也是始于1920年代，而背后有四个主要支持因素。第一，接触欧美电影日多的国人对电影开始脱离"奇观式"的理解，影人更急切从中学习拍摄技巧和艺术手段。③ 第二，不断开阔的视野和日渐累积的经验，引发拍摄更多也更好中国影片的期望。④ 第三，无缘接触国外的电影理论和批评，而国内又缺乏同类文章，推动了国人尝试建设中国自己的电影评论。⑤ 第四，中国报刊出版业的兴起，令这批电影爱好者

① 我们也留意到《华字日报》在1925年下旬至1929年期间，每年均有缺期的情况，因此目前对1920年代电影广告与新闻数目的统计，是有很大程度上的不完整。但考虑到1925—26年的省港大罢工，及随后香港的文化娱乐活动至少到1920年代末才逐渐重兴，我们有理由相信1920年代前半期香港的电影活动，在整个1920年代而言还是比较蓬勃。

② 这里说的华人，泛指居于全球的华人而不限于陆港地区。

③ 李道新：《中国电影批评史（1897—2000）》，北京：北京大学出版社，2007年，第23页。

④ 同上。

⑤ 同上书，第22页。

表5:《华字日报》广告中的中国故事片（1920—1925）*

在港上映年份	电影名称	总数
1920	《难夫难妻》（1913）	1
1921	《死好赌》（1919）	1
1922	《春香闹学》（1919）、《天女散花》（1919）、《阎瑞生》（1921）	3
1923	《红粉骷髅》（1922）	1
1924	《莲花落》（1922）、《大义灭亲》（1922）、《孤儿救祖记》（1923）、《古井重波记》（1923）、《弃儿》（1923）、《苦儿弱女》（1923）、《玉梨魂》（1924）、《采茶女》（1924）、《弟弟》（1924）	9
1925	《海誓》（1922）、《好兄弟》（1922）、《爱国伞》（1923）、《松柏缘》（1922）、《弃妇》（1924）、《水火鸳鸯》（1924）、《人心》（1924）、《孽海潮》（1924）、《好哥哥》（1924）、《诱婚》（1924）、《侠义少年》（1924）、《苦学生》（1925）、《劫后缘》（1925）、《醉乡遗恨》（1925）、《不堪回首》（1925）	15

* 余慕云在《香港电影史话：卷一》指1924年在香港公映的《西藏豺狼》和《平安是福》为中国出品。查《华字日报》有关新闻，《西藏豺狼》长六大幕、由欧西名伶及中京剧员三十余名合演；而《平安是福》的广告原文指该剧由"神经六"（即美国喜剧明星夏劳哀）主演。两者应该都不是中国出品。

可以拥有一片阵地发表他们对电影的认识和看法。① 以上情况正跟《影戏号》面世时香港的社会背景吻合。

二、对电影的思考

《影戏号》在首刊的一期开宗明义，说明了该栏的愿景：

电影画戏　谁也承认他是高等的娱乐品　但惩奸劝善　社会的人心　赖其潜移默化不少　所以有人说电影戏可以补助教育之

① 李道新：《中国电影批评史（1897—2000）》，北京：北京大学出版社，2007年，第23页。

不逮　现在我国的思想虽不敢说是已经破产　然实已呈出饿荒之象　所以文化的运动　新学的灌输　无非想救济他罢　只可惜我国民能识字的甚少　因此文化的运动　未免迟缓　倘能提倡电影画戏　双方并进　那就宣传容易普遍啦　因为人类富审美性　美的对象　很易印像的　画戏之能动人的　就在这一点　况且画戏里的艺术　都是欧化文明的结晶　其中定有许多可以借鉴的　只可惜电影画的事业在中国　还不大发达　就是社会也只作游戏观　看过便了　得益无多　皆是少人提倡之过哩　生活世界主任先生有见及此　想每一星期刊行一次"电影号"嘱我投点稿子　只做了三几篇　作抛砖引玉举罢①

这篇导言的作者就是前文提及香港早期的多元影人卢觉非。卢氏身份业务横跨影评、放映、制片及演艺各界，以上所言可谓甚具指标性地呈现了当时香港社会对电影的理解及期望，亦引证了李道新在《中国电影批评史》中提出，中国电影批评在1920年代萌芽时期的四个主要特点：第一，开始具备比较明确的电影批评意识；第二，注重电影的社会教化功能；第三，关注电影技术和艺术特性；第四，希望建立一套相对完整、恒定的电影概念体系。②

以上特点正总结了《影戏号》大部分评论性文章的取向。这些文章对电影的讨论重点，可大致概括为电影的观赏批评、教化功能、艺术技术、概念翻译四个大方向，此外还有对陆港影业在国际交流上的关注。接下来引《影戏号》部分文章为例加以说明。

① 觉非：《小言》,《华字日报》, 1924年4月19日, 第4张第13页；本文中的引言抄自原文, 故没有标点符号。

② 李道新：《中国电影批评史（1897—2000）》, 北京：北京大学出版社, 2007年, 第23—24页。

电影的观赏与批评

《影戏号》就当时香港的观影文化提出了不少具体建议。首先，有批评针对观众在看电影前先将说明书阅览一遍的习惯，认为"无异看两遍影戏、未免寡味"，指出为提高观影趣味，稍通英文的观众可不阅说明书，不谙英文者亦应只阅前半部，待于银幕上享受情节之变幻。① 另外，有观察指人声嘈杂、有小贩叫卖的中下等影院令观众不能专心在影片上，建议应该选择座位宽敞、光线充足、看客守规懂礼的上等影院以静心观赏电影。② 同时，有文章提醒电影爱好者切莫受电影广告中的招徕之词所诱，提出选择电影时应留意导演、演员的艺术造诣，③ 或可参照电影杂志的影评。④

随着影评陆续出现，《影戏号》也有不少关注如何评论影片的讨论。有执笔者指影评盛极一时，然而当中部分评论对所评影片乃至电影艺术未有透彻了解，建言影评人应先充实电影学术知识，⑤ 并应"身于客观地位"，"不可盲从众意"，亦"不可立论太苛"。⑥ 在立论苛刻这一点上，是针对当时有影评人将"自制品"和"舶来品"置于同一标准进行批评比较。《影戏号》中有不少呼声认为此举值得商榷，他们的普遍立场是中西出品的分别在于起步发展的先后、经济情况的差距、习惯风俗的不同，⑦ 指出中国的电影艺术尚未成熟，影评人不应该每每以观看欧美影片之眼光审视自制影片，吹毛求疵、故意贬斥，并认为这种心态对中国电影的发展绝无裨益。⑧ 更有评论指中国影业在草创初期成绩已相当不错，因此影评人应该为奋发业界进取之心而加以鼓励⑨。

① 一士：《银幕谈片》，《华字日报》，1924 年 6 月 28 日，第 4 张第 13 页。
② 静之：《影片的观察（续）》，《华字日报》，1924 年 7 月 26 日，第 4 张第 13 页。
③ 华：《影片的题名》，《华字日报》，1924 年 11 月 15 日，第 4 张第 14 页。
④ 静之：《影片的观察（续）》，《华字日报》，1924 年 7 月 19 日，第 4 张第 13 页。
⑤ 一士：《评剧最低限度之条件》，《华字日报》，1924 年 8 月 9 日，第 4 张第 14 页。
⑥ 紫雪：《银幕谈片》，《华字日报》，1924 年 8 月 23 日，第 4 张第 14 页。
⑦ 理公：《我对于中国影戏的感想》，《华字日报》，1924 年 6 月 28 日，第 4 张第 13 页。
⑧ 紫雪：《银幕谈片》，《华字日报》，1924 年 8 月 23 日，第 4 张第 14 页。
⑨ 竞明：《我的中国戏影谈》，《华字日报》，1924 年 8 月 23 日，第 4 张第 14 页。

电影与教育并行

《影戏号》创刊之初即提倡电影的社会教化功能,总体评论亦注重电影作为教育先导的角色,而视其娱乐价值次之。有评论庆幸向来被视为普通娱乐玩品的电影,其艺术性及社会教育地位开始广受重视,认为这个改变将为中国电影界前途带来一线曙光。[①] 有文章进一步分析,中国电影的发展关系到国人的道德教育,指出中西习尚有所不同,影院放映部分外国电影如侦探或爱情片"于社会教育颇有妨碍",因此中国不可依赖他人,应当仔细审视社会的需要,积极研究和制造影片。[②]

《影戏号》对于如何"寓教育于电影"提出了具体建议。首先针对中国电影界有人以电影为投机事业,呼吁开办影片公司应以改良社会和普及教育作前提,对电影艺术特别是剧本认真研究。[③] 另外,提议制片人应从电影字幕着手,认为电影既是社会教育工具,无声电影中的字幕不应该用属于小众的文言文,而应用普及大众的语体文。[④] 关于电影与儿童教育,有执笔者详细剖析活动图像如何作为直观教具,能有效辅助儿童对事物的理解,并特别提醒在电影制作过程中切不可"忘记了利用影戏的原意,而专从娱乐方面走入歧路",更不宜"放任儿童专务影戏之快览,而不运用些须思想"。[⑤]

电影的艺术与技术

为促进电影教育的功效,《影戏号》有不少文章致力灌输电影知识,对于包括历史文化、艺术特性、摄制技术等题目无所不谈。由卢觉非执笔、一连五期的《影戏进化史》,就从古希腊罗马的光学论著谈到近世电影拍摄

[①] 静之:《影片的观察》,《华字日报》,1924 年 7 月 12 日,第 4 张第 13 页。
[②] 清波:《影片问题的讨论》,《华字日报》,1924 年 5 月 31 日,第 4 张第 13 页。
[③] 竞明:《为港中影戏界进一言》,《华字日报》,1924 年 12 月 29 日,第 4 张第 14 页。
[④] 陈锡:《我对于中国画片说明文的意见》,《华字日报》,1924 年 8 月 30 日,第 4 张第 14 页。
[⑤] 林劲飞:《影戏与教育之关系(续)》,《华字日报》,1925 年 2 月 14 日,第 4 张第 1 页。

及放映术之发明及种类,详述了电影的原理及演化,又介绍"电影"在不同国家的名称。① 也有文章提出"影戏学五大范围",把电影制作分为"编剧学、导演学、表演学、摄影学和化装学"几个范畴并作深入讨论。② 这些早期评论家对于电影文化知识追求的阔度与深度,正是构成电影研究学的重要框架。

专论中最常见的,是针对表演及摄影的技术乃至艺术层面的探讨。《影戏号》中有关表演的评论多方面地探讨了包括演员培养、表情、化装、服装、角色塑造等问题,提出不少方法论。其中,有分享指影片为使表演逼真,雇用乐班奏乐以触动演员感情;③ 也有就如何演出中国武术打斗场面提出详细建议;④ 又有认为戏服不宜只求奢华炫耀,连同化装造型均应该按电影角色、剧情而定。⑤ 摄影方面,则主要是技术性文章,例如介绍配光、冲洗、定影、修整、着色等法,⑥ 甚至剖析当时美国电影拍摄时常用的种种作伪之法。⑦ 此外,还有不少篇幅谈及与摄影相关的场景问题,包括摄影机的数目与布置、采光之法、布景搭建等等。

电影的概念与翻译

有关翻译的问题亦受到《影戏号》不少执笔者的关注。他们认为,当时陆港两地均在外国影片名称及演员译名方面紊乱不堪,一片或一人有不同译名的情况普遍,甚至对"电影"本身的称呼也不如别国统一,"京津一带,称之曰电影;江浙一带,就名之曰影戏;而粤港一带,则又唤之曰影

① 觉非:《影戏进化史(一)》,《华字日报》,1924年7月12日,第4张第13页。
② 觉:《影戏学的范围和定义》,《华字日报》,1924年9月20日,第4张第14页。
③ 紫雪:《摄制影片的手续(续)》,《华字日报》,1924年11月8日,第4张第14页。
④ 理公:《影片中的中国武术》,《华字日报》,1924年10月4日,第4张第14页。
⑤ 一民:《论吾国电影女角之服装》,《华字日报》,1924年12月20日,第4张第14页。
⑥ 觉:《影戏学的范围和定义(续)》,《华字日报》,1924年9月20日,第4张第14页。
⑦ 黑士:《制片作伪之种种》,《华字日报》,1924年6月21日,第4张第13页。

画"。① 评论指出，一片数名的情况源于有放映商或影讯对译名不讲究，也有电影院将旧片改名重映、蒙骗顾客的情况。② 明星演员的译名也存在同样问题，有文章就以沪港两地译音不同，细列香港翻译名称以供对照。③

针对译名紊乱，有探讨指出有国人对于翻译原则不甚注意，对英文发音亦不讲究，翻译时不加思密又经常随意重译，以致问题丛生。④ 有文章意识到此一弊端正大大影响放映业的发展，乃至国人对电影的认识，建议应该由影片代理公司统一译名。至于翻译之法，也有对于直译或意译的不同意见。

陆港影业与国际交流

《影戏号》对于电影的观赏批评、教化功能、技艺内涵和概念统一等方面的关注，显示了电影文化意识在香港社会抬头。同时，《影戏号》中有关陆港影业动态的文章，透露了1920年代两地影业尚在草创初期之时，已有与国际接轨的意识及进军国外市场的决心。例如，有记载指新比照戏院曾于1923年冬美国电影学会主席活德游沪之时，派员从游，专研电影学理论，同时为完善戏院设施作预备；⑤ 1924年夏，有陆港电影研究家及记者赴日本，访问日本活动写真株式会社，并到其位于京都之关西摄影所参观，后在《影戏号》撰文介绍该公司的资本、演员及摄影所之规模、著名演员等。⑥

在进军国外市场方面，有文章谈及中国影片《红粉骷髅》及《古井重波记》皆有英文译名，并提出"我国影片不独是专为本国需求而制的"，而是有"争回中国影片的地位"及像外国影片一样、"把国外的金钱运回祖

① LY：《影戏的研究（续）》，《华字日报》，1924年11月15日，第4张第14页。
② 诗鹤：《电影译名不统一的弊害和补救办法(续)》，《华字日报》，1924年9月20日，第4张第14页。
③ 觉非：《明星正名》，《华字日报》，1924年5月31日，第4张第13页。
④ 诗鹤：《电影译名不统一的弊害和补救办法》，《华字日报》，1924年9月6日，第4张第14页。
⑤ 亚觉：《通讯》，《华字日报》，1924年7月12日，第4张第13页。
⑥ 鲍振青：《日本关西摄影所访问记》，《华字日报》，1924年8月9日，第4张第14页。

国"的使命。① 但同时，也有意见认为中国电影的水平还有待提升，对于有中国影片做出一些吸引外国市场的行径，例如中英对照的字幕，抱质疑态度，建议中国制片人应先专心在艺术方面下功夫，认为待艺术有所进步中国电影自然会受外国欢迎。

结语

香港早期电影活动在 1920 年代中期逐步迈向高峰，但也就在这生机蓬勃之际面临一个重大冲击。

1925 年 5 月 30 日上海发生"五卅惨案"，上海宣布全市罢工，引发中国各地响应。6 月，香港开始有学生罢课、工人罢工；至 6 月 29 日，响应罢工的人数达 25 万，② 占当时香港总人口 60 万人的四成多，而因罢工返省或避祸返乡的人，更是为数不少。省港大罢工爆发后，香港陷入了对外交通断绝、市内交通瘫痪、大量商户倒闭、粮食物资短缺、食品价格飞涨的局面。当时，香港的大部分中英文报纸因排字工人响应罢工而停刊，其中《华字日报》于 1925 年下旬方才复刊。③ 罢工爆发初期，政府为防有人聚众闹事，下令各娱乐场所包括电影院关闭，并禁止居民无故夜出。至 7 月之后，因警力加强，宵禁时间方由晚上 6 时开始延至 10 时，电影院逐渐恢复营业。④ 到 1926 年 10 月 10 日，罢工方告结束。

这场持续 16 个月的罢工，严重冲击香港的日常生活之余，也大大打击了正在奋力向前的香港早期影业。据当时刚在广州建立制片场的黎民伟所记，罢工行动令港粤交通断绝，广州拍成之片不能运港洗印，工作大受影

① 醒初：《画名的研究（续）》，《华字日报》，1924 年 8 月 9 日，第 4 张第 14 页。
② 刘蜀永：《简明香港史》，香港：三联书店（香港）有限公司，2009 年，第 147 页。
③ 陈谦：《香港旧事见闻录》，香港：中原出版社，1987 年，第 300 页。
④ 同上书，第 305 页。

响。① 罢工结束后,《华字日报》有一则《香港画片公司之调查》,总结在罢工前成立的香港制片公司有十七家,"但自工潮发生后,各画片公司或因经济不前,或因别事掣肘,存者甚寡"。②

香港早期电影工业在初创时期即遭遇停滞,无疑对其往后发展有所拖延:"初创时期的香港电影产业结构非常简单,无论是制片产业或是发行产业都没有形成什么规模,仅有少量的制片机构和戏院。香港电影产业自舶入到 20 世纪 30 年代初都发展得非常缓慢。"③ 的确,1920 年代属于香港影业起步之时,存在"本地市场小,资本小,人才少,原创力不足"等弱点。④ 但同时,1920 年代见证了华资电影实业在香港兴起,香港华人承接洋人的主导角色,在经营香港影业上有多方面的尝试。更重要的是,随着电影的日渐普及、陆港影业的逐步发展,令时人对电影现象的思考日深。电影不再被视为猎奇的玩意,而是一种值得被弘扬的实业、需要被解读的文本、被理解的科技、被批判的艺术。这个方向对往后香港影业发展具有深远影响。因此,在追寻香港电影发展轨迹之时,1920 年代对于香港早期电影景观的构成,特别是其承传角色,实在是不容忽视,值得再作研究。

① 黎民伟:《失败者之言:中国电影摇篮时代之保姆》,见罗卡、黎锡编:《黎民伟:人、时代、电影》,香港:明窗出版社,1999 年,第 170 页。
② 《香港画片公司之调查》,《华字日报》,1927 年 8 月 1 日,第 2 张第 3 页。
③ 赵卫防:《香港电影产业流变》,北京:中国电影出版社,2008 年,第 2 页。
④ 周承人、李以庄:《早期香港电影史(1897—1945)》,上海:上海人民出版社,2009 年,第 111 页。

早期电影史料汇编与考证：
以民国时期广州报纸为例

✠ 罗娟

前言

美国学者罗伯特·艾伦和道格拉斯·戈梅里指出，在地方电影史的研究中，地方志、地方报纸、电影行业报纸、名录、照片、档案、采访和影像资料等均可作为研究史料。然而，对中国的民国电影地方史而言，由于其早期受到战争的破坏、政治的干预、贫困的制约、以及观念的淡漠等诸多因素的影响，导致很多珍贵的影像资料、文字资料严重匮乏，使得学界对这个领域的研究变得异常困难。值得庆幸的是，随着以往封存资料的逐步开放，民国报纸作为时代的见证者，以其所涵盖的丰富的电影信息（包括电影新闻、评论、广告等）和真实全面的历史再现性而逐渐进入史学研究者们的视野。学者陈嘉栋说"报纸的详报性、评述性与再确认性，是始终吸引当代传媒受众的特性所在，而其引导功能恰恰成为介入影视文化建设的重要途径"。① 也有文化或电影研究方面的学者指出："上下追踪，左右逢源，报刊因此可以帮助后世的研究者跨越

① 陈嘉栋：《报纸与影视文化》，《新闻大学》，1995年，第7期，第14—15页。

时间的限隔,重构并返回虚拟的现场,体贴早已远逝的社会、时代氛围。"①
"报纸不仅通过影片批评和放映广告诉诸电影作品与它的创作者,而且通过其他各种方式,诉诸电影从制片、发行到放映的各个环节以及电影的政策法规和交流传播。只要用适当的态度去对待,跟电影的回忆录和口述史相比,报纸所存留的电影史应该更加全面,更加鲜活,也更加具有说服力。"②目前,已有不少学者借用民国时期的报纸史料对上海的地方电影史进行了深入的研究,其中程季华的《中国电影发展史》就最具有代表性。现今,也有不少其他上海电影研究专著,比如郦苏元和胡菊彬的《中国无声电影史》(1996)、方明光的《海上旧梦影》(2003)、《从〈申报〉看 1933 年的国产电影》(2008)、胡霁荣的《中国早期电影史:1896—1937》(2010)等等。但遗憾的是,通过民国报纸对沪外其他地区早期电影进行的研究却非常稀少。目前,仅见个别研究尚有一定的涉猎,如李道新的《民国报纸与中国早期电影的历史叙述》(2005)、北京电影学院博士刘小磊的《中国早期沪外地区电影业的形成》(2009)、文博助理馆员骆曦的《地方现代化的触角——论民国时期泉州的电影娱乐》(2010)、洪卜仁的《厦门电影百年》(2007)。由此可见,民国报纸的作用虽已为人所见,但却还未能真正大量地为人所用。

让人欣慰的是,最近香港浸会大学叶月瑜老师主持了一个名为"中国解放前沪外电影业研究(1900—1950)"的项目。该项目联合了美国伊利诺大学、复旦大学和深圳大学共四所大学的教师与学生,选取了除上海之外的香港、天津、杭州、重庆、广州等城市的民国早期报纸,并进行铺地式的史料挖掘与收集工作,试图将这几个地区里与早期电影有关的资料从长久被封存埋没的故纸堆中"挽救"出来,集中统一整理后再抄录汇编,并欲在此基础上设立一个由真实、全面、有价值的史料组成的庞大而系统的民国地方电影史文献数据库。此举不仅将原始报纸中的一个个印刷文字变

① 夏晓虹:《晚清女性与近代中国》,北京:北京大学出版社,2004 年,第 1 页。
② 李道新:《一个电影史研究者的心灵絮语》,《电影文学》,2007 年,第 2 期,第 4—6 页。

成现今的电子文字便于人们阅读查找,更为今后地方电影史的研究提供数据检索与引用的便利。这个工程浩大的项目一旦完成,必然会对该领域带来直接有力的学术贡献:它不仅能将研究者们从浩如烟海、模糊不清的故纸堆中"解救"出来,大大降低研究获取资料的难度,优化研究的进程,并且能提高人们对地方电影的研究兴趣,增强研究信心,为今后地方电影史研究打下厚实而坚固的基础,更能为以后其他地方电影史的研究工作提供有效的借鉴。

笔者有幸参与了这个项目,对民国时期广州报纸的电影史料进行了长达一年有余的收集整理和录入汇编工作,为将来建立全面系统的史料数据库尽了一点绵薄之力。也正因为这个项目,笔者得以从大量繁多的民国报纸中,看到电影这个近代才出现的新事物在早期传统广州中丰富多样的存在形态。如今,这个项目结项在即,笔者特将此次研究过程中的史料汇编的实操方法做一个回顾总结,以此还原旧报纸史料汇编方法论上的实际操作意义,并亦将相关研究发现的数据做一个总结,以期抛砖引玉,为日后更多的基础数据研究起到借鉴作用。

史料汇编的方法路径

针对早期广州的报纸进行集中系统的收集、梳理和整理,笔者总结了一个操作路径图如下(见图1)。

第一步:报纸鉴别筛选

当娱乐色彩浓厚的电影遇上具有强势传播影响力的报纸,二者的命运便开始息息相关。前者丰富了后者的内容与表现形态,为后者提供了更多的社会舆论话题;而后者不仅呈现了前者的发展面貌,还为前者提供了

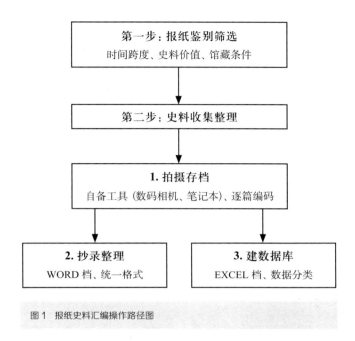

图 1 报纸史料汇编操作路径图

广告宣传与评论建议。陈嘉栋就发现"报纸从初期尾巴式地搞些'明星追踪'、'花边新闻'之类,提升为社会的评议、新作的纪实和新论的先导,与影视新媒介平等协作、共同推进"。[①] 笔者查看了广州报业相关书籍,了解广州报业的基本情况后,找到广州民国报纸馆藏条件最好的图书馆——广东省立中山图书馆,[②] 集中时间统一翻阅搜索目标,多次前往该馆查阅相关报纸并分析比较。笔者以时间跨度和影响力为标准,将早期广州报纸进行分类:将报纸经营时间跨度长以及影响力大的报纸定为一级搜索目标,将跨度时间不太长但集中在二三十年代经营以及影响力一般的报纸定为二级搜索目标,然后以报纸对电影关注度、报纸时间跨度以及馆藏条件为标准,再次进行剔除。这样,笔者最先发现了馆藏条件最好、电影关

① 陈嘉栋:《报纸与影视文化》,《新闻大学》,1995 年,第 7 期,第 14—15 页。
② 笔者选择以广东省立中山图书馆作为基础数据收集点,该馆创建于 1912 年,是国家一级国书馆,也是广东省古籍保护中心,其藏报年代亦始于民国之时,且管理口碑良好。

注度最高、时间跨度又相对较长的官办报纸《广州民国日报》；然后再通过比较，找到了时间跨度相对较短、馆藏条件一般但集中在二三十年代经营、对电影关注度非常高且影响力非常大的民营报纸《越华报》；最后在大量比较筛选后定下时间跨度较长、对电影关注度非常高但馆藏条件相对较差的民营报纸《公评报》。而经过查阅省级大报如《国华报》（1916—1950）、《七十二行商报》（1910—1947），地方报纸如《汕报·汕头版》（1929—1949）、《星华日报》（1931—1949）等报纸后，发现其电影史料价值很低。除了一些广告之外，很少有比如影评、影业报道甚至是明星花边新闻等等之类的报道，而且馆藏情况也比较差，存在大量散缺情况，故均被排除。最后，这三份特别坚持偏爱电影的报纸终于被筛选了出来——《广州民国日报》《越华报》和《公评报》（见图2）三份报纸在馆藏缺失上互为补充，

图2 《广州民国日报》《越华报》和《公评报》的报头

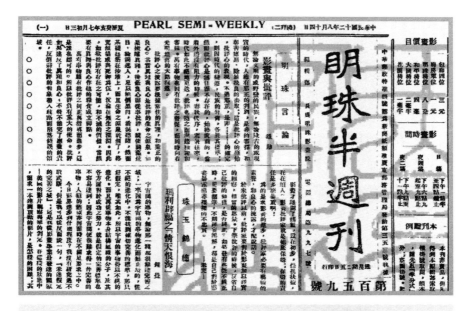

图3　1923年8月14日《广州民国日报》之"明珠半周刊"（图片来自人馆拍摄的报纸截图）

表1：1923年8月14日《广州民国日报》之"明珠半周刊"内7篇与电影相关的文章*

序号	数据标题	作者	数据类型	内容摘要
1	影画与批评	雄勋	电影理论	本文首先界定"批评"本身的作用与意义，然后再对电影的批评提出其要求和希望
2	玛利辟福之《情天恨海》	钟觉	国外影评	本文从电影理论角度阐述了剧本和主演在一部影片上的中心地位，也肯定了该片的主演
3	美宝罗文Marbel Normand小史	国华	国外影人	简述美宝罗文的成名史
4	名伶年龄和杰作	志平	国外影人	简述夏劳哀的成名史
5	国人摈弃长片之一班	潄芳	国内影业动态	对放映长片与否做调查，找出对长片不满意之三点，求解决方法
6	字字珠玑	国华	国外影评	以影片剧情观照现实生活，或假或实
7	明珠消息		国外影业动态	简述一点别国影界的消息，并表示对日本的做法颇为不满

*表中，与国外电影相关的文章有5篇，与国内电影相关的只2篇，这正证实了当时影业的外强内弱。

在报道倾向上官办民办亦互为补充。因此，这三份报纸对电影大量有力度的关注基本可使早期广州影业形态得到丰富的呈现，这三份报纸也成为此次广州地区电影史料汇编收集工作的主要史料来源。

这三份报纸的具体情况简单介绍如下：

《广州民国日报》

该报新闻纸第44号，社址广州第七甫100号。起初由国民党员吴荣新等于1923年6月集股自办，1924年7月15日被国民党广州市执行委员会接办，之后于1924年10月27日收归国民党中央宣传部。陈济棠时期（1929—1936）为其政治宣传工具，1936年陈下野后为南京国民党中央宣传部接收，直至1936年12月31日停刊，后被改组为《中山日报》。中山图书馆馆藏从1923年8月1日开始直到1936年12月31日，时间跨度近13年，缩微共计95卷，收集非常齐全。而该报"明珠半周刊"自1923年（即民国十二年）的8月14日起，便开始有专门的电影影评文章以及对外国电影相关情况的介绍性文字（见图3和表1），其中影评、影人、影业类文章分别有3篇，理论类文章有1篇。该报报道之初就颇具专业性和全面性，实属难得，因此被称为广州报界最早介绍电影的报纸。[①]1925年5月15日《广州民国日报》出附送"影戏周刊"以期"说明电影之原理，指导介绍各国名伶之照片与小史，批评剧本……为广州唯一有趣味之刊物"。

经过抄录和数据库整理之后，笔者将该报馆存的主要报道电影的文章做了集中的分类统计，见下表：

表2：二三十年代《广州民国日报》与电影相关的文章分类统计表（共计1311篇）*

类型	影人	影评	影业动态	影讯	杂论	电影理论	影人传记	电影史	电影说明	读者来信	总计
篇数	372	332	260	83	80	58	49	40	36	1	1311

* 杂论类不专属于任何类型，不报道电影而是报道由电影引起的其他社会百态，或分析或讽刺。

[①] 梁君球：《广州报业（1827—1990）》，广州：中山大学出版社，1992年，第104页。

《越华报》

该报新闻纸第 5522 号，社址广州第七甫 58 号。1926 年 7 月创刊，1950 年正式停刊，其中 1938 年 10 月 21 日至 1945 年 10 月 19 日有休刊。编辑兼发行人是当时广州著名报人陈柱亭、伍亚洲等。该报与《现象报》《国华报》并称解放前广州发行量三大民报，20 年代发行量曾达两万份，为全市之冠。1931 年始报纸销量高达五万份，创下广州商办民报发行纪录，该报还远销海外，拥有一定数量的华侨读者。中山图书馆对《越华报》的馆藏有 1927 年 9 月至 1938 年 10 月和 1946 年 1 月至 1950 年 2 月这两个时间段，时间跨度有 15 年之久，缩微共计 23 卷，有部分缺损。该报第一页自创刊起就常见一些电影明星的近照，每日第五页都会有电影的广告发布。从 1929 年 1 月 8 日始，就可在"快活林"栏目内见到与电影相关的文章。1935 年 6 月 30 日始开办影潮专栏，逢周三或周六出版。该报馆存中主要报道电影的文章统计如下表：

表 3：30 年代《越华报》与电影相关的文章分类统计表（共计 308 篇）*

类型	影业动态	影人	影评	影讯	读者来信	电影技术	杂论	总计
篇数	98	93	66	11	5	6	29	308

* 杂论类不专属于任何类型，不报道电影而是报道由电影引起的其他社会百态，或分析或讽刺。

《公评报》

该报社址广州第八甫 53 号。创刊时间为 1924 年 10 月，停刊时间为 1949 年 4 月，为"钟氏家族"所办，钟常纬为主办人，其长子钟超群为社长，次子钟佐履为发行人，起初聘陈柱亭为总编辑，后陈顶受《越华报》离去，由李一尘、区慵斋继任。因广州沦陷，该报曾于 1938 年 10 月至 1945 年 9 月 5 日休刊。中山图书馆在 1926 年 10 月至 1936 年 12 月和 1945 年 10 月至 1949 年 4 月这两个时间段之间的收藏相对完好，时间跨度有 13 年之多，缩微共计 18 卷，缺损有些严重，但亦比其他报纸要好。从 1927 年 7 月 8 日开始，在该报第二页"大罗天"版内，时有对影评影人等文章

报道,还出有电影特刊。另外,该报在第五页底端开辟有电影广告与简介的专栏。与其他报纸不同的是,其不单只有影院广告,还配有对影片的特点介绍和短评等。该报馆存的主要报道电影的文章统计如下表:

表4:二三十年代《公评报》与电影相关的文章分类统计表(共计181篇)*

类型	影人	影业动态	影评	杂论	电影说明	电影理论	总计
篇数	77	66	18	16	3	1	181

* 杂论类不专属于任何类型,不报道电影而是报道由电影引起的其他社会百态,或分析或讽刺。

第二步:史料收集整理

第一个阶段:拍摄存档

笔者自带高像素轻便的相机、记事本和笔,平均每个星期用3到4天时间定点广东省立中山图书馆,逐页翻看阅读报纸,将任何与电影相关的文章和广告进行逐篇拍摄,并在记事本上依次记下相机自动生成的照片序号、对应文章(广告)名称和刊登日期。每天白天平均拍摄6个小时,晚上回住处后,根据照片序号将广告和电影文章按日期进行分开编码(见图4、图5),拍摄时间长达5个月(2011年7月—11月),共计编码存储照片5397张。

图4 电影文章编码笔记示例("Q036.1"为缩微胶卷号、"N_029"为缩微胶卷图片张号、"0612P2C2"为6月12号第三版第二页、"火牛_"为文章名、"[981]"为相机自动生成的照片序号)

图5　照片存档示例（"0922P10 文 B"为 9 月 22 号第 10 页电影文章照片第 2 张）

第二个阶段：抄录整理

以时间顺序将每篇报纸文章按统一格式抄录到 WORD 文档，共计抄录文章 3070 篇，总字数近 205 万字。其中《广州民国日报》1311 篇文章，共计约 104 万字；《越华报》600 篇文章，共计 46 万字；《公评报》1159 篇文章，共计 55 万字。抄录时，由于资料之多需要雇人抄写，而考虑到抄写人对旧报纸编排以及电影文章的敏感度较低，不仅需要告知抄录人必须要注意的抄录格式（见图6），还需要在必要的文章拍摄照片或扫描图片上标注清楚（见图7），需要标注的照片有两千多张。

第三个阶段：建数据库

抄录之后再进入建库阶段，即将所有文章进行分类并提取相关数据到 EXCEL 档，建成数据库。在这一阶段，必须将文章所包含的所有相关信息填入列表内，分类有：刊载年份、刊载日期、资料标题、作者、出版地、张别、版别、附张名称、附张张别、附张版别、专栏名称、报刊名称、报刊编码、资料类型、内容摘要、涉及机构、涉及人物、涉及影片、备注等（见图8）。考虑到对史料的熟悉度以及对电影相关知识的敏感度问题，此阶

160　走出上海：早期电影的另类景观

图6　抄录格式要求

图7　抄录文章标注（敦写"1、2"代表同一篇文章的两部分，箭头代表文章的阅读方向）

早期电影史料汇编与考证：以民国时期广州报纸为例　161

图8　数据库列表示例

段是不可以雇佣他人来操作的。第二、三个阶段的任务可以同时进行，任务浩大繁多，费时一年有多，即 2012 年 1 月至 2013 年 9 月。

这两大步骤的完成共计用时两年之多，即从 2011 年 7 月至 2013 年 9 月（见表5）。这期间所从事的事情之繁多琐碎，任务之重，是可以想见的，而过程中还要承受心理上的孤独以及面临毕业季的焦躁。尽管如此，每当看到任何一点有价值的史料，内心都不由得窃喜欢呼。笔者以为，这应该就是研究者面对任何困难时所能够看到感受到的最大慰藉吧。

表 5

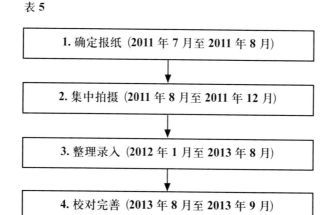

1. 确定报纸（2011 年 7 月至 2011 年 8 月）

2. 集中拍摄（2011 年 8 月至 2011 年 12 月）

3. 整理录入（2012 年 1 月至 2013 年 8 月）

4. 校对完善（2013 年 8 月至 2013 年 9 月）

史料汇编过程中遇到的考证与修正

《广州电影志》

《广州电影志》是 1993 年由广州市电影公司受市文化局指示所编修完成，全书共计 120 页，涵盖建国前和建国后两大阶段的广州影业，内中关于早期影业的部分不到三分之一，相关数据可做参考之用，此书亦是目前为止较早且相对较全的专门介绍广州电影的书籍。① 但笔者发现，迄今为止所有与广州影业有关的研究都主要以这本书作借鉴并加以引用，包括已经出版成书的刘小磊的《中国早期沪外地区电影业的形成》中"中国沪外地区出品电影总目录"和"沪外地区民营电影公司列表"中广州部分的数据统计、《粤港电影因缘》一书中部分提及广州制片业的文章中所采用的数据记录，还有其他论及香港早期电影史的书籍中不得不提及广州时而采用的数据等等，这些引用似乎客观上已使得这部当初官方主导的作品成为当下研究广州电影史的最常引用范本。

笔者经过仔细阅读，发现《广州电影志》对 1925 年至 1927 年这段时期内 6 家影片公司的记录虽没有疏漏，但可惜的是，对 30 年代广州影业的再度兴起没有做出特别说明，而且对 1932 年之后广州新建的影片公司记录也十分简短，缺乏对具体创立时间和创办人的详细记录，更没有新摄制影片的具体负责人及主要演员的记载，甚至一些在当时颇有影响的公司被直接遗漏。在神龙的一篇名为《本市影坛之新形势》的文章中所提到的合众、亚洲、华艺、远东、柏龄、现代、春潮这七家公司中，② 被《广州电影志》遗漏的就有远东、现代和春潮这三家。为了方便后续地说明，笔者现将《广州电影志》的部分原文抄写如下以兹证明：

① 广州市电影公司编:《广州电影志》，广州: 广州市电影公司，1993 年。
② 神龙:《本市影坛之新形势》,《越华报》，1932 年 10 月 28 日。

十、华艺影片公司

经理：谢醒侬。出品影片有：《裂痕》《前进》《花落见花心》等。

十一、联星影片公司

设于十八甫，主办人：柏景熹。曾出品影片《侠影魔魂》。

十二、紫薇影片公司

设于下九路，主办人：邝册笑。出品影片有：《无敌情魔》《璇宫金粉狱》等。

当时，在广州制片的机构及产品尚有：合众公司《炮轰五指山》、时代公司《义道》、艺联公司《瑶山艳史》、五年公司《前途》、珠江公司《情茧》、华南公司《山西好汉》、国联公司《并蒂莲》、智星公司《沪战遇险记》。上海慧冲公司"一·二八"淞沪战争爆发后南下，在穗摄制的《中国大侠》；广东电影摄制组摄制的《琼苗之光》。另尚有一亦称"广州"的公司，曾摄制《粉碎姑苏台》《唐宫绮梦》两片。①

因没有可供直接采用的数据，笔者只好从散见的报纸文章和广告中寻找蛛丝马迹，将制片公司、影片信息以及相关影院资料做统一的收集与具体的记录（相关详细考证的引源与出处请参见附录1、附录2、附录3和附录4）。经过大量的考证之后，笔者认为着实有必要将《广州电影志》有质疑的部分或者无法查证的数据在此明确指出，冀以希望后续他人的研究能够有更详尽的查证与探讨。

十三处考证与修正

1. 光亚画片公司存在与否以及影片《从军梦》的所属：《广州电影志》第60页记载《从军梦》于1926年由该公司摄制。但查《广州民国日报》

① 广州市电影公司编：《广州电影志》，广州：广州市电影公司，1993年，第60—61页。

1926年6月7日一文《我对于国产影片之乐观》的描绘是："试观我粤，影界人才非不多，制片公司之资本非不充，编剧大家亦不少，何以民新公司之'胭脂'，□□公司之'从军梦'，钻石公司之'爱河潮'一出，竟为人诟病备至"。①（见图9）"□□影片公司"在报章上印刷清晰，却可以隐讳，而在《粤港电影因缘》第15页中记录"香港光亚公司迁来广州，改称光亚画片公司，厂址在一德路靖海路的西南角，在1926年拍摄了一部影片《从军梦》，同年2月5日在香港上映"。因此，"□□影片公司"不标明"光亚"的原因是什么呢？这对原有情况提出了质疑。

2. 影片《添丁发财》的摄制公司：《广州电影志》第60页记该片为"广州画片公司"所制。查《广州民国日报》1928年2月2日的《今年电影谈》一文中谓该片为一家名叫南越的公司所制，原文："又有可纪者。则南越公司。摄制一套'添丁发财'。预备元旦放影。以取意头。不料预卜不灵。元旦不能放影。他日新春已过。始来开影。吾信人数必可数计。"而后，该报2月6日至9日，以及《公评报》同年2月8日第一页的广告，均显示其为"广州南越影片公司出品"，在永汉和中央（即1929年更名为"中国"）两家影院同时放映。而关于"广州画片公司"，则遍阅报章而无所获。关文清也在他的《中国银坛外史》第127页中有说"有家南越公司，在西关大屋里，拍了一部谐片《添丁发财》"。②因此，种种证据可以推定《添丁发财》实为"广州南越影片公司"所制作。

3. "慧冲影片公司广州部"及其影片：《广州电影志》对慧冲公司的记录只有一句话"上海慧冲公司'一·二八'淞沪战争爆发后南下，在穗摄制《中国大侠》"。通过查实史料，笔者发现除了《中国大侠》，慧冲公司还出品过《上海中日战争大全》和《中华光荣史》。1932年3月21日，中华电影戏院与慧冲影片公司合作发布"请爱国者特别注意"书，并谓其于23日公映《上海中日战争大全》（全部八本）"由慧冲影片公司先邀准蔡军长

① "□□"应是报社印刷留白，略而不语的意思，相当于现在的"某某"，具体原因不明。
② 关文清：《中国银坛外史》，香港：广角镜出版社，1976年，第127页。

不宜違反多人之心理。（二）演員一舉一動。須切合劇中人身份。毋稍涉浮薄。拣太過。尤宜審慎。以英俠而含有宣傳革命之旨者爲上。若陳陳相因。非艷情則哀情。縱或暢銷一時。勢必終歸淘汰。斯又何苦爲之。（三）劇本之選擇。覘知迎合下流社會觀感。祇知迎合下流社會觀感。試觀我學。製片公司之資本非不充。編劇大家亦不少。何以民新公司之『脂膏』。□□公司之『從軍夢』。鑽石公司之『愛河潮』一出。竟爲人詆毀備至。使後之欲鑑賞劇者。烏可忽耶。對于演員之訓練。劇本之徵求。闆而卻步。無乃犯以上之弊而已。由是觀之。從事影業者。烏可忽耶。

吸引女演員爲主旨。（四）劇辦電影公司。以冀發橫財。（五）……總而言之……他們所以……無非是酖於酒色理……諸君。我那朋友說的。或許不爲錯吧。因爲我朋友。他並不是一個頑固的人。他也是個嗜好電影的人。振他說。他曾加入過□□影片公司。於極短時間。就退出了。唉。電影是我們的高尚的娛樂品。它的功能、影響社會很大。好容易。我們中國。他有所謂自製影片。但是眞使生這種怪相。我不得不爲電影痛哭。

图 9 《广州民国日报》1926 年 6 月 7 日刊登的《我对于国产影片之乐观》和 1925 年 7 月 25 日刊登的《为电影哭》

发给战地通过证,遣摄影员冒险摄得,能显示两军对垒之近景,是沪战大全最完血搜罗最富之一部"。22 日更是用整版广告加以宣传,并刊登了第十九路军总指挥部颁发的长期通行证,以及交通处长唐德煌为保证慧冲公司的战地摄影者的人身安全而给相关各军司令部的手写函件。24 日,中华戏院加刊登范其务和黄强给蒋总指挥、蔡军长、戴司令的手写信,希望能派人做向导带至各处战地拍摄以使国军之宣传无遗留,并指出"联华公司战区影片,均其多为战区残迹,军队及战斗的实情太已缺少耳。张慧冲等,不怕任何危险,想必能得好成绩也"。27 日广告中再次声明"此片之千真万确是有书为证,若非万全,安敢说明是无声片"。以上种种证据证明,该片实为慧冲公司所拍摄。而对于《中华光荣史》,1932 年 6 月 25 日,中山戏园广告为其做广告宣传,谓该片是"张慧冲氏认为生平摄制最得意最满意的一部"(见图 10)。笔者查阅《中国早期电影史》发现,在关于上海所成立的电影公司所摄影片的记录表中,记录着"上海慧冲公司"至 1931 年之后便不再有出品影片,由是,我们可以理解为慧冲公司至 1931 年之后便没有在上海出品任何影片。① 所以说,慧冲公司实际是于 1932 年在广州共计拍摄了三部影片。

4. "远东图片新闻社电影组"的定类及其所拍的影片:《广州电影志》将其收录入"只见机构尚未见产品"一类,仅见其名而未见其他任何资料数据。而查《越华报》1933 年 10 月 28 日一篇名叫《本市影坛之新形势》

图 10　中山戏园放映《中华光荣史》广告(《广州民国日报》,1932 年 6 月 25 日)

① 胡霁荣:《中国早期电影史:1896—1937》,上海:上海人民出版社,2010 年,第 158 页。

的文章，其中详细列举了当年广州本地几家制片公司的近况，有专门提到"远东影业部"，并谓"查远东虽非纯粹影片公司，第彼之出品，已有《淞沪随军日记》及《十九路一伤兵》，又曾摄得《心腹之患》一片，兹者《琼岛风云》经已拍竣，已定期来月在新华戏院公映"。之后，《越华报》11月23日的《新片上市讯》一文中就指出有远东出品的《琼岛风云》，11月25日更是直接赞扬远东"努力于电影业，不遗余力，去年在上海摄制《淞沪随军日记》及《十九路一伤兵》两片，曾为观众称许，去年秋间，该社复奉命□赴江南琼崖拍片，① 在江南摄得《赣南剿匪记》，□□兹摄得《琼岛风云》，□□知后摄竣公映，该社社长冼江乃于月之四日携《琼岛风云》赴港，□□该片在京沪华北放映，并到南京取准映执照，其间经过，与本市影业颇有关系，爰投录本林，以为从事影业及关心电影者告。查广东影片，向来不为外省人重视，以地方观念故耳，自《赣南剿匪记》改为《心腹之患》在沪公映后，粤片逐渐得外省观众同情"。可见该文作者神龙对远东影业组为广州影业所做的贡献给予了充分的肯定。故此，只给"远东""只见机构尚未见产品"的归类应是不当的，至少以上两篇文即可证实其曾经摄制过影片。除了以上几部外，在其所摄制的影片中，还有一部于1935年拍摄的军事教育片《集中军事训练》，《广州民国日报》1935年11月9日刊登了新华戏院放映该片的广告，并特别指该片为"本地远东新闻社电影股"所摄。

在上述五部影片中，《广州电影志》对《淞沪随军日记》《十九路一伤兵》《集中军事训练》这三片均无记录，并认为《琼岛风云》和《心腹之患》两片为西南影片公司所摄制，但遍查报纸史料亦是毫无该公司的踪迹。而在《广州民国日报》1933年11月12日广告中显示广州新华戏院和上海北京大戏院、香港太平大戏院三大影院同日放映"剿匪片"《琼岛风云》（又名《琼崖剿共记》），并指出该片由第一集团军摄影队摄制。故此，通过遍查报纸史料，本文能证明五部影片的存在且前三部为远东所制，而后两部

① 此黑框代替报纸印刷文字中模糊不可辨认之字。下同。

的所属却无可考证排疑。

5. 广东合众电影工业公司及其影片：在《广州电影志》中关于合众公司的记录只有"合众公司：《炮轰五指山》"这几个字。通过广泛深入查证，有《公评报》和《越华报》载文证实了《炮轰五指山》的存在：《公评报》1933年10月22日的《棉市影讯》中提到该公司的任老板正商议《炮轰五指山》的影权，《越华报》在1933年8月9日《紫葡萄为李丽莲选曲》、9月8日《〈璇宫金粉狱〉拍摄拾零》、10月28日《本市影坛之新形势》、11月23日《新片上市讯》等文章也有提及。如《越华报》1933年10月28日文《本市影坛之新形势》谓"合众老板为任筱明，资本颇为雄厚，查该公司曾购得天一《追求》《芭蕉叶上诗》版权，并于数月前组摄影队到琼崖拍摄（炮轰五指山）一片，现经冲出，一印拷贝，即可公映，查合众各等机件齐全，如能搜集人才，加以努力，前途未可是也"。然而，该公司并非只有出过这一部影片，查1932年12月1日《广州民国日报》广告，有大德戏院放映广东合众电影工业公司制作的《战地二孤女》，并说明全部广州话局部彩色片，宣扬铁血主义，表达爱国战斗的热情。1934年4月17日，更有永汉戏院为其放映的益智片《广州体育大观》大做广告，并指出该片由广东合众公司出品。据此两篇广告，应将《战地二孤女》和《广州体育大观》这两部影片记录在合众公司的贡献之列。

6. 柏龄影业公司及其影片：《广州电影志》记载该公司所作影片《我们的天堂》在报纸史料中查无可证，但却发现有一部名叫《怒潮》的电影与柏龄影业公司时有出现在报道中。如《越华报》1933年9月20日的《开拍怒潮之柏龄》详细介绍了此片的演职员情况，并且10月28日又有文《本市影坛之新形势》中专门提出该公司并介绍《怒潮》的拍片进展。以此两篇文，应可证明该公司至少曾经有拍摄过《怒潮》一片。

7. 华艺影片公司及其影片：《越华报》1933年10月28日在文章《本市影坛之新形势》中，专讲华艺公司"出品已有《前进》《裂痕》两部，现定十一月初开拍《鬼屋魔灯》一片，限两星期短时拍竣，其辈精神甚好，观其《前进》《裂痕》完成之速可知矣"。由此我们暂可推测出该公司要拍

摄《鬼屋魔灯》一片，但有无拍摄完毕并加以放映则无可查证。

8. 春潮影片公司及其影片《觉悟》：该公司与其影片均没有出现在《广州电影志》上，同样是在《越华报》1933年10月28日文章《本市影坛之新形势》中有提及该片，并且在11月23日《新片上市讯》中对《觉悟》的演职员和内容做了详细描述："春潮之《觉悟》一片，系本年四月初开拍，导演为盛小天氏，主演为女角郑丽容，男角为陈飞。片系描写一个青年误入恋爱迷途，卒至觉悟前非，遂加义勇军而止，此片摄竣多日，现已接驳完竣，准十八晚在摄影师汤剑廷住宅试片，惟闻该片尚未有定在何院放晨曲，而片名则决改为《她底半生》云"。除此之外，在11月24日的《影闻一束》中则再三提起："市之春潮影片公司为盛小天陈飞等所组织，曾拍一处女片曰《觉悟》，以郑丽容陈飞为主角。"故春潮影片公司及其影片《觉悟》也理应记入广州电影史册。

9. 现代影片公司和紫薇影片公司以及影片《璇宫金粉狱》：首先关于《璇宫金粉狱》，《广州电影志》认为该片为紫薇影片公司所制。但经过了解，该片实为紫薇和现代公司共同合作制作，而《广州电影志》却又对现代影片公司毫无记录。据考，《越华报》1933年9月8日文《〈璇宫金粉狱〉拍摄拾零》中对该片的演职员和剧情作了介绍，开篇第一句即说明该片为"现代公司与紫薇公司合制"。之后，11月23日的《新片上市讯》更是直接将该片合写为"现代紫薇公司之《璇宫金粉狱》"，故此而推即便可确信这次的合作。至于现代影片公司，《越华报》1933年8月17日的《影界碎闻》中便有记载，谓其正在赶制演员服装，为《璇宫金粉狱》开拍做准备，并于9月16日左右大宴各界，新闻界、影界与社会名流多被邀请，以为该片造势。故此，该公司的存在也是确信无疑。

10. 广州有声影片公司及其影片：查《公评报》1936年5月21日文，有对《粉碎姑苏台》的拍摄过程以及导演王乃鼎的拍摄手法进行详细描述，《广州民国日报》在1936年9月6日的《粤语影片论》中记载该片为"广州公司"所制。而刘小磊在其《中国早期沪外地区电影业的形成》中，"中国沪外地区出品电影总目录"却将《粉碎姑苏台》记为"广州三星影片公

司"所出品，这是不正确的。

除上述影片外，《公评报》对电影《妇唱夫随》也进行了报道。在1936年1月14日的文章《〈妇唱夫随〉摄影参观记》中指出"最近有两家公司在本市拍制广州市第一部全部发声映片相号召，一家名叫天虹，一家名叫广州……广州公司之《妇唱夫随》已拍制过半"，在当天的文章中广州有声影片公司为该片所出的广告，谓该片为广州市第一声，全部粤语声片，蛇仔利主演，不日放映。甚至于同一天还有该公司发布的征求剧本的通知。故影片《妇唱夫随》也应列为广州公司的贡献。

11. **关于黄沙影院**：根据报纸史料，笔者发现有一家"黄沙影院"曾在1930年短暂存在过。在《公评报》1930年1月25日的文章《黄沙影院又以开幕闻》中提到，该影院位于"黄沙霉厂附近，亦为三等院之一，由西提影院旧职员马二先生所创办"。并且，《广州民国日报》载文谓该影院还于同年的3月20日上映医学生理画片。[①]之后5月9日，《越华报》以专文报道了该院因缺少资金和优质片源而无力支撑，在短短三个月内便倒闭，并亏损六千余元的消息。[②]《广州电影志》中未提及该院，不知是否因该院出现的时日太短不足为记还是别有因由，笔者不得而知。

12. **关于广州最先放映国产片的影院**：值得一提的是，宝华影院将钻石公司拍摄的《爱河潮》作为其开张大戏，但却被《广州电影志》误读，认为宝华影院即为广州市最先放映广州自产影片的影院，笔者认为这个说法可能有误。《广州民国日报》1926年2月25日有一篇名为《一瞥爱河潮》的影评中写道"耳食已久之爱河潮一片，为钻石公司之处女作，念日起，开影于南关戏院"。观片中"小港东山，荔湾葩埭，旧游之地，历历在目，在广州人观广州制之画，自感一种兴味也"。根据此文推测，南关戏院应该为《爱河潮》的首映之院；再者，《爱河潮》是自民新公司的《胭脂》之后

① 《影画解剖生理在黄沙戏院开映》，《广州民国日报》，1930年3月20日。
② 禅普君子：《昙花一现之黄沙影院》，《越华报》，1930年5月9日。

广州自产的第二部影片，而《胭脂》却始映于香港，^①因此说，南关戏院才是广州第一家放映自产片的影院。

13. 刘小磊的疏忽：有必要指出的是刘小磊在其《中国早期沪外地区电影业的形成》之"中国沪外地区出品电影总目录"和"沪外地区民营电影公司列表"关于广州部分的数据统计中，将1936年广州公司拍摄的《粉碎姑苏台》记为"广州三星影片公司"1932年出品，出品公司和年代都有误。不仅如此，刘还将1931年香港公司出品的《客途秋恨》、^②1934年上海明星影片公司出品的《红船外史》、^③1935年天一公司港厂出品的《梁山伯与祝英台》^④以及不可考证的《贤妇》和《卧薪尝胆》等共计六篇都归为"广州三星影片公司"于1932年出品。另外，刘将1933年天一公司出口的《白金龙》、1933年上海大金龙公司出品的《生活》、^⑤1934年天一公司出品的《歌台艳史》^⑥这三片都归为"广州非非影片公司"。实际上经过查证，"广州三星影片公司"曾与联华公司于1933年合作出产《母性之光》^⑦之外更非任何其他信息。而对于"广州非非影片公司"实乃对"上海非非影片公司"的误读，只因其创始人是广州名伶薛觉先。^⑧最后，还有年代有误者：如将1928年出品的《孤儿脱险记》记为1926年；1928年出品的《添丁发财》记为1927年；1933年出品的《心腹之患》《琼岛风云》《铁马贞禽》《裂痕》《前进》《无敌情魔》《璇宫金粉狱》《侠影情魔》《炮轰五指山》《瑶山艳史》《情茧》、1934年出品的《摩登泪》以及不可查证的《我们的天堂》《花落见花心》《沪战遇险记》《义道》《前途》《并蒂莲》《唐宫绮梦》等均被列入

① 黄爱玲编：《粤港电影因缘》，香港：香港电影资料馆，2005年，第115页。
② 同上书，第17页。
③ 李锐荣：《影后陈玉梅小史》，《越华报》，1934年11月7日，第1页。
④ 黄爱玲编：《粤港电影因缘》，香港：香港电影资料馆，2005年，第17页；及广告，《广州民国日报》，1935年9月16日。
⑤ 阿星：《海上新片讯（续）》，《越华报》，1933年10月25日，第1页。
⑥ 广告，《公评报》，1934年12月13日。
⑦ 广告，《广州民国日报》，1933年9月17日。
⑧ 浪漫生：《薛觉先夫妻与浪蝶》，《公评报》，1928年4月16日，第8页。

1928年。笔者认为《广州电影志》中对于广州制片的记录有相当大一部分没有年代且过于简略，这造成了后续研究者的误读。虽然没有误读之前它只是尚待查证的数据，但如果一旦误读形成出版成书并广泛传播，就会对后续广州影业的研究造成较为严重的后果。刘小磊的《中国早期沪外地区电影业的形成》早已由中国电影出版社于2009年出版，至今没有人对此本书中的数据提出疑问并加以探讨，笔者希望此时提出还能做出一定的补救与挽回。

除以上十三点之外，需要补充的是，《广州电影志》中记录的未见产品且报纸史料均不可考的机构有：民镜画片公司（创办人：麦君博）、东亚影画公司（创办人：梅宗浩）、第一民族画片公司（地址：广州西堤二马路）、爱群影片公司、真真活动画片公司、一鸣画片公司等，还有《香港电影跨文化观》第116页中提到的沈玉棠的五羊公司和程树仁的孔雀公司也同样未能获得考证。[①]

结语

大量的报纸史料不但证实了早期广州影业曾经的努力与贡献，亦凸显了《广州电影志》这一常被引用和借鉴的相对权威的书籍对史料记录的疏忽和失误，譬如仅笔者目前提出该书的疏忽就多达12处（该书第五章第一节"建国前的制片业"中有10处，第二章"大事记"中有2处）。由此可见，报纸史料的确显示出了它在早期电影史研究中独特的价值魅力。

而对于报纸史料的使用，笔者发现，不同的报纸因其定位不同而具有各异的报道特点和倾向，在电影史料的寻找和采纳中亦需根据它们不同的特性而分清重点和主次来查找。比如，《广州民国日报》作为广州政党当时

① 罗卡、法兰宾著，刘辉译：《香港电影跨文化观》，北京：北京大学出版社，2012年，第116页。

唯一的机关报，发行量大，覆盖面广，馆藏最全，其广告印刷精美，各大影院大幅广告好载于此。因此，若要寻求各大影院每日放映消息、价位、影院经营活动等信息，则非该报莫属，另外，因其机关报的身份，与电影政策相关的文章亦属它最多最全。而若要查到广州本地制片业或者影院业相关文章，则当属《越华报》和《公评报》，二者均是民营报纸，以关注本地新闻动向为最大卖点，但馆藏遗失太多是它们最大的缺憾。笔者对比三份报纸的关于二三十年代广州影业的文章数据发现，馆藏最全的《广州民国日报》有55篇，而馆藏不太全的《越华报》文章总数却达57篇，而且，前者没有任何广东省除广州之外的类似于汕头、珠海、佛山等地的影业文章，但《越华报》和《公评报》却有。故此，若想了解广东省除广州以外其他地区的影业情况，则后两份报纸可以提供一定的帮助，《广州民国日报》却不会有任何价值。在国内影业与国外影业的关注上，《广州民国日报》却有明显优势，而《越华报》几乎从不关注国外影业，《公评报》对国内影业关注几乎三倍于国外影业。因此，如若要想查看二三十年代广州对于国外影业的关注方面，则以《广州民国日报》为最佳选择，《越华报》则明显在这方面体现不了任何价值。

为了后续其他详细情况的参照与考证，笔者特结合三大报纸以及《广州电影志》《粤港电影因缘》等其他相关书籍的记录，将二三十年代广州的本土制片公司（附录1）、所制的本土影片（附录2、附录3）以及所出现的本土影院（附录4）的相关情况做了归纳列表，希望这几份列表也能起到一定的抛砖引玉的作用。

附录

表 1：二三十年代广州制片公司名录 [①]

公司名称	创办时间	主要成员	地址	所摄影片	备注
香港民新影片公司广州摄影场	1924年冬—1925年	黎民伟（资深国民党员，有与国民党元老和政要关系密切的背景）、黎海山、黎北海（三人均是广东省四会县人）	西关多宝坊（现荔湾区宝华路宝华中约，前清探花李文田大屋）	《胭脂》（1924）1924年12月27日摄制完毕，并于1925年2月23日在香港新世界戏院公映	该公司因其政治背景，遭致港英掣肘，不批用地。故不得不将摄影场设在广州。1923年—1925年间为广东革命政府和孙中山先生的革命活动拍摄了一批新闻纪录片。
钻石活动画片公司（Diamond Film Co.）	1925年夏—1926年	梁少坡、梁少杰（香港"钟声慈善社"的成员，擅长演白话剧而颇负盛名，亦原民新公司的重要成员）	西关多宝大街尾（清末赌商刘学询的开彩场）	《爱河潮》（1925）、《小循环》（又名《小迴圈》1926）	《爱河潮》根据香港钟声慈善社名噪一时的同名白话剧改编。
光亚画片公司	1925年	陈君超（曾经营戏院）、卢觉非、彭年——《粤港电影因缘》第71页可证	一德路靖海路西南角	《从军梦》（1926）	

[①] 《广州电影志》中记录的未见产品且报纸史料均不可考的机构有：民镜画片公司（创办人：麦君博）、东亚影画公司（创办人：梅宗浩）、第一民族画片公司（地址：广州西堤二马路）、爱群影片公司、真真活动画片公司、一鸣画片公司等，还有《香港电影跨文化观》第116页中提到的沈玉棠的五羊公司和程树仁的孔雀公司也同样未能获得考证。

公司名称	创办时间	主要成员	地址	所摄影片	备注
天南影片公司（Supreme Motion Picture Co.）	1926 年	廖华燊（廖氏家族是美国侨商大户）、李约翰、邝炳光	惠爱东路（现中山四路旧仓巷内名叫"利东书院"的古老祠堂）	《名教罪人》（1926）、《孤儿脱险记》（1927）、《便宜的爹爹》	《孤儿脱险记》在当时非常畅销，内容与上海明星公司所拍的《孤儿救祖记》有些近似。《广州电影志》却以后者命名；《便宜的爹爹》无可考证。
百粤制片公司	1927 年	何乔汝（社会活动家）	和平西路 139 号	《假面具》（1927）	《假面具》根据广东民间小说《杀狗劝夫》改编，男女主角为原钻石公司的演员。
广州南越影片公司	1927 年		原百粤场地	《添丁发财》（1928）	《广州电影志》记录该片为"广州画片公司"摄制，报纸查无该司记录。（详情见本文）
上海惠冲公司广州部	1932 年	张慧冲		《中国大侠》（1932）、《上海中日战争》（1932）、《中华光荣史》（1932）	《中国大侠》以《广州民国日报》1932 年 1 月 7 日广告为证；《上海中日战争》以《广州民国日报》3 月 21 日、22 日、24 日、27 日广告为证；《中华光荣史》以 1932 年 6 月 25 日《广州民国日报》广告为证。（详情见本文）

公司名称	创办时间	主要成员	地址	所摄影片	备注
远东图片新闻社电影组	1932年（1933年11月25日《越华报》文章《琼岛风云赴沪之经过》可证）	冼江——《越华报》		《淞沪随军日记》（1932）、《十九路军一伤兵》（1932）、《集中军事训练》（1935）	前两片均以上海"一·二八"事件为背景。三片曾分别在中华、新国民、新华上映。《广州电影志》对此三部影片均无记录。
				《心腹之患》（1933）、《琼岛风云》（1933）	《广州电影志》记录此两片为"西南影片公司"摄制，报纸查无该司记录。（详情见本文）
紫薇影片公司	1932年	邝山笑（香港电影红星）	西关下九路	《无敌情魔》（1932）、《璇宫金粉狱》（1933）、《笔耕》	《璇宫金粉狱》为该公司与现代影片公司合作拍摄，《越华报》1933年9月8日文章《〈璇宫金粉狱〉拍摄拾零》可证实。
广东合众电影工业公司	1932年	任筱明		《战地二孤女》（1932）、《炮轰五指山》（1933）、《广州体育大观》（1934）、《笔耕》	《战地二孤女》1932年12月1日《广州民国日报》广告为证；《广州体育大观》以《广州民国日报》1934年4月17日广告为证，此两片《广州电影志》均无记载；《笔耕》由《粤港电影因缘》第18页可证实。（详情见本文）

公司名称	创办时间	主要成员	地址	所摄影片	备注
艺联公司	1932年（1933年6月29日《广州民国日报》文章《艺联影业公司向观众道歉启事》可证）			《瑶山艳史》（1933）	该片1933年6月前在广西瑶山实地拍摄完毕。1933年10月14日永汉放映。《广州民国日报》1933年10月14日广告为证。
华南制片公司	1932年	赵永霓（原上海暨南影片公司老板）		《山西好汉》	《越华报》1933年9月13日的文章《江曼妮牺牲色相》能证明该公司在当年的存在，但影片无可查。
华艺影片公司	1933年（1933年11月15日《越华报》文章《薛觉先与谭兰卿拍摄毒玫瑰》可证）	谢醒侬（广州粤剧界人）		《裂痕》（1933）、《前进》（1933）、《鬼屋魔灯》（1933）、《花落见花心》	《花落见花心》无可查证。
亚洲声片公司	1933年	薛兆荣、麦金池、梁少坡		《铁马贞禽》（1933）《摩登泪》（1933）	《铁马贞禽》为局部粤语对白片上发声故事片。
现代影片公司	1933年			《璇宫金粉狱》（1933）（与紫薇合拍）	《广州电影志》无对该影片公司的记录。（详情见本文）

公司名称	创办时间	主要成员	地址	所摄影片	备注
柏龄影业公司	1933年（《越华报》1933年9月20日文章《开拍怒潮之柏龄》可证）	陈少如	中华北路（现解放路）39号	《我们的天堂》《怒潮》（1933）	《我们的天堂》无可考证。《怒潮》在《广州电影志》无记录。（详情见本文）
春潮公司	1933年	盛小天、陈飞		《觉悟》（1933）（又名《青年之路》）	《广州电影志》对该影片公司及影片均无记载。（详情见本文）
联星影片公司	1933年	柏景熹（《广州民国日报》1933年4月7日广告为证）	西关十八甫	《侠影魔魂》（1933）	
珠江影片公司	1933年	阮某（具体名字无可查证）		《情茧》（1933）	《越华报》1933年11月24文章《影闻一束》可证。
南中国影片公司	1935年	张雨苍		《广州小姐》	《粤港电影因缘》第16页谓其可能是广州战前开办的最后一家电影公司。《广州电影志》无记录，报纸亦无可考。
广州有声影片公司	1936年	李化	惠爱东路二五零号	《粉碎姑苏台》（1936）、《妇唱夫随》（1936）、《唐宫绮梦》	《唐宫绮梦》无可查证；《广州电影志》对《妇唱夫随》无记录。（详情见本文）

公司名称	创办时间	主要成员	地址	所摄影片	备注
时代公司				《义道》	《越华报》1937年5月16日文章《马利鲁丝弃星从影》中有提及公司，但无影片记载。
五年影片公司		范玉堂		《前途》	《粤港电影因缘》第15页称"五年"为原香港模范公司，但均无可查证。
广东电影摄制组				《琼苗之光》	均无可考证。
国联公司				《并蒂莲》	均无可考证。
智星公司				《沪战遇险记》	均无可考证。

表 2：1925 年至 1927 年广州所产的影片（共计 8 部）[①]

片目	出品公司	主要职员	主要演员	内容剧旨	首映时间及影院
《胭脂》（1924）	香港民新公司广州摄影场	编导：梁少坡，摄影：罗永祥	黎民伟、林楚楚、黎灼灼、顾珊珊	根据《聊斋志异》中的"胭脂"为蓝本改编而成（广州文史）	1925 年 2 月 23 日在香港新世界戏院公映
《爱河潮》（1925）	钻石活动画片公司	编导：梁少坡，摄影：彭延年、邝吉林（《粤港电影因缘》第 71 页可证）	梁少坡、梁德仪、江逸云	根据香港钟声慈善社名噪一时的同名白话剧改编（广州文史）	1926 年 2 月 24 日开影于广州南关戏院（《广州民国日报》1926 年 2 月 25 日文章《一瞥爱河潮》可证）
《从军梦》（1926）	光亚影片公司	编剧：卢觉非，导演：陈君超，摄影：彭延年（《粤港电影因缘》第 71 页可证）	卢觉非、钟侠卿	描写军阀的祸害	1926 年 5 月 2 日在香港上映（《粤港电影因缘》第 71 页可证）
《小循环》（1926）	钻石活动画片公司	编导：梁少坡，摄影：彭延年、邝吉林	敖伦、高尚志（梁少坡之妻）	描写社会上人心的不测，经济压迫下工人的生活，外埠华工备受虐待之惨状（《广州民国日报》1927 年 3 月 3 日文章：《评〈小循环〉》可证）	不可考证

[①] 无《广州电影志》内记载的天南影片公司所拍摄的《便宜的爹爹》。

片目	出品公司	主要职员	主要演员	内容剧旨	首映时间及影院
《名教罪人》（1926）	天南影片公司	导演：廖华荣（《广州民国日报》1926年9月10日文章《名教罪人试片记》可证）	文漪、张剑鸣、纪慈、李约翰	描写一对新思潮青年男女冲破封建旧家庭阻碍终于走到一起	1926年9月9日在广州明珠影院开映（《广州民国日报》1926年9月10日文章《〈名教罪人〉之我观》可证）
《假面具》（1927）	百粤制片公司	编剧：梁鹤琴，摄影：刘锦涛，导演：薛兆荣（广州文史网站文章《广州早期的电影制片业》可证）	薛兆荣	《假面具》根据广东民间小说《杀狗劝夫》改编（广州文史）	1927年11月16日在广州国民戏院开映（《广州民国日报》1927年11月16日广告可证）
《孤儿脱险记》（1927）	天南影片公司	导演：廖华荣（《公评报》1928年4月27日文章《伍启心翻跟斗》可证）	伍启心、冯翰公（《广州民国日报》1927年11月26日广告可证）	描写一被掳小童如何脱险	1927年11月24日在广州新国民院放映（《广州民国日报》1927年11月24日广告可证）
《添丁发财》（1928）	广州南越影片公司	导演：薛兆荣，摄影：邝吉林（广州文史网站文章《广州早期的电影制片业》可证）	黄仲文（原香港四匙公司老板）（广州文史网站文章《广州早期的电影制片业》可证）	是一部喜剧片，以滑稽讽世为剧旨	1928年2月8日在广州永汉和中央画院同时放映（《公评报》1928年2月8日广告可证）

表 3：1932 年至 1936 年广州所产的影片（共计 26 部）[①]

片目	出品公司	主要职员	主要演员	内容剧旨	首映时间及影院
《中国大侠》（1932）	上海惠冲公司广州部	张慧冲	张慧冲	打斗剑情武侠片（默片）	1932 年 1 月 18 日于广州中山戏园放映（《广州民国日报》1932 年 1 月 7 日广告可证）
《上海中日战争》（1932）	上海惠冲公司广州部	张慧冲	张慧冲	由慧冲影片公司先邀准蔡军长发给战地通过证，遣摄影员冒险摄得，能显示两军对垒之近景，是沪战大全最完血搜罗最富之一部。并有各种证据证明此片的真实性	1932 年 3 月 23 日于中华影院放映（《广州民国日报》1932 年 3 月 21 日、22 日、24 日、27 日广告可证）
《淞沪随军日记》（1932）	远东图片新闻社电影组	冼江、张慧民		由上海惠民影片公司与广州远东图片新闻社社长冼江自十九路军在沪抗日作战之始即随六十一师副师长兼一二二旅旅长张炎先生在前线摄制（配奏洪壮音乐片上发音局部对白有声战斗国片）	1932 年 6 月 25 日在新国民放映（《广州民国日报》1932 年 6 月 25 日广告可证）

[①] 对《广州电影志》中提到的华艺的《花落见花心》、柏龄的《我们的天堂》、广州的《唐宫绮梦》、时代的《义道》、五年公司《前途》、华南公司：《山西好汉》、国联公司：《并蒂莲》、智星公司：《沪战遇险记》、广东电影摄制组的《琼苗之光》，以及《粤港电影因缘》所提到的南中国的《广州小姐》等 10 部影片，因笔者暂未获得具体信息，故不进行列表收集。在此特做说明。

片目	出品公司	主要职员	主要演员	内容剧旨	首映时间及影院
《中华光荣史》（1932）	上海惠冲公司广州部	导演：张慧冲，摄影：徐文荣，说明：沈吉诚，音乐：金爱娟		原原本本从头至尾十九路军抗敌史	1932年6月25日在中山戏院上映（《广州民国日报》广告）
《十九路军一伤兵》（1932）	远东图片新闻社电影组	妆音（派拉蒙技师）	十九路军现任连长李其林亲自表演	以一个广东广州年轻人见日犯我东北而决意从军为国效力，加入十九路军后参加上海"一·二八"战事，身负重伤但毅然坚持抗日，后遂升为连长（破天荒第一部片上发音全部粤语对白）	1932年8月6日在新国民上映（《广州民国日报》广告为证）
《战地二孤女》（1932）	广东合众电影工业公司之处女作			写一双孤女颠连在残酷战神之下，因爱国而踏往前线杀敌的故事，全片宣扬铁血主义（全部广州话局部彩色）	1932年12月1日在大德戏院放映（《广州民国日报》广告为证）
《无敌情魔》（1932）	紫薇影片公司			以粤剧粤曲为主，粤剧伶人演出	1932年8月24日于永汉放映（《公评报》1932年8月24日文章《薛觉先再上镜头》可证）

片目	出品公司	主要职员	主要演员	内容剧旨	首映时间及影院
《前进》（1933）	华艺影片公司	导演：谢醒侬	王元龙、张美玉	富有时代性戏剧（《广州民国日报》1933年8月12日广告为证）	1933年9月于南关放映（1933年10月15日《越华报》文章《达城室主：观〈裂痕〉后之我谈》可证）
《铁马贞禽》（1933）	亚洲声片公司	导演：梁少坡，摄影：邓吉林（《越华报》1933年10月28日文章《本市影坛之新形势》可证）	薛兆荣、王小瑶、伍佩嫄	描写一个被风流的女王所爱着的威武将军却钟情于一个尼姑，后由尼姑劝说报效祖国的故事（局部广州话对白）（《广州民国日报》1933年9月9日广告为证）	1933年9月10日在新华影院上映（《广州民国日报》1933年9月9日广告为证）
《裂痕》（1933）	华艺影片公司	导演：谢醒侬	谢醒侬、冯洁贞、倩影侬、罗文焕、林坤山、子喉七、王醒伯、欧阳俭、陈天纵	一个四角恋爱的故事，讨论盲婚制度和自由恋爱的或悲或喜	1933年10月4日于新国民、永汉两院放映（1933年10月4日《广州民国日报》广告）
《瑶山艳史》（1933）	艺联公司			1933年6月前在广西瑶山实地拍摄完毕，得瑶山风情和瑶人生活，起开化教育意义。获第四集团军及广西省政府之保护和协助（《民国日报》1933年6月29日文章《艺联影业公司向观众道歉启事》可证）	1933年10月14日永汉放映（《广州民国日报》1933年10月14日广告为证）

片目	出品公司	主要职员	主要演员	内容剧旨	首映时间及影院
《炮轰五指山》（1933）	广东合众电影工业公司		李丽莲	为开发琼崖实业，及开化黎苗民众	1933年12月之后才能公映（《越华报》1933年11月23日文章《新片上市讯》可证），具体公映时间地点暂未得考证
《璇宫金粉狱》（1933）	紫薇与现代合拍	编剧：任护花，导演：李化	郑山笑、李丽莲、紫葡萄、卢敦，还有本市编剧家黎奉绿、陈天纵、麦啸霞等参加客串	1933年8月17日开拍，采景于东山粤秀山，为一宫闱喜剧	1933年12月之后才能公映（《越华报》1933年11月23日文章《新片上市讯》可证），具体公映时间地点暂未得考证
《鬼屋魔灯》（1933）	华艺影片公司			定于1933年11初开拍，限两星期短时拍竣（神龙：《本市影坛之新形势》，《越华报》第一版，1933年10月28日），具体时间地点暂未得考证	有无拍完尚不得而知，具体公映时间更未得考证
《摩登泪》（1933年）	亚洲声片公司	导演：梁少坡，摄影：邓吉林（《越华报》1933年10月28日文章《本市影坛之新形势》可证）	叶弗弱、孙尼亚	由谱齐天之舞台剧《摩登地狱》改编（局部有声），1933年10月10日开拍，两旬就完成	《摩登泪》1934年1月21日在永汉放映（《广州民国日报》1934年1月11日广告为证）

片目	出品公司	主要职员	主要演员	内容剧旨	首映时间及影院
《觉悟》（1933）	春潮公司	导演：盛小天，摄影师：汤剑廷	郑丽容、陈飞、唐丽莲、江曼妮	描写一个青年误入恋爱迷途，卒至觉悟前非，遂加义勇军（《越华报》1933年11月23日文章《新片上市讯》可证）	1933年11月在春潮公司有私映（《越华报》1933年11月30日文章《私映后之春潮公司》可证），公映时间地点暂未得考证
《怒潮》（1933）	柏龄影片公司	导演：陈天，编剧：陈天纵	高威廉、梁多利	暂未得考证	1933年11月后才能公映（《越华报》1933年10月28日文章《本市影坛之新形势》可证），具体时间地点暂未得考证
《侠影魔魂》（1933）	联星影片公司		柏影禧、柏兆禧、许玲非	全片悉为本地风光，有武打数场	该片于1933年4月7日由中国戏园放映（《广州民国日报》1933年4月7广告为证）
《心腹之患》（1933）	远东图片新闻社电影组			1932年秋开始在江南琼崖拍摄的与国民党剿共有关影片（《越华报》1933年11月25日文章《琼岛风云赴沪之经过》可证）	1933年11月底，上海北京戏院获得放映权，具体放映时间暂未得考证（《越华报》1933年11月25日文章《琼岛风云赴沪之经过》可证）

片目	出品公司	主要职员	主要演员	内容剧旨	首映时间及影院
《琼岛风云》（1933）	远东图片新闻社电影组	摄影：刘亮禅		以国民党剿共为背景	1933年11月在新华戏院上映。具体放映时间暂未得考证（《越华报》1933年10月28日文章《本市影坛之新形势》可证）
《情茧》（1933）	珠江影片公司		但杜宇、黎志豪（由联星跳入）		1933年12月初开拍，放映时期及其他暂未得考证（《越华报》1933年11月24日文章《影闻一束》可证）
《笔耕》	广东合众电影工业公司	导演：李化	卢敦、李丽莲（《粤港电影因缘》第18页可证）		拍摄和放映时间均暂未得考证
《广州体育大观》（1934）	广东合众电影工业公司			将广州市当年先后举行的各项体育运动情形都搜入其中，为益智教育片	1934年4月18日，永汉戏院放映（《广州民国日报》1934年4月17日广告为证）
《集中军事训练》（1935）	远东图片新闻社电影组			将全市中校在校生集中军事训练拍摄成品，起军事教育作用（为益智粤语有声片）	1935年11月9日，新华影院放映（《广州民国日报》1935年11月9日广告为证）

片目	出品公司	主要职员	主要演员	内容剧旨	首映时间及影院
《粉碎姑苏台》（1936）	广州有声影片公司	导演：王乃鼎	会三多、靓少佳	描写越王勾践卧薪尝胆的故事	1936年9月公映（《民国日报》1936年9月6日文章《粤语影片论》可证），其他暂未得考证
《妇唱夫随》（1936）	广州有声影片公司	导演：李化	蛇仔利、谭秀芳、冼碧根、陈云裳	广州市第一声，全部粤语声片	1936年1月公映（《公评报》1936年1月14日广告可证），其他暂未得考证

表 4：二三十年代广州影院名录 ①

时间	影院名称	地址	控股者及负责人	改声时间	备注
1920 年	明珠影院	长堤	卢根（《越华报》1933 年 11 月 9 日文章《棉市影院暗争之剧烈》可证）	1931 年 5 月 24 日（《民国日报》1931 年 5 月 25 日文章《昨明珠影院改映声片　片名普天同庆》可证）	1937 年更名为"羊城"
1922 年	香江影院	现财厅前			
1923 年	一新影院	西关十八甫	卢根（《公评报》1929 年 1 月 19 日文章《因〈宾虚〉而起之笔战》可证）	1933 年 7 月改声（《越华报》1933 年 7 月 9 日文章《青年会影堂改影戏院讯》可证）	
	西堤大新公司天台游乐场	西堤			
1924 年	惠爱路大新公司天台游乐场	惠爱路，现中山五路			
	南关影院	现北京南路	卢根（《公评报》1929 年 1 月 19 日文章《因〈宾虚〉而起之笔战》可证）	1930 年 4 月底改声（《民国日报》1930 年 4 月 31 日广告可证）	
1925 年	基督教青年会	长堤		1933 年改声（《越华报》1933 年 9 月 18 日文章《青年会声片影场近讯》可证）	
	基督教女青年会	丰宁路西瓜园，现人民中路			

① 因无法对每家影院都做到更为详细的考证，现表中影院地址均只能采用《广州电影志》中的记录。

时间	影院名称	地址	控股者及负责人	改声时间	备注
1925 年	河南影院	河南紫莱路			
	中央影院	惠爱中路财厅前			1929 年更名为"中国"
1926 年	宝华影院	西关			开映第一部影片为钻石的《爱河潮》
	国民影院	双门底,现北京路			
	明星影院	公园前,现中山五路	为上海明星公司创办(《民国日报》1930 年 11 月 27 日广告可证)		1936 年更名为"新星"
1927 年	环球影院	河南洪德三巷			
1927 年	永汉影院	永汉路		1931 年 6 月改声(《民国日报》1931 年 5 月 10 广告可证)	
1927 年	真光影院	西关十八甫			
1927 年	明华影院	西关			
1927 年	宝庆影院				
1927 年	宝星影院	河南歧兴中			
1927 年	民乐影院	惠爱路,现中山路			1933 年改为剧院(《越华报》1933 年 9 月 6 日文章《民乐有改剧院讯》可证)

时间	影院名称	地址	控股者及负责人	改声时间	备注
1927年	新国民影院	下九路		1931年6月改声（《越华报》1931年6月12日文章《新国民向中华挑战》可证）	
1928年	中山影院	下九路		1931年改声（《民国日报》1931年4月25日文章《中山戏园将放映声片/皆因国产片定五月二日开映》可证）	只映国片，声机亦为国产（《民国日报》1931年4月25日文章《中山戏园将放映声片/皆因国产片定五月二日开映》可证）
	模范影院	西关十一甫		1931年改声（《民国日报》1931年5月17日广告可证）	1936年更名为"新新"
	华民影院	中华路，现解放南路			
1929年	中华影院	西濠二马路	主任：沈戴和（《民国日报》1932年3月22日广告为证）	1930年4月初改声（《民国日报》1930年3月31日广告为证）	
1929年	西堤影院	西堤			
1930年	东山影院	东山庙前街			
	和平影院	长寿大街，现长寿路		1933年改声（《民国日报》1933年5月13日广告可证）	1933年更名为"长寿"（《越华报》1933年6月5日文章《异军突起之长寿影院》可证）

时间	影院名称	地址	控股者及负责人	改声时间	备注
1930 年	一乐影院	越秀中路			
1930 年	天星影院	太平沙			
1930 年	黄沙影院	黄沙霉厂附近	马二（《公评报》1930 年 1 月 25 日文章《黄沙影院又以开幕闻》可证）		1930 年春节成立，当年 5 月倒闭，《广州电影志》无（详情见本文）
1931 年	大德影院	中华南路，现解放南路			
1933 年	新华影院	惠爱路，现中山五路			1500 多座位（《民国日报》1933 年 1 月 25 日广告可证）
1933 年	中兴影院	光复北路			
1933 年	安华影院	西关十八甫			
1933 年	中兴影院	光复北路			
1933 年	安华影院	西关十八甫			
1934 年	金声影院	西关十一甫，现恩宁路			为全市第一家拥有空调的影院（《民国日报》1934 年 1 月 26 日广告可证）
1937 年	娱乐影院				

香港的早期电影院：1900—1920

中 殷慧嘉

前言

 19世纪末电影诞生并在世界范围内迅速发展起来，在之后的二十年间，电影在媒体产业逐渐占领了一席重要之位。虽然电影的主要放映地点一直都是"电影院"，但众所周知，电影院和电影的发生其实并不同时。在电影的发源地之一法国，最初是在巴黎的 Grand Café 咖啡厅内放映的，之后才渐渐出现露天放映场、幻游火车等放映场所，最后才发展到我们今日所见的正规电影剧院及当代的小型院线等等。电影初发明之时，观众的观影经验与现在的我们其实相去甚远。对他们而言，有关电影的每一样东西都是新的。当时并没有电视机、电脑，有的只是剧场、马戏团表演与拳击赛事等等。观众对于观影质素的追求不断提升，促进了电影院的从装潢到各种设备，如银幕、音响、座椅等等的不断改进，电影映演的舒适条件也日新月异。随着科技的发展，自影碟的面世与网络电影的普及，从一定程度上令亲临电影院观看电影的观众有所减少。但是，如今的电影院依旧致力于为观众提供新颖的观影体验，比如新的全景声电影与三维电影技术等等。随着电影院在世界范围内的普及，电影逐渐成为20世纪初人们的主要娱乐方式之一，这一点在香港也不例外。

本文主要集中于讲述早期（即 1900 年至 1920 年这二十年间）香港电影院于香港发展的过程，从电影的放映活动探讨观众的观影经验延伸，并讨论电影在早期香港社会的普及度与重要性。本文分三个章节：一、电影初抵香港时的放映场所；二、电影院初现；三、电影院林立。第一章说明在未有专门的电影院前，电影放映主要集中于临时的露天影画场和粤剧戏园，如重庆园、高升园与太平园。这三间戏院之间虽然初有竞争，但最后合并由重庆戏院的经理一同管理。另外，除了露天影画场与粤剧剧院以外，青年会的公开演说期间也会加映外国的风景时事片与纪录片等等。除了上述的放映活动，香港也曾经有过"幻游火车"这个有趣的活动。第二章介绍电影院的初现。电影从当年粤剧随剧演出的龙套变为需要独立放映的主角，地位不断攀升，随之而来的建设放映场地的问题很快也就提上了日程。香港电影院的发展肇始于 1900 年，本文主要介绍三间具有代表性的早期电影院，依次是第一间用临时平房改建而成的电影院"喜来园"，1907 年由西人蓝慕士（Ramos 或称雷马氏）所建的第一间"正规"电影院"域多利影画戏院"，① 以及 1907 年第一间由香港人建立的"香港影画戏院"。第三章，电影院林立。踏入 1910 年代，电影传入香港已经超过十年，电影虽然是艺术但也是一种工业，必然吸引资本的集中与累积。随着电影在香港本地的认受性增加，专门放映影片的电影院数目也不断增加，各个电影院也运用其独有的特色或招徕客人的手法，以建立声誉。到了 1920 年，已经约有十余间电影院先后在香港建立。这些电影院主要集中于香港岛的维多利亚城行政区，② 即四环（西环、中环、上环、下环即铜锣湾）之内。不单如此，电影院的易手速度之快也可看出行业竞争剧烈，单是云咸街就已前后有三间电影院。由此，我们可以看出香港早期电影院的面貌，甚至是电影院的制度化发展过程。此时，早期电影的发展就暂告一段落，其后进入了新

① "The Empire—New Cinematograph Theatre," *South China Morning Post*, Apr. 4, 1910: 11.
② 《香港法例：第 1 章〈释义及通则条例〉附表 1 维多利亚市的界线》，取自 2014 年 4 月 1 日：http://www.legislation.gov.hk/chi/home.htm？doc=CurAllChinDoc*A8A5EAB5693895F9—482579AB0033E3D5。

的阶段。

现存的书籍大部分都是集中讨论香港早期的电影文本、电影公司或相关的人物史,并未太着眼于戏院的发展或观众层面的研讨,因此本文主要参考香港掌故等方面的书籍以期了解当时的社会状况。如余慕云所著的《香港电影掌故 第一辑 默片时代(1896—1934年)》里有不少关于早期香港电影院的故事,所含第一间电影院的说法也众说纷纭。可惜该书的文献记载并不完善,里面有些故事既未注明出处,亦未附注应有的参考资料,有时甚至有错漏。例如余慕云说比照影画戏院是1907年建成的,[①] 可是翻查当时的报纸才发现该戏院要到1910年才在《南华早报》传出开幕的消息,可见余书所记载的影院史实有待商榷。另外,重要的香港影史或港史的书籍对香港影院的发展都有若干记录,也成为本文的主要出发点,包括王钢(2008)的《图说云咸街沧桑:1840年代—1960年代》,罗卡、法兰宾与邝耀辉(1999)的《从戏台到讲台:早期香港戏剧及演艺活动1900—1941》、钟宝贤(2004)所著的《香港影视业百年》及郑宝鸿(2013)所著的《百年香港华人娱乐》。

然而我们发现,上述书籍对影院的梳理其实并不全面,有时也未详细列明资料来源,所以本文转向参考报纸资料,以期对早期香港电影的映演有更深入详尽的描绘。报纸是记录社会重要数据的一种媒介,香港早期报纸的创报人多半是西方传教士或商人,[②] 因此以英文报纸为主。这些报纸主要提供船期资料、货价、电报等与社会生活息息相关的资料。现存于香港大学图书馆可查阅的该段时期的英文报纸有《士蔑报》(*The Hongkong Telegraph* 1881—1951年)、《南华早报》(*South China Morning Post* 1903年至今)及 *The Hong Kong Weekly Press*(1895—1909年)。而存于香港中央图书馆可查阅的该段时期的中文报纸则只有《华字日报》(1895—1940年)。

[①] 余慕云:《第一间香港人开的电影院》,《香港电影掌故 第一辑 默片时代(1896—1934年)》,香港:广角镜出版社,1985年,第20页。

[②] 鲁言:《香港早期西报沧桑》,《香港掌故》,香港:广角镜出版社,1977年,第1页。

本文目前仅选取《华字日报》里的电影院广告及新闻为研究对象，从电影院的规模、地点、价格、放映的影片类型特点等方面，全面梳理影院的发展和分析当时观众看电影的社会经验。

影画戏初抵香港

一、露天影画场的放映

电影初抵香港之际，并没有固定的放映场所。电影可以设露天戏棚放映，也可以于酒店、青年会等等的地方放映（见本书第一章），观众得悉这类放映活动最简易的方法，就是靠当日报纸的报道或广告，而其中一个重要渠道便是《华字日报》。

香港电影研究家余慕云指，早在1899年，美国电影行商麦顿已经在香港放映电影。[①] 这些行商最初是在香港街道的空地上进行放映活动，大多集中在中环近海边的空地（即现在中环街市对面）。他们会在空地上搭布棚，四周用布封密，仅留一个门口。布棚里面放几行椅子让观众坐着，椅子前面放两个木箱，一个放电影放映机、一个放影片，在放映机前挂一张布幕便完成一个简单的电影放映场地。1903年10月5日至7日，《华字日报》有一"电戏到港"的广告，[②] 公告中环街市对面（即当时的同记办馆前）每晚8点钟起至11点钟止开演"电戏"，头等位收费6毫、二等位收费4毫、后座收2毫（见图1）。这个收费相对较贵，因为当时去重庆戏院看一场粤剧加映电影的节目，最好的座位也只收取1毫半的价钱。但这次的电戏是三小时的完整电影，并没有其他粤剧或娱乐表演等其他节目同时演出。

① 余慕云：《第一间香港人开的电影院》，《香港电影掌故 第一辑 默片时代（1896—1934年）》，香港：广角镜出版社，1985年，第5页。
② 《电戏到港》，《华字日报》，1903年10月5日，第3页。

香港的早期电影院：1900—1920　197

图1
电戏到港广告（《华字日报》，1903年10月5日）

　　1905年9月16日至19日期间，《华字日报》的附张广智录中有一则刊登了六次的广告，题为"英国最出色生动影画戏初次到港"（见图2）。① 内容为一设于中环街市对面的戏棚，每晚开演两次"影画"，首场为7点、次场为9点，每次放映接近两小时。戏棚设三种座位，分别是上等客位（每位收银1元）、二等客位（每位收银5毫）和三等客位（每位收银3毫）。当时放映的电影种类与题材各异，接近两小时的片子其实是由几部不同的短片所组成，从炮火连天的战争片到驯兽师片不尽相同。该广告更指上映以后戏目每晚变更，以吸引更多观众。新颖的电影播放，强调了电影本身就是可以扩阔观众眼界的最新娱乐体验，如观赏电影可令观者"魄动神移"。但该月18日，便有报道指中环街市新填地影戏竹棚失火烧布帐，而当晚未能放映。可见旧式的赛璐珞胶片易燃，而当时的放映设施也较为简陋。②

　　另一例子为1907年7月20日至8月8日期间，有一标题为"南洋新戏公司奇妙戏"的广告出现了十多次，③ 放映的电影是首次由从南洋运到香港的，更谓所有画片于南洋放映时大受欢迎，人山人海甚至有两千余观众。

① 《英国最出色生动影画戏初次到港》，《华字日报》，1905年9月16日，附张广智录第1页。
② 《戏棚火影》，《华字日报》，1905年9月18日，附张第3页。
③ 《南洋新戏公司奇妙戏》，《华字日报》，1907年7月20日，第3页。

图 2　英国影画戏初次到港广告(《华字日报》,1905 年 9 月 16 日)

当时在石塘嘴洞天酒楼旁边空地开演,每日下午与晚上均有场次,每次放映半小时。头等位收费 1 毫半,二等位收费 1 毫,三等位收费 5 仙。到该月 25 日,《华字日报》的香港新闻一栏亦有报道这连日的放映,谓南洋公司影戏"画景新奇"、"栩栩如生",而且内容多变,从异兽珍禽到奇花茂草,无不是惟妙惟肖等等。[①] 而该年 8 月 19 日至 26 日,于同一位置又有另一意大利影画公司的放映活动,该公司也曾刊登一则题为"活动影画戏出现"的广告,选取放映的是各国最新的战务片,更自称是有别于之前在港的放映活动,是自设发电机放映的,而此公司也曾经于欧洲各国作放映活动。[②] 每晚从 9 点钟起映至 10 点半钟止,收费更昂贵,头等位 6 毫、二等位 4 毫、三等位 2 毫。

这类露天放映场地,都是集中于港岛当时的主要行政区,即所谓的维多利亚城内。无论是中环街市对面的空地,还是西环新水坑口洞天酒楼旁

① 《南洋公司影戏之可观》,《华字日报》,1907 年 7 月 25 日,第 3 页。
② 《活动影画戏出现》,《华字日报》,1907 年 8 月 19 日,第 3 页。

边空地，都曾多次放映电影。如上所述，西环的放映场地更是一连两个月由不同的公司放映不同的影片，7月是南洋新戏公司，8月则是意大利影画公司。从某种程度上说，这两个地方都是固定放映电影的场所，所以当时的观众才会知道要去那里看电影。尽管这些放映都是临时的，且映期不定，从数日到半个月不等，但他们的共通点都是强调最新到埠的电影，以"新"作为卖点，与当时已成立的专门电影院放映的片子并不一样。有趣的是，比起室内的电影院，露天放映场地的设施相对较差，座位也较简陋，但收费却不便宜。例如1905年中环街市的放映，上等客座收费银1元，比当时重庆戏院最好的椅位还要贵5毫。从放映内容来看，虽然两者播的都是外国的影片，露天影画场甚至不及电影院那么受欢迎，但露天影画场的放映模式与粤剧剧院中的电影放映模式并不一样。从放映时长来看，两者放映节目的长度相近，都是大约两小时，但影画场放映的是以电影为主，将多部不同的短片凑成一个两小时的节目。相反地，粤剧剧院却是粤剧为主、电影放映为辅，电影只是看粤剧的小菜，同时有两种娱乐体验。

二、粤剧剧院同时演粤剧与影画戏

在20世纪开始之际，香港并没有专门放映电影的电影院，除了室外露天影画放映场地，室内娱乐活动场地有粤剧剧院和演西方戏剧的香港大会堂。随着电影的接受度逐渐提高，粤剧剧院也陆续加入放映影画的行列。除了同时演粤剧与放映电影外，它们有时候也会有其他的娱乐活动，如表演杂技、魔术、舞蹈等等。可见早期剧院的用途十分多元化，能带给观众多种综合而非单调的娱乐体验。

重庆戏院

《香港掌故》书中《香港早年的戏院》一文写道："早年的香港，只有'高升'和'重庆'两间戏院，'重庆戏院'开在港岛上环大安台，开业

了约十年，就拆建成住宅区了，代之而兴的是开设在九如坊的'九如坊戏院'。"① 郑宝鸿更清楚地指出，重庆戏院的前身是同庆戏园，② 位于以太平山街为中轴线的华人居住地段的太平山区，为普仁街与街士街（1909 年易名为普庆坊）之间，于 1890 年拆卸重建，至 1892 年落成，后来易名为"重庆"。到了 1913 年，该园东主之一何秀林（萼楼），决定将"重庆"拆除，改建为住宅。何氏为美商花旗银行买办，于 1902 年经营普庆戏园，及有报道指 1908 年时为太平戏园的东主。③

重庆戏院一直以演粤剧为主，其后又加入电影的放映。早在 1900 年，重庆戏院已于《华字日报》附张刊登广告（见图 3），虽然只有小小的一角，占整个版面的三十二分之一，但已经提供了不少讯息，如不同座位的价格。该剧院也习惯预告翌日的节目。以 2 月 19 日的一则为例，标题为"重庆园杏同春班"，④ 预告翌日演粤剧剧目"奇巧札脚双大送子、正本、明珠带"，另外还有"奇巧洋画"，可见粤剧与影画是同场放映，但影画的内容并无注

图 3
重庆园广告（《华字日报》，1900 年 2 月 19 日）

① 余慕云：《香港早年的戏院》，见子羽编著：《香港掌故》，香港上海书局，1983 年。
② 郑宝鸿：《粤剧与戏园》，《百年香港华人娱乐》，香港：经纬文化出版有限公司，2013 年，第 8 页。
③ 同上书，第 9 页。
④ 《重庆园杏同春班》，《华字日报》，1900 年 2 月 19 日，附张第 1 页。

明。不过要留意的是，早期的"奇巧洋画"可能并非今日的电影，而只是幻灯片的放映，因为广告内容并没有具体片名，所以目前无法确认是幻灯或活动影片。当时设有日场及夜场，两者的收费也不一样，夜场比较贵，椅位收 1 毫半、板位收 40 文（分）；而日场则椅位收 1 毫、板位收 30 文。

自 1901 年起，"重庆园"的报纸广告标题正式易名为"重庆戏院"，依旧以粤剧演出为主，但也间中放映"奇巧洋画"。易名此举更进一步的说明了"重庆"重视"戏院"的多元性，并非只是传统的粤剧戏园。以 2 月 27 日的一则题为"重庆戏院演普同春班"的广告为例，① 篇幅依然是三十二分之一版，日期从新历转用农历表示，仍是以预告翌日的剧目为主，如正本为"蝶梦花"，最后有"奇巧洋画"放映，但也没有更多的叙述。虽然和往年一样照分为日夜场，但日场收费已涨价与夜场划一，椅位收 1 毫半、板位收 40 文。

到了 1903 年，首次出现只演"画戏"的节目。1 月 19 日一小则广告，标题为"演士的芬臣影戏"，② 预告两日后电影由晚上 8 点钟开始演至 10 点钟为止，与同场有粤剧演出的放映不同，而且特收平价，椅位收 1 毫半、板位收 50 文。虽然同场没有粤剧的演出，但板位的价钱却加价了，当时的广告更强调"该园地方深阔、格外悦目"，以场地特点去吸引观众。而且一个月后，士的芬臣影画戏更有重映，③ 其后更成为 9 点钟的常设放映，可见电影放映已有一定的受欢迎程度，而开始独立于粤剧演出之外。"士的芬臣影画戏"是重庆剧院经常会购买的影画戏之一，除此之外，还有"花旗电画"、④"新金山利希文治画戏"、⑤"法国影画戏"、⑥"余丰顺影画戏"等等，⑦

① 《重庆戏院　演普同春班》，《华字日报》，1901 年 2 月 27 日，附张第 1 页。
② 《重庆园华记　演士的芬臣影戏》，《华字日报》，1903 年 1 月 19 日，附张第 1 页。
③ 《重庆园华记　演周丰年班》，《华字日报》，1903 年 2 月 10 日，附张第 1 页。
④ 《重庆园华记　演花旗电画戏》，《华字日报》，1903 年 11 月 29 日，附张第 1 页。
⑤ 《重庆园华记　演周丰年班》，《华字日报》，1903 年 2 月 16 日，附张第 1 页。
⑥ 《重庆园华记　演法国影画戏》，《华字日报》，1907 年 10 月 24 日，附张第 1 页。
⑦ 《重庆戏园》，《华字日报》，1908 年 7 月 23 日，精华录第 1 页。

图 4
重庆戏院广告(《华字日报》，
1904 年 11 月 29 日)

但放映次数最多的还是"士的芬臣影画戏"。而宣传也强调是"新到"的，可见已经不是循环回放单一的画片，而会以新片招揽看客。

剧院自身的硬件装潢也不是一成不变的，最初只有两种座位，而到 1904 年，戏院广告中增加了"贵妃床"和"对号位"（见图 4）的宣传，① 前者收费 4 毫，比之前最贵的椅位价钱贵一倍多，而后者则收银 1 毫。增设了更舒适的座位后，椅位与板位的价钱相对便宜了很多，若是坐板位，20 文钱便能看一场电影。

重庆戏院十分强调自己的"机器"和"电镜"极好，广告经常会出现"日头电光玲珑如晚夜一样"、②"新到好电格外光明"、③"加重电力格外玲珑"，④ 及"新添机器与前不同"等。⑤ 当时的电影放映，观众特别注重的也是影片的清晰程度。有时候它也会有设特别的放映，如 1906 年 4 月 7 日的

① 《重庆园华记　演花旗电画戏》，《华字日报》，1904 年 11 月 29 日，附张第 1 页。
② 同上。
③ 《重庆戏园　演法国影画戏》，《华字日报》，1907 年 10 月 24 日，精华录第 1 页。
④ 《重庆戏园　演法国影画戏》，《华字日报》，1907 年 10 月 26 日，精华录第 1 页。
⑤ 《重庆戏园　演法国影画戏》，《华字日报》，1907 年 10 月 28 日，精华录第 1 页。

图 5　重庆园广告(《华字日报》,1906 年 4 月 7 日)

全本《游月殿》(*A Trip to Moon*,见图 5),[①] 强调影片是特别加上颜色、更为赏心悦目,并以大减价来吸引观众。而这类特别的电影放映通常只有放映全本影片,同场并没有其他的粤剧或娱乐节目,电影亦不再是粤剧的配角,自身便是主角。但这类的特别放映并不多,毕竟该剧院主要以粤剧为主,但随着电影越来越受欢迎,电影的放映也成为粤剧开演后的必备品。从一开始的幻灯片"奇巧洋画",到后来特设 9 点钟夜场专映"士的芬臣影画戏"的电影,足可证明电影放映已逐渐成为该院的常设节目。

高升戏院

与重庆戏院齐名的另一家早期戏院是高升戏院,也是同时演粤剧和放

① 《重庆园演的芬臣影画戏》,《华字日报》,1906 年 4 月 7 日,第 3 页。

映电影的剧院。郑宝鸿指高升戏院开业于约1867年至1870年间，位于皇后大道西117号，即"雀仔桥"（往国家医院之堤道）的对面。他又指当时有报章形容该戏院"适当太平山繁盛之场，舞榭歌台，连梁接栋，粉白黛绿，隐约帘前，而其地尤为四通八达"。①

最早于1900年6月28日，高升园已于《华字日报》的附张中刊登广告。② 和重庆园相若，高升园也是以演粤剧为主，同场加映"奇巧洋画"，设日夜场。日场收费较便宜，椅位收1毫、板位收30文；夜场椅位收银1毫半、板位收钱40文。自1903年起，高升园的广告里，已经从幻灯片（"奇巧洋画"）演变至电影（"影画戏"）的放映，而且更仔细地列明影片的出处和特点：如"英人士的芬臣奇巧画影戏"③、"英京画图影戏"等。④ 如1月1日的广告（见图6），⑤ 夜晚9点钟特设影画戏的放映。而日夜场大部分的收费也涨价了，前者椅位收3毫6、板位收20文；夜场椅位收2毫、板位收50文。但因为广告篇幅的关系，没有更多关于电影内容的介绍。

图6
高升园广告（《华字日报》，1903年1月1日）

① 郑宝鸿：《粤剧与戏园》，《百年香港华人娱乐》，香港：经纬文化出版有限公司，2013年，第8页。
② 《高升演永同春班》，《华字日报》，1900年6月28日，附张第1页。
③ 《高升园荣记　演贺丁财班》，《华字日报》，1903年1月1日，附张第1页。
④ 《高升园荣记　演祝尧年班》，《华字日报》，1903年1月15日，附张第1页。
⑤ 《高升园荣记　演贺丁财班》，《华字日报》，1903年1月1日，附张第1页。

到了 1908 年，戏院的广告标题从曾经的"高升园"更换作"高升戏院"，如重庆戏院一样，这也显示出电影的放映对于粤剧剧院日渐重要。① 当时播放的电影除了英国的出品之外还有法国和美国的出品，而且是一晚放映两个半小时的节目，也没有加插粤剧演出。该戏院曾经甚至用特定的标语"俱用街电、格外玲珑、最新图画、妙影天然"，来标榜选用街电令放映更稳定，强调影片是清晰、"玲珑"的，也是最新的。除此之外，还增设"贵妃床"、"弹弓床"、"对号位"三种座位，分别收费 6 毫、3 毫与 1 毫，椅位减价至 70 文、板位亦减至 30 文。到了 1909 年，便将贵妃床与弹弓床变为"厢房"，② 与对号位一样，每位收 1 元，椅位加至 5 毫、板位加至 1 毫。多种不同的座位，为观众提供更多的选择。最贵的贵妃床与最便宜的板位价钱相差九毫，整整十倍，这是为了扩大观众群，吸引社会不同阶层的电影观众，提高电影放映的影响力和普及性。

戏院不但会对粤剧开演时加映的电影刊登广告，当选购到特别优秀的影片时，也会作相对大型的宣传。例如，高升戏院曾于 1909 年定到"光绪皇帝梓出宫殡"的早期的纪录片（见图 7）。③ 该片是请美国电学家预先到北京拍摄的，并在高升戏院独家放映三天。当时一同放映的还有世界各国的其他"时事片"，每晚从 8 点钟到 10 点钟放映两个小时。放映这种特别的电影时，并不会加插粤剧演出。虽然是特别的放映节目，但收费如一。电影广告也破例地足足占报纸版面的八分之一，而且连登三日，这很特别。因为当时大部分的戏院的广告仅占版面的三十二分之一，小小的一个角落。从广告的大小和频率足可见高升戏院对于这次的放映十分重视。

① 《高升戏院》，《华字日报》，1908 年 7 月 11 日，精华录第 1 页。
② 《高升戏院》，《华字日报》，1909 年 7 月 15 日，精华录第 1 页。
③ 《高升园定到上海比四川路五十一号美国影戏公司特别影戏准期廿九晚开演连演七夜》，《华字日报》，1909 年 7 月 16 日。

图7 高升园广告（《华字日报》，1909年7月16日）

太平戏院

香港最早期的戏院还有太平戏院。据郑宝鸿所言，1904年太平戏园是位于石塘咀皇后大道西421号，在一处名为"龟背"的小山岗上开业（即现在的"华明中心"），由源杏翘所经营，为当时颇具规模的戏院。①1908年有报章记载，太平戏园的东主为何萼楼。何氏同为重庆戏院的东主，其后亦同时经营普庆戏园。

最早在1904年5月5日，《华字日报》首次出现该院的广告（见图8）。② 广告的大小只有约一版的三十二分之一，内容十分精简。预告粤剧剧目，9点

图8 太平戏院广告（《华字日报》，1904年5月5日）

① 郑宝鸿：《粤剧与戏园》，《百年香港华人娱乐》，香港：经纬文化出版有限公司，2013年，第9页。
② 《太平戏园　演新到外国影画戏》，《华字日报》，1904年5月5日，第3页。

钟开演一场，有"外国影画戏"。贵妃床收银 6 毫，对号位收 1 毫，椅位收 1 毫，板位收 30 文。太平戏院加映的电影种类有很多，例如"英京单车公司合班影画戏"、①"花旗超等影画戏"、②"余凤顺花旗影画戏"、③"日俄争战影画戏"等等。④

除了粤剧演出与电影放映之外，戏院的娱乐性与用途也很多元，太平戏院便是其中一个例子。以 1905 年 8 月 5 日的一则广告为例，⑤ 预告演"西人奇巧弄法戏"，由 7 点至 9 点共两个小时，为早期的魔术表演。该晚稍后 9 点至 11 点又再有影画戏的放映，可见一晚的节目十分丰富，不一定只有粤剧的演出。此时的太平戏院也与其他剧园一样，设有多种不同的座位，贵妃床收 3 毫半、对号位 1 毫半、椅位 70 文、板位 20 文。另一比较特别的节目是于 1911 年 6 月 5 日一连四日的"寰球著名中国大法戏朱连魁在太平戏院开演"，广告大小有整版报纸的十六分之一（见图 9）。⑥ 有趣的是，广告内文指该演出日前在"域多利西人新剧场"演出时受到观者大为欣赏，但因该剧场兼演影画及歌唱而耗时各半，不能使观众观看完整的法戏表演，于是改在太平戏院再连演三晚，每晚三小时，此为早期的杂技表演。这也是少数剧院设置时长超过两小时的节目，且当晚只作此特别演出，并没有粤剧演出或电影放映。因为节目长度较长的关系，票价也有相对的调整，最贵的弹弓床位要每张 3 元 2，而最便宜的板位也加至 1 毫，相对粤剧或电影放映的节目要贵得多。

到了 1919 年，太平戏院已经慢慢从同时开演粤剧与放映影电影的剧园转化为夜场主要放映电影的戏院了。当时的戏院的报刊广告已加大到十六分之一版，放入了更多的信息，除了介绍当晚放映的电影的幕数和题目外，

① 《太平戏园　演祝寿来班》，《华字日报》，1904 年 5 月 23 日，附张第 1 页。
② 《太平戏园　演双凤仪班》，《华字日报》，1904 年 5 月 27 日，附张第 3 页。
③ 《太平戏园　演影画戏》，《华字日报》，1905 年 3 月 16 日，附张第 1 页。
④ 《太平戏园　演影画戏》，《华字日报》，1905 年 7 月 24 日，附张第 1 页。
⑤ 《太平戏园　演影画戏》，《华字日报》，1905 年 8 月 5 日，附张第 1 页。
⑥ 《寰球著名中国大法戏朱连魁在太平戏院开演》，《华字日报》，1911 年 6 月 5 日，第 3 页。

图9　太平戏院开演中国大法戏广告（《华字日报》，1911年6月5日）

更详细地说明了电影的内容。不再是一句"外国影画戏"便略过介绍，而是将重点放于放映的影片上。例如1919年10月6日的一则"演最新战事影画戏"的广告，[①] 除了主要的战事片罗马大战五大幕的放映外，同场会加映差利笑刺肚谐剧三大幕、二族争门六大幕，以及奇士东的谐剧三大幕。当晚这总共十七幕的电影放映是由7点钟起至11点半钟止。广告里更有关于罗马大战约六十字左右的介绍，这些都足见电影放映的多元化，及更着重影片本身的特点。综上，广告内容以一部长的影画戏搭配一出或数部短的谐剧，附上剧情片简介，更有翌日或其后影片的预告，并印上戏院的电话号码，这些信息就构成了太平戏院广告的模板。广告小小的一角亦写着日场演镜花影女班，可见粤剧的演出并没有中断，只是与电影分开，日场演戏，夜场放电影。最贵的位置是厢房2元，而最便宜的是板位1毫，但这票价相对其他戏院而言仍然是比较便宜的。

重庆、高升、太平，这三间剧院都是以粤剧演出为主、放映电影为辅

① 《太平戏院》，《华字日报》，1919年10月6日，第3张第3页。

的，所以在性质上十分相似。他们吸引观众的方法除了演出粤剧的节目外，便是播放来自不同地方的电影，收费虽然相同，但座位和舒适程度有所不同，可见三家戏院在设备方面存在竞争。从最早的普通椅位和板位，到1904年重庆戏院和太平戏院开始宣传的贵妃床和对号位，再到1908年高升戏院推出的弹弓床，可见戏院必须在影片以外的层面提高竞争力。与此同时，电影的放映也慢慢成为三间剧院的常规节目：从一开始只是附于粤剧表演后的放映，到设有专映"影画戏"的场次，甚至如太平戏院将夜场全改为放电影，可见电影放映变得越来越重要。这些都说明电影放映已成为戏院的重要收入，此时的电影放映已经可以独当一面，不用再依附于粤剧或杂技表演，而且放映的时间也从短片发展成两个小时的影片节目。

在1907年6月12日，《华字日报》香港新闻一栏曾经出现一篇名为"戏园之托辣斯"的报道。① 文章开宗明义便指出三间戏院是互相角逐生意的，而当时"重庆"的何君（即何萼楼）将来则会承批经营，将当时性质相近的三间戏院合并打理，以达到更多的利润，提高自身的竞争力，与当时其他非同时演粤剧与放映电影的戏院竞争。合并管理之后，三院之间的合作更加密切。例如，太平戏院先于1909年10月放映"法国大影画戏"，内容为"水陆大战、诸多幻景"，② 同一广告出现七日之多，可见其受欢迎程度之高；半个月后，重庆戏院亦放映"法国

图10　余丰顺画戏出赁广告（《华字日报》，1904年3月8日）

① 《戏园之托辣斯》，《华字日报》，1907年6月12日，第3页。
② 《太平戏园　演法国大影画戏》，《华字日报》，1907年9月30日，精华录第1页。

大影画戏",内容又写"水陆大战、诸多幻景",① 相信应该是同一部电影,这次同一广告只出现了三日,但重映本身已经代表电影受到一定的欢迎,也证明两间戏院之间的片源为同一个。

提到电影的片源,当时比较重要的一个为"余丰顺"的画戏出赁(见图10),② 早于1904年3月已经开始。广告记述画戏"高者十四五尺活有十五六尺",其卖点亦是"玲珑浮现"、"舞动如生"。太平戏院一早于1905年已经有专门放映余丰顺影画戏的场次,到了1908年高升戏院与重庆戏院也开始有同样的放映。这也是三间剧院管理层合并的结果,同一部片播映后也会于其他戏院重映,一些受欢迎的影片映期甚至是连续或只相隔半个月的,可见影画的受欢迎程度,未看的观众可以再有机会目睹,而看过的观众也可以一看再看。

三、其他放映场地:青年会

除了临时的露天放映场地与粤剧剧院之外,另一常设的放映场地便是青年会。郑宝鸿指当时青年会位于皇后大道中34号(现娱乐行所在)的威林宝路百货公司的楼上,早在1904年已用"影画"演说圣经,欢迎市民入内观看。③(见图11)在1908年至1913年间的《华字日报》上,也有记载这些"影画"的放映活动。这些活动约数月一次,

图11 青年会影画演说消息(《华字日报》,1908年4月16日)

① 《重庆戏园　演法国影画戏》,《华字日报》,1907年10月24日,精华录第1页。
② 《画戏出赁》,《华字日报》,1904年3月8日,第3页。
③ 郑宝鸿:《电影及影院(战前时期)》,《百年香港华人娱乐》,香港:经纬文化出版有限公司,2013年,第43页。

大部分时候都是由传教士或教师作演说，主要的内容是介绍世界各地的各种情况。例如，署译员麦基君演说播映英国古迹地方片、[1] 保罗书院宾教士播映土耳其现状片、[2] 严实理演说播放高丽国历史片、[3] 菲律宾佐尼近博士播映当地的风土人情片等等，[4] 而主讲者则会带相关的"电画"或"影画"一并介绍。这些电影以当时的实况景象为主，可算是早期的纪录片。而郑宝鸿又指麦基君是高等法院的翻译员，也是最早期的"宣讲员"，[5] 即俗称的"解画佬"之一。

电影院初现

一、第一间专门放映电影的戏院：喜来园

喜来园，开业于1900年，位于中环荷里活道68号，在荷李活道和垃街（即伊利近街）交界路口，[6] 翌年又移师往水坑口街与大笪地（即荷李活道公园）之间，一间锦绣堂妓院外的荷李活道上。[7] 余慕云曾说这是"香港第一间电影院"，[8] 专门放映电影，并没有粤剧或其他的娱乐表演。可是严格来说，它还不能算是"正规"的电影院，因为它只是普通平房，临时

[1] 《青年会影画》，《华字日报》，1908年7月9日，第3页。
[2] 《青年会演说》，《华字日报》，1908年11月5日，第3页。
[3] 《欲听演说者宜往》，《华字日报》，1909年12月9日，第3页。
[4] 《青年会演说》，《华字日报》，1910年4月14日，第3页。
[5] 郑宝鸿：《电影及影院（战前时期）》，《百年香港华人娱乐》，香港：经纬文化出版有限公司，2013年，第44页。
[6] 《喜来园》，《华字日报》，1900年12月11日，附张第1页。
[7] 郑宝鸿：《电影及影院（战前时期）》，《百年香港华人娱乐》，香港：经纬文化出版有限公司，2013年，第43页。
[8] 余慕云：《香港第一间电影院》，《香港电影掌故 第一辑 默片时代（1896—1934年）》，香港：广角镜出版社，1985年，第8页。

改装来放映电影的。① 所以性质上与其他露天放映场或酒店放映很相似，虽是专门放映电影，但也只是一个场地的不同而已。早在 1900 年该公司已经刊登过采办外国美景"奇巧明灯戏"的广告（见图 12）。② 影片内容各异，从各地山水人物到行兵打仗、建筑物到花草动物等等。每晚 8 点起演至 10 点钟左右止，每位收 2 毫 1 毛、幼童折半。广告指"再演三日即往别埠"，可见放映的活动其实是临时的。

到了 1901 年 1 月 16 日，喜来园的影画放映活动并非每日都有而是每逢礼拜二、四、六开映，每晚有 7 点、8 点、9 点三场，每场只有半小时，每次演 20 部短片，依然是以风景和纪录性的影片为主。③ 收费却不便宜，头位收费 1 毫、二位收 5 仙，幼童减半。但这个放映的形式只维持了一个多月，到 2 月 6 日最后一次刊登该广告后，广告便暂停了一段时间。这也符合余慕云所言，喜来园开设一个多月便关门了。他指可能是因为当

图 12　喜来园的广告（《华字日报》，1900 年 12 月 11 日）

① 余慕云：《第一间香港人开的电影院》，《香港电影掌故　第一辑　默片时代（1896—1934 年）》，香港：广角镜出版社，1985 年，第 20 页。
② 《喜来园》，《华字日报》，1900 年 12 月 11 日，附张第 1 页。
③ 《喜来园》，《华字日报》，1901 年 1 月 16 日，附张第 1 页。

时香港的人口不多，而喜来园所拥有的影片也不多，而且片长太短，内容只是纪录画片太简单，收费又不便宜。① 此收费已经与重庆园和高升园等剧院的收费相若，可是前两者都有粤剧的演出，而影画只是压轴加映，同样的价钱可以看两个多小时的节目，相比之下，喜来园只是纯粹放映半小时的电影节目，吸引力自然不高，营业情况也不大好。

但在1902年10月28日，喜来园又重新在《华字日报》上刊登了题为"喜来园 演花旗生动画戏"的广告②。此次表明该戏院已迁址到荷里活道文武庙街左边140号，又重新开始放映由美国来的电影，种类更多，从战争片到风景片等等。而且从之前一星期只有数次放映改变至每晚都有放映活动，一晚共三场，6点一刻至7点、7点一刻至8点、8点一刻至9点，每次放映从以前的半小时加长至四十五分钟。头等的椅位票价并没有改变，依然是2毫一位，而二等椅位则是1毫，但新增了三等的"企看位"收费5仙，也是电影院第一次出现站立位，但站立位的收费也与其他戏院的板位相若，所以该戏院的收费仍然偏高，但放映时间却不是加长了很多。而且广告只刊登到11月4日便终止了，也不清楚之后的营业情况。

1902年12月底又再次出现喜来园的广告，但戏院更名为"新喜来"，再度迁址于中环街市对面海傍，报纸少有的插图令观众对于剧院内的情形也可窥一二。③ 而新的地方则有头等、二等的椅位与板位，分别收费6毫、3毫与2毫。也是每晚开映，时间加长至两小时，从7点放映至9点。但广告刊登至翌年的1月1日便停止了，其后也没有新喜来放映电影的消息了。

① 余慕云：《香港第一间电影院》，《香港电影掌故 第一辑 默片时代（1896—1934年）》，香港：广角镜出版社，1985年，第10页。
② 《喜来园 演花旗生动画戏》，《华字日报》，1902年10月28日，附张第1页。
③ 《新喜来生动画戏》，《华字日报》，1902年12月27日，附张第1页。

二、第一间"正规"的戏院：域多利影画戏院

喜来园严格来说并不是一间正式的"电影院"，香港第一间具规模的电影院是域多利影画戏院。域多利影画戏院位于中环德辅道中砵典乍街街口，据余慕云言，它"楼高三层，内部装修很是讲究，所有职员，包括售票、带位和杂役等，都穿划一的制服……它不独是香港第一间豪华电影院，也是中国第一间豪华电影院"。[1] 郑宝鸿亦指它"为当时最贵族的戏院，也是外籍人士喜爱的戏院和剧场"。[2] 从它的广告得知创办人是"蓝慕士"（"Messrs Ramos and Ramos, proprietors of the 'Victoria' Cinematograph"，[3] 又称"雷马斯"），其后亦有以"冧麻士"一名刊登广告[4]。蓝慕士在三年后又建了奄派亚影画戏院。域多利的广告首次于1907年11月7日刊登于《华字日报》，当时只有版面的三十二分之一的大小（见图13）。[5] 广告强调域多利的放映"如见真情真景并不摇颤"，说明观众对于影画清晰可见的追求提高，更有"本港向来所未见坐位雅洁"，装修一新的座位也成为这间新戏院的卖点之一。每晚

图13 域多利影画戏院广告（《华字日报》，1907年11月7日）

[1] 余慕云：《第一间香港人开的电影院》，《香港电影掌故 第一辑 默片时代（1896—1934年）》，香港：广角镜出版社，1985年，第20页。

[2] 郑宝鸿：《电影及影院（战前时期）》，《百年香港华人娱乐》，香港：经纬文化出版有限公司，2013年，第46页。

[3] "The Empire—New Cinematograph Theatre," *South China Morning Post*, Apr. 4, 1910: 11.

[4] 《域多利影画戏》，《华字日报》，1919年4月10日，第3张第2页。

[5] 《今晚开演》，《华字日报》，1907年11月7日，第3页。

开映两次，一次从 7 点钟至 8 点半，另一次是 9 点钟至 11 点钟。厢房位 1 元，头等位 7 毫，二等位 4 毫，儿童半价。此票价相比其他演粤剧为主的剧院还要昂贵，当时的高升戏院最贵的贵妃床位也只收 6 毫。但域多利影画戏院开张初期的广告宣传十分厉害，从 1907 年 11 月 11 日至 1908 年 1 月 6 日期间，《华字日报》上几乎每一天都会出现该院的同一广告，除了加上"新由法公司船到南非洲钻石矿画"的字眼外，与首次的广告并没有任何区别。从 1908 年 1 月 7 日起至 5 月 21 日期间，该戏院依旧每日都在刊登广告，从最初强调"每两晚换新画"，① 到每晚加插"姊弟四人歌舞"，② 以新颖的影画及多元化的综合娱乐表演来吸引观众。

除了广告的宣传外，域多利影画戏院也曾于 1909 年 11 月 11 日在《华字日报》的香港新闻一栏被报道过。③ 该报道指出当时在香港开演的影戏皆"颤动不明炫人眼目"，而且放映机经常会坏，并不能流畅播放，即使是在大会堂开映亦难免有此弊端。而位于砵甸乍街口的域多利影戏就可避免颤动，而且"景色玲珑、走动如生"。另外有指该院"坐位整洁门外电火辉煌"，可见其装修豪华。

1908 年 5 月下旬至 1911 年 5 月中旬，戏院的广告暂停了。到了 1911 年 5 月 25 日，又再重新刊登。④ 宣传的重点依然是"院内装饰辉煌"、"坐位通彻"、"影画新颖"兼有"西国美人歌舞"，每晚有 9 点场、逢礼拜六日更有 4 点半场，为少数有下午放映电影的电影院。而该日也有另一则港闻的报道指"德辅道中新建影画戏院"定于该月 28 日开院，⑤ 特挑精美的"新影画"开映，这证明域多利影画戏院在两年间可能进行了改建的工程，所以才有"新"戏院的落成。而该月 29 日有另一报道指院内"装饰华丽"、"坐位宽舒"、"四处俱有电风扇、凉风习习与别等戏院有天渊之别"，域多

① 《今晚开演 大减价 尽行改换新画》，《华字日报》，1908 年 1 月 7 日，第 3 页。
② 《今晚开演 大减价 尽行改换新画》，《华字日报》，1908 年 1 月 24 日，第 3 页。
③ 《香港 影戏可观》，《华字日报》，1907 年 11 月 11 日，第 3 页。
④ 《顶靓影画戏开演》，《华字日报》，1911 年 5 月 25 日，第 3 页。
⑤ 《新影画戏》，《华字日报》，1911 年 5 月 25 日，第 3 页。

利影画戏院也是香港第一间室内装有电风扇的电影院。① 从它开始，"豪华"电影院的概念在香港出现，电影已经并非坐在露天戏棚观赏，而是要追求更舒适怡人的环境。除了舒适的环境以外，域多利于 1915 年末还曾经特聘多名音乐家每晚作尾场的现场伴奏，② 可见电影的放映已越来越重视服务的素质，现场音乐亦是吸引观众的重要一环。

就如粤剧剧院重庆、高升、太平三间合并由何萼楼一人管理一样，域多利影画戏院也与另一间奄派亚影画戏院是有联系的，因为两间电影院的创办人都是蓝慕士。两间戏院也曾刊登联合的广告，例如 1912 年 9 月 5 日至 9 日一则题为"新奇画戏"的广告（见图 14）。③ 两间戏院于同一时期内放映同一部新片，每晚两场，连开场时间也一样，首场从 7 点 15 分开始，但奄派亚放映的时间比域多利长 15 分钟，至 8 点 45 分，而域多利只是到 8 点半；尾场两边都是从 9 点 15 分开始，但这次则是域多利的放映时间较长，到 11 点半，而奄派亚只是到 11 点而已。虽然片目一样，但域多利的收费却比奄派亚贵，头等收 6 毫、二等收 4 毫，两者各比奄派亚贵 1 毫。从收费可以看出，即使同样是外国人所开的影画戏院，域多利也是走更高档的路线。

到了 1916 年，域多利影画戏院的广告再改版，从以往的

图 14 域多利与奄派亚的联合广告（《华字日报》，1912 年 9 月 6 日）

① 《影画戏可观》，《华字日报》，1911 年 5 月 29 日，第 3 页。
② 《域多利影戏院特聘音乐专家》，《华字日报》，1915 年 11 月 1 日，第 1 张第 3 页。
③ 《新奇画戏》，《华字日报》，1912 年 9 月 5 日，精华录第 4 页。

三十二分之一加大到十六分之一，内容也更丰富了。以 2 月 9 日的一则为例，戏院的名字更改为"域多利最优等院"。① 广告内文有很多的信息，除了固定会有的放映的新、旧历日期，还会用很大的广告篇幅去介绍所放映的电影，包括故事大纲，甚至会详细说明每一幕是什么。以往的一日两场改为一日三场，而且三场的价格不一。4 点半的日场是最便宜的，楼上 6 毫、地下 2 毫、小童半费；夜晚 7 点头场，头等 3 毫、二等 2 毫、三等 1 毫、小童照价；夜晚 9 点尾场是最贵的，楼上特号 1 元 5 毫、楼上特等 1 元 5 毫、地下头等 8 毫、地下二等 5 毫、小童半费。

自 1916 年起，域多利影画戏院便定期于《华字日报》刊登广告，几乎是每天都有该日的电影介绍或者预告放映。戏院大多选映谐画"奇士东谐剧"、②"神经六谐画"、③ 喜剧、战争片时事片如"欧洲战事始末"④ 与侦探片如"虎面党"为主，⑤ 而且都是外国的作品。直至 1920 年 1 月 17 日，该戏院的"冧麻士"登了一则题名"紧要告白"的告示，说域多利影戏院招人包工拆卸，承买该院铁阵材料等。⑥

三、第一间香港人开的戏院：香港影画戏院

"香港早期的电影院，不论是喜来园、比照，抑或是域多利都是外国人创办的。"而第一间由香港人开设的电影院就是香港影画戏院，余慕云指创办人是李璋和李琪，它的放映设备均是购自美国。⑦ 香港影画戏院于 1907

① 《域多利最优等影戏院》，《华字日报》，1916 年 2 月 6 日，第 3 张第 10 页。
② 《域多利最优等影戏院》，《华字日报》，1916 年 2 月 29 日，第 3 张第 10 页。
③ 《域多利影画戏》，《华字日报》，1919 年 3 月 31 日，第 3 张第 2 页。
④ 《域多利影画戏》，《华字日报》，1919 年 4 月 10 日，第 3 张第 2 页。
⑤ 《域多利影画戏院》，《华字日报》，1920 年 1 月 24 日，第 3 张。
⑥ 《域多利影画戏》，《华字日报》，1919 年 4 月 10 日，第 3 张第 2 页。
⑦ 余慕云：《第一间香港人开的电影院》，《香港电影掌故 第一辑 默片时代 (1896—1934 年)》，香港：广角镜出版社，1985 年，第 20 页；李璋、李琪之说为目前不少文献引用，惟包括余慕云各著皆没有引述数据源，关于此说实在值得再作研究。

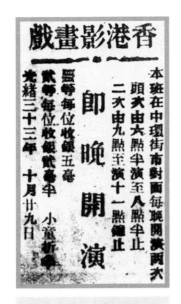

图 15 香港影画戏院广告（《华字日报》，1907 年 12 月 4 日）

年 12 月 4 日首次刊登广告（见图 15），它开设于中环街市对面，该地点曾经于 1903 年和 1905 年是影画的露天放映场，①观众对于此地也不会陌生。每晚放映两次，头场由 6 点半始至 8 点半止，二场由 9 点始至 11 点止。收费比起其他由外国人开设的戏院如域多利等更为大众化，头等位收银 5 毫，二等位收银 2 毫半，小童折半。从该年 12 月 14 日至翌年 1 月 20 日，香港影画戏院都特聘法国著名女伶表演，活动分成每晚两场，头场是放映影画戏，而尾场则是法国女伶歌舞表演。②价钱也加至与其他戏院相若，尾场的头等位收银 1 元、二等位收银 5 毫、三等位收银 2 毫半。其后的放映活动也是着重于同时有影画放映与歌舞表演，并有西乐助庆。

据余慕云所言，香港影画戏院开办了半年左右便结业，主要是因为取不到新的片源与好的影片，放映的只是时事片与谐画，吸引不了观众。其后蓝慕士在原址开了另一间奄派亚电影院。③可是到了 1910 年，香港影画戏院又有其他映画放映以外的活动。例如振天声社曾于该院演"文明配景奇戏 自由花"，有趣的是广告上有言"场内不收椅垫钱"，可见其他的戏院有可能有收此费。④与电影的收费差不多，头等位 1 元半、二等位 1 元、三等位 5 毫。2 月 15 日更有报道指观众大为赞赏而且"每晚座位皆为之满"

① 《电戏到港》，《华字日报》，1903 年 10 月 5 日，第 3 页，及《英国最出色生动影画戏初次到港》，《华字日报》，1905 年 9 月 16 日，广智录第 1 页。
② 《香港影画戏》，《华字日报》，1907 年 12 月 14 日，第 3 页。
③ 余慕云：《第一间香港人开的电影院》，《香港电影掌故 第一辑 默片时代（1896—1934 年）》，香港：广角镜出版社，1985 年，第 20 页。
④ 《中环街市对面香港影画戏院》，《华字日报》，1910 年 2 月 16 日，精华录第 1 页。

图 16 香港影画院广告（《华字日报》，1915 年 8 月 9 日）

可见其受欢迎程度。①

虽然在中环街市对面的香港影画戏院营业不久便结业，但于 1915 年 8 月在中环大马路即旧田土厅幻游火车处有另一间"香港影画院"开业。香港影画院于该月 9 日在《华字日报》上登有新张广告（见图 16），② 它比一般电影院的广告篇幅要大，达十六分之一版，内容也更丰富。该院所演的画片全部由百代公司所摄制，每逢礼拜三、礼拜六就会换新画，放映的是三千余尺大画，更有画片每一幕的简介。而且院内"座位宽广"、"地方雅洁"、"多设电风扇、电灯"、"极合卫生"。逢礼拜三、六由 5 点及 4 点便开始放映；其余日子一日两场，头场 7 点 15 分，头等 3 毫、二等 2 毫、三等 1 毫；尾场 9 点 15 分与头场同价，可谓是价廉物美。

早期的香港电影院大多是放映西方的电影，如法国的、美国的等等，

① 《自由花新剧》，《华字日报》，1910 年 2 月 15 日。
② 《香港影画院新张广告》，《华字日报》，1915 年 8 月 9 日，第 1 张第 3 页。

主要以谐画及侦探画为主，但 1915 年 9 月 18 日曾有报道指香港影画戏院放映内有华人演出的桥段，① 更指这是非常少有的，另外会放映"泰西（意指西洋）画"两幕。另一例子为 1916 年 2 月 23 日香港影画戏院自己刊登的广告，② 广告的大小已改为三十二分之一的版面，也没有了早期介绍电影院的环境等的种种宣传，剩下的只有放映画片的介绍与时间及价目表。从该日的目录中可见，第一幕放映的是赌徒装死唐人画"，为少数早期放映的中国电影。该戏院开业半年后，依旧维持平时两场、周末三场的安排，收费也没有上调。

另外，于 1916 年 2 月 23 日关于香港影画戏院将放映著名大贼长画范泵麻士的画片的报道，③ 首次出现"特派专员宣讲尤为明瞭云"，这就是早期的解画员。以前的画片大多是短片，以无声的谐画为主、风景片战争片等纪录片为辅，而观众可以理解身体语言等共通的表达手法，也没有太大的困难。但随着画片的长度增加，故事越来越复杂，外国的影画也加入字幕卡的元素，对于当时不懂外文的香港观众而言，无论是电影的说明书还是外文的字幕都看不懂，需要有人"解画"才会看得明白影片中的情节与内容。这与台湾戏院聘请的"辩士"来舞台银幕旁叙述剧情的发展一样。④ 这些辩士的讲解越精彩，电影就越受欢迎，也能吸引更多的观众。除了香港影画戏院以外，其他的香港戏院也陆续加入"解画员"的角色。余慕云又曾说"香港是 1921 年开始有宣讲员"的，而最早有宣讲员的电影院是新比照电影院，⑤ 放映的是《孙总统就职及祭黄花岗》，而这次 1916 年关于香港影画戏院的报道则可证实香港早于 1916 年便有宣讲员一职，足足比新

① 《中国影戏之特色》，《华字日报》，1915 年 9 月 18 日，第 1 张第 3 页。
② 《香港影画院广告》，《华字日报》，1916 年 2 月 23 日，第 3 张第 10 页。
③ 《盍往观乎》，《华字日报》，1915 年 2 月 23 日，第 1 张第 3 页。
④ 叶龙彦：《近代文明的开端——戏院与电影》，《台湾老戏院》，台北：远足文化事业股份有限公司，2004 年，第 20 页。
⑤ 余慕云：《香港人第一个"解画人"》，《香港电影掌故　第一辑　默片时代（1896-1934 年）》，香港：广角镜出版社，1985 年，第 51 页。

比照戏院早五年时间。他形容宣讲员必须有说书的才能，而且要声音够大，他们是坐在戏院的正中位置，例如有二楼的多坐在二楼最前面的正中位置或旁边，高声地配合着剧情进展而讲解。

　　无论是喜来园、域多利影画戏院还是香港影画戏院，这三家"第一间"都有其重要性。喜来园是见证电影从粤剧放映的配角变成主角的重要一员，它是首间采用固定的室内场所专门放映电影的戏院，而且没有其他的杂技表演等娱乐活动。但它的放映方式，如半小时放映一连串的短片凑合成的节目，并未被后来的戏院采用。这种短时间放映但偏贵的票价令观众却步，而后来的电影院也汲取了这个教训。域多利影画戏院是真正的第一间有规模的电影院，从它的放映设备、模式，甚至到戏院的广告都成为后来电影院建立的一个范式。例如，它和喜来园一样，同样是专门放映电影，但与喜来园不同的是，它的节目长度维持在和其他演粤剧并同时放映电影的剧院一样，同为两小时。当时的影画长度并非如今日的电影两小时一部，时间相对较短，"域多利"更开创了新的放映模式，将一部长片搭配数部短片，多数是谐画一同播映。这样一来，观众便可以相宜的票价观看等值的两小时娱乐节目。这种长片搭几部短片的放映模式也被其后的电影院参考，大部分都会放映一部战争片或侦探片，但必定会搭配谐画、"笑剌肚"的趣剧作压轴。[①] 至于香港影画戏院，作为第一间华人建立的电影院，它的票价相对其他外国人建立的电影院要便宜，也不是像"域多利"一样走豪华与高档的路线。可惜得不到更多新的片源，以至经营失败，要倒闭再开。电影院之间竞争最激烈的一直都是新的片源，毕竟观众都想看新的东西，当时最新的电影到港，甚至会于《华字日报》的港闻版中有报道，可见其重要性。其后的电影院，有些沿用"域多利"的模式，营运了较长的时间，但亦有不少电影院开业不够数年便告倒闭。

① 《中环大马路香港映画戏院即幻游火车处》，《华字日报》，1916年9月2日，第1张第3页。

电影院林立

一、位于云咸街的电影院

云咸街的特别之处在于曾经前后有明星、沙龙、比照三间电影院开于同一个位置上,再加上还有青年会在那里播放电影。余慕云曾指比照影画戏院是1907年由外国人比照所开办的,[①]他更指,比照的前身是威士文大酒店。虽然根据比照影画戏院自己刊登的广告,它于1910年才开业,但它的前身的确是威士文大酒店。王纲指早于1907年7月17日,便有一名据信是德国人的迪特里希(Dietrich)于《德臣西报》上刊登一则广告指将于威士文大酒店播映百代公司的电影,包括滑稽喜剧与悲剧等等,更指这位先生其后应邀出任香港影画戏院的经理。[②] 同年9月4日至7日期间,《华字日报》上也曾经刊登过该酒店大堂将放映"奇妙影戏"的广告(见图17)。[③] 说明影片的内容与众不同、奇怪陆离,而且有电风扇,环境舒适。所以上等位收费1元、中等

图17 奇妙影戏广告(《华字日报》,1907年9月4日)

① 余慕云:《第一间香港人开的电影院》,《香港电影掌故 第一辑 默片时代(1896—1934年)》,香港:广角镜出版社,1985年,第20页。
② 王纲:《活动影画》,《图说云咸街沧桑1840年代—1960年代》,香港:中华书局(香港)有限公司,2008年,第131—132页。
③ 《奇妙影戏》,《华字日报》,1907年9月4日,第3页。

位收 5 毫，小童折半。其后这个位置又前后开设了三间电影院。

明星影画戏院

王纲指威士文酒店于 1908 年被德国人卡尔·菲德勤（Carl Fiedler）接手。他根据《德臣西报》上的报道指该酒店的大堂，被卡斯雷（V. D. Casley）先生租用，筹建了一间名叫明星影画戏院（The Star Cinematograph）的电影院，于 1909 年 3 月 20 日"盛大开业"。这使威士文酒店的大堂正式成为一间专业的电影院。①

该院于 1909 年 3 月 25 日在《华字日报》上刊登广告，② 以"画尽新奇"来吸引观众，每晚开映两次，首场 6 点半至 8 点半，4 毫、5 毫、7 毫三种座；第二场 9 点至 11 点，5 毫、8 毫、1 元 2 毫三种座，而且当时更有小孩歌舞的表演让观众开开眼界（见图18）。关于明星影画戏院的新闻并不多，其中有一则较瞩目的是巴西影画洋行曾于 1909 年 3 月 31 日控告明星影画戏院，指责明星影画戏院所放映之画戏伪装该洋行影画戏的商标，而"明星"所放映的影画戏也是赝品，该电影院会胡乱剪接影片以变成"续影"。③ 自此之后，明星影画戏院也再没有刊登过广告了。

图18 明星影画戏广告（《华字日报》，1909 年 3 月 25 日）

① 王纲:《活动影画》,《图说云咸街沧桑 1840 年代—1960 年代》,香港:中华书局(香港)有限公司,2008 年,第 133 页。
② 《明星影画戏》,《华字日报》,1909 年 3 月 25 日,第 3 页。
③ 《明星戏被控》,《华字日报》,1909 年 3 月 31 日,第 3 页。

沙龙影画戏院

到了 1909 年，威士文酒店迁到德辅道 14 号。酒店的原址变成维也纳咖啡馆（The Vienna Café Company，Limited.）；明星影画戏院也很快消失，取而代之的是另一间影院——沙龙影画戏院（The Salon-Cinema Theatre），后两间同在 1909 年 12 月开业。[①]

并非所有电影院都在中文报纸上做宣传，早于 1910 年 1 月 1 日，[②] 在英文报纸《南华早报》上已经有报道指出当时"沙龙"是一间新开的电影院，而且十分受欢迎，开张已有大量的观众光临（being visited by large audiences）。除了影画的放映外，也有歌舞的表演，这与其他的戏院也十分相似。沙龙影画戏院从 1 月到 3 月期间，几乎每日都于《南华早报》上刊登广告（见图 19）。强调自己的节目是殖民地唯一的一流娱乐表演，既有最好的电影又有最好的艺术家，而且有现场奏乐。每个星期一与五会换新的节目，平时每晚固定于 6 点半及 9 点 15 分开映，而周末更设费用半价的 4 点钟日场。《南华早报》的港闻一栏也曾多次报道过此电影院的受欢迎程度，如有"人山人海的观众"（crowded attendance）、[③] "非常热情的观众"

图 19
沙龙影画戏院广告（《南华早报》，1910 年 1 月 1 日）

① 王纲：《活动影画》，《图说云咸街沧桑 1840 年代—1960 年代》，香港：中华书局（香港）有限公司，2008 年，第 136 页。
② "The Salon Theatre," *South China Morning Post*, Jan. 1, 1910: 6.
③ "Salon-Cinema Theatre," *South China Morning Post*, Feb. 19, 1910: 7.

（very enthusiastic audience），①及用"受欢迎的娱乐场所"（popular place of amusement）来形容每次的放映和演出。②

但于同年的 4 月，沙龙影画戏院却已结业。在《华字日报》上，4 月 5 日有刊登此戏院作拍卖的消息，无论是影画器具、发电机、家私间格，还是生意招牌、房子等等全部作单一拍卖。③同月 12 日，《南华早报》上又有一则标题为"戏院出售"（A Theatre For Sale）的报道，更详细说明了其情形。④不过在结业后，沙龙影画戏院也曾有过特别的放映活动。无论是中文报纸还是英文报纸都有报道此特别的放映，1910 年 6 月 22 日，《南华早报》中有预告沙龙影画戏院会放映"英国前皇宜华第七皇出丧之礼"（此为《华字日报》中的影片标题），⑤报道指该片会改变放映地点从之前报道过的大会堂改为沙龙影画戏院放映。⑥

比照影画戏院

沙龙影画戏院结业后，1910 年 10 月 24 日，比照影画戏院首先在《南华早报》上刊登令人注目的开幕广告（见图 20）。⑦上面有几项重要的信息：一、比照的地理位置是云咸街摆花街；二、它是以最新的英国与法国影画作招徕的；三、它的管理人也是歌剧团的舞台监督士的芬臣（Robert Stephenson, lately Stage Manager of Dallas' and Bandmann's Opera Companies）。这也符合王钢所言它是士的芬臣所创办的，⑧而创办者是一位歌剧团的舞台监督，因此之后比照经常有歌舞的现场表演，而

① "Salon-Cinema Theatre," *South China Morning Post*, Feb. 19, 1910: 10.
② 同上。
③ 《影画戏出投》，《华字日报》，1910 年 4 月 5 日，第 3 页。
④ "A Theatre For Sale," *South China Morning Post*, Apr. 12, 1910: 10.
⑤ 《新影画戏》，《华字日报》，1910 年 6 月 22 日，第 3 页。
⑥ "Theatre Royal," *South China Morning Post*, Jun. 21, 1910: 3.
⑦ "Look out！ Look out！" *South China Morning Post*, Oct. 24, 1910: 10.
⑧ 王纲：《活动影画》，《图说云咸街沧桑 1840 年代－1960 年代》，香港：中华书局（香港）有限公司，2008 年，第 138 页。

图20 比照影画戏院广告(《南华早报》，1910年10月24日)

且都是外国伶人作表演的。其后的宣传也着重描写它有"高级的戏剧性的影画"（A high-class PICTORIAL, DRAMATIC）与有音乐剧（MUSICAL ENTERTAINMENT）一同演出。① 经过半个多月的广告宣传，比照影画院终于在11月16日开张，《南华早报》上前后数天都有关于比照开幕的报道。② 而《华字日报》于同月26日的港闻一栏也有一则小小的报道指"云咸街口之比祖电画戏院所演之影画戏皆最新画片活动如生极为可观"。③ 虽然其后比照影画院都隔月在《南华早报》上刊登广告，但中文报纸上却不见其踪影。不过王纲指没过多久，影戏院便得到公众的认可，被视为当时香港最好的娱乐场所之一。④

直至1913年6月3日，"比照"刊登一题为"比照头等映戏院改良广告"的约十六分之一版大的广告，指比照戏院不惜停演十日以从新改良戏院的设备。⑤ 例如，"多开窗户"、"增加新式大号风扇"务使空气流通。画

① "The Bijou Scenic Theatre," *South China Morning Post*, Nov. 1, 1910: 10.
② "Bijou Scenic Theatre—Opening of the New Show To-Night" *South China Morning Post*, Nov. 16, 1910: 3.
③ 《画戏可观》，《华字日报》，1910年11月16日，第3页。
④ 王纲：《活动影画》，《图说云咸街沧桑1840年代—1960年代》，香港：中华书局（香港）有限公司，2008年，第137页。
⑤ 《比照头等映戏院改良广告》，《华字日报》，1913年6月3日，第3页。

片为"重资挑选百代头等画片",从侦探、艳情、战争、历史、诙谐以及世界各国的名胜片。强调"电力光线充足"、"无振动模糊之弊",而且有琴师作现场表演。每逢礼拜三、六便转换新画,更说"永无重复",而且又于每晚第二场加插泰西著名女琴师歌舞娱乐。另外,更以中文将影画中的事实详细翻译并出版成"戏桥",让不懂英文的观众也可以欣赏电影,此为"戏桥"的首次出现,与"解画员"一角有相若的作用。

到了1916年,"比照头等影画戏院"有了更大篇幅的广告,除了仔细地列明当日放映的影画外,更有较详细的介绍(见图21)。[①] 依旧是分为头尾两场,头场7点15分,头等3毫、二等2毫、三等1毫;尾场9点15分,头等1元、二等6毫、三等2毫;儿童均折半。价格为各戏院之中间,不及"域多利"最贵的1元5毫的楼上座,但又贵过香港影画戏院或奄派亚影画戏院收银5毫的头等位。另外,每逢礼拜三、六由5点及4点便开

图21　比照头等影画戏院广告(《华字日报》,1916年2月9日)

① 《比照头等映戏院改良广告》,《华字日报》,1916年2月9日,第3张第10页。

图 22 新比照影画戏院广告（《华字日报》，1919 年 6 月 27 日）

设日场放映，头等 3 毫、二等 2 毫、儿童半价。每晚第二场及周末的日场都加聘琴师有现场奏乐。比照经常重资购买或租赁新片，其中以放映谐片如《奇士东谐画》、① 侦探片如《泵不刺复仇侦探奇案》、② 及长画如《遇难失踪大危险记》居多。③

到了 1919 年 6 月 27 日，《华字日报》首次有"新比照影画戏院"为标题的广告出现（见图 22）。④ 据王钢所言它于 1918 年由英籍华人卢根接手，据说是与一位犹太人合伙，英文名称改为 The Coronet Theatre。⑤ 关于卢根，余慕云及王钢指卢根大量投资电影院业，香港的皇后、新世界、平安等戏院，广州的南关、明珠、模范等电影院，都有他的资本，因此号称"华南电影院大王"。另外他也积极参与其他电影有关事业，例如他是香港第一间影片代理公司明达公司的总经理，⑥ 和香港第一间代理外国电影器材的振业公司的成立人。⑦ 该日放映的探险长画《洪荒鸟兽记》分上下集

① 《比照超等影画戏院》，《华字日报》，1918 年 3 月 14 日，精华录第 3 张第 3 页。
② 《比照头等映戏院》，《华字日报》，1916 年 2 月 26 日，第 3 张第 3 页。
③ 《比照超等影画戏院广告》，《华字日报》，1916 年 8 月 26 日，第 1 张第 2 页。
④ 《新比照影画戏院》，《华字日报》，1919 年 6 月 27 日，第 1 张第 3 页。
⑤ 王纲：《活动影画》，《图说云咸街沧桑 1840 年代—1960 年代》，香港：中华书局（香港）有限公司，2008 年，第 141—145 页。
⑥ 余慕云：《香港第一间影片代理公司》，《香港电影掌故 第一辑 默片时代（1896—1934 年）》，香港：广角镜出版社，1985 年，第 143 页。
⑦ 余慕云：《香港第一电影器材代理公司》，《香港电影掌故 第一辑 默片时代（1896—1934 年）》，香港：广角镜出版社，1985 年，第 145 页。

播放,"并有专员在场讲解"。除了正片外,上映时还会有短篇的谐画两幕。每晚7点15分开映,头等4毫、二等2毫。到了7月14日放映下集时,宣传更用上"开影以来座为之满兹"来形容该片受欢迎的程度。①

而从1920年7月1日起,新比照影画戏院为第一间推出"循环影画"的戏院,放映由上午11点至晚上8点半止,其广告内容有列画片的目录,谓"诸君欢喜、随时可入、久座无拘、价目一律四毫"。② 这于当时而言是十分新颖的,也可以说是创举。除了同演粤剧时有机会放映日场,或者有个别戏院有周末的4点日场外,香港自有电影院以来几乎只有夜场的放映。这次新比照推出的"循环影画",不但使电影院的营业时间推早至早上11点,更建立了一种新的放映形式,让观众可以一票看全日。该月19日的广告甚至加入"洋乐助庆"、"甚合妇孺参观",首次明言欢迎女性与年幼的观众,令观看电影这项活动更加大众化。③ 但放映的广告到该月20日便结束,21日又重新回到普通的放映,可能是当时的观众未必接受这种新颖的放映方式,而戏院方面又不能确实控制每日的人流与掌握营业额等数据,所以便停办活动了。

二、其他位于香港岛的电影院

亚利山打影画戏院

亚利山打影画戏院位于大钟楼旁的锡兰街(即泄兰街)2号,曾于1909年2月9日开始至3月3日在《华字日报》刊登过一个月的广告(见图23)。④ 该戏院特映英京及法京新出初到香港的电影,更有中国水师纪录片等等,每晚由9点15分映至11点钟止,头等位收1元2毫、二等位8

① 《新比照影画戏院》,《华字日报》,1919年7月13日,第3张第2页。
② 《新比照最优等戏院》,《华字日报》,1920年7月1日,第3张第3页。
③ 《新比照最优等戏院》,《华字日报》,1920年7月19日,第3张第3页。
④ 《亚利山打影画戏》,《华字日报》,1909年2月9日,第3页。

图 23 亚利山打影画戏院广告（《华字日报》1909 年 2 月 9 日）

图 24 亚打山打影画戏院广告（《士蔑报》，1909 年 2 月 9 日）

毫、三等位 5 毫。除了《华字日报》外，2 月 9 日于英文报纸《士蔑报》亦有一则广告，指该院所放映的影片是从未在香港放映过的，是最新的（见图 24）。① 而于该年 2 月 26 日，② 曾有报道指戏院特演"方便华人"而且制有"精美月份牌"分赠观众。为最早有戏院专制赠品送予观众，以吸引更多的观众。这一个月过后该电影院便没有再于《华字日报》刊登广告，但于英文报纸则不断有转售及重开的广告。

奄派亚影画戏院

香港影画戏院结业后，原址（德辅道中、中环街市对面）变成了新的

① "Alexandra Cinematograph," *The Hong Kong Telegraph*, Feb. 9, 1909: 3.
② 《演新画戏》，《华字日报》，1909 年 2 月 26 日，第 3 页。

奄派亚影画戏院。奄派亚影画戏院是于1910年4月4日开幕的,《南华早报》于该日及翌日都有较大篇幅的报道。其中很重要的便是提到奄派亚影画戏院的开办者便是"蓝慕士"("Messars Ramos and Ramos, proprietors of the 'Victoria' Cinematograph" ① "deserve congratulations upon the successful start they have made in their new premises"), ② 电影院可容纳八百名观众(a graceful hall capable of seating over 800 people), 而且里面的装修很精致(interior decoration is attractive and stylish)。③ 全院防火,放映的机器放在一个以铁制又防火的盒子内(the machine is installed in a steel fire-proof compartment)。④ 开幕当晚全场满座(Full house), 更谓播放的画片对香港观众而言非常新颖(The pictures were also thoroughly enjoyed, more especially as they were new to Hongkong cinema-goers)。虽然奄派亚影画戏院并没有固定地在《南华早报》里刊登广告,但《南华早报》的港闻一栏有时候亦会有该戏院颇受欢迎的报道,例如"吸引大量观众"(Attracting large audiences), ⑤ "持续卖座"(continues to draw good houses)。⑥ 虽然早于4月开幕,奄派亚影画戏院到翌年的5月25日才首次在《华字日报》上刊登广告。⑦ 强调该院放映的是"新式玲珑映画戏",而且内有"电风扇"、"好座位",每日下午6点开始到11点半止,更有大减价,而且"奇幻影画"是隔晚换片的。⑧ 另外, 此戏院也经常有技艺戏等表演,如该年7月5日一则加聘"花旗些路男女班技艺戏同演"的广告。⑨ 一晚演两次,头场7点15分至9点,尾场9点15分至11点。每次头等位收银2毫,二等位

① "The Empire—New Cinematograph Theatre," South China Morning Post, Apr. 4, 1910: 11.
② "Empire Theatre—Opening Last Night," South China Morning Post, Apr. 5, 1910: 6.
③ "The Empire—New Cinematograph Theatre," South China Morning Post, Apr. 4, 1910: 11.
④ Ibid..
⑤ "Local News," South China Morning Post, Apr. 21, 1910: 2.
⑥ Ibid., Apr. 27, 1910: 2.
⑦ 《新奇画戏大减价》,《华字日报》,1911年5月25日,第3页。
⑧ 《奄派亚映画院广告》,《华字日报》,1911年8月31日,第3页。
⑨ 《奄派亚映画院广告》,《华字日报》,1911年7月5日,第3页。

232　走出上海：早期电影的另类景观

图25
奄派亚影画戏院广告
（《华字日报》，1915年11月1日）

收1毫，价钱十分便宜。除了技艺戏以外，还有"加聘华歌妓二人唱曲"、①"弄法大力技艺"、②"少林寺和尚技艺弄法戏"等等的节目，③十分多元化。在1912年间也数次与域多利影画戏院作联合的放映活动。

到了1915年11月1日，有一戏院广告说从该日起戏院由华商承办（见图25），④谓"布置妥协"、"招待殷懃"、"画片新奇"、"镜机整洁"、"取价从廉"及"按期换画"等等，可见特别强调服务的素质。一部长片是会分作不同幕数放映的，会有简单的片目介绍。每逢礼拜一、四换影片，每晚两场，头场7点15分，尾场9点15分。两场价钱一样，厢房收银3毫、头等收银2毫、二等收银1毫。票价比起"域多利"等戏院便宜很多。由华商承办后数日，开演之际机器忽然损坏，当时更请观众过域多利戏院观戏，后来已换配新机甚至可无模糊、震动之弊处。⑤其后，奄派亚影画戏院

① 《奄派亚映画院广告》，《华字日报》，1911年7月12日，第3页。
② 《奄派亚映画院广告》，《华字日报》，1911年7月29日，第3页。
③ 《奄派亚映画院广告》，《华字日报》，1911年8月17日，第3页。
④ 《奄派亚大影画戏院广告》，《华字日报》，1915年11月1日，第1张第3页。
⑤ 《奄派亚影戏院换新机》，《华字日报》，1915年11月3日，第1张第3页。

多了放映电影，亦少了同场有歌舞或其他表演。电影的种类大多是历险记，尾场多加谐剧，曾经放映过"颜色画"。[①] 而且也是少数放映"唐人画"（即中国电影）的戏院，例如早于1916年2月15日已经放映过唐人画《钟记龙斗法》。[②]

九如坊新戏院

九如坊新戏院位于中环九如坊，早于1912年3月14日，该院已经在《华字日报》处登过一则"戏院出租"的告示，[③] 说欲租者可向"德忌利士办房陈广虞先生处问明"。到了翌年5月5日，正式有开始新的电影院的广告出现。[④] 预告该日放映的是"有声有色活动影画"，为美国电学博士伊地臣君所制的有声电影，令观者有如历其境，而该影片曾经也在大会堂放映过一次。新戏院的广告一般比较简洁，只有三十二分之一版篇幅，预告放映的电影，价目分别为厢房3毫、超等2毫、头等1毫、二等5仙，价钱也是相当大众化的，但连地址与放映的时间表也没有。

到1919年，九如坊新戏院也是以放映电影为主，广告依然很简洁（见图26）。[⑤] 每晚由7点起影至11点止，每日由1点起影至5点止，和其他戏院不同的是，九如坊日场的时间很长，价格比夜场便宜，厢房4毫、楼下2毫、二楼1毫5仙、三楼1毫；夜场厢房5毫、楼下3毫、二楼2毫、三楼2毫。从收费表可以看出戏院是有三层楼的座位设计的，可见其规模不小。新戏院所放映的影片特色为多国，好像该年9月17日才放映完从"美洲新到港"的新片，[⑥] 10月13日又放映《欧战中之俄国大革命》，[⑦] 10月

① 《奄派亚戏院大法戏广告》，《华字日报》，1916年2月11日，第3页。
② 《奄派亚戏院大法戏广告》，《华字日报》，1916年2月15日，第3页。
③ 《戏院出租》，《华字日报》，1912年3月14日，精华录第1页。
④ 《九如坊新戏院开演有声有色活动影画广告》，《华字日报》，1913年5月5日，第3页。
⑤ 《九如坊新戏院》，《华字日报》，1919年9月12日，第3张第3页。
⑥ 《九如坊新戏院》，《华字日报》，1913年9月17日，第3张第3页。
⑦ 《九如坊新戏院》，《华字日报》，1913年10月13日，第3张第3页。

图26 九如坊新戏院广告（《华字日报》，1919年9月12日）

25日又放映从非洲摄制的《洪荒鸟兽记》，[1] 当时更有青年会铜乐助兴。除了影片的种类很多外，戏院广告也多了影片的介绍，有时候甚至会有差不多一百字介绍影片的剧情等等。

到了1920年5月3日，新戏院广告的标题改为"新域多利在新戏院开影画戏"，广告预告了放映的日期，放映的影片及少许影画的简介。[2] 每晚分头尾两场，尾场会有洋琴助兴，所以票价也较贵。头场楼上厢房4毫、超等3毫、楼下头等2毫、二等1毫；尾场楼上厢房6毫、超等4毫、地下头等3毫、二等2毫，票价与以往不差太远。到了该年6月，头尾场更加聘解画员解说电影。主要也是放映谐画"神经六谐画"，更谓每晚不同，[3] 还有冒险侦探长片，以宝莲女士主演的为主。[4] 影片的宣传大多都是一连数日同一个广告，但唯独放映至结局时，最后一日的广告会再加上"最后"或"结局"的字样，以提醒观众入场观看。

[1] 《九如坊新戏院》，《华字日报》，1913年10月25日，第3张第3页。
[2] 《新域多利在新戏院开影画戏》，《华字日报》，1920年5月3日，第3张第4页。
[3] 《九如坊新戏院》，《华字日报》，1920年7月1日，第3张第4页。
[4] 《九如坊新戏院》，《华字日报》，1920年7月3日，第3张第4页。

三、位于九龙的电影院：普庆戏院

20世纪初期，香港的中心区域在香港岛的中、上环一带，而娱乐活动亦集中于该范围内，戏院也不例外。而在香港岛对岸的九龙区，关于戏院的报道都是很少的，其中有一间便是位于油麻地的普庆戏院。郑宝鸿指普庆戏园早于1902年便在油麻地罗便臣道（1909年易名为弥敦道）与加士居道间开业，而当时的经营者是美商花旗银行买办何萼楼，他也是重庆园与太平园的东主。① 《华字日报》于1911年3月8日至4月8日，有刊登过一则普庆戏院召人承租的告示。② 而于该年5月24日至6月17日期间，题为"油麻地普庆戏园电画戏"的广告出现了一共21次之多（见图27）。③ 该院放映的"电画戏"，兼有洋琴与留声机器演唱，而每逢周末下午更会加入西女两名歌舞表演。每晚由7点演至10点，逢礼拜三、六换新片。头等位5毫，二等位2毫，三等位1毫半、四等位1毫。相比于"域多利"等香港岛的戏院最贵的座位要收银1元，普庆戏院的价格便宜近一半，十分大众化。

自域多利影画戏院这间专门放映电影的电影院开幕后，其后大部分的

图27 普庆戏园广告（《华字日报》，1911年5月24日）

① 郑宝鸿：《粤剧与戏园》，《百年香港华人娱乐》，香港：经纬文化出版有限公司，2013年，第9页。
② 《召租戏院》，《华字日报》，1911年3月8日，第3页。
③ 《油麻地普庆戏园电画戏》，《华字日报》，1911年5月24日，精华录第3页。

戏院都有参考其放映模式。以往以粤剧放映为主的剧院，主要都是配搭一两部短的谐画或风景片，于粤剧演出之后放映。到了后期，这些剧院也开始设电影专门放映的场次，但这些场次与露天放映场相若，都是以几部至数十部短片凑合在一起放映为主的。域多利影画戏院的放映则有别于这种"凑合"的模式，而是每晚主要放映一部长片，多为侦探片或战事片，再配合放映一至两部谐剧告终。这样的放映模式主要可以解决片长短与票价过高的问题，又可以与放映粤剧的剧院竞争。其后成立的戏院，如比照影画戏院、奄派亚影画戏院及九如坊新戏院都是参照这种电影放映的模式，使电影放映相继制度化。但电影院之间为了竞争，除了强调放映最新的影片与座位的舒适程度外，也有电影院开始尝试新的放映模式。如比照影画戏院的"循环放映"形式，可惜不到一个月便结束了，或许是当时的观众也不太接受过于新颖的放映模式，更习惯每晚约两小时的放映。又例如，比照影画戏院开始于周末设日场（下午四五点）的放映，以往电影放映活动一般都是于晚上举行的，虽然之前都有日场的放映活动，但都是一些特别的节目，又或者只是纯粹的粤剧日场，而比照戏院将这种日场放映常规化，可见日场也有一定的观众，所以才能够持续下来。

除了放映的模式外，1910年代的电影院都集中于中、上环一带。如明星影画戏院、沙龙影画戏院和比照影画戏院均是位于云咸街摆花街同一位置，但明星影画戏院与沙龙影画戏院都是开业不久便结业的。又例如奄派亚影画戏院原本是香港影画戏院，位于中环街市对面。而九如坊新戏院则在中环，只有普庆戏院是位于九龙油麻地的。电影院渐渐增多也表明看电影这项活动于香港慢慢普及起来，从只是粤剧放映的附属品，到专门的放映，可见其受欢迎程度。而且在沙龙影画戏院或奄派亚影画戏院等电影院开幕时，也有新闻报道指开幕当晚十分热闹，连日的全院满座更显示当时的香港观众对电影放映的喜爱，以及对新的电影院的渴求。

结语

　　本文旨在以 1900 年至 1920 年间的报纸资料，尝试去记述早期香港电影院发展的情况，及电影的社会普遍性。第一部分记述了在未有电影院前的电影放映活动，如露天影画场及青年会的电影放映。另外，分别讲述重庆园、高升园与太平园三间主要以粤剧放映为主的剧院，他们通常都会在晚场加一"影画戏"专场的放映活动。这三间剧院各有竞争，特别是在放映设备方面，强调影画要玲珑清晰。后来因合并开始有合作关系，更互相放映对方租买的画片。

　　第二部分记述了专门放映电影的电影院的诞生，第一间是喜来园，但它只是在临时改建的地方且未能经营长久。因此第一间现代意义上的正规戏院应该是域多利影画戏院，该戏院强调豪华装修与舒适的环境，也是同期戏院中收费最贵的，开"豪华"电影院的前河。另一间由香港人所开的香港影画戏院，虽然收费十分大众化，只是"域多利"的一半价钱，但也因片源不足的关系而很快倒闭。

　　最后踏入 1910 年代，渐渐有更多新的电影院出现，这些电影院大多沿用域多利影画戏院的放映模式，以一部长片配搭数部谐画作一次的放映活动。其中最重要的一间便是比照影画戏院，它多次装修以更舒适的环境吸引观众，而且票价也不算太昂贵。而其他戏院如亚力山打影画戏院、明星影画戏院或沙龙影画戏院都是开业不久便告结业。这些电影院主要集中在香港岛维多利亚城的中心地带，以中环为主，只有一间（普庆戏院）是位于九龙油麻地的。这一切合起来则成为 20 世纪初期香港的电影院面貌。

II

新史料选编

(1900—1940)

责任编辑：叶月瑜、刘辉、殷慧嘉

　　本史料汇编以时间为序，资料抄录除消息正文外，其他相关信息包括：报刊名、消息名称、作者（如有）、刊载时间（年月日）、消息所在页面与版别编码及版别名称等。为保持史料完整，各条消息均全文录入，不作任何删减。资料均以简体字输入，如遇繁简不一致或有歧义，以原文写法为准。如有特殊古体字、异体字，均按原文录入。由于资料原文字迹模糊以致无法辨识者，则在原处以符号"□"代替。

新史料选编目录

《华字日报》（香港） 249

1905 年
戏园被罚 249

1907 年
戏园之托辣斯 250
影戏可观 250

1908 年
影戏奇观 250
青年会影画演说 251

1909 年
洋人又因入内地演戏滋事矣 251

1910 年
演说唾涎之问题 251
新影画戏 252
禁止欢迎 252

1911 年
影画戏可观 252

有声有色 253

1913 年
有声有色影戏之被控 253

1915 年
圣保罗书院开演影画筹款兴学 253

1917 年
勿失机会 254

1921 年
青年会影画 254
和平戏院已开始拆卸 255

1922 年
乘凉观戏 255
影画志 256
影画志 256
将有制造影片公司出现 256

1924 年
小言 257

影画消息　257

省港宜速设立一大影片公司　258

对于香港影戏事业的谈话　260

1925 年

皇后戏院大改良　261

香港戏院之我见（续）　261

1926 年

银幕消息　262

1927 年

普庆戏院停止演剧　263

香港画片公司之调查　263

新世界影戏院之旧股东　265

香港游艺影学会近况　266

1931 年

娱乐戏院开幕　266

三院同日放映有声巨片　267

1932 年

青年会演讲消息　267

「人道」影片消息　267

青年会电影近讯　268

东方太平电影消息　268

法声片将在港放影　268

皇后电影消息　269

联华公司股东年会　269

1935 年

「昨日之歌」之叫座力　270

中央戏院之门如市　271

万人空巷看「再生花」　271

太平放影「昨日之歌」　272

「红伶歌女」成绩优美　272

「新火烧红莲寺」抵港　272

振业制片场参观记　273

1936 年

继风流小姐后又来一套

　　「芦花泪」　274

美国第一部中国有声片　274

发展南方影片销场　摄制南北

　　语片第一声　275

电影界救国会代表晋京听训　276

影星黄柳霜昨抵港一瞥　277

「阿国鸟瞰」公映了　285

高升戏院电影消息　285

娱乐置业公司年会　285

电影检查标准宜改善　286

继立体电影而发明的嗅觉电影　287

中国音乐在好莱坞　288

粤当局倡映国片　本港影界

　　之意见　289

影画公会某委对限制影片

　　之意见（专访）　289

欢迎我国留美电影明星韦剑芳女士

　　回国抵港通告　291

「午夜僵尸」拍摄忙　292

中国电影界应该如何追悼高尔基　292

大观公司赶拍新片　292

「博爱」影片获奖　293

和乐接办景星戏院　293

两院映「欲海金潮」　294

何东自购一机寿蒋　294

1937 年

电影消息　295

各影片公司纷向电检会领照　296

戏剧消息　296

电影小说　剧场血案　297

五月的影讯各戏院「整军经武」　299

电影会改选职员　300

本港电影检查费修正　301

戏剧消息　301

1938 年

商会将请求电影院　每周增加
　「国难场」　302

戏剧消息　302

上海电影艺人在华南　303

1939 年

张瑛分身不暇　304

蹄声艳影话狮山　305

华南电影圈花絮　306

1940 年

南洋影片公司购地　306

星加坡邵氏公司自建影场　侯曜
　赴星洲任导演　307

黄曼梨迁地仍良　308

荷里活的中国艺人　309

乾隆游江南一场恶斗　310

中国第一部彩色有声卡通片　南洋
　摄制「白蛇传」　311

华南影坛佳景　南洋朝气勃勃　312

华南文艺电影的前进火炬
　「红巾误」在热诚渴望中　313

望夫山　315

谈「文艺电影」　316

翻外国电影为中国电影是电影
　剧本的末落期　318

万千观众渴望中的「洪承畴」定期
　公映了　319

《民国日报》(广州)　320

1923 年

影画与批评　320

说影戏　322

1924 年

先施开影新画　322

评孤儿救祖记(一)　323

1925 年

忠告关心中国电影事业者　324

告往明珠观影戏者　325

1926 年

上海电影业与广东人　326

1927 年

创设电影戏剧学院 327

永汉影画戏院助帝国主义者
　　反宣传 328

电影音乐化 328

1928 年

忠告编剧家 329

剧社戏班及电影公司立案章程 330

1931 年

有声片在广州的地位 331

日本之军事影片　今日在大德
　　戏院开演 333

谈话辱国影片的对面 333

国片缺点与补救 334

1932 年

关于本刊的种种（通信） 335

1933 年

「大地」改摄电影 338

1934 年

天一影片公司邵醉翁启事 339

薛觉先与天一老板邵醉翁之辩论 339

1935 年

哀悼阮玲玉女士 340

社论　民政厅令各属禁影诲
　　淫画片 341

论粤语声片 343

《越华报》（广州） 347

1929 年

张静江欲办影戏院 347

教育局禁影万王之王　青年会请仍准
　　予放影　教局饬仍遵前令办理 348

1930 年

中国之有声电影 348

新发明电映机 349

佛山影画院衰落原因 349

1931 年

某影园对白配音国片之我评 350

影戏院之活动广告场 351

大良城之电影事业 351

评国产声片歌场春色 352

1933 年

韬奁笔记——雨后春笋之广州
　　电影业 353

评铁马贞禽之编排与表演 354

白金龙来市公映之感想 355

本市影业失败原因之探索 357

「她底半生」私映后之春潮公司 358

1934 年

市当局摄制建设影片 359

香江银坛新变法 360

1935 年

每周编后 361

香港电影大写真 361

1937 年
定期取缔粤语声片 362
禁粤语片后应注意一事 363

1938 年
华南影片 364

1946 年
伪影片概述 365

1947 年
偷闲之什 谈影评 365
胡蝶老矣声价仍在 366
本市电影市场形势发生变化 367
香港影业近貌 368

1948 年
广州见闻录 369
艾庐琐语（九八） 371
「一次过」主义 粤语片的
　　最坏现象 372

1949 年
一部以台湾作背景 「花莲港」
　　试映记 373
看苏联影片的感想 376
一部彩色粤语片 红颜非薄命 377
评国魂 378
影星纷纷来归 380
发展中的人民电影 381

《公评报》（广州） 383

1927 年
电影女明星与广东 383
郑鹧鸪传 384
国产影片在南洋之近况 385
在平放影之东征战事影片 386
一旬来之影业竞争谈 387

1929 年
肇城有建影戏院消息 388
陈村影业有重兴消息 388
厦门之电影院 389
每况愈下之国片 390
由「浮士德」说到「万王之王」 390
再说「万王之王」 391

1930 年
南关影院改演大戏说 392
本市影院竞争之近况 393

1933 年
纪粤籍女星 394
棉市影讯 395

1935 年
抗缴审查费事件最近的展望 395

《东南日报》（杭州） 398

1934 年
姊妹花出国 398

谈电影从业者的环境：一个值得重视
　　的问题　399
影坛一周间　400
这里都是影坛琐碎　401
天一碎锦　403
神怪片又告复活　这现象
　　值得注意　404
市教影放映会昨首次集议　404
教育电影协会杭州分会　405
专载之一页　教育电影在
　　上海的概况（上）　405

1935 年
中央搜查神怪影片摄制场后　香港
　　将益见兴旺！　406
办公室试映电影记　407
泰山情侣　408
评大路　410
尊账　民国廿四年总结账期单　411
神怪影片如何方能绝迹　413
中央摄影场发掘新人：也许就是
　　未来的人材　414
银色文选　给「影评人」　416
开封游艺界巡礼　417
浙省教育厅普及各地电影片　418
对杭市儿童幸福会一个建议　请主办
　　儿童电影院　418
民族电影——评红羊豪侠传　420
影坛一周　421

苏联名导演普特符金氏激赏
　　胡蝶演技　422
「痛心!!」对戏院欺骗观众事件
　　——读汪君之公开信后　423
介绍最近的文艺电影　424
浙大昨晚映教育影片　摄影会今日
　　展览　426
镇江民教馆电影团抵杭　参加中国
　　教育电影协会年会　426
中国教电会年会定明日在杭举行　426
中国教育电影协会第四届年会特刊
　　（许绍棣题）　427
电影里的群众　433
电影论　435
电影广告不得夸张秽亵　436
电影与群众　437
盖棺今论定　闲话郑正秋（上）　438
电影刊物　440

1936 年
电影批评的再建　441
电影批评的再建（续）　443
关于杭州影坛　444
外人在华摄影片　政院公布规程　446
电影进步与观众程度问题　447
幻想与写实——评《女权》　448
电影初次在中国开映　450

1937 年
新运总会函各地分会　451

电影制片业工会　招待京党政
　　报界　451
电影业在香港　452

1942 年
电影院里的喜剧　抗敌酋
　　自讨没趣　454

1946 年
顾影集　456
我看「圣城记」一个严肃动人
　　的控诉　457

1947 年
香港影业凋敝　458
本市娱乐税的纵横面　461
外国电影不致断档　输管会已核准：
　　本年度得　输入三百二十万公尺
　　影片　463
皇后稽查员重伤治疗中　影业公会
　　呈参议会伸冤　463

1948 年
首都各影院昨停演　抗议国民戏院
　　惨案　招待记者报告事件经过　464

《浙江商报》(杭州)　465

1922 年
社会小说：电影　465

1925 年
记杭州影戏院之组织　466

杭州明星电影研究社消息　467
银幕：影戏字幕的研究　467

1926 年
银幕我见录　468
耳电　469

1929 年
商巡缉私队大闹影戏院　469
游艺消息　470
参观有声电影　470

1935 年
省立图书馆今明两晚放映有声电影
　　印发入场券凭借书证领取　471
杭民乐部昨映国货电影　472
电影在汉口　472
"戏院大王"庐根实力消失　香港
　　最宏大两影院停业　473
内部通令各省市六岁以下幼童
　　不准观电影　474
上海始有电影与幻仙戏园　474
中国影片的题材应该注意西北　475

《益世报》(天津)　477

1917 年
新到欧战大影剧　477
请看今日义务电影戏　477

1921 年
教育影片　478

警察厅取缔不良影片　478

请看电影不取分文　479

青年会电影讲演卫生　479

1922 年

影片新奇　480

1923 年

日公署限制游园夜场　480

取缔电影原单行条例　481

张园演五七影片被罚　482

《北方时报》（天津）　483

1923 年

余闻：孔雀影片公司重要
　　职员谈话　483

时评二：取缔电影　484

家庭电影之新发明　485

上平安义捐电影之盛会　485

急赈会公布演日灾电影收支款数　486

中国影片运往美国　487

《华字日报》（香港）

《华字日报》创刊于1872年4月27日，由香港早期英文报章《德臣西报》（China Mail）副主编陈霭庭创办，前身是《德臣西报》的中文附刊《中外新闻七日报》。此报以"香港第一家沿着华人意旨而办的华文报"自居，为当时香港三大华文报章之一，在广州、佛山及澳门皆有代售处。报章内容包括香港及中外新闻、电报译录、小说散文、货价行情及航运消息等。1924年4月推出周刊式专栏《影戏号》，是香港报界首个由华人发起、面向华人的电影专栏。此报于1941年香港沦陷前夕停刊，1946年4月及6月两度复刊，同年7月再次停刊，自此未再出版。

本史料库收录年份：1900年2月—1940年12月，实际查阅年份由1897年2月开始。

1905年

戏园被罚
1905年7月17日
第3页

　　十三日高升戏园被控于案准人立于园内傍边之道三四百之多府官判罚银五十元并命其卖票须有限制云西报论云天气酷热往戏园观戏者人海人山气息郁蒸令人难耐港官此举亦是设法保全卫生也

1907 年

戏园之托辣斯

1907 年 6 月 12 日

第 3 页

　　本港戏园重庆高升太平鼎足而三互相角逐□生意不无□会现高升太平两院已由重庆之何君承批将来三园均归具一人经理此亦吾国托辣斯之萌芽□

影戏可观

1907 年 11 月 11 日

第 3 页

　　近日本港开演之影戏指不胜屈然皆颤动不明炫人眼目且机掞常坏不能一往无阻即在大会堂演者亦难免此灯惟近日演于砵甸乍街口之域多利新法影戏可免此弊景色玲珑走动如生无颤战之状且出目新加为时颇久非瞬息即完又须改换者而其中坐位整洁门外电火辉煌又其余事欲扩眼界者不可不观也

1908 年

影戏奇观

1908 年 1 月 14 日

第 3 页

　　欧洲山水以瑞士为最年中游客几千人砵甸乍街口域多利影画戏有一图画是随火车沿路摄影者所有古松瑞雪叠嶂奇峰皆从两旁飞过使观者如身在火车中亲历瑞士山景可谓影画中之杰出者每两天换画一次现又添有新戏是演法国之著名变形化身者变幻神奇不可不一寓目也

青年会影画演说

1908年4月16日

第3页

　　三月十六日礼拜四晚八句钟有西医生由小吕宋到港在该会影画并演说闻此画景乃非猎滨［菲律宾］全岛山川人物工作艺术大有可观欲扩眼界者宜早入座以作卧游也

1909年

洋人又因入内地演戏滋事矣

1909年7月7日

第2页

　　顺德属水藤乡于月之十五晚有二洋人在该处毛厘会馆开演画戏是晚观者异常跻踊有乡人不知因何事故与守棚洋人相争竟致用武幸局绅着勇解散次日仍费许多调停始得洋人出境

1910年

演说唾涎之问题

1910年4月21日

第3页

　　十二日八点三刻青年会延请清净局卫生医官祁历君演说唾涎之弊端与内伤症大有关系并用电画影出涎中之各种微生物令人触目惊心是晚林护主席何乐琴医生传译并请各界诸君入座毋庸入场券闻此次演说为今年所演说最紧要的问题之一云

新影画戏
1910 年 6 月 24 日
第 3 页

 影戏大观　卖花街沙龙影戏连晚影英皇出殡见道路两旁人山人海御林军鹄立两旁同行马步军队以万数計如波翻浪涌连续不断棺后随官车数乘此是当时真情真景与配合而影者不同殊不多靓也

禁止欢迎
1910 年 7 月 11 日
第 3 页

 同日电云新夺天下拳勇第一名之黑人专臣行抵连那该处有设欢迎会者种族之界因此更大分争芝加高之警局有鉴于此定意将一切欢迎专臣之宴禁止〇又电云禁演黑白斗争之影画至今尤严且由近及远遍及四处皆恶激起种族之争〇鸟约报云累人专臣言此次之斗不过是争名誉并无黑白种族之分然美国近日报纸所言专臣与遮非利士之事迹议论等居报位之大半

■ 1911 年

影画戏可观
1911 年 5 月 29 日
第 3 页

 德辅道中新建之域多利影画戏院已于二十八晚开演院内装饰华丽坐位宽舒四处俱有电风扇凉风袭袭与别等戏院有天渊之别况影画新奇玲珑如真不可不一观以新眼界也

有声有色

1911年7月12日

第3页

　　影画戏常间以西女唱曲只宜于西人今闻中环市对开之奄派亚戏院加添华歌妓二人清唱以悦华人之耳目是又别开生面者矣

■ 1913年

有声有色影戏之被控

1913年5月7日

第3页

　　有声有色活动影戏之司理人衣利逊昨被否刺少展控告谓其擅将其戏班之街招贴于捕房门前之告示牌上又布贴于雪厂街附近之围墙上该围墙是不准贴街招者一案昨经美□提讯据被告云伊并不知此事因贴街招及印街招是由香港印字馆为之代任是则有犯禁事皆由该店员负其责并不干伊事等语官乃判被告无事省释但戒被告云倘下次再有如此故犯最少亦罚五十元云

■ 1915年

圣保罗书院开演影画筹款兴学

1915年11月27日

第3页

　　本港圣保罗书院同人拟在香港仔地方开办义学壹所特在该院开演影画戏四晚售券筹款以作开办经费

影画每礼拜六晚七句钟起至九句钟止连续四礼拜由本月廿七号开演地点在圣保罗书院画片则在百代公司租赁颜色美丽甚为悦目间以音乐歌曲德育演说连到场四晚者券银壹大元只到壹晚者券银叁角望勿失为□之良机也其影画之大略（一）舞场中禽兽作戏（式）谐剧（叁）谐剧（四）谐剧（五）谐剧（威扶及其母）（六）侦探

1917年

勿失机会
1917年1月18日
第1张第3页

闻比照影画戏院自式拾四号起开影盗图角智飞机女侦探长画其中机关情节异常奇妙且加演黎总统大阅兵操大画此画虽经在港开演惟各界人士亦多以未睹为憾查其内容如北洋之陆军飞机队及军政界大员莫不备载故观者莫不喷喷称善云

1921年

青年会影画
1921年7月15日
第2张第2页

闻本港青年会于十五十六两日特演世界名画（最后一望）此画播摹之神妙布局之奇巧实为罕有观之令人奋励志气发扬真爱尤为少年之金针药可并有哈巴女士到场演艺助庆云

和平戏院已开始拆卸

1921 年 11 月 12 日

第 3 张第 1 页

　　和平戏院之地址系与政府承批其批期已满多时政府欲在此建筑一宏伟之灭火局盖此地四通八达消防队一闻火警出发自易于大道中数倍因大道中乃繁盛之区商店既多路人来往亦络绎不绝不若此地前有电车路后有康乐道皆康庄大道之易于驾驶也政府欲取回此地甚急奈和平戏院屡次要求政府体恤商艰政府亦不得已而原情已准其展限数次但和平每云搬迁都不能成为事实政府昨遂□令该院院主以本月十号礼拜五为实行收回该地期其所纳之地税亦计至九号止截并严定期限准该院于十号开始拆卸至廿一号即须拆平完全交回政府倘届期不能办到则政府将饬工务司人员前往拆卸云云故该院已于十号开始拆卸并将所有家私台椅尽行拍卖矣

1922 年

乘凉观戏

1922 年 6 月 16 日

第 2 张第 2 页

　　尖沙咀景星影院现设沽票处于中环天星码头凡买上等庭券附送来往头

等船票公余游河消遣于影罢归来呼吸海风亦大有裨益今晚七点换影怪车第五六集云

影画志

1922 年 11 月 14 日

第 2 张第 2 页

　　世界名画人生大问题昨在新比照戏院开影观者人山人海拥塞不开盖此画富有伦理思想而对于人生观上犹能披荆斩棘与人以最纯正之鹄的也〇又新世界戏院运到长画一套名曰护花铃共分三十一大幕闻内容备极丰富准于廿六日开影

影画志

1922 年 11 月 17 日

第 2 张第 2 页

　　新世界戏院开演护花铃第三四集加影黎大总统暨蔡总长元培双十国庆节登台演说并北京学界促进义兵大巡游各画云〇新比照戏院开映世界名人画人生大问题已过三日矣每日三场座无隙地现闻定位者尚争先恐后云

将有制造影片公司出现

1922 年 12 月 13 日

第 2 张第 3 页

　　近闻港中实业家黎民伟君等发起组设一影画制造场命名为民新制造影画片有限公司额定资本五□万元分作十万股现正从事注册不日开始招股云云

1924 年

小言
1924 年 4 月 19 日
第 4 张第 13 页
影戏号
觉非

　　电影画戏。谁也承认他是高等的娱乐品。但惩奸劝善。社会的人心。赖其潜移默化不少。所以有人说电影戏可以补助教育之不逮。现在我国的思想虽不敢说是已经破产。然实已呈出饿荒之象。所以文化的运动。新学的灌输。无非想救济他罢。只可惜我国民能识字的甚少。因此文化的运动。未免迟缓。倘能提倡电影画戏。双方并进。那就宣传容易普遍啦。因为人类富审美性。美的对象。很易印像的。画戏之能动人的。就在这一点。况且画戏里的艺术。都是欧化文明的结晶。其中定有许多可以借鉴的。只可惜电影画的事业在中国。还不大发达。就是社会也只作游戏观。看过便了。得益无多。皆是少人提倡之过哩。生活世界主任先生有见及此。想每一星期刊行一次电影号。嘱我投点稿子。只做了三几篇。作抛砖引玉举罢。

影画消息
1924 年 6 月 19 日
第 3 张第 9 页
香港新闻

　　英京大赛会之真相、久为港中人士所急欲知、前日在新比照开映、惜为日无多、致向隅者不少、今闻湾仔大戏院、特转借开演、并有险救佳人五幕、及猛女郎第五六集开演、连演三天。
　　新世界戏院、由本星期三至星期六止、五点九点所映出墙花大画九大

幕、及加映民新公司出品、港督莅临东华医院、举行□前督像揭幕礼、及督宪颁赏警察员功牌、兼端午节本港大赛龙舟之最新时事画片云。

省港宜速设立一大影片公司

1924年7月12日
第4张第13页
影戏号
清波

最近的广东乃壹出好影片的背景

广州香港。虽是南方一大重镇。比诸上海。无事不步后尘。即如现在电影业。沪上方云起泉涌。盛极一时。亦制出很多的好影片。如已来港的古井重波记。和将来港的孤儿救祖记弃儿等。皆脍炙人口。较诸舶来品尤合观者心理。制造该片的如明星公司等。莫不大发其财。因而继起者日多一日。上海影戏月刊。批评电影业谓系从前交易所的狂潮。在彼方患其过多。而吾粤则渺不得一。香港虽有民新大汉式公司。但规模太小。只零零星星影了一点的时事片。绝未尝排影过一幅完全的剧。殊不足以慰阅者之望。因现在省港的电影院日渐发达。观者欢迎。自制片的热烈。并不下于江浙人。今江浙人时时可阅新片。而吾粤人虽于报纸上知道上海有新片出世了。望穿秋水。亦不见租运来演。（如商务馆之大义灭亲。此时尚无消息运来。）若本地有制片公司。岂不是可以享优先权。尤有一层。以中国之大。一处有一处之风景。一处有一处的特别艺术。AA女士之步履举止。虽与吾粤之女子不全［同］。故各处须尽量发展本地的艺术。以便互相观摩而得益。况且现在的广东。真是最好没有的社会剧背景。如战地之遗尸。东江之荒凉。惠城被困之状况。皆不可多得之机会。以后欲以人工设备排照。不知化费多少。我的意思并不是对于政府有什么恶意。亦不并是光照这几幅的碎片。不过以为广东这两年的天灾人祸。总须有点纪念。这种纪念。价值极大。可以促人民之自觉。可以减战祸之蔓延。可以使和平之早现。活现的印像。人人可以直观而得感化力极大。比诸我国杜甫的兵车行。白

居易的折臂翁。和俄国托尔斯泰的战争与和平的効力。还超过百倍。但是零星照片。感情不现。亦属无谓。我的意思只可藉之为背景之一。另须编一社会惨剧串插其中。哀情片亦可。家庭爱情片亦可。战争片亦可。剧情是不须难的。排演得佳。包管全国欢迎。可以大发其财。此种天然的背景。一纵即逝。广东遭了空前的损失。而不留下一点印像。使痛定思痛。确不值得。香港巨商。不弱于上海。如皇后影戏院。投资百余万。营业的规范确大。但亦苦没什么佳片。我以为既设一戏院。投资百余万。何不再集资数十万。创一大规模的制片公司。将南方的风景。如罗浮山呀。鼎湖呀。西潦水涨呀。东江战场。自河源以迄石龙。壹路白骨累累呀。皆是再好的背景。较诸上海的阎瑞生一定好得多了。他们还大赚钱。显见国人对于自制片欢迎之热烈。一方制片。一方即可由戏院优先影演。以助戏院营业之发展。为本港电影业前途计。此乃最妙的善法。苟一家影院不能独力经营。集合数家亦可。若有资本。则摄影人才编剧人才。亦不愁无着。至于编剧

方面。最忌是贪现成。须知小说和白话剧。重在言语的表演。而影戏乃无声剧。重于动作的表现。贪现成而采用小说的。没有不失败。此项言之极详。兹姑止于此罢。

对于香港影戏事业的谈话

1924 年 11 月 1 日

第 4 张第 14 页

影戏号

竞明

 香港开化之早、当为南方的冠军、所以影戏的来港影演、也是较他处为先；但是一般侨港的人民、何为而只有看影戏的本领、却没有提倡影戏的专才呀？近年来虽然有民新、大汉、四匙、两仪诸影片公司的创办、但是我绝未见过他们有出产过一幅完全的影片、供献于社会之上；那么这种门面式的公司、还要开着他做甚？倒不如闭了的好呢！我所最不解的、就是在香港开的影片公司，（一）经济较上海所开的为丰裕；（二）人才当也较上海为富足；（因为上海几家影片公司所出的影片、大半都以粤人为主角的，）那么□应当有较好的影片产出、而照耀在东半球上；何以反不及上海的万一？这真是要令人莫名其妙咧！

 前日阅香港青年、有本港两仪公司的自制影片「金钱孽」、于十七号十八号两晚开映于青年会、该剧为卢觉非君所导演、据说前次开映于湾仔大戏院时、颇受观众的欢迎、我很想赏览香港出品的成绩、所以在昨晚（礼拜六）曾约友三四、拨冗前往、先为广州警卫队及商团军的大会操、不知是谁家摄的？光线太暗、所以人物也是模糊得很、继映的即为「金钱孽」、全剧以庞劲麒所饰的园丁为主角、庞君表演尚佳、惟欠自然、剧情太近滑稽、于是价值全失、且与剧题也不相吻合了、我看了「金钱孽」三字、我就意料他一定是一出社会剧、或是改良风化的一指南针；那里知道看后的结果、都是一场胡闹！我对于这幅影片、简直找不出半点地方来、可以得到一个好批评、但是我也不愿说他太坏、只望他们速起而勉力进步才是！

四匙影片公司、为了要出「谁是真爱」的一幅长片、现在经已聘请我友刘君泪鹃为编戏及导演主任、刘君为苏人、他对于戏剧方面素有研究；所以料想将来「谁是真爱」的一片出映、当可大大的为香港影戏界放一些光明咧！我们□旦拭目以待之。

1925 年

皇后戏院大改良
1925 年 1 月 12 日
第 3 张第 9 页

皇后戏院为本港最宏伟之影画场、建筑华丽、座位舒畅、久为中西士女所推许、现该院改聘源君知轩为司理、主持一切院务、源君为小吕宋巨商、对于影画事业富有经验、经营二十余载、专注华人画及增人见闻之画片、现特意大加改良、加聘西女歌舞、此三西女一为飞列士、一为马美、一为泵布路、准十七号由小吕宋到港、在该院每日五点九点两场开演、务餍阅者之望云。

香港戏院之我见（续）
1925 年 2 月 10 日
第 4 张第 1 页
目击

（六）卖生果
于看戏短少时间内。而觉有进食必要者。惟中国有之。惟其然也。故有求者必有其供。而叫卖生果食物之辈。遂应运而兴矣。外国戏院。及中国境内之西式戏院。亦有于场中卖物者。显所卖为纸包糖品烟草而已。且卖物者必穿着一种制服。务求洁净。易于辨识。其所卖之物。承以雅洁之小盘。其人以手。应者以首。亦两无声响。买卖毕。则立即退去。于邻座

绝无骚扰。而只于每幕既毕。方始一现。非终日巡行场中者。上海等处舞台之茶园（即戏院）虽不能整饬至此。然而卖物者流。均能自洁其衣冠。每隔若干时。始巡行一次。行时亦只默行。绝不发声叫卖。巡行一周。即一律退回生果台。并不逗留于路中心。或徘徊于客座之间。场中另有穿着制服之茶房。（即侍役）如看客有所需要。可手招其人。饬令代办。无论场内场外。均供驱使。譬如甲到院看戏。适有两座。因忆有一友。欲邀来作伴。可将友姓名住址告知茶房。着其往邀。（路远者须给与车资）如看客欲司卖物者。亦可告之茶房。转嘱前来。有此稀稀之便利。故场中虽亦卖物。尚可不至过于讨厌。香港为西化最早之地。号为文明。其戏院远不及泰西。犹可说也。并上海汉口天津等处之新式舞台旧式茶园。尚比较大为逊色。宁非香港之耻耶。香港戏院卖生果之种种骚扰。笔难尽述。所谓卖生果。包括有碟生果。以托盘承之。系另一种人。无碟生果以箩托之。（又另一种人）散包陈皮梅。烟草火柴（又另一种人）整盒陈皮梅牛肉干。卖者为女子。他院无之。惟太平戏院等一两家有焉。有此四种人。彼来此去。此去彼来。故身旁无一刻非此等人之经过。耳边无一刻非此种人之吵声。区区看戏三四个小时之中。所听台上之曲声。与叫卖甜橙。瓜子。沙田柚。陈皮梅。咸沙梨、椰子酸姜……等等之怪声。常相和也。（未完）

■ 1926 年

银幕消息

1926 年 2 月 6 日

第 2 张第 3 页

　　光亚电影公司之「从军梦」、定期明天开映、并加映该公司之谐剧「做贼不成」、闻此二片、完全是本港人在港摄制云、剑胆琴心乃国片中之最佳者、剧情巧妙、结构精密、所配各角、无不逼肖、闻西园画场、定于是月廿五日起、一连开影三天云。

1927 年

普庆戏院停止演剧

1927 年 8 月 1 日

第 2 张第 2 页

因期满不日拆卸
限九个月工程从新建筑
靓少华将为院主

油麻地普庆戏院本为吴元兴之物业、开设以来、获利颇厚、因其月中经费比较别间戏院为□、而对海只独一之戏班舞台也、年前政府欲开辟弥敦道、使用边楼宇成一直线、已有意请业主将戏院拆卸、另拨出附近荒地、俾业主另行建筑、后画则师再四测量、谓此戏院不用拆卸、亦可无碍、因此延长至今、尚照常演戏、近又定到新中华班开演、昨晚尾戏、院主复聘得大罗天前来接续开演、所贴街招、触目皆是、讵料忽得接政府通告、由今晚起、不得继续演戏、经院主前往要求政府限多一月、惟不得允许、该院迫得停闭、查该院批期本于七月卅一号届满、且因时日过久、而□□之瓦面及玻璃窗等、均甚危险、故工务司不允再展限期也、据该院某君述称、现闻此院之地址、已为文武生靓少华出资与业主承受、并在沪聘得画则师、照上海虬江路之广舞台戏院绘则、将于日间将该院拆卸、从新建筑、限九个月竣工、建筑费约十六万元、新院落成后、则有戏一班为长期之开演、各名班则随时加插、现梨园本为靓少华所组织、将来或在此新筑戏院作长期开演云云。

香港画片公司之调查

1927 年 8 月 1 日

第 2 张第 3 页

> ▲香港壹片公司之調查
>
> 年來本港製造壹片公司之組織、有風起雲湧之勢、前兩年此項壹片公司、大約有二十家、但自工潮發生後、各壹片公司或因經濟不前、或因別事掣肘、存者甚寡、茲調查如後：
>
> （一）民新公司　創辦人為黎民偉黎海山等、總辦事處設在銅鑼灣、曾出有「胭脂」「和平之神」「海角詩人」等片、現已遷往上海；
>
> （二）滿天紅　辦事處設在油蔴地窩打道、曾出「艷福難消」一片、現尚存在；
>
> （三）光亞公司　創辦人為陳君釗盧覺非等、曾出有「從軍夢」「做賊不成」「諧畫兩醫生」「亂世鴛鴦」「香港大酒店火災」等片、現已遷往廣州；
>
> （四）四匙公司　曾出「愾紅一片」現無消息、存否不詳；
>
> （五）兩儀公司　創辦者為盧覺非等、曾出「金錢孽」一片、現已結束；
>
> （六）大漢公司　曾冲晒畫片多少、現已收束、
>
> （七）晨鐘公司　未有出片、
>
> （八）龍華公司　曾出時事畫一套、辦事處由油蔴地偉晴街遷往彌敦道、現已不存、
>
> （九）揚子江公司　現尚存、但無出品、
>
> （十）神洲公司　現尚存、但無出品、
>
> （十一）東方公司　辦事處在灣仔、未有出片、
>
> （十二）震旦公司　現尚存、但無出品、
>
> （十三）新少年公司　辦事處在灣仔、未有出片、
>
> （十四）華中國公司　辦事處在太原街、未有出片、
>
> （十五）午夜燭公司　辦事處在堅道、未有出片、
>
> （十六）南亞公司　辦事處在華人行六樓、未有出片、
>
> （十七）中南公司　現尚存、未有出片、

年來本港制造画片公司之组织、有风起云涌之势、前两年此项画片公司、大约有二十家、但自工潮发生后、各画片公司或因经济不前、或因别事掣肘、存者甚寡、兹调查如后：

（一）民新公司　创办人为黎民伟黎海山等、总办事处设在铜锣湾、曾出有「胭脂」「和平之神」「海角诗人」等片、现已迁往上海；

（二）满天红　办事处设在油麻地窝打道、曾出「艳福难消」一片、现尚存在；

（三）光亚公司　创办人为陈君钊卢觉非等、曾出有「从军梦」「做贼不成」「谐画两医生」「乱世鸳鸯」「香港大酒店火灾」等片、现已迁往广州；

（四）四匙公司　曾出「忾红一片」现无消息、存否不详；

（五）两仪公司　创办者为卢觉非等、曾出「金钱孽」一片、现已结束；

（六）大汉公司　曾冲晒画片多少、现已收束；

（七）晨钟公司　未有出片；

（八）龙华公司　曾出时事画一套、办事处由油麻地伟晴街迁往弥敦道、现已不存；

（九）扬子江公司　现尚存、但无出品；

（十）神洲公司　现尚存、但无出品；

（十一）东方公司　办事处在湾仔、未有出片、现在股份仍未收足；

（十二）震旦公司　现尚存、但无出品；

（十三）新少年公司　办事处在湾仔、未有出片；

（十四）新中国公司　办事处在湾仔太原街、未有出片；

（十五）午夜钟声　办事处在坚道、未有出片；

（十六）南亚公司　办事处在华人行六楼、未有出片；

（十七）中南公司　现尚存、未有出片。

新世界影戏院之旧股东

1927年8月3日

第2张第3页

　　关于黎海山及黎民伟两人、是否为明达公司未接办前之新世界戏院股东一案、昨由活署枲研讯、曾健大律师为明达公司主控、管理报穷事务官雅加昔士到庭观审、曾健陈述案情、谓原告为新世界戏院报穷案之债主、债款一万七千元、其中六千元、为供给画片费用、一万一千元、为担任交还该院所欠港政府之租银、两被告是否为该院股东之争点、本定于去年二月五号提讯、黎氏兄弟四人、即两被告及黎北海黎东海、曾于一九二一年三月间、批得内地段二三二三号、以建筑新世界戏院、彼等集股五万元、黎海山为主要股东、占股份四万元、委任黄泰初办理英文事务、黄将为此案之重要证人、该戏院于一九二一年七月竣工、旋向东亚银行按款二万元、此事由黎海山主理、黎民伟亦为股东之一、彼于一九二五年七月间、欲将其名下之股份一千元、让渡于杨育伦夫人、（译音）业将一切文件、递交黄泰初、黄未有代其转股、惟因某种原因、黄携该文件往见胡恒锦律师、随将其摄影、然后将该文件交还于黎民伟、此后不复会面、现所能呈出之证据、只该文件之影片云、随传黄泰初、黄霖初（译音）及摄影人上堂作证后、活枲谓此案业已证明两被告为该院股东、应判原告得直、兼得堂费、

该款当由两被告之产业担负云。

香港游艺影学会近况

1927 年 8 月 15 日

第 3 张第 2 页

香港游艺影学会为冯少华吴泽荣陈国英等君所组织、成立将有七八年、所出影片、经英京赛会予以奖金、而会中诸君之热心毅力、有加无已、嗣因乙丑年香港工潮发生、年来香港商务不振、各会员又以港外地方不靖、不敢远去、从前香港附近新界一带之好景、皆已摄影、应有尽有、并无遗漏、所以月来顿归岑寂、访员昨偶见冯君少华于某俱乐部、乃询问该会近况、冯君答称、彼前月曾提出向德国购一二快镜、专在舞台上摄以最神情毕肖最有趣味之影片、摄影成帙、乃订装成书、近日社会深爱舞台上人物之影片、本会择其富有兴趣而华贵者一摄成画片、其矜贵可想云云。

1931 年

娱乐戏院开幕

1931 年 3 月 31 日

第 2 张第 3 页

本港最大之娱乐戏院是日启幕、开映时间均与各戏院相同、第一场下午二点卅分、放映派拉蒙公司刘别谦导演之「满城艳史」乃珍纳麦当奴女士主演、是院实为远东首屈一指、是媲美欧美之影戏院、昨晚该中华娱乐置业有限公司主席周寿巨爵绅、及连卡剌佛 [连卡佛] 公司主席山顿君、在该戏院内之餐店欢燕港督及各高级文武官员、并参观是片、缘以该戏院布置华丽及该片香艳宏伟故也、餐店乃连卡剌佛办理、陈设极为皇堂、至其招待妥当、食品精良、久已驰名中外矣。

三院同日放映有声巨片

1931 年 4 月 4 日

第 3 张第 2 页

　　皇后大戏院自从放映世界大名画「百老汇之销金窝」以来、大为观众所赞赏、感谓远非其他艳史可及、怪不得连日场场满座、非常闹热、今日乃最后一天、阅者不可错过、而明日则换映歌台泰斗柯路祖路臣最近得心之作、「长歌寄意」亦是名片之一。至于新世界与景星两院近因潮流所趋、经已安设最完备之有声机、现已布置妥善、由今日起改映有声新片、最难得者能够找得联美公司之伟大珍贵巨片两张、新世界决定点映郎奴高路文之「情贼」、景星则以史允臣得心杰作「骚寡妇」来作开幕之第一声、似此三院同放映有声巨片、诸君不愁没有高尚之娱乐、以消永夜矣。

1932 年

青年会演讲消息

1932 年 6 月 7 日

第 3 张第 2 页

　　本港中华基督教青年会之卫生演讲会、极得社会人士之同情称道、闻该会定明晚八时举行、第一讲题为「本港卫生问题之研究」、敦请李树芬医师莅临场主讲、李为新任本港洁净局议员、平时对于本港居民之公共卫生事业、关怀至切、想到时演讲、必能发挥尽致、以饷听众、各界士女均一律欢迎赴会、是晚并放影名片助兴云。

「人道」影片消息

1932 年 6 月 10 日

第 3 张第 2 页

联华公司之特种巨片「人道」、连日在中央戏院及新世界戏院同时开演、至今日已为第六天、而观客之挤拥、仍不稍灭、据该两院宣称、连日观客、达二万七千余人、实打破本港从来影院之纪录、足见此片确有惊人之表演。查此片阐发我国伦常节义之真谛、可作近世暮鼓晨钟、看过者无不感动、莫不谓该片足以移风易俗。世人应极端重视云。

青年会电影近讯
1932 年 7 月 2 日
第 3 张第 2 页

青年会近为适应一般青年士女寻求真正娱乐起见、特组办夏令电影娱乐会、昨经放影两期、观众异常踊跃、闻定下星期一二三晚选影联华国片「义雁情鸳」全部十大本、该片描写骨肉亲情、两性真爱、痛快淋漓、为国片中不可多得之作云。

东方太平电影消息
1932 年 11 月 1 日
第 3 张第 2 页

「战地二孤女」乃一全部粤语局部彩色之爱国言情剧、叙述两女子同爱一青年学生、几酿成三角恋爱的悲剧、后以在此战云□尔之时代中、不应沉迷恋爱、作慢性的自杀、乃抛却私情、同赴国难、剧情曲折委婉、□目惊心、暮鼓晨钟、堪为国人之模范、片中有名歌多阕、均出自名家黎锦辉等之手笔、音调慷慨激昂、如塞上悲笳、霜天晓角、能使听者精神奋发、凡我粤人、均应一看此表现吾粤光荣之广东片、闻此片经已抵港、准期三号（星期四）起、在东方太平两大戏院同时放映、现已开始定座云。

法声片将在港放影
1932 年 11 月 3 日

第 3 张第 2 页

 巴黎柯苏映片公司（Société des Films Osso）、自一九三十年起、摄制有声电映片、风行一时、近该公司特派代表利威氏 Mr. E Levy 往东方各地放影、曾在印度开映画片六套、大得当地各界人士欢迎、该代表利威氏、于日昨抵港、拟与本港各大映戏院订约、不日放映、闻各片注重表演艺术、占全片七成五、而有声言语、不过占二成五、每段均有英文标题、清晰玲珑、极为大观云。

皇后电影消息
1932 年 11 月 30 日
第 3 张第 2 页

 皇后戏院连日放映彩色香艳歌乐巨片「维也纳之夜」观众非常挤拥、片中歌乐之曼妙、尤为空前仅有、昨晚九点一场、全场歌乐由本港无线电播音台发放、闻此举乃承本港督宪之意、藉此机会不独督府中歌乐悠扬、即凡本港居民之装有收音机者、无不兼饱耳福、与民同乐、固为美举、然而片中歌乐之精妙、亦可概见、闻此片只尚有今明两日在该院开映、欲饱空前耳福眼福者、不宜坐失机会也。

联华公司股东年会
1932 年 12 月 27 日
第 2 张第 4 页

 联华公司昨廿四日在皇后大道中三十三号总写字楼开股东年会、查该公司董事局主席为何东爵绅、总理为罗明佑氏、兹照录该日开会董事局报告书如下：

 本公司第一届之报告书及年结、经已遵章寄出、各股友谅已读过、本公司成立以来、荷股友及社会人士之同情赞助、得于年来大局不定之秋、勉树基础、至为感幸、去年国内多故、长江水灾后、继以东北之事变、今

> ▲聯華公司股東年會
>
> 聯華公司昨廿四日在畢后大道中三十三號總寫字樓開股東年會、茲談公司董事局主席黃爲何東爵紳、總經理羅明佑氏、局事務局開會報告各董事局主席黃爲何東爵紳、總經理羅明佑氏、局事務日開會報告各董事局主席黃爲何東爵紳、總經理羅明佑氏、得於年來大局不定之秋、奠樹基礎、至幸以來、荷股及社會人士之同情贊助、本公司成本公司出、各股分諒已諒過、本公司成得於年來大局不定之秋、奠樹基礎、至幸以來、荷股及社會人士之同情贊助、本公司成年又發生上海空前大變、致國內各地、頓呈不景氣狀況、此業遂首先受其影響、故本年國內影業、不如以前、一固由外國聲片不受國人普遍之歡迎、而最要原因、亦不景氣之時局也、雖此不景時局、而本公司尚有三事足爲股東告慰者、一去年國內各影院之演本公司影片者、據調查所得、均能獲利、二國產聲片之營業、大半因南北言語不通、至今仍未十分普遍、本公司有鑒於此、故始終持專製無聲影片之主張、事實上雖不敢□獲大勝利、但立場最稱穩健、最受好評、三本公司出品純正及優良、已博得國內一致之稱道、最新美國亦用重資選「人道」發行歐美、爲國片侵入歐美之創舉、亦見本公司製品之出人頭地、以上三種、均爲自有國片十餘年來特殊功績、本公司創辦年餘、即有此吉兆、俟時局較佳、前途希望甚大、本公司局面大而資本不多、處此創辦及競爭之秋、進行在在需要現款、本屆只獲純利三萬二千餘元、本不應派息、不過美國購「人道」之款、一二月內可望收到、故擬派息五厘、由交股日起算、以示本公司十分關心股東血本之意、此項股息、屆時再通知股東開派日期也、各股友對於本公司情形、如有關詢問、鄙人當盡所知答復云。

年又发生上海空前大变、致国内各地、顿呈不景气状况、此业遂首先受其影响、故本年国内影业、不如以前、一固由外国声片不受国人普遍之欢迎、而最要原因、亦不景气之时局也、虽此不景时局、而本公司尚有三事足为股东告慰者、一去年国内各影院之演本公司影片者、据调查所得、均能获利；二国产声片之营业、大半因南北言语不通、至今仍未十分普遍、本公司有鉴于此、故始终持专制无声影片之主张、事实上虽不敢□获大胜利、但立场最称稳健、最受好评；三本公司出品纯正及优良、已博得国内一致之称道、最新美国亦用重资选「人道」发行欧美、为国片侵入欧美之创举、亦见本公司制品之出人头地、以上三种、均为自有国片十余年来特殊功绩、本公司创办年余、即有此吉兆、俟时局较佳、前途希望甚大、本公司局面大而资本不多、处此创办及竞争之秋、进行在在需要现款、本届只获纯利三万二千余元、本不应派息、不过美国购「人道」之款、一二月内可望收到、故拟派息五厘、由交股日起算、以示本公司十分关心股东血本之意、此项股息、届时再通知股东开派日期也、各股友对于本公司情形、如有关询问、鄙人当尽所知答复云。

1935 年

「昨日之歌」之叫座力

1935 年 2 月 8 日

第 3 张第 2 页

　　大观影片公司出品、振业声片摄制公司收音之「昨日之歌」粤语国片、连日在新世界戏院放映、每日场场座满、观众向隅者、仍不可以数计、故该院为避免观众挤拥起见、从今日起、□续开映正午十二点特别场、爱观粤剧红伶新靓就及黄曼梨林妹妹李绮年等声色歌艺者、宜速买座也。

中央戏院之门如市
1935 年 2 月 9 日
第 3 张第 2 页

　　香港全球影片公司之荣耀出品「野花香」、乃马师曾谭兰卿之得意杰作、该片从旧历元旦起在中央戏院放映、连日人山人海、挤拥不堪、直至昨夕、仍极挤拥、争相定座者、大不乏人、以至在此人声哄动之中、素称稳重之戏院大门、屡被震撼、尚幸该院管理得当、观众力守秩序、而该门遂得安好如常、查该片幽默讽刺、谐趣环生、内有马谭主唱之名曲六支、尤为珍贵、昨日四场、各等座位、老早即卖馨、今日欲免各隅、宜及早定座云。

万人空巷看「再生花」
1935 年 2 月 18 日
第 3 张第 2 页

　　自从新世界戏院放映姊妹花续集「再生花」以来、观众日比日更为挤拥、卖座之强、为数月来所未有、故未看过此片者、无不引以为奇、甚且有向戏院询问此片且有何种特性、如此得人欢迎、而看过者亦无不将片中胡蝶深刻动人之表演、及紧张哀惋之情节谈论、故日来茶楼酒肆之中、甚至横街浅巷、每有所谈、必闻有「再生花」三字、然此片虽用国语对白、但收音之清楚、及说话之慢而清晰、与粤语差不多、虽不懂国语亦无不明白、又新世界戏院为优待本港学界起见、从昨日起发出一种学生半价券、

凡学校取此种券而有校长签名、无论多少、皆依址送递云。

太平放影「昨日之歌」

1935 年 3 月 1 日

第 3 张第 2 页

　　昨日之歌一片、为大观声片公司出品、主演剧员新靓就．李绮年．林妹妹．黄曼梨．□就伶□歌侣情潮担任主角至今、为二次上镜头、其表情唱工、较之往者更为深诣、而该公司之导演赵树燊．摄影师罗永祥．收音师金祥乙、亦为电影界最负时誉者、故此片成绩极佳、据罗摄影师云、如该片能以最大号之西清声机优尊严精异美镜头放影、则十全十美矣、据记者调查、太平戏院备有此种机件、故料今日四场定必人山人海云。

「红伶歌女」成绩优美

1935 年 3 月 5 日

第 3 张第 2 页

　　本港全球影片公司第三次出品「红伶歌女」、昨午十二时假娱乐大戏院试映、参观者非常挤拥、极一时之盛、该片以描写社会经济恐慌影响于舞台的红伶、及旧剧之失败应如何与以改进之法为纬、以描写红伶及歌女如何与环境奋斗、经过极大的危险、才完成改良戏剧使命为经、立意至善、非一般无聊的粤剧片可比、导演手法纯熟、光线及声音置景较该公司过去出品更为进步、由粤剧名伶谢醒侬谭玉兰蔡楚宾罗文焕大傻潘影芬马金娘谭少凤等三十余人合演、音乐方面、尤另辟新途径、可为空前之作、试影后、观众极为称赏、闻该片不日在省港公映云。

「新火烧红莲寺」抵港

1935 年 3 月 10 日

第 3 张第 2 页

江湖奇侠传改编之著名神怪武侠国产巨片「火烧红莲寺」、久为我国电影观众所深赏、该片出至十八集、因某种关系、被当局停止拍制、现明明公司特将此片从新摄制、不惜重资聘请外国人收音及摄影、制成全部粤语对白、其中飞剑斗法、非常新奇、尚武侠义之表演及惊人之斗争、此前之火烧红莲寺、更为好看、此片已抵港、从今日起在新世界戏院放映云。

振业制片场参观记

1935 年 4 月 1 日

第 3 张第 2 页

　　本港自全球天一影片公司成立之后、影业公司如雨后春笋、蓬勃而生、整个银色界充耀大岛、所谓东方荷里活者、实不愧也、而人之审美观念、莫不与时代俱进、故电影界中、艺术上及机械上之竞争、无不孜孜考求、以达无上止境、近观振业影片公司、可足见矣、振业为本港明达公司总理卢根氏所主办、卢氏素握华北华南数十家影戏院、故有中国戏院大王之称、日昨记者与该公司司理人彭年君值于电车、蒙邀往参观其制片场、到埗后、先参观该公司布置内景之收音室、此室全砌以隔声板、面积颇宏大、室中各种形式之射灯不下百余枝、中列一驾有如本港巴士式之汽车、内贮满机件、据云此为该公司自备之 RCA 大号收声机、此机价值十余万、因其价昂、我国制片场所用者、只有振业而已、日前本港大观公司之「昨日之歌」、即为振业公司收音者、经过机械室、则见有摄影机数部、惟多用布封盖、观至冲洗室、则见一西人、正指理工匠、此理为该公司从美荷里活聘返之冲片师「史蒇司」也、室内颇宏大、各种设备□□完善、闻此种配置、皆仿效荷里活而加以改良者、冲片室之后即为该公司之演员训练场、学员不下百人、训练主任侯曜、正忙于工作、据说该公司正赶于开拍影片、故演员特别加紧练习、后返司理室、忽闻一片欢声、其音清晰而婉□、娇滴动人、此即擅演悲剧而深印人脑海之黄曼梨歌喉也、余与黄本为素识、点首之后、问以「昨日之歌片中女士之做工为最佳、闻因此沪上及本港数制

片场争欲聘请确否」、黄答、「有是有、不过我已先受聘于振业了」、问「女士若此美妙歌喉、将在何片出现」、黄答「将来不说你也知」、时忽见一体格肥大、举动诙谐、口操国语之人入内、余竟以为北省演员、岂料此即蜚声粤剧舞台丑角子喉七也、但子喉七为粤人、何其操国语若此纯正、后知该公司因摄声片、加拍国语印本、故各演员皆能说国语、更知该公司最近拍之片为子喉七黄曼梨合演、一个悲、一个喜、□好搭档、及后记者更作笑语问彭、「子喉七饰演黄曼梨之夫乎」、彭笑、而黄则而□半羞、目作横□、记者乃觉失言、参观既竟、遂兴辞。

1936 年

继风流小姐后又来一套「芦花泪」

1936 年 2 月 1 日

第 4 张第 4 页

电影周刊

　　大观影片公司现在摄影中之「风流小姐」。约于二月间始可摄竣。斯片最难得者。为拍演之地点。其中数段。俱是□中华贵建筑物。如思豪酒店。香港大酒店。浅水湾酒店等真景。皆摄入片中。而富商余东璇为提倡国片起见。允借出其新建大厦。以增加该片声价。片中唯一主角乃富有声色艺之李绮年与邝山笑曹绮文林雪蝶等名角合作。李饰风流小姐。香艳之表情。可比拟璇宫艳史。此剧情节。以一风流小姐。拥有千万家财。骄奢至极。卒为一画家智理名言所感动。使她对社会有所认识。慨然倾其所有。以赈济灾民。娱乐之中。并寓劝善之旨。继「风流小姐」之后。并将摄制一套「芦花泪」。痛刺后母对前异生儿女之□薄。而从事于人生伦理之描写云。

美国第一部中国有声片

1936 年 2 月 1 日

第 4 张第 4 页

电影周刊

演员和导演都是中国人
彩色部分显示华服之美

最近将有第一张完全由中国人制作的有声影片在美国完成。这影片的英文名字叫做□U□□UN。意思就是「心痛」。现在正在好莱坞日落大道六零四八号的摄影场中摄取最末一场的戏。由华懋影片公司的中国青年王伯思监制。

这影片的导演叫唐莿兰——还只有二十八岁——和董亨利。只花了八天功夫。合作这影片的故事和说明。

这部影片共有九本。其中两本是彩色片。显示了中国服装的美丽的色彩。

这影片将放映给华人看。对白是用的广东话。主角是欧洲舞台戏演员黄白儿和一位姣小的魏竞芳。这张片子就要在旧金山开映了。

这张影片的背景就是旧金山。是一个描写中美两国人之间的恋爱悲剧的。（本文中的姓名都是译音。）

发展南方影片销场　摄制南北语片第一声

1936 年 2 月 8 日

第 4 张第 4 页

电影周刊

小白

前期本刊所纪马谭未来之三巨片一文。谓全球影片公司与一巨商合作。以五十万元资本。从事摄制。该文揭载后。电影界颇有批评。认为在粤片幼稚时期。竟有出如此巨资以制三片。不免疑信参半。其意殆谓。粤片销路非广。仅适应南中国数地之观。收入恐不足以相偿。记者因是。遂约马君详释之。据云。师曾从事舞台生活努力向前。未尝稍懈对于电影事业。尤好研究。自感缺点殊多。做工方面。未敢加以批评。惟对于发展南方电

影界之地位。无日不欲辟一新途径。更望同业诸君。再有良谋。共同策勉。最近准备拍制之三部影片。贵刊所载与事实绝对相符。师曾以资方出此巨资。委以重托。自以事在人为。思有以发展南方电影界之地位。提高粤片收入之价值。窃思自有粤片以来。因言语关系。只限销于南方一隅之地。未审华中华北同胞。欲爱观南方影星之技艺。苦无所得。师曾将来拍制全球三片。决献菲林。每片以南北请各摄一套。以为南方电影界之倡。斯则可广销路。抑亦使全国同胞。对南方影片有所认识。更感可作后起者共同努力于摄制南北语影片。夫如是。南方影片销场既广。摄片之价值则可提高矣。

电影界救国会代表晋京听训

1936年2月15日

第4张第4页

电影周刊

 沪函云。中央宣传部为了电影界救国会事件。有所咨询。而电召去京的。明星周剑云。联华陶伯逊。艺华严幼祥。雷通马德建。天一邵邨人等五位代表。已于日前返沪了。

 当时在中央党部。听训数次。备陈一切的概要情形。大概如此如此。中央方面对于电影界的爱国热忱。表示极为赞许。不过认为既是一个正式的团体。没有先向当地主管机关登记立案。这在手续上是欠缺而应得纠正的。

 其次。中央的电检会。对于救国会宣言。标列「撤废现行的检查制度」一点。为之大表不满。颇有愤言。因为电检会现于国片检查。久已尽力维护。费尽苦心。电影界竟有这样毫无感觉的反对表示。实在大反常情。太没理由。代表们对此一点。完全承认。说是专为不满意于剧本检查会。而由措词含混。没有将影片检查划分清楚的错误。好在剧本检查会。近已另行改组过了。所以一经说明。全部不成问题。而欢然辞退了。

 各代表在返回上海以后。关于救国会的今后进止问题。现在还没怎样

决定。须俟日内合开会议。作为最后的解决。

影星黄柳霜昨抵港一瞥
1936年2月22日
第2张第4页

谈起侮辱祖国影片她要哭起来
自撰短文述她入电影界之经过

荷里活中国电影女星明黄柳霜、（又名阿媚、西文名 Anna May Wong）在美国献身银幕、足够十五年、因为她自幼生长彼邦的加利福尼亚洲［州］、足未踏国门一步、去年欧游返美后、忽励乡思、因此便有初次回国之行、她期望着历全国各个重要都市、一矫过去主演、因不明中国女子真实生治［活］、而扮演迹近侮辱影片的错误、准备返荷里活后凭她现有的地位、重新介绍中国女性和世界各国的电影观众相见。

当她返抵国门（上海）的时候、接受各方盛大的欢迎、但是广东的台山县是她的故乡、她的七十二岁的老父、正在那儿渴望着他的爱女相见、所以上海虽然得繁华、很值得留恋、也仅逗留了十几天、便趁格兰总统轮南下。

影界欢迎

船是昨天下午五句钟到埠的、码头上、香港电影界赵树燊、关文清、麦啸霞、李绮年、黄寿年等早在那儿等候着、摄影记者也忙于准备他们的镜头、她的姊姊黄英、和她的中西男女朋友曹俊安、烈治女士等、也于轮船靠岸的时候、被一般来瞻丰采的人们发现了。

姿态苗条

轮船靠岸了、欢迎的人、都很高兴地跑上去和她相见、她的身段很长、姿态苗条、全身黑色西服、胸前又有白小花黑结棕色的丝袜、黑鞋、戴一特制的黑色猫形呢帽、头上梳着小发、脸部薄施脂粉、手中提着红色大衣、在反面也可隐约看到是白线缝的「黄柳霜」三个大字、黑皮包之外又携

「丽加」照机一具。

接见记者

欢迎的人都齐了、她都招呼过了、她就快从容的跟他们到船边摄影、连拍了很多幅、这儿大群人、又把她包围着、要到香港大酒店去了、新闻记者们见势头不佳、都有点着急、记者特地走前问她说一声「请原谅」、就请她留步、和新闻记者讲几句、她答应了、不过因为时间和环境关系、就约我们到香港大酒店去、她到香港大酒店后、始给我们一个谈话的机会。

「你们想坐那儿、就坐那儿、不要客气罢」、她微笑地说。

「讲新宁话、还是讲英语呢、我也想试讲讲新宁话」、她继续说。

许多愿望

因为有外国记者□杂其中、而且她的新宁话又讲的不大好、结果还是讲英话。

「我底返□的动机、早蓄于一九三四年、我这次回来、就想研究祖国的风土．人情．言语．习惯及一切．一切……」

「我从未返过祖国、这次还是破题儿第一遭、我对祖国的情形、一切都不明白、故此、我希望得到相当的收获。」

「你打算在中国逗留几久呢」、记者问。

「我打算在中国逗留一年、然后到美国去！我返荷里活时间、约在一九三七年冬季」、她答。

只要自由

「听说你将来会和澳洲影片公司订合约、担任长期表演是事实吗」、记者问。

「我向来没有和任何影片公司订约」、她很决断的答、「我的行动要自由的、如果澳洲的影片公司所得出的条件、是满意的话、我当然在那儿表演一下。」

「我要有一个活泼的生活、就算是简短的也不相干、如果我是没有遗憾的死去、早死也无碍」、她很慷慨地说。

「今日不知明日事、将来的一切是很难预料的、或者我今日活在人世、

明日撒手尘寰、这也是任何人都不能决定的」、她继续说。

回乡省亲

「闻说你这次来港、要趁便返里（台山）省亲、是不是呢」、记者问。

「我在香港住三几天、才回乡去看看我的爸爸、和一切的亲属、好使他们知我现在怎么样。我和他们隔别许久了、恐怕他们以为我已经不在人世罢。」

「你要到菲律宾去吗」、记者问。

「不、我这次回来、是到祖国的。」

严重问题

谈了许久、记者们就提出一个严重问题、要问答复、就是她在荷里活的时候、她表演的影片、有的是侮辱中国、如「上海快车」一片、就被政府禁映、中国人对她不大表同情、她本人有什么感想没有。

她听了之后、精神上好像受了重大打击、她底热血、像狂涌般上涌、面上泛露着爱国的热忱、以一个生长外国的女孩儿家、能够这样、也算是难能可贵、她说、「我最近也感觉到这一点、但是有的时候、环境是不许可的、我在很多的时候、都要把这侮辱中国的事情、设法摆脱掉。」

「不过如果我要把那部片子大部分改换过、环境绝对不容许、如果我拒绝表演的话、影片公司就会请日本或高丽的人来代替、那就更要糟糕了、连着局部改正的机会、无形中都放弃了、并且我也曾拒绝演过两部片子。」

「还有一点、如果我答应影片公司表演一部片子、我中途拒绝、我就要赔偿损失的。」

几哭出来

她如怨如慕、如泣如诉地说着、两只眼睛也红了、好像要哭了出来、记者们此时也觉得很难为情。

「我打从一九三三年后、就少谈影戏、我的大部的时间、都是消磨于红氍毹上。」

「我到英伦、苏格兰、爱尔兰、德意志、意大利、瑞士、西班牙、都是献身于舞台上的。」

将功赎罪

「我在美国那时候、有很多侨胞也曾劝告我、我都十分的感激、但是我向来都是居留在外国、我对于中国的情形、万二分的隔膜、因此我本人也不知道怎样做才好。

「我对于我自己很愿意改的、我这次回来、就是为了这个原故。」

「我希望得到充份的后盾、国人的拥护、等我来『作一战』。」

「我所做的片子、本是对祖国有好感、平衡起来、也可以将功赎罪吧。」

为国争光

「这次中央党部要请我到南京去、我希望得到当局的充份指导后、将来为祖国做一点事、争一点光荣。」她越讲越兴奋、国家的观念、从她的容貌里、可以证明是有的。

「你何时到南京呢」、记者问。

「大约四月初吧」、她答。

记者转向她的姊姊问道、「你也一同去罢。」

她的姊姊答「是。」

记者问、「你在上海住了好几天、你的印象怎样呢？」

她答「我到上海只有几天、而且天天都忙着应酬、样样都未有细细地观察、现在还谈不到印象、不过、返到祖国、是欢喜不过的一回事。」

「现在我要说最后一句话、我很欢喜来到香港」、她—黄柳霜又接着说。

记者们向她要求签字、她一一答应了、就握手言别、最后她又对记者们说了几句客气话。

拍戏历史

她的父亲早在洛杉矶唐人街上开洗衣店、夫妻俩在美一连养了七个孩子、最大的一个就是黄英、她是第二个、她还有一个妹妹叫曼丽、其余四个都是男的、当她□生以后、她父亲已略有积蓄、所以她幼年曾进过学校、各科功课成绩都还不差、钢琴尤其是她最喜欢学习、她说得一口流利的英语、因为与华人接触的机会少、国语还不会讲、乡音（新宁语）、到学会多少、她的父亲最初是反对她从事电影事业的、她第一次上镜头是在环球影

片公司的 Dinty 片中、为了成绩很好、便继续在银幕上拍戏、后来脱离了环球、先后入各公司服务、直到五年之前她才离开荷里活到德国乌发公司拍戏、在德拍有 Tsong〔编按：此片为 1928 年的 *Schmutziges Geld*，又名 *Song*〕等几部、更曾到英国拍了 Piccadilly 一部、那一次她在欧洲住了足够三年、才返美国。

自撰短文

又黄女士在返祖国前、特亲撰英语自述短文一篇、述其入电影界之经过、兹将其原文译述如下：

一年一年的过去、我觉得我更中国化了、好像我已接受我们种族遗留下来的特性、但是我还从未看见中国。

我父亲从邻近广州的一个小城来到美国、他澈头澈尾是一个中国人、宽大而聪明。

我生在洛杉矶、我的真名黄柳霜在未进公立学校以前、我并不会说英语。

我第一次进的学校、是洛杉矶最卑下穷苦的商业区中的很古老的建筑里、那时我真是可怜、学校里美国的孩子时当追逐我、叫我「China」拉我那小辫子。

我并未因此感到很大痛苦、或深恨他们、这对我不过是一个模糊的危险的苦难、好像不是我个人的一样、后来、又进另一学校、我受的待遇较好、等我年纪又长大一点、父亲送我进一个中国学校、在晚上上课、学习读写中国字。

那时我恐怕在白天的美国学校和晚上的中国学校里成绩都不好、这对我像一个漂渺的梦、但是我还努力用功、因为写中国字真是繁难得可怕、我读写的成绩还算不错。

在年纪很轻的时候、我就电影狂了、我时常逃出去看五分钱的电影、当然我父亲不答应了、他说我如果作了一个坏女孩子、便不许上学、为什么我没有离开那使他不花一文的美国学校、而投入那要他给我出学费的中国学校。

我们常在我们的小家庭庆祝耶稣诞节、我的妹妹英、要买卷头发的大

玩偶、生力压他的头部、它会叫［叫］妈妈和爸爸、我也要求父亲买一堆小玩偶、我有我的目的。

拿我的床铺作舞台、这些小玩偶作演员、演我自己的各种戏、当我的弟弟吉美长大了、便拉他来共同演我作的戏、吉美是个典型的好孩、最后、不再和我一同演戏了。

有一天我忽然看见一部影片里有一个中国演员、我跑到一个中国老头子身边、他是为电影公司找中国演员的、他很注意的看我、他说「你是一个大女孩子、你有大的眼睛、好、你可以」、当时我觉得有点受宠若惊、后来我知道他正急于要找六百个中国演员、但他只找到不过五十个。

我跑回家里对父母说、我决定要作电影演员、将来要变作一位明星呢、阿母听见这话、不要说不同意、简直是大怒了、父母是中国人、他们对于演电影有很旧的传统观念、我说、我们许多老朋友都去作这种事业、并没有什么不对的地方、父母听见辩护的话、意见稍微活动、这时刚好有一大队汽车停在我屋子的面前、有一百五十多中国人、都是到电影场去充临时演员的、其中有很多人是我父母认识的、这些汽车停的时候很长、大家在这儿闲谈、我就乘间溜进汽车里去、父母没有再阻止我。

我到电影场的第一天、不过跟着一群中国人跑、后来导演者叫我在另一部影片里、饰三个持灯笼的女孩子的一个、我觉得好像这影片的全部责任都落在我的肩上了。

后来发见上银幕的女演员都是扮装起来的、因此我也修饰面貌、打扮出戏剧式的优美样子、我用母亲的粉很匀净的扑脸、又非常吃力、把我中国式的头发弄弯、最后又找到一张中国红纸、弄湿、把红色擦下来、涂在我的唇与颊上。

导演很惊奇的看着我、他什么话都说不出来、只有说、「伟大的上帝。」

他命两个扮装的女人、洗净我的美丽的红颊、洗直我的头发、又把它烫弯、影片将出演时、我有一个多星期没有早点、把省下来的钱、请五个女朋友在洛杉矶一家很老的电影院里、看我已经成功为一个演员。

我们在银幕上只看见糊糊不清的三个中国女孩子、拿着灯笼走过去、

「那个是你、」女友问、我迟疑着回答、「我……我不知道、我想大概是最外面的那个人罢……」

我等待了许久、后来导演尼兰（Marshall Neilan）叫我扮演一个主要脚色、在一部影片里、我作比雷（Noah Beery）的中国妻子、最后我很幸运、在塔美姬（Norma Talmadge）的初期影片里作助角、那张影片是五彩的、当时真是希罕的很、在那影片里、我须得哭个不停、那好开玩笑的副导演感起来、「给她一只救生船罢、她就要在自己的泪河里淹死了……」

这时我改名为 Anna May、我选第一个字、因为我家里孩子的名字都有四个字母的美国名字、但是 Anna Wong 的音不好听、便又加上了一个 May 字、因为我喜欢听五月的春天、于此我的名字便成为 Anna May Wong、中□译名为「黄阿媚。」

我的好机会来了、范朋克（Douglas Fairbanks）叫我在「月宫宝盒」（*Thief of Bagdad*）里作一配角、这部影片摄完后、德国也有请我去演电影、我觉得这是我一生中的危险、我在好莱坞的事业中刚刚开始、至少是一个很好的机会、但我抛下这种机会跑开了、这条路径是开着、我只有走过去了。

这时有一件事、是我之一生中心理上的路标、第一、也许可以说是受了精神上的痛苦、我不再老是防守了、我要反攻、十七岁的时候、有一天我在路上、对面一辆载重汽车、呜呜的冲过来、司机人高喊要我躲开、他骂我 Chink、很奇怪我也一样骂他、他无话可说了、这是我第一次的转变。

第二个路标是在柏林、我第一部影片侥幸成功、客厅里挤满人了、等着看我、我从一群影迷中挤过去、我忽然像是站在一边、感觉非常的孤独、那是我的中国精神（Chinese soul）回到我身上来、在那时以前、我像一个美国的未入社会的女孩子、而不像一个中国人、这是我第二次的转变。

德国本来还要请我再演几个片子、但我最初那位导演劝我先到法国英国去、回头再到德国。

我初到英国、感到很希奇的经验、英国人是冷静、孤独和心胸宽大的人、我和他们有很好的友谊、这对我有很多的帮助、这时我学习德语、法语和音乐。

说也奇怪、我学习得越深、对中国倾向越甚了、我在我们民族的传统精神上得到安慰与哲学。

我的朋友说、我的容貌神情改变了、和从前在好莱坞时代不同、我知道我在意识上已感觉不同、我不相信任何事情再会苦恼我、从前拖着小辫子的那种害怕与不快活的时代不会再来了。

我想我所感的大概是中国人的种族哲学、那种哲学可以说是无时间性的、我的生命如是的短促、一切的事情都不必去奋斗、随波逐流好了、假如我名利双收、那当然很好、否则也没有关系、名与利究竟有什么用意呢、在一切之上、中国人注意的就是容忍。

有人听说、连中国的苦力都有一种唯我独尊的感觉、这话并不很对、将其他奋斗的种族来说、这是非常可怜的、我们像对于笼子里面的松鼠一样的怜悯他们、那些松鼠狂了似的绕着圈子跑、没有地方去、只有在那儿拼命使用他的力量。

一个人不过是一条长的生命锁链的一环、这种思想深入中国人的脑海中、家庭是顶重要的、只于一环比其他的环亮一点又有什么关系。

中国人是很好买卖的人、但是中国商人在不必的时候、决不急迫、决不奋斗、他永远保持他那爿［间］小小的铺子积蓄一点钱。

时间调整了一切、中国知道那是很健全的哲学与内存的力量、他慢慢的从容不迫走他的路、他看见了帝国兴亡、与民族的盛衰……

安静的坐着、享受每天、每一时代的生活、全智全能的造物给我们作一个好计划、我们每每一个人都是其中重要的一分子、我们不能、也不愿意使神的磨子加快、这是中国的生活方式。

中国终必有一天成为伟大的国家、这是我们很知道、至于将在这十年里或一世纪里或更以后、有什么关系。

我、一个□的、苦恼的防守的好莱坞的女孩子、当我不再忧愁时间时、寻到快乐了。

没有一个可以把旁人的东西给我、也不能把我的东西拿去。

「阿国鸟瞰」公映了

1936 年 3 月 4 日

第 3 张第 2 页

阿比西尼亚一国、去年因被意人侵略、不惜作巨大牺牲、居然与意国对抗、开战以来、竟出世人意料之外、坚持累月、虽蒙巨大损失、依然不屈不挠、他们一种奋斗之精神、足为一般弱小民族吐气扬眉、至为大众所钦佩、中央戏院为徇大众之请求、特将派拉蒙冒险摄成之「阿国鸟瞰」运到放映、只映一天、俾本港侨胞得以明了阿国之内容风尚、但凡留心时事与战局者不可不看、何况同场配映最有趣味之钢笔谐画六本、藉以增加娱乐之兴趣、机会无多、不可错过、明天则换映勇武明星北钟士侠艳战斗巨片「金城飞将」、是本港首次放映之名画云。

高升戏院电影消息

1936 年 3 月 6 日

第 3 张第 2 页

高升戏院定今日起、起映马师曾谭兰卿合演名片「妇人心」、是片为马谭最近杰作、又该最近定得名片大帮、其中有梅花歌舞团全体女团员合演之歌舞肉感名片「美人山」、及胡蝶影、新马师曾、叶弗弱、何湘子等主演之「美满姻缘」、尤为名贵、不日即将陆续放映云。

娱乐置业公司年会

1936 年 3 月 31 日

第 3 张第 2 页

中华娱乐置业公司（即娱乐戏院之东主）、昨午在娱乐行六楼、召开第六届股东年会、计到有董事及股东周寿臣、李佐臣、梁基浩、孙润杰、郑桂连等十余人、当由主席报告该公司去届营业状况、略谓去届营业、几减

百分之三十、其原因虽为商业不景、然粤语声片之蓬勃、亦吸引无数侨胞顾客、国片成绩、虽不及西片、惟剧情对白、均能迎合社会心理、董事局既感到此种影响、故竭力撙节常年经费、以资弥补、物业跌价、与减低租项、亦予入息以重大打击、现虽有附近最新落成之楼宇竞争、幸娱乐行全部、均已由下月起、尽行租出、最大之开支、厥为娱乐税、去年约纳四万元之巨、计所获纯利、除开支外、实得一千四百九十元四毫九仙、连同前年拨下之一千五百十五元四毫四仙、共得溢利三千零五元九毫三仙、现董等拟将该款拨入本年计算、不派股息云云、至是乃以董事局报告及年结附表决、郑桂友氏和议、当即一致通过、董事周寿臣及曹善允两氏及核数司士篾被选连任、至一时许始散会。

电影检查标准宜改善

1936 年 5 月 2 日

第 2 张第 3 页

本港电影界之意见

　　本港政府、向有电影检查委员会之设、对于有伤风化、足以扰乱人心及造成观众不良印象之影片、例如以禁止放映、或将某片段剪割、是以每一部影片未放映前、均须经检查完毕、方能公映、倘发觉某片之情节对白及表演过于露骨者、即按其性质之轻重、加以限制、或禁演或剪割、唯各委员之公意是从、虽然严格之规定、然大概不外以猥亵、残忍、煽动、或挑拨种族恶感、流露激烈之政治意识、及过于恐怖等数种为标准、记者昨据电影界中人表示、谓本港之电影检查标准、似宜加以改善、目下本港禁演贼党备战及拒捕之影片、在维持治安、免造成一般人之恶劣印象起见、实属应该、但下刑各片如「上海」、「草原之月色」、「上海快车」、「明月香衾」、「夜行人」、「破碎之生命」、「朱□周」、及「没有名字的人」数部、未见在港放映、亦未有刑入公报发表之禁映名单内、究竟是否禁映、吾人无从得知、倘果禁映、则吾人甚欲知其理、对白不能一贯、头尾不接、观众

莫明其妙、在委员方面、为职责计、不能不有此举、然破坏片中之完整性、亦宜顾虑此点、设法改善、至于「血溅七洲洋」（又名中国海）一片、本港不准放映、理由为易惹起中国人之反感、及揭露行劫与走私之奇妙方法、影响社会不少、然上海与广州方面、毫不顾忌、公开放映、观众亦挤拥异常、又「陈查礼在上海」一片、本港人士亦无眼福鉴赏、据谓该片亦示人以走私方法、教人为盗、理宜禁映云、夫电影为一种高尚之娱乐、其给与观众之影响、虽然巨大、然制片家之初衷、并无教人作恶、检查为政府本份之事、不过剪裁术不高明、论足以破坏全片。

继立体电影而发明的嗅觉电影

1936年5月2日

第4张第4页

电影周刊

　　立体电影之发明。是因了科学无限止的发达。令人意想能够料及的。所以，立体电影的产生。我们不必作惊异的态度。

　　我们相信。「科学发达。物质也随之发达。」电影，不单是由平面走到立体。最近。还有了无线电影的发现。以及有味觉的电影的出现。这值得我们惊异吗。其实，这不过是伟大的科学的发达使然。

　　伟大的科学是可以使一切的事。都能走到意想不到的成功路上。电影便是由科学万能。而能有迅速显明进步的铁证。

　　我们不要认为无线电影是「电传照相」的一种。它自身自有它自身的异点。在一八九零年。不过是有了试验。到了一九二六年。英人倍尔特成功了无线电电影。一九二九年。试验有了最大的效果。完成了空前科学界的伟大发明。

　　这不用说。有了无线电。一般观众。只要有一个播机。便能在家里看电影。免去了到电影院的麻烦。没有购不上票的厌事。真的。我们不能不相信科学是伟大而万能的。

无线电影的发明。固然是可喜。可是，普通电影院的营业将来能不能受了意外的影响。当然是在不可意料之中。但，我们不必讨论这一个问题。我们只要认为无线电影是科学极度发展的一个伟大的明证。

继立体电影与无线电影之后。现在又有了有味觉的电影试验。据说。美国已竟试验成功。假如这种事是真实的。不是空妄的话。以后我们在银幕上。除了听了「幽默的对白」。「抒情的歌唱」之外。还可以闻到「花卉的香味」。「烹饪的菜味」。「脂粉的气息」。一切一切鼻官能接触的。全部可以搬到银幕上。那才是别开生面。比如，拍制一个花圃。陈列的千奇百异的花儿。颜色鲜艳。已竟值得我们的欣赏。再加有芬馥的香味送来。才真是有趣。二十世纪的人们。真是幸福啊。我们期待着这个发明普遍起来吧。至少。也得早点普遍到上海。

我们统计电影的经过。初期不过是幻灯片。由幻灯片而进为活动。已经使当时一般惊异。现在，片上能够发声。双方能够对白歌唱。又可以着以彩色。增加了画面的美丽。又可以嗅出了各种气味。又可以见到平面入于立体的发明。我们真不能不十分感谢发明人的伟大精神和苦心劳力——赐给我们这种新异的娱乐。

中国音乐在好莱坞

1936 年 5 月 2 日

第 4 张第 4 页

电影周刊

士夫

近年来好莱坞的音乐界。可说是热烈地在黑人化。但是到了现在黑人化的音乐。渐渐的被人厌恶。观众们已有更新的要求了。为了适合观众的需要。好莱坞的作曲家们。只有从新的去处找求新的音乐。于是便赏识到我们这古老国的音乐来了。

佛里米尔是好莱坞的名作曲家。「三剑客」、「玛丽玫瑰」等片的作曲

家。他为要制作中国音乐影片。同时想把中国音乐去代替黑人化音乐。而换换观众的口胃。他曾到香港广州等地居住了二年余。在最近才回到好莱坞去。将从事中国化音乐之新片「歌女」的摄制。据佛里米尔说。「美国人懂得中国音乐的实在太少。而且中国音乐又不易懂。所以制作一部片。是不大容易的」。「歌女」新片的内容。是描写从中国的香港移到美国的纽约去的一个罗曼斯故事。目的在使中美音乐的调和。同时也将聘请一位中国人。担任片中的主角歌女。但现在这女角还未找到。佛氏的乐谱却是大部完成了。

这部新片的问世。一般人的预测。中国音乐或将由此引起世界的注意。而在好莱坞。也无疑地会风行起来。

粤当局倡映国片　本港影界之意见

1936 年 5 月 11 日

第 2 张第 3 页

粤省当局、近为挽回利权、以免金钱外溢起见、遂有提倡国产影片之动机、拟规定办法、限令广州市各家影画戏院、每月须放影国产影片百份之四十、此□果成事实、对于我国电影业□益不浅、查现目广州方面、各家戏院所放影之国片、其出产多自本港各电影公司、故粤当局此举、尤予本港电影界以一良好发展机会、记者昨特访本港电影界商人、询以电影界对此事之意见、据言、内地放映国产影片、不能吸引观众者、纯因摄制既欠精良、演员技术又甚低劣、且剧情类多离奇荒诞、故未能引起国人之兴趣、各戏院迫得改映西片、利权遂流入外国片商之手、迩来本港影界已渐渐觉悟、且值粤省当局提倡之力、此后当锐意改良一切、以资竞争云。

影画公会某委对限制影片之意见（专访）

1936 年 6 月 2 日

第 2 张第 1 页

国片出品太少……限制后营业影响……外国限制仍取渐进办法……

西南当局、以年来本市电影戏剧、颇称发达、惟电影事业、对于社会教育、人心世道、具有极大关系、且于道德风化、影响尤为密切、不过我国电影业、仍在幼稚时期、故所映者、十九皆为西片、其中剧情、大多为追逐肉感、及醉心歌舞之片、际兹人欲横流、更受此种影片之影响、其弊将不可胜穷、西南中委黄季陆、为改良教育促进人心起见、日前向西南执行部提议限制放影此种不合我国国情需要之影片、一方面为提倡国产影片起见、规定各戏院凡放影者、须以六成国片为主、四成外片为辅、当经执行部通过在案、各情已见前报、惟近来各影院所映者、仍以西片为多、记者昨日走访该业同业公会某委员、叩询一切、据称此项限制办法、外国亦有施行、但在中国影画业正萌芽时代、国产出品、为数太少、未足敷用、故不能不仰给于外来者、查本市影画院、现在共有廿五间、其能影第一次

片者计有新华中华南关明珠永汉金声等、其余均影首次以后之旧片、如果一旦限以六成国产影片、则于影画院营业收入、有莫大之影响、盖一般人以为外片结构摄制光线等、比国产片较为优也、且在影片业发达之某国、限制改影国片时亦采渐进办法、即第一年影国片十份之一、第二年十份之二、以至现在、所映者、不过十份之三耳、现在西南当局、额定须影国片十份之六、在戏院方面、固无问题、不过国产画片太少、如以劣等片代之、戏院营业、殊非叫座、而有莫大之影响、且戏院所影画片、无论中西、必须经戏剧审查委员会审查后、方能放映、于社会风化人心之关系、亦自有可感纠正及指导之处、似不必尽责之各画院、而徒取限制办法也云。

欢迎我国留美电影明星韦剑芳女士回国抵港通告

1936年6月4日

第2张第3页

公启者最近在美国荷李活主演中国第一套彩色巨片「铁血芳魂」而轰动欧美各国之韦剑芳女士现乘浩华总统轮回国于今日下午抵港。同人等特于今日下午集中九龙仓码头迎接。如各界欲睹韦女士本来面目者。请依时驾临上列地点可也。端此公布

（香港）	娱乐戏院	北河戏院	高升戏院	南粤声片公司	同启
	中央戏院	光明戏院	旺角戏院	全球声片公司	
	新世界戏院	东乐戏院	文化戏院	合众广告公司	
	太平戏院	碎仑戏院	联华影业公司	明华影业公司	
	九如坊戏院	官沛涌戏院	大观声片公司	光荣影片公司	
	香港大戏院	新九龙戏院	天一声片公司	文艺影片公司	
	油麻地戏院	普庆戏院	世界影片公司	丽影影片公司	
				翩翩摄影院	
（广州）	金声戏院	中山戏院	西堤戏院	伶星杂志社	
	南关戏院	中国戏院	一新戏院	广州杂志社	
（澳门）	平安戏院	娱乐戏院	南京戏院	海镜戏院	
（梧州）大南戏院		（佛山）清平戏院		（江门）江门大戏院	

「午夜僵尸」拍摄忙

1936 年 6 月 4 日

第 3 张第 2 页

南粤制片公司之恐怖巨片「午夜僵尸」、已拍成十之七八、俟外景拍竣、剪驳妥当后、即可公映、昨夜拍僵尸向谋财害命之恶仆作祟一场、旁观拍制之妇孺、多惧而避席、形色之恐怖、见者悚然、做成僵尸一副狰狞面孔、使人不敢迫视者、该公司化装专家徐天翔之功也、此片为大导演杨工良由沪抵港后之第一部杰作、饰僵尸者为性格明星杨一萍、主演者为胡蝶影及赵惊魂、助演有朱普泉、巢非非、黄寿年、郑柳娟等、人材颇众、南粤上月份出品「恶家姑」(即贤媳)、月内即可与观众相见云。

中国电影界应该如何追悼高尔基

1936 年 7 月 4 日

第 4 张第 4 页

电影周刊

高尔基的逝世。在文艺方面。已经引起很大的震惊。电影与文艺始终是兄弟。同时在电影方面。所谓「文艺电影」也更能引起人的注意。所以中国电影界要追悼高尔基。最好就是把他的作品摄成电影。

高尔基的作品。有很多故事的曲折和奇丽非常适合电影制作的。特别是高尔基作品的难得的热情。假使中国电影能够无遗憾地甚至若干的学习到。已经很可以了。

高尔基是在一个「新的时代」的歌咏的未完成的杰作之前逝世了。中国电影界假使真的追悼高尔基。纪念高尔基。继续歌咏他所歌咏的是必要的。

高尔基逝世了。中国电影界到底怎样纪念他呢。

大观公司赶拍新片

1936 年 7 月 13 日

第 3 张第 2 页

　　大观公司赵树燊编导所拍伟大伦理悲剧「芦花泪」、昨偕大队人马、摄拍外景、下午继拍其编导之科学恐怖巨片「荒村怪影」、关文清则偕摄影师罗永祥、赴广州摄影时事片「胡汉民先生出殡」云。

「博爱」影片获奖
1936 年 7 月 30 日
第 2 张第 3 页

广州市电影戏剧歌曲审委会结予奖励
　　天一影片公司港厂最近出品之社会教育影片「博爱」。内容反对蓄婢。并提倡贫民教育。剧旨纯正。意识优良。实为本年份国产影片中罕有佳作。广州市电影戏剧歌曲审委会审查后。认为成绩优异。爰假座广州金声戏院由全体委员会复审。佥认该片有特别褒奖之价值。经于廿三日常会议决。准给予奖状。以资奖励。查华南影片获广州市电影戏剧歌曲审委会奖励者。去年有「广州一妇人」及「生命线」。今年则又有「博爱」影片。可见华南电影界颇能努力电影教育也云。

和乐接办景星戏院
1936 年 9 月 2 日
第 3 张第 2 页

　　本港和乐公司、自先后接办平安皇后两大戏院之后、本提倡艺术之宗旨、努力为电影观众谋眼福、最近更扩充营业范围、现由九月一日起、接办尖沙咀景星戏院、对于各大公司之荣誉出品、广蓄兼收、按日换映、廉收座价、所有脍炙人口之巨片、如联美之「燕归来」、「巴黎金粉狱」、「精忠报国」、温拿之「风尘知己」、「人间地狱」、「唯爱主义」、派拉蒙之「拳头硬」、「女诸葛」、「奇妇人」、哥林比亚之「蝴蝶美人」、「一夜夫人」、美高梅之「欢天喜地」等、均在本月内点映云。

两院映「欲海金潮」

1936 年 9 月 6 日

第 3 张第 2 页

　　皇后戏院自由和乐公司接办之后、实行与平安戏院合作、凡有巨片、决联同放映、由今日起、两院同映「欲海金潮」、下期同映「拳王争霸」、再下一期、则同映「戏船艳史」、皆著名巨片也、查「欲海金潮」、乃环球公司百万金圆巨制、由性格巨星爱活晏奴、艳星边妮班士等数十明星五千演员合演、内容叙述开辟美洲之大英雄尊塞打生平兴衰历史、规模伟大、剧情悲壮、可歌可泣、亦侠亦艳、近在沪粤放映、叫座力均极强劲云。

何东自购一机寿蒋

1936 年 10 月 12 日

第 2 张第 3 页

已电告中央认捐十万元
华南电影界大规模筹款

　　侨□同胞、捐款购机、所得成绩、已超出预料之外、何东爵士、亦允独捐一机、各界团体仍继续努力、献机会定于今日作局部之结果、兹将连日进行情形、分录如下：

献机会收到之捐款

　　最近两日、各团体各个进行劝捐、实数尚未统计、其已缴到献机会者、有砵仑戏院一百七十四元、安乐汽水公司一百元、太平剧团演戏筹得四千七百余元、新栈一百元、先施牙膏五百元、中华舞场一千五百八十元零六毫。

各团体仍继续募捐

　　献机会本定今日截止募捐、即将捐款汇寄南京、份之结束、一俟齐捐款、始行作总结束。

侨工会得各方赞助

侨工购机委员会、连日募款、尤为努力、故各界多乐于加入帮助、太平戏院主源詹勋、及太平剧团马师僧、昨致函侨工购机委员会、愿将本月九日全体艺员职工全体薪金、报効为购□祝嘏之用、该款共有三百二十五元、又该会对于演剧筹款一节、亦正在筹商中云。

电影界大规模筹款

　　（专访）日来购机祝蒋委员会长寿、各界风起云涌、早已热烈举行、独华南电影界似未有所表示、其实进行异常积极、盖影界中人、多前进份子、爱国义举、不落人后、此次购机寿蒋、早由华南电影协会数巨头□赵树燊、竺清贤、李化、钱广仁等努机□□、连日奔走省港间、不辞劳苦、迭与各影片公司及电影从业员征求参加进行、作大规模之筹款、惟以各从业员散居各处、并兹事体大、故决以华南影界购机寿蒋会名义、于十月十二日下午三时、假座思豪酒店、召开全体大会、讨论进行办法、日昨为双十国庆节、华南影界人物、多在罗永祥小别墅举行庆祝、赵树燊氏起立对众致词、申述购机寿蒋之重大意义、转由钱广仁报告筹备经过、李化大声疾呼请各人一致参加、黄花节宣布十二日下午三时在思豪酒店召开全体大会、各人欢声雷动、热血沸腾、尤以吴楚帆、林妹妹、罗永祥、黄寿年、黄曼梨、李幽慈、胡美伦、更为兴奋、谓电影从业员、如有借故畏避、必将之摈出电影圈外、据记者调查所得、该会款计划、分全体明星登台演剧、拍祝蒋寿影片、明星伴舞、明星化装总动员劝募、预料成绩必有可观云。

1937 年

电影消息

1937 年 2 月 24 日

第 2 张第 4 页

　　（中央）天下影片公司最近摄制之空前伟大悲壮热烈滑稽讽刺国防巨片「大战之前夜」由今日起、在中央放映、此片由林坤山、邝山笑、倩影侬、

大口何、周志诚联合主演、表演非常深刻紧张、并有最新发明撞炸机实施撞炸之真实情形、诚佳构也。

又南海十三郎一年一度之贡献「万恶之夫」、大胆写尽天下人数、细心写尽天下人情、乃新城影业公司第一部出品、RCA 录音、由黄曼梨、梁添添、朱普泉、伊秋水主演、谢益之、陈锦棠友谊参加主演、闻将在中央戏院放映云。

（新世界）「卖油郎独占花魁」粤语声片、即于今日在新世界戏院首次放影、剧情乃叙述一个花国皇后、颠□了无数王孙公子、最后竟下嫁一个无家可归的卖油郎、以小生白驹荣、艳花旦谭秀珍主演、腔口神妙、响遏行云、届时必万分叫座、预早留票、方免挤拥也。

各影片公司纷向电检会领照

1937 年 2 月 26 日

第 2 张第 3 页

协会职员交代问题仍未解决

中央当局为促进全国语言统一、及监督制片商家粗制滥造、以维文化事业起见、特于去年颁布规章、取缔粤语影片、规定在本年三月一日以后、凡在国内放映之影片、悉须向电影检查会受检领照、至六月一日以后、则不准粤语影片之摄制及放映、其用意在消除统一言语障碍、并使现存片商得以续渐改善、趋于中央政令、不致如迅雷不及掩耳、致窒其生机、影响文化事业、惟华南片商大都以为粤语影片为发展之唯一途径、大有舍此再无生路之慨、认定一旦禁映粤片、足以影响华南文化、闻讯大感彷徨、奔走呼号、为粤片请命、尝邀得各界联名代向当局呼吁、或倡议放弃国外销场、今后止向南洋各地谋粤片出路、无如前者呼吁无效、后者不切实际、结果仍从组织上努力、今年二月四日。

戏剧消息

1937 年 4 月 27 日

第 2 张第 4 页

南洋影片公司「续白金龙」已开拍、仍由薛觉先唐雪卿主演、查薛唐所演之「白金龙」、年前卖座极盛、故料续集成续、亦不弱也。

平安戏院今日开映民族历史悲壮革命巨片「民族自由」、乃瑞士国第一名片、特在片中加印中文字幕、来华公映、剧情根据十三世纪瑞士复兴历史、在其民族英雄威廉泰尔故乡、一箭射中爱儿头上苹果之本来地点摄制、剧情背景均饶有历史价值、至于片中战景之如火如荼、剧情之可歌可泣、更有可观云。

新世界即日全港首次放影大观声片「摩登武大郎」、关影怜、廖梦觉主演、叶弗弱、黄金龙客串、集合中西笑料、一炉共治、指点人生祸福的迷津、同场加插名剧四出、一海底寻针、二捉蛇得美、三摩登武大郎、四周瑜戏小乔、声势雄壮、色容并茂、不可多得之作品也。

九如坊即日放影天下公司奇情国防巨片「大战之前夜」、由林坤山、邝山笑、倩影侬、大口何主演、飞机数十队、战士数千员、前线紧张、枪林弹雨、骇魄惊魂、而后方慰劳、衣白鬓影、谐趣温馨、大有可观云。

电影小说　剧场血案
1937 年 5 月 1 日
第 4 张第 4 页
电影周刊

　　原名：*Charlie Chan At The Opera*
　　主角：温拿奥莲与加罗夫
　　性质：恐慌紧张侦探巨片
　　出品：二十世纪霍士公司
　　导演：保路士堪伯士东
　　映期：五月一号星期六起
　　地点：皇后大戏院

是深夜了。外间狂风暴雨。他还亲自在弹着钢琴。唱着名歌。疯人院的守卫再也不耐烦了。催他早眠。他可完全不睬。因为这时出现在他眼前的是一张刊在报纸上的女人的照相。她已决定在洛山矶大舞台献唱了。她是著名歌伶「李丽」。复仇和憎恨填满了他的心怀。使他突然忆起七年前被她恶毒地焚禁在舞台内的憧憬。本来。「克拉凡尔」失了记忆性。早被人家当作疯人看待了。

　　现在。发动报仇的时候到了。克拉凡尔把守卫打昏了。星夜逃出疯人院。他的目的是想把李丽碎尸万段的。原来他是她的第一个丈夫哩。侦缉长「李根」虽四处追寻、但是没有丝毫踪迹。中国大侦探「陈查礼」不远千里而来。不待李根开口。早就神机妙算似地。猜得个中案情。使侦缉队长「嘉理」难免有点不服气。

　　李丽恰好光临。伴行的是□她登台合唱的艺人「巴莱利」。她说今天接到了鲜花一束。还挟着匿名恫吓信。特来悬请保护。陈查礼预定晚上搭船返到檀香山去。但对李根的挽留又有点盛意难却。便同到舞台看看一回。

　　富商「怀得」接到线民的报告。巴莱利那厮又和他的内人交往甚密了。不由的因妒念而生起一种杀害姘夫的念头。但那只是一种念头而已。因为他还希望会有一天他的李丽终会幡然觉悟的。

　　嘉理率大批警探把剧场内外防守着了。对形迹可疑的人。都要加以盘查的。他对女伶「安诺德」倒特别注意起来。当他听说她就是巴莱利的老婆的时候。他一面又禁止「凯蒂」和「菲路」这一对青年男女闯进去。无论他们怎样恳切的要求着和李丽见一见面。今天晚上。谁也不得走近李丽的啊。

　　当陈查礼跟侦缉长李根到来时候。他的儿子「陈利」早就乔装作闲角。混迹剧场内。替他的父亲帮寻了许多很有裨益的材料了。这时剧场内充满了怒焰和妒念。巴莱利和李丽的暧昧情事无疑的已经引起了反响。安诺得时刻都在旁监视着。怀得更是喷有烦言的了。

　　那是在安诺德化装室里。神出鬼没的克拉凡尔突然出现。使她吃了一惊。但她知道他对自己是不会加害的。因为他的目的只是想来报仇。至多

只把他的不贞的前妻李丽杀死罢了。

戏就要开幕了。巴莱利返到自己化装室里。克拉凡尔等候好久了。便用力把他击昏了。自己化装出台演唱。李丽听到了那声音。使她心惊胆战起来。七年前焚死的丈夫竟复发现在眼前。忖度自己的命运已是一发千钧。当克演出结局的那一段。把刀向她猛力一刺。谁知道剧终时李丽早已吓得昏迷不省了。

许多方面搜得来的证据使陈查礼深信登台出唱的决不是巴莱利本人。果然。当他们到他房内察视的时候。发觉他早已被人刺死了。嘉理追寻凶手。转入李丽房内。看见菲路正在那里。手指上血迹斑斑。怀得发觉他的夫人也被刺杀了。强指菲路就是凶手。凯蒂极力代为否认。她本是李丽的独生女儿。但父亲七年前在剧场内被焚死了。今晚特来要求母亲准许她去和菲路结婚的。

命案相继发生。案情复杂无比。嫌疑人物又多。陈查礼却很镇静的首先搜得了那七年前被焚死的艺人的照相。后来终于在化装室内和他相逢了。他就是克拉凡尔。陈查礼用温和的口吻□他再登台唱一次。并邀请安诺德扮演李丽的角色。

经过缜密的考虑。冷静的观察。陈查礼不慌不忙的武断着。刺死李丽和巴莱利两个人的并不是克拉凡尔。不过凶手知道他今晚将有行凶动机。因此将李丽刺死了。使他去挨受嫌疑。同时又看见巴莱利昏倒地上。便做出双重凶杀案。陈查礼终把真正凶手当场指出。一场凶杀案至此结束。克拉凡尔遂得洗冤。和亲生女儿凯蒂及未来佳婿菲路团圆晤谈。

科学怪人与陈查礼斗法，是影坛奇迹。

科学怪人吓昏了少女，究竟存心杀害么。

五月的影讯各戏院「整军经武」

1937 年 5 月 1 日

第 4 张第 4 页

电影周刊

今年的五月。香港。像在英国及其他一切属地一样。是有着特别的意义的。这不消说。大家都知道是为着英皇和英后加冕的缘故。本港各大电影戏院为着顺应环境的需求。给万千人们有娱乐的机会起见。特在五月这一月内选映名贵影片。

中央和新世界两间戏院已决定选映名贵的首轮国片而外。其余的也在秣马厉兵中。名片如「五月时光」。「天降黄金」。「风流侦探」等都将在五月内先后在娱乐大戏院献映。还有。名片如「歌声蹄影」(暂译)。「天伦」。「怒海英魂」。「僵尸之女」。「飞燕新装」(暂译)等亦将先后在皇后或平安两大戏院放映。同时呢。专映次轮片的景星、东方、大华三家。也已选定了「春满华堂」、「虎将平西传」、「英烈传」、「茶花女」等大片。

电影会改选职员
1937年5月2日
第2张第3页

华南电影协会、按照会章于五月一日举行改选、是故前届理事监事、均递辞呈、于昨日下午一时、假油麻地大观酒家举行改选大会、出席者有电影公司十一家、计开、大观赵树燊、南粤竺清贤、一鸣李化、光华罗永祥、新月钱广仁、光荣黄花节、天下麦啸霞、大成楚宾、黄金李铁、大鹏周诗禄、合众李芝清、南洋毛耀祥等、席间由南粤竺清贤充主席、略作报告毕、即提出按照会章进行改选工作、关于是次之改选、因鉴于月前曾有纠纷发生、为谋团结计、决采容纳各愿负义务之人、其同担任新任理事监事之职、以求会务进展、选举结果、新理事七人、大观（赵树燊）、南粤（竺清贤）、南洋（毛耀祥）、光荣（黄花节）、黄金（李铁）、新月（钱广仁）、合众（李芝清）、监事三人、光华（罗永祥）、一鸣（李化）、大鹏（周诗禄）等、并鉴于过往会址未作健全设备、乃决议新监事产出后、将在本港中区繁盛地点设立会址、使更臻健全、理事会秘书、推定黄花节担任、席间各电影界中人以广州社会局曾有批示、将于六月十五日、实行由中央

检查影片、此举关系粤语声片存亡问题、至为重要、当兹新任职员产出、捐除成见、务须团结应付、以作有效要求、乃决定于最近召开理事会议、进行与广祁电影院团结、召开联席会议、磋商应付步骤云。

本港电影检查费修正

1937 年 11 月 6 日

第 3 张第 3 页

电影周刊

据香港政府宪报公布，本港电影检查费略有修改。闻比以前较减。其属于请求重新检查之性质者，每本须缴纳检查费港币六元正。其平常性质（包括预告片——所谓画头）在三百尺以下者每本须缴纳检查费港币一元正。其在三百尺以上五百尺以下者，每本须缴纳检查费港币二元正。五百尺以上至一千尺间者，每本须缴纳检查费港币三元二角半正。凡过一千尺以上者。每本须缴纳检查费港币三元半正。其余如图像等广告物品则不必缴纳任何检查费。

香港政府电影检查室向由希高 Hugo 氏向当局合同包办。刻已改由谷士希路 Coxhill 收办。

戏剧消息

1937 年 11 月 16 日

第 3 张第 2 页

香港正义剧社、系电影中人陈皮、严梦、林坤山等组织、为本港优秀艺术份子之集团、近鉴于国势危重、山河破碎、为负起艺术救亡的职责、特发起新型戏剧运动、经数月训练的成绩、现决定在本月十九号起、假座利舞台作第一次之上演、表演两个剧本「间谍血」、和「上海之战」、由林坤山、张月儿、林妹妹、黄曼梨、陈皮、朱普泉、谢益之等数十明星合演。

1938 年

商会将请求电影院　每周增加「国难场」

1938 年 2 月 17 日

第 2 张第 4 页

座价除支销外尽购公债
救债分会昨开常务会议

　　昨有侨胞署名邓于由者、致函华商总会筹赈会、建议各影戏院每周增影「国难场」、得款购买公债、原函云、执事先生台鉴、敬启者、丁兹国难日深、各影院救国之良机、设若各影院能予每周间增影一二次「国难场」、时间由各院自定、每场收入、除酌收回少许电费及印刷费外、其余悉购公债、如果实行、于影院则多一分为国服务之成绩、于国家多一分抗战救亡之力量、且更使观众于娱乐中不忘救国、而每周影一二场、亦不算多、况可藉此机会、作种种营业之宣传、至于片租间□、则请各院主与各片商接洽、总求妥善办法、人尽一力、国得一益、似无甚难之处、究竟可否、尚希执事先生斟酌情形、广为倡道、国家前途、实利赖之、肃此敬讼筹安、查商会接函后、昨日常委会叙会时、曾将此事提出讨论、各委员一致认定该建议法良意善、大可推行、即决对该建议书接纳、亦以华商总会筹赈会名义代转各影戏院请自行实行、同时并函华侨电影公会、请该会各会员协助进行、使得早日实现、又商会昨日常委叙会并讨论公债募□纪念章制造问题、即席决定纪念章之形式订制数目共二百枚云。

戏剧消息

1938 年 2 月 18 日

第 2 张第 4 页

　　娱乐戏院今日放映哥伦比亚公司香艳浪漫写情巨片「荷里活现形记」

由李察迪士、菲胡利两大明星合演、此片内容是把荷里活的本身、把它一一揭发无遗、同时对于明星们之私生活亦逐一介绍出来、两星演来、维肖维妙、欲知荷里活内部情形、此片不可不看、闻该院下期换映联美公司哀感革命巨片「革命情侣」云。

高升即日仍演镜花艳影全女剧团、昨天日夜满座、今日演铁甲美人三本、夜演新剧虎面西施、买夜戏票有日戏票送、大堂位随票附送精美特刊云。

上海电影艺人在华南

1938年2月19日
第3张第3页
电影周刊

上海沦陷以后。上海的电影事业也同文化事业一样地趋于没落了。于是。一般以从事电影事业为生活的人。不能不再想一些生活之道。

上海文化人的撤退。可以说相当可观。可是影人这方面。因受着各种条件的限制——主要的在客观方面。当此战争时期根本不许可从事于电影的创作。电影事业在炮火下难免停顿。在主观方面。有不少电影艺员文化程度太低。生活之欲又太高。根本不能离开上流生活。再加以一些人受着家庭的牵制。经济的影响。所以只好死守在孤岛。一任命运的摆布。于是乎。有一些年轻的女演员。在无情生活的逼迫下。在破败凌乱的社会里找不着适当的出路。只好「忍辱负重」地下海去伴舞。否则便只有饿肚皮。她们（或他们）遭遇的可怜。也太值得人们去同情了。只有极少数的少数。已经退往内地。已经在内地各处在活动。

我们晓得自八二三战事发生后。就有不少电影从业员——有名的导演和有名的演员。如费穆。吴永刚。陈波儿等。离开了上海到各处去工作。有的往华北去摄制战事影片。有的往武汉长沙去演剧。上海失守后。退往内地的人更加增多。如蔡楚生。尚冠武。黎明健等。或者往武汉。或者到香港。最近往华北武汉的也相率南下。止于香港。大家集中在一块了。

虽然。香港这地方现在也受战争的威胁。但到底还没有什么战争。而且到底也还适宜于电影艺人的生活。所以蔡楚生最近在香港一次「沪港粤文化人联欢会」上尽力鼓吹「香港可以成为中国文化的中心」。与胡适博士抱同一见解。看样子。他们打算在香港干起前进的电影工作来了。但在外国人领土上建立「中国文化中心」。未免太过滑稽。且环境是否许可。实是一个重大的问题。

1939 年

张瑛分身不暇

1939 年 3 月 18 日
第 3 张第 2 页
每周电影
嗜影室主

张瑛在南国影星中。是一个后起的小生人材。他原籍福建省人。后来落籍广东省的南海县。居住本港很久。曾毕业于华仁书院。昆季如云雁行为序。他是排列第十四。从前曾在联记油渣公司受职。月薪虽然不甚丰厚。却可以自给而有余。后来离开了联记。改向电影界活动。这是张瑛开始走进黑暗圈的时间了。其始。他入影界便在前年的时候。初在大鹏公司出品穆时英导演的「夜明珠」一片现身色相。以后便在南洋公司主演了「回祖国去」。和大观公司的「重造天伦」「上海火线后」等多套影片。声名也渐渐红起相［上］来。其后南粤开拍薛觉先主演的「桃李争春」一片。张瑛给薛觉先看重起来。邀他在这套片里加入拍演。他便在这套片演得非常卖力。而他的声誉也在这套片而奠定了基础。为现代南国电影小生的数一数二人材。所以不久便转受胜利公司之聘请。和马师曾谭兰卿拍演了一套「摩登女招夫」。声名越发扩大了。

最近他在民族公司才把「女大思嫁」演完了。便又接着受胜利公司主

演「夜送寒衣」。这套片现还在拍摄未完。而张瑛又被夏光公司抢去主演「恐怖之夜」。且兼任这套片的副导演。一身兼数职。可谓分身不暇了。

蹄声艳影话狮山

1939年4月8日

第3张第2页

每周电影

梅灵

在九龙城瑰德机场的附近。那里有一条羊肠小道。从那条小径道行。可达沙田的狮子山。这是有高山。有流水。有大树。有野花。有鸟语。有微风。这是一幅天然的美丽画图。是一个现实的桃源仙洞。

在红日当空的一个正午。太阳的光辉照射着森林里的树木。草地上现出每一株树干的阴影。从浓密的树枝和树□的空隙透来了一根的日光线条。特别增加大自然的美丽。

幽静的狮子山麓突然来了一阵马蹄声响。两匹雪一般白的白马直向一个丛林奔跑过去。在马背之上，一匹乘着一个英伟的男子。一匹乘着一个俏丽的女儿。蹄声衬着艳影。做成了一幅有声音的活动图画。

蹄声惊动了附近居民的听觉。艳影吸引住左右的行人的视线。无数的男的和女的目□在瞪□。无数的大的和细的眼睛在集合。他们和她们正在欣赏着这美丽的景色。

突然间。山麓之下来了Cut！O.K.的声响。蹄声停止了。艳影下马了。围观的男男女女才一哄而散。原来这天是夏光公司开拍「黑夜煞星」一片的外景。方才所说的一双艳影。男的是张瑛。女的是白燕。而叫Cut！O.K.的就是导演麦克。这一天。总共拍得二十多个英姿活跃的镜头。成绩美满。以笔者脑力推算。这个外景将来许会在「黑夜煞星」里面增加不少美的成份啊。

华南电影圈花絮

1939年6月17日

第3张第3页

每周电影

黄琪

南华影片公司。筹备了很久的那套「西太后」。最近经已着手进行开拍的工作。那部片的女主角。聘李绮年担任。导演人却是高梨痕。李绮年在片里穿起了旗下装。其余的配角也穿上清代的朝服。这是华南影圈。一部别开生面的历史片。

在南国影圈里。有一个女导演。人家都喜欢叫她做霞哥。这位霞哥就是伍锦霞。她日前因为害了发冷病。缠绵病榻上三个多月。到现在身体才稍稍复元。据说她准备开拍而未成为事实的「娘子军」和「荒唐月老」现在已经努力迎头干去。约在下月初便可以开镜了。

□利影片公司。现在筹拍一部叫做「娇娇女」的新片。这部片的导演人为胡鹏。将来搭国家制片场开拍。男女主角已在密选中。

国家制片场当局。日前在侯王庙附近购置一大幅空地。积极建筑起来。一周间内便可以工作完竣的了。据说国家当局也准备开拍胡鹏导演的一部教育巨片。那部片对于日前中国难□有深刻的描写的。定名为「小英雄」将与「娇娇女」同时开拍啊。

1940年

南洋影片公司购地

1940年3月3日

第3张第1页

艺坛

共十一万一千方尺

十四万元港币购得

南洋影片公司的现址。是在九龙北帝街四十二号。占地共计十一万一千方尺。业主是上海银行。（汇丰）。每月租金差不多港币一千元。南洋租到此一幅地。迄今已有四年。去年年底。邵二老板邨人。更化了一万多元建筑了一座新摄影场。预备开拍「美人计」。

霹雳一声。在上月一号。业主忽然致函邵老二。对于这幅地皮。在二月十四号以前。如果南洋公司不以十四万元港币购买的话。那末。将以此地出售与他人。不得异议。这便是说。「南洋」如果不以十四万元购买这块地皮。二月十四号以后「南洋」便随时有「乔迁之喜」了。

邵老二得此讯。似以成竹在胸。上月三号他便往汇丰银行地产的收租人处。决定不折不扣的买进这块地皮。

二月十四号上午。在「孖士打」律师楼中。邵老二邨人付款签字转换地契买了。这十一万一千方尺地。

听说邵老二正在请黄泰初画师画一张新图样。将全部房屋改造。并且是要起多两座新影场哩。

「南洋」的购地建屋。真是影界的一件大喜的事。

星加坡邵氏公司自建影场　　侯曜赴星洲任导演

1940年3月13日

第1张第4页

艺坛

维敏

南洋公司派员赴星洲

星洲将拍制马来话片

侯曜导演将赴星洲的消息。艺坛上也曾略略发表过一下。不过未见详细。现在事情已成。记者且将所得见闻。发表出来给读者知道。

原来星加坡邵氏兄弟。预备在星洲开拍马来话影片。在先星加坡邵氏公司的总理邵仁枚想带一批马来人来香港南洋片场拍片。可是他所请的马来人多是马来戏剧界的名伶。请定了这个又请不定那个。所以去年邵仁枚来港的时候。便和他二哥邨人商量。最后决定。还是由香港派一批工作人员赴星。比较来得容易得多。而且星洲风景更可尽量容纳本地风光。尤觉可人。两兄弟决定之后。邵老二便在本港物色赴星人材。而邵老三也回星加坡大兴土木建筑拍片场。

　　导演方面。因为侯曜能讲几句马来话。于是他便入了选。尹海灵是侯导演的左右手。当然非去不可。摄影师派定了邹振国。收音师派定了缪康义。电器部刘西。木工部掌才。几个最重要的人才派定。其余的便可在星洲聘请。自然不生问题了。

　　一众赴星人员的护照。经了许多手续。现已完全办妥。船票已购定。本月下旬便是他们一行乘长风万里浪的时候。记者写到这里。预祝他们「成功」。

黄曼梨迁地仍良

1940年3月26日
第1张第4页
艺坛
谦

　　黄曼梨。这个在香港电影界着了名的善于演悲剧的演员。从来由她演出的悲剧。无不成功。所以。有人给她一个徽号。叫做「悲剧圣手」。

　　在不久以前。黄曼梨与黄笑馨。小燕飞。梁翠薇等。曾组织了一个小旅行团。她们想浩浩荡荡的前往上海旅行一次。当她们决定出动。适值洪仲豪拍「慈禧西太后」。剧中人孝贞皇后是个忧郁型的。洪仲豪以黄曼梨是负盛名的悲剧圣手。便拉拢了她过来担任。她以盛情难却。也打消了到上海去的念头。况且。事实上。她的丈夫谢益之。那肯让她撇开他去呢。现

在。黄曼梨在「慈禧西太后」中的演技。有惊人的成绩。而成绩之优良。也是前所未见的。宋俭超导演「广州顺母桥」。他以黄曼梨是深吻合于这悲剧人物。也聘她为主角。她在片中。她假装的哀哭。成为真的哀哭。假流的眼泪成为真的眼泪。而银官公司拍「白旋风」亦聘她演出。她在水银灯下真系忙个不亦乐乎。为了居址远距片场。太不方便。便由香港利园街迁居九龙谭公道二十四号三楼。二楼便是宋老师俭超寓所。这里距离南洋影片公司甚近。今后她到这片场拍戏可免舟车之劳了。

荷里活的中国艺人

1940 年 3 月 31 日

第 1 张第 4 页

艺坛

谦

林语堂——黄柳霜

黄宗沾——高瑞霞

自一九三四年。在荷里活各公司从事大量摄制以中国题材为背景的影片后。各公司曾几度公开搜罗中国各种技术艺人。中国留美著名文学家林语堂与名摄影师黄宗沾。就是起先被美高梅与霍士公司邀聘的两个。其次演员方面除了黄柳霜以外。尚有高瑞霞。洪□苹等数人。现将目前在荷里活各公司□藏的四个著名中国艺人。介绍给读者。

林语堂

一九三四年十月继正式受美高梅公司编剧科顾问之职。前次美高梅公司摄制的「大地」一片。林氏就担任该片顾问与修正剧本的重要工作。因此公司当局认为「大地」的能够如此卖座。大部是归功于林氏一人。接着林氏曾编制过一个新剧本。(剧名未详)但可惜调查时。未予通过。现在我们知道林氏正在替公司重新改编他亲自译著的写情传记「浮生六记」一书。这个剧本。大约在不久即可完成。最新盛传林氏有重返祖国的消息。但在

短期内。恐怕难以成为事实。

黄柳霜

过去在荷里活专事主演辱华片主角的黄柳霜。自从年前返到祖国以后。她就改变了过去的一贯作风。她的父亲。是广东新宁人。母亲是北平人。夫妇在结婚后的一个月。就到美国经商。黄柳霜到十六岁的时候她才由表兄的介绍。专门在荷里活各公司充任临时演员。因为她自己本身的努力。终于被导演所赏识。于是不到一年。就正式被聘为演员。她开始主演的处女作「刀光钗影」。也可以说是荷里活第一部华人主演的影片。现在她是仍旧隶属派拉蒙旗帜之下。

黄宗沾

这位著名年青的摄影师。小时生长在琼山县。他今年还只有二十五岁。但他摄影技术的优越。已被全世界影迷所赞许了。他是在美国著名的福尔滋艺术学院摄影科毕业。因为平时成绩的优越。所以毕业后就由该校送入美高梅公司充任实习摄影师。不到一年。他对于这种电影摄制的技术。已十二分的纯熟了。现在他除了隶属于美高梅旗帜之下。也不时在派拉蒙雷电华等公司担任工作。他平均每年至少已能摄片五部了。

高瑞霞

高小姐是上海人。过去在上海务本女中读过书。后来她跟着一个美国友人一同到了美国。从事各种戏剧运动。因为她能说一口清脆的英语。所以不到一年。她的英名已渐被美国剧迷所注意。前年她经友人的介绍。始正式加入雷电华公司。充任演员。

乾隆游江南一场恶斗

1940 年 3 月 31 日

第 1 张第 4 页

艺坛

吉

邵老板说一定要打得落花流水！

南洋片场。现在除了借给各公司拍片和自己赶拍李绮年吴楚帆的悲哀苦情片。「千金一笑」。苏州丽吴楚帆的空前伟大意识片「嫦娥奔月」外。还替星光公司拍一套「乾隆游江南」。黎笑珊的乾隆。邝山笑的周日清。梁雪霏的名妓。这是写乾隆锄强扶弱的一段故事。所以片中有很多打斗的场面。昨天南洋公司的邵老板关照这套片子的导演杨工良道。「打斗场面。必须打得利害。最好要打得落花流水。观众方才看得有精神。」杨导演听了之后。也对邵老板道。「邝山笑。黎笑珊。黄夏飞这三位。多是金娇玉贵的公子。要他们打斗得利害。恐怕他们吃不消。不过我担保。打斗场面。无论如何火如荼。老板放心好了。」因老板这一说。昨晚拍乾隆大闹酒馆的一场场面。所有道具。几乎十九打坏。尤其是碗碟一项。完全打碎。害得总务主任老毛。大皱眉头。因为又要累他去采办一套了。

中国第一部彩色有声卡通片　南洋摄制「白蛇传」

1940 年 3 月 31 日

第 1 张第 4 页

艺坛

郑逸生劳苦功高

卡通片在五年前。不过是一种引人发笑的片子。但是自从雪姑七友传一出后。不止卖座纪录打破一切。人们对于卡通片也有正常的认识了。

卡通的制作。是很复杂而麻烦的。例如一个米鼠举起它的手。在它举手所需要的时间是一秒。而卡通片把影片拍下去便要二十四格胶片。更需要十二张连续不同的图画。即每张图画拍胶片两格。每十六格胶片为一尺。假如这部片子是一万尺的话。那么等于胶片十六万格。每两格片子要一张连续而又微有不同的图画。所以一部卡通片的完成是十分困难的。在机械化协助下的雪姑七友传。也需要摄制经年。还有专门人材数千名之多。卡通片所用的人力物力是十二分伟大的。

中国电影还是很□□□时期。吃力的卡通片。本来谈不到。数年前上海曾有万籁鸣制作过几本。不过引不到人们的注意。根本上距离卡通水平太远了。

至于卡通白蛇传。是由中国影坛老将郑逸生为南洋公司拍的。筹办了已经有三个年头。计划是全部彩色有声。由郑氏主干。现在已经完成三分之二。大约在今年内便可试映。将来继雪姑七友后成银坛异宝。为中国影界争光不浅了。记者曾看过该片一度公映。所有的白蛇五鬼等皆画得像真的一般。举动活泼。使人叫绝。诚比西片过之无不及的吧。

华南影坛佳景　南洋朝气勃勃

1940年5月11日

第1张第4页

艺坛

以严正态度全力制作革新影片

曾经有过一个时期。我们的影坛是为一种恶雾所笼罩的。但是现在。那种恶雾已经过去了。一九四〇年是华南影坛光耀之年。而负责燃点这光耀之火把的。我不怕夸张的说。是南洋公司。

南洋拥有雄厚的资本。广大的市场。众多的人材。在精明能干的邵二老板邨人氏的主持下。业务蒸蒸日上。许多客观方面的条件。已形成它稳然赋有左右华南影业的力量。由于深感这责任之重大。以及深感粤语片之不振。南洋当事人在本年度就毅然把决心竖立起来。并行革新粤语片运动。除了本身出品以严正意义为依归不消说。就是对于代拍的片。也须有良好的剧本及正确的剧旨。才肯答应代劳。这便是它的革新精神之充份表现。

南洋今春所制各片。如「何日君再来」。「嫦娥奔月」。「千金一笑」。「重振家声」。「望夫山」。「怪侠一枝梅」等。无一不是在革新这目标下出发的。上述各片除「何日君再来」。「重振家声」已公映。给予社会各界以良好印象外。其余各片亦在加紧摄制中。「千金一笑」和「望夫山」则已全部

摄竣。将陆续推出银幕。贡献于观众之前。

至于继续上述各片之后开镜的。则有白驹荣月儿主演的「何处不相逢」。新靓就等主演的「三剑侠」。马师曾等主演的「洪承畴」。及尚在严格审查中的剧本多部。片名将可不断公布。

让我们对南洋公司的革新运动寄以最大的希望。

华南文艺电影的前进火炬 「红巾误」在热诚渴望中

1940年5月19日

第1张第4页

艺坛

文艺电影在外国很多。在中国很少。很少的原因。也许是他们没有向这方面注意。最近本港影坛上宣传着天星影片公司已经把天光报上曾经风行一时的小说「红巾误」搬上银幕。这消息告诉我们。华南电影界已经有一部分前进份子。他们已经不再在古书堆里翻掘死尸。

「红巾误」是个什么题材的小说。我们应该要晓得。同时我们也不愿意他们在哥哥妹妹。鸳鸯蝴蝶那么样红楼梦型的小说采取。而应该最低限度于社会于国家有所贡献。因此。「红巾误」的情节。便是我们所该要明白。它所描写的。是香港现社会的男女故事。他们为了生活的迫逼。堕落于这虚荣社会中度着非人的生活。把女性们在现社会中的悲苦赤裸地现出。她们为什么要做导游。他们为什么要做私娼。结果做了导游与私娼之后。还不能平静地生活下去而至于自杀。这是一个现社会的严重问题。文学家杰克先生以他的生花妙笔。将这种生存于人间地狱的女人们的悲痛。写得那么透切。那么感人。正像剧中主人翁说的。正把侵略者驱离了国土之后。我们才有光明。我们的家。全毁灭在他们的炮火下。我们的幸福。全毁灭在他们的炮火下啊。那是多么沉痛的说白。

「红巾误」的演员阵容。记者曾和导演者宋俭超谈及。据他说。他们曾经下过一度深长的研讨。因为一部名著初次给他们搬上银幕。故事既是万

人所知。剧中人物也是万人所晓。如果选用不当。则非但影响全剧的情趣。更会令到名著也受到失色。于是。在他们与原著者杰克数度倾谈之下。决定选用白燕一个人。分担甜姐儿及新甜姐儿两角。甜姐儿是天真女儿。不知人世险恶。结果受轻薄青年所诱骗而堕落。新甜姐儿是忧郁女人。她的悲观观念下。所看到的全是一般野兽。她想生存。但社会迫她踏上了死亡之路!凭着白燕一点聪明。同时担纲二个不同个性的人物。必可以有一新的演出了。邝山笑饰演祥兴柴米铺的掌柜陈展廷。他是一个忠厚青年。只晓得以诚待人。不知道取巧欺骗。在这虚伪社会中。他非但不得社会中人注重。更不得女儿家喜欢。结果他在恋爱场中是个失败者。杰克先生把他们三个人代表整个社会的人人物物。既生动。同时也尽讽刺之能。

华南第一部文艺电影产生了。一部讥笑人生。讽刺社会。替女儿家鸣不平。替生存于人间地狱的女性吐口气。它将成功为一部一九四〇年最有

意义的出品。读者们是智慧青年。是前进份子。应该推翻死尸般的古美人的陈旧电影。而举手欢迎这有新生命。新作风的文艺电影的来临。

望夫山

1940年7月3日
第1张第4页
艺坛

黄曼梨主演的「望夫山」一片。经数月的摄制。现已全部完成。是出于名闻南北剧坛的名剧作家许幸之手笔。内容描述九龙新界沙田的一个农户的悲剧。笔调深刻。异常动人。查南中国的制片家中。能以看重剧本而购买名家作品改编电影者。从不多见。现在南洋公司不惜重资。特电留沪之许幸之氏购买「望夫山」之摄制权。许幸之这位剧作家。大约读者们曾留意过上海制品的。对他都不会感到陌生的。他在电通公司是有力的一员编导人材。由黄曼梨担任主演。汪福庆担任导演。亦可见南洋公司在一九四零的南国影坛中。锐意革新的态度是如何呢。是以现在一般明了南洋公司制片态度的人。认为今日的粤语电影的已纳正轨。完全是南洋公司向全电影界发动提高制作水平的效果。

「望夫山」描写佃户里一共有四个人。一对夫妇。一对儿子。饰丈夫的是邝山笑。饰妻子的黄曼梨。不过。黄曼梨在这片里的地位则更比其他的角色为重要。她是一个克苦耐劳的女人。当她的丈夫去上海谋生前。她既要忍受两个孩子的吵闹饥啼。还要忍受着她的丈夫郁郁不得志的唠苏。可是她的丈夫到了上海。却忘记了她。她爱她的丈夫。她挂念她的丈夫。便朝夕带着两个孩子爬上那和她们的家遥遥相对的望夫山上等候她的丈夫归来的。一日。二日。结果直到她死在望夫山上那一天。还不见她的丈夫归来的踪影。黄曼梨演出这一角色。十分成功。

如果你会误会那是一部民间故事式的「望夫山」。那你是真的误会了。「望夫山」的故事所演述的。是一个农夫家里的一般悲剧。而不是民间传说

的人物。他是一个极复杂的新意识的人物。

这片除了主演者黄曼梨一人外。尚有邝山笑。容玉意。周志诚。巢非非。黄寿年。陶三姑。柠檬。周少英。霍雪儿等。均在此片中占着重要的地位。

记者在一天到南洋参观。影场上布着一个田野化的村景。一间破旧的茅屋。屋内的芭蕉树。竹篱边还有几只鸡鸭和一群鸡仔。邝山笑与黄曼梨穿着破旧的衣裳。在这清静的山村间生活着。本是无忧无虑的与人无争。但何尝意料到他们的生活会起波动而演成了悲剧。

「望夫山」是南洋公司最近制作的许多伟大出品中的一部。现在虽告摄制完竣。但对于公影日期。尚虽稍待。因为像这样的一部不平常的影片。应在一个不平常的日子里公影才配的。

以前。在银幕上也曾有过一部与这片的名字略有相类的影片出现过。但。我们希望在这读者们和看客们不要发生误会。因为这片的内容不特和前者完全不同。而演出的人物也是两样。至剧作者和导演者。则更非前者可比也。

谈「文艺电影」

1940 年 12 月 7 日
第 1 张第 4 页
艺坛
青枝

据有人统计。去年度美国荷里活影片中。最受观众欢迎的是「文艺电影」。所谓文艺电影。便是由现成的文艺作品（大部分是小说）改编为剧本的影片。所以这至最近。这种制作风气仍旧在流行着。像「月缺复开」。「美国的大地」。「人鼠之间」。以致目前在港放映着的「小城月夜」等片。都是喧吓一时的。

「文艺电影」为什么这样受欢迎。这样流行呢。这是有其自然而又必然

的理由的。

　　文艺原是人类生活的反映。她的领域是伸展到人类生活之各方面。所以一部小说之成功。当然有其足以吸引人心之处。而且这种吸力是一般性的。小说中所含的人情味往往容易唤起一般读者的共鸣。但从书本上去接受一个故事是抽象的。精神的。而从画面上去接受一个故事却是具体的。实感的。因此把既有的作品改编为电影。把抽象的世界在银幕上重现出来。变成了具体的世界诉诸于实感。这自然是为观众所乐意接受的事。

　　其次。任何优良的文艺作品总有其中心意义。也是有其本身的价值。把它作为电影剧本的骨干。至少。在本质上之基本有着「不坏」的保证。而且在故事上结构上也有适当的安排。而情节发展的自然。故事描写的深刻。在在都合乎电影的必要的因素。只要加以戏剧手法的处理。就自然成全一个优良的影片。固然。我们不能否认。有不少创作的电影剧本是很能够抓住人心的。但文艺影片却基本地赋有着感人的深刻力量。

　　近来「文艺电影」的制作风气渐渐在中国影坛上抬头了。在华南在上海。都有不少的制片家在努力搜求着佳作。预备搬上镜头。这实在是个良好现象。虽然在动机上。也许是利便文艺作品已深入社会人士脑海。制成影片容易号召观众。但不能抹煞他们力图上□的用心。至少这已比拍无意义的民间故事也好得多了。我想。中国电影一个新方向的确立。必然是以「文艺电影」开始的。

翻外国电影为中国电影是电影剧本的末落期

1940年12月8日

第1张第4页

艺坛

路拔

　　近年来。粤语电影走上了一条新路线。这条路线表面看来似乎是新。但实际地看来。却一些儿也没有新的地方。这条路线。就是在有名的外国电影中翻一个身。摄成了一粤语电影。

　　本来。电影的题材是很广泛的。没有受什么限制。那末在外国的成功了的电影取材。当然在艺术上没有什么不妥的地方。照常理来说。凡事都是「创造」难。而「模仿」易。惟是在电影艺术上来说。则「创造」固难。而「模仿」也非易。原因就是欧美的电影已经踏上了进步的境界。而中国电影却还是做着初步的工夫。

　　事实已经是现在我们的眼前。把国外电影翻个身的却不在少数。据我们所知的。计有「蝴蝶夫人」。「魂归离恨天」与「凡夫行劫」等。最后两部还没有问世。我们还未敢推测它的成功与否。但根据上列三部。则收卖座之效的。只有一部「蝴蝶夫人」。那末。由此我们可以推想到。翻外国电影为中国电影。是电影剧本的末落期。

　　电影艺术的取材。本来没有国界的分别。当我们读托尔斯泰。嚣俄。或罗素罗兰的作品。我们一样地可以体验到作品里的情感。一样地可以领会剧中的含义。但这种领会的力量。只限于有文艺修养的智识层。而不是整个大众。电影的观众是多方面的。当智识份子看这部外国化的电影。则感觉其不够满足。而普通大众层看这部电影。却未能接受得这点奥妙。

　　中国电影自有中国电影的风格。断不能在模仿中取求。而应该创造出来的。中国电影如果不断地走着这条翻外国电影的路线显然的。它将会被观众们所遗弃。虽然间中能够突然的有一两部收卖座之效。这只能说是偶然的事。

剧作者不少。为什么他们自己不创造题材。而拎人家的东西呢。我真不明白。

万千观众渴望中的「洪承畴」定期公映了
1940年12月18日
第1张第4页
艺坛

日期本月二十日·地点新世界

「洪承畴」已定期本月二十日在新世界公映了。这对于渴望已久的观众们真是一个好消息。「洪承畴」不但是南洋公司本年出品中最大规模的一部。而且也是华南影坛出品中空前伟大的一部。单是摄制的耗费已达十万元。而摄制时间则是整整一年。除了主角是鼎鼎大名的马师曾。谭兰卿。梁雪霏以外。负有名气的配角人数之众多。也创立粤语影片有史以来的新纪录。其他闲角之多。更不在话下。这样一部稀世奇珍。其出现必然震动社会。是毫无疑义的事。

「洪承畴」是明代一个出卖民族的汉奸。因此影片的「洪承畴」便是一部反汉奸的制作。它把洪承畴这人如何因女人而发迹。又如何因女人之诱惑而至误国。描写得深刻细腻。痛快淋漓。尤其是暴露国破家亡的惨痛这种场面。更令人惊心动魄。全片充满激发民族意识的紧凑力量。在抗战已接近胜利阶段的时期。这部影片的出现。实在是非常有意义的。

抽开意识方面。就说到演员的做作的方面。也非常可观。马师曾谭兰卿把握住粤剧「洪承畴」的成熟经验。加以电影表现方法演出。成功了他们自演戏以来最好的一部作品。梁雪霏饰演从良妓女青梅一角。也尽了最大的责任。其余朱普泉与柠檬的□□穿插。也做得空前卖力。总之「洪承畴」在剧旨上在娱乐上都是一部无可伦比的巨制。南洋公司在这部片上所费的物质与时间。导演汪福庆所费的心力。是并未徒劳的。

《民国日报》(广州)

《广州民国日报》创刊于1923年6月,由国民党员吴荣新等集股自办,1924年7月15日由国民党广州市执行委员会接办,之后于1924年10月27日收归国民党中央宣传部。此报为中国国民党之机关报,以宣传国民党主义及政纲政策为目的。1923年10月在副刊开辟《影戏杂谈》一栏,为广州报界副刊介绍电影之始。此报于1936年12月31日停刊,为南京国民党中央宣传部接收,改组为《中山日报》。

本史料库收录年份:1923年8月—1936年12月。

1923年

影画与批评

1923年8月14日

第1版

明珠半周刊

雄勋

无论文明的或野蛮的民族,无论隆古的或现实的时代,人总有邪正的判别,是非的审择,和彰善瘅恶,除暴扶良的去取;这是批评心的肇始,批评心的表现。不过邪正,是非……的确定,则因时代的变迁,民族的习尚,各异其标准;然而批评心是无往而不存在的,始终直前的,当着外边没有阻力的时候,春秋代序,寒暑往来,时代如此不绝地更迭,批评也随之而渐趋精密和审确,万有事物也因有批评之督促,而同时向着光明坦荡的大路演进。

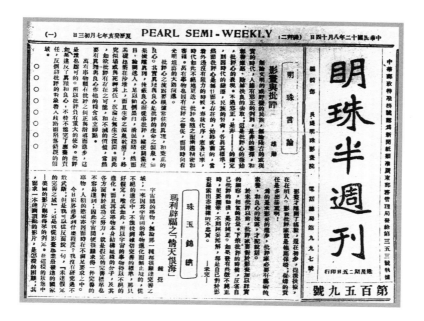

批评心之流露要根据常住的真理，和秉正的良心，其实真理与良心是批评的生命之源泉，如果撇离真理，掩蔽良心而从事批评，纵使词藻眩目，论调迷人，足以颠倒黑白，混淆听睹，然而基础建筑在沙堆上，而且生命之源泉干涸了，终究倾塌或与死神为伍，沉沦在无生之深渊。因此，如欲批评有存在之可能，和不灭的价值，当然要有真理与良心作他的粮食或立脚点。

万有事物赖有批评之纠正与指导而进步，这是谁也认可的。所以，批评负有重大的使命。批评如果违反了真理和良心，不特不能完了应尽的责任，反倒将批评的对象带入歧路而陷落错误的领域。

影画才离开了摇篮，还在初步，提携扶掖，在在须人，影画批评家就是他的保姆，保姆的责任是多么綦重啊！

为的是求影画的进步，批评家必要有艺术的素养，和良心的流露，才配说话。

于未批评以前，批评家要对于影画加以详实的细察，相当的思量。下笔批评的时候，反省自己批评的动机，是否纯正。如果发有些微不纯正时，

便要搁笔，不则诬妄误解，都是自己对于影画暴露出赤裸裸的不忠实。—未完—

说影戏

1923 年 9 月 25 日

第 5 版

记者

 近世学者，莫不承认影戏为社会教育之工具，且含有艺术最深色彩，以故中外各报，对于影戏一途，皆非常注重，返显吾粤报界，独付阙如。一若视为不足轻重也者，因思近数年来，影戏事业在中国非常猛进，即以广州一方面而论，影戏院且有八九家之多，香港有摄片公司出现，从前看影迷者，只注重一二伶人，如「黄连」「莫丽琼」等之长片，对于影界最著名之明星，鲜有知者，而今则已逐渐趋赂短片，且注重伶人身上，一闻某明星之杰作，则争先恐后，表示热烈的欢迎，是可知影戏发达，实有一日千里之势，本报为介绍西洋文明及提倡艺术振兴教育起见，特加入影戏言论一栏，凡是世界有价值之影片，则积极介绍，如认为有害于社会者，则攻击不遗余力，并传布影界最新消息，务引起社会人士之兴起，尚望大雅君子，时赐金玉，本报无不极端欢迎也。

■ 1924 年

先施开影新画

1924 年 6 月 18 日

第 10 版

 长堤先施天台游乐场，向美国霍士制片名厂租影其最新之特制品「十三新娘名画」、女明星玛格丽主演、全套卅幕、昨已运到、准明日开影云。

评孤儿救祖记（一）

1924年9月20日
第10版
戏剧漫谈
春声

　　昨日南关戏院开影中国影片孤儿救祖记，适有友邀吾往观，吾初本不欲应友之邀，因上月明珠戏院开影之莲花落，吾曾有往观，当时该片之声价，高至入云，熟知综计该片之优点，殊难一举，该片之劣点，曾在本栏揭论，总而言之，该片绝无美观之处，吾观此以为中国影片尚在幼稚又幼稚之时期，实不值一瞥，因是之故，却吾友之邀，后吾友向吾解释，谓孤儿救祖记是明星制片公司之出品，非商务印书馆之出品，该片之人才，亦非莲花落之人才，两片之铺陈做作，当截然不同等语。吾友既诚恳相邀，吾无能卸却，乃偕前往，吾到场时，迟十分钟，该片之首段，已不获阅，只由杨道生驰马郊外，与其妻余蔚如依依作别之段而起。统观该片之情节人才配景服装陈设种种，与莲花落一片，何啻胜乎千万。该片之情节，孜孜动人，靡有大背情理之处，独孤儿救祖时，孤儿既窃杨道培之刀，复立其后，至杨陆（即守敬）发觉时，仍直立不动，卒被陆夺回其刀，欲杀其祖，陆杀其祖时，孤儿则拼命力抗，卒夺其刀弃于地，当其时陆亦不复拾之而杀翁，综观上述之情节，殊欠情理，孤儿既窃杨之刀，应觅地躲避，以观其究竟，而直立任人夺回，此不能者一也，陆乃昂藏七尺，孔武有力者，孤儿乃三尺孩童，气力微薄者，陆所持之刀，竟为孤儿所夺，此不通者二也。孤儿既然夺刀，复弃于地，不向陆砍杀，陆亦见刀横放于地，不复砍杀孤儿及其祖，此不通者三也。（未完）

1925 年

忠告关心中国电影事业者

1925 年 4 月 14 日

第 4 版

影画戏号

影迷生

 这几年来舶来品的影片一天多似一天，起初的时候，拿着许多滑稽和侦探等片来欺骗国人，不是胡闹，定是盗窃，曾经受过教育的人，看了果然很不赞成，可是一般中下社会的劳动界和没智识的，看了这种影片，脑筋里深深的印着盗贼二字，以致社会上时常发生着许多奸盗淫恶的事情，我们不得不感想到临城的抢劫，阎瑞生谋杀莲英，和张欣生杀爹，凌连生杀娘胎的几件事了，听说阎瑞生张欣生凌连生，他们平时都很欢喜看长片侦探影片，这就可以推想到不良侦探影片的害处了。还有外国影片中，往往将中国人来做他们的奴隶，侮辱我们中国人，何等伤心呀，幸亏国人觉悟得快，大家合力同心的发起中国自制影片，来抵制外国影片，到今日所设立的公司到也不少，所出的影片，艺术上虽然不能和外国比较，但是处在这萌芽时代的中国影片，已经不容易了，国人看影戏的程度。亦一天进步一天，从前的滑稽侦探等片将要淘汰了，这也未始不是我国近年来最好的消息呢。

 外国人的眼光，委实灵敏，他们鉴于我国人将不欢迎滑稽和侦探等片，就改变方针，把向来三十二本的长片侦探，一变而为七八本的社会爱情等片。于是国人欢迎舶来影片的热度，依旧不灭，甚至开映的当儿，出了一二元的看资，还轮不着上好的坐位，实际上仍给外国人赚钱，那末要想挽回利权，到反而外溢不绝呢。我所以不得不叹服外人的眼光和手段了。

 最近上海某国人所办之烟草公司，很注意着影戏，要想利用影戏为广告，推销舶来品的纸烟，一方面出了重资，收买中国人所设的影戏院，做他们的广告机关，非但如此，并且要推广侦探影片来抵制中国自制的影片，

忠告关心中国电影事业者

影述生

[报纸影印件内容，文字模糊难以完全辨识]

现在已经有几家小规模影戏院，给他们买了去，想到中国的影戏前途。真危险呀。

关心中国电影事业的诸君呀，你们别再在那里昏迷不醒，要知道鹬蚌相争，渔翁得利的两句话，快快想法团结起来怎样创办影片公司，怎样制造影片，怎样开设影戏院，我以为创办影片公司，果然重要，但是开设影戏院，亦是要紧，因为影戏公司和影戏院，有连带的关系，影片公司是制造者，影戏院是发行者，制造与发行，两方面有痛痒相关，否则拿中国人自制的影片，去给外国人设立之影戏院开映，所获的利益，起初可以包办，现在非对拆不可，试问国人花了许多的金钱和心血，都给外国人坐享其利，说起来怎不痛心呀，所以我要告关心中国电影的诸君。努力前进。

告往明珠观影戏者

1925年7月9日

第4版

小广州

狂言

明珠影画院是帝国主义的宣传机关，我们在日前该院解画者之故意诬蔑革命政府，及近日该院主之种种媚外言论。就可以知道了，况且该院系英人资本所办。我们还不该与他绝交么。沙基的血还未干呵。望有血性的同胞以后不可再往该院观剧罢。如仍不自觉悟。当与众共弃。

1926 年

上海电影业与广东人

1926 年 8 月 31 日

第 4 版

电影号

心波

海上电影事业，盛极一时；而我粤侨之从事斯业者，亦如过江之鲫，公余得暇，因详述之，以供好电影者之参考！

（一）粤侨创办之公司

长城、大亚、太平洋、友联、联合、新大陆、好友、模范、梁弼巨、新星、大陆、民新、非非

（二）各公司粤籍演员

姓　名	最近所演片名	姓　名	最近所演片名
杨耐梅	上海三女子	刘汉钧	一串珍珠
张织云	玉洁冰清	陈丽莲	大义灭亲
王汉伦	空门贤媳	张慧冲	五分钟
郑丽琴	守财奴	胡玛丽	剑胆琴心
顾影怜	沙场泪	林雪怀	秋扇怨
林楚楚	玉洁冰清	黎趣星	真爱
李旦旦	玉洁冰清	吴鹤元	沙场泪
梁玉云	守财奴	甘时雨	弃妇

程竞雄	剑胆琴心	顾涧苹	风尘三侠
戚云文	将军之女	胡蝶	夫妻之秘密
徐琴芳	秋扇怨	章非	浪蝶
邓倩文	倡门之子	苏鹤乔	同室操戈
梁梦痕	疑云	梁地	一月前
唐雪卿	浪蝶	张美烈	劫后缘
张慧民	五分钟	阮圣铎	将军之女
吴素卿	白蛇传	文逸民	倡门之子
雷夏电	伪君子	刘汉民	孤雏悲声
徐素娥	劫后缘		

（三）粤侨导演家

姓名	所导演片名	姓名	所导演片名
高西屏	疑云	刘兆明	乡姑娘
张慧冲	五分钟	李欧客	守财奴
梅雪涛	春闺梦里人	黄梦觉	火里罪人
李泽元	摘星之女	陈天	同室操戈
侯曜	伪君子	梁地	一月前
章非	浪蝶		

1927年

创设电影戏剧学院
1927年1月26日
第10版

　　南方影业之不发达，其原因甚多，其乏艺术表演的剧员，亦为一大原因，今有对于电影戏剧有经验者多人，创设一电影戏剧学院，院址在本市东堤二马路，其宗旨在以科学的训练方法，养成良好剧员，学科完备，取

费甚廉,且与省港各电影公司有密切之联络,闻各影片公司重要职员,皆为该院名誉校董,将来各公司制片时,亦有在此院选择演员消息,有心学业者当得一绝好机会云。

永汉影画戏院助帝国主义者反宣传

1927 年 3 月 19 日

第 11 页

滔滔

当此取消不平等条约运动高潮中,永汉影画戏院乃□□极力诬蔑我中国人,极务丑恶化我中国人□画片「薛平贵」非助帝国主义者反宣传而何,美国人常于画片中之一部分,过量描写我国人之丑恶,本已可恶,今竟摄制完全以最荒谬最凶残最卑鄙之人物结构而成之「薛平贵」,凡有血气,孰不发指,而永汉影画院竟为之映演,无怪有人谓中国不亡是无天理矣。

然商人重利,不顾国体,犹可说也,戏剧审查会亦准其映演,则尤使余大感不解矣。

去年二月间,本市各处争映鼓吹买卖婚姻制,歌颂金钱罪恶,大背金钱之「可怜的闺女」,前月教育局始宣布禁映,(若前此已宣布禁映则余谓疏忽之过)余为之勉强点首,而同时知「四月里底蔷薇处处开」亦被目为淫画,则不禁气沮,夫「四月里底蔷薇处处开」亦被目为淫画则禁映,则「跳花鼓」一类京粤戏何以能常常表演于本市各公司天台。

余书至此,不知如何,脑幕上又显现从前教育局函聘名伶(!?)组织戏剧审查委员会之妙文。

「……东山丝竹,每念谢安,南海衣冠,丰惟优孟……」

最后,我希望政府对于为帝国主义者表演,及映演毁辱我国之员及戏院,加以相当惩罚。

电影音乐化

1927 年 11 月 29 日

第11页

了然

广州进步过荷里活——八云

电影的门内汉说。电影和音乐。同是有陶冶性情的可能。所以有携手之必要。电影音乐化。在美国已有很大的成功。中国沪津港各地也得实验而满意。电影音乐。像是结婚的夫妻。再没有分离之日。

无可诅咒的广州。自然事事不落后。人家音乐化。他也音乐化。进一步。竟把音乐化化到化外去了。

广州进步过荷里活！人云。这「云」也有点可靠。荷里活的音乐只在院内。非贵族阶级不能领略。广州呢。抬了出街。连街头街尾的腐肉骷髅也感受了。有衣可质的受了音乐的陶冶。闻声起舞。脱了裤去当。也看一看。命意甚深。潜化力很大。比较荷里活果然好好多。

设计潜化。除了迎头痛击外。更向侧面袭攻。设多量音乐人员。在影院门前吹动。这种更进一步。荷里活也大大不及了。

■ **1928年**

忠告编剧家

1928年5月21日

第12页

电影专号

心佛

在旧势力猖獗和物质文明发达的当儿。那最容易逼迫民众堕落。造成世界罪恶。简直是旧势力和物质文明造成的。旧势力不打破。足以使世界上富的人愈富。贫的人愈贫。试问世界上富的多呢。还是贫的多。当然贫的多。贫的小者因为不能享物质文明。就起堕落的头念。大者因饥寒交迫。就铤而走险。富的因为愈富。不免［饱暖思淫欲］起来。罪恶就层出不穷了。长此下去。世界上那能有安宁的一日。譬如家庭里蓄婢问题。我们凡是稍有良心的人。差不多都认为大背人道的事。离人骨肉。令其做辛劳贱役。百般服侍主人——老爷太太少爷小姐个个轮得着使唤——那真是多少惨无人道。在婢女家庭方面。因为受经济压迫。卖与一份人家做了婢女。在买婢方面。亦不一定是要［蓄婢］的。说不定因为雇不起佣仆。暂时出了少许整数的钱。博她作数年或十数年时期的服务。那原亦怪不得任何一方面的。然则这罪恶是逃不掉的。请问这罪恶。是谁造成的？（按蓄婢问题真是沧海一粟渺乎其小的。不过现在偶念及此。就把这问题写上。）我们身许影界。最大希望。可以说借电影来打破社会上一切不良风俗习惯政治……。进一步说。电影的旨趣。决非完全娱乐性质。实在负有重大的使命。但是现在一般国产影片。太滥于一味描写两性之爱。绝少有呼醒社会觉悟的作品。然爱情影片自身固有尽多价值。原亦不可一笔抹杀。——人生的安乐和幸福。简直全靠这一些来维持。——不过现在看描写两性之爱的影片。无非是千篇一律的两性结合史。离婚史。和折白党的供状。淫娃荡子的真相罢了。这种实在没有意味极了。真是消极的。更适作导人于淫的。

民生憔悴极了。民德堕落极了。海内的编剧家电影家。快快起来打倒这万恶之源——旧势力。

剧社戏班及电影公司立案章程

1928 年 11 月 30 日

第 14 页

（第一条）凡在广东省内设立之剧社戏班、及电影公司、（制片公司在内）须经广东省教育厅立案。（第二条）凡剧社戏班、及电影公司、呈候立案时、应由该团体负责人备具呈文、填写制定表式、及附属书类、径呈教育厅。其在各县市者。呈由县市教育局、或县署教育课、转呈教育厅、当转呈时须详细调查、开具意见、以备审核。（第三条）呈请立案之剧社戏班、及电影公司、须将下列各项、详细列明、一、名称、二、宗旨、三、戏剧种类、四、所在地、五、负责人姓名住址、六、组织、七、剧员人数、八、成立时期。（第四条）凡剧社戏班、及电影公司、呈请立案后、须经教育厅派员就地调查、认为合格者、方准立案、其在各县市者。由县市教育局、或县署教育课、派员负责办理、且须将办理调查结果、详细开列呈报、以凭核办。（第五条）凡已立案之剧社戏班、及电影公司、如违犯教育厅改良戏剧规程第四条时、得由教育厅撤销其立案。（第六条）凡已立案之剧社戏班、及电影公司、如有变更、或停办时、须呈教育厅核准、其在各县市者须呈由县市教育局、或县署教育课转呈教育厅核准。（第七条）本章程如有未尽事宜、由教育厅随时修订之。（第八条）本章程自公布日施行。

1931年

有声片在广州的地位

1931年1月22日

第2张第2版

记者

广州市是最好的消费场、尤其是洋货更合胃口、你看、柳州棺材是有名的好货喇、俗话说「死在柳州」就是这个意思、广州去柳州不远、广州市人近来不大喜欢柳州棺材、而改用桃心木之类的洋货了、所以粤光制殓公司成为广州市人的天堂、由这种心理推想到有声电影、当然可以在广州赚钱的、观声片的人不一定懂得听、但总觉得悦耳的、故趋之若鹜、有声

电影遂能在广州站了一个很安稳的地位。

现在广州市的声片影院、有中华南关两家、南关是由大戏场再造的、地方很阔、初改组时只系无声默片的二等院、与明珠联络、后来、中华突起、且放映有声片、明珠为保持老字号之地位起见、也选映声片、但明珠地方狭隘、座位有限、放映声片是不合用的、所以和南关订立合同、故南关也声明所映的是明珠的选片。

中华放映声片先过南关半个多月、初时还系开映无声片、它放映第一套声片是「红皮」这片本来不大卖座、而且券价特别提高、但因这是破天荒之举、却引得万人空巷、跟着放映克丽拉宝的「野会」也不能博观众满意、那时南关赶快放声了、特别选映「驯悍记」、其号召力之大、自不在话下、初时中华的声机太差、声浪和动止不很对路、被南关半周刊百般嘲笑——看众的信仰完全被南关夺去、中华自知相形见绌、马上改换大号机、特别映号为「声片之王」的「璇宫艳史」、这一来、中华的声誉又突起了、「璇宫艳史」可算是中华的活命符、现在我们想看看南关半周刊的嘲笑的文字却找不到了、两机——声机比较起来、一个是六十五分、一个仅得三十五、日前南关放映「花花世界」、以「光荣何价」下卷、（且加价）为号召、吸引力颇强、但我看来一点可取也没有、反不及「光荣何价」的一半成绩。

中华影院未起以前、广州市影业完全为明珠垄断、现在中华声称拥有环球、雷电华、哥林比亚、派拉蒙四大公司映片、南关现在只有福士、和马高米两公司的专影权、有时也选美联公司的佳片、这样、两家将来不知竞争到那个地步。

明珠雄心未已、眼观中华称霸、亦立意扩充、闻拟自行改建影场、收回南关之声片放映权云、但此项计划屈算至早今秋方能实现、无声片之方面、现推永汉、模范、明珠三家、近闻永汉也拟于今年放映有声片了、这样、来年的映业、又不知发达到那个地步。

广州市人的眼福真个不浅哩。

日本之军事影片　今日在大德戏院开演

1931年4月26日

第2张第2版

本市大德影画院、运到最新战术、日本学兵的生活画片一套、分前后两部、定期今（廿六）日首次在该院公演、查此片内容、凡是战场上的种种利器、应有尽有、尤以女学生参加战斗为最特色。

谈话辱国影片的对面

1931年5月5日

第2张第2版

浅草

我们在外国影片中、所瞧见中国人的一切、总觉得是卑劣而且懦弱、影片中的壮士、没有一个是东方人、影片中的女星、也没有一个是东方人、他们顽得高兴、就把一个强盗或是一个卖淫妇来形容东方人的下贱、这种影片、近年来更层出不穷、使我们中华民族、蒙着无限的耻辱、一方面固然是他们观念的谬误、但我们反求之己、正觉得我们自己的努力、比什么

都重要、因为从消极方面去抵制人家、其效力当然不如从积极方面来发展自己、所以、这个责任、我们不能不希望于本国的电影商身上。

在这里、我以为第一是要表演得出东方民族的雄武的精神、那么、武侠影片便是我们所需要的了、但是、过去我国的武侠影片、往往只有表面而没有骨子、只知在扑打上做工夫、而不知在旁的表演上显力量、甚至写一个女侠客、竟是弱不禁风、写一个男英雄、竟是书生气概、那个就觉得有些格格不入了。

最近国产各武侠片、较前颇有进步、而梁赛珍摄演的「三箭之爱」、可以说便是她成功之作、同时「三箭之爱」也可以说是发扬中国民族精神的成功之作。

国片缺点与补救

1931年6月18日

第2页第2版

国产电影的幼稚当然无庸讳言、我们欲谋补救、先须寻出它的原因、然后用科学方法去整理。

中国制片家的错误就是看错了目的、他们所顾到的、只是中下级的喜怒、像以前驴头不配马嘴的古装片、现在虚无缥缈的神怪片、在一般无智识的夫人孺子、当然看了眉开眼笑、当时影戏院中、充满了一班电影智识幼稚者的人、居然有人拍手、有人喝采、收入也不少、于是制片者顾了目前的利益、忘了以后的结果和使命、遂使智识阶级摇头叹息、这一点也不能专怪将本求利的制片商、中国编剧乏人、也很可感慨、在外国每有悬赏巨金、征求脚本、在中国当然办不到、这是势将断炊的中国电影界、无福吃头号米、只能把四号米来充数的自然现象、现在我们要在可能范围中求进展、这还谈不到。

资本是各种企业最要紧的东西、电影界当然也是如此、国产片中、民穷财尽、反观外国片所号召的什么伟大啊、富丽啊、便是金钱的功效、虽然在「七重天」里、也用过破旧的布景吸引观众、但这只能使算因超等的

脚本和表情所造成的例外、在中国片中我曾见过「东摇西摆」的客厅、柔软如绵的假山、虽说这是小而又小之处、可是越小越会引起注意、反感制片家不应以过份取巧的手段、欺骗观众、在舞台上、我们每每原谅它是假的、在电影上、我们所要求的却是与真事一般无二的影象、现在一般不看中国片的人、他们每以不像真和简陋来借口、这一点、中国的制片家应加以注意、须知一元钱不会有二元钱的效力。（未完）

1932 年

关于本刊的种种（通信）

1932 年 8 月 4 日

第 4 页第 4 版

畸

厂樵先生：

对于本刊的内容，我有几句话要说。

普通的并非过于冗长的稿件，而能够一次登完的，很希望不要把它断断续续地分开几天登载。因为断续的文章太多，徒令读者生厌而已。而且我相信许多读者未必天天去看「黄花」，原因是一般人的精力有限，有时候为了要解决某个问题，或做着些事，则往往不能浏览报纸的副刊。隔天看到断续的文章，也许会使我们不满的。

能够每天登载一些国内外的文坛消息，出版界的消息，和文人的趣事，以及曼妙的随笔——文章自然要短少精炼为佳——这样可予以一般读者时间的经济。至于其他各种文艺作品自然不可少的。

电影的介绍或批评，我个人以为少登载点好——或简直不必登载。

不刊图片则已，如刊，电版务制得好点，如果刊出来的图画模糊得不象样，那又何必虚占了宝贵的篇幅呢？我想，本刊的图画，非真的改善不行！这诚然有目共睹，何用讳言。「黄花」的封面能够时常变换，也是很有

趣的。不知先生以为如何？

我个人管见已略陈于上，能否供先生采纳，当然另外一个问题。谨盼望先生考虑一下，如何之处，倘进而教之，书者幸甚，感甚！

临末，我想问近来在本刊发表过几篇创作的罗西君，是否「莲蓉月」，「姚君的情人」……的作者那位罗西？如暇，希覆。祝

　　撰安

　　畸。在广州。

畸先生：

承蒙殷勤指教，非常感激！你所指教的几条，谨答复如下：

1. 本刊出版之初，长的稿件很少发表。后来有许多读者来信，说在一种日刊上，应该有一篇长的东西，使读者每天可以继续地看，有一种连续的兴趣。这自然是「有闲」的，而且有耐心的读者的希望，不能代表一般读者的心理。但是也未尝没有相当的理由。所以就发表了这篇很长的小说「吉阿德君」。自从「吉阿德君」发表以后，我的编辑方针大概是这样，每天有一篇长的稿件以外，其余的都是短小的，一天可以登完的稿件，这样，一面既有长的稿件给人连续的看，一面也有短的稿件给没有多少闲工夫的人们看，自然是两得其所。然而事实上就发生了困难了。本刊每天的篇幅不过能容七千字左右，除开「吉阿德君」每天发表一千多字以外，其余的约有五千余字的地方，来稿未必全是五千字以内的短稿，而在一万字以外的稿件，倒是很多。编者既不能限定投稿诸君一定要写多少字才算合格，对于较长的稿件，又不能一概割爱，所以不得已又有几天才能登完的稿件出现了，这是我的编辑的手腕和经验都不高明的缘故，将来也许能够慢慢地改善过来。

2. 国内外的文坛消息，出版界的消息，和文人的趣事，以及曼妙随笔等，本刊早已征求了。可近来这类的来稿，真像凤毛麟角，编者即使是巧妇，也有无米为炊之叹，何况又是笨拙不堪的角色，当然难于如愿了。不过关于国内外的文坛消息，我却有一些意见，要和先生及读者诸君商榷的：目前中国的各种文艺刊物上，对于文坛消息，似乎都备一格，逐期登载，

而这许多消息，的确是无聊的居多。某作家在某茶楼饮茶，某作家和他的情人在什么戏院内看戏……像这类文人的起居注，实在是无关宏旨，没有发表的必要。在平沪一带，对于唱戏的捧角专员，只要是什么戏子的一举一动，全都大书特书，不遗余力。梅兰芳博士（！）一到上海，上海的大报如申报新闻报，往往特开专栏，专登「梅讯」，梅郎的一屁之微，一咳之细，无不奉为至宝，尽量发表，绘影绘声，出人意外。这在无聊的文娼如严独鹤，周瘦鹃，包天笑之流，对于梅郎，本来有特别姻缘，饱受秋波之赐，当然捧之惟恐不力，发表起居注，惟恐不详。不幸目前有许多访求文坛消息的诸公，对于作家，也是捧角专员对于戏子的那样态度，终日地只找些无聊的起居注之类来充塞篇幅，我以为这并不是抬举作家的办法，更不是报告文坛消息于读者诸君的道理。所谓文坛消息，应该以与文化方面有密切关系的为限，作家的私人行动，如打牌，看戏，饮茶，拉矢之类，似乎不必奉为珍闻。区区管见，先生以为然否？

3. 电影的介绍或批评，编者以为不容忽视。所谓国产影片的内容，固然有批评指正的必要。出自金元国的电影，许多影片，的确也非严重地批评不可。我们知道，美国的电影中所有直接或间接地宣传的思想，许多使我们切齿痛恨，如征服殖民地的土人，什么都以白种人为天之骄子，发扬资本主义帝国主义的精神，麻醉观众，其影响于社会，非常重大。为有许多观众来看，至少使他的收支相抵，才算安心，所以有许多广告，不得不大吹大擂，诱惑观众，欺骗观众。但在我们，就不能忽视了。编者很希望此后的本刊，对于批评电影的稿件能够逐日发表，尤其是指正影片中的错误思想，不能放松，所以竭诚地希望读者诸君惠赐这样的稿件。

4. 本刊的图片，的确模糊得不象样子了。除因为电版固然做得不好，纸张太坏，油墨太坏，也是重要的原因。将来，只有从这方面改善。

5. 本刊的版头，很想时常变换。不过也很希望读者诸君，时常供给这类的图画，以便选择！

6. 近来在本刊发表创作的罗西先生，正是「莲蓉月」，「姚君的情人」……的作者。他现在在广州。

编者

八,二。

1933 年

「大地」改摄电影

1933 年 1 月 21 日

第 1 张第 1 版

意斯

 布克夫人的「大地」,不但中国已有了译本(编者按:东方杂志已按期发表,但尚未登完,另有伍蠢甫君的译本,名为「福地」,上海黎明书局出版),就是在各国,也是争先恐后地在翻译,这的确是著名的杰作。现在美国的米高梅影片公司,已探取这部书为电影剧本,并且特别地到中国来招聘演员和摄影。因此布克夫人的大名,又从文学界转移到电影观众的心坎里了。

 这本小说,已获得布列兹的奖金了。布克夫人曾往居中国十几年之久,以深刻的眼光观察中国的农民生活,的确有许多地方比一般的作者来得真实,所以在欧美的读者,都一致地赞誉为出色的力作。不过在我们中国的读者看来,仍嫌不能十分深入,有些地方仍因思想观点的不同,不免写得浮泛浅薄一些。

 布克夫人在「大地」里曾暴露了帝国主义者宗教侵略的真面目,虽然所暴露的还不及我们平时所感觉到的那样黑暗,但这已引起一位新教堂的秘书长神父的约翰孟斯玛的严重攻击了。布克夫人原来也是教徒,她所以能够在中国十多年之久的缘故,据说也是由教会方面接济她的经济。这位秘书长以为她既受恩于教会,如今反在「大地」里暴露几个传教徒的褊狭,卑贱,不仁与愚昧的行为,实在是「叛逆的教徒」。这个意思,据说他已向费城长老会申诉了,结果如何,一时还不知道。

1934 年

天一影片公司邵醉翁启事

1934 年 2 月 23 日

第 1 页第 1 版

公启者：敝公司致力于出产国片多年，深知我国方言之复杂，地方之风尚不同，非投合其嗜好不足以刺激其趣味。年来为南中国制定粤语对白声片即本此初衷也。溯自「白金龙」出世后，一时美誉，喧腾社会，敝公司受宠若惊，复蒙广州金声戏院开幕，委任敝公司选聘广东姑娘胡珊小姐摄制「一个女明星」，薛觉先唐雪卿夫妇合演「歌台艳史」，「恨不相逢未嫁时」三片，敝公司谨先以「一个女明星」应命，连日在金声戏院放映，博得西关小姐与各界人士之热烈欢迎，尤以是片抨击社会女性之流行病，对慕虚荣而堕入歧途之明星热，女性施以绝大教训！然而敝公司远设上海，对于广州情形自较隔膜，不能不求教于高明，敬望各界诸君看「一个女明星」后作诚恳之批评，径寄金声戏院转交敝公司，俾知努力前途致臻善美，自当报以相当酬劳也。来稿请贴上看后之戏券。

薛觉先与天一老板邵醉翁之辩论

1934 年 5 月 20 日

第 1 页第 1 版

自「白金龙」一片出世后，社会人士对于薛觉先之艺术天才，极表赞美，惟薛氏不敢自满，仍继续努力，冀在国影界中，辟一新纪录，故重与上海天一影片公司邵老板醉翁合作，拍「歌台艳史」一片，在未开拍是片之初，对于选择剧本问题，殊为郑重，计廿余剧本之中，薛氏方选得「歌台艳史」之剧本，薛氏并向邵老板声明，该剧由彼担任导演兼主演之责，对于导演之权限须完全由彼个人处理，虽一个镜头之微，邵老板不得过问，

惟如有若何献议，彼当虚心接纳，采用与否，仍属彼之权限也，邵老板为电影界之老前辈，对于薛氏此种议论，极表不满，并认为有意侮辱，两人曾因此作剧烈之辩论，然结果卒为薛氏所说败，此万能老倌之所以为万能老倌也欤，又查当拍「歌台艳史」时，片中薛氏与其夫人唐雪卿女士合演粤剧「落花江」节，邵老板谓此节太长，应删去一半等语，惟薛氏则极力反对，谓如将此节删去一半，则全剧精彩尽失矣，邵老板无奈，只得任之，至全片摄竣试影之日，邵老板果为薛氏之艺术天才所感动，连称佩服不置，邵老板何以佩服薛觉先？看「歌台艳史」便可明白矣！

1935 年

哀悼阮玲玉女士

1935 年 3 月 14 日
第 4 页第 3 版
厉厂樵

　　阮玲玉女士之死，可以说是中国电影界的重大的损失。

　　中国的电影演员，只要是女的，照例是「明星」，而女明星死了以后，也照例是有人哀悼，有人痛哭流涕。假使能写几句文章的，那就是女明星又兼女作家了，她如不幸短命而死，则连文艺界也会唏嘘太息，认为「山颓木坏」，简直是「如丧考妣」似的。去年艾霞女士自杀以后，虽然她死前不论在电影界或文艺界都没有什么差强人意的作品，而未死的诸公立刻把她捧上三十三天。这就是一个显著的例证。

　　但阮玲玉女士之死，是值得我们哀悼的。她虽不是「女作家」，在中国文坛上并不能掀起什么狂波巨浪；然而在电影界，她是有相当成绩的。所以我们总可以这样说：她的死，是中国电影界的重大的损失。

　　她不是「电影皇后」，她也没有什么少帅勾搭过的光荣，但她所主演的几套影片，总算是较有意义，而在表演方面，也是比较深刻，比较动人

的作品。我们哀悼她,并不是因为她是什么「美人」,她是什么「交际花」,觉得红颜薄命,特别值得痛惜;而是因为她在中国的电影演员之中,的确是较有希望的一位。「从此再看不到她所主演的影片了!」这句话在我们心里盘旋的时候,我们觉得有一种深切的悲哀。

所谓「美人」,在上海那样的地方,的确就是灵魂和肉体都失去了自由的弱者。即以阮玲玉女士而论,从前辗转于流氓的铁腕之中,现在又被玩弄于富翁的故障纸上,刚从那个樊笼里逃脱出来,又闯进另一个樊笼,而且那边的铁腕依旧不肯放松,牢牢地追逐着,这在她也许觉得永没有自由光明的境地,到处都是毒蛇猛兽向她张牙舞爪,她既不能反抗,不能挣扎,于是只好服毒自杀了!

一度经过厨师□受的鱼,刚从鼎镬里跳出来,又落到火里被烧烤着了。这是颇堪怜悯的。阮玲玉女士的身世,正和这样的鱼是同样的遭遇。

像阮玲玉女士这样的电影演员,许多人们也许对她充满了爱慕之情吧?但正因为她有这样的地位,许多魔鬼也就从四面八方伸出了爪牙,都想将她攫夺到手里,吞噬到肚里。像是被万人爱慕似的,其实随时随地都受着侮辱与压迫。这种侮辱与压迫,当然有些女人们还以为是可以骄傲的光荣,但在稍有灵魂的女子,就会觉得不能忍受了。

不能忍受又怎样呢?有勇气,有毅力的,就不断地挣扎,不断地反抗;不能挣扎,不能反抗的,以为与其永远跳不出茫茫的苦海,就不如索性自杀了。

自杀虽不是解除痛苦的积极的办法,但比那些错认侮辱与压迫为可以骄傲的光荣,恬不知耻地甘心地被魔鬼玩弄的女人们,究竟还是值得同情的。

所以我们对于阮玲玉女士,除深深地哀悼以外,就敬祝她的一缕幽魂飘向她所向往的天国去!

中华民国二十四年三月十一日午夜

社论　民政厅令各属禁影诲淫画片

1935年11月11日

第1页第2版

民政厅昨令各县市,以全球公司所摄「妻子真情」影片,剧情卑下,表演猥亵,应予禁影而维风化。此「妻子真情」影片,初名「野花香」,经广州戏剧审委会禁影有案,旋易今名,售于各县市以行其诈者也。戏剧为社会教育之一,故剧本必求高尚,必求雅正,岂容卑下猥亵者,导社会于淫邪,倘纵其放影,不予禁止,将教育之谓何矣?斯乃第一义。剧本既求高尚雅正,而演剧之人,苟其人格素为社会所鄙夷,是无异蒙贪狼以麟皮,饰淫鸹以凤毛,则阅者当嗤其不类,即高尚雅正之剧本,亦缘之而并失效能。夫燕子笺春灯谜,非不美也,然出于阮大铖之手,便无足观,况剧本与伶人同一卑下猥亵者乎,其禁之也固宜;斯乃第二义。兹由第一义而重申之:五六年前,我粤剧本,类皆取材于下流之性行,诲淫之歌曲,一时妖姬荡倡,群趋若狂,而纨绔之子,市井之氓,盲从而乐道之,所在多有;

近二三年,纨绔与市井者,或因溺此而不能防闲其家室,或因鹜此而至荒废其业作,渐觉迷途之当返,今各地戏院,偶有演此类剧本,只少数妖姬荡倡依旧往观外,他客则寥落如晨星,剧业由是不振。伶人穷无复之,乃乞灵于影片,虽呈身有路,惟换骨无丹,东涂西抹,仍不越旧剧之窠臼,彼「妻子真情」一片,特其淫佚之较著者耳。夫淫佚之风,染于国则国破,染于民族则民族衰。国破之说有征乎,如陈后主作黄鹂留玉树后庭化金钗两鬓垂等曲,日与宫嫔狎客,沈湎为欢,

卒见灭于隋者是矣；民族衰之说有征乎，如清雍正乾隆时，屡谕满人毋得效汉人恶习，以淫艳词曲相酬唱，自丧其勇敢强毅之气者是矣；在陈后主与汉人之艳曲，尚未至卑下猥亵，侪于「妻子真情」影片之为，其破而国衰而民族已若是，则此影片之当禁，盖可知矣。又由第二义而重申之：自清代来，伶人不得与齐民齿者几三百年，民国建立，始破除其阶级，近以戏剧有关乎社会教育，因而伶人地位，崭然渐高，一般伶人，不自知其因何获此，以为忽从地狱而升天堂，赖一己演剧力也，赖一己演剧，邀得纨绔市井妖姬荡倡之同情力也，遂益恣其卑下猥亵，伶人心理，大率类此。彼岂知向时之不得与齐民齿，由其人格堕落所致乎！清代以前，未尝独贱伶人也，马史纪优孟优旃，后世更为伶官立传，历代伶人如黄旛绰敬新磨罗衣轻辈，人且啧啧称之，称其不肯为卑下猥亵，人格犹可取也。迨后伶人，不知师法于古，惟淫佚是尚，自堕落其人格，人乃贱之，今欲长保一己之不复为人所贱，非努力于高尚雅正一途末由矣。故禁影「妻子真情」片，即小惩而大诫之旨也。一般伶人，觉悟否耶？

论粤语声片

1935 年 11 月 11 日

第 4 页第 3 版

禁坡

　　粤语声片的确是走了红运。在广州，在香港，在南洋，据说卖座的记录很不错。粤语声片的蓬勃一时，好些人说，这是好现象，足以证明华南的电影事业有长足的发展，不让上海的专美称霸，而且有人预测：华南会成为中国的「好莱坞」。

　　不管这预测是否可靠，华南粤语声片的蓬勃，的确是事实。然而，我们如果肯平心静气地去考察一下，自然觉得粤语声片的发展是畸形的发展：它走的路线完全是错误的！

　　粤语声片的剧情，明眼人是决不敢恭维的。剧本的来源有三个：第一，

把舞台的剧本搬上银幕；第二，电影公司自己编撰；第三，从广东的民间故事改编过来。

第一类，据说号召力最大。「白金龙」和「泣荆花」先后给电影公司和影院老板的荷包「招财进宝」。可是最坏的也就是这一类剧本。第二类如「乡下佬游埠」「摩登新娘」，是比较的坏。第三类是比较好的，如「法三少」和「梁山伯与祝英台」，算是较有意义的片子。

舞台剧本虽然与「封神榜」，「西游记」，「乾隆皇游江南」，「施公案」，「儿女英雄传」，「八美图」……这一类不良的大众读物，表面上不尽相同，但是骨髓里的血液是一样的。举个例，在以前的演义小说里，最有权威的是神仙，在新式的舞台剧里代替神仙的是富翁。白金龙吊那个女人（「白金龙」的女主角）的膀子，没有得手；后来因为出了「钱」帮了她底老子的忙，终于把「佳人」弄到手上来，尾巴是：「有情人终成眷属」，这不消说。……舞台剧是不折不扣地被搬上银幕来，所以它的恶影响跟舞台剧是一样的，且前者的恶影响更广泛：封建情绪的宣扬，资产阶级意念的表露——充分含蓄着低级的趣味。

电影公司自己编撰的剧本，又何尝见得高明？编剧者丝毫没有把握着严重伟大的现实，却在迎合低级趣味的题材上兜圈子，所抓住的主题也是极陈旧的：玩一套吟风弄月，或者，写些身边琐事，来一套胡闹的喜剧，而表现方法又很拙劣。这，真个值得痛哭流涕的。编剧者不但逃避了现实，而且有意或无意的粉饰现实。「乡下佬游埠」中的乡下佬只是漫画中的丑角，胡闹、愚昧。编剧者抱着纯粹开玩笑的态度，挖苦乡下人。有时因描写得太夸张，简直把乡下人歪曲了，使无知的观众对大众生了极恶劣的印象，——这于大众是极有害的。然而「乡下佬游埠」究竟吸引了多量的观众，一集，二集，三集……陆续出产了，假如片子不能卖座，电影公司的老板决不肯做这宗买卖。要问这类片子所以流行的原因，不消说，又是「低级趣味」在作祟。仔细分析起来，就是一般人的「幸灾乐祸」的劣根性作祟；乡下佬的窘态，使他们获得一点轻松的感觉，一张笑脸。然而也只是一点轻松的感觉，一张笑脸而已，此外还有什么呢？那样的剧本跟「一见哈哈笑」之类的下级消闲书有什么两样？

其实，「乡下佬」只见到都市的表面层：伟大的建筑物，箭似的摩托车，堂皇的舞场，酒店……没有见到都市的内涵：黑暗，罪恶，失业，种种惨淡的现象。所以我们说，编剧者逃避了现实，粉饰着现实。

从民间故事改编过来的剧本又如何呢？严格地说，还是不行。第一，改编者不会以现代人的眼光予民间故事的本身以新的评价；第二，不曾予以艺术的制作。

粤语声片的演员和技巧，自然不及外国，就是比起上海的，也大有逊色。粤语声片的演员十九是舞台的所谓红伶，舞台的习作既是根深蒂固，一旦在水银灯下演起「白话戏」，表情总是多少带点「舞台风」：机械、矫揉、不自然。正如久戴脚镣的监犯，一旦被释出狱，走起路来，多少带点「镣风」一样。这样的演员，除使有迷伶癖的太太，小姐，公子哥儿感到痛快之外，是什么效果都没有的。至于不曾做过舞台剧的演员，除开一小部分有表演天才的优秀演员外，因为训练的时日少，经验不足，演起电影来，老是跟做旧式的「文明戏」一般，没有一点劲儿。

导演也都是经验很少的新人，不容易支配着整个剧本。灵活新鲜的镜头，有力的「特写」就不常见。最坏的是，为要保存舞台剧的「唱情」，极力延长唱曲的场面，如「泣荆花」中夫妇俩在和尚寺相会那一个冗长的场面，真是沉闷得使人讨厌。况且老板为供给观众急切的需要，便「开快车」地工作——据说某部影片从开摄到接驳完竣，只花了半个月的时光——一急，事情可糟了，马马虎虎，吊儿郎当，那里有好结果？此外，因为物质的条件不足，制片的成绩当然差了。

　　电影应该具有教养大众的功能。而所谓粤语声片，因为含蓄着低级趣味，封建情绪，迷惑，麻醉等作用。如果说电影是一般大众的精神粮食，那末，粤语声片是有毒的，有害的粮食。（大部分是如此，其中也有好的，作者不敢一笔抹杀）

　　我是爱护着粤语声片的。我不忍看着它的恶影响的泛滥，所以仅就管见所及，坦白地指摘了它的错误，希望它能够改善。话也许说得过火一点，但自信是有着一片婆心的。倘若华南的制片家当真扪心自问一下：我究竟给社会尽了点什么义务，曾否好好地教养过大众，则我以上所说的话可以给他们作答案时的一个参考。

　　最末，我希望粤语声片能够逐渐消弭地方色彩，变成纯粹的国语声片。更希望从事华南电影事业的先进者，分点心去顾虑「社会教育」，别专把算盘用在「生意经」上。

《越华报》(广州)

《越华报》创刊于1926年7月,编辑兼发行人是当时广州著名报人陈柱廷、伍亚洲等。此报为解放前广州发行量最大的三大报之一,创下广州商办民报发行纪录,甚至远销海外,拥有一定数量的华侨读者。1929年1月开始刊登与电影相关的文章,1935年6月开办影潮专栏。因广州沦陷,此报曾于1938年10月至1945年10月期间休刊,1950年8月奉令停刊。

本史料库收录年份:1929年1月—1938年8月;1945年10月—1949年12月。

1929年

张静江欲办影戏院

1929年1月8日
第1版
快活林版
化化

国府要人张静江氏,为党国中坚份子,或谓其经商亦有道,即如招商局中,张有轮船二艘,在航政中遂亦占有势力,招商局总办赵铁桥,因得张信任,专映外国影片,盖张素不喜本国复印件,亦犹财政部长宋子文夫妇之常以洋语通话也,电影院地点,闻在上海堤篮桥附近,一切计划已拟就,其婿陈寿荫对电影薄有经验,此影戏院创办时,陈亦将努力佐丈人之营业云。

教育局禁影万王之王　青年会请仍准予放影　教局饬仍遵前令办理

1929年10月28日

第6页

　　查「万王之王」画片内容、含有宗教色彩、其显著者对于耶稣极力推崇、凡笃信之者、死可复生、病可立愈、迫□演至耶稣受刑时、天昏电闪、地裂山崩、盖该画本为宣传宗教而设、故不惮轰量形容、而其流弊实足以导人迷信、故广州市戏剧审查委员会、毅然将上列三段、函由教育局令行青年会取缔、该会奉令后、即由总干事处及副总干事致函教育局、以该会为基督教团体、今影此基督教画片、是作一种宗教事业办理、与寻常影画会不同、所有到场参观者、有十分之七八系为基督教徒、现已遵令将令死人复生一节剪去、其余两段拟请准予放影。等语、教育局接函后、以此次禁演该片□节、系由戏剧审查委员会函请□令者、未便递将原案变更、仍饬转知电影场主任遵照前令办理云。

■ 1930年

中国之有声电影

1930年3月5日

第1版

快活林版

曼妙

　　自有声电影流行以来，于电影界遂开一新纪元。而一九二九至一九三零年间，美国所出之影片，无不为有声电影，无声电影将渐归淘汰，且彼岸携其有声电影之机械，辄在吾国境内，摄取材料，今于各大电影院所放之新影片中，时有所见……我知各电影公司，必大摄梅兰芳之歌舞剧，或云吾国电影公司，亦不在少，曾无有一家能摄有声电影矣，以为中国电影

界开一新纪元,则曰摄取有声电影之机械,至少须美金十五万元,且此十五万元之机械,亦未能完备,若欲完备,非有四十万美金不可,四十万美金,在此金贵潮中,已在百万国币之外,即十五万美金,亦在国币四十万元矣。所谓国产电影公司,安有如此力量。然而各国之视有声电影,则为宣传不可少之物也。

新发明电映机

1930年3月5日

第1版

快活林版

国新

伦敦一月通讯去,英国皇家大学院电学教授爱万灵博士,近在该院试验室,陈列其新发明之一切电具,任众参观,其中最足令人惊奇不置者,厥为一脑筋思想作用之摄影机,博士发明此机之用意,在便利以后法院研究罪犯时,可省去一般举证之烦劳,只须用此机将其已往之思潮,在银幕上一一摄出,使犯者无可狡辩,其法用一种电流,由犯者之两掌通过,两端插入机盒,机盒之对面,置一布幕,如是凡犯者一射于布幕上,了如指掌,据博士云,此项机盒,再加以一二年精心之研求,始可问世,说者谓此机完成后,实不啻一电机福尔摩斯焉。

佛山影画院衰落原因

1930年5月24日

第1版

快活林版

乐志齐

佛山画院,昔月升平街之升平,豆豉巷之世界,两相对峙,当此时佛山娱乐地点,除怪心茶楼唱女伶外,只此两影戏院而已,故营业颇旺,后

两院老板争短长，勾心斗角，竞争极烈，升平则搜罗新片以为招徕计，世界则数次减价以吸收顾客，如是者相持经年，各皆亏本，既而升平无力支持，先告停演，世界老板意谓无人争食，惟我独尊，独市生意，自然获利，不料观众寥寥，门堪罗雀，大有一落千丈之势，究其原因，实以两院角逐久之，世界虽高奏凯旋，然已大伤元气，升平停演后，既无力搜罗新片，又复起回原价，大为观众不满，宜乎其顾客日稀也，厥后万寿茶室开演女班，继之而起者，有清平高陆泰来等，佛山人士亦素嗜观女班，故影院顾客，已为各茶室吸收以去，世界老板有见及此，急谋补救，将全院座位改良，粉新墙壁，扩大宣传，复开之日，予即赴院观剧，终觉其布置不妥善，讲书员声细气沉，收票员又不甚圆活，仍未能号召观众，而此岿然独存之世界影院，亦几于一蹶不振矣。

1931年

某影园对白配音国片之我评

1931年6月4日

第1版

快活林版

城北人

近者，有声影片盛行，默片日渐衰落，市中央各大影场，均改影声片，规模小者，亦聘音乐员，配以中西音乐，数据号召，惟力量极微，虽收旺场之效，甚至有因配音而亏本者，下走于「影院老板之弄巧反拙」一文中，当细言之，兹不复赘，□昔之夕，下走经西关某路，观某影院门前，有「即映全部配音对白国片」之广告牌二面，因思国片有全都对白者，以「歌女红牡丹」为最先，宣传已久，现尚未莅市放影，岂另有捷足先登者耶，旋购券入座，以观其究竟，则头二等券已沽清，散厢位比平常价亦略增，可见其叫座力之强也，入场未几，银幕徐开，音乐悠扬，由幕上放声筒而

出，且有谈话声声其间，甚合剧中人口吻，影至毁物折斗或敲钟时，均有响声，亦无牛头不对马嘴之弊，是亦配音之进步者也，考该园之创为此法，系以白布为幕，幕后设一室，内装电流声器，悬放声筒于幕上，解画者坐幕后室内，仍可看见幕上人物之举动，乃随其举动而发言，音乐员坐在室内奏乐，间助以留声机，此前所言之某院配音，解画者之言语与画中人举动不符，实相隔霄壤也，虽然，以此与声片比，则固未逮远甚，□有其下之疵点也（一）幕以布制，须以数幅缝合，该园之幕，露缝痕几有十条，且风吹之能动，较壁上者为劣（二）数人聚谈时，解画员即忙于应付，且效女子声音，往往成为沙喉，殊令听者肉麻（三）发言之顷，音乐始选题不歇，每令观众听不清楚，似此疵点，倘能逐渐改良，则资本薄弱之默片影场，未始不可藉以为出奇制胜之具耳。

影戏院之活动广告场

1931年6月30日

第1版

快活林版

电影迷

　　凡做影戏事业，最重宣传工夫，倘若欠缺宣传，则虽有名片巨制，亦不能收招徕之效。然亦有因宣传过甚，反而失却观众之信用者，此又非宣传之正轨矣。本市之影戏院，统计不下十余家，因营业上之关系，更不能不藉宣传之力，以为竞争利器，于是广告之术，乃层出不穷，举凡登报章，悬墙牌，牌灯巡行，散派传单，引行特刊等，雇佣自动货车，四周贴以广告，使洋乐队在车上奏乐，徐徐启行，环绕全市马路，称为最新发明之广告术，惜其游行地域，只在各马路间，犹未能搬到天空去，否则影戏院之广告术，定将猛到绝顶矣。

大良城之电影事业

1931年8月20日

第 1 版

快活林版

贴

 凤城昔无影画戏院，两年前始有公记画院一家，实开以前之新纪录，然不久又因事停顿，卷幔谢客，有凤城画院继起，是时营业，颇日可观，其后组设新国民戏院，实行与凤城争衡，然凤城以座位整齐，票价低廉，不为所挫，而新国民，反遭失败，自是凤城乃如硕果仅存，无与争者，但各乡距城颇遥，究鲜外处人来观，加以影片陈旧，令人生厌，于是此称霸凤城之画院，终亦不能不宣告闭幕，至今春复业，因放影肉诱片，重影数次，招引顾客不少，主人方深自慰幸，乃霹雳一声，禁令实行，不能不改影神怪之影片，内容光怪陆离，远离观众心理，营业遂一落千丈，加以霸王戏者，几及三分之一，地方商业，又复凋零，人民正感生活困难，无心再事游乐，今该画院且改演半班矣。

评国产声片歌场春色

1931 年 11 月 15 日

第 1 版

快活林版

尹瀚周

 近数年来，我国艺术界，似乎也有些长进了，即就电影一事而论，由最初租影西片，继而自制复进而配音，曾在本市放影的，有歌女红牡丹雨过天晴虞美人等，现在又有歌场春色一片了，两院同时开演，其宣传异常注重，其实此片原属平常的国产声片，但以国产声片现时仍在幼稚时代，观此亦似有些进步了，剧情是描写一个贫家子为爱一歌女，至令家中的黄脸婆和歌女自身，皆因此陨生，少年亦因此不知所终，是片似讽一般用情不专好高慕外的摩登青年男女，剧中主角，以宣景琳饰歌女李蕙芳，以陈一裳饰贫家子张小荣，其余所谓紫罗兰杨耐梅徐琴芳吴素馨蒋耐芳陈玉梅

等，俱如昙花一现的配角，均无可谈述，此片配景，最热闹的是赈灾大会举行游艺会一幕，此时有吴素馨唱苏三起解，杨耐梅唱寒夜曲，徐琴芳唱芳草美人，配入紫罗兰之舞蹈，而宣景琳自己所唱青春之乐，则在开场之时，开会时候，也唱江南好拣花风二阕，至其饰侍婢芳姑之蒲惊鸿，可算玲珑娇小，唱舞蹈歌时，亦能响遏行云，群雌粥粥，聚首一堂，亦可名为群芳大会也，又有朱庆澜演讲一幕，不想风流省长，竟在此大出风头，岂非怪事吗？

剧情最紧张处，是张小荣之妻朱桂圃，既在上海侦得其夫和歌女李蕙芳所在，贸然闯进，三面相对，半晌无言，各现惊惶愤怒之色，而饰张妻李桂圃之章拥翠，寿头寿脑，一身山婆气，用来亦颇适合，此片是片上发音的慕维通片，比较用蜡盘发音者，略胜一筹，至于剧旨方面，则无甚可取，或者将此种摩登青年的乖谬举动表现出来，便可为社会人士的鉴戒，那末，便非下走所敢知了。

1933 年

韬奁笔记——雨后春笋之广州电影业

1933 年 9 月 9 日

第 1 版

快活林版

离骚

戏剧为社会教育之一，是为中下人启发知识培养德性之助，年来欧化舶来，益有所谓电影者，而其业乃愈昌于舞台剧场，此城市现象也，于是从事国产影片事务者，应运而起，争相仿效，数月来广州之组电影公司，以摄片号召于人者，乃如雨后春笋，漪欤盛哉。吾国人富模仿性，而粤人之喜新性尤烈。即此足微之矣。

然吾国片之成绩如何者，从过去事实观之，则剧情之浅陋，表演之幼

稚，而摄制之窳败，犹为余事，则国片之为国片，其得人一盼而较少鄙夷之詈者，盖不多观矣，此来虽极力改推，如都会的早晨城市之夜诸片，确有可取，而其余亦不过局部中稍有可取者耳，尚未能臻全美之境也，以吾国电影人材之幼稚，与诱陋者多，此种现象，吾人亦惟有诱掖奖进使改良以臻完善而已，其实肯吹毛疵，亦不外舍色相以邀骄淫无耻之张学良一盼以求抒快其身心而已，□有其它，以此种而负社会教育之资，亦徒见其人人即其舍色相以邀骄淫无耻之权罢之灌溉耳，庸足道哉，胡蝶如是，则为胡蝶者，其实一胡蝶也哉，谚曰，狗口之中，安有象牙，世人之感，殆不必约而同者耶。

至若粤剧优伶，其剧本唱词，多属猥亵，不胥于士夫之口，已无□讳，而优伶行谊，尤多淫恶，求其检束自爱者，真凤毛麟角矣，年来粤剧之衰落，固有其自取者，今兹从事于电影事业者，吾不知其果仍淫劣神怪之剧本为招徕乎，抑将有以改之也，又不知其果仍以猥亵鄙俚之辞曲为招徕乎，使非大有鼎新革故之材之智者，其欲求其卓然以自拔也，则亦□矣，虽然，吾见今之社会矣，彼唱片之流行者，亦仅所谓和尚拍拖傻仔追鸡种种鄙贱之词耳，社会既下淹，即以下流惠之，又焉知其必不□□以获料利耶。谚有之，冤猪头有盟鼻菩萨，□余言为□矣。

评铁马贞禽之编排与表演

1933年9月15日

第1版

快活林版

铁

　　惠爱路新华戏院放演土产片亚洲公司出品之「铁马贞禽」，事前大为宣传，人皆以其为广州声片，且有歌曲对白，尤以昨星期日为最挤拥，铁与友人亦购票入座，爰将该片公评如下，与曾阅该片者谈谈，予本持公平之见，并无誉其间也。

该片编排，大约述一个将军林雷电被敌困迫，仓忙走避，致负重伤，后为附近庵堂尼姑收留，赐以饭食，后以敌人搜索过严，诚恐泄露不妙，尼乃与将军化装潜逃往外国，有女王早已存心悦林，阅报载林战死，朝夕寝食不宁，会其部下将林与尼获解献，女王识破林像，遂困林，拟杀尼以绝林之欢而与之专情，结婚后，将尼放出，设计杀囚犯以代林，冀绝尼之望，讵料林不忘尼德，不悦女王，后卒出走向尼求爱，为尼所拒，乃立志走马报国云，总观以上，当将军伤于庵傍，为庵尼某所救，但此时表演欠佳，旦为默片，其瘕处在将军与尼倾跌时，相与一笑，盖人之受重伤，本已疲惫不堪，安有何心以事于色貌，处于危境，安有调戏尼姑之心，更以尼之救己，尤不应稍存妄念也，今若此，不成将军之态度矣，搜捕时，几获将军于密室，幸该尼装成妖媚以感逻者，以致未□擒，此处表演颇佳，又当该尼偕将军出走时，亦颇觉装饰合宜，至该尼偕将军抵女王之国境，当时周围无人烟，而竟为军警所捕，此处颇欠理由，又凡无论哪一国，凡军警捕获入境者，必解交司法，或警署等处，未必每一越境轻犯，便须国王提讯，此处尤为未合情理且审问时，既属默片，字幕又不多，致令阅者□足十分精神，殆女王（小瑶仙饰）认得将军化装，问起情形后，十分喜悦，形容尽露，如获异宝，此处未免过于急色及妄动，因当时大堂广众，下臣不少，安有如是荡态者乎，此必无之事可知矣，又晚妆时，女王衣服表现曲线美，颇足动人，衣饰亦颇多，至于宫女皆御三角裤，未免形容荡极耳，又女王向将军调情时，与将军约法三章，女王荡态撩人，以体就将军，其荡态殊足炫人，以后便有对答变为声片，但声音极微，座上客多不清楚所唱为何物，其唱二王等曲，并无半字流落入耳，认真侧耳倾听，始略听得一两字句而已，总之此片有须改善者多处，如照表演，则未免无瑕耳，我之所见者如是，曾观是片者以为然否，质诸该公司可以为然否，予为国片改良而贡献所见，虽或间有评论不当，或不以为罪也。

白金龙来市公映之感想

1933 年 10 月 7 日

第 1 版
快活林版
神龙

　　薛觉先唐雪卿合演之歌舞声片白金龙，宣传数月，枝节横生，但从多灾多难之恶劣环境中，打破难关，卒于日前南来，先在香江中央戏院公映，即是片在中央收入，仅得一万五千余金，诚出人意料之外，盖片未到时，人皆以为一经公映，万人空巷，孰知以数天时间，只得此数，不及西片较有名者之收入，于是白金龙在洋洋得意南来之初，首蒙失意之先者矣。

　　查白金龙一片，故事全采自粤剧白金龙，薛唐在舞台上表演是剧，早已脍炙人口，故夫唔吼哭唔吼之声，虽不尔家喻户晓，然亦妇孺皆知，尤以本市之数岁童子，亦能琅琅上口，缘彼或不随声观色于舞台，第机碟传音，殊为普遍也，准是以言，则白金龙一剧，如其有神世道人心，诚收莫大之宣传效果，惜此剧意义，虽云有振兴实业鼓励华侨投资之寓旨，然彼所侧重描写者，乃儿女私情，充其量说一句时髦话，亦曰提倡自由恋爱而已。

　　白金龙声片摄制完成之初，南京电影检查委员会以其粤语方言片，且又剧本不适合于该会规定之制片标准，故即有准映与禁映之讨论，禁映之议，振振有词，但修改不良部分而准映者，亦固有理，大抵当此国片幼稚时期，诚不能吹毛求疵，要之不妨碍社会安宁，非露骨猥亵，使准予公映，俾符政府扶植国产影片之宗旨，在此论调之下，白金龙片终成腾云驾雾，不至见龙在田，诚幸事也。

　　今者白金龙一片，日闻可在本市公映，作者于此，不能无感想焉，夫白金龙之戏剧，今犹在舞台表演也，且谓其语言歌曲间带有鄙俚淫靡之词，则西片中之光滑肉丽，揽腰接吻，何一非诲淫动作，据此以言，白金龙片实无禁映与取缔之必要，总之与其审查影片，无事先审查其剧本，苟剧本不良，便不准其进行摄制，否则片既摄成，片商耗去多量资本，政府在扶植电影之下，又岂忍令片商损失，于是乎公映，观众已受其麻醉矣，吾于白片来市放映之际，有感于先检电影脚本之必要，故为是言。

本市影业失败原因之探索

1933年11月21日
第1版
快活林版
神龙

一种新兴事业，必经过若干过程，始见健全，当年上海之纸烟公司林立，与夫影片公司初期，莫不如是也，查中国影业发源之上海，初其亦小公司多达百余家，然此种公司，人才资本两缺，在此电影萌芽时代，自然陆续淘汰，以至于今，联华明星天一三大公司而外，尚有小公司若干家，然不论为大公司或小公司，均未见飞黄腾达，充其量不过仅堪立足而已，上海如此，又安足怪本市影业之疲惫哉。

考本市之有影片公司，远自昔年天南钻石，泊乎前年张慧冲南来，影业为之一振，一时挂牌而不拍片者，日见其多，且有藉招收演员骗取挂号费担保金之流弊，社会局为取缔歹徒设立影片公司行骗起见，订定条例取缔，各空头影片公司始行灭迹，此乃电影初期所不免，上海当年亦如斯也。

经此一度淘汰，已进至筹资始行开办时期，惟所集资本，多数为二五千元之类，以之开办筹备则有余，以之开拍影片一部则未足，无论受机械□□电影，□等等哉，在此情形之下，影片公司便变更策略，请摄影师包拍，机件则东移西借，于是乎是非多矣，间有机器充足，资本周转不灵，则又不能不将机件向债方抵押，至于片成而收入不足抵债还欠，将片按于债方者，与夫片未成而先押于人者，亦数数见焉。

综见本市影业，表面虽似发达，第如绣花之枕，实质空洞，负债累累者有之，半生不死者有之，其能一帆风顺者，迨未之见，此中原因颇多，以限于篇幅，故弗详论，要不外二端，即资本缺乏，人才缺乏耳，夫上述状况，已足证资本缺乏，而人才缺乏，亦非空言，试观本市近月出版之影片，有一部能满人意否，有一部得收入成绩高超否，或谓本市影业不发达，由于片商不办货，其实如果良好之影片，何愁无畅销之理哉。余书竟，不

禁掷笔三叹。

「她底半生」私映后之春潮公司

1933年11月30日

第1版

快活林版

柳丝

 本市春潮影片公司处女作「觉悟」一片，宣传日久，而一制历时半载余，其亦惊人之作也欤，最近「觉悟」之名又改为「她底半生」，其改之故，盖以沪上某公司近出版一片其名亦曰「觉悟」也，片中男女主角为盛小天郑丽容辈，盛郑俱曾充沪上某公司演员，驾熟就轻，其表演术固下市产各片也，数日前该片接驳既竣，该公司中人乃携归公司私映，映毕，各颇满意，公司主人顾某为之雄心勃勃，于是一面与市各影院接洽放映事，一面积极筹备第二三部片之产生，某第二三部片，闻拟一齐拍摄，第三部片则仍在广州开拍，而第二部片则拟在香江拍摄，其所以在香江拍摄之故，则欲就近马师曾也，闻某日前曾一度与马商，愿以若干金为酬，使与郑丽容同主演一部片，马时尚未改组太平剧团，欲一改换环境，闻言颇有充意，关某大喜，兹以「她底半生」既竣事，急之港，与马旧事重提，讵马是时双方与某公司同主演某部影片，将成议矣，对于春潮，遂又淡然置之，于是关某遂为大急，然又不欲□然而返也，则思及陈非侬，以陈非侬虽远不及马师曾，而利其名之亦足以号召也，乃转而与之商，至今虽仍未万事实，然而春潮中人遂分头忙碌，奔走若煞有介事者，与「她底半生」未制竣时之开散，有若天渊别也。

1934 年

市当局摄制建设影片

1934 年 6 月 5 日

第 1 版

快活林版

崩伯

晚近电影流行，莫不以之为宣传工具，较之语言文字，收效尤夥，即如日前当道摄影之十九路军淞沪血战，与及剿共等片，皆能普遍印入民众脑筋中，不易磨灭，又如白副司令崇禧于历行建设西省之余，为振奋民心计，思夫激励之道，有待于电影之辅助为不可少，于是特组织电影队一队，隶属政训处训练科技术股中，招收男女演员及技术员数十人，加以摄制影片及各项技术之训练，俾资为宣传工具，可知电影之效用，其道日宏矣。

迩者本市建设，日形进步，大有一日千里之势，为西南省份首屈一指，惟是建设之道，千头万绪，事务纷繁，与时俱进，非得人民协助进行，群策群力，则成功不易，惟欲得人民之协助建设进步，须增加其观感，鼓励其勇气，始易达到，官民合作成功之点，于是市当局有见及此，特发起组织一套建设影片，以资宣传，闻现已筹备进行，拟委托远东社联同某影片

公司，共同摄制，其剧情编排，则以本市新近之建设事物为背景，——尽量摄入镜头中，以作普遍之宣传，想摄成之日，吾人眼福诚不浅，而建设之进步亦利赖之矣。

香江银坛新变法

1934 年 9 月 9 日

第 1 版

快活林版

守智

　　十里洋场之春申江，本为我国电影之发源地，"一·二八"以前，仍属国产片之大好渊薮，惟在此数年来，国片事业，几遍全国，投资于华南方面者，一时风起云涌，致令全国电影中心点之上海日形黯淡，其畸形发展者，莫香江若，下走与影界中人稔，颇得其详，因藉之以为影迷告。

　　香江影界，有联华、中华、天一、华艺、全球、金鹰、美星（？）等，至先变化者则新近崛起之利园摄影场，有帮拍有声电影之讯，利园主人利希立自创摄影场后，感觉有声国片之需要，是以进行摄制，人角已有预定者，在新近南回组班之薛觉先，与利希立有密约，一方面组班，一方面在港影坛有所企图，第三部粤曲声片（或云系璇宫艳史）在港产出，已可预料，而黎明晖南下亦与利拍片有关系云。

　　其次之变化者，则属于联华之「断肠人忆断肠声」与天一之「哥哥我负你」此片虽已完竣，至成绩如何则未知矣，在已耗万余，此片之能否有巨大收入实可□也，查影字定例，多为四六或对分者，收五万元则片商估二万五千元，仅足成本而已，至联华之「断肠人忆断肠声」一片，最近尚未有正式开拍期，此片最初进行甚积极，今忽如此，实因声机发生障碍。

1935 年

每周编后

1935 年 7 月 13 日

第 2 页

影潮专版

越华报的销路由广州而上海,而京鲁平津各地,影潮也跟着引起各地的影迷的注意,昨天还收到几封上海的越华报读者的信,对本栏很多嘉奖勉励的说话,编者除了觉得惭愧之外,更当积极努力,不负读者的厚望。

上海是国产影片的中心,影潮既然得到上海的影迷的注意,我们的言论是更加要严正,我们的消息是更加要准确了。影潮的内容,随时都预备改善,(随时接纳读者给我们的意见改善),所以影潮的内容是没有一定的,时常变动的(向上变动)。

因为还没上轨道,故言论方面,尚未能多量的发表,我们在计划着在下一期起,每期至少有一篇影片的评论,尽请寄来,我们不怕得罪,但态度要公正。

上海各影人的稿和照片,经陆续寄到,待经过一度整理之后,就可以先后发表了,这期先印出黎莉莉,胡萍,张织云三位女士的照片,应致谢。尤以黎莉莉女士最先寄。应特别致意。

香港电影大写真

1935 年 8 月 14 日

第 2 页

影潮专版

洪

南中国电影制片场,已由广州移到香港去了,香港现在已经开办或未

开办的制片公司一共十四间,开始拍片的只有四间,现将各间的情形写寄影潮,以供影迷诸君。

华夏公司卖猪　华夏公司为利希立所创办,本拟拍毒玫瑰,后因薛觉先背约,遂控天一于法庭,在广州则败诉,在香港有胜诉可能,现改变方针,开拍无理取闹声片名「阿兰卖猪」,由薛绍荣导演,以荣利式机收音,日夜赶制,摄影场在利园。

南越公司　上海教育局严厉取缔之下,一切拍神怪片之小公司纷纷南下,南越公司是竺清贤所领导,在上海曾以清贤式收音机拍「西游记」,声音不错,现在港开拍「梁天来」,由一粤人杨某导演,粤戏编剧陈天纵加入担任作曲,影场亦在利园。

天一公司游埠　天一公司自邵醉翁由星回港后,即拉紫罗兰加入,开拍「乡下佬游埠」续集,仍由邵醉翁自任导演,但少了个林坤山,因林坤山愤天一公司之待遇刻薄,毅然脱离,故续集之「乡下佬游埠」少一个中坚,减色不少。

振业公司拜寿　振业公司由卢根创办,摄影场在名园,办事处在九龙平安戏院内,振业的声机,是向CRA租赁,第一部片为「呆佬拜寿」,子喉七主演,由彭年导演,但宣传了几个月,一点影子都没有,最近因债务关系被封。

1937年

定期取缔粤语声片

1937年5月14日
第2页
轰炸机

取缔粤语声片之所以许久未见实行,殆与体恤商艰同一例,而南国影场视此为最后生机,咸作最后挣扎,益形粗制滥造,五日成一部,十日成

一套，粤语片之多，真如过江之鲫，然多而无当，成绩固无可言，剧旨亦无可取，迨已浑忘电影所负之使命，无裨益于社会，惟示迎合低级趣味之观众，故其片收入乃颇有可观，无复思在实行取缔前求改善其出品矣，故中央电检会有见及此，为实行统一方言，实践电影使命，禁制粤语片及严格取缔无意识影片意决。取缔声流乃由岑寂而复趋紧张，闻最近电检会已派员南下，主持策划，禁影事宜，其实行颁禁日期，已决定七月一日，先禁再制粤语声片，至放影则非一时禁绝，乃属按步施行其第一期办法，凡粤语片经登记及检查获准者，仍能在省港及海外放影，惟在国内其他各省皆禁影，我闻如是，录之以告阅者。

禁粤语片后应注意一事

1937年6月2日

第2页

淮嗣子

中央电检会定期七一禁制粤语声片后，华南电影业协会日来纷纷召集会议准备一再遣派代表北上请愿展限，然以吾人观测，电检会对粤语声片禁例，悬之已久，只以前此西南时代，对中央功令，阳奉阴违，遂未执行，迨至粤省光复，还政中央，时电检会诸公，本可迟施禁令，第以诚恐影响现役电影人员生活，乃予限期，及期告届，复徇请求方展限至七月一日，综上述经过而言，电检会对华南电影界可谓不薄矣，故兹次华南电影界请展限，必为不可能之事，亦可不上而预知者也。

华南电影业既已自知粤语声片寿命终结于六月底，则后此生存途径若何，自不容其不亟亟于筹缪者，据现调查所得，其所走途径，约有两端，一为训练演员习国语，一为增加粤语声带，关于前者之训练演员国语，此为正当途径，吾人自不能置一词，惟关于后之增加粤语声带一事，则不能无言矣。

吾人在未言及加粤语声带前，先言其何以需要增加之原因，按粤语声

片之销场,其重心为省港澳及南洋各地,以普遍而说,统计粤收入可五千余元,港可三千,澳可一千,南洋各地可五千,(特殊者例外),合其约港币一万四千元之间,故华南电影公司首要戒条,亦为每部出品成本,不能超过万四千元,今者中央明令颁布不准放影粤语,惟中央明令仅能及广州一地而已,港澳南洋各地,仍未能达到,是以各影片公司因上述三地销场占十分之六,必附增粤语声带者,倘各公司果如此而行,则将来国语推行,影响左力,仍甚重大,伏望中央电检会诸公对此,有以防范之,以管见所及,其防范之法,最好于华南出口送检时,附带注明不准增加粤语声带,否则立即制裁,如果庶可收推行国语实效矣。

1938 年

华南影片

1938 年 8 月 28 日

第 2 页

清冷

年来华南影业。蓬勃一时。自抗战军兴。沪滨已沦为战地。华南影业益臻兴盛。吾人乃均希望华南影界能以民族意识之影片。作抗战之宣传。不料出乎意外。华南影界之资方竟大开倒车。反将制片标准。由混闹无识而压低至木鱼书线上。置救亡大计于脑后。考华南电影商。向多以混闹无意识之所谓社会滑稽片饫观众。此种片之销路。向以南洋及华南等地为本。观众对象亦以迎合低级趣味为主。数年如一日。虽经影评人谆谆告诫。而影片商人不顾也。前曾以中央派员南下告诫督责故。稍有三五部剪接而成不三不四之所谓国防片出现。但中央督策之员一去。又复故态复萌。不但以混闹片为制造原则。更进而以毫无民族意识之木鱼书出之。胡乱摄入镜头。总之以迎合某种观众心理作卖钱目标。于是华南水银灯下。更不成个样。所谓宣传抗战唤起民族意识之责任。与乎第八艺术之一切艺术特质。

均付脑后矣。在此国家民族复兴时期。华南影片。竟大开倒车至此。亦堪痛心矣。

1946年

伪影片概述
1946年2月15日
第4页
难健

报□：当局彻底查禁敌伪影片，当偏重于伪中华影业联合公司之制品，惟内弈并无敌伪宣传意图者，则准在□市放影，否则没收之。按伪中华影联公司为敌人施行电化政策之总机构，敌不惜耗巨资与□「华影城」为摄景场，重资招揽名伶明星。以及一般新闻从业员为此中台柱，导演有马徐难邦，周石麟，卜万苍，张善琨等，男星有高占非，刘琼，梅熹，舒适，韩关根，吕玉堃，女星有陈云裳，李香兰，袁美云，龙秋霞，李丽华，周曼华，周璇等数十人。所制之片，有「良宵花幸月」，「万紫千红」，「红楼梦」，「万世流芳」，「香闺风云」，「落花恨」，「霍元甲」，「播音台大血案」，「海上大观园」，「雪梅风柳」，「秋海棠」……等数十套，除「万世流芳」，「万紫千红」等数套含有显著之毒化性外，□则表面似无甚作用，但在细心分析之下，总有作用，如「霍元甲」一片，其存心□欲刺激□□中苏□□情绪，予以□□能□此片加拍霍元甲被日寇毒毙一节，则可收相反之宣传作用，可能仍予放影，否则以禁影为妙。

1947年

偷闲之什　谈影评
1947年2月22日

第 4 页

冰人

影评在华南，特别是广州，是在并不见到它树立起什么权威，同时也不见得起了些什么作用，有之，仅不过是给戏院的一些宣传而已。

在美国，影评人的权威很大，对每年度的最佳的影片，和入选明星，电影帝后□评定，影响了整个世界，固不待言，至于上海，从前也有影评人协会的组织，苏凤、唐纳、柯灵、福偷、老张、寄病……都是影评人的铮铮者，他们确有独到之见，尤其是对于一些美国好片，所以一字之褒贬，也足以左右观众，虽然他们并没有举行过入选影片的评定，和帝后之选，但总算是树立了影评人的权威了。但他们的短处就是多靠美国电影什〔杂〕志来做账，翻译人家的意见多于自己的评定，这确未免美中不足。

香港呢？战前也曾有过什么电影笔会之类，但结果却产生不到好的舆论来，虽然苏凤，寄病，老张等都曾尽过很大的努力，战后呢？到现在才间有见到这些作品，但，已非常年那么精警了。

平心而论，影评在我们看来，似乎还是一些属于娱乐性的作品，所以不大予以重视。但在美国正适得其反，单是电影杂志已有数十种发行，每一份报纸都有这一专栏，他们所以这样重视电影，缘因自然是很多的。

记得不久以前，美国国务与会宣布过，美国影片列入输华的最重要出品，而事实正是这样，美国影片对中国市场，差不多已近独占了。

最近看了几部电影如「难测妇人心」，「亡命之徒」等每部都附印上了中文说明，这是我们从前看不到的，这些情形，固然有使我们为之惕然，然而我们对这，将是更加欢迎么？还是摒而不看？

问题引起来的，虽然是太严重了，但，这毕竟是一问题呀，话到头来，影评之未见树立，但□亦有难言之隐乎？

胡蝶老矣声价仍在

1947 年 4 月 10 日

第 1 页
何尺

影后胡蝶，今属徐娘！影人以年老为致命伤，前有貂斑华，以穷老寂寞死去，今者黎灼灼，亦由是故而屈佐香港小姐李兰之副，类此之事，实指不胜屈，独影后胡蝶，则声价依然，佥为难得，是其当年「姊妹花」一片之风劲，仍萦绕于影迷们魂梦间野，中电导演吴永刚有念及此，聘渠拍摄「人与鼠」一部，以金焰刘琼两大小生佐之，推头之大，不亚于今日穗港之班业大蛇之决策也。胡蝶前示意于人，对水银灯之生活，已呈厌倦，即某导演延渠拍「朱门怨」一片，亦难推却，而兹次之能使东山复出者，盖由乎吴永刚之巨大金融指数也，闻诸渠拍摄是片，身价为四千万，数目之惊人，影界中人闻之瞠目结舌，实比当红女角白杨秦怡高约十倍，而金焰刘琼身价亦在二千余万，男星群中，二子之待遇优厚，亦为创举，吴导演犹语人言：谓得蝶娘出山客串是片，已叨不少面子云云！则蝶娘已老之声价，更可想见矣！

本市电影市场形势发生变化

1947 年 4 月 21 日

第 1 页
小生谬

自港政府实行规定香港影院放映英国影片，使美国影片不得独占市场以后，华南电影市场不无因此而受牵动。在本市电影院亦向为美国影片推销之场，十余家影院中，有九家系放映美国片者，且收入亦最好，所谓「一等院」，已尽为美国片所占有，美国片之出品，以米高梅，联美，霍士，雷电华，环球，哥林比亚等大公司为最佳，新片运市放映，收入分账，往往较戏院收入为多、即战前旧片，亦可以持以获利，如最近放映之「魂断蓝桥」等片是也，每片放映之收入虽多，但易作港币计算，则尚远不及在港放映为优，故最新好片，虽已在港放映，却仍未见运来本市者，收入问

题影响所致，此与战前比较，好片往往在本市映后始运港者，诚有今非昔比之慨矣。今英国片既大量运港，准备以政治势力争取市场，对于本市当然亦拟侵入，日前曾迭运市映出之「松岭恩仇记」，「恨锁琼楼」，「滑铁卢桥艳史」等，由于艺术上问题，收入虽未足与美国片争衡，但亦已占一席地矣。预料英国片由于运港关系，可能大量向本市倾销，以廉价替代美片，此对于本市影片市场，当然不无影响，而最近美国什牌公司出品之「原子能金刚」等，在市放映，场场满座，风间亦将有大批什牌公司之影片如「火烧柏林城」等运市，是则将来逐鹿，当有可观，回顾我国片出品之寥寥可数，又足使人为之长太息也。

香港影业近貌

1947 年 7 月 9 日

第 8 张

梁云谷

香港自光复后，首由大中华影业公司揭竿而起，奠立香港电影事业复员之基，曾有国语片「芦花翻白燕子飞」，「除却巫山不是云」，「某夫人」，「长相思」，「新天方夜谈」，「七十六号女间谍」等片问世，颇具朝气，惜此影片不为时尚，且内部意见分歧，大中华已成不生不死之局，当大中华呈现不支之局时，金声影片公司以大胆之尝试，委由黄岱导演，摄制了一部粤语片「郎归晚」，由于该片乃战后第一部粤语片，题名取诸流行之小曲，内容不差，主事者相当认真，映出后，大受影迷欢迎，获利不少，于是有生意眼的人，寻相摄制，粤语声片在目下香港影坛中，成一时之盛，制成及摄制中有「胡不归」下卷，「月圆人未圆」，「疯狂雨后花」「妻娇郎更娇」，「鬼马歌王戆舅爷」，「三月杜鹃魂」，「杨贵妃」，「辣手蛇心」，「海角红楼」……等片，影片公司招牌影遍港九，且有纷纷成立之势。查港中能摄制影片之场所，不外大中华，四远，东方等影场，港中所谓影片公司，大多数徒有其名，以一定之日起及代价，由自己请导演，聘演员，编故事，

而交由摄影场代制。据悉大中华公司，近以影场两部租他人，规定每部拍十四天，每片代价为港币一万一千元，其他代摄粤语片之影场则为每片限期十天，代价八千元，因此方便，故投机者集资三四万便可租公司招摇市上矣。所不幸者，则粤语声片之前途将遭又一失败，而自毁其价也，现在港制粤语声片每月起码七部至八部，大有破世界摄影记录之可能，「杨贵妃」一片导演曾自说：「不到半月的功夫，完成了杨贵妃」，「三月杜鹃魂」一片更有奇迹，二日之内补拍成三千多尺，「辣手蛇心」十天内完成……一切，一切都表现出港电影界之如何开快车也，其不流于粗造滥制，谁足信乎，此种粗造滥制之结果，作者可预言，粤语声片必复蹈战前之覆辙也。

1948 年

广州见闻录

1948 年 2 月 8 日

第 7 页

从速

广州人爱看些什么电影

从某报调查去年度本市最卖座的片子所得的结果看来，就可以使人明了广州人爱看些什么片子了。去年广州，到过不少好片的，像「孤星血泪」，「失去了的周末」，「恨销琼楼」，「平步青云」……这一串，在调查的记录里，竟连提也不提，而那些「坏人」（广州定名「神行太保」），「血路」，「钢头侠大战铁甲人」之类的神怪片，武侠片子，也居然占有这么高的位置，无论在头，二，三轮影院，都是那末的「叫座」！

而且，「坏人」这片，到底有什么价值呢？说演员的演技，毫无长处，论编剧功夫，又处处揭露破绽，摄影术和布景呢？几乎和粤语片并驾齐驱，无分彼此！至于为什么这样叫座？我至今还是得不到正确的答案。据我推测，大抵它的叫座，得力于街头巷尾的「连环图」不少。市民们是好爱

「武侠风，打斗，剑仙」的。但很遗憾，中国的片厂没有大量地为他们制造多些武侠片出来！

因为目下的中国片，尤其是粤语片只顾得去大量「制造」那些述说中国人在沦陷区里怎样「苦」，男的怎样被日本人「灌水」，「吊飞机」；女的怎样被日本人，汉奸用下流手段去「摧残」……剧中演员便「依像画葫芦」地用那「如泣如诉」的「演技」，把若干尺的原庄胶片，而记不起那套更受人欢迎的「武侠，打斗」了。市民们既没有土货看，当然要寻求洋货，于是「神行太保」又怎样能不叫座呢。

此外像「血路」，「反攻缅甸」，「伞兵大战莱茵河」之类的，实和武侠片性质差不多，尤其是爱路扶莲在「血路」中的胡闹噱头，是使市民鼓掌欢迎，所以有一位朋友在看过第一次回来，「回味」一番，喊声「好嘢」，第二天再看！据我所知道，他看了不止三次，原因是为了好看过「公仔书」！

广州人，爱看歌舞大腿，实不下于武侠打斗的，前年的「出水芙蓉」，

可作为一例,而昨年的「芙蓉春色」,也可和武侠片并驾齐驱。此外卖座片子如「青春园」「八千里路云和月」等,情形比较称好,因为能卖座而具有文艺性的,因此两片较可观外,实不能再数得出。最后,我且做做文抄公。把这十大(?)卖座片抄下来,并加下三两句花言巧语,以结束本文。

「芙蓉春色」(出水芙蓉女主角主演。)「反攻缅甸」(武侠明星爱路扶莲主演。)

「青春园」(马与人的故事,与「玉女神驹」差不多,惟是片名定得好,又刚巧当日影迷们要换换口味,所以……)

「一千〇一夜」取「天方夜谭」故事的小小部分,再以香艳,肉感极度渲染之,爱好的人说:「正合孤意!」这又焉得不卖座!)

「钢头侠大战铁甲人」,「神行太保」(顾名思义,毋须多作解释。)

「天字第一号」「七十六号女间谍」(它告诉同胞们:「日本人过去这样欺负我们的,但我们并无吃亏,你看我们不是有——)」

「八千里路云和月」(一页从侧面着笔的抗战史,片中充满着血和泪,不仅是剧中人经过就是台下的人也身历过。演员编导置景,也都使人满意,为今年国产片不可多得之作,名列十大,理所当然。

「郎归晚」(描写抗战中沦陷区同胞的生活,广州人因为要看看如上文所述的「灌水,吊飞机,被摧残……」等苦到怎样地步,于是叫座!)

艾庐琐语(九八)

1948年3月7日

第8页

艾庐主人

香港压倒了荷里活

名电影摄影师黄宗沾从美国的影都荷里活回来,计划拍摄一部取材于老舍小说「骆驼祥子」的影片,那末先要参观一下华南影都的香港,自然是重要不过的事,所以黄先生在回□省亲之前,先在香港逗留几天,对这

个华南电影的摇篮,尽可能的观察一下。

在黄先生没有发表之前,所得的印像是怎样?我们固没由知到〔道〕,不过就我个人的推测,黄先生对于战后香港影片的特点,当然会在惊诧之余,万分叹服,因为港片的特点是:(一)人材鼎盛。(二)出品迅速。(三)资本特廉。

据黄先生说:「骆驼祥子」的拍摄时间,预算需要半年,演员还没有预定,须要留心物色,他所成立的「汛太平洋制片公司」投资这一部片子,可能是百万金元,可见黄先生虽在荷里活有了数十年电影事业的经验,对于香港片的三大特点,还是无一俱备了,真个是望尘莫及,只好自叹不如。

将来黄先生回美,和美国的电影圈里人谈起,必有「香港压倒了荷里活之感」!

「一次过」主义　粤语片的最坏现象

1948年4月26日

第4页

旧侣

外片商九大公司为了抽税问题,和本市影院闹「□扭」,所以前两天本市向来不影国片,尤其是粤语片的「头手院」,也放映粤语片了,笔者无聊之余,因此也看了一部「不知所谓」的粤语片(片名姑讳)电影艺术落在这班人手上,岂不可哀?瞻望粤语片的前途,黑漆一片,更是没的话说。

当然,为了资本,技术,人材……等等问题,我们不能以量衡英美片的标准尺度来厚实于国片,尤其是粤片。但为什么要把最下流,最无聊的故事去摄制电影,则确是使我觉得莫名其妙地,或许有人说,制片者为了「生意经」,不得不如此。但以现在粤语片的「一次过」主义的现象看来,则粤语片的胡闹作风,简直是「吃青苗」的自杀政策,何尝是一本打得算盆响的「生意经」呢?

所谓「一次过」主义,是一位影业中人告诉我的,他说:现在香港如

「雨后春笋」的「电影公司」和「导演」，究竟有多少，他也弄不清楚，现在一部粤语片的制作过程是这样地，由三两人，或一人，筹些资本出来，挂上一个「公司」招牌，买上一本名称俚俗而吸人得剧本，与戏院商洽订预约，（等于出版物的预约）可收多少定金，就拿几家影院凑合的定金，付与替人拍片的片场，包办出片，限期交货，于是，那部「某某影片公司首次伟大出品」，某某名导演「处女作」的影片。就在五家或六家影院「走画」而上市了，一次走画之后，本钱收回了，那影片公司也便匿迹销声，名导演也只有「处女作」而没有「新娘作」，那部影片很少能作第二次重演。如果能够运上来广州的话，也不过是「卖货尾」的性质而已。

为什么影片公司的名称，片片不同呢？影片的寿命只得一两次公影呢？原因就是无法令观众「多番寻味」，除了用首次出品来给观众以新的感觉之外，就无路可走了。

这样的现象，显示出粤语片已到了「不可救药」的地步，「一次过」的（吃青苗）办法，何尝是生意经呢？像「八千里路」「一江春水」之类，能重映十余次，卖座数十天而不衰的影片，才是真正的「生意经」呀！粤语片的「老板」们。何不把算盆〔盘〕打得再缜密一些呢！

1949 年

一部以台湾作背景　「花莲港」试映记
1949 年 4 月 2 日
第 7 版
龙

在战时，我先后看过何非光的两套片子，一套是「东亚之光」，另一套片子是「保家乡」。两套片子在技术上乘之工作，但在主题上一部提出了感化日俘问题，一部鼓励了民族的战志，处理上也算无碍于主题的传达，因此，他曾得到了中国民众底喜爱，感奋，使何非光的名字一时不容易淡忘

的，可是，胜利后看到何非光导演的片子像「芦花翻白燕子飞」与「同是天涯沦落人」，他底手法的陈旧牵强，却使人感到大大的失望。即以「出卖影子的人」也只是一点小技巧的卖弄而已。

西北影业公司，作为招牌戏的「花莲港」，却大胆地把编导责任界给了非光。当我们瞧到一此报导以后着实替「西北」捏了一把汗，不过，事实却不如我何非光在「花莲港」竟又进步了！自然不能说他有着了不得的成功，却算在处理态度上审慎，简除达到了某一限度。

看了一次试映后，我的印象是这样的。

片子的故事背景是台湾的「花莲港」翻开地理书一看：「花莲港」是台

湾高山族,「一作高砂族」生活区,那是正确的,但是人关于高山族的「民俗」,却有两科不同的记载:一是高山族居民约十五万,文化尚幼稚,民性刚毅,但怀念祖国之情最深(杨景雄编,中国地理图)一是番族居民约十六万,为台湾较古的民族,属马来哥,文化落后,现居山地称砂族,(除俊鸣著「战后新中国地理」)前者说高山族汉人苗裔,后者却说是马长来,我想就算你问高山族人也弄不清的,编者倒聪明,却避免提出民族血统问题而从平地与高山族的生活状况与习惯和性质上下工夫又研究,尤其实地摄影,更迫真,闻说事先他和高山族的贵族打前道,以至什么公主也居然参加摄制的舞蹈呢,何非光肯那么地认真审慎于是才有一些的成绩。

例如:狩猎,种蕉,纺织等生产方式迷信,好斗,刻毒,固执……等共连习性,盘坐,文而与白卫生——等风习。他们与平地人虽有很多不同,而平日尚能保持前往,而对中国或者说:「祖国吧」! 深致响往则一,也许这些都是很真实的。

片中具见摄制时安排场面及构图颇具美感,例如:瀑布下采蕉的天然背景美,少女御大板车的人风味……圹场上的群体舞颇具地方色彩,还有,少女被族人围逼发誓的场面,与及迫腾石像前一对青年男子的谈心,都很能得到观众的反应,此外,林怀汉底古式屋舍,山川民族的服式配乐器及舞蹈方式,都算颇饶地方色彩的。

但是毛病也着实不少,最显著地便是明娜投海而死后? 很容易地卡哈父子便和林怀汉父子握着手言归于好,这若不多便把山地民族执性的民质一口仙气便吹得无影无踪了,而且就这一点,便见到编导者认识尚浅。

配光有些成就,例如圹场上的阳光,海滨的波光,医院的月光都很好,只有志清明娜在院子里密谈,本是月色朦胧的,为什么忽然又明白尽了呢?

演员,沈敏饰明娜,她原就很健美,活泼的,加上他表演得大胆,无邪,老实说,颇得人欢喜。若他跳舞时的频频回首看志清吧若他在屋内认识了志清的羞人答答吧,并且脉脉含情吧,若她在瀑布下采蕉的水光人影吧! 难道高山族的少女,真是如此姣妙可人吗? 看过美是美了,演技却有未尽满意的地方,例如她第一次的地方私自见志清,总觉得性情上不甚对,

好在除了这一些毛病以外，其余各场都算演得很好。

饰志清的凌之浩剧本写得就只是给他几个调情的场面，而且都是站在反应一方的。这使很好的演员也只能办到不外如是而已。

饰那么的王珏，生得就是那么粗蛮演这角色是恰当的，他颇能表现出狠毒强悍的山地民族的性格。

宗由的林怀汉由于角色很容易把握，他耍得也颇恰当。此时得数到那醉鬼与固执的乡妇了。

看苏联影片的感想

1949 年 7 月 10 日

第 4 版

夏江

近月在广州放映的影片。没有什么好片子，比较得人注意的，是苏联制的「彼得大帝」。在此时此世而看苏联的影片，尤其是看「彼得大帝」那一类的片子，的确可以使我们发生不少的感慨。

大多数人认为：苏联影片的场面相当伟大，摄影艺术也有它的特殊的一套。而有一些人则说：俄国人的表情大多是森冷的，他们殊少愉悦之容，而都具凌厉之色。在他们的深心处似乎都藏有一种难以言宣的愁苦。这是从影片中人物的面孔可以体会得到的。

此话，在我个人的观感，也愿表示同意。

远在第二次世界大战爆发以前，我便留心观看苏联影片，那时到过本市的苏片，有「十三勇士」，「夏伯阳」，「克隆斯特」等等，我全没有放过一部。我从这些影片的作风去寻求苏联的电影宣传中心，是倡战的，尤其是对于保卫国族的提倡，有其深意存在。我觉得苏联的「国风」是豪雄的，无限的土地，巨大的人物，粗厉的线条，没有温和感情的面孔，凑合那战斗的呼声，杀人盈野的场面，看来真不能不惊心动魄！

本翁松禅日记里，我也看过一则很短的纪载，这位翁老先生在赴俄国

使臣的约会，听到俄国的音乐以后，回来便写上了几句话，说这些音乐有泱泱大国之风，而阴寓雄厉可畏之感。现时我们正为赤祸所迫，看到苏联的战片，又怎能不佩服翁氏的一双聪耳呢？

一部彩色粤语片　红颜非薄命

1949 年 7 月 16 日

第 7 版

阿龙

「红颜非薄命」是一部粤语的彩色片，据说：这部的彩色是相当成功，而比较以前的会有进步。因为这片是在美国拍摄的。

这片的导演是黄金印，主演的是丽儿，廖其伟，郑培等。以下是主角丽儿，和「红颜非薄命」故事的介绍：

中华万岁里的丽儿

丽儿，这个名字大家也许还不太熟悉，但她的脸孔，演技，我们该是早认识了。以往，她曾在荷里活出过很劲的风头，我们该记得那一部描写中国抗战事迹的「中华万岁」一片，当时为拍这部片子，米高梅需要十几位能说流利英语的中国女郎。而尤需要一位面貌艳丽，线条优美的中国女子来担当片中一位仅次于女主角罗列远扬的角色，结果在美数千华侨女子当中，严格地选出了这位丽儿。她在片中演出的成绩，曾获美国名影评家的好评。丽儿在她的外形和演技上，都很接近夏蕙兰，故常被誉为中国的夏慧兰。丽儿除了有深湛的演技之外，她还有一副清婉动听的歌喉。

红颜非薄命的故事

侨美青年阿芬恋一舞女，日夕追求，以白首相期，该舞女以不许干涉自由，及须听从指挥条件，芬诺之。然阿芬原受父母之命，与一国内女子订婚，其父拟为之完婚，芬以舞女故，坚不从命，父怒而逐之，出走，与舞女同居焉。

父固古执，虽阿芬已出走，仍接其未婚妻至美，拟俟芬返为之举行花

烛，芬之未婚妻慧美而贤，侍翁姑至孝，迨父因生意失败而焦愁，妻乃提议节流，并补习英文，以便从事职业，用心人终偿所愿，无何，妻已在某餐室任职，堪助家用矣。

芬久久不返，父母为之焦愁，知难瞒妻，乃举芬出走以告。妻虽引以为憾，然以终身已许，殊不愿离开翁姑，仅以命薄自叹而已。

阿芬与舞女同居数月，床头金尽，职业所入，亦不足生活，舞女渐与之疏远，且呼来喝去，如唤仆役，芬固自甘也，而舞女水性杨花，时与男友出游，行为浪漫已极，一日男友夜深送之归，两人亲嬲之状，为芬所见，妒而责之，舞女怒与芬绝，从兹阿芬既苦目孤矣。

一日芬至妻所佣之餐室，拟借酒浇愁，饭后，以□资失落，无法付值，狼狈万分，妻见其貌，宛似闺中所藏其未婚夫之玉照，乃为之代付，芬乃邀之外出，一申谢忱，妻知芬即其未婚夫也，乃佯为不知，芬与妻过从既久，乃向之表示爱意，妻亦不拒之，并设法诱之返家，双亲骤见爱子回头，庆幸不已，此一双恩爱小夫妻，从此相偕白首。

评国魂

1949年10月21日

第8版

万花园

何尺

在好莱坞作品充斥市场，够得上水平的国产片寥若晨星，院子里上演的时候，「国魂」的来临给人的鼓舞无疑是很大的，由影片公司经营的魄力上，演员雄厚的阵容上，大篇幅的宣传上，「国魂」推到某一个地方，如果看不着她的都似乎是一种损失了，由观众所忠诚的宝座成绩看去，「国魂」也是成功了，但是如果摒弃了美丽的宣传和大明星的蜕子，看看「国魂」是什么，「国魂」这套古装片和这个时代有什么联系时，她影响着观众是什么，那就不由不失望了。

「国魂」的剧本委实写的不好，故事是琐琐碎碎的，单凭一个「文天祥」摄合起来，刻意夸赞着文天祥的事迹，比在史官手中的作品还渲染的热闹些，这就是全剧的轮廓，文天祥占据了全剧的主要镜头，其他的角色不过是不能发光的小星好来凑这个场面而已，于是就在如何的好演员的戏里，演员的演技给故事冷藏，单看这样的支配，能够说是一个好戏吗？

　　这倒应该叫「文天祥」而不要硬说「国魂」还似乎顺利些，然而就是如此，我们仍觉到这套片仍未能尽说明文天祥，这一个历史人物的故事，「国魂」里的文天祥，不只是一个有为的官吏，一个舍生救国的民族英雄，这里的文天祥是一位神，而文天祥的最高哲学却是在柴市口，他的慷慨就义不算，江万生的死，余又庆的死，昌武的死，杜浒的死，文中父的死，陆秀夫的死，无疑是最悲惨的，在国亡家破的时候，忠臣义子之所为，似乎死是最合理的事情，但是死是生的反面，死也是人生的一端而不是全貌，可谓「时穷节乃见」，不应当狭义地强说这个人生的大节，就是死在这个场合，人可以死，也可以不死，不死就是投降，比方说，这里杜浒被执自刎的时候，文天祥为什么不死？不死应该是死的较高面，如果能从这里打出一条活路来，那价值将会更大，宋朝的江山给元人占下了汉人没死绝，也不过沦陷了八十年，朱洪武的子孙抵不住爱新觉罗氏了，但这新皇朝也支持不久，死只是个人的看法，一个好的戏剧不仅是故事的逻辑，应该由剧作者通通盘□算，站在正确的角度上予以合理的诠释，发挥。那末与其提倡死，不如指出一条生路，以文天祥的死叫做国魂，不如说因文天祥的死将有无数文天祥，天地间果如有所谓「正气」，那正气将是全中华民族的民族魂，异族的□凌，残杀一切死都唬不住她，雄浑，壮烈，不屈，坚定……

　　因为要把文天祥放得高高，于是一切的举止都和别的人不同了，文天祥本来是颇善于享受的人，「声妓满前」，史书并不为他隐识，可是这里却做成是一种隐晦韬光的手段，他的夫人和公子要离开他取乐，那种惜别之情是人之所然，却扭捏地道出他自己也不能免，用李茂的动播掩饰自己的□愎：虽然把文天祥捧得飘飘然，可是这一来，文天祥便真得变成偶像了。

我们奇怪，断送赵氏江山，贾太师是与有其劳的，可是似道的无恶不作，为什么拍他的是官，参他的又是官，难道平章的收民田的好□，百姓还会歌功颂德？南宋之季，出死力挽住这小朝庭的，文天祥之外还有陆秀夫张世杰的努力事具在的，尤其是后者，为什么没有他的活动？作者如果有意将善与恶两个势力的面容勾划出来，为什么忽略了描写元兵的凶暴，这里的伯颜是那末的恢宏大度，敬贤重士，伯颜□沙洋的事，难道是空中楼阁，此外吕武本来是个死于汀湄，文公子实在无从为助，杜浒的忧郁而死，空坑之役赵时赏的□名放文，只举出一些，在国魂上已和历史上颇有出入了。

　　我很希望从这里发掘一些特出的地方，然而不太济了，服装上来说是颇为完备的，但是□文焕苦守襄阳的时候，粮尽援绝，易子而食的光景，将士是美服鲜衣，高头骏马，布景方面也颇伟大的，尤其是几副外景，然而由文天祥被囚在燕京的那地方看去，也似不伦了，这倒像是破格的土窟而不是牢狱了（固然，这为使素素李茂能多做正义的缘故，防守懈怠），但是史上却说，文到燕京，居小楼中，足不履地，而且卫护有人，不听镇江的故事何难出演？推来算去，还是算这片子的清楚的录音在清晰的镜头上，断然不足以「睥睨国际」在国内也可以颇堪自负了。

　　「国魂」除了做成一个太夸大的文天祥，其他还空洞得很，偕了历史人物传不出时代呼声，中国人有理由期望我们的「国魂」够［究］竟是什么。不觉地多啰嗦了几句。

影星纷纷来归

1949 年 11 月 14 日

第 4 版

茶话

□仁

　　人民的新中国，正欣欣向荣的发展壮大，在毛主席的领导下，不到三

两年的工夫，从东北的黑龙江迄华南的珠江都先后的解放了，全国已有四分之三的国土与人民在过着新民主主义的生活，各阶层人士都已来归，其中从事电影工作的影星们，也受到了感召，相继的回到人民的队伍里。

首先参加了这个行列的当推蓝苹女士，在一九二三年的时候，她已正式在江西加入了苏维埃红军部队里，并参与一万五千里长征的伟大壮举。

今年，华北及京沪解放以后，顶顶大名的梅兰芳博士，和以主演「八千里路云和月」，及「一江春水向东流」出名的男女主角，陶金白杨二氏也到了北京，从事艺术的工作，梅兰芳白杨并分别以特别邀请人士及自由职业界人士代表名义，出席全国政治协商会议，梅被选为中华全国文学艺术联合会的委员。

广州解放，留在香港的电影明星也纷纷来归，日前，香港各界侨胞组织回国观光团莅穗观光，其中影星刘琼，严俊，舒适，邝山笑，孙曼璐，黄苑苏，容小意等，都欣然的参加，并表示遵从人民政府的意旨，以后专心致力主演教育人民的有意义的片子。

最近，香港侨胞热烈举行劳军献金运动，影星李丽华周璇都毅然的各捐献港币一千元，这些都是值得人民高兴的。

发展中的人民电影

1949 年 11 月 19 日

第 4 版

泽民

新的中国，正大步的向前迈进，作为人民教育工具的电影事业，也在欣欣向荣的发展着。

人民电影，是新民主主义的产物，在短短的几个年头渐渐的由萌芽到成熟，它的制造机关已有东北电影制片厂（接收伪长春制片厂而成），及北平电影制片厂（接收伪中电北平分厂而成），先后出品有「桥」，「回到自己的队伍来」，及「百万雄师下江南」等片，在拍摄中陆续出品的有：「白

衣战士」,「战斗的内蒙古」,「光芒万丈」和「没有战线的战争」等。名剧作家田汉,曹禺,夏衍,欧阳予倩,大导演蔡楚生,史东山及名演员白杨,淘金等,都参加工作着。

最近,东北电影制片厂和北平电影制片厂得到苏联摄影队的协助,联合进行拍摄以中国人民革命斗争及中国新民主主义为题材的五彩电影,现已开始了,分前方与后方两队,前方队后分四个小组,由名导演马尔拉莫夫领导。已跟随第一,二,三,四野战军赴前方工作,其中有一组并随了第四野战军到达了广州,从事拍摄工作,后方队则在北京,沈阳,上海等地拍摄,不久当可完成问世。

现在本市所放影的「百万雄师下江南」和「桥」都是人民电影的新出品,内容丰富,摄影技术也不错,演来很是卖座。

《公评报》(广州)

《公评报》创刊于 1924 年 10 月,由"钟氏家族"所办,主办人钟常纬,其长子钟超群为社长,次子钟佐履为发行人,起初聘陈柱廷为总编辑,后陈顶受《越华报》离去,由李一尘、区慵斋继任。此报在 1930 年代为广州市报章销量之冠,为广州比较完善的报社组织,还开设新闻班,学生毕业后直接到报馆工作。1927 年 7 月开始刊登影评及电影特刊。此报曾于 1926 年 8 月 10 日被广东革命政府责令停刊十天,后于广州沦陷期间在 1938 年 10 月至 1945 年 9 月期间休刊,1949 年 4 月停刊。

本史料库收录年份:1927 年 7 月—1936 年 5 月;1945 年 9 月—1949 年 4 月。

1927 年

电影女明星与广东
1927 年 7 月 8 日
第 2 页
秋痕

粤人性好活动。尤好作惊人之举。不论事之巨细。大而军国政治。小而社会运动,非粤人涉足于其间。事必不显,政党固然。即其他事业亦莫不皆然。故粤人不出则已,出则必为领袖人物。至少亦执是业之牛耳。然则粤人之于中国。其可以自豪矣。今以中国电影事业而论尤足自豪。电影事业。虽发源于春申。而电影女明星。则粤人执牛耳。故鼎鼎大名轰动全国妇孺所咸知者。人皆知有张织云。杨耐梅。李旦旦。林楚

楚。王汉伦□星矣。此外占电影界之重要位置。以其特殊艺术名于时。而为他星所不及者。犹有以艳称之胡蝶。巾帼而有须眉气之许盈盈。沉毅坚忍之梁专痕。擅跳舞娴词令之李丽娜。长于军事学识之严珊珊。秀外慧中之刘汉钧。天真烂漫娇小玲珑之杨依依,之数星者。无一而非粤人。钟珠江之秀气。而耀其光芒于银幕者已。由是以观。粤人不论任何事业。皆有领导群流之资格,即不能遽执牛耳。亦决不稍落人后。否则三江两湖之济济人才如彼其众。锦绣山河如此其富丽。而领袖人物。独让于吾粤者何耶。吾尝思之。粤人富于理想。而其毅力亦足以副实行。故其天赋特性。闻有非他省人所及者。此非吾之夸言。观于孙总理之伟大事业。可为一证矣。独惜此光芒四射之诸星。不显于粤。而显于沪。至今其出产地反黯然无光。岂以地点关系而不克展其所长耶。抑诸星抱远大之目光。欲其照远而不照近也。虽然。粤人既具此特质。若继续努力。奋勉进行。以光吾粤者而光全国。则殊负粤人之所期矣。

郑鹧鸪传

1927 年 8 月 15 日

第 2 页

鸿一

郑廉。字介诚。号鹧鸪。皖之□人也。家世什官。故君生于金陵。父

□奇。字墨琴。以真异同知曾晏宵垣。性狷洁。□事生产。家用睫空。处之晏如。君少受庭训。克自树立。宏毅内敛。喜怒不形于色。既失怙恃。事继母吴以孝闻。初执业于会新记扇庄。主者倚若左右手。顾对以贫敝自屈。非所屑为。越三年。入锦源报关行。渐有声誉。清光宣之际。君入陆军。历任要职。后以革命嫌疑解职去。自营公记报关行。深事韬晦。冀避清吏之目。然结纳志士。以光复为己任。如故也。辛亥义旗举于武昌。君偕同志谋响应。奔走旬日。屡陷于危。后清庭颠覆。民国告成。孙总理正位南京。时居津要者。不必皆□智士。君口不言功。退处闲散。人尤以为难。自是君移家海上。绝意仕进。投身新剧界。谓吾国社会死气沉沉。共和之名。其难实况。口舌之烈。十年后必有可观者。乃集同志组大江剧社。从事于戏剧界运动。迫民国十年（壬戌）与□正林。张石川。任矜苹等□□机明星影片公司于上海。自任公司总理。越时数载。明星公司之地位渐固。而郑君之□名亦渐闻于国内外。乃天不永年于年前因操劳致病而死。春秋仅四十有五。悲夫。吾不禁为我国电影人材哀也。

国产影片在南洋之近况

1927年11月9日

第2页

嗜影室主

　　国产影片之最大销场。本国内地不计外。首推南洋群岛。次为安南。然南洋群岛乃帝国主义者统治下之殖民地。主政者排华思想最浓厚。故对于吾国影片之输入。设员专司其事。单以星洲一埠论。取缔中国影片章程。多至二十余条。苛细严密无所不用其极。故国片输入星洲。因受非理之取缔。而致不能公映者。实不知凡几。□是故也。沪上各影片公司。遂思巧为趋避。改途易辙。剧本资料。□取材于神怪小说如西游记封神榜等。而美其名曰三产影片。以为尝试。盖熟稔该地主政者喜用愚民政策。对于居留该地华侨崇拜偶像与迷信神权之事。不特不加取缔。且从而奖励之故也。

各影片公司避重就轻。其计果逞。嗣是而古装片之销路。遂泰半以南洋为尾板。华侨耳濡目染。亦多数喜观古装片矣。然厌故喜新人之常情。甘脆肥浓。非可以久。今春因天一之「梁祝痛史」。以时装而演故事。大受华侨之讥议□。古装片之叫座力。遂一落千丈。而购片商等更束手无策。不知何所适从矣。以最近论。国片在南洋一带。最得侨胞之欢迎者。厥为上海「盘丝洞」一片。此片曾在星洲曼舞罗大戏院开映十四天。其盛况为年来所仅见。闻该戏院在此十四日内之收入。每日平均计算总在五千元以上。比之映美片「黑海盗」及「大军启行」时实有过之无不及也。「盘丝洞」开演期内。除该地华侨外。即一般土著以及欧美日本各国人士。均欲一观究竟。其中因座满向隅。来院十次以上。未得寓目者。实繁有徒。该地的国片商如第一民族公司及巴利蒙公司之经理。目击此片开影之成绩。亦为之咄咄称异。□羡不觉。其次大中国之「猪八戒招亲」。卖座不弱。然是片女演员声誉。不及殷明珠。且绝无优异之艺术。当然莫能与「盘丝洞」相颉颃。又国片中开影成绩最劣者。为天天之「孙行者大战金钱豹」及大中国之「薛仁贵征西」两片。公影之日。观众寥寥。某片商尝因是而耗去数万金。几至破产。古装片之不能久为时尚。亦可想见矣。总之帝国主义者之阴狠手段。随时随地。皆欲予吾人以不利。固不仅区区之电影事业为然也。悲夫。

在平放影之东征战事影片

1928年12月8日

第8页

大罗天

无名记者

　　国民革命军兴师北伐。其战功为历史上所未有。亦既有摄取战况。制成「北伐战争」一片以娱吾人耳目者矣。而北伐之完成。尤在东征一役。白崇禧用兵如神。一鼓破敌。并能于军务倥偬之秋。遣摄影员摄取战事状

况。制为活动影片。则其从容不迫之情。已可概见。古名将不是过也。今东征军事已止。此片亦已制成。曾在北平东城真光电影院放影。四集团军长官如李品仙廖岩等均到场。场中复有中外来宾数百人。见东征军作战之奋勇。军容止整肃。一时皆大欢喜。鼓掌为庆。是日我粤航空三勇士张宪长杨官宇黄毓沛均被邀与观焉。张杨等飞行之先河。大受北平人士之称许。四集团军人尤特别表示好感。故于电影场中。乃为最有体面之宾客也。东征战事影片或有在粤放影之时。特先为之介。（乙种）

一旬来之影业竞争谈

1928 年 12 月 19 日

第 8 页

大罗天

嗜影室主

　　本市各影戏院。或于近年营业之不振。知非努力竞争无以图存。往昔为一院与一院之争。而复业后则否。明珠以资本选画两种原因。独立自标一帜。营业常占优胜。各院对之。自愧弗如。向欲联合以与之抗。其中短兵相接。已数见不□。而不及旬来之剧烈。语其争点。则在「万王之王」也。此片余虽未寓目。然已知其必为宗□化之作品。旬前在港皇后戏院公映三日。卖座极佳接连于十一日重映两天。挤拥如故。因是本市各影戏院老板皆注目于「万王之王」。而□思取得广州影权以图利。考明珠与港之皇后本同一东家。选画亦时有联络。凡外国佳片到南中国者。皇后影后。即交明珠。向垄断之不使外溢。故以常例论。「万王之王」如不到粤则已。否则影权必属诸明珠。斯不特一般观众之推测如是。即明珠亦尝以此对外宣传。此片中国影权。本百代公司所有。知其必能吸引观众。所以运粤授之何院问题。在港公影前。尚迟迟未决定。盖欲乘机居奇也。永汉知其然。因暗联新国民以重价向之租影。同时明珠亦起而与争。结果以发议太迟。且出价不高。此片遂属诸永汉。迄今「万王之王」到粤在两院同时公影之

广告。已满贴市上通街大道中矣。明珠既失败。乃急求亡羊补牢之计。与其附庸之一新南关两院约。预定永汉等院开演此片之日。三院同时均影外国名片以牵制之。明珠则重映「宝庐」。而以「战地欧声」授之一新。以「大军启行」授之南关。分路要截永汉与新国民之观众。其计甚似两军对垒。互出奇兵以决雌雄也。据余推测。明珠等二院所影者。虽亦称佳片。但在市曾公影多次。故其号召力必不如新奇未见之「万王之王」之强。将来锦标。恐仍为永汉等两院所夺得耳。（乙种）

1929 年

肇城有建影戏院消息

1929 年 1 月 9 日

第 8 页

大罗天

凤初目肇寄

肇城当西江要冲。为两粤来往孔道。商贾云集。繁盛之状。不亚鸳江。顾娱乐之事。舍赴南溪谈风月外。市民咸感遣兴无地之苦。去年虽曾有创设歌坛。广罗广州歌姬。到肇庆曲。终以乐于为□者不多。且歌姬工值太昂。故毁坏辍歌而复兴者屡。前仆后继。业此虽不乏人。但客秋以还。则以绝响久矣。最近有梁某刘某等。以卖笑征歌。俱非正当娱乐。无裨于社会。因有筹建影戏院之动议。闻其计划。拟在粤之肇。桂之梧柳。分设宏伟影院三所。先肇城而后及于梧柳。资本似已筹妥。日来正从事于院址之选择。计入选者有两处。一为天宁南路。一为江滨路。现何去何从。虽不可知。然预料其落成开幕。当不待至暮春草长时也。（丙种）

陈村影业有重兴消息

1929 年 3 月 20 日

第 8 页
大罗天
是大良人

　　沪上国产影片全盛时。吾粤各乡镇。多有人投资创影戏院。迨国片衰落。各院亦开之倒闭。他且不论。即以吾邑陈村一埠言。亦同感此苦。陈村自昔本有影院二所。曰同乐。曰天星。年前以募映国产古装片神怪片。得观众欢迎。后因营业日衰。遂致倒闭。推原其故。虽由办理之不良。而国片来源不继。实为其致命伤。良以乡人无识。不知何者为艺术。但求剧情易晓者即趋之。固不计表演者之为名星与否也。微论舶来名片。租价过昂。非村乡小规模之影院所能致。即或能之。其卖座成绩。当不及「猪八戒招亲」「盘丝洞」等片也。有此原因。乡村影院。遂多一蹶不振。而陈村之同乐天星两院。亦不能逃此公例。至今谈者犹惜之。惟日者佳讯传来。有陈村银幕重光之说。谓该地有富商王某。秦嗜此道。发议集资重营影院业。惟前车可鉴。拟先计划画片来源，便不致缺乏。然后购置新影机。改良座位。减收券价。以间再攀。现正在进行中。未悉能成事实否耳。（无详细地址作却酬论）

厦门之电影院

1929 年 4 月 19 日
第 8 页
大罗天
测量镜

　　关于厦门之女子修发室。余曾为文以记之。至于厦门之电影院。年来□进之情形。颇有足述者。厦门虽为八闽商务荟萃之区。然人民习于俭朴。且有所业。勘注意于娱乐。故厦市全埠。娱乐场所。寥寥可数。戏院。则完全无之。电影院则只有青年会之电影场及中华茶园。思明画院而已。三者之中。以青年会之电影场为首屈一指。地方通爽。座位舒适。若中华茶

园。则园址窕败。座位龌龊。实不值一顾。惟其收费极廉。深合一般崇俭者之心理。故营业亦不劣。思明画院。则规模极小。亦慰情聊胜于无耳。近自开关马路以来。商务日盛。四方之来厦□日以多。娱乐营业。因而亦有蓬蓬勃勃之势。目前情状。已觉求过于供。有某富商。乐宾在壅宋河马路。新建一大娱乐场。除专业电影及戏剧等外。兼设酒肆。初本拟建七层洋楼。旋因政府取缔。改为四层。闻现已将及竣工。将来开始营业。则厦市又多一销金之窟。而各娱乐场中。当以此为第一矣。（甲种）

每况愈下之国片

1929 年 5 月 27 日

第 8 页

大罗天

无名记者

 外国电影初兴于广州之际。以数十幕之长片为盛行。所谓「罗敷女响马」「木妖怪」等确具有吸引儿童之绝大魔力。盖此等片专以打斗为事。每以危险片段殿于银幕之末。儿童之迷之。犹如迷于小说。不得观其结局。则誓不止也。迨后嗜电影者眼力渐高。而美国运来之片。都只六七幕以至十二幕不等。长片已成过去之品。惟下等画院间或映演之耳。中国制片事业发达之始。即从短片着手。鲜有逾十幕谬不经。一般小童之趋之。乃与往日之「罗敷女响马」等。此国片之开倒车欤。抑进步之现象欤。予诚不得而知之。惟此等片之诱示儿童以不正。则可言矣。（乙种）

由「浮士德」说到「万王之王」

1929 年 10 月 26 日

第 8 页

大罗天

坎坎

坎坎前谈舶来影片「浮士德」。谓其宜禁。文发表不多日。而禁映之令下。知教育局自有确切之审查。决非因坎坎一文而发。而仍窃叹所言为不虚。夫浮士德所以宜禁。不在举□蝶亵。不在导引迷信。由在乎为宗教宣传。为文化侵略之前驱。诚有不应忽视者。

浮士德。今耐继（宾虚）（十诫）而禁映矣。同此陈旨者。不尚有一（万王之王）乎。浮士德禁映之呼声未杀。万王之王又大逐头角。而放映于（青年会）焉。两两相形。令人生出无限感想。

（万王之王）内容果何如乎。系根据（新约）而敷陈（耶和华）事迹者。即其命名。已大有惟我独尊压倒一切之概。片中事实。于耶和华尽量推崇。笃信之则死者以生。病者以愈。违抗之者。一例不得其死。而山崩地裂。电闪风驰一幕。尤极恫吓恐怖之能事。宗教色彩之深。当推此为冠。曩者某院放影。力为吹牛。谓布景如何伟大。表演如何入细。为富有「艺术性」之影片。不曾宗旨与艺术。不能划而为二。识者当能赏鉴其艺术而略其余。头脑单简者。未有不暗受催眠者也。然而曩在某院。已一度禁映。今青年会又公然映之。「万王之王某日至某日开演」字样。四处眩人眼帘。为引动者当不乏人矣。较之浮士德。岂非有幸有不幸哉。

昨阅报知万王之王又碰钉。乃始大快。或谓青年会多耶和华信徒。为耶和华宣传。不悖信教自由之旨。噫嘻。信如是说。则坎坎诚不欲言。不忍言。不敢言。惟自痛心疾首。咄咄称怪而已。「见被髪于伊川。知百年而为戒。」瞻望前途。真觉殷忧之无既。而幸教育局之能问及此等事也。（甲种）

再说「万王之王」

1929 年 10 月 29 日

第 8 页

大罗天

坎坎

记得万王之王在本市某画院开影的时候。真是人山人海。挤拥到了不

得。票价不止贵了一倍。观客却多了几倍。座无隙地。有的要远远立着望。也都不以为苦。你道观众个个都信仰耶和华。要来瞻仰瞻仰他的慈祥面貌吗？——慈祥面貌四个字。出某画院的宣传文字。赞美那片中主人的！不！不！一般人目光所注。原来却在「地裂山崩风驰电闪」那一幕。

据那时某画院的宣传品。固然是大吹特吹。尤其是对于那一幕认为异常伟大。但无论伟大至如何程度。如非布景巧妙。摄制得法。在舶来影片中。再伟大些还有。在那片十几大幕。却真稀罕不过。而可以说句有惊人艺术了。

然而镇日说提倡艺术。艺术或者值得鉴赏一下。他的宗旨。却和民俗方面有点不对。所以从前在某画院。不免一禁。在这「禁」的声浪归于沉寂之后。又出头露角地在青年会活动。事过景迁。似乎可以混过的了。然而结果却不免碰一回钉子。虽然应得之咎。在我们总可说句「值得快意」！

假令系教育局很严厉地提出这个「禁」字。这就没趣。妙在令他剪去「耶和华起死回生」和「地裂山崩风驰电闪」那幕。这叫做不禁之禁。你想！这几幕剪去之后。万王之王还像什么样子。神怪没了！精彩没了！所谓「伟大而又奇险」的也没了！那里还能够引人去看。闭目凝想一下。真要绝倒。（乙种）

1930 年

南关影院改演大戏说

1930 年 7 月 20 日

第 2 张第 3 版

大罗天

杰怪场影

本市之影院。其历史最深。而牌子较老者。厥推南关一新两家。南关

始于民四之间。由黄在扬所创办。其创办之初。固影院耳。嗣以影业凋容。乃兼演锣鼓剧。后遇海珠戏院拆卸。该院遂实行改为大戏院。居然有独据南方之势焉。年来影业复兴。影院纷起。该院因演锣鼓剧。难于获利。且以海珠重建落成后。则该院更成落伍。不能从事争衡。乃于前年夏间。复改为影院。与明珠中人合作。而明珠亦因市内影院日多。且悉为异己派。深恐将来势成孤立。有倾覆之虞。故亦乐于应允也。

该院自复作影院后。迄今将及二年。□时营业极佳。惟近年永汉南路以迄财政□一带。影院竟有三家之多。附近该处之居民。遂有自不暇给之概。且永汉院又改映西片。尤是为该院之劲敌。故该院之营业。不若从前之易于获利矣。现闻该院与明珠□订办法。以该院日中收入。抽出四份之一为□片之租金。吾人就此办法观之。即足见该院营业之近状矣。

闻该院于影业既抱悲观。将于六月期满后。即行退办。而海珠戏院老板。又欲扩充营业。拟接办该院。以与海珠联络。与太平抗衡。此说如果确实。则南关复转大戏院之期。会当不远。而从此五羊城内。大戏院当鼎足而三矣。

本市影院竞争之近况

1930年8月31日

第2张第3版

大罗天

中立

本市画院营业之竞争，备极剧烈，而中华与明珠南关，实为劲敌，针锋相对，不肯稍让，前文已屡述之矣。

中华与明珠南关，均号称头等院，□籍洋片为号召，故于美国著名电影公司之出品，靡不欲出全力据为己有，中华所恃者，只有「派拉蒙」一家，其势力自比明珠等为较弱，然派拉蒙之出品，固自有其相当号召能力，孤军奋斗，卒跻以中华于巩固之地位，固无怪明珠之电影刊物，常加以不

满之论调矣，环球公司之出品，向为明珠所有，顾□来竟告摇动「戏船」一片，已归于中华，中华且大吹大捧，为环球公司作宣传，暗夺明争，大有着着居先之势，此后势均力敌，其决斗之状况，必更可观，留心电影事业者，谁不加以注意，独惜国产影片，日趋下流，彼所谓头等画院，乃惟外片是尚，有心人固不能不为之一叹矣。

1933 年

纪粤籍女星

1933 年 2 月 27 日

第 3 页第 3 版

大罗天

秋虫

 影业之于现世，已成为一种自由职业。在昔戏班必别男女，不能合组。自欧美电影流行吾国，嗜之者，不因言语不通，习俗不同，爱观其人物表演之逼真，与景地之活现。张织云，以□「玉洁冰清」「空谷兰」等剧著称。固明星公司之长期演员也。其后杨耐梅以擅演风情及刁泼妇戏著，继而胡蝶独以姿首艳丽投身影界，艺亦不劣。业成。各公司争相罗致。以为得胡。则必利市十倍。因其时张织云已为糖商唐某（中山人）结不解缘。将成眷属。故不得不预见后起之秀，以争雄长。胡蝶知其内幕。不肯专为一家卖力。自此女明星与影片公司间但订短约。此风一开。迄今已成惯例。显胡蝶过于端庄。凛凛如不可犯。声片未起。社会人士对之渐亦冷淡。阮玲玉以杨柳小蛮之腰。樱桃樊素之口。天资活泼。媚态宜人。崛起银幕。遂为默片时期称雄之选。幸胡蝶能唱。配声幕上。至今仍能保持盛誉。与阮颉颃影片。为国中有数明星。愿上述四人者。皆粤人也。张杨姑勿论。胡阮之于现在。竟无复有第三人者能与抗手。区区电影人材。犹出自吾粤。旷观现代政治外交陆海空军人物。粤人恒占重要地位。不禁称惟粤多材矣。

棉市影讯

1933年10月22日

第3页第3版

嗜影室主

广州戏院已动工

位于西堤二马路与中华戏院斜对面之广州戏院。为影界怪杰罗明佑所经营。占地极阔。其建筑法系仿自美国影院式。由工程师黄森光设计。全院二千余位。近已大兴土木。先从打椿入手。由香港惠保打椿公司承造。连日施工。异常忙碌。大约十个月后。即可工竣。将来专映国产影片。并以联华大本营为号召云。

裂痕有重影希望

华艺影公司自处女作前进收入失败后。仍鼓其勇气以摄成裂痕一片。亦经于本月四日同时放影于永汉新国民两院。查此次两院。收入成绩。已比前略有进步。今闻该片有重影于新国民一院消息。日期约在本月下旬。

炮轰五指山之影权

合众影片公司出品之炮轰五指山一片。自摄成后。久未公映。盖该片影权犹待磋商中。闻任老板颇属意于新国民影院。故传该片影权有已为新国民获得说。但此事犹待证实也。

1935年

抗缴审查费事件最近的展望

1935年10月2日

第3张第4版

银色世界

康作

外片商又有新策略

外片商与影院商因派拉蒙抗缴审查费而惹起的风潮,发生至今,经已两月,事情日益扩大,迄无解决的办法,关于经过详情,本刊已屡有详细的记载了,最近,外片商和影院商都各走极端,两不相让,局面已弄得很僵,最近情形,进展到怎样田地,记者愿把调查所得,再在这里报告一下:查本市五家头等院和各外片商所订立的影权合约,多以一年为期,系由每年的秋季起,至明年秋季止,期满之后,然后再行续订下年的合约,一九三四至一九三五年的合约,到今年秋季,快将满期,一九三五至一九三六的合约,因这件风潮发生的影响,现在还未有签订,据所知,外片商的计划是暂时把这件风潮搁下不提,一俟下年的合同签订的时候,决把拆账的成数提高,换言之,就是把审查费的数目,打在分份的成数里面,各影院除了不影外片之外,没有办法不和外片商订约的。外片商虽不认审查费,实则取偿于院商而已。

美国片绝迹广州市

九月份内,永汉,明珠,金声,新华,中华五家头等院,已完全没有美国的影片放映,金声虽曾放过一部霍士的影片,但此片在从前经已审查的,并不是最近运来的新片。现各院所影的,除了新华中华两院专影国片,金声间影国片之外,其余所影的,都是哥伦比亚,英国高蒙,德国乌发,及各国的杂牌公司影片,因为霍士,美高梅,华拉第一民族,雷电华,环球,派拉蒙,联美(哥伦比亚本亦属于美国公司,因不愿取同一态度,故单独将出品供给各院放映)等七家公司实行本月起,停止供给新片于本市各院,而本市各院亦决议在抗缴审查费解决以前,实行拒绝各公司的出品。

谋妥协联合阵线动摇

八家外片商的出品,在本市最有地位的美高梅,霍士,派拉蒙,华拉第一民族几家,哥伦比亚和环球的出品,占有本市各影院的画期表最少位置,两家公司想藉这个机会,获取地位,所以哥伦比亚首先退出八家外片的公司联合阵线,最近,环球公司也有异动了,日前,某院总理曾接到环球公司寄给私人的一封信,信里说道关于审查费以愿缴纳,但每千尺缴

费三元，未免太多，故特请该院代向戏审局请求减收三分之一，即每千尺只愿缴纳两元，该院接到此信，当然不能做主，乃提出影业公会解决，影业公会则以此函系寄与私人者，而且函内没有盖环球公司的印章，故不予讨论，这样看来，环球公司已有欲谋单方面进行妥协的意思，则外片商的联合阵线，已开始动摇了。

国产片积极增生产守壁垒坚持五分钟

五家头等院如果同时拒影美国片，当然是很急切地需要国片的，但是国片的产量，无论如何是不能够供应五家影院所需要的。所以，在此种形势之下，正是国片抬头的最好机会。因此，香港各制片公司现正努力地作生产运动，努力地增加他们的产量。

新华和中华，拥有联华，明星，艺华，天一，四大公司的国片影权，即使外片商永远停止供给新片，也不打紧，金声握有最多的南国出品，大观，天一港厂，凤凰，全球四家公司出品的影权，都归金声所有，对于外片的停止供给，也不□生问题，现在所顾虑的，就是永汉和明珠两院，因为这两院向来是以外片为基本的。一旦外片的来源突告断绝，能否维持下去，是个很值得注意的问题，但我却希望五家影院要坚持守着这反抗外片商的壁垒，最后五分钟的胜利，终底属于我们的。

《东南日报》(杭州)

《东南日报》脱胎自民国时期国民党浙江省党部机关报的《杭州民国日报》(1927年3月创刊),1934年6月16日改名为《东南日报》,由胡健中任社长。此报营销浙江、苏南、闽北、皖南、赣东等地区,不仅执浙省报业之牛耳,在全国报纸中亦享有较高的声誉。1949年4月,随着胡健中等主创人员迁移台湾,《东南日报》终刊。

本史料库收录年份:1934年6月—1949年4月(广告部分欠1947年3月6日—1948年4月10日)。

1934年

姊妹花出国

1934年6月30日
第4张第15版

《姊妹花》,又不得不提起她了。这名字,无论是电影观众,或我们执笔电影文字的人,全是听腻了,看够了。可是现在又不能不提到她。

关于《姊妹花》又有了新的发现,这片子要由美国侨胞郑颂尧带往美属各地去巡回放了。据说中国片上映到美国戏院的银幕,这《姊妹花》还是第一次呢。

《姊妹花》之运赴国外明星当局原是早已计划过了的,因当时没有这么一位擅长于在国外发行影片的人材,于是这计划就暂时地搁置了下来。最近,那位郑颂尧从美国回来,他很愿意担任《姊妹花》到美属各地的发行事宜。明星当局自然就很快的答应下来了。

郑颂尧之要带《姊妹花》出国，原是美属各地几万侨胞的要求，那些没有忘记祖国的海外侨胞，他们是如何地在盼望着这部震撼世界影坛的作品啊！而明星当局就为了使那些侨胞们能够看一看祖国的作品起见，因此对于条件方面，就特别表示马虎。

而同时，由联华总理罗明佑带赴海外去宣传的《暴雨梨花》，英文名字不约而同的与《姊妹花》一样也是 Two Sisters，这自然很会使外人认假作真。关于这事，上海几张电影刊物也都认为不大好。现在联华已决定将《暴雨梨花》换一个别的英文名字了。

联华在这种方面是值得赞美的，知过能改，这怎能不令人肃然起敬呢？

谈电影从业者的环境：一个值得重视的问题
1934 年 6 月 30 日
第 4 张第 15 版
胡文

「世界上没有绝对对的事，也没有绝对不对的事。」我们对于这个理论应当以十二万分的至诚去相信。

世界银坛鸟瞰一下，中国电影事业要算是最落伍的了，这铁的事实，任何人没有理由否认，而一般人对于中国电影事业所以落伍的原因，则议论纷纷，莫衷一是，但综合起来是都免不了对中国电影从业者的懈怠、因循、不长进加以严厉的责备。

我认为一般人对于电影从业者的态度过于苛刻，至少是免不了判断上的不公平。

判断这一件事，绝对不是像形式上那样简单，中国电影事业之所以落伍，电影从业者固然负大部分责任，然而他们的客观环境条件的恶劣，也有值得我们同情的地方。

记得以前在联华最兴奋的时期，它所出产的影片，曾遭受某地方政府严厉的禁演，当时我们一般从事电影批评工作的人，曾经大声疾呼，然而

结果却是不曾获得丝毫的效果。

在中央组织了电影检查委员会后,无论那一家影片公司所出产的影片,都须经过精密的检查,以后才能在银幕上活跃。换一句话说:能在银幕上放映的影片,多是经过了剪裁了以后的东西。(编者注:也有未剪一格的。)影片能煽动大众的思想,影响公共的生活。检查会检查影片,取缔不良影片,或减去不良的影片的片段,这是极有益于大众的。不过,这对于电影从业者,却不免要受到若干的损失。再,有许多已经得中央许可放映的影片,本可无论在什么地方都可以公映,至少是在中国境内。然而事实却偏偏出乎我们的意料之外的,也是不少。

一九三四年始,中国电影从业者所受的困难,更要比以前增加。

至于经济方面,更是中国电影事业落伍的一个最大的原因。差不多好莱坞一个影片公司,摄一部影片,在中国可开几家公司了。可见中国电影从业者的可怜,的确也可怜到万分。

不愿再说下去了。实在中国从业者的客观环境条件的恶劣,并不仅仅只这些。

最后,我们在这里可以得到一个结论。要振兴中国电影事业,非先改善中国电影从业者的环境不可。

影坛一周间

1934 年 7 月 7 日

第 4 张第 15 版

本周间的影国的唯一大事,该说是袁丛美薛雪雪的诱奸案件了。

虽说新闻纸上关于这次事件的记载有过了许多,可是事件的真相至今还没有明白,有的说袁丛美是虽已奸过薛雪雪的,而有的则是说完全是某一公司的卑鄙的宣传政策。

电影的事真是一言难尽,卑鄙无耻的勾当竟会连出不穷,许多有志投身影界的新人真的都视为陷阱了。这一点希望全体从业员加以注意,因为

这决不是某一人或某一公司的问题。

据说，最近因热浪袭来，上海的许多影片公司都不得不暂时停顿几天了。但也有例外的，那就是程步高的《到西北去》。

《到西北去》里有一场大的露天布景，而剧情则需要许多农夫在毒日之下工作。于是程步高就趁这炎暑中开拍了。当然并不是不怕热，也决不是不爱在什么地方避避暑，可是为了适合剧情，就这样的干了。这种的为艺术而牺牲的精神，我们认为应加以赞美的。

洪深教授著的《电影界的新生活》已出版。

这一册书由洪深先生来写，真可说是「前无古人后无来者」了，你想还有谁有这勇气来干这工作了。

梁赛珍有重入影界专为粤语声片演员说。

最近制片者摄制粤语声片的空气颇为浓厚。原因是这类片子很可以在南洋及粤港一带卖钱，虽然这一种倾向并不好，但为营业计，这也未始不是一条新出路，至少，较诸偷工减料粗制滥造要好些。

明星近摄《饮水卫生》及《疫魔》等卫生片，值得介绍。

这里都是影坛琐碎

1934年8月4日

第4张第15版

却会叫你感到像嚼橄榄般的深味

新近上海影评人关于「软性电影」的争论，闹得满城风雨，不可一世，「软性电影」论者只有黄嘉谟黄天始二人，发表地盘亦只有《时报·电影》。而反对方面，上海一般现实主义的影评人几乎全部一致。这争论一开手（擂台是在《晨报·每日电影》），黄嘉谟就被唐纳打得心慌意乱，招架不住，只得逃到《时报》，用造谣诬陷的战略对付。这么一来，反对软性电影的人都觉得他们有些可鄙，于是《晨报》的《每日电影》和《黑眼睛》《大晚报》的《剪影》，《申报》的《电影专刊》，《民报》的《影谭》，《大

美晚报》的《文化街》，就取了大包围的形势，向《时报》的软性防地围剿起来，软性电影论者的战斗力也就当然失尽，现在差不多已成了强弩之末，这一场风波，眼见就要结束了。

袁丛美近来在南昌，有人问他是否对于袁薛事件避风头，他回说不是；又问他与薛雪雪订婚，是否属实？他说：「我是十三号离开上海的，关于这消息，我自己还不知道，我现在也不愿多所辩驳，将来事实自会证明。」

薛雪雪投函无锡《锡报》，自己承认已与袁丛美订婚，说两年内举行婚礼。

高占非进明星以后，将与胡蝶宣景琳严月娴合演有声《空谷兰》，在演员方面，真可以说珠联璧合，不可一世了。

中国电影界的几个小生，在学问上最优根底，并且有文学修养的，是金焰与郑君里。

郑君里的《破洋伞》中的璐璐，（曾在孙瑜导演的《体育皇后》中饰一要角）天真活泼，傻的可爱，有一次和人家在马路上夺桃子吃，有人劝她不要多吃水果，她曼声道：「我的月经没有来。」

现在上海的电影刊物非常发达，差不多每一张大报和小报，都办有电影副刊了。

上海各大报的影刊编者，晨报《每日电影》是姚苏凤，申报《电影专刊》是钱伯涵，民报《影谭》是鲁思，大晚报《剪影》是崔万秋，时事新报《新上海》是朱曼华，晨报快报《黑眼睛》是陆小洛，中华日报《银座》是唐瑜，《电影与戏剧》周刊是袁侠之，时报《电影》是滕树榖，新闻报《艺海》是吴承达。

天一公司因为看得明星公司旧片《空谷兰》还很卖钱，所以开拍了一部《新空谷兰》，但电检会因为明星公司自己也要拍有声《空谷兰》的缘故，恐怕题名混杂，通令天一公司更改戏名，本来天一公司是预备就叫《空谷兰》的，没法才加上一个「新」字。但电声检查委员会认为还有不妥，因此不得不放弃《空谷兰》三字，改名《纫珠》了。

天一碎锦

1934 年 9 月 8 日

第 4 张第 15 版

「万花团」搬上银幕

美国马格斯领导的「万花团」为世界最大的歌舞班，美总统罗斯福诞辰，该团独应召入宫表演，其名贵可知。该团前在卡尔登表演一月，座价高至六元，但每日均告客满，足见其号召力之大，该团已由天一公司摄成有声电影，所有精彩节目，悉数收入镜头，且运用摄影技术的大写近摄，比较看登台表演尤为清楚明晰。

大莲花用玉腿组成

邵醉翁高梨痕导演陈玉梅陆丽霞余光等主演的《红楼春深》，剧中有不少的伟大场面，吴宫采莲一幕，宫女在吴王前表演歌舞，有一个镜头，是从上面摄下，数十半裸少女仰卧地上，环成一个大圆形，把玉腿组成一朵大莲花，她们时起时卧或挽或仰，表示莲花的开放，很为新颖有趣。

叶秋心两度结婚

模范美人叶秋心，自主演《青春之火》《似水年华》以后，备受观众的欢迎，成了唯一新进的红星，最近与陈玉梅主演《百花洲》，与钱化佛主演《春宵曲》，与范雪朋主演《钏珠》，在《百花洲》与《钏珠》中，她都用阴险的手段，掠夺爱情，含着胜利的微笑，和她爱情的俘虏结婚，她的物件，在《百花洲》中是余光，在《钏珠》中是陈秋风，可是后来悲惨的结果，决不是她身披白纱抱鲜花时所想得到的！

薛觉先利人损己

薛觉先继《白金龙》后的新作《歌台艳史》早已摄竣，不久将与《红楼春深》《万花团》等片在本埠放映，薛在剧中饰一因爱好艺术而跻身粤剧班的富家子，为了救济班中的生计，代名角登台演剧，不料为他父亲所知，几乎和他断绝父子关系。前次薛在广东大戏院演义务戏，也是替人家帮忙，不幸被人抛石灰伤目，现在虽然经医生治疗，完全复明，但他的利人损己，

和剧中人如出一辙。

神怪片又告复活　这现象值得注意

1934年9月15日

第4张第15版

　　由于南洋一带观众的需要，同时小公司为了找寻出路起见，于是就在大量的摄制武侠神怪片了。如《张天师捉妖》，《八仙得道》，《吕纯阳三戏白牡丹》等，都是目前在上海神秘摄制中的，其荒诞，神怪，较以前火烧什么大破什么更进一步。

　　现在，天一公司看到自己的作品不能在国内与明星联华等公司出品相对抗，于是也步小公司的后尘，打算摄制神怪片了。邵醉翁已口谕编辑部，在最近期内编就撷取封神榜西游记等精华的四个剧本，他预备携到香港去摄制，因为在那里，可以冠冕堂皇地拍摄而无须受到中央电检会的管束。

　　这类作品之轻本重利，原是意中之事，然而自称三大公司之一的天一公司也居然利欲熏心的干起违反电影应负的教育使命的这种玩意儿来，那真不得不令人齿冷了。

市教影放映会昨首次集议

1934年9月26日

第2张第6版

推定主持机关　决定开映日期

　　杭市教育电影放映委员会，于昨日举行第一次会议，出席者陈成仁、徐旭东、孙简文、唐世芳、项定荣、胡斗文。主席胡斗文讨论事项。一、如何邀请参加第一队各机关案。（决议）除已确定高中、杭师、民教实校、杭中、女中、市中、杭师附小、天长、横河、佑圣观巷、民教馆外，请胡斗文再向盐务、安定、蕙兰、弘道、宗文、树范等校邀请加入。如有三十机关，即添组第二队，即将中小学分别组织。二、拟定巡回办法案。（决

议）通过原则如下，推胡斗文拟定。（一）以本市十五个教育机关为一队。（二）每队除寒暑假外，每月巡回两次。（三）每队共推一主持机关担任保管机件、接洽、换片等一切放映事宜。（四）一切经临费用，由十五机关平均分担。（五）各中学应用说明书由主持机关代印分用。三、请推定第一队主持机关案。（决议）推省立民众教育馆为第一队主持机关。四、第一队开始放映日期案。（决议）至迟于双十节开始放映。

教育电影协会杭州分会

1934 年 9 月 27 日

第 2 张第 6 版

教育电影协会杭州分会，以对于学校巡回映演事宜，业经推定胡斗文、唐世芳、孙简文、项定荣、徐旭东、陈成仁、林本等七人，组织杭州市教育电影协会放映委员会，于前日召开首次会议，成立第一队，兹悉该分会并派陆铭之与各电影院接洽，每月租国内外有关教育之名片，至此次全省童军大会时情形，与南京雨花台风筝比赛摄成新闻片一卷，经省执行委员会转交该会放映，由分会与教育厅电影巡回队商妥，连同该队教育影片，联合在各中小学校轮流放映，最近正在巡回映演中云。

专载之一页　教育电影在上海的概况（上）

1934 年 9 月 29 日

第 4 张第 15 版

上海电影事业，年来发达极了，至于主持教育电影的机关，只有中国电影协会上海分会全国教育电影推广处二所，前者办理放影事宜，后者兼办放映和供给影片事宜，分工合作，努力社会教育，不过它们历史甚暂，所以尚没有多大效果。

民国二十一年七月八日，中国教育电影协会在南京正式成立，翌年七月九日，上海分会成立，它的宗旨，在会章第二条明白规定说「本分会以

研究利用电影，辅助教育，宣扬文化，并协助教育电影之发展为宗旨。」开成立会时，选举执委五人，监委三人，旋由执委互选陈百，杨敏时，庐莳白为常务委员，于九月一日起，筹备映演，十一月一日，实行在各学校各工厂放映。

该分会既非营业的公司，又非政府正式设立的机关，经费支绌，几近无着；所收入会费，又须缴纳总会，所恃以维持者，不过会员常年会费的半数（一元）罢了。然而影片租金影机灯泡购置，在在须巨大的支出，所以不得不废弃「不向观众收费」的口号，呈准市教育局，由学校代收每生五分至一元，无如以时间关系，又未能实现，乃变为向学校收费，各校如不愿一次缴付。每放映一次，收费十元。嗣全国教育电影推广处可以免费供给教育影片。遂于十二月份起，赴学校映演，不收映费，只酌收运输车和说明书印刷费。

该分会首次试映，于去年九月十七日上午在南京大戏院，开映德国乌发公司的教育片，同时招待各机关各团体各影片公司，正式放映，以十月份为始，计十月共放映一百五十余次，十一月一百五十三次，十二月三百余次，民国二十三年其，于每学期开学前，预先排定开映日期，以求运输的便利和放映次数的平均。

1935 年

中央搜查神怪影片摄制场后　香港将益见兴旺！
1935 年 1 月 19 日
第 4 张第 15 版
诚公

自《火烧红莲寺》等片以武侠神怪而号召到广大的观众后，于是各公司竞摄此类作品，以图博取厚利。许多粗制滥造偷工减料的小公司也于此时应运而生。这类作品不但能在国内到处受欢迎，更能在南洋一带做一笔

好生意。可是好景不长，中央一再明令禁摄此类作品。

大公司无论在导演，演员，剧本以及一切设备上都比较完备些，于是就等因奉此的改变作风，惟有许多小公司则以资本短绌人材欠佳，因而不能与大公司作艺术上的竞争，他们只能继续在神怪武侠片上求发展。

中央既有明令禁止，那些摄神怪片的小公司就不得不秘密起来。秘密的摄制，又秘密的运赴南洋一带放映。起初，中央虽有所闻，可是不加顾问，最近以影刊的揭发，这才使电影会主任委员罗刚亲自从南京到沪而会同公安局加以武装搜查，据说除了托庇于租界势力之外者，没有一家得以幸免。

中央之图灭迹神怪影片，于中国电影文化运动的发展上当然有莫大的帮助，可是那些被搜查过了秘密地摄制神怪片的从业员呢，他们当不至于从此而跳出影坛，他们仍然要这所谓「黑暗的电影圈」中讨生活，然而上海是不许他们久留下去了，唯一的出路，就是上中央鞭长莫及的「化外」的香港去。香港：现在已有许多摄制神怪片的公司存在着了，照这情形，那儿将会一天一天的兴旺起来。贤明的中央，在消极的消灭上海的神怪片大本营以后，似乎有积极地将这批「亡命之徒」组织起来的必要。

办公室试映电影记

1935 年 2 月 1 日

第 3 张第 10 版

平海

　　X 日 X 时。

在我们这间办公室里试映刚要出发各地作巡回放映的教育电影。

　　自然，没有那么好的耐性儿再继续的「等因奉此」。

　　说真，电影谁不爱看？尤其是又不要化钱，不要化钱的电影要是你还不看，拿你是傻子！

　　素来严肃的空气已转变着。

快乐，兴奋。笑，爬上每一个的脸。

伸长脖子，睁大眼睛，大家都集中全力在壁上用铜钉别住的作为「临时银幕」的白道林纸上。

察察察——

只有白光闪动，劳莱没有，哈台也没有。

——老沈，怎么啦？

别这样急！现在才卷顺片子哩！没把片子套上放映镜，自然没什么了。

别室的人，也闻声而至，这小室的空气，更浓厚起来。

等老沈把片子卷顺过来，不知怎的一套，察察察——临时的银幕上显现出一行像蟹爬一样的英文来，下面还写着四个我们的中国字：侦探大王。

深山老猢狲一样的劳莱先跳在我们的眼前，接着哈台像浸胖水牛那么笨蠢的步子也走上了银幕。

大家自然忘记了办公室的尊严而发笑。

可是模糊的很，老沈说是日间光线太强的缘故，于是，足智多谋的老高便设法弥补这缺陷，要大家一排儿并列的站起来，用人暂作屏风以挡住从窗外直射进来的日光。

自然，比以前要明晰得多了。

劳莱那副欲哭不哭的样儿，和善装怪相儿的胖哈台一举手，一皱眉，都看得清清楚楚。

正映到劳莱把身子挨在门外，冷不防哈台把门突然开了，这瘦猢狲像蛤蟆一样跌扑在门限上时。

铃铃铃——下办公室时间到了，于是大家又忙着穿外套戴帽子出门。

泰山情侣

1935年2月4日

第2张第7版

项盾

这里要写的，不是电影院的宣传稿，不是影评，只是为了欢喜这张片子，像看了一本精彩的书似的，写下一篇读后感记下了那里面的名言警句。

记得先前有一个时候，在什么地方看到有一段记载，说美国人自从《人猿泰山》那片子开映过后，许多人看了那影片，就模仿着泰山的生活形态，到森林里去在树上盖一个小房子，服装也如泰山一样的上下精光，甚至于有人居然在两株树的中间安置一根绳子，他就拿着绳子从这株树荡到那一株树上去。许多文明人过厌了文明的都市生活，这样的做做回复到自然去的梦想，虽然毫不足怪，但这片子的引人入胜却无疑了。

朋友东方既白君夫妇是一对游泳家，他们对这张片子也是非常的爱着的，看了一次又一次，大有百看不厌的样子。我明白他们是欢喜看世界游泳冠军韦斯摩勒的游泳身手，是爱好看那几段游泳的画面。

不用听影戏院的报告，我们会知道这张片子是能卖座赚钱的。人类挣钱的方法到底差不多，所以外国人也如中国人一样的在卖座的片子后面摄制着「续集」。《人猿泰山》里给人看到的是珍妮怎样爱上了泰山，现在《泰山情侣》来了，这里面是告诉他俩怎样的生活着，和珍妮的不愿再回到文化之邦去。

由于一个方便的机会，我比别人优先的在大礼堂看完了《泰山情侣》的试映。看完了这个影片，我想写信告诉朋友东方既白君，因为他平时是不愿意冒着险去看坏片子的人。我要告诉他的话是：「你欢喜游泳，你去看看这张片子吧，你可以看到二条真的人鱼在水底打着圆圈，在水底画着图案的花样。」我又想告诉一些欢喜冒险欢喜猎奇的朋友，因为这里有奇，有险，也有种种的刺激和兴奋的数据，我更想告诉一些爱看兽片的影迷，因为这里也有着各种野兽的凶猛的描写。

因为泰山是一个野人，是向珍妮初学着说英国话的，所以片中的对白非常简明清楚，差不多初中学生都可以听得懂，譬如他们每天早上醒来时的对话：

泰山：早安。

珍妮：早安。

泰山：我爱你。

珍妮：爱谁？

泰山：爱珍妮，爱我的妻子。

看外国片的人都以听不懂说话为憾，在这片子里，一定有许多人，有着亲切可喜的感觉吧。

又如二个想珍妮回去的白人先后丧生于狮口之后，泰山向珍妮问他们来对他说的一切话的意思时，珍妮回答得也十分有味：

珍妮：他们劝我回到文化之邦去。

泰山：文化？（因为他从来没有学过这个字）

珍妮：是的，这是我永远不想教你认识的两个字，那是非常丑恶的，在这个世界上，只有你和我，和森林啊。

这给与文明人的是多么难堪的一个讽刺！

在杭州我将近五年，看到满意的好片子，这还是第一次，因之，不嫌辞费的为大礼堂作一次义务的广告和宣传，为朋友们介绍一个二小时的精彩的娱乐。

评大路

1935年2月8日

第4张第13版

纯心

本片是孙瑜先生继《小玩意》《体育皇后》后，以 All Star Cast 合成的一部作品。

在演出上已无疑有许多的地方，依然是和过去的作品，同样的偏于幻想，而不切合现实的。至少，这于每个剧中人底特有性格的素描，和胡帮办受了敌国的贿赂，利用工人停止筑路之不遂，在地窖中吊打路工的时候，他们个个都那样从容就义，以及茉莉丁香进胡家去侦察底施用美人计和营救路工，用尖刀威胁女佣人强迫引导，乃至于先以胡帮办用酒灌醉，及待

大群路工来援救时，她已将胡帮办用绳缚住等等机警地方，就可决定了的。

然而，剧旨的严肃，以及导演手法成熟，始终是为我们所颂扬的，尤其由众路工们偷听丁香唱燕燕歌，而突然写入敌人的进攻，把极轻松的空气，霎时紧张起来。接着饭时丁香茉莉见金哥等未来，而写到他们之被禁后之几个高潮，运用那种极严肃极简明的手法，和最后一个场面，当路工们被敌机炸死后，以重印法画面，和雄壮激烈的大路歌显示他们底精神不死，这种有力的演出，是更造成了中国影界的空前奇迹。

至于全剧的滑稽穿插，固很需要，但像饭馆里那段掷毛巾抢茶杯的胡闹，和多次用手扑鼻底生硬的噱头来引观众欢笑，未免是太迎合低级趣味了。虽然如茉莉用玉蜀□作胡须，以及小六子几次被人的开玩笑，也是极够轻松的。

演员中因剧情偏重于金焰和黎莉莉，所以在演出上除了他俩较成功外，余如陈燕燕郑君里罗明张志直尚冠武等都无特长显现。不过张翼在被刺时的表情比较深刻，以滑稽擅长的韩兰根，虽然有几处尚能惹人一笑，可惜他还是免不了有做作的地方。

最后只得提出就是本片配音的清晰，有力，确与西片丽琳甘许的《赖婚》和雷门诺伐罗的《亡国恨》(原名《宝汉》)相差无几。虽然有些地方的配音还是没有，不过路工们几次拉着铁滚，崎岖不平的道路上高唱的《大路歌》那么深切的歌词，雄壮的旋律，是极度获得每个观众底赞美和快慰的。

为了要使中国的电影不断的向前迈进，所以我是很严正的写了出来，在这里我也希望有诗人导演之称的孙瑜先生和本片配音的三友公司有更新的发现在今后的作品中。

尊账　民国廿四年总结账期单

1935年2月9日

第4张第15版

光阴过的好快,一年总结账期已过,兹将本年我国电影事业概况,列一清单于后,计开全国国产影片出品总类为二六五三零公尺。制作者或为公司,或为个人,共计三十九单位。有声片部分分配如下:

明星五部:长一二一八四尺

天一六部:长一四三七一尺

暨南一部,大东一部,开林一部,共一八二二零尺

共长三四七七六尺。

各公司出品之百分比如下:

明星:百分之二二·五

联华:百分之一四·零

天一:百分之一二·五

其他:百分之五一·零

出品分社会,爱情,冒险,武侠,新闻,滑稽,历史,战争,侦探,军事,神怪,歌舞,谐画,实业,体育等十五种,以社会为最多,各篇之因抵触监察条例而禁演者占百分之一五·六,遭禁之原因大都以涉及迷信与妨害风化。

全国之制片公司共计五十六家,以所设之地点而分配如下:

上海:四十八家

广州:五家

四川:一家

南京:一家

苏州:一家

全国之电影院共计二百四十家,东四省及新疆,蒙古,西藏等未详,以设立地点论,当以上海占最多数,电影机器制造公司共八家,电影贸易公司共三家,均设上海。

附:外片之输入我国者计长片四三一部,短片七七五部,全年我国漏出达二千万以上。

此致

全国影迷

台照

银幕风光社抄

神怪影片如何方能绝迹

1935年2月9日

第4张第15版

光中

　　怎样才能使神怪影片绝迹？这已是成为目前影坛上最有趣的一个问题，同时负有电影文化推动责任的人，已是认为这是最严重的问题。

　　诚然，神怪影片一天不绝迹，中国电影业要多受它一天的影响，就是整个民族思想的演进，国人智识的更新，都是要受它重大的阻碍的。

　　最近之前，中央方面已逼不得已，到上海去用硬的方法，通缉的主义，一个个把那些神怪片的制作者一网打尽，当然这是我们不得而知的事情。

　　「捉来了。看他们还拍不拍神怪影片了！妈的！非监禁十年不行……」。有许多关心国片革新的朋友这样气愤的说。但是捉了他们之后怎样办呢？这也是值得注意的一个有趣的答案。

　　现在，除了官方的禁摄神怪片的方法而外，我们也谈谈：「怎样使神怪片绝迹？」

　　这里，我们可以把它略略的分析一下：

　　神怪影片为什么长远的产生？

　　观众为什么喜欢看神怪影片？

　　现在我们只拿上面两大点来做个总目标，然后再推到「怎样使神怪影片绝迹」的问题上来。

　　神怪片在继续的产生着，这当然是有一种影商们（可以说是一般影混子），他们的生意眼光太强，钱心太重，何况神怪影片在国内是被一般无知识低级社会里的人所推崇，在国外又被一般侨居异国的侨胞所乐意，那么

这样一来，卖座的兴盛，当然是给了他们（神怪片的制作者）更大的企图之心加上了更大的勇气。

于是乎，张三看着李四发财，张三也凑几个钱，找几个人，租一架开麦拉，买点底片，偷偷的，很快的就成了一部够味的影片，王五看见张三发财，他便也照着葫画个瓢，来这么一下，这样下去，神怪片怎么不连接的产生呢？市场！有把握，又可以抓住观众，种种方面，给予了摄制神怪片的一个大胆的心。

观众为什么喜欢看神怪片，这一条很容易回答就是：「在神怪片里，有神怪的事情。」有不怕死的好汉，有十八岁为夫守节的寡妇，有仗义的英雄，有飞墙走壁，使弄宝贝的侠客，有风流的和尚，有桃花江派的尼姑……种种都已足为某种观众所满意的了，其他还谈什么？光线的胡涂，演员的演艺，布景的胡扯，能打动好看神怪片观众的心情吗？天知道。

怎样使神怪片绝迹，到这里，我也不敢随便的答出，不过我尽我所想到，来做一个试验的回答。我们既知道一般观众看神怪片是看它里面的惊险（如大侠救人，陷落机关，跳下山海等）那么大公司里的新片子不妨穿插点合有高尚兴趣，正当娱乐，有意识的惊险技巧，其他方面就跟着这一点推行，我想不久即可把爱看火烧红莲寺的观众心情，慢慢的，就可抓到新的影片，有意识的影片上来，那么，那有害无益的神怪影片自然而然的，也会自己消灭的。

中央摄影场发掘新人：也许就是未来的人材

1935 年 2 月 16 日

第 4 张第 15 版

孔嘉

中央为推动电影文化事业，展开电影宣传路线起见，决在最近期间，扩充中央电影摄影场，除原有南京江东门外之无声摄影场之外，将另择环境较佳的地点，建筑一座最完善的有声摄影场。关于该场的物质上的设备，

已得各专家的励助,务求切合于欧美现代摄影场的各种条件。除此之外,目前最注意的就是演技人材的网罗问题。

演员是电影艺术表现的最重要工具,有优秀的演员——即工具——本身如何才能达到优秀的境遇,则要视乎个人所经过的艺术的修养及环境的锻炼了。

现在中央电影摄影场在京,沪,平三地举行大规模的演员征求,他们的选取标准除在广告上所刊登的根据每个人之(一)面部轮廓,(二)动作姿态,(三)表演技能之外,我想特别提出的就是对于演员的行为生活也应该同样的重视。在过去,电影圈确曾有过一度黑暗时期,于是凡是洁身自爱的男女都离开了它。年来中国电影正在抬头,这些不正确的观念早该消除了。何况中央电影摄影场是一个国营的制作机关,并非其他带着商业性质者可比,在中央电影场服务的就是替国家服务。我希望凡是对电影感兴趣或对艺术素有修养的一切分子——尤其是男女学子们——从前对于影片公司是裹足不前的,都应该齐集到这国军的阵营来。

我们又要知道干电影决不是投机牟利,当电影演员决不是投机取名。一切都要根据科学组织和艺术构成方法,才可以巩固这新艺术的微薄基础。偶然的机会主义与过份的物质供养都是不合理化的组织原子,崩溃不过是迟早问题。金元国的「明星制」不足为我们取法,或者值得我们参考的只有苏俄的「艺人制」而已。

在中央电影摄影场征求演员伊始,我所希望的就是在将来中央演技人材阵营里,绝对不会容许有机会主义的存在。一切人材都在党的指导下给与平等发展的机会。至于酬劳方面,则以保障生活舒适为标准。不合理化的过份丰裕,适足以造成生活的淫靡与奢浮,并不是本党所希望的。将来在演技上或艺术上如有特殊贡献的分子,或者政府更进而赐给他们以「国家名誉艺人」(Honoured Artist of the Republic)及或其他荣衔,亦未可定。

至于中央电影摄影场将来的作品是要采取新的作风,走上新的路线,所以新的人材的罗致,实为急不容缓的事情,请读者不要小看自己,也许你就是一位未来的人材。

银色文选　给「影评人」

1935 年 2 月 23 日

第 4 张第 15 版

天罗

　　为了电影文化运动的进步，「影评人」一方固然要对贩卖「鸦片」「春药」的戕杀中国电影的骗子们提出弹劾，加紧祛除害虫运动，但一方面，影评人应该更严厉地检阅自己的阵容，使自己健实起来。

　　写影评不是闹着好玩的，更不是那么轻易地文字游戏。「影评人」应当对整个的电影文化运动负责，对千千万万的电影观众负责。

　　写着影评而连批评的基本工具还不完备，还要送进「文章病院」，那是一个天大的笑话！像一个普通专为娱乐而去的电影观众那样，在电影院里浮光掠影地向着银幕「欣赏」两个镜头出来，根本对影片本不甚了了，便提起笔写批判，那也是一个笑话……

　　「影评人」必须用最刻苦的精神去用功，从社会的艺术的理论，电影制作各部门的技术起，学习到一切琐屑的银幕的常识为止，要这样才能应付这一项艰巨的工作。

　　隐埋在胶片里面的麻醉的作用，欺骗与歪曲的说教，是应当强调地指出来的；但是不要让解剖刀歪了头……

　　只要检阅这两年来的批评工作，我们自然不会否认他们的并不很少的进步。事实明摆地摆在面前，初期电影批评中的错误，不知已经克服了多少；目前大部分的「影评人」，他们的批评也多是相当正确的了。然而，还有少数的「影评人」，还在患着「先天不足」「后天失调」等等重症，这是一件不容讳饰的事实。

　　为了电影文化运动的前途，「影评人」是应该严格地检阅自己，带领自己阵容的，要不然，就难免要授人以隙，连那些贩卖「鸦片」与「春药」的骗子们，恐怕也要躲在一旁，对你们作青面獠牙的狞笑了。

　　努力吧，我们的「影评人」！

开封游艺界巡礼

1935年2月24日
第4张第13版
楚

近三年来，开封的游艺界也有些活跃了。

在五年前（或许是五年前），开封还只有旧剧和河南土调梆子戏。不久就有真明电影院的创设，接着便有许多电影院随着诞生了。有了电影的诞生，开封的游艺界，便一天天的闹热起来，整个的活跃着。

五年来的开封电影，大多还是趋重于低级趣味的武侠与迷信的片子，起始，因了眼光的关系，一般人士都赞许着，但渐渐的社会人士都知道了「电影不是单纯的娱乐品，它是社会的反映，能够予人以启示。」有了这种观念，思想随着改变，因之便有许多人们认为那是落伍了。所以电影院便也渐渐的减少起来，而一年来旧剧又形活跃着。

在开封，现在还余着三个电影院。大陆、平安和明星。这仅余的三个影院，历史最悠久的要算平安，它已经有了五年的历史。往昔也曾受着好评，但近年来极端的选择低级趣味的片子，极端的向下流之途走，于是它便被社会公认为堕落了。在去春曾经请了张慧冲来表演，虽然赚了些钱，然而抵不了长期的赔，不过最近似乎有些觉悟起来，连着放映《女儿经》《人间仙子》，虽然还不臻上乘，但已经进步了。其次是明星，它成立在民国二十二年春，从开始到现在，老是一蹶不振的下流。自然，营业是不会发达的，不发达更没有资本来选上好影片。去年曾经请过梅花歌舞团与国发技术，想用肉腿与曲线来引诱观客，但被当局认为有伤风化而禁绝了。过后它依然不知觉，还是侠、爱、迷信……不久以前，曾改演平剧，但都是开封的一些文明久矣的角色，又怎会撑住台。

开封最好的电影院，就算是大陆了。它成立在民二十二年的双十节，它有伟大的建筑，精良的新片，因之博得社会人士的嘉许，它开幕第一声便是负盛名于中国的伟片《都会的早晨》，接着，小玩意、野玫瑰、归

来……一直到现在它还是放映着精而新的片子，所以开封的影坛也就是它在支撑着。除了大陆，说一句开封没有电影，也不见得过分吧。

其次谈到平剧，平剧在开封有影院之后就消沉下去，但从一九三四年春起，人们似乎起了一种小小的转变，仿佛对于电影有一些厌烦。而对于平剧又重温旧好的发生了兴趣……

开封的游艺也不过是这样，平剧今年虽然活跃，但只是段片的。梆剧虽好，究竟太俗，所以比较起来，开封的一般人们所欢迎的，还是电影咧。

浙省教育厅普及各地电影片

1935 年 3 月 10 日

第 2 张第 6 版

第一电影巡回队巡回廿八县市　第二电影巡回队购机即日成立

本省教育厅自客口组织第一电影巡回队巡回放映以来，深入农村，成效卓著，共计巡回富阳、新登、沿杭江路及杭县、杭市、萧山、绍兴、海宁、嘉兴、嘉善、平湖、海盐等二十八县市，观众五十万，近又购置放映机及大批影片，即日成立第二电影巡回队，定期出发，并拟购置三十五毫米映演机，放映国联教育影片及中央新闻片，并将购备大宗，订颁办法，供给各县影片，使电影教育之推行，不限于巡回队巡回地点，得普及于各县云。

对杭市儿童幸福会一个建议　请主办儿童电影院

1935 年 3 月 11 日

第 4 张第 14 版

谷斌虎

改造儿童电影院　予以正当游戏娱乐

中央政府为提高儿童地位，并为全国儿童谋整个利益期间，故特定今年二十四年为儿童年，同时各地教育机关亦随「儿童年」三字，而产生各地的「儿童幸福会」足见我国近年来一般教育家对于儿童的教养问题以及

儿童幸福事业问题，确有大量注意，一日千里的进步。关于此点，在三十年来新教育之进展中，实博得社会人士之同情与钦佩！

最近报载中央行政院五日院议通过全国儿童年实施办法大纲，我们浏览全文，有中央实施事项，有地方实施事项，由总纲而分细目，共有四十余条之多。总之，关于儿童本身事业之发展及教养问题之注意，可说无微不至了。

不□按其地方实施事项中，有筹划设置儿童运动及游戏娱乐场所之一条，但关于此条，我认为问题更应中□，值得提出讨论，所谓"筹划设置儿童运动及休息场所"，因中央规定只有原则，并未明文规定应如何组织儿童运动及休息场所（因地制宜），我以为儿童休息娱乐场所，为当今既应筹备设置者。对此问题，如上海的儿童幸福会，日前已创办儿童电影院，利用电影教育，充作儿童游戏娱乐场所，其办法即每儿童观电影者，只需铜元三枚，即能享到权利（成人不能染指）。此项电影教育，各国都非常重视，经费充足之学校且有电影教室之设立，一则可以调剂精神生活，一则可以培养爱国爱民族观念，又可启发儿童科学思想……实与训育教学各方都可得到重大良好的帮助，儿童本身言，真是幸莫大焉！

创办儿童电影院的理由，我再进一步的检讨，因电影教育近年来不是突飞猛进吗？然而这种电影，儿童绝少机会享受权利，票价既昂，贫苦儿童，更难享受，同时编剧者，取材方面事实亦不能顾到儿童经验范围而编着。另一方面，我们往往看到学校寒暑假内，以及其他例假日子，一般儿童，因无正当游戏娱乐场所可去，以至儿童精神无从调剂，由是养成了无聊而浪漫的课外生活习惯，我们只要稍稍注意儿童教养问题的，就明了个中的情形，不说其他的话，你只要观察儿童各种假期生活，仅以杭市而论，会使你看到各处街头巷尾，遍地散布着成群结队的大批儿童，有的大声疾呼，有的横突直撞，有的互相斗殴……以及各种类似赌博游戏及下流社会举动……这的确，会使负教育责任者，见之痛心，这如果要归咎学校师长训教不力的话，当然不可能的。如果说是家长抱放纵主义，这话亦不见得彻底，事实是管理者鞭长莫及。总而言之，还是缺少儿童课外游戏娱乐场

所之故。莫说天真的儿童，就是成人，如果没有正当的娱乐，亦就会一味无聊起来，而到花天酒地的场所去。

不□上面的话，创办儿童电影院的理由，已经说了许多，同时上海儿童幸福会，已有该项影院之创设，就我杭市而言，市私各小学共有一百八十余所（幼儿园不在内），已受业之男女儿童共有二万七千余人，论理，决然有创设该项影院之必要，迅望本市儿童幸福会诸公一致主张为儿童年创一伟大事业，勿使上海儿童幸福会专美于前罢。

民族电影——评红羊豪侠传

1935 年 3 月 26 日
第 3 张第 10 版
杜蘅之

民族意识之消沉，民族文化之衰落，促成民族文艺之高潮，诗小说和戏剧都有此种倾向，但是电影这个园地初为封建欲孽盘踞，继为左联分子把持，最近又有转向肉感歌舞之势，所谓民族电影始终未见。

电影与其说是一种艺术，毋宁说是一种工具，一种具有权威的和普遍性的文化工具。电影的艺术只是将文学音乐戏剧绘画舞蹈溶冶成为一种综合艺术，使人得着综合美感，更因技术的进步，会使文学音乐戏剧绘画舞蹈通过镜头，映于银幕，发生较其本体更大的美的效用。它的实用价值却是兼有戏剧的教育性，小说的普遍性，音乐的感应性，加上代价的低廉和演出的便利，成为大众的文化工具。我不否认电影的独立的艺术价值，却是以为它的实用价值比艺术价值更大，当然电影也是民族文艺的重心所在。

这次，在杭开映的《红羊豪侠传》，《红羊》是《洪洋》的谐音，全片叙述太平天国起事的背景，非常清晰，这是一张差强人意的民族电影，值得我们注意的。太平天国在满清是被公认为叛逆，在民国亦被认为匪乱，直至总理说明太平天国原是反抗满清的民族革命，一般人方才渐渐改正以前的观念，开始对于洪秀全石达开一班人表示敬意。但是文坛上和艺苑里

却疏忽这件伟大的民族故事，它是非常可贵的文艺题材，为什么除了平剧开演几本《铁公鸡》之外，再找不出一本小说，一首诗，一幕剧是以太平天国为其题材的呢？这样看来，《红羊豪侠传》是值得我们赞扬的了。

虽然如此，这片子的技术上的缺点仍是很多。最大的毛病便是太舞台化，也可说是太平剧化，一言一语一举一动，都太生硬做作，使人发生不快之感。尤其是女人，那打扮，走路，说话，喉使平剧中的青衣花旦，表演技术一无足取。此外，男人没有辫子，女人不裹小脚，除了县官的帽子以外，使人没有满清社会的感觉，这是大大失败。最后党众与官军混战一幕，毫无生气，一望像是儿戏。这些都是中了平剧文明戏的毒，导演和演员也许未能感觉，因为里面不少都是平剧文明戏的能手哩。不过片中马蹄声的配音和那一支鼓词式的小曲都很令人满意，这是技术失败中的小小收获。

全片剧情过长而又复杂，编剧分幕当然困难，像肖朝宗与洪宣娇的结婚，若不先看说明书，简直不会使人知道；而洪秀全怎样宣传主义，招收信徒，亦未说明，至于传教挨打一幕，若不加映事实相反的场面，往往使人误认洪秀全并未得到民众的信仰，所得到的不过韦昌辉的百万家财和肖朝贵的武艺而已。因为剧情复杂，不得不多用「全景」场面，以致减少许多力写之处，也是遗憾。

通观全片，技术是失败的，意识是正确的，尤以引用民族革命的题材，更是可喜的事。想来批评影片，我是注重意识方面，技术好坏在中国是谈不到的，所以《红羊豪侠传》不能因其技术的失败而毁其特殊的价值。

影坛一周

1935年3月30日

第4张第15版

朱锡龄

联华在全盛时代有七厂之多，民新改的一厂，大中华百合改的二厂，朱石麟的三厂，但杜宇的四厂，北平的五厂，香港的六厂，李开先的七厂

（即拍过一部《铁鸟》四川厂。）其中除一二厂作品比较优秀，直接受制于管理处外，其他大都是包账性质的挂名分厂而已。

但杜宇李开先已脱离关系，北平厂香港厂也因虚有其名而停歇，三厂则取消名义而把一厂也搬进去，最近连二厂也并入三厂的摄影场去了。总名称为「联华制片总厂」。

渐渐地由七个制片厂并为一个，这是什么原因呢？我们不愿多说，据联华自己的广告，说是「集中精力」。

自有「影评」以来，或以中国电影出品太坏，或以「影评人」之吹毛求疵，我们就从来没有一部「影评人」笔下所一致称道的佳作，有之，则大概是最近公映的《逃亡》了。

《逃亡》真值得如此捧吗？这是仁者见仁智者见智的。

玉成所失窃摄影机麦格尔风，目前已水落石出，窃取者系玉成一小职员丁某。未破案前玉成经理对全体职员曾以「一视同仁」的手段对付过，现在既然都是无辜，所以都赔偿相当的损失。

因阮玲玉之自杀而发现于上海的「投机商品」，不下一百余种，单以表演而论，就有大世界，天韵楼，乐园，新新花园，小世界，福安游艺场等许多文明戏，其他如独脚戏，苏滩，大鼓，弹词，也莫不有「哭阮玲玉」一类的唱词。阮玲玉地下有知，对此类「哀悼表示」不知将作何感想？

「干搁」多时之叶秋心，最近以有力者之说项，已可以公然进明星工作，一方为有力者面子关系，另由明星出资若干补贴天一。

据说：明星当局拟对叶大事捧场云。

苏联名导演普特符金氏激赏胡蝶演技

1935年4月6日

第4张第15版

诚公

中央社三日莫斯科来电称：

周剑云胡蝶，昨晨由列宁格勒返此，此间昨晚在电影院映《空谷兰》，参观者有中国大使馆及俄外部要员著名剧场导演，及艺术家等约五百余人，均盛道该片，映毕，并举行餐舞，席间，由著名导演布杜夫金氏致辞，盛称胡女士之演技，并祝中国影片业一日千里，由胡蝶致答词，尽欢而散。

　　这一来，似乎是「不虚此行」了。

　　周剑云与胡蝶之赴俄，较第一批代表迟了一星期，照预算起来，周胡抵俄之日，国际影展当已闭幕了，然而他们听苏联大使馆说影展或将延期若干日，同时自海参崴至俄京若以飞机代火车，则或者能于闭幕之日赶到。结果，影展既未延期，从海参崴至俄京也并未乘飞机，等他们赶到，影展已闭幕多日，这一来，就使得周胡随身带去的明星出品《空谷兰》《春蚕》诸片，及电通等托带的《桃李劫》诸片都没有参与斯盛，幸而联华的《渔光曲》已由第一批代表早日带到，得以参加，而获得了荣誉奖，中国影片总称有一部在影展中出现了。这一点似乎是不幸中之大幸。

　　现在，据中央社电，《空谷兰》已于二日在电影院映演，席间由著名导演布杜夫金（按：电影文字中，此名常译为「普特符金」，实为苏联导演中予吾印象最深之一人）致辞，盛称胡蝶女士之演技，并祝中国影片一日千里云云。

　　这并非正式的参加，自然没有得奖的理由，不过，我们的目的固不在于得奖与否，而是要使国外认识中国的电影艺术，这，已经足够偿付代表们远道跋涉的代价了。

「痛心！！」对戏院欺骗观众事件——读汪君之公开信后

1935年4月20日

第4张第15版

一读者

　　本月十三日本报「社会服务」版中载有汪云舫君的《给联华大戏院的一封信》。兹摘其大意如下：

鄙人于昨晚八时半，偕友至联华大戏院看《新女性》电影时，该院门上已书有白纸黑字之「楼下坐满」的字样，而楼下售票处，亦停止售票，故只得购楼座票入场，不料当休息五分钟之际，俯首下瞰，则楼下座第一排全空，二排左空七位，右空九位……仅就此数座空位之存在，与该院门首所揭「楼下座满」广告式的宣传相去实已太远。而于商业道德，亦未免有损……如何之处，尚祈该院能有以告我！

虽然汪君希望「如何之处祈该院有以告我」的，似乎，在该版上我们没有看到联华大戏院的复信，其实，即使振振有词的复一封信也是无用的。这些原是电影院为了增加一点收入而施用的不道德的惯伎。不过这些方式略为陈旧一点而已。记得前两三年的上海电影院老用这一套。当《都会的早晨》在上海北京大戏院连映十八天时纵然里面没有卖到七八成座，但到开映时却把铁门拉起来了，门前挂出「上下满客」的牌子来。到开映时，明知道不会再有观众来了，于是就把这牌子一挂，铁门一拉，使得路过的人们都会为之义务宣传开去：「昨天北京又是拉铁门！」这与此次联华大戏院之以「楼下满座」的牌子来叫后至者买楼座票是一样的，在近视的商人看来，或许是一个生财之道，而按诸实际，为了一时增加一点收入，而使得自己的信誉一旦破产，实是一件最愚蠢不过的事。

以往，商人似乎除去「唯利是图」之外，其他都可以不闻不问，即是说可以不顾一切商业道德，但现在则不是这时代了。尤其是负有相当的教育责任的电影放映院，更须将商业道德重视一些。对于联华大戏院之这样欺骗观众，我们真觉得有点痛心！

介绍最近的文艺电影

1935 年 4 月 27 日

第 4 张第 15 版

袁杰

却里迭更斯的《块肉余生》及辛克莱刘易士的《梨花海棠》两部

近年来，美国电影剧本已到了穷途末路，已是不可讳言之事实了。野兽片，战争片，探险片仗着他们雄厚的资本，及进步的机械，把许多以前只能在文字里描写的一切都搬上了银幕来了。这许多作品，能使观众得到许多新奇的刺激，所以颇能在营业上操握到胜券，然而一而再再而三，这类作品的数据也告竭了，于是不得不另开途径，而把文学名著改编过来，《堂吉诃德》《小妇人》，第三次改摄的《复活》等等，都是这一类的作品。最近，已经在沪公演而将要来杭与我们相见的，有却里迭更斯的《块肉余生》，另一部是辛克莱刘易士的《梨花海棠》，只要平时略微关心到国外文学的人，大概都能知道这两部名著的。

迭更斯是十九世纪英国文坛的巨匠，他的作品之被搬上银幕者，以前有《狱底余生》与《孤儿流浪记》两部。而《块肉余生》，或者比前两部可以说更精彩些。故事非常的悲哀动人，有许多即是他自己和他父亲的写照。而出场人物之多，尤为许多长篇小说所罕见的。这样人物众多的小说改编电影，实在是不容易的事，而导演之需要避轻就重，提纲挈领。更不是庸俗的导演人能胜任的，该片的导演人系《小妇人》导演者乔其柯高。如《小妇人》一般，他将它弄得井井有条，而且轻松明快，演员几乎包括了米高梅二流明星的全部，像里昂巴里摩亚、鲁易史东、阿道儿夫孟郁许多我们熟知的明星，仅仅担任了很少的戏的配角，因此演技上都很能胜任愉快。

《块肉余生》这部作品，关心文学的读者诸君大可一看。

《梨花海棠》的作者辛克莱刘易士，是当今美国的一流文豪，曾于一九二六年获得普列赛文学奖金，又于一九三零年获得诺贝尔文学奖金。刘易士作品之被搬上银幕，这也不是第一次了。

刘易士的作品含有浓厚的讽刺意味，他常以市侩，及浅薄的绅士作为描写的对象，对于这类人物的庸俗，丑恶，在他笔下是毫不客气的活生生的描写出来。因此对于最多数的小市民层，更得到非常的欢迎。《梨花海棠》仍然是一贯的保持着这种作风的作品。他把主人公白璧德描写得令人啼笑皆非。颇似「堂吉诃德」，看了似乎要流着眼泪而笑发。

这，也是一部值得注意的文艺电影。

浙大昨晚映教育影片　摄影会今日展览

1935 年 4 月 28 日

第 2 张第 6 版

 国际联盟科学教育影片，久著声誉，为教育影片之杰构，浙江大学游艺指导委员会曾经租到一组，昨晚在该校新教室三楼礼堂公映，该片共分（一）苍蝇（二）胰皂泡（三）历史的罗马（四）正步（五）大理石等五卷。闻讯往观者不下数百人，咸受影片深切之感动，又该大学摄影学会，为师生所组织，特定于今日在新教室第二及第三两教室举行习作展览会，该会并拟于最近期内，举行郊外摄影展览及敦请校内外名人作摄影与技术演讲云。

镇江民教馆电影团抵杭　参加中国教育电影协会年会

1935 年 5 月 3 日

第 3 张第 9 版

 江苏省立镇江民众教育馆，自该省陈主席倡导电影教育后，即积极推进，于二十三年元旦日起先后建设教育电影两所，实施电影教学，为该省教育电影发动之先声。迄今已经年余。该馆以对于设备方面，及教学方法，仍感未能周善，渴望各地专家之指教，故此次乘中国教育电影协会年会在杭举行的机会，特饬教育电影巡回团到杭参加，将平日电影教学之方法，公映于大会之前，藉求专家之批评指导，同时并将向杭地各教育机关巡回公映，至其巡回地点现已由本省教厅指定者，有全省运动会、及省立民众教育馆两处，其他各学校及社教机关，尚在接洽中，闻该团已于一日晚抵杭，寓湖滨旅馆，参加年会后，即行返镇。在会前除每晚至已接洽各处放映外，如各学校日间有暗室设备，经该团接洽，亦可前往放映云。

中国教电会年会定明日在杭举行

1935 年 5 月 4 日

第 3 张第 9 版

京沪各地会员今日可到齐　大批影星将来杭表演游艺

中国教育电影协会，定于明日（五日）上午九时，在本市大学路浙江省立图书馆礼堂，举行第四届年会，在杭筹备委员周象贤、许绍棣等，业将招待布置诸事，规划妥当，并在城站及市政府设招待处两处，各地会员乘火车来者，在城站招待处招待，乘汽车来者，则径至市政府接洽。该会理事兼大会秘书鲁觉吾，及干事王湛，业于昨晚来杭，下榻新泰旅馆。据说，在京主席团陈立夫、褚民谊、张道藩，在沪主席团潘公展、及中央党部教育部各机关代表，均于今（四）日可到，又闻上海各大电影公司之著名导演，如郑正秋、孙瑜、费穆、应云卫、高梨痕、文逸民、陈铿然、徐欣夫，及著名影星如王人美、黎莉莉、陈燕燕、黎灼灼、林楚楚、梅熹、貂斑华、龚智华、韩兰根、黎铿、范雪朋、徐琴芳、顾兰君、顾梅君、胡萍、郑小秋、余光等，亦定于今晚结伴来杭，参加明日之大会，并表演各种游艺云。

中国教育电影协会第四届年会特刊（许绍棣题）

1935 年 5 月 5 日

第 3 张第 10 版

发刊辞　鲁觉吾

中国教育电影协会于民国二十一年七月间成立，已举行年会三次，集会地点第一二届均在南京，第三次则在上海，今第四届年会亦遵照上届大会之决议，在此文物灿烂之杭州市开幕矣，不可不为中国教育电影前途庆！

中国教育电影协会过去三年之会务，均秉承中央意旨办理，并得教育机关之协助，国内各专家及本会全体会员亦随时予以指导维护。现在会务虽未臻充分发展地步，然已引起国人对于教育电影事业之兴趣，并拥有分布于国内外三十三个区域之热心会员六百余人，此则差堪自慰者。

今四届年会序幕已启，济济多士，聚首一堂，作更新之研讨，此后本

会工作，益有所遵循，用特刊发专页，将大会任务，公诸社会，冀以引起热心教电人士对于年会之注意，并希作进一步之指教。

一年来之会务

本年度会务进行状况，已印有专册，兹择要略述如下：

（一）在京市推行教育电影：本年一月间呈准行政院暨教育部及商得南京市政府之同意，在京推行教育电影，将各类教育影片委托京市各电影院于放映普通影片时，随同放映，并随票代征附加教育电影费，计五角票以上者附加二分，五角票以下者附加一分，两月来观众已达二十余万人，现象颇佳。

（二）巡回映放国联教育影片：该项影片经加制中文字幕后，历在南京、上海、汉口、武昌、天津、厦门等地各级学校及社会教育机关映演。

（三）刊行中国电影年鉴：本会为宣扬我国电影文化计，爰刊行中国电影年鉴，并聘请陈立夫、潘公展、王平陵、厉家祥、李景泌、戴策、庐莳白等组织编纂委员会着手进行，历时八□月始克□事。内容丰富，总计二百万言，精装一巨册，每册售洋三元五角，由南京太平路正中书局发行。

（四）摄制教育影片：摄制教育影片工作，因本会设备未周，不能独立举办，爰与中央电影摄影场及金陵大学两处合作，现中央摄影场代制者有：（一）农村影片；（二）首都纪念革命之雄迹；（三）中山陵墓及阵亡将士纪念塔等。金陵大学方面合作者有：（一）蚕；（二）农村建设影片。

（五）优良国产片竞赛：上年五月间举行之第二次优良国产影片竞赛，评选结果：有声片第一《姊妹花》，无声片第一《人生》，得名誉奖者：（一）黑心符（二）欢喜冤家（三）女人。

（六）参加国际教电会议：第一届国际教育电影会议于上年四月间在意京罗马开幕，派代表参与者计有四十国。本会方面请由驻意公使馆秘书朱英代表出席与议，本会选我代表朱英为副会长，并决议要案十四件，就中（一）电影之国际任务；（二）运动影片国际比赛两案，已由国联电影协会通知到会请予赞助，本会已予同意并协助进行。

（七）组织电影教学团体：国联教育电影协会力谋利用教育电影作教学

辅助之工具，委托本会征求各级学校教员组织中国方面电影教学团体，名为"教育电影先锋"，经本会分函各省市征询后，有大学十校，中学十三校，小学二十二校，共计教员二零二人参加，分布区域达十四省市，不日即可正式成立。

（八）参加农村电影国际竞赛：国联教育电影协会，接受比国农村生活改进委员会之请求，于一九三五年比京国际博览会中举办农村电影国际竞赛会，函请本会选送是项影片参加；本会以此举行对于我国农村复兴工作，颇有足资参考者，爰呈请中央指导摄制农村建设方面影片二部送往参加，并分请各关系机关予以协助，现在进行中。

（九）会议：（一）第三届年会决议案二十件，大多数已分别执行；（二）理事会已举行二次，决议案共十九件；（三）常务理事会议共举行七次，决议案三十七件。

（十）经费：本年度本会经费，因加制国联教育影片中文字幕，及刊行中国电影年鉴等支出较多，致颇感困难；关于详细收支，另见附表。兹不赘述。

筹委会职员

主任筹备委员：黄绍竑。

筹备委员：黄华表、许绍棣、项定荣、周象贤、罗霞天、潘公展、戴策、傅岩、陈剑脩、郑晓沧、罗刚、郭任远、庄泽宣、郭有守、鲁觉吾、胡健中、张冲、金擎宇、邵醉翁、周剑云、应云卫。

招待组：（主任）周象贤、（副主任）罗霞天、潘公展、戴策、傅岩、陈成仁；

干事：曾观光、姚昌恒、祝志学、吴文澜、朱载扬、朱培承、钟伯庸、沈云章。

提案组：（主任）陈剑脩、（副主任）郑晓沧、罗刚、郭任远、庄泽宣。

总务组：（主任）郭有守、（副主任）鲁觉吾、胡健中；

干事：王湛。

游艺组：（主任）张冲、（副主任）金擎宇、邵醉翁、周剑云、应云卫。

年会日程

五月五日

上午九时至十二时　开会式　会务报告　演说

下午二时至五时　宣读论文　讨论提案

下午九时半至十二时　举行游艺

五月六日

参观杭市教育文化机关游览名胜

大会职员

主席团：黄绍竑、陈立夫、褚民谊、张道藩、潘公展、许绍棣、周象贤。

秘书：鲁觉吾、王平陵。

司仪：余仲英。

监票：彭百川、孙德中、洪深、杨敏时、王平陵、鲁觉吾。

开票：吴漱予、高天楼、吴佑人、刘祖基、祝志学、庐莳白、赵云丰、周声洪、张彭年、蔡炳贤、苏芹荪、潘公美。

记录：孙履馨、陈敬中、刘子润。

杭州分会代表：罗霞天。

上海分会代表：郑正秋。

提案一览

（一）增设本会推行组及教课组案（褚民谊、戴策）

（二）筹备刊行《教育电影杂志》案（范德盛）

（三）再请本会建议中央电影行政机关，选择国产影片中有教育旨趣者，尽量编制十六公厘影片以谋推广电影教育案（彭百川、赵鸿谦、刘之常）

（四）由本会建议中央摄影场提前摄制教育影片案（彭百川、赵鸿谦、刘之常）

（五）请本会呈请教育部通令各省市教育厅局摄制乡土影片案（彭百川、赵鸿谦、刘之常）

（六）本会应设立教育影片流通所便利各地租借案（彭百川、赵鸿谦、刘之常）

（七）拟请本会下届年会举行国产教育影片展览会案（彭百川、赵鸿谦、刘之常）

（八）请本会厘定奖励私人摄制教育影片及制造电影机件案（彭百川、赵鸿谦、刘之常）

（九）呈请中央咨行政院转饬各庚款机关指拨专款由会摄制暨购买各类教育影片，以利推行教育电影案（郭有守、厉家祥、吴研因、李景泌）

（十）呈请中央规定，凡一影片经检查核准时应视其内容如何分为限于成年观览与大众观览两种，分别发给不同之执照，凡未满十六岁之青年不得观览成年观览之影片（郭有守、厉家祥、陈剑脩、吴研因、李景泌）

（十一）呈请中央通令全国凡六岁以下儿童，不得进任何电影院（郭有守、厉家祥、陈剑脩、吴研因、李景泌）

（十二）呈请中央通令全国各电影院每月至少以三分之一时间映放国产影片，每映一长片必须附带映放一本文化教育影片案（郭有守、厉家祥、陈剑脩、吴研因、李景泌）

（十三）儿童教育电影之倡导与设施案（林紫贵）

（十四）呈请教育部实施儿童电影教育案（徐公美）

（十五）请摄制征集工厂制造情形影片以灌输一般工业常识而资提倡案（朱宝筠）

（十六）各影片公司导演及男女主角如艺术高尚有特别成绩者由政府分别嘉奖案（徐莘园）

（十七）建议中央宣传委员会扩大新闻电影摄映工作以期开化人心案（张篷舟）

（十八）建筑本会总会会所案（总会总务组）

（十九）请大会规定下届年会地点案（总会总务组）

（二十）奖励德艺兼优之电影演员案（李君盘、高梨痕、汤杰）

（二十一）奖励各制片公司摄制教育影片案（李君盘、高梨痕、汤杰）

（二十二）我国应举行国际教育电影展览会案（陆铭之）

年会论文题目

视觉听觉与电影艺术的欣赏　陈剑翛

我国之教育电影运动　郭有守

当于教育电影作进一步的推行　郑正秋

由「电影国策」说到「电影统制」的必要　徐公美

提倡国产影片之严重问题　庐莳白

电影教育之趋势　陈友松

视觉教育　范德盛

小型电影与移动放映队　金擎宇

公宴程序

午宴　浙江省教育厅　杭州市政府

地点：太和园

晚宴　浙江省政府　浙江省党部

地点：聚丰园

游艺节目

京剧　《梅陇镇》　郑小秋　顾兰君

　　　《四郎探母》　范雪朋　徐琴芳

滑稽表演　韩兰根

唱歌　黎铿　王人美　陈燕燕

跳舞　黎莉莉　陈燕燕　梅琳　貂斑华　胡萍

谐谈　金擎宇

话剧　《一个女人一条狗》　胡萍　潘菊农

教育电影　江苏省立镇江民教馆教育电影巡回施教团

会员参观游艺须知

本会举行游艺，除已发柬邀请各界参观外，兹为便利会员偕同亲友参观起见，用订须知五点如下：

一、凡本会会员得偕同亲友来回参观游艺，但不得超过二人。

二、会员亲友入场时，须由会员本人亲自领导。

三、以会员证为入场证，入场时须将会员证交与收证人。

四、来会参观者须遵守会场秩序。

五、六岁以下儿童恕不招待。

大会秩序

一、开会

二、主席团就位

三、团体肃立

四、向国旗党旗暨总理遗像行三鞠躬礼

五、主席恭读总理遗嘱

六、主席致词

七、总会工作报告

八、各分会工作报告

九、中央党部代表致词

十、教育部代表致词

十一、内政部代表致词

十二、演说

十三、宣读论文

十四、讨论提案

十五、宣布第四届理事监会

十六、摄影

十七、散会

电影里的群众

1935年5月7日

第3张第10版

沙发版

杜蘅之

 向来电影只是歌颂英雄美人的东西,全片重心在于一二主角,所有力

写几皆集于主角身上,其他人物是和布景一样,很草率地溜过观众视线,决不留些残像。范朋克卓别麟格雷嘉宝阮玲玉胡蝶所主演的片子,就只有范朋克卓别麟格雷嘉宝阮玲玉胡蝶,所有其他人物的努力全在于增加主角的成功一点。这种个性描写的手法乃是十九世纪自然主义时代毫不希奇的产物,即在戏剧和小说亦然,所以娜拉罗亭阿Q便成了典型人物。但是二十世纪开始,社会思潮一变,个人本位进为社会本位,在文艺上已不注重于英雄的雄伟人格和光荣事业的追念,而在大众的集体性格的描写。苏俄新兴文艺便是努力向着集体性格去做,欧美文坛以及中国新文艺界也有这种倾向。电影因有声光和摄影技巧的便利,较之小说戏剧更易描写集体性格,所以美俄法各国都有这种新的尝试。尤其是苏俄,许多赞美劳动生活和五年计划的影片,只将大群工人和农民的团体行动和团体意识一幕一幕地呈现于观众眼前,没有英雄,没有明星,每人都担负了几分之一的艺术使命。美国的《自由万岁》《倾国倾城》,法国的《放假》,也有群众的大场面,可说是资本主义国家电影的新作风。

我们知道,群众镜头在电影上是种新的尝试,各国都没有十分的把握,或说苏俄的电影对于描写个性的成功,到底还差得远!不过这是整个文艺园地的新动向,我们不能奢望电影里的群众镜头能够十分满意,当小说戏剧以至于诗都还未脱个性描写的基础的时候,落后的中国影坛对于已经陈腐了的「金钱不能束缚爱情」的题材,尚且不能满意的运用,更何谈集团性格的表现?《大路》《逃亡》《红羊豪侠传》间有一二群众镜头,但是一经分析,只有群众行动,而无群众意识。换句话说,一大群人各个仍旧保持自己的表情,没有一致的兴奋和气魄。《大路》工人为了生活逼迫,为了民族危急,在那炮火威胁之下,仍旧坚持地工作着;《逃亡》的难民从那暴敌铁蹄下逃出,该是如何悲痛愤慨;太平天国首义之时,人人抱定反抗满清的决心,幻想着那造反的情景,当然兴奋已极。但是,若将他们一个一个分开来看,只须半身镜头已经够叫你沮丧了,原来他们非常松懈,似乎还带着许多游戏态度。我可以说,这种失败乃是由于导演者没有精密剖示群众和群众心理,若凭着个人性格的体验去摄制群众镜头当然是丢曲

了；演员也都憧憬着「明星」的成功，处处显示特异的表情和动作，当然就破坏了集体性格所要求的统一意识了。在这散沙般的老大古国，需求团结，希冀统一，我们要建立为民族国家牺牲奋斗的大我的人生态度，我们要消除为自己谋特殊地位的英雄欲，让电影以「集团性格」来显示这个目标吧！

电影论

1935年6月19日

第3张第10版

杜蘅之

　　自从国内十教授发表中国本位文化宣言以后，全国的文化界似已有一新的认识，大家正在努力架设中国本位的文化。电影既是一种新兴艺术，一种教育工具，当然也是文化之一部门。若由获取万千观众和吸收巨额投资两点看来，它又是一种最有权威的文化。但是，我们的电影界十年来都是商品，奢侈品，附属品，未能充分表演文化精神也是当然的事。直至最近，影坛才有朝气和光芒，庞大的社会作用和高尚的文化价值都已渐渐地孕育着。我们还可看见，文坛和艺坛都已深切的注意着这个新兴艺术了；予以文学的灌溉和艺术的培养。教育家已经正式证明电影在教育上的功用，已经不是纯粹供给低级趣味的娱乐品了。

　　可是，我们能将新的文化部门分析一下，却是顶呱呱的舶来品，没有中国，没有中国大众所期望的民族文化的成分。导演者尽模仿刘别谦西席地密耳格雷斐斯，演员方面更有所谓中国拜里摩亚，中国雷门诺伐罗，中国格雷嘉宝，东方梅蕙丝等等，不但人士如此，动作语调表情也都是「外国风」，每每会使观众觉得他们不是中国社会里的人物。看，美国有对劳莱哈台，一胖一瘦，滑稽有趣，中国便有韩兰根刘继群刻意地在模仿着，产生《酒色财气》和《无愁君子》这些恶劣的仿制品了。劳莱哈台已经没落了，韩兰根刘继群便是没落的没落了。

再从作风上说，苏俄影片侵入中国市场以后，大家觉得农村和工厂的生活暴露能给人以新的感觉，于是「苏俄镜头」在中国便风行一时，《三个摩登女性》《狂流》《盐潮》《到西北去》等片层出不穷，但是农妇画眉抹胭脂，农夫工人都有一九三四年式的西发，便也成了这些片子的特色。后来，歌舞上了银幕，能够号召大众，《坐花醉月》《普天同庆》《锦绣天》《四十二号街》都曾卖过大钱，于是中国便有《人间仙子》《健美运动》，找了大群的羸弱的少女，扮着好莱坞舞女的装束，但是那瘦得可怜的大腿却使人失望了。总之，中国电影作家以及电影企业家，不能观察中国的文化动向，不能抓着中国大众的心理，只睁开大眼往欧美瞧，人家怎样，我亦怎样，但是人家是碧眼黄发的白色人种，人家是白热化的资本主义国家，咱们都是黄帝子孙，次殖民地，文化的环境不一，程度不一，需要不一，难道人家的电影也就是咱们的电影吗？

不错，上海的外国片比中国影片更为人欢迎，从放演的影片数目上说，也比中国影片多。这似乎说外国片子照样能够满足我们，中国影片可不必有，中国本位的影片更是添足了。但是，我的解释，外国影片在技巧上胜过我们，这是一大原因，次则上海市民都深受了洋化的教育和洋风熏陶，所以爱看而且能看外国影片。我要告诉大家，上海不能代表整个中国，上海人固然爱看外国影片，普遍的中国大众却不是这样。充实了新希望等待着新血输的中国影坛正该抓着时代大轮，在中国本位文化建设运动中，能有齐一的步调和惊人的成功。

电影广告不得夸张秽亵

1935年6月24日

第2张第8版

市令饬各影院遵照

市府以迩来电影广告，对本片事实，每多夸张之谈，及秽亵之句，殊有碍电影审查规则，故特令饬本市各电影院，嗣后开映影戏，应将广告式

样词句，连同本事说明执照，送府审核，以便纠正云。

电影与群众

1935年6月25日

第3张第10版

杜蘅之

　　电影与群众几乎成了一个观念，电影抓不着群众，就要赔本，换了影评人的口气，「这张片子是失败的」；群众不看电影似乎也是一大缺陷，尤其在那黄金国度和劳农联邦每星期看一次电影与其说是权力，毋宁说是义务。咱们中国大众穷得没有饭吃，但是无论那个小小城市只要有电影院，总是天天客满，我敢断言。况且咱们农村破产，都市恐慌，老婆被人诱奸了，东北失地尚未收复，一股股惹气的事，若不借着银幕散散闷，真也不得了！所以咱们大众更其需要电影，只要价格低廉些，内容显明些就好了。

　　但是，在这资本主义社会里面，电影与群众之间，却有另外一番微妙的关系。影商以及百分九十九的编剧人导演人都在透视观众的低级趣味所在，而想尽种种方法去迎合这种心理，赚得大钱。于是「模特儿」「曲线美」「香艳肉感」「神秘机关」「离奇盗案」「人兽恶斗」便是我们时常看到的电影广告了。当然啦，如果能巧妙地迎合群众的心理，群众是触动了，兴奋了。记得杭州开演《健美的女性》的时候，广告上充满了「女子生殖器的解剖」「月经的生理」等等富于性的暗示的字句，所以把那影戏院挤得水泄不通，甚至关上铁门。当然，这种事实便使电影企业者愈加努力产生这些低级趣味的片子了。只要看看杭州过去开演的影片种类，就可明了这种动向。盛行兽片的时候，《龙虎斗》《人猿泰山》《泰山情侣》《非洲小人国》挤在一起。后来性感的歌舞片应运而生，《锦绣天》《坐花醉月》《普天同庆》便接连地卖满座。不久因为《姊妹花》的缘故，大家受着情节曲折的长片，当然《再生花》《空谷兰》又轰动了。这些影片没有什么意识，技巧也很平平，至多使观众冲动一下，大笑几声，或者莫名其妙地流几滴泪，

并无深刻的印象,更谈不到种种的作用,只是一种浪费。

在美国资产阶级还保有大量的剩余价值的今日,这些影片也许对于他们是需要的,因为他们需要刺激,兴味和快感,惟有咱们中国大家的购买力太低落了,我们希望以最低的代价,买得高尚的艺术生活和教育的机会,这些低级趣味的影片实在等于穷人抽鸦片烟。

所以,我觉得,人性是向下的,现中国的群众需要提倡生产教育和鼓励民族意识的影片,但是他们不会设法满足这种需要,因为人性是向下的。影商们得眼里又只有钱,也许压根儿没有想到电影还有教育的作用哩!至于编剧人和导演人虽然不乏明达者流,很想多多产生有意义的作品,又因制片权握在资本家手里,奈何他不得。我们惟有希望握有统制文化的政府和站在影圈之外又在群众前面的执笔者流,共同发起电影改造运动,将电影从金钱的奴隶者的地位救了出来,赋予独立的人格和教育的作用。

盖棺今论定　闲话郑正秋（上）
1935 年 7 月 18 日
第 2 张第 6 版
社会新闻版

具爱国热忱鼓吹革命言论　借新剧评演提倡排满思潮
明星公司　一得一失

胡蝶初进明星公司,是林雪怀介绍的,而其能得享盛誉至有今日者,则全由郑正秋一手造成。这话,我想在胡蝶是无论如何不能否认的。然而,当胡蝶漫游欧陆,载誉归来之时,不料郑氏竟溘然长逝了。但轮船码头上的热烈的欢迎,以及明星公司的茶会,郑氏毕竟还能扶病参加,其佐胡蝶之成功,真可谓:「鞠躬尽瘁」,然在此数日之中,为明星公司前途着想:周胡的归国换得了一点无俾于实际的虚荣,而一方面却失掉了这样一个开创的功臣,在这一得一失中间,所得恐不偿所失呢!因为郑正秋导演技能和胡蝶的表演艺术,与夫张恨水的说部正是三位一体的东西,今三者已缺

其一，不但明星公司要蒙极大的损失，即胡蝶的银幕灵魂也许将从此丧失了。兹将郑氏一生经历拉杂写来，藉供一般蝶迷及关心明星公司者之参阅。

少年生活　放诞不羁

郑正秋，潮州人，其父为五十年前上海之大土商（其时鸦片完全公卖故土贩亦列为正式商人）。拥资甚富。那时南市的赫赫有名的陈协记土行，就是郑父的发祥之地。正秋的幼年时代，读书并不用功，然天资则非常聪慧。及长，以一公子哥儿的身份，浪迹于歌台舞榭之间，宴饮漫游，几无虚夕，故体质素弱。父故后，家境已不如昔，等到了正秋自己手里，他又不善经营，以至亏累巨万，终于关门了事。但这时候他已知道了经济的窘困，和过去的错误，于是杜门谢客，闭户读书了。并且积极地改造了他的生活，思想以及所患的种种不良恶习。如是凡历三载，旋入《民言报》担任剧评笔政。《民言报》是当时上海的革命机关，这时候他加入了中华革命党，同盟会。后来的《民权报》，《中华日报》，也都与他有关系。所担任的事情也仍旧是写剧评。那时的写剧评是有用意的：因为正秋最初嗜好京剧，虽不是内行，却很懂得。但京剧的剧本，大都鼓吹君主主义。正秋作评，即欲纠正此点。且每选含有民族主义的剧本，为之宣扬，故虽名为评剧，实际上是间接的排满。这一个时期，也就是他真正的做人的开始。

编《恶家庭》　创笑舞台

辛亥后，他赋闲家居，到民国三年有美人来沪摄一名《难夫难妻》的中国影片，正秋亦参与其事，并和张石川二人代为物色一般青年学生以充演员。不料《难夫难妻》拍至中途，底片忽然告罄，那时候在中国，是无从购买的，非要从美国直接运来不可。于是，这班自各地招致而来的演员也跟着失业了。演员既因公司底片告罄而停止进行，照理这责任应由公司担负，但公司置之不理，且连生活费都不肯发给。有许多自外埠赶来的青年，都放声痛哭，说是将要作流落异乡的孤鬼了。在此种环境之下，郑氏急中生智，当编一《恶家庭》剧本，导演这班电影演员在九亩地新舞台出演。他自己担任了主角，票价分一元，二元，三元三种，连演三天，除开销过，居然还余六百多元。《恶家庭》——这是郑正秋开始舞台生活的处女

作。从此，他就把这班电影演员做了新剧团的基本团员。

《恶家庭》本来还可以在新舞台续演下去的，因为二次革命在南市起义而辍演。于是就由郑氏集资在汕头路创设笑舞台，这是中国第一个因表演话剧而特建的舞台。

电影刊物

1935年10月23日

第3张第10版

沙发版

杜蘅之

今日的出版界患贫血症，患不景气，患不着边际的空虚，崭新的文学书法律书减售一折二折，每年有春夏秋冬四季大廉价，加上开业几周的特别廉价，廉价成了常规，不廉价反而成了例外。几百页的厚书是减少了，市上充斥了那些谈些皮毛的常识丛书，一块钱可以买十本。这一切的怪现象当然是没落期的资本主义经济社会的通病，不过出版界的这些现象只使我们号称文乞文丐之流的最深切地觉得罢了。但是，说也奇怪，电影刊物却像雨后春笋般地独能超出出版界不景气的氛围放一支光芒，那种欣欣向荣的模样，使爱好电影的人们兴奋极了，认为这是电影事业的佳征。

无论走进那一家新书店，满目都是「影」字，什么联华明星电通电声现象，举不胜举，就是普通画报如文华良友大众中华时代等，翻开一看，关于电影的有三分之一以上。最令人惊奇的，要想买上月的月刊或是上周的周刊，店伙可以很得意地回答你「卖完了」，大家对于这些刊物的消化量，于此可以想见！从量的方面来看，在买和卖二方面都有很好的成绩；若从质的方面来看便失望了。

要想从这些刊物找些材料，充实咱们的电影知识的理论基础，或是找些关于电影技术的图画以及各国代表作的图照，无疑地一点也没有。间或有一二种刊物登载了一些如何化妆剪接分幕等等所谓电影概论型的文字，

便使大家奉为研究影艺的至宝了。一般地说，目前最流行的电影刊物一定不出三个范围："肉感，捧马，浅薄"。所谓肉感当然也是西人所谓性感，尽将女明星的胸脯肥臀大腿来号召，时装啦，浴装啦，舞装啦，不是将动人的肉直接呈露出来，便是将曲线美用纱一般地薄衫短裤间接地诱惑人的心魂。说起捧马更是鲜明，明星说明星好，联华替联华吹，还算是商业广告性质，不见怎样下流。惟有那些专门拍某位女明星的屁股，或是专揭某导演某编剧的隐私，什么偕某女演员在某大旅社开几号房间啦，某老板强吻某明星啦，某某布设诱奸啦，真是不值一文。显然地，上海各小报的捧马风气已经搬进电影刊物的园地。浅薄，更不用说，明星的照片和各种影片的图照成打地登载着，不问有无艺术价值，或退一步，有无宣传效果，凑满篇幅就好，所以产生许多专替女明星拍小照的摄影家，也产生了照相明星，都是妙不可言。

不管肉感也好，捧马也好，浅薄也好，总而言之都是下流，都是挂羊头卖狗肉，都是投机分子想从这一新生意经捞一笔钱。也许这是电影从业员被裁汰后的一种「退而可守」的混饭之道，正像一位失意军人可以招集旧部去做某某自卫军总司令，一位下台政客可以联络向调去做某省某市的大汉奸，都是一样的，一样的是应该打倒。

1936 年

电影批评的再建
1936 年 5 月 7 日
第 3 张第 10 版
沙发版
殷作桢

近数年来中国电影的进步，不能不归功于电影批评的兴起，电影批评应有它的一份功劳，未可一笔抹杀，但是中国电影的进步，若严格的检视

一下，却只是由武侠神怪片进为恋爱和所谓意识尖端的拖尾巴的片子，而技巧上的进步实很有限。

这是为了什么呢？显然是电影批评之反响的结果。因为过去的电影批评仅在脚本内容意识的检讨，能着重于电影技巧之指点的，实在绝无仅有。会动动笔杆而又自以为思想进步的所谓作家，眼见得电影批评的盛兴，写影评倒是捞稿费的门路，出了电影院回到亭子间，便提起笔来写批评——先将电影院里带回来的说明书照抄一番，而后堂而皇之的说意识怎样进步或如何反动而缺乏社会的意义，即或内容还可以，只可惜不曾指明出路——即是说要拖一条革命去或参加义勇军去的尾巴。这样来了一套以后就此搁笔，又觉得太不像电影批评，末了只好加上——演员表演过火或者不够，布景华丽或单调，导演手法高明或欠灵等等，于是一篇电影批评完成，送出去，注销来，稿费到手，也有月领影片公司津贴若干，奉命执笔的。

这种所谓进步的意识影评家很多，尘无这位先生就是其中显著的一个，他得意忘形，自以为是影评前辈，实在有点叫人肉麻；在小报上摆架子写文章，口口声声说要培养提拔新的影评人才，好像自己是可以告老了。若是自量的人，那是大可不必的。

过去的电影批评之所以犯了这样严重的错误，每篇文字都成为固定的公式，而影响到影片的类型化——一律拖上一条尾巴，只图意识上的发展（这发展也不是正确的），而忽略了电影的技巧，那完全是由于过去影评人的缺乏电影智识而被决定的。不具有电影制作各部门的技巧上的智识，不彻底明了电影之特质的所在，写出来的电影批评，除了尽量在内容的意识上做文章以外，自然不会有使人满意的地方。

过去的电影批评，晨报的「每日电影」是尽了相当的作用，它所刊载的影评自要比尘无之类的影评完满些，这是因为它的执笔者如洪深等具有完备的电影智识与经验，都曾自己导演过片子。初期的「每日电影」确是生气勃勃，后期的「每日电影」便渐渐消沉了下去，很少有健全的影评出现；而现在，这仅有的电影刊物也完了。至于其他坊间所有的各色各样的电影画刊，都是不值一瞥的，除了刊登所谓女明星的大腿和她们的艳史以

外，是什么也没有。龌龊不堪，只可作有闲阶级的都市生活者的消遣，对中国电影的推进是毫无裨益的。

在这种情形之下，为要推动中国电影之不断的前进，（电影是教育民众组织民众、民族解放斗争的最好工具。）我们需要电影批评的再建，再建的电影批评，不能专在意识方面发展，但我们也并不忽略了脚本的意识，除了意识的批评以外，还要有技巧的批评。二者不可有所偏颇。意识不过是电影的骨干，这骨干需要艺术的技巧将它衬托出来，才会深入观众的脑海，才会感动观众。不然，勉强地在结局处拖上一条革命去投义勇军去的尾巴，这意识就变成了标语口号，绝对不能感动观众而使他们接受这个意识的熏陶。

我们知道，任何一件艺术作品，必有它的中心思想，而后那件艺术作品才能存在。思想是艺术作品的骨骼，这骨骼需要披上一件艺术的外衣，才会亲近它的读者或观者，使他们不自觉地感受它所传染的精神和情绪，完成艺术作品的终极作用。若是没有这件艺术外衣，仅有几条骨骼，那艺术作品就等于骷髅，不但不能感动人，而且使人见而生畏，它的终极效果恰巧是相反。

对于艺术之一分野的电影，也是一样，毫无例外。（明日续完）

电影批评的再建（续）

1936年5月8日

第3张第10版

沙发版

殷作桢

目前中国电影的意识，无论如何不能脱离「民族」二字，这已是天经地义，不容否定。一切都要为了民族的解放斗争，而趋向民族复兴的终极目的。有了中心思想或主旨，再去采取各种题材，运用圆熟的技巧，将它艺术地表现出来，这才是成功的艺术电影。脚本的主旨决非直觉的叙述所能表达出来，一定要用一件艺术的事实来描写它，随便举一个例子说吧，

某人热恋某女,女的却对他无意,任凭你说千万次他怎样怎样爱她,她怎样怎样不喜欢他,都没有用,必须用这样一件事实来表现——某人今天又去看他的女友了,刚到她家的门口,她正匆忙地跑了出来,在匆忙中她的一只羊毛手套掉落在地上,他赶紧俯身下去拾了起来,恭敬地用双手捧给她。她很不高兴地接了过来,在鼻子里哼了一声,随又丢了手套不要,管自很快的去了。只需这一段的描写,就够充份表现出男的怎样爱女的,女的却怎样不爱他。

所以思想需要题材来表现,题材不同随着技巧的各异,怎样的题材需要怎样的技巧,技巧是要适应题材的。譬如描写民族解放斗争的题材,就需要动的力学的技巧,需要急促的节拍和快的速度,每个画面都要紧张。无论是脚本的分幕,导演的手法,演员的演技,摄影机的角度,场面的连续,置景灯光等等的配布,都得集中在这题材上面而辅助地创造一种和剧情调和的氛围,来推动剧情的展开。

意识与技巧即内容与形式,是互相为用的,不能偏重一项而忽略其他。

我们若不愿电影批评就此衰颓下去,准备再建电影批评,那末今后的电影批评家就得从这个基准出发,从事电影批评的写作,从电影的内容(意识,情节)与技巧(分幕,导演,演技,摄影,置景,光线,剪接等)上指明片子的成功,成功在什么地方;失败,失败在什么地方。一一予以详细的说明,给电影制作家以指示,作为此片制作时的准绳。

这样,电影批评家不仅是批评的,同时也是创造的。他应该是电影制作家——从事电影制作的各部门的艺术家如编剧,导演,摄影师,剪接者,服装匠等等——的教师。他应该充实自己,具备电影各部门的智识,准备做一位健全的教师,担负起教育电影从业员的责任,使得这具有宣传教育组织斗争之巨大机能的电影,在中国突飞猛进。(完)

关于杭州影坛

1936年9月12日

第3张第10版

沙发版

杜蘅之

　　近来有人觉得杭州的剧坛太沉闷，而有种种打破沉闷的呼声，这是可喜的现象，杭州的影坛也是一样的沉闷，让我们也来喊出几句要说的话罢。

　　杭州的电影院好几年来都是保持二大对立的形式，自联华戏院起而代西湖大礼堂之后，这种形式虽未变更，却另有一种蓬勃新鲜的气象。曾几何时，杭州影坛又呈现凋零的景色了。大家尽把演过的旧片子拿来重演。说句杭州话这是「炒冷饭头儿」，影院老板只图价廉，却把观众的胃口弄糟了。咱们这联华大戏院，尤其聪明，竟采取买一送一的办法，每场连演两片，固使一班贪而无厌的人们能够满意，但是吃多了嚼不烂，将观众欣赏影片的兴趣大为减低。固然在美国这种每场连映两片的情形是很普遍的，使兴味不同的观众可以多一些选择的机会，却和联华的不一样。在联华连映的两片，大多是陈腐不堪的东西，两片的租金抵不过一部新片，戏院方面原是「偷巧」的花样啊。此外，又有赠送礼品以广招徕的办法，什么花露水啦，小镜子啦，爽身粉啦，不胜枚举，这又充分证明戏院方面不能就影片本身加以改进而尽采用低劣的吸引顾客方法的可鄙。

　　杭州影坛之如此沉闷，当然不是先天的，论其致此之由：第一，杭州的两个电影院，一在新市场，一在城站，各有其一定区域的观众，无须竞争，所以大家都不求什么进步了。第二，在一般都市的性质讲来，杭州是最富于古典风味的一个。对于新的文化之接受力也比较的迟钝，当然对于电影这一新的艺术也不能像上海小市民那样疯狂似的去欣赏。换句话说，杭州的影迷太少了，影迷既少，电影的质和量便都不能提高起来。第三，戏院方面选片的眼光太差，往往不去采办同等价格的更优美的片子，同时又没有捷足先登去抢得新片早临的本领。纵然有一二次把上等新片弄来，却不再在宣传方法上求改进，终使这些片子仍不能吸引大量的观众，这种种都是戏院方面应该深深地自省的。

　　今后我们应该怎样来打开这沉闷呢？若想以种种理论来博得戏院方面

的同情，那是空想。我们惟有希望有第三个影戏场所出现，出现于城站与新市场之间的交通便利之地，这样可以引起各戏院间的剧烈的竞争，使各戏院各以改进本身为竞争的方法，直接也就打开杭州影坛的沉闷了。影坛的空气既然活泼起来，一般小市民对于电影的兴趣也会逐渐浓厚起来，当然影迷也会增多了。

以上的话似乎太商业化，但是我们应该知道，现在电影已成为一种商业，在商人的眼中，它和其他的商品没有两样，我们既然要改进这商品，怎好不说几句商业话呢？

外人在华摄影片　政院公布规程

1936年9月15日
第1张第4版
要闻版

摄制时应现先呈内部审查

（中央十四日南京电）外人在华摄制电影规程，业经内部修正，呈经行政院公布施行，兹志其要点如下：（一）凡外人在中国境内摄制电影片，悉依本规程办理。（二）摄制时，应先将电影剧本附具华文译本，声请内部审查，其摄新闻或风景片，无电影剧本者，应详开拟摄事项及程序，附具华文译本，声请内部审查。（三）经审查核准后，得向内部声请发给许可执照，并许依法领取外人游历内地护照。（四）外人摄制时，须有当地地方政府派员监督，必要时，得由内部会同中央电影检查会派员监督费用，均由声请人负担。（五）外人在华未领许可执照，擅自摄影片者，经发觉后，地方政府应即没收底片，并扣留机器，同时报告内部核办。（六）外人在华摄制影片时，如有下列情形之一者，当地地方政府应制止，并没收其已摄底片，呈内部核办：（甲）有损害中华民国尊严者。（乙）关于违反三民主义之表演。（丙）摄制不良风俗习态者。（丁）摄制迷信或怪异之事件。（戊）摄制国防上要塞堡垒地带等。（七）摄制后，应将全部底片在华冲印，经中

央审查核准后，方得出口。

电影进步与观众程度问题

1936年10月2日

第3张第10版

沙发版

何德明

最近在本刊常常看到讨论电影的文章，情形非常热闹，使人看了觉得电影的前途是可以乐观的。不过似乎讨论的目标是有一致的趋向，那就是都把推广电影的题材作为焦点的，对于影评问题好像不大令人注意，而尤其是对于电影观众问题，更少人接触到。

其实说起来，目前中国电影的所以叫人不满，这责任倒并不是应归电影从业员单方面去担负。我认为电影批评的尚未见发达当然是一个要因。而一班电影观众欣赏程度的低下，实在是一个很值得注意的问题。

目前中国电影的处处表示贫乏，这正如杜蘅之，董秋芳，朱元松诸先生所说，那是无可否认的。可是我们到底应该明白这种病态，除掉一部分是限于电影机械的未臻完善，所以结果影响电影的演出外，大部分的缺点，其中尤其是题材问题，倒并不是电影从业员存心如此，其原因实在有着种种现实上的阻碍（这问题且按下不谈），并且电影观众的程度是那样低下的，电影商为着「生意眼」，电影从业员又是受制于电影商，当然只好迎合一般的低级趣味，大量的制作统一模型的电影片了。

前些年刚有有声电影的时候，《雨过天青》《歌女红牡丹》等等，固然因为「有声」使一班人感到新奇有趣，实际上那种迎合一般小市民的低级趣味的题材，倒真是酿成那种踊跃观众的主因。隔了几年，明星公司采用了少许的革命题材，仍旧以一个罗曼斯来演出，其成绩居然出人意外，于是「生意眼」的竞争，各公司的趋势又同时换了方向，这样同一模型的电影片，又恐后争先的充溢市场，于是所谓有着"革命的尾巴"的影片，便

一直在发展。尽管公司摄片题名不同，而内容则一。而一班低级趣味的小市民对这倒并不感到浓厚兴味，只有一部分中小学生，似乎是时代付予的应尽义务，倒还是竞看这一类影片，这以后电影商又看穿了观众的心理，就又转变这方向而回到从前去了。

于是这时发展下来的结局，鸳鸯蝴蝶派的《啼笑姻缘》和《姊妹花》便走上红运，观众的踊跃也竟创成新纪录。于是为迎合观众的趣味，电影商又命令从业员朝这方向去努力了，所有当前许多值得而且必要抉择的现时题材，就这样被漠视了。

其间如联华公司的出品《天伦》《浪淘沙》，因为未能迎合观众的口味，结果到底是失败的。这结果不但使电影商感到听「影评人」的话上了大当，从业员在电影商的威势下，也不能不保持自己生活的安全，于是还是迎合观众的趣味罢。

但是观众的欣赏到底未见增加，看到《浪淘沙》那一类的哲学意味的影片，不要说又没有甚么趣味，老实说简直不大了解哩。于是都乘兴而去，败兴而返，但是这责任是该谁担负的呢？难道又是题材的问题？

所以要电影的进步，固然应该在纯电影艺术上着想，但是到底不能太流于理想，以至于妄想。当前中国影商固然还是以「生意眼」为前提，但是一班电影从业员到底都有了丰富的学识，并且很能洞穿眼前所需要的题材，可是观众的程度始终未能随同进步，也使从业员有点畏缩不前了。所以如何增进电影观众的程度这一问题，实在是在讨论中国电影题材时不能忽视的。

幻想与写实——评《女权》

1936 年 10 月 19 日

第 3 张第 10 版

沙发版

张家渡

有许多片子的主题，照它的立意来看，并不算坏，往往为了把角色的身份，以及事态的开展，没有仔细考虑，一张很可以「杰作」的片子，也弄得不可收拾。结果把作者要想发挥的主意完全不能在画片上显示出来，反而带给观众一个另外的印象。这印象是空虚，穷困，歪曲，幻想，《女权》这张片子是以"不涉幻象，处处写实"为号召的，可是结果仍旧逃不出一般片子的下场，处处写实变成处处幻想了哩！

　　女权的题材，是给作者「发掘」出来了的，不过仅仅发掘而不能紧紧地「抓住」，仍属徒然！像女权这样的题材，真可以成为「空前的巨构」，因为这个故事是描写一个女人，抱着服务社会，解放束缚的志愿，向人群搏战。像这样的主题，如果能够好自运用，这成功一定可以惊人的。但所以不能成功的理由可以作如下的评述：

　　第一，作者没有把角色的身份支配得当，如果把这个富有革命性的女子，不给她说明是一个女大学生，或者事态的进展比较合理些，但不给她说明是一个知识界的前进的女性，那有没有这样漂亮的口吻——解放女性的口吻可言了，因为这角色的不易支配得当，所以剧情一直不能逼真，甚至于非常不合情理！也许这是作者洪深先生意料不到的吧，想「处处写实」，因为这个「身份」不合关系，就变成了「处处幻想」，这真是个惨败！

　　为了说明不合身份的惨败，应该举出它的实例来的，这样的例，可以说全片都是，几个转变阶段的勉强，尤其明显。开场就给人一个错误的幻觉哩！一个在校很有抱负，富于革命性的女大学生，居然愿意受一个不明其底细的大商贾的物质援助，而自己不起来做个工读生来维持自己的学业，那末这种被描写着的「抱负」与「革命性」，不是「十分勉强」了嘛？后来竟由物质的援助而甘愿下嫁与这个大商贾，即使可以嫁给他，但嫁后一切的生活与意识，除了呻吟几下「无聊」之外，一点不表现一个女革命家的本色，也与主题要表现的意旨不合，以后是每况愈下，评不胜评了！

　　其次，作者要描写一个女人从事自立生活的困难，尤其是一个美貌的女人，在现社会是容易受人欺侮的情景。并非不是写实，如果全片都以受男性的掠夺为转变，这除了单调乏味之外，也与有革命性的女性对于环境

的处理得不太合情理。

至于全片几次很重要的出走的动机与结果，非但不能给人以明晰的印象，反而使观众愈想愈没有出路，觉得这个女大学生的举动可笑！这些都是作者要负责任的！

胡蝶在此片的表情，不无进步之处，赵丹的几个特写画面也还讨好，其余虽是群星荟萃，各人做的戏很少，其实也没有什么特长可说。胡蝶在第一次出走之后，面部的化妆就应慢慢儿清瘦下去，但在饥饿紧迫的时候，还是白白胖胖，似乎欠讲究化装！培英中学里的中学生，看来绝像小学生，举动谈吐也还是小学生。此片场面的简单，也是使剧情松懈的原因之一。

女权的失败是应该的！主题是有的，不过这个主题是有头无尾的，而且又没有充实的内容和手法。要知道想做大事业的心思，可以说人人都会有的，为了自己没有丰富的「力」，就会成了「梦呓」，成了「疯子想做皇帝」，女权的缺乏内容，是患贫血症，也可以说是没有「力」的表现，所以是一张空虚的、幻象的片子，谈不到「处处写实」的。

电影初次在中国开映

1936 年 12 月 31 日

第 3 张第 11 版

小筑版

三含

电影，现在看来是一件极平常的东西，谁都不觉得神气了，但是当初次在中国开映的时候，人们是怎样的把它看得神奇。电影初次在中国开映，早在五十年前，地点在上海六马路的格致书院。

当光绪十一年（1885 年——李注。1896 年申报上出现上海徐园「又一村」放映西洋影片的广告，被认为是中国第一次放映影片。）的时候，有一位回国来的留学生颜永京从国外带着些影片回来，这颜永京在当时是被称为格致的学者。格致书院也是他组织的，那时颜永京自然把影片看得非常

宝贵，至多不过是给他的友好观光一下，那里肯公开开映，一赏众人眼福。一直到光绪十一年十一月，因为山东水灾，各地踊跃募赈，那时颜永京才把从国外带回来的片子在格致书院公开开映。第一次开映的是一些外国风景和建筑物等零星断片，第二次开映的是波斯故事，那时的电影当然不能和现在的电影一样完备，可是在当时的人看来，也就够神奇了。

格致书院开映电影，目的是在赈灾，所以也像现在戏馆里一样要买票，票价每人五角，这个与现在影戏院里的头等票差不多，然而在那时可真是很贵很贵了吧。

1937年

新运总会函各地分会

1937年1月24日

第2张第8版

社会新闻版

影戏院加映党国旗及总理遗像国府主席像片

并奏播党歌使观众起立致敬

（南京通讯）首都新生活运动促进会，昨奉新运总会函，以电影影响社会教育手段至深且巨，各影戏院每于开幕或闭幕时，有播奏外国国歌或其他不正当歌曲，以国家教育立场言，殊失利用机会，为培植人民爱国热情起见，此后各影戏院于开闭幕时可酌量当日映片情形，加映党国旗，总理遗像，国府主席像片等。同时并奏播国歌或党歌，使观众一律起立致敬。该会特函社会局通饬本市各影戏院遵照实行，闻新运总会已函各地新运会同时办理。（一、二二）

电影制片业工会　招待京党政报界

1937年6月18日

第 1 张第 3 版
要闻版

讨论统一国语影片问题
陈立夫邵力子相继致词

（中央十七日南京电）电影制片业公会，十七日午十二时在京明湖春招待党政电影新闻各界人士，到中宣部长邵力子，中委陈立夫、褚民谊，及罗刚、谭小鹤等五十余人，席间由周剑云报告招待意义，请中央维持统一国语影片法令，及禁映辱华《新地》影片，继由华南影界代表李化报告摄制粤语影片事理由及苦衷，旋由戴策报告考察华南电影事业经过，继由罗刚致词，谓中央着眼扶助整个国产影片，断无厚此薄彼存见，旋由陈立夫致词，并提出以时间成数及改变营业性质等限制之意见，以解决方言影片问题。继由陶伯逊、张善琨、周剑云等，相继发表意见。次由邵力子致词，谓中央听取双方意见，以审慎周详态度，考虑此项问题，俾有公平合理之解决，并拟于十八日召有关机关及各方代表谈话，末由褚民谊致词，最后周剑云就辱华《新地》影片，请中央及新闻界注意，并禁其放映。于三时始散。

电影业在香港
1937 年 7 月 4 日
第 2 张第 8 版
社会新闻版

畸形发展头重脚轻公司数量多于明星　稍具规模不过十家

（香港通讯）自中央电检会发出取缔粤语影片之禁令以来，其期间虽再三展缓，但自戴策委员南来以后，一时殊有风雨飘摇，寿命难延之感。迨十七日，此间华南电影协会接得上京请愿代表长途电话，谓中央决以六年为限，分期施禁，则又顿呈明朗，影业人员皆有额手称庆之概。因此，对于目前香港电影界之全貌，谅为社会人士所欲知，记者特向各方作详确之

调查，分志如下：

公司林立

查香港国产影片公司之崛起，可谓突飞猛进，回溯五年前之片厂，不过有大观、全球、南粤、天一四家，自全球公司出品部经理朱昌东鼓动，谓香港具备客观条件，足以成为东方荷里活以后，小公司日有增加，粤语片渐见盛行，而粗制滥造者，亦不幸而日见其多。以目前调查所得，经已制有出品，或有出品在制作中，或宣传其出品不日开拍之大小影片公司，计有大观、全球、南粤、南洋、启明、合众、大□、中正、新友联、香港、大光、紫光、联侨、大块、光荣、中原、文艺、新城、文化、南星、晨光、银龙、明华、普智、现代、九瑰、醒图、清平、光华、玉兰、丽蝶、光艺、大成、银光、银轮、万国等三十六家，数目之多，颇为惊人。

演员有限

年前曾有出品，如今声迹渺然者，共有二十余家，尚未算入，惟在此三十六家影片公司中，备有摄影场者，不过上述为首之十家。而此十家影场，对于影场应有之各种设备，稍具规模者，亦不过少数耳。更有一事，以足证明目前粤语影片公司之畸形发展者，则为公司数量，实比确有演技修养之演员数量为多。以目前香港一地，电影演员中确能为某一部戏剧之主角者，恐不满三十五人。

经营有术

一般人对于影片公司何以多如过江之鲫，尚未明了，其原因大约有二：一、影片一物，颇具投资性质，往往获利多于成本数倍，一般人士，遂以创办影片公司为生财快捷方式。次则每部影片成本，数虽逾万，惟善于经营者，往往备资三五千元，甚或不满一千，亦能制成一片。目前多数小公司，即以此种方式成立者。盖经营有术，常能以即将开拍之影片名字，向南洋片商，港粤戏院，收取映权保证金，以为拍制资本。惟此种方法，自不能称为正轨，故小公司中，因仿用此法，至中途倒闭，成映权尽失者，事所常有。

粤片畅销

以一部普通粤语片言，成本约须八千至一万二千元，将来该片之收入，则大约可由一万三千元至一万七千元数。粤语片之最大销场，非属两粤，而在南洋各属，南洋各属中，以马来亚为冠。兹将一部普通粤语片之各地收入百分率，比较如下：两粤二二又五，澳门四，南洋（包括英，荷，法，暹，菲五属）三九又五，中美八又五，其他一二。

剧本取材

至于影片公司之剧本取材，因袭风尚，无论中西，如出一辙。例如荷里活曾以古装片或野兽片盛极一时者，皆因当时有此一类影片，收入特佳，于是同业间乃争相仿制。香港影业，亦有此等现象。初期因伶人电影，极能卖座，故当时无论小丑，花旦，皆登银幕。迨后天一公司之《乡下佬游埠》，叫卖力亦高，作风遂向滑稽方面转变。前年大观公司之《生命线》，收入极佳，因之爱国片亦曾盛极一时。最近，因《金屋十二钗》亦能叫座，故多量女演员主角之影片，亦乘时仿制。此种因袭仿制之事，在营业计划，本属常事，惟目前一般影片出品家，因自觉与被迫之两种情势之下，锐意改良剧本内容，则殊属可喜，此种现象，足为粤语片前途乐观也。（六，二六）

1942 年

电影院里的喜剧　抗敌酋自讨没趣

1942 年 12 月 20 日

第 4 版

严品藻

杭州沦陷六年来！但在铁蹄下的民众是永远不会被征服的。一位最近由杭州沦陷区逃出来的朋友，很兴奋地告诉记者一个动人的故事，这是一幕令人愉快的喜剧，并反映出敌人侵华的悲哀，他说：「当地均在浙赣线溃退时，杭州的人心振奋，但杭州敌人为掩饰败绩起见，于某日在电影

院放映战事影片，前往观众约有数千人，异常热闹，旋即开始放映，之后银幕上第一个出现的是总理遗像——孙中山先生，大家一致鼓掌，声震全场。第二个是一副苦脸的狗相汪逆精卫出现，全场马上沉寂下去，几千人的心，正默默地仇视这不要脸的东西——背党卖国的汉奸。我们恨不得杀死他，剥他的皮，抽他的筋，吃他的肉，刹那间，这个狗脸——汪逆又不见了，第三个出现的是我们的领袖——蒋委员长像出现了，一时掌声雷动，全场充满了狂欢的呼声，敌人却急得眼睁睁地发呆，于是敌人就把第四个日本天皇的像现出来，才使场中紧张激烈的空气，又渐渐冷静了。我们是以□□代替怒吼，大家在内心都憎恨这丑恶的傀儡——倭皇。敌人本来是兴高采烈，开放电影，藉以收买民心，那知大煞风景，弄得自讨没趣，老羞成怒，即喝令大批宪兵，把电影院包围起来，一个敌酋竟强暴地说：「你们赶快说出对你们汪（伪）主席和我们天皇为何不鼓掌？如果不说出理由，就把你们统统枪杀！」我们数千人倔强地站在敌人面前，没有畏惧，没有屈服，我们只有仇恨，只有愤怒，最后人群中有一个智识商人，竟自告奋勇，立之敌人刺刀下，代表观众说：「我们的理由很简单，孙中山先生是我们伟大的国父，蒋委员长是我们的革命领袖，所以我们要鼓掌致敬，汪精卫是叛党卖国的傀儡，所以我们不鼓掌，今天，要枪杀我们，我们中华民族是不怕死的，现在就杀了我，或再杀死我们几千个人，但是中国还有四万万五千万人，你们是杀不完的。」这些话像一把锋利的尖刀，刺痛了敌人的心胸，几个敌酋面面相觑，个个气得满脸通红，他们确是啼笑皆非，羞愤交集，当敌人想到占领杭州已经六年，民心还是这样坚强而没有屈服时，真感到幻灭的悲哀，最后敌人改换怀柔作风，仍继续开放影片，一场风波，就此了结。当银幕上重演夸耀日本大捷的战况时，全场的观众都悲愤地带来仇恨的心，一个一个的溜走了，影片还没有演完，几千个观众已不欢而散。

1946 年

顾影集

1946 年 8 月 31 日

第 2 张第 8 版

大都会

虞平

「忠义之家」（中电出品，大光明映）

对于这胜利后的第一部国产电影，我们的欢欣较之于苛责来得多。在美国歌舞大腿影片充斥并垄断国内市场的今天，这一部国产影片值得我们重视，值得我们鼓励。

当然我们的重视与鼓励并不是无条件的理由。首先，「忠义之家」保持着战前国产电影进步的战斗的优秀传统，它鄙视那些「眼睛吃冰激淋」的无耻论调，它把一个严肃而动人的事实公布在观众眼前，让观众回味一下，这一次艰苦的战争是些什么人在作着无声的撑持？是些什么人在担负着力不能胜的精神物质上的苦难？而那些藉着战争的洪流而浮起来的渣滓又怎样使用那些卑劣的手段。作者以一颗悲悯气愤的心情在斥责，在控诉，这种悲愤的结果流于「出气主义」，中小汉奸夹起尾巴了，可是什么是他们真正的结果？什么是「忠义之家」的人的后遇，作者没有揭露或暗示出来，这是时间的限制？是别的什么阻挡？说故事的本身，作者很懂得观众，懂得戏，因此，这里面充满了戏剧的场面，用排场，用对比，把这一切完完全全地表现出来。可是作者的心太迫切，把这一切表现得太露，缺少韵味。并且，作者太爱好他的这些题材，他缺少一份狠心加以挑剔选择，因此，这部影片显得零乱芜杂，显得是一堆没有经过整理的素材，有着沉闷冗沓的感觉。假如作者把些不必要的穿插场面加以删剪，把些情感的处理更加洗练，相信这部影片会更有力，更能使人欢喜，使人感动。

导演对于镜头的运用似乎不够灵活，尤其，装置部分没有被擅自利用，装置在这里面显得一无生气，它本身的性格生命都没有表现出来，在这里，它只获得一些平板的表现。导演没有认识它，好好处理它。

刘琼的化装还缺少一些掩饰的功夫，中年时显得年青而不尽合身份。而演技，他依旧是自己那一套风味，缺少变化抑扬。

我看「圣城记」 一个严肃动人的控诉

1946 年 12 月 6 日

第 3 张第 9 版

大都会

虞平

看了「圣城记」，它让我们坚定了一种信念。这信念就是：中国电影事业是有前途的，虽然科学物质上我们受着落后的限制，但在内容甚至技巧上我们已经可以与舶来品一相抗衡了。

「圣城记」自然不是一部非常完美的作品，这些缺陷有的属于技术上的局限，有的属于作者的偏爱。但这些，在不断努力与进步之中，实在是容易被克服的。

「圣城记」有一个严肃而动人的故事，并且它显示了宗教的入世的精神。金神父，正是这精神的化身。金神父，这个美国的传教士，他是站在被压迫的民众一边的，他的教堂是被压迫民众的避难所，而当日寇破坏了这个避难所以后，他也挺身而起参加入斗争的洪流之中了。并且，作者以他的被杀作了对日寇暴行的最有力的控诉，这控诉是较之于他死前起草的「向世界人民的控诉书」是更为有力的。

作者在无意之间流露着一种英雄崇拜的色彩，他把他至高至善的理想赋予他的英雄，金神父，罗大军，朱荔。因此，他们都成了近于神的人物。作者使他们显出辉煌的存在，但同时他却不免忽略了这些英雄背后的更广大的群众的力量，这不能不说是一点遗憾。

其实，故事是相当平凡的，其中有我们习见的强暴对弱小的欺凌，有习见的悲欢离合，但由于作者对观众的熟悉以及对工具的熟悉，他使这些情节处处显得动人。

就导演方面来说，这部影片也有着可赞美的成就。它既有一个雄□朴质的背景，也有一种雄□朴质的精神，全片充满了浓烈的北方气息。在画面的设计上，场面的安排上，光的运用上，都见出导演的刻意求工，他已突破了技术物质的限制而发挥了他自己的才能。

不过，像沈浮先生本人一样，表现于这影片中的，有他的热情天真，却也有点□□的微疵。

1947 年

香港影业凋敝

1947 年 3 月 3 日

第 2 张第 2 版

复员后的香港电影场，由于时势的造成，使其日益长大，与上海几成为南北分庭抗礼之势。但回忆在短短一年来的韶光中，它已经有着极大的变迁，亦遭受着两种盛衰绝对不同的际遇，而目前，则正受着金融风暴的袭击而呈现着凋敝飘摇的状态。

首先谈香港影场的发展变迁，由去年初复员至现刻止，显然地可划分为两个时期。复员之初，大家都估计今后的粤语片一定是趋于没落，国语片则抬头继起，故国语片的从业员各个□臂而兴，以为从此香港影场必为他们的天下，粤语片演员则认为今后非改行不可。这一时期，主张制国语片的人起劲极了，说华中华北销场，收入可有若干千百万，收入总数极有可观，花十二三万元摄制一片，还有许多钱可赚，于是演员薪水跟着抬高了，导演编剧的酬金亦增加了，这个说五万，那个说两万，一个剧本说五千，谁知在三个月之后，时过境迁，情势转变了，十多万元港币制一部

片，到那儿收钱呢？「问题人物」的落水国语明星，来港后影场不敢多大起用，原因是生怕华中华北检举，连累新片都遭禁映。若由华南明星演国语片，则华中华北又大加歧视，说这是「广东国语」，片商不肯购买，如外销南北美洲方面，则决得不到高价买映权，就算在华中华北得到销场，但因国币与港币比率日低，所得折算后亦无几，结果花十多万港元制片而只在华南区放映，自然全不合化算，但粤语片则成本低，依然卖座，由于这一经验教训，香港影业遂急速作一九十度角转变，人人放弃原日主张，转而改拍粤语片，只花四五万元港币便可拍一部，又可迅速兑现，无疑是更适合于商业经营之道的。至导演及演员方面亦随之大降价，公司则老是以速制速映为依归，于是人人竞拍粤语片，一般粤片从业员亦为之扬眉吐气，重复活跃于水银灯下。

由于上述的变迁情况，香港影坛于入春后便明显地分成两大壁垒，一个是国语片，一个是粤语片。国语片壁垒摄制迟缓而资本庞大，粤语片壁垒则摄制急速而资本较小，两者各有短长，势均力敌，于是遂形成大竞争之势，这竞争自能是直接促成了南北影人的纷执。在短短的时光里，香港影坛都有了这么出人意表的变迁，那简直是一个悲观的表现！

话得说回来，尽管香港影场在营业上作着国语片与粤语片之争，但他们的销路决不能与英美片相抗衡则一，因为香港人工材料均较英美等地为高，成本加重，技术则差，演员又成问题，是以各影场均未能如预期目的发展，间亦颇有亏损者，及至本月初，金融风潮由国内吹至香港岛，影坛亦首当其冲，各厂一时均呈动摇之象，有暂时停拍观望者，亦有实行裁员减薪者，情形狼狈不堪，兹举执香港影场牛耳的大中华影片公司为例，见微知著，读者可由此以窥香港影场全貌。

大中华影片公司去年开办后，对于影业的展拓非常迅速而广泛，大有掌握华南影业的雄图。该公司除了用重资本将战前南洋影片公司片场买下，作为其基地之外，更以迅雷不及掩耳手法，封锁南粤公司片场，将南粤片场承批下来，握入己掌，此种手段，曾令影业中人为之震惊。该公司主人蒋伯英，亦因是一跃而为华南影坛复兴后之巨头，惟自昨日起，此一规模

宏大之大中华影片公司，亦不得不在金融风暴下低头，而宣布实行，裁减行政人员与调整技工薪给办法了。据该公司负责方面告诉记者，他们为不愿关门而维持下去，就不得不采取紧缩的一步，将多余的行政人员裁撤，或调派到别处去，并重新计划拍片办法，准备以后全采包工制。

这里所指的包工制，据说拟每月规定拍片一部至两部，凡参加该部拍片工作的，不论导演，演员，及各部门技工，才有一定的薪给，将来导演与演员还只发给百分之三十的港币，其余百分之七十则依照当时的港币和国币比率，折成国币付给，将来无论国币比率回涨或下跌，亦俱照已定数额发给。不过这里可能发生一个难题，就是该公司一百二十余名技工的薪给，过去技工人员不管是否拍片，均按月领薪的，倘今后如不参加拍片者，则需另找办法生活。至于演员方面，过去原想全部订立合约，后公司严加考虑结果，以合约的长期性的□。但币值变化却瞬息不同，所以订约之议亦就放下了。但演员们于前星期要求提高待遇，事情尚在研讨中就遭了金融风潮的突袭，加薪之望当然较低微了。

至于该公司毅然改变初衷而采取这一决定的原因，实系因最近身受惨痛教训而引起，最明显的例如该厂出品的「长相思」一片，仅在上海放映了二十余天，座券收入约国币二万余元，那时候折合港币的有十四万余元，但因国币暴跌，到昨天计算起来，仅折合得七万元港元。本来是预计收入已达到成本百分之八十，经这一折，便只得回百分之三十，这损失是多浩大，故公司为亡羊补牢计，乃有重新考虑制片计划之举，对今后影片销场，很可能确定以南洋及菲岛等地为主，国内各地为副，不过，要真切实施的话，尚有许多问题急需加以研讨的。

末了，我们可以调查一下，该公司的成绩，可以数得出的，他们拍过下列这几套片：「芦花翻白燕子飞」，「长相思」和「某夫人」。在制片中的有：「新东方夜谭」和「七十六号女间谍」。而别家公司搭拍的影片共有两部，系「除却巫山不是云」和「秋水伊人」，这两个片于拍竣后，亦由大中华以加三的价钱与原制片人买受，这些就是八个月来该公司收入所关的全部产品了。事实上现在公司的难关无法再安度了，紧缩的办法势在必行，

有些人已接讯奉调，某些人就只好□了半个月的解雇金离开，另一些□只好等候包工制的出现了。这不单只大中华的遭遇是如此，香港其余的影场亦都是一样的不景，不过，大中华是比较明朗的一个例子而已。

本市娱乐税的纵横面

1947年3月3日

第1张第4版

盛薇

在这充满噪声嘈杂华洋杂处都会里，市民们在白天都疯狂的热衷于钱财的追逐，到晚间又很多厌回到鸽子棚式的寓所里，于是一到空间的时候，都涌到娱乐场所，去消磨时光散散心。

别小觑这供给市民开心的娱乐事业，市府的财政预算里，从纸迷金醉的娱乐场里征收的娱乐税，也占了重要的数字。

单说上个月罢，本年一月份的娱乐税，你想市府能够收到多少钱，出于你意外的罢，竟是三，一六七，五六一，四三九点一四元。

这排列成一直线的，可不是有些像天文学的数目字么？这三十一亿余元的数字，还仅仅是娱乐捐的税收，从这数目，再推算一个月本市市民消费在娱乐场所的钞票，数目可不是更惊人么。

在各式的娱乐场所，那一种的营业额大，那一种的营业额小，这里依着每月所征收着的娱乐捐的多少，依次排列：一：电影。二：跳舞场（包括酒吧间）。三：平剧。四：游艺场。五：越剧。六：申曲、江淮剧、淮扬、歌场、书场、滑稽戏。（这几种的营业数，差额相差很少）。七：话剧。从这次序上，可以观看到市民的嗜好来。看了上面的表，电影是市民最欢喜的大众娱乐。再说，想不到高撑「艺术」的旗帜的话剧，竟惨到及不上地方戏，这真是令人气短的，为什么抓住不了观众呢，这一点从事话剧的艺人，应该警惕和反省的吧。

今夜，再说从娱乐税占第二位的舞场，素来舞场老板们，对自个场子

的营业额,从不肯对人家说的,这里好容易调查出来一批正确的数字。

舞厅的营业分二种,一是茶资的收入,另一种是舞票的收入。这里所说的茶资,客人当然不会专诚来喝杯茶的,免得外国人看后以为中国人那末嗜好品茶,这茶资颇有些像舞场的门票。

依第一流舞厅来说,那一家舞场生意好呢,这里排列着茶资的半个月收入总额(上月一日至十五日)。

大都会 三七,八三一,八四四元;大沪 三一,八七九,四七四元;百乐门 二九,六二九,一九五元;丽都 二七,五二三,三六五元;仙乐 二二,零三七,二五九元;新仙林 一三,八九二,六二八元。

再说舞票的收入,这里的统计是并没有扣去和舞女的对拆数目,和娱乐捐的征收,在上月的半个月里是:大沪 二五,九八八,零零零元;大都会 一七,零一九,零零零元;仙乐 一五,六七五,零零零元;丽都 一二,一五五,零零零元;新仙林 九,四四三,零零零元;百乐门 八,零九五,零零零元。

你想,依照本市舞票收入最多的大沪来说,依二千五百多万元半月的舞票,照三十个舞女平均分派,每半个月的一个舞女所得的舞票仅仅八十六万元多,而其间得扣去了舞场老板的拆账,同娱乐捐的征收,一个第一流舞场的舞女平均收入,半个月是不到四十万元的,叫她们不靠「场外交易」,怎样又能维持呢?

本市的舞场,那一家舞场的舞票和茶资的收入最惨呢?是叫新都会的小舞场,一月上半个月的收入是:茶资 九八一,五二九元;舞票 一,零九一,零零零元。

这一千万元光景的舞票,倘依二十个舞女分配,半个月得五十四万多元,再扣去了场方的拆份和娱乐捐,那末实得不到二十五万元,这样数字,实太「凄凉」,在这现况下,叫她们不靠客人「塞夹心」,或是其他的「交易」,委实是活不下去的。

外国电影不致断档　输管会已核准：本年度得　输入三百二十万公尺影片

1947年5月4日

第2张第5版

　　自去年十一月政府公布修正进出口贸易暂行办法以后，外国影片进口数量亦受限制，记者根据某影片公司负责人称：外国影片未受限额以前，影片源源输入，随到随放，故存货不多。自实行限额以后，虽向当局申请所需影片数量，进口证始终未有领到，本市现在存片，最多映至六月底，即告用罄。影片商为维持营业起见，经向输入管理委员会多次申请，宽放电影片输入限额后，经核准影片进口商于三十六年度，输入影片为三百廿万公尺，约三百余部。惟每家分配数额尚未发表，正式进口许可证亦未发出，各影片进口还在殷盼中。并悉：米高梅、二十世纪、福斯、华纳、雷电华、派拉蒙、环球、联美、哥伦比亚等美国影片公司所出品之新片，均已运到香港，有一部甚至于已经在本市海关仓库，一俟输管会将进口许可证发出，新影片即可在本市各影院放映，绝不如外传本年六月以后新片有断档之虞云。

皇后稽查员重伤治疗中　影业公会呈参议会伸冤

1947年5月30日

第2张第5版

　　皇后大戏院检查员王家锦，前晚为数名不名身份军人，以吉普卡架去，经调查结果，始悉，该批军人为某稽查大队部属，原因以看白戏不遂，自由社记者昨日特为此事往访皇后戏院当局，据该院副经理郭宝生接见谈称：缘于二十五日晚间，有着军装二人，来院要求看戏，因是日系星期日，按例各院不签发客票，且该场已客满，于是该二军人乃于次场购票入观，讵知次日即遇此变，王家锦被抓去后，有某麻面军人，竟逼其吃粪，并严刑拷打六次，似此残酷，诚予高呼民主之今日极严之讽刺，现王君虽已放出，然已遍体鳞伤，已入某私人医院医治，（据称先送同济医院，以事干军人，

不予接受）云云。

「又讯」关于本市皇后大戏院职员王家锦被军人殴伤事，闻该院已呈请有关当局严惩凶手，保障人权，上海市电影业同业公会，亦将呈正在举行之市参议会，请求为民伸冤，并呼吁各界主持公道，庶使不法之徒，得能严办，以儆刁玩。

「又讯」王家锦现由伤科专家石筱山看治中，据石称：伤势甚重，至少须卧床一月，始能复原。（关于本案详情，请读前数日之本报）

1948 年

首都各影院昨停演　抗议国民戏院惨案　招待记者报告事件经过
1948 年 9 月 13 日
第 1 张第 3 版

首都国民大戏院对号员哈俊，被联勤总部机械士王德与踢碎睾丸毙命后，十二日首都各电影院皆停业表示抗议，国民大戏院门前更高挂「本院发生惨案，今日电影停演」。适逢星期日，各戏院观众皆因此意外而扑空。剧院业于下午八时招待记者，报告事件经过，并提出严厉惩凶，以保障人身安全，□请新闻界予以同情之声援。国民戏院前数日曾遭流亡学生捣毁，兹又遭此惨剧，各影剧院对彼等今后之营业安全，均感甚大之威胁。此次惨案之死者，为一独生子，其父母均年逾半百，此二老及其未婚妻闻讯后，均痛不欲生。现哈之后事正由国民戏院负责料理，京市影剧业致送花圈□联等甚多。至凶手等正由治安机关审讯中。

《浙江商报》(杭州)

《浙江商报》创刊于1921年10月10日,创办人陆启。此报是杭州市总商会的机关报,1934年由浙江商界首脑人物组织的浙江商学社接办,许廑父接任主笔。报纸版面亦作了调整,常登载与商界密切相关的法令法规、税则税率,增加对各地商业行情的报道,增设"社会服务"专栏,注重为商界读者服务。1947年4月,《浙江商报》与《浙江日报》合并,改称为《工商报》。

本史料库收录年份:1922年2月—1935年8月,实际查阅读年份由1921年10月开始。

1922年

社会小说:电影
1922年6月11日
第5版
枕绿

有个十五六岁的学生,他本在内地高等小学里读书,他的父母因为他年纪大了,学问也增加了,本乡没有好学堂,便送他考进上海某中学寄宿,在学堂里,这个机会给他得到一种最高等的教育。

这个学生到了上海学堂里读书,极肯认真,晚上自修罢了没事,听同舍生的闲谈,甲说某台新到著名花旦,某某昨夜做的打泡戏怎样好,怎样好。乙说某游戏场近又加添了那种游戏,怎样好玩,怎样好玩。这个学生不懂得什么,听听罢了。

有一天，正值星期日，有个同班生□他去看电影，他怔了一会，问道怎样叫做电影呢。同班生不住的笑道，你这个人真□，怎的连电影都不懂，我和你说一个戏园子，四过门窗关上，里头黑漆漆地看不出人影，台上张着很大的一块白布，远远里有一道电光，从一只机器里发出来，照在布上，现出种种任务，也会动，也会吃饭、穿衣，活像真的，你道这个东西好玩不好玩。他听得有味，便请了假跟他去瞧。瞧了回来，不住的想天天要去瞧电影了，但是天天没闲。

大考完了，放暑假了，他的父母来信和他说回家很费事的，不如暂住在表亲家里，待等假期满了，就要搬到校中去的，他便照办，心里非常的愿意。因为他只消把家中寄来的零用费省下来，天天晚上可到电影馆里去了。

他在这暑假期里竟变成个电影迷。他有一本纪事册，纪载得拉拉杂杂，表示他瞧电影的成绩，待在下在这册子里拣几段写出来给看官们看，其实乏味得很，要是不愿看下去，便把这里当作这篇的尾声也好。

电影馆里光线的黑暗和地狱不相上下，空气的脏，北京上海都够不上，□头的多和坑里的蛆一般，吓着是什么话说哪。

1925 年

记杭州影戏院之组织

1925 年 11 月 11 日

第 2 张第 3 版

樊迪民

游艺事业，人皆以滑头专业目之，但在现时代之经营游艺事业者，非有经验与学识两者相辅，而以财力为后盾不为功，否则对内事事棘手，对外受人掣肘，盖无充分之经验，巨远之目光，与社会观众不能迎合，则营业断难生色，经营游艺事业正非易事。

吾友徐梦痕君，以十余年经营戏馆事业之经验，在此草木皆兵之候，

竟毅然决然改组第一台为杭州影戏院，其坚决之志，与巨远之识，足使人钦佩。在此时期中，人皆以收束犹恐不及，彼方以此时开始，竟不亏折，尚能稍获盈余，此君手腕，果是不凡。

中国影片，风起云涌，其中摄制，间有优劣，固不能尽如人意，苟选择不慎，贸然开映，则营业当时即能一落千丈，选择影片者，为组织影戏院生命之所系。今徐君延上海明星公司发行部主任周剑云君任其事，周君对于影片之选择，以及在沪各公司之交往，固较徐君为熟手，事半功倍，为徐君庆得人。

业经选定特约之公司凡五（明星）（大中华）（长城）（上海）（神州）。目下所定映片程序，盲孤女后，为小朋友，（明星）再为人心，（大中华）春闺梦里人，摘星之女，余则尚在选择中。

杭州明星电影研究社消息

1925年11月17日

第2张第3版

北平

杭州道院巷明星电影研究社，成立已久，惟与社会隔膜，鲜有知者，今日扩充内容，举行第二次征求会，并延聘留法电影学家汪煦昌君为指导员，汪君为上海神州影片公司总理，闻将携该公司出品《花好月圆》一片，为征求会闭幕之秩序。社中并由编辑主任发刊《明星画报》（Star Movie News）一种，不日问世，凡属社员，均得享不纳费寄阅之权利云。

银幕：影戏字幕的研究

1925年11月18日

第2张第3版

樊迪民

影戏是靠着表情来传达事实的，假如表情达不出，就不能将事实描写

得淋漓尽致，表情虽然能够达得出，还要喜怒哀乐种种情绪，分得清，使观众能够一目了然，所以影戏的功效力量，竟如世界语言一样，有一种情绪，固然可以达得出，有一种情绪，是从语言而发生的，那末非字幕辅助不为功。

现在欧美各国的影片，字幕少的算上乘，要是字幕来辅助表情，这是在欧美影戏界上，已竟成为过去的一件事了。中国影片方在萌芽，还谈不到这"少"字上去，有种地方，只可仰仗字幕。

现在中国影片，字幕分两种，就是文言和白话，用文言的地方，是提纲挈领，表明大概的事，用白话的地方，是两人相互间的说话。

做白话字幕的，大概又分两种，一种是新文化的白话文，一种是京话式的白话文，前者如同冯大少爷和人心，（指已映过的）。明星公司周剑云做的，都是用京话式的白话文，（冯大少爷亦是明星出版字幕系洪深所作）而且这夹杂许多谚语，所以一班观众，觉得欢迎京话式的比较多数，而新文化式的，有地方实在不敢恭维，剪接格格不入，莫名所以。

做影戏研究的作品，苦极了，既没有参考的书，可以供给参考，又没有地方去找题目，于是不得不在影戏院的座位里，听听观众的随口乱道，就拿来做我的题目，凭我一知半解的银幕智识来解决，这篇文字，就是观众因为"文""话"互用发生异议而作的。

1926 年

银幕我见录

1926 年 4 月 5 日
第 1 版
蜩隐

本月夏正二十日，杭州影戏院，开映早生贵子，余闻友人云，此片含有社会问题，妻妾问题，儿子问题，可称为别开生面，君曷参观，余领之，

乃于星五一饱眼福焉，遂拉杂书此。

自国产片出世以后，对于男女之爱情，非少年浮荡，独□争雄，即粉腻脂香，群雌粥粥，如花园也，如菜馆也，跳舞场也。情场结合之所，应有尽有，非不穿花蝴蝶，点水蜻蜓，栩栩欲活。其实仪态万方，描摩尽致，妖冶诲淫，在所难免。读者疑吾言之头巾气乎，请以此片与他片较，明眼人自能辨之，嗟乎。旧道德旧礼教之堕落也甚矣。可从而提倡之，诱掖之，青春年少，其能不步幕中人之后尘耶。

影片之能事，之能绘影绘声，惟妙惟肖，宣景琳一弱龄女子，饰乡间老妇，奇矣，尤奇在齿类身段，确有老妇状况，自受人冷语讥讽后，决计纳妾，令外甥故意激动其夫，设想处均从旁面衬出，深刻异常，至于登堂受拜，观履怀人，大有妩妩之情势，神妙欲到秋毫巅，斯语可以持赠。（未完）

耳电

1926 年 7 月 12 日

第 1 版

省垣各影戏院，自宪兵营警察厅取缔男女杂座之会令颁布后，一般偷偷摸摸者，皆曰影戏有什么看头。

1929 年

商巡缉私队大闹影戏院

1929 年 2 月 20 日

新闻第 4 版

兵士纠众看白戏
检票员击伤头部

驻扎小火把弄之缉私商巡前日夜间八时许，率领同事三四十人，手持铁棍，及沙袋等物，至城站影戏院，硬要入内看戏，该日执事，以如许大

□，且商巡缉私队，系商家出资办理，专为巡缉私□而设，与地方军队不同，坚□不许入内。于是该队兵士，即大肆骚扰，且皆动手，并云为什么我们不能看白戏，遂将该院检票员某头部打伤，门口桌上置有茶壶茶杯，尽皆打破，其□巡察队及六分署警察，□率上前排解，该商巡等蛮横无理，排解无效，幸而入场各门把持，始不扰看座，未几□安□督察长率领车巡队前往弹压，始相率逸去云。

游艺消息

1929 年 5 月 15 日

新闻第 4 版

电影场招人承包
京剧已托人商办

西湖博览会，开幕在即，所有各馆所工程，均在积极进行，将次就绪，兹将该会各游艺场进行消息，探志于下：一跳舞场　该场前会招人承包，嗣承包人不愿办理，现决意由会自办。一电影场　该场现已接洽就绪，由任矜苹承包，行将订约，任君宁波人，为上海有声望之甬商，向在电影界颇负声誉，与各西片公司之经理人，俱有深切交谊，曾任上海一品香经理、爱普卢影院翻译，明星影片公司协理兼导演，现任新□影片公司经理兼导演，国产电影联合会委员云。一京剧　班底及聘角两项，已由会设法请托沪绅黄金荣君来杭商办。一灯船跑□　现疑暂缓，先□紧急者解决后，视能力如何，再定进行方针。

参观有声电影

1929 年 6 月 19 日

新闻第 5 版

有声电影之试验，宣传已久，直至今岁始告成功，闻者莫不欲一睹为快。本市男青年会为供给各界电影新知识，及优待会员起见，特由美国运

到滑稽有声影片多件，于前晚（十七日）下午七时半假健身房开映，是晚恰值大雨倾盆，迅雷风烈，一般观客，竟能不避一切，毅然前往，鹤留承好友何叔通君与其夫人林琼英女士相邀，以新闻记者与会，不□已而□□最后之一排，斯时已由韩正湖先生讲演，有声电影发明□之历史，及现在各人互争专利涉讼之情形，并谓吾国艺术之不发达，并非中国人之聪明能力不及外国，实因科学知识幼稚，□□肯详加研究之故，□后将有声电影发明之原理，与发□机之运用，详细□明，听者□获益不浅。迨八时余，开演第一幕，记者适因要事急须与友人接洽，时赴大餐室，□电话通知，□通□后，仍□□位，而第一幕已演完，旋继续开演第二幕，幕中系一西人抚琴高歌，音□抑扬顿挫，殊觉动听，惜记者不谙西乐，未能剖其真正优劣耳，至第三第四两幕，有美国总统之演说，飞□之游行，火车之开驶，声音洪亮，恍□面观，其余□鸡鸣声、牛叫声、狗吠声、鹅呼食声，莫不音容毕肖，观者皆大拍掌，叹科学之万能也，钟鸣九下，遂宣告闭幕，归志之，以示不忘（鹤留）。

1935 年

省立图书馆今明两晚放映有声电影　印发入场券凭借书证领取

1935 年 5 月 12 日

第 2 张第 5 版

　　本市省立图书馆，定今晚及明晚七时起，邀请中央党部宣传委员会电影科，在该馆大学路总馆二楼礼堂，放映美国米高梅出品，军事爱情有声巨片《破镜重圆》，同时并加映《南昌新闻》，及《蒋委员长演讲新生活意义》二种有声短片。该馆因放映场子不大，特印发入场券，凭券方可入场，以资限制人数，是项入场券，可于今日及明日向大学路该馆总馆问讯处凭借书证领取，每证一张，发完为止，无借书证者，则不发给。

杭民乐部昨映国货电影

1935年5月14日

第3张第9版

上海中国国货电影宣传服务社，为实施生产教育，唤醒国人服务国货起见，组织放映巡队，环宣传，第一二组先后在浙江沿海各县随地宣传，已经二十余处，颇为民众欢迎，此次邀集上海著名国货厂商，如梁新记牙刷，华福草帽，中和万灵丹，大众自来水笔等多种。昨日（十三）来杭在杭州民众俱乐部陈列展览，同时放映生产教育影片多组，观众逾千，颇极盛况，莫不大受感悟。又闻该社第三组宣传队，将赴宁绍等处扩大宣传云。

电影在汉口

1935年7月3日

第2张第7版

惠莱

以全国航海为中心的汉口，是华中最大的一个商埠，电影事业也异常的发展，最近又成立了武汉影业公司。这便是显著的证明，然而各影戏院泰半都是映外片，是值得叹息的，现把汉口的影院写在这里。

中央大戏院，地址在法租界富熙路，是比较富丽一些的影院。里面亦有立体式的布置，可惜他们是专映外片的，大都是华纳环球等出品，座价是五角一元两种，幼童在六岁以下的不得进院，主持者是一个旅华多年的法人，和汉口怡和洋行的总经理费之勋。

上海大戏院，地址在特二区两义街，这是汉口一所最老的戏院，因此房屋亦在去年再度修理过，开映的片子大都是乌发米高梅等公司的出品，座价分日戏四角，夜戏五角，幼童减半。

明星大戏院，大概因为戏院题名的关系，是专门开映明星公司的出品，现在正在公映的，像桃花湖母与子盐潮等明星的旧作。地址在法租界巡捕房前面，座价是楼下三角，楼上五角，虽然价钱这样的贵，然而是比较营

业最好的一家。

维多利戏院，地址在法租界阿街，是专映各小公司的出品，如快活林月明等出品。座价分二角四角两种，每逢登台表演时，也加到八角一元的座价。

光明大戏院，地址在关陵路，专映联华天一的出品。虽然地处偏僻一些，因为座价只卖两角的缘故，生意还算不错。

新市场，那里是一个杂耍场，里边也分出影戏场来，大半映联华明星的旧作，门票只卖两角。

□□世间大戏院，地址在大智门电话局对门，是在一个花园里的。因此只开映一场，时间是八时，他们都映外片，座价是二角五分。

"戏院大王"卢根实力消失　香港最宏大两影院停业

1935年8月15日

第2张第7版

卢根号称"戏院大王"，向来是电影业中雄视阔步地惟一巨子，在他主办的明达公司管辖下的许多大影戏院，像：上海的大光明、国泰，广州的明珠，澳门的域多利，香港的皇后、平安、新世界……等等，都是建筑宏丽，睥睨一时的最高级的伟大组织。的确，这么多的大影院，全都操在一人掌握之中的卢根，却可称谓影业权威，足当"大王"之称而无愧色了。

"明达"的总公司，设在香港，创建至今，已逾十年，大部分都是英国人的资本，——卢根虽是中国人，也早改入了英国籍，是一位十足的洋奴。——换句话说，香港明达公司实系占夺中国电影市场的大本营，卢根便是专为西片努力搜刮的大忠臣。

可是，这年头不景气潮流的震荡冲击，一天急切一天，市况日渐凋敝，委实不堪设想。"大王"厄于环境太坏，独手正难擎天，也为无法可想，不免渐渐地和西楚项王兵穷力尽，被困垓下一般，喊出"天亡我也"的呼声来。

在一年以前，上海的大光明因为营业失败，早已起了一番脱离明达公

司的风潮而改组过了。接着风波所及,累得香港皇后、广州明珠两戏院,都受到极大的影响,皇后既告歇业,明珠亦即改组,换了一块"新明珠"的新招牌,方才勉力支撑,维持下来。

最近,终于为了环境相逼日甚,越发不得了。庐"大王"在发祥地的香港,所有平安、新世界两处最雄伟的基本戏院,忽又先后相继突告停业了。——在华南电影业中,这是近期震动一时的大事件。

从此平安、新世界两院闭歇以后,庐根明达公司在华南的实力,几已消失殆尽,而"戏院大王"的头衔,也将成为历史上的名词。同时,更从整个电影业来说,这又何尝不是总崩溃的绝大威胁。

内部通令各省市六岁以下幼童不准观电影

1935 年 8 月 16 日

第 1 张第 2 版

(本报十五日南京电)中宣会据教育电影协会请中央通令全国,凡六岁以下儿童,发育未强,未了解电影能力且院内空气不佳妨害儿童健康,应予绝对禁止电影院后,当经中宣会决议,请内部办理,昨该部为谋儿童健康起见,已通行各省市政府及首都警厅威海卫管理公署,转饬各电影院一体遵照。

上海始有电影与幻仙戏园

1935 年 8 月 20 日

第 2 张第 7 版

蔗园

友人雨君谈电影始来中国,是根据清光绪三十二年的上海申报广告,而我所知道的,又是亲眼目睹。

在光绪末年,上海泥城桥西路北,有一块空地,在旧金龙饭店 GRAND HOTEL 旁,因为租地盖屋的纠纷,两姓在会审公堂上打官司,结果是因为

两方欺蒙当局,未曾纳足地税,致被判决"该地十年不准盖屋"。

于是就有人利用这块空地,租借搭一席棚,外围铁皮,专演电光影戏,就是上海第一个电影院——幻仙戏园!门口用西乐铜鼓喇叭来号召顾客,其时上海滩上的华人,对于"洋鬼子调情"的电影,是不发生兴趣的,所以幻仙戏园开创没有多久就关了门。这块地皮,就是后来的新世界北部。

同时,四马路青莲阁茶馆的楼下,有日本人租赁一部分,专演日本戏法和电影;外面的标价是很低廉的,因为门口的军乐鼓吹,颇有洋盘进去上当,进了门去,刚坐下来,手巾把子要小洋一角,泡茶又要小洋两角,而且都要付现。

开演是没有定时的,要等到满二十个顾客,他们刚开演了,一套短片,再加上日本戏法,就算完事;倘若遇到不巧而客不满座,你准可等上四五个钟点;这家影院,差不多维持到辛亥光复。

中国影片的题材应该注意西北

1935 年 8 月 21 日

第 2 张第 7 版

程成

在十来年前,美国很多以西部为题材的影片,这种影片的内容是不外鼓励人民开发西部,结果他们受到了伟大的效力,而西部也日臻繁盛起来了。

目前中国外而受着列强帝国主义积极侵凌,而内里则由农村的破产,人民集中都市,都市中的失业群已在那里啼饥号寒,所以结果,这群从农村跑入都市的人们,仍然不能谋温饱,而更造成了都市的不稳定。

在沿海的大都市是如此,可是我们反过头来看一看西北,我们的西北一带有着极丰富的蕴藏和广大的土地,国人却无人注意,仅有外人常有什么考察团,考古团一类的组织去发掘。这不能不算是我国一个大损失。

所以目前我们的电影亟应摄取关于西北的题材,引起政府对于西北的重视,鼓励人民到西北去开发。

在目前中国电影已感觉题材缺乏的时候，固早已有人注意到西北的题材了，所以一两年来关于西北题材的影片也出现了两三部，可是收到的成效，是很微细的。

所以目前如果要有电影的力量来开发西北的实效，我们的政府应鼓励各公司拍摄西北题材的影片，对各公司拍摄西北题材的影片，予以经济的援助。

《益世报》(天津)

《益世报》创刊于1915年10月1日,由比利时籍天主教教士雷鸣远创办。此报是与《民国日报》《申报》《大公报》齐名的民国四大报纸之一,具宗教色彩,持守自由主义倾向。自草创到1949年闭馆停刊的三十余年间,强调实际的社会工作,首创"社会服务版",在中国近代史上有着深远的影响。1949年1月停刊。

本史料库收录年份:1917年4月—1923年11月。

1917年

新到欧战大影剧

1917年5月23日

第6版

当前月底,本埠平安公司影演西战城攻夺索木大片,复在北京总统府影演,蒙大总统并各省督军极口称许,即本埠赐顾诸公已皆赞扬称快,今英政府代表克顿,复又运到欧战场总司令处,第二次出版联军队钢城炮车攻击安克城大片,计九大卷因联军中持此钢城炮车战器之利故能近逼敌阵,大破敌垒,其争斗之惨烈,影拍之清楚,较前次索木战片诚有天渊之别,于今晚明晚仍在平安公司开幕。

请看今日义务电影戏

1917年8月21日

第6版

红十字分会公启

云敬启者现因伏汛暴发，津邑沿河一带村庄多被埋没，灾民风餐露宿，其颠沛流离之惨状不堪言喻，虽敝会散放急赈，然灾重欵，绌非群策群力不足以资普□，兹蒙权仙经理朱君义德、马君克发起协同王君子实周君子云并有赞助，杨希麟、□秀山、王振鑅、王沛霖、刘玉武、李德元，拟定于本月二十一日（即星期二）晚在老权仙捐演电影一夜，是日所得到粟资尽数捐助赈款以拯灾黎，届时敬请诸大善长早为惠临以裹善举，俾灾民得出水火而登衽席，敝会不胜馨香祷祝之至谨布。

■ 1921年

教育影片

1921年8月2日

第3张第11版

上海商务印书馆，近新制猛回头影戏片一套，片中情节，略言有木匠阿勤，以溺爱其妻之故，不孝于母，一日出外饮酒归家，路遇小贩王二，冒雪负米，跌仆途中，向富翁陈述平日事母情形，富翁极赞其孝行，大加资助，阿勤为所感动，立时悔改，由此成为孝子。此片中于阿勤宠妻逆母的丑态，王二事母孝顺的真诚，悉心描摹，形态逼真，所有雪中卖菜，负米跌仆等幕，均就雪中实地演摄，阅之足令人兴起奋发，实为社会教育之绝好影片也。

警察厅取缔不良影片

1921年11月1日

第3张第10版

警察厅训令各警所云，案准社会教育办事处函开敬启者，年来各电影园所演之影片，虽不乏摄取各处风景，助人兴味，或纪载欧西战事，与夫

风土人情，以增进国内见闻，而诲盗诲淫之片，亦时所或有，例如男女相悦，接吻互抱，或巨盗就擒，百计遁走，或戏弄警察，以为笑谑。近今津埠盗案，多乘摩托车行劫，推其原始，皆受电影之教诲，盖在电影未有此种影片之前，人民尚不知有此种技术，自影片指导，遂以增匪徒之智，而变幻更日出不穷。盖演者以为神奇怪诞，可以藉广招来，而观者惊为思议所不能，及不免因喜而生羡研丧心术，败坏道德，玩视警章，紊乱秩序，莫此为甚。兆翰每念民俗日偷，补苴纠绳，尚恐无济，若再任此项不良影片，熏陶渐染，暗受感触，为患更不知何极，拟请钧厅通令该管区署，严行监察，如有前项诲盗诲淫之影片，饬即禁演，倘屡戒不悛，并即逮案，依法惩罚，则裨益于社会者，实非浅鲜，兆翰为拯救无数青年，遏止盗风起见，敬乞核夺施行，等因准此，查禁不良影片。本厅早经有令各警察所一体遵照取缔，调取影片，认真审定，以期有益社会，不悖善良风俗，兹准前因，除函复外，合行令仰该所，即使查照前令，随时认真取缔，并案办理，毋稍瞻徇，致干未便，仍将遵办情形具报，切切此令云云。

请看电影不取分文

1921年11月10日

第1张第2版

阳历本月十六日星期二下午二点，美国棕榄香皂公司假座天津法界光明电影园开彩，并演新奇电影，以资助兴，是日子大门口购棕榄香皂一块，即可入座不取分文，凡欲得彩券者可向各经售处购棕榄香皂一块，即有彩券一张，奉赠人人有得华尔登金表之希望云。（新中国广告社）

青年会电影讲演卫生

1921年11月19日

第3张第10版

天津青年会于前日（十七）晚七句半钟开电影讲演会，约请医学博士

毕德辉氏，讲演卫生问题，是日到会者，约有三百余人，因是晚电影中有演照花柳病状，拒绝妇孺列座，兹将所讲演之影片，照纪于下：（一）（肺病）菌虫乘人体之虚弱，在肺中求生活，菌虫生殖之速，令人见之生畏，患肺病人之吐痰，呼吸与人接近，最易传染，患此病者，其体必弱，其寿必短，却除之法，宜多吸新鲜空气，操练身体，为最妙方策，体健则菌虫不能混入也；（二）花柳病，如淋浊杨梅等毒病，传染甚速，并害及子孙，青年稍一不慎，即演成身败名裂之惨剧；（三）（曲虫病）此虫发生于潮湿之地，随食物入人体中，逼食五脏，中国因以粪为种地肥料，故发生此病者最多，宜急谋改良之法；（四）北京协和医校之全景及行开幕礼时之盛况，美国煤油大王之子谒见中国大总统徐世昌状况，活动电影中有徐之演，照此为第一次也。至九句半钟，始行散会。

1922 年

影片新奇

1922 年 6 月 23 日

第 3 张第 11 版

　　新明大戏院，开幕以来，布置清洁，应酬周到，颇受社会欢迎，于昨日起开演直奉战争新片，此片系派专员取得直军领袖许可，在枪林弹雨中，实地拍成，代价极巨，开演数日，票价概不增加云。

1923 年

日公署限制游园夜场

1923 年 7 月 14 日

第 11 版

日租界大罗天、张园、通宵彻夜，男女混杂，伤风败俗之事，层见迭出，日公署前曾派巡捕在两园稽查。该公署日昨又谕两园，每日至十二点，即停止响器，以维治安，违者重罚云。

取缔电影原单行条例

1923年7月28日

第10版

天津警察厅奉省长训令文云，电影营业在内务部拟定取缔章程，未颁布以前皆由各该管警察机关拟定单行章程，先行公布，严行取缔等因，当经警察厅会同各署员，查酌地方情形，参照京师警厅，取缔电影成法，修订园规则二十一条，已呈准省长，公布施行。咨将拟定取缔电影规章二十一条，照录于下。（一）凡开设电影营业者，均按照本规则办理。（二）开设电影园营业者，无论独卖合卖，应将经理人及股东姓名，年籍住址，股份多寡，伙计人数，并取具股实铺保，遵照警察厅管理营业章程，呈报营业，俟批准后方得开设。（三）电影园建设工程应先绘具图式，并工程计划书，呈报以□考察，并由工程科随时派员，查勘改良。（四）电影园所演影片，无论来自中外，以及长片短片，均应于开演前□日□具说明书，报由该警察厅，呈报□□□□□查，批准后，方得开演。（五）凡邪淫迷信、及伤辱国体、妨害风化等影片，概行禁演。（六）电影园开演影片时，每片上应注明，官厅特许字样。（七）电影园设循环簿内每日将所演戏目、及片内大概情节、呈准日期、分别填列簿内，呈由该署警区、转报警察厅查核。（八）电影园内，所有电机影片，如系租赁，应订租赁合同，不得借用外国人所有之物，以免发生交涉。（九）电影拨片室内应用石棉板贴墙，用石棉砖铺地，以免危险。（十）电影园虚设泄雷机、保险闸，遇有意外，即行关闭。并急速宣言座客，勿得惊恐。（十一）电影园、除包厢外均男女分坐。（十二）电影园应力求清洁，所有墙壁地板、以及客座，于每日停演后，均应拂拭整洁。（十三）电影园演戏时间，至晚以夜十一钟截止。（十四）电

影园所售客票，须注明价目，并将每日售出票价，报告本管警察区署查核。（十五）电影园应缴弹压费，以各该园售票之多寡为标准。每日售票二十元以下者，收弹压费一元。二十元以上者，收弹压费二元。五十元以上者，收弹压费洋三元。按日送由本管警区，送警察厅核收。前项弹压费计日征收，遇停演日，得免除之。（十七）电影园内，得由警察厅随时派员稽查弹压。（十八）连犯本规则第二条第三条者，按照连警罚法，第三十三条第一款，及第三十四条第二款处罚。（十九）连犯本规则第四条至第十六各条者，各依其情节之轻重，按照连令罚法，第二条□则，令第一条第五款，酌予处罚。（二十）本规则自公布之日施行。（二十一）本规则如有未尽事宜之处，得随时增改云。

张园演五七影片被罚

1923 年 8 月 19 日

第 11 版

　　昨晚张园因演五月七日国耻纪念会市民大会游行之影片，被日本侦探查见，报告警署。该署即派日警（俗称白帽）驰往该园，指为排日，将经理带署严讯，最后罚洋十元，始行释放云。

《北方时报》(天津)

《北方时报》创刊于 1922 年 9 月 1 日，1923 年 10 月 31 日闭馆停刊。
本史料库收录年份：1922 年 9 月—1923 年 10 月。

1923 年

余闻：孔雀影片公司重要职员谈话
1923 年 3 月 13 日
第 7 版

吾国政府派驻法国讨论中法实业银行善后事之代表周自齐君，道经美国时，曾与美资本家商议创办中美合资之实业公司，返国后，即发表先办影片事业，资本金为美金一百万元，定名曰孔雀影片公司，详情已志上月二日本报，日前周氏由京赴沪，拟即日着手实行，美人方面亦已派程柏林君，汤姆斯君来沪协助，前日申报记者先访周氏于其寓所，询以孔雀影片公司未开幕前之种种手续，及公司地点，开幕日期等。周氏云，公司地点已择定新闸路某号洋房，现正加工装修，一俟工竣，即须开幕，至内部事务，亦将就绪，余（周氏自称）虽为此公司之总理，但目下尚不能常驻于此，所有职事，当由美人程柏林及汤姆斯二君管理，我国人方面，尚有留美学生程树仁君及推销员朱邝二君，周氏对现在我国自制之影片中，有吸鸦片、赌博及裹足等之丑状，颇为痛惜，渠谓我国自制之影片，尚如此献丑，毋怪西人表演国人之影片，自欲使人难堪矣。记者又询将来孔雀影片公司所谓之影片，是否由政府另设机关，专人审定，周氏谓此种实业，可不需政府劳心，至影片之有益世道与否，

当在制造时即须慎加考虑，凡稍涉龌龊，或有损国体者，皆当摒弃毋取，周氏言语之中，对现下□□之政潮，颇示灰心，且谓此次因公周历欧美各国，所见所闻，大足为我国考□，迨返国后，转车北上，即觉失望，记者又询周氏程柏林之住址，且请其介绍，至四时，即驰车至法租界巨泼来斯路，晤见程柏林君，程君自谓年已四十有二，发作白银色，但躯干昂大，精神焕然，一种英俊能干之气概，较少壮者尤胜。据其协理程树仁君（清华毕业留美生）云，程柏林君在美时，最喜研究吾国风土民俗，能作简单之中国字，故与我国侨民，极为融洽，渠在影片业中，已有二十余年，未来华前，尚为美国名伶影片公司之经理，为人甚爽直，余（程树仁自称）与其同事虽仅数月，且已知之稔，后程柏林君告记者抵沪后之种种举动，谓来沪后，虽为时不过二星期，但城内外各处街市，皆已遍到。又查悉本埠现有之影戏院，如并新大两世界论，共有二十二所，此携沪之影片，约一百六十种，皆经选择，内中以关于教育、卫生、实业为最多，不日尚有大批之上选影片运沪，此种影片，将来皆须租与本外埠各影戏院开映，此后运沪之影片，除在本埠各大影戏院开映原片外，运赴内地开映者，皆须以华文说明，欲使中国实业教育等发达，亦舍影片莫属，如贫寒之苦工，日赚四五角之工资，苟欲以书本培植其教育，实属不可能之事。（未完）

时评二：取缔电影

1923年4月6日

第6—7版

内务部咨行省署转令警察厅，取缔不良电影，吾人深表赞成，近来中国所造中国影片，输出外国，并演于本国，既可减外溢之利，且可加增岁入，未始非得策也，然专为利起见，不择影片之情节如何，则不思之甚，近最时行之中国影片，如张欣生弑父，莲英被杀等剧，于世道人心有关，电影园一帖出此等剧目，演时无不满座，园主只知赚钱，不知此伤风败俗诲盗之影剧，有碍风化，警厅亦不将之取缔，今既奉有部令，自当严厉奉

行,然一法立百弊生,园主之运动,吏员之受贿蒙蔽等恶事,恐由此而开幕矣,有斯责之长官其严为监督焉可。

内务部准江苏省长咨请取缔电影,略谓迩来电影事业,异常发达,其中所影印戏剧,有稗世道人心者固多,然诲盗诲淫,在所难免,且闻有将吾国不良风俗,如妇女缠足,及吸烟垂辫等事,摄出影片,供人讪笑,殊与国体有碍,拟请规定取缔电影章程颁行全国,以资遵守,而维风化云云,内部准此后,当饬由卫生司规定章程,闻已咨行省署转令警厅查照办理云云。

家庭电影之新发明

1923年6月25日

第7版

电光影片近年盛行,因可移五洲风景影像,全球事固于片幅之内,会声会影,跃跃如生,惟电机较大,影片较长,非有宽大地方,不能开演,殊为憾事,当此夏令纳凉之际,毫无消遣品,似不足以助兴,百代公司有鉴于此,特由欧美运到新发明缩小之电影机,影片多种,片中所摄之影,与大者无异,在家庭中随便开演,非常灵便,有此一具,不啻外游全球,样式既极精巧,价值亦复公道,闻仅数十元耳,较之日往返游戏场可省经济多矣。

上平安义捐电影之盛会

1923年10月13日

第6版

昨报本埠三不管上平安电影园,举行团体代表会及警察厅后援日灾急赈会主倡之日本震灾义捐电影大会,业于前日(九日)演映毕事,开会之日,昼夜二次,俱各满座,定刻以前,即无插足之地,其盛况当可想见也,是夜中国问题研究同志会小宫山涛天,藤田语郎二君,以个人资格出席,当由藤田君对于观众以中国语演述谢词,略谓此次日本震灾,荷蒙贵

会□□在抱，悲悯为怀，特筹巨额捐款，高情厚谊，感佩莫名，鄙人谨代表敝国国人深表感谢之意云云，后由团体代表鲁嗣香君，起述答词，发表与此次日本之大震灾具有深厚同情之演说，最后叙述震灾当时，侨居日本之华人中，间有误认为韩国人被杀之风说，然当此非常灾变，风声鹤唳之际，且因彼此语言不通之故，遂致演出偶失觉察之事故，果使有之，然亦非日人抱有反感，故意对待华人如此，试观震灾后之日本官民，对我中国人保护之周到，及照料之亲切，可为明证之一端，事实如是，望我国国民切勿有误解之感云云。遂于大盛会中散会，闻两昼夜四次所收入颇丰，拟于日内由急赈会送交本埠日本母国震灾慰问会，作为救济捐款云。

急赈会公布演日灾电影收支款数

1923 年 10 月 16 日

第 6 版

天津急赈会日前为筹赈日灾，在上平安电影园开映日本震灾义捐电影，博收绝大盛况一节，业志前报，兹据该会发出经办义捐震灾电影收支公布文云，启者，因办日灾赈捐，假上平安电影园演电影两日，所有卖出票之收款，及租电影片刷印电费等项之支款，详细开列，请登贵报，计开：箱票七十六张二元合洋一百五十二元，一等票八百零三张三毛合洋二百四十元零九角，二等票二千一百六十八张二毛合洋四百三十三元六角，以上共收票价洋八百二十六元五角，付岩本显二先生租电影片及印入场券广告费洋二百元，付上平安电影园半价电费洋三十五元四角二分，以上共支洋二百三十五元四角二分，除支存洋五百九十一元零八分，再者两日间用电费洋七十五元九角二分，上平安主人王少臣君只收电费洋三十五元四角二分，其余洋四十元零五角之电费，情愿捐助，又电影园每日房价洋十二元，两日共洋二十四元，房主崇德堂赵氏情愿不收房价，以作捐助，一并登报明谢，云云。

中国影片运往美国

1923 年 10 月 19 日

第 7 版

商务印书馆所制

上海商务印书馆活动影片部，制成影片不下数十种，于配景对光布局表演，均力求进步，新近所制之运花落十本长片，刻已完全告竣，情节紧凑，光线充足，与欧美影片足可伯仲，其中国文说明书字幕，亦均讲文学专家悉心选择，言简意赅，情词显豁，刻闻此片已由美国比由塔母影片交易公司以重金购去，运往美国开演，彼都人士之欢迎，可以预卜，中国影片运往外洋者，当以此片为□矢云。

作者简介

叶月瑜

叶月瑜教授现任浸会大学电影学院总监,学术著作包括 *Staging Memories: Hou Hsia-hsien's A City of Sadness*（University of Michigan Press, 2015），《华语电影工业：方法与历史的新探索》（北京大学出版社，2011年），*East Asian Screen Industries*（与戴乐为合著，British Film Institute Publishing, 2008, 中译本《东亚电影惊奇：中日港韩》，台北书林出版公司，2011年），*Taiwan Film Directors: A Treasure Island*（与戴乐为合著，哥伦比亚大学出版社，2005年），*Chinese-Language Film: Historiography, Poetics, Politics*（与鲁晓鹏合编，夏威夷大学出版社，2005，此书获美国图书馆学会刊物 *Choice* 选为"2005年最杰出学术著作"之一），与《歌声魅影：歌曲叙事与中文电影》（台北远流出版公司，2000年）等。

冯筱才

冯筱才，现任华东师范大学历史学系教授，中国当代史研究中心研究员。曾任教于浙江大学、复旦大学。哈佛燕京学社2009—2010年度访问学者。主要研究领域为二十世纪中国史，侧重于政治社会史与政治经济史，亦对晚清以降之政治文化、宣传舆论与公众记忆的历史有研究兴趣。曾出版专著《政商中国：虞洽卿与他的时代》（社会科学文献出版社，2013年）、《北伐前后的商民运动（1924—1930)》（台湾商务印书馆，2004年）、《在商言商：政治变局中的江浙商人》（上海社会科学院出版社，2004年）。

刘辉

刘辉,电影学博士,毕业于中国传媒大学。侧重电影产业、民国电影史和香港电影研究,发表有《邵氏电影(香港)公司的大制片厂制度分析》《"香港电影"概念新探》《意识形态和商业利益的博弈——港产合拍片论》等文章。现从事早期电影与美国电影的关系史研究。

张婷欣

张婷欣,香港大学比较文学哲学硕士,曾任香港浸会大学媒介与传播研究中心副研究员。

罗娟

罗娟,深圳大学传播学院硕士。

殷慧嘉

殷慧嘉,香港浸会大学传理学社会科学学士电影电视主修,现任香港浸会大学电影学院研究助理。

编辑说明

本书主体内容分为"研究论文"与"新史料选编（1900—1940）"两部分，其中"新史料选编（1900—1940）"的部分收录了当时八份报纸中与电影相关的文献资料。作者在收录及编校过程中为呈现文献的真实样态，尽量保留了报纸文字的原貌。为避免读者理解有误，特作以下说明。

一、当时报纸中字词的写法及用法与当代多有不同，有很多在今天看来是错误的地方为保持原貌予以保留；

二、当时报纸的排版、校订过程很不规范，由此所造成的错误予以保留；

三、当时报纸的标点用法较为混乱且不统一，录入过程中予以保留；

四、当时报纸印刷技术较为粗糙，且在保存过程中可能会产生缺失，有无法辨识的地方用"口"替代。

五、资料采用简体字录入，涉及繁体字的部分均转为简体字。